피카소의 모델을 서는 볼라르, 1901

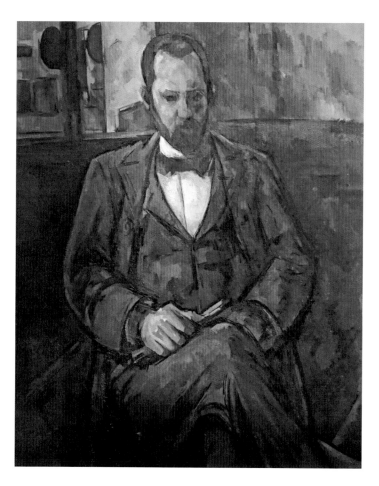

폴 세잔, 〈앙브루아즈 볼라르Ambroise Vollard〉,
1899, 캔버스에 유채, 100.0×82.0cm, 파리 프티 팔레 미술관

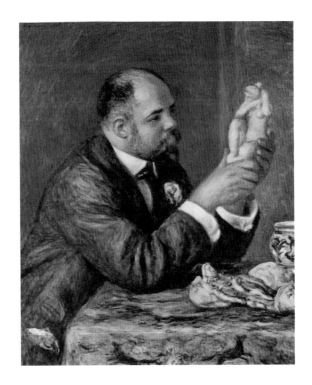

피에르-오귀스트 르누아르, 〈앙브루아즈 볼라르Ambroise Vollard〉,
1908, 캔버스에 유채, 81.6×65.2cm, 런던 코톨드 갤러리

피에르 보나르, 〈고양이를 안고 있는 볼라르Portrait d'Ambroise Vollard au chat〉,
1924, 캔버스에 유채, 96.5×111cm, 파리 프티 팔레 미술관

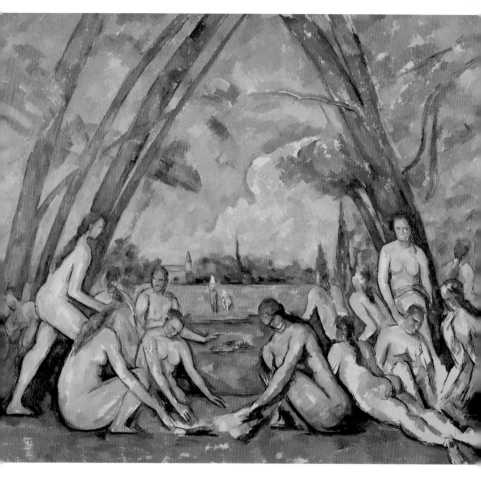

폴 세잔, 〈목욕하는 여인들Les Grandes Baigneuses〉,
1899~1906, 캔버스에 유채, 210.5×250.8cm, 필라델피아 미술관

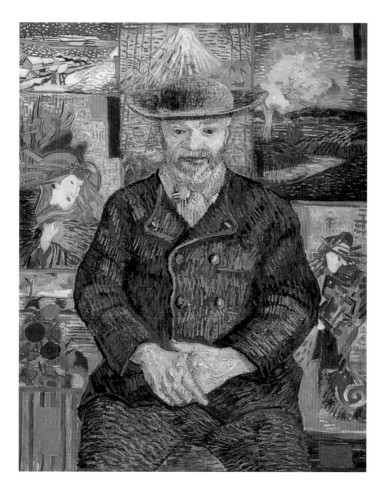

빈센트 반 고흐, 〈탕기 영감의 초상Le Père Tanguy〉,
1887, 캔버스에 유채, 65.0×51.0cm, 파리 로댕 미술관

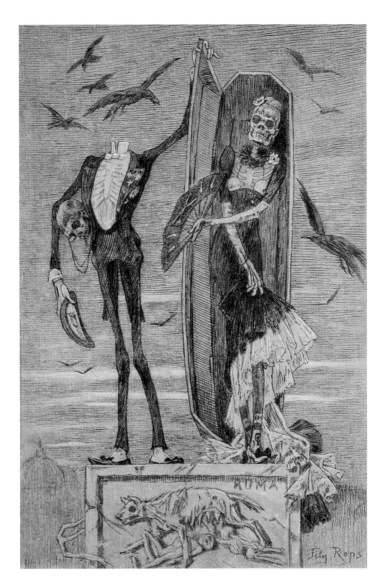

펠리시앵 롭스, 『최고의 악Le vice suprême』 삽화,
1884, 에칭과 애쿼틴트

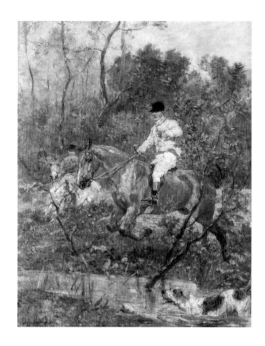

존 루이스 브라운, 〈시냇물 건너기Le Saut du ruisseau〉,
1888, 캔버스에 유채, 64.4×50.2cm, 캔버스에 유채, 개인 소장

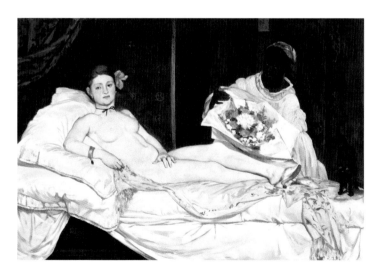

에두아르 마네, 〈올랭피아Olympia〉,
1832, 캔버스에 유채, 130.5×190cm, 파리 오르세 미술관

앙리 리비에르, 〈르 샤 누아르Théâtre du Chat Noir〉,
1895, 57.0×40.5cm, 포스터

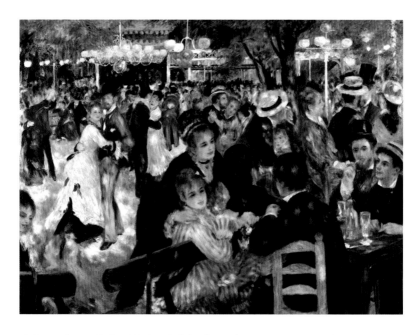

피에르-오귀스트 르누아르, 〈물랭 드 라 갈레트의 무도회Bal du moulin de la Galette〉,
1876, 캔버스에 유채, 131.0×175.0 cm, 파리 오르세 미술관

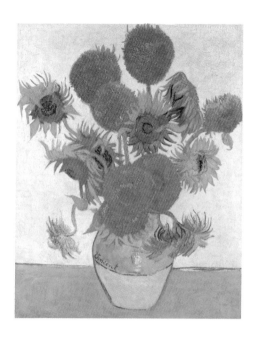

빈센트 반 고흐, 〈해바라기Les Tournesols〉,
1888, 캔버스에 유채, 92.1×73cm, 런던 내셔널 갤러리

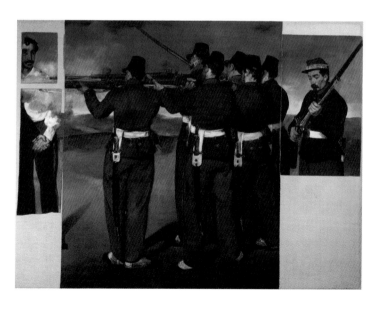

에두아르 마네, 〈막시밀리안의 처형Exécution de l'Empereur Maximilien du Mexique〉,
1867, 캔버스에 유채, 195.9×259.7cm, 보스턴 미술관

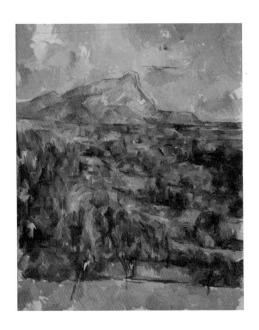

폴 세잔, 〈생 빅투아르산Mont Sainte-Victoire〉,
1904~1906, 캔버스에 유채, 83.8×65.1cm, 프리스턴 대학교 미술관

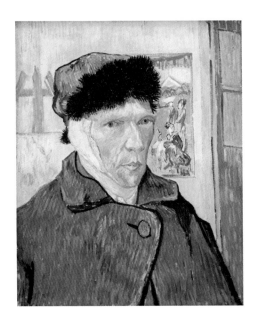

빈센트 반 고흐, 〈붕대를 감고 있는 자화상Autoportrait à l'oreille bandée〉,
1889, 60×49cm, 캔버스에 유채, 런던 코톨드 갤러리

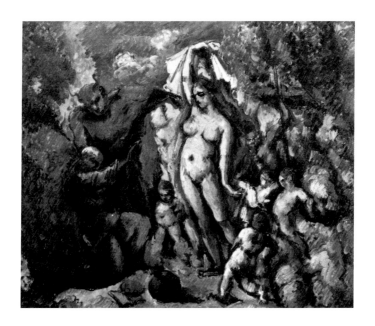

폴 세잔, 〈성 앙투안의 유혹La Tentation de saint Antoine〉,
1877, 캔버스에 유채, 47.2×56.0cm, 파리 오르세 미술관

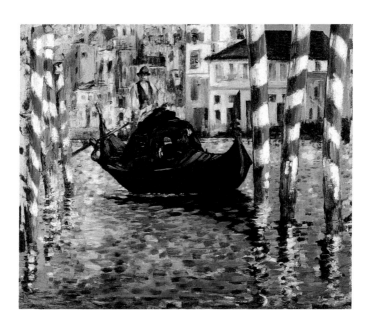

에두아르 마네, 〈베네치아의 대운하Le Grand Canal à Venise〉,
1875, 캔버스에 유채, 54.0×65.0cm, 버몬트 셸번 박물관

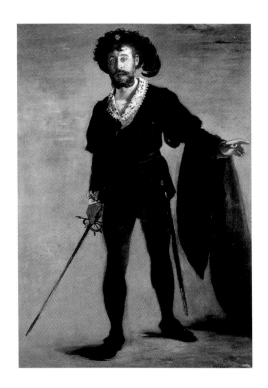

에두아르 마네, 〈햄릿으로 분장한 포르의 초상Portrait de Faure dans le rôle d'Hamlet〉,
1877, 캔버스에 유채, 191.4×131.5cm, 에센 폴크방 미술관

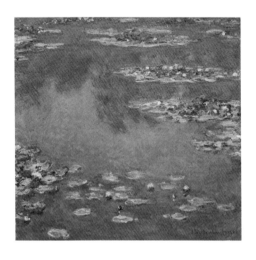

클로드 모네, 〈수련Water-lily Pond〉,
1906, 캔버스에 유채, 89.9×94.1cm, 시카고 미술관

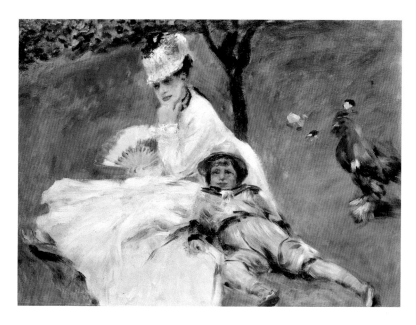

피에르 오귀스트 르누아르, 〈모네 부인과 아들Madame Monet et son fils〉,
1874, 캔버스에 유채, 50.4×68.0cm, 워싱턴 국립 미술관

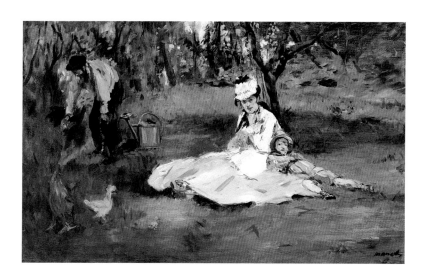

에두아르 마네, 〈정원에서의 모네 가족La famille de Monet dans le jardin à Argenteuil〉,
1874, 캔버스에 유채, 61×99.7cm, 뉴욕 메트로폴리탄 미술관

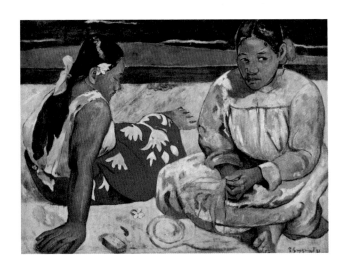

폴 고갱, 〈타히티의 여인들Femmes de Tahiti, ou Sur la plage〉,
1891, 캔버스에 유채, 69.0×91.5cm, 파리 오르세 미술관

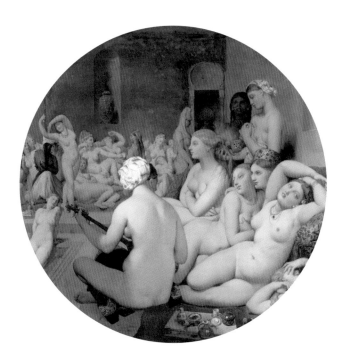

장 오귀스트 도미니크 앵그르, 〈터키탕Le Bain turc〉,
1852~1859, 캔버스에 유채, 108×110cm, 파리 루브르 박물관

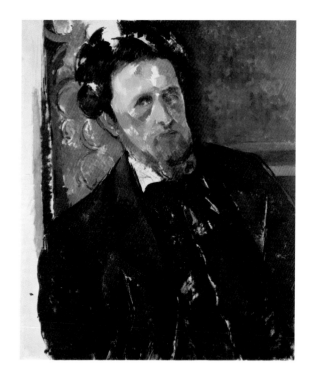

폴 세잔, 〈가스케의 초상Portrait de Joachim Gasquet〉,
1896, 캔버스에 유채, 65.0×54.0cm, 프라하 국립 미술관

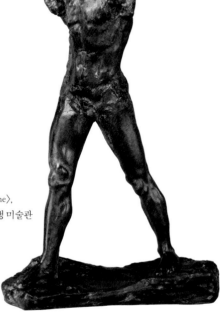

오귀스트 로댕, 〈걸어가는 남자L'homme qui marche〉,
1877-1878, 213.5x71.7x156.5cm, 청동, 파리 로댕 미술관

폴 세뤼지에, 〈부적Le Talisman〉,
1888, 27.0×21.5cm, 패널에 유채,
파리 오르세 미술관

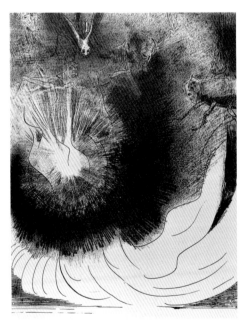

오딜롱 르동, 〈요한 묵시록: 횃불 같이 타는 큰 별이 하늘에서 떨어져Et il tombe du ciel une
grand étoile ardente〉, 1899, 석판화, 56.0×42.0cm

RECOLLECTIONS

of

A PICTURE DEALER

Ambroise Vollard

Souvenirs d'un marchand de tableaux
by Ambroise Vollard
ⒸÉditions Albin Michel, 1937

이 책은 1937년 Éditions Albin Michel 출판사에서 출간된 프랑스어판을 기반으로 옮겼습니다.

볼라르가 만난 파리의 예술가들

앙브루아즈 볼라르 지음
이세진 옮김 | 박재연 감수

RECOLLECTIONS

of

A PICTURE
DEALER

Ambroise
Vollard

세계에서 가장 유명한 미술상과
화가들의 이야기

ㅎ현암사

볼라르가 만난 파리의 예술가들

초판 1쇄 발행 · 2020년 7월 8일

지은이 · 앙브루아즈 볼라르
옮긴이 · 이세진
감수 · 박재연
펴낸이 · 조미현

책임편집 · 김솔지
교정교열 · 정차임
디자인 · 나윤영

펴낸곳 · (주)현암사
등록 · 1951년 12월 24일 (제10-126호)
주소 · 04029 서울시 마포구 동교로12안길 35
전화 · 02-365-5051 팩스 · 02-313-2729
전자우편 · editor@hyeonamsa.com
홈페이지 · www.hyeonamsa.com

ISBN 978-89-323-2065-6 (03600)

이 도서의 국립중앙도서관 출판예정도서목록(CIP)은 서지정보유통지원시스템 홈페이지
(http://seoji.nl.go.kr)와 국가자료공동목록시스템(http://www.nl.go.kr/kolisnet)에서
이용하실 수 있습니다.(CIP제어번호 CIP2020024673)

차례

베일에 싸인
전설적인 미술상, 볼라르

박재연(미술사학 박사)

1890년, 관학풍의 작품을 전문으로 취급하는 작은 화랑 '뮈니옹
아티스티크L'Union artistique'에서 일을 시작했을 때, 앙브루아즈 볼
라르(1867-1939)는 예술계에서의 경험이 일천한 데다 별다른 인
맥도 가지고 있지 않은, 스물네 살의 법학도에 불과했다. 하지만
얼마 지나지 않아 그는 당대의 가장 위대한 현대미술 딜러가 되
었다. 세잔과 피카소를 비롯하여 블라맹크, 마티스와 같은 야수
파 화가들을 세상에 알리고, 나비파와 르동의 전시를 열었다. 그
는 또한 훌륭한 판화집과 삽화집을 제작한 출판업자이자 작가이
기도 했다. 1939년 자동차 사고로 생을 마감할 때까지, 파리 화단
을 주름잡은 뛰어난 사업가로 평가받는 볼라르는 인상주의, 후기
인상주의, 나비파, 야수파 등 전환기 주요 미술 사조를 모두 아우
르는 최초의 '모던 아트' 미술상 중 한 명이다.
　타고난 열정과 감각, 다재다능함 덕에 현대 미술사의 거인 중
한 명이 되었지만, 정작 볼라르의 개인적인 삶은 여전히 베일에

싸여 있다. 1936년 출간된 자서전 『볼라르가 만난 파리의 예술가 들(원제: 어느 화상의 회고록)』에 등장하는 대부분의 이야기들은 그 가 겪은 일화일 뿐, 이 책에서는 그의 구체적인 사생활이나 사업 방식이 전혀 언급되지 않는다. 하기야 그래서 이 자서전이 더 재 미있는 건지도 모르겠다. 대부분의 회고록에 등장하는 자의식 과 잉의 망상이나 성공 비법 대신 파리 화단의 이모저모에 대한 가볍 고 산발적인 이야기들이 무심하게 툭툭 던져져 있으니 말이다.

볼라르의 '이국적인' 출신 또한 그를 둘러싼 신비로운 평가에 일조했다. 젊은 시절 인도양 프랑스령인 레위니옹 제도로 이주한 아버지 덕에, 볼라르는 그곳에서 행복한 유년기를 보낼 수 있었 다. 회고록 초반부의 유년기에 대한 서술은 자연과 색을 보는 볼 라르의 특출난 감각을 암시해주는 듯하다. 르동, 세잔, 르누아르, 팡탱 라투르와 같은 화가들의 작품에 대한 볼라르의 감식안은 어 린 시절의 환경에서 기인한 것으로 보인다.

프랑스 식민지였던 레위니옹 제도의 문화와 생활, 본국과의 관계 등을 다루는 초반의 이야기가 일반적인 자서전에서 흔히 볼 수 있는 상투적인 도입부처럼 느껴질지도 모른다. 하지만 이는 볼라르의 '이국성', '이질성'에 대한 직관을 이해하는 데 필요한, 볼라르 예술 인생 전체의 서론과도 같은 부분이다. 프랑스를 비 롯한 유럽의 바깥 세계를 느끼며 피어난 그 감수성은, 고흐와 고 갱을 비롯한 나비파 예술을 좋아했던 볼라르의 취향을 암시하고, 그가 메리 카사트나 해브메이어와 같은 미국의 수집가들과 원활 히 소통할 수 있었던 비결이기도 했다.

1887년 프랑스로 온 볼라르는 1890년부터 그림을 사고팔기 시작했다. 젊은 초보 화상은 사크레 쾨르 성당 근처에 위치한 방

두 칸짜리의 허름한 아파트에서 펠리시앵 롭스, 테오필 알렉상드르 스탱랑, 콩스탕스 기의 판화와 데생을 팔았다. 센강 강변에서 싸게 구한 소품들이었다. 볼라르가 관심을 가지기 시작했던 인상주의자들의 작품은 여전히 주류 예술과는 거리가 멀었기에 "거저나 다름없는 가격"이었지만, 그가 가진 예산으로는 턱없이 부족했다. 1893년 9월, 볼라르는 라피트 거리 39번지에 자신의 첫 화랑를 열었다. 작은 공간이었으나 파리 미술 시장의 중심이라고 할 수 있는 이상적인 위치였다. 화랑을 열기에 좋은 타이밍이기도 했다. 1880년대부터 그간 '공식 예술'의 중심이자 당대의 미술 시장의 중추였던 살롱전의 권위가 쇠퇴하기 시작했고, 이러한 경향을 발 빠르게 포착한 볼라르는 세잔, 반 고흐, 고갱 등에게 관심을 보이며 '아방가르드' 미술 시장에 본격적으로 발을 들였다.

1894년, 볼라르는 마네의 부인에게서 고인이 된 화가의 데생과 유화 스케치들을 사들임으로써 본격적인 '아방가르드 미술상'으로서의 길을 개척했다. 마네의 작품들을 전시하자 평단은 우호적인 반응을 보였고, 무엇보다 이 전시회를 통해 볼라르는 르누아르, 드가와 인연을 맺고 그들의 작품을 거래하게 되었다. 자신만의 확고한 예술관을 지닌 르누아르에 대한 볼라르의 인간적인 존경이나, 까칠한 성격의 드가를 능숙하게 다루는 볼라르의 배려가 드러나는 여러 가지 일화들은 이 회고록의 백미다.

1895년 11월에 개최한 세잔의 개인전은 예술가에게나 미술상에게나 모두 경력의 중요한 전환점이 된 이벤트이다. 탕기 영감의 화랑 유리창 너머로 세잔의 작품을 본 볼라르는 "복부를 정통으로 맞은 기분"을 느꼈다. 때마침 세잔에게도 따로 작품 거래를 하던 미술상이 없었다. 볼라르는 세잔 전시를 통해 재능 있는 화

가를 찾아내는 자신의 안목과 일반적인 관행을 따르지 않는 전략에 대한 확신을 품게 되었다. 1896년 5월 볼라르는 라피트 거리 6번지에 좀 더 큰 화랑을 열었는데, 이 곳은 제1차 세계대전이 발발할 때까지 파리 화단의 중심으로 여겨졌다. 1985년 반 고흐 전시, 1901년 피카소 전시, 1904년 마티스 전시까지, 볼라르는 한 달에 평균 열 개에 달하는 전시를 기획했는데 이 전시들은 전 세계 수집가들의 관심을 끌었다.

1908년 이후 전시 개최가 점점 시들해지기 시작했고, 전쟁으로 볼라르는 화랑의 문을 닫았다. 전쟁이 끝난 후, 볼라르는 그라몽 거리에 위치한 자신의 아파트에서 직접 고객들을 응대했다. 이때 볼라르 아파트의 지하식당에 모여든 화가들과 수집가들이 나누었던 날 것의 대화는 당대 파리 예술계의 생리를 생생하게 보여준다.

이 시기부터 볼라르는 예술적인 가치가 있는 판화집과 삽화집을 제작하는 데 상당한 노력을 기울였다. 그림을 판매에 비하면 수익이 보잘 것 없었으나, 볼라르는 열정을 불태우며 임했다. 책의 기획부터 출간, 판매까지, 볼라르는 출판 작업에 처음부터 긴밀하게 관여하며 판화가와 인쇄업자의 지근거리에서 작업을 진두지휘했다. 회고록 곳곳에서도 '작가이자 출판업자'로서의 자부심을 읽을 수 있다. 신중한 태도로 종이와 폰트를 고르고, 바인딩과 레이아웃을 디자인하는 등 작품집 제작 과정이 흥미롭게 펼쳐진다. 구체적인 제작 과정 묘사를 통해 문학에도 조예가 깊었던 볼라르의 기획자로서의 뛰어난 면모를 가늠해볼 수 있다.

크고 단단한 체격을 지닌 젠틀한 신사. 차분하고 신중하지만 결정적인 순간에는 과감한 볼라르의 성격은 미술상으로서의 성

공에 큰 자산이 되었다. 특히 1894년 마네의 죽음 이후 그의 작품을 사들이는 부분에서 볼라르의 투자 기술이 돋보인다. 이 젊은 미술상은 그 누구도 찾아갈 생각을 하지 못했던 수잔 마네의 집에 가서 문을 두드린다. 이 대담한 투자를 성공적으로 끝낸 볼라르를 본 피사로는 깊은 인상을 받았고, 예리한 감각을 지닌 볼라르가 곧 엄청난 수익을 올릴 것이라고 장담하며 인상주의 예술의 후원자가 될 것임을 믿어 의심치 않았다. 회고록에서 자주 언급되는 1895년 세잔의 회고전은 볼라르의 회심의 일격이었다고 할 수 있다. 이 전시를 통해 세잔이 화단의 존경받는 대가로 서서히 자리매김하자, 볼라르는 자신이 이미 소장하고 있는 작품을 판매하는 것에 만족하지 않고 곧 도래할 세잔의 시대를 위한 기반을 다졌다. 그는 세잔 작품의 독점권을 확보하고 전 세계 수집가들의 네트워크를 구축했다.

흔히 알려져 있는 것처럼, 볼라르는 그림을 팔아 돈도 벌고, 명성도 얻었으며, 미술사의 동시대적 흐름에도 한몫을 한, 위대한 미술상이다. 아방가르드 미술 최고의 후원자였던 볼라르의 지원과 격려 덕에 많은 화가들이 작품을 제작하고 판매하며 위안을 얻었다. 본인의 입으로 자기 공치사를 늘어놓지는 않지만, 회고록 전반에 등장하는 수많은 예술가들과의 일화들을 통해, 그의 선택을 받은 많은 예술가들이 남긴 근현대 미술사의 족적을 가늠하는 것은 어려운 일이 아니다. 하지만 '선구자' 볼라르의 이면에는, 냉철한 사업가적 면모가 존재했다. 실제로 볼라르가 살아 있는 예술가들과 전속 계약을 맺음으로써 예술가들을 궁지에 몰아넣고 파리의 미술 시장을 조작한 예도 적지 않다. 볼라르는 자신이 후원하는 예술가들로부터 직접 작품을 구입했는데, 이를 통해

끊임없이 가치가 상승하던 인상파와 후기 인상파 화가들의 작품들의 상당량을 빠르게 수집할 수 있었다.

돈을 둘러싼 다툼은 예술가들과 미술상 사이에서 불가피하게 일어났으며, 볼라르를 폭리꾼이라고 생각한 화가는 고갱만이 아니었다.(둘의 관계가 서로에 대한 오해로 점철되었다는 점을 염두에 두면, 고갱에 대한 볼라르의 회고가 더욱 흥미롭게 읽힌다.) 아주 유리한 가격에 대량으로 작품을 구매하는 볼라르의 방식은 이러한 이미지를 극대화시켰는데, 피카소는 자신이 아직 열아홉의 무명화가였던 1901년, 볼라르가 자신이 스튜디오 전체를 얼마 안 되는 돈에 가져갔다며 불만을 터뜨리기도 했다. 조르주 루오와 맺은 계약이나 스튜디오 컬렉션 구입(1899년 세잔, 1901년 에밀 베르나르, 1906년 피카소)과 같은 전속 에이전시 계약을 통해 볼라르는 수년 동안 많은 작품의 재고를 쌓았다. 야수파에 대한 프로모션을 추진하는 과정에서도, 드랭(1905년)과 블라맹크(1906년) 스튜디오 전체를 헐값에 사들였다. 1890년대에 위험을 무릅쓰고 나비파 등 신진 예술가들에게 전시를 열어준 것 역시 순수한 예술 후원 의도로만 보기는 힘든 구석이 있다.

공격적이고 냉정한 투자의 기술을 구사한 볼라르. 이런 그를 대하는 화가들의 모습은 지극히 인간적이고, 평범하기 그지없다. 자신의 첫 개인전을 앞두고 설레어하던 마티스는 자신의 작품이 화랑의 미끼 상품에 불과하다는 것을 깨닫고 불쾌함을 감추지 못했다. 전시 개막일에 자신의 작품에는 큰 관심을 보이지 않던 사람들이 르누아르와 세잔의 에칭 작품을 꺼내드는 광경을 보고 낙담하는 마티스의 모습은 '위대한 현대 미술의 혁신가'라는 그의 일반적인 이미지와 쉽게 겹쳐지지 않는다. 이토록 인간적이고 아

주 보통 사람 같은 화가들의 성격, 습관, 취향, 주머니 사정이나 그들에 대한 당대 수집가들의 적나라한 평가 등을 엿볼 수 있다는 점이 이 책의 가장 큰 매력이다. 화가의 말을 직접 인용한 짤막짤막한 일화를 이어붙인 것 같은 볼라르의 회고는 당대 파리 화단의 속살을 가감 없이 내보인다.

이 시기의 '전설적인' 화가들과 마찬가지로, 그간의 볼라르 역시 여전히 '위대한 미술상'이라는 전기적(이며 작위적인) 서술의 틀에 갇혀 있는 것 같다. 그가 스스로 써내려간 회고록을 피식거리며 읽어보지만, 여전히 볼라르는 수수께끼에 쌓인 비밀스런 미술상이다. 하기야 예술과 진정한 사랑에 빠진 이는 허풍을 떨지 않는 법이다. 수집이라는 행위는 지극히 개인적이고 은밀한 것이 아니던가.

회고록 제안을 받고

어느 날, S부인 집에서 저녁을 먹은 손님들이 여러 종교의 장점을 두고 한바탕 이야기꽃을 피웠다. 내 의견을 묻기에 거두절미하고 만약 내가 선택할 수 있는 문제였다면 이스라엘 신을 믿었을 거라고 말했다. 다음으로는 개신교가 그나마 낫고 가톨릭이 제일 끌리지 않는다고 했다.

"볼라르 선생님, 왜 그렇게 말씀하시는지 이유를 들어볼 수 있을까요?" 집주인이 물었다.

"부인, 나는 바람을 질색하는 고장 출신이거든요. 그런데 유대 교회당에서는 의무적으로 모자를 쓰지요. 개신교 교회는 뭘 쓰라는 규정은 없지만 적어도 모자를 벗으라고는 하지 않습니다. 그런데 가톨릭은 썰렁한 궁륭 아래 맨머리를 내놓고 사방에서 들어오는 바람을 다 맞게 하잖아요."

"관점이 독특하시군요. 선생님 같은 분이 회고록을 쓰셔야 해요. 뻔하지 않은, 아주 독특한 회고록이 될 거예요." 집주인이 대

꾸했다.

그 말에 손님들이 웃음을 터뜨렸고, 누구보다 내가 제일 크게 웃었다.

그런데 무슨 우연이었을까, 얼마 지나지 않아 미국의 큰 회사 대표라는 A. W. 브래들리 씨가 만남을 청해왔다. 그는 나에게 회고록 집필을 제안했다. 나는 내심 우쭐한 기분이 들었지만 내가 보고 들은 일들이 독자의 관심을 끌 것 같지 않다는 말로 사양했다. 더군다나 글쓰기를 몹시 어려워하기 때문에 원고 진행이 무척 더딜 거라고 기탄없이 말했다.

"괜찮습니다! 시간이 필요하시다면 얼마든지 드리겠습니다."

그러면서 브래들리 씨는 주머니에서 종이 한 장을 꺼냈다.

"선생님은 서명만 하시면 됩니다, 여기 십자 표시 있는 곳에 다……."

나는 기계적으로 서명했다. 그러자 그는 달러로 액수가 쓰여 있는 수표를 탁자 위에 턱 하고 내놓았다.

이게 뭔가 싶었다.

"계약금입니다."

"아니, 내가 원고를 넘기기도 전에 죽으면 당신네 출판사는 돈만 날리는 거잖소!"

"무슨 말씀이세요! 광고만 내도 그게 어딥니까! 홍보 효과가 엄청나지요. '리틀브라운 출판사는 저 위대한 볼라르 선생의 회고록을 독점 출간하기로 했다.'"

"세계에서 가장 유명한 그림 장사꾼의 회고록을 낼 것이다?"

"그렇죠. 그게 어때서요? 나쁘지 않을 겁니다."

나는 속으로 생각했다. '광고로 할 수 있는 일은 많지. 하지만

프랑스에서는 그런 꼼수가 잘 통하지 않을 텐데.'

그런데 어느 날 저녁, 플라마리옹 서점에서 한 사내가 어떤 책을 들춰보다가 내려놓고 또 다른 책을 들춰보다가 내려놓는 모습을 보았다. 그는 이렇게 중얼거렸다. "대문호들의 책밖에 없네." 그는 '신간' 무더기 위에 놓여 있던 빅토르 위고의 『레미제라블 *Les Misérables*』을 집어들었다. 그러고는 뭔가 생각났다는 듯 중얼거렸다. "아, 그렇지, 어떤 평론가가 이 책은 빅토르 위고 자체이면서도 특별한 뭔가가 더 있다고 했어." 그는 결국 신간 무더기에서 클로드 파레르의 『대장 *Le Chef*』을 집어들고 빅토르 위고의 책은 도로 내려놓은 후 계산대로 향했다.

1 유년의 기억

나는 레위니옹섬에서 태어났다. 원래는 부르봉섬이라고 불렸던 이 '인도양의 진주'는 경치 좋은 명소들과 마리우스아리 르블롱이 상세하게 기술한 원주민 풍속으로 잘 알려져 있다. 고향 이야기를 하다 보면 이런 질문을 받을 때가 있다. "그 섬에는 몇 명이나 사나요? 면적은 얼마나 돼요?" 내가 어디서 읽은 바로, 레위니옹섬은 센주를 제외하면 프랑스 본토에서 가장 작은 주다. 인구 쪽으로는 아는 바가 없었다.

그렇지만 나는 부르봉섬 식민화 초기에 프랑스에서 건너온 귀족 가문들이 거점을 구축했다는 것은 안다. 왕들은 귀족들이 '식민화'를 하러 가서도 귀족 체면을 구기지 않게끔 이런저런 칙령을 내렸다. 프랑스 농민들도 많이 건너왔다. 콜베르는 프랑스에 새로이 귀속된 영토에 본토 인구를 적극적으로 이주시키는 정책을 폈다. 프랑스 대혁명 시기에 생명에 위협을 느낀 '구체제 인사들' 상당수가 이 '섬'으로 피난을 왔다. 마지막으로, 계급을 막론

하고 모험 정신에 이끌려 해외로 눈을 돌렸던 프랑스인 다수가 이 섬에 건너왔다.

나의 외할아버지도 그런 경우였다. 외할아버지는 원래 노르주 사람으로, 어릴 적 꿈은 화가였다. 하지만 돈을 벌러 레위니옹섬 으로 떠났고, 거기서 프로방스 출신 부모를 둔 아가씨를 만나 결혼했다. 외할아버지가 남긴 서류 뭉치 속에서 프랑스에 사는 친구 에게 보내는 편지 초안을 본 기억이 있다. 그 편지에 "신성神聖 앵그르"라는 표현이 있었다. 일개 인간을 그렇게 드높이는 것을 본 적이 없었기에 화가에게 "신성" 운운한 것이 뇌리에 남았다.

반면 우리 아버지는 줄곧 일 드 프랑스 지역에서만 살다가 공증인이 되기 위한 공부를 하려고 레위니옹섬에 왔고 그 목표를 이루었다. 아버지는 섬에 들어와서 몇 년 후 결혼했다. 나는 열 남매 중 맏이로 태어났다.

흑인, 중국인, 인도인, 마다가스카르인 등 각기 다른 인종이 모여 사는 와중에도 백인들은 인종의 순수성이나 전통 풍습을 유지하려고 퍽 애를 썼다. 특히 자녀의 가정교육에 대해서는 유난히 극성스러웠다.

하루는 노에미 이모와 친했던 어느 아주머니에게 이런 이야기를 들었다. 그 아주머니는 아들을 데리고 시골에 갈 일이 있어서 아들이 다니는 고등학교의 학생주임 선생에게 결석 허가를 받아야 했다.

"네, 알았습니다. 하지만 다시 학교에 나올 때 병원 진단서를 제출하세요."

"우리 아들 에두아르에게 거짓말을 시키라는 건가요? 애 앞에서 그런 부끄러운 짓을 할 수는 없습니다! 결석이고 뭐고 됐어요,

그냥 학교에 보내겠습니다."

그 당시 음전한 아가씨들이 따라야 했던 규율은 지금 보면 우스꽝스러울 것이다. 나는 파리에서 만난 남아메리카 사람들 가정에서도 그런 유의 교육을 보았다. 나 어릴 적 레위니옹섬의 아가씨들이 수녀원에서 옛 프랑스의 관습과 예의범절을 계승하는 훌륭한 수녀님들에게 교육받았듯 칠레, 우루과이, 파라과이 아가씨들도 마찬가지였다. 한번은 어떤 브라질 아가씨가 엄청나게 긴 머리를 총총 땋아서 둘둘 말아올린 것을 보고 깜짝 놀랐다. 그 모습은 잊으려야 잊을 수 없을 것 같다.

"아니, 머리카락을 자르지 그랬어요."

"그랬다가는 리우로 돌아가서 사람들에게 손가락질당할 걸요!"

그 매력적인 브라질 아가씨를 2년 후에 다시 보게 되었다. 그녀는 잔 다르크처럼 짧은 머리를 하고 있었다. 왠지 레위니옹섬의 아가씨들도 예전 같지 않을 성싶었다.

나의 가장 오랜 기억으로 거슬러 올라가면 떠오르는 것이 횃대에 앉아 있는 앵무새다. 나는 그 새의 깃털이 무척 갖고 싶었다. 하지만 돌처럼 딱딱한 낟알도 너끈히 쪼아대는 녀석의 부리가 겁나서 감히 접근하지는 못했다. 나는 그때 무척 어렸지만 내가 뭔가를 하면 이웃집 흑인 꼬마가 그대로 따라 한다는 것을 알고 있었다. 그래서 일부러 그애 앞에서 닭의 꼬리 깃털을 하나 뽑아 보이고는 앵무새를 손가락으로 가리켰다. "너도 한번 해봐, 저 새 깃털 예쁘지?" 하지만 꼬마는 인상을 찌푸리며 뒷걸음질했다. "안 할 거야." 나는 앵무새 깃털이 탐났지만 포기할 수밖에 없었다.

앵무새 횃대는 우리 집 마당 망고나무 아래 있었는데 그 주위

로 식물이 무성하게 자라 정원을 이루었고 특히 해바라기가 예쁘게 만발했다. 하루는 동생이랑 서로 앵무새 정원이 자기 거라면서 싸웠다. 노에미 이모가 싸움을 말렸다. "앵무새 횃대를 딴 데로 옮기자. 그러면 거기도 정원이 생길 거야. 그다음에 각자 하나씩 차지하면 되잖아." 나는 하녀에게 물어보았다. "앵무새가 땅을 일구거나 씨를 심는 것도 아닌데 왜 그 주위에만 정원이 생겨요?" "저 녀석이 재주가 좋아서 그래요." 하녀가 대답했다. 하지만 가만히 보니 앵무새는 먹이로 주는 씨앗을 부리로 쪼개 사방에 흩어놓곤 했다. 바로 그 때문에 횃대 주위에만 온갖 작물과 화초가 마구잡이로 자라는 것이었다. 참으로 아름다운 무질서였다.

그래서인지 나는 꽃이라면 사족을 못 썼다. 집에서도 내가 말을 잘 들으면 화단에서 꽃을 꺾어도 좋다고 가끔 허락해 주었다. 그때마다 얼마나 예쁜 꽃다발을 만들었는지 모른다! 나는 장미를 제일 좋아했다. 반면 달리아는, 뚜렷하게 의식한 건 아니지만, 뭔가 조밀한 금속 같은 데가 있어서 진짜 꽃 같은 느낌이 들지 않았다. 그런데 오랜 세월이 흐른 후 르누아르가 자신이 그린 장미 그림과 달리아 그림 중에서 뭐가 더 나은지 골라보라고 했을 때는 솔직히 뭘 골라야 할지 몰라서 당황했다!

우리 집 거실에는 전면이 유리로 된 장식장이 있었다. 장식장에는 붉은배멧쟁이새 박제, 나비 표본, 조개껍데기 같은 레위니옹섬 특산물과 알록달록 색을 입힌 조화造花 다발이 놓여 있었다. 노에미 이모는 친구들에게 수채화를 잘 그린다는 칭찬을 듣곤 했기 때문에 틈틈이 이 가짜 꽃을 그렸다.

"정원의 꽃이 훨씬 더 예쁜데." 한번은 내가 이렇게 말했다.

"맞아, 하지만 자투리 천으로 만든 꽃은 절대 시들지 않지." 이

모가 대꾸했다.

훗날 나는 세잔도 같은 이유에서 가짜 꽃을 모델로 삼아 더없이 화려한 꽃 그림을 그렸다는 사실을 알았다.

나는 허구한 날 정원을 내 마음대로 꾸미고 싶다고 부모님을 졸랐다. 하지만 아무리 떼를 써도 늘 똑같은 대답이 돌아왔다. "나중에! 네가 좀 더 크거든 그때!"

그사이에 나는 하녀에게 앵무새 횃대 위치를 화단에서 카네이션, 봉선화, 장미 위로 차례차례 옮겨달라고 부탁했다. 그 덕분에 훨씬 더 다양한 식물을 볼 수 있게 되어 기뻤다. 알록달록한 깃털을 지닌 새가 백합꽃 바구니 속의 눈부신 한 점처럼 보이는 그 배치가 마음에 쏙 들었던 기억이 난다. 우리 집에는 노란 고양이 한 마리가 있었다. 어느 아침, 그 녀석이 수선화 무더기 옆에 누워 있었는데, 그때는 보색이 뭔지도 몰랐지만 그 색 조합이 몹시 보기 좋았다.

어느 날인가, 나는 데이지와 흰 달맞이꽃으로 작은 꽃다발을 만들고는 신이 나서 노에미 이모에게 꽃다발을 보여주려고 달려갔다.

"얘, 흰 꽃과 흰 꽃을 한데 묶으면 안 돼. 색이 돋보이지 않잖아."

"이모, 그래도 똑같은 흰색이 아닌데요."

"그게 그거야. 재차 말하지만 이러면 밋밋해 보여."

세월이 흐른 후, 르누아르에게 그가 추구하는 것은 "흰색 바탕에서 흰색이 도드라지는 효과"라는 말을 들었다.

"돋보이게 하기가 그리 쉬운 일은 아니죠. 하지만 이보다 흥미진진한 채색은 없을 걸요. 이보다 아름다운 효과도 없어요."

어린 시절 나의 소원 중 하나는 노예가 되는 것이었다! 어른들이 말하기를, 옛날에는 노예들이 툭하면 숲으로 달아났다고 했기 때문이다.

"노예들을 돌봐주는 하녀가 그렇게 달아나도록 내버려 뒀단 말이에요?"

"노예들에게는 따로 돌봐주는 하녀가 없어."

하녀 옆에 붙어 있지 않아도 되고 아무 때고 혼자 숲으로 달아날 수 있다니, 얼마나 신날까! 그러던 어느 날, 그림 한 점을 보았다. 어떤 흑인이 야자나무에 올라가 있고 사냥꾼이 그 아래 서 있으며 사냥개가 나무 둥치를 사납게 긁어 대는 그림이었다.

"'탈주' 노예구나. 노예를 끌어내려서 총으로 쏘아 죽이려는 거야." 하녀가 말했다.

"왜요?"

"음, 어디라도 다쳐서 일을 못하게 되고 싶었던 모양이지. 봐! 게으른 노예였던 거야!"

그 말을 듣고는 나 홀로 숲속으로 도망가고 싶은 마음이 싹 사라졌다. 혹시 못된 탈주 노예라도 만나면 어떡하겠는가. 그다음부터는 산책을 하다가도 누군가가 덤불숲을 지나간다 싶으면 본능적으로 하녀의 손을 더 꽉 잡았다.

나는 네 살 때부터 수집가 기질을 보였다. 집 안에서는 아무것도 못 만지게 했기 때문에 아무도 자기 것이라고 주장할 수 없는 정원의 잡동사니 쪽으로 눈을 돌렸다. 나는 크고 예쁜 자갈로 돌무덤을 쌓기 시작했다. 꽤 근사한 '소장품'이 됐구나 싶었을 때 내 보물은 통째로 사라졌다. 정원에 담을 보수하면서 내 자갈들

을 다 써버렸던 것이다.

그래서 자갈 수집을 때려치우고 여기저기서 깨진 그릇 조각을 주워다 모았다. 그중에서도 파란색 도자기 조각을 제일 좋아했다. 하지만 부모님은 어린애가 날카로운 것을 가지고 놀면 위험하다면서 나의 아름다운 도자기 조각들도 압수해갔다.

요컨대 나의 '소장품'은 언제나 빼앗길 운명이었다. 나는 그때 너무 어려서 마크 트웨인의 『메아리 수집가』를 읽지 못했다. 그 책을 읽었더라면 수집가로서 전망이 썩 좋았을 것을! 우리 정원에서 이웃집 정원으로 퍼져나가는 메아리들을 한번 잘 모아볼 수 있었을 텐데! 나는 비록 소장품을 다 빼앗겼지만 적어도 내 고향섬 미술관의 보물을 마음껏 구경할 기회는 누렸다. 조개, 사자, 호랑이, 그 지방에서만 볼 수 있는 새 등. 프랑스에 와서는 진짜 사자, 진짜 호랑이를 구경하곤 했다. "음, 괜찮네!" 하는 정도였다. 진짜 동물이 그림에서 본 동물보다 더 인상적이지는 않았다.

미술관 안뜰에는 산미치광이가 있었다. 진짜 살아 있는 산미치광이가. 산미치광이 지키는 사람에게 동전을 한 닢 주면 젓가락으로 녀석의 코를 살짝 건드릴 수 있게 해주었다. 그 녀석이 단박에 온몸의 가시를 곤두세우는 모습이 얼마나 신기하던지. '매니저'는 우리가 본능적으로 손을 내밀까 봐 눈에 불을 켜고 지켜보았다. "얘야! 조심해! 만질 생각은 하지 마!"

"너도 이제 다 컸으니 노에미 이모와 마음먹고 공부를 시작해보렴." 내가 여섯 살이 되자 아버지는 이렇게 말씀하셨다.

앞에서도 여러 번 언급한 이 노에미 이모라는 분은 어머니의 언니다. 이모는 평생 독신으로 살면서 조카들 교육에 온 힘을 기

울었다. 집안일만으로도 힘들었던 어머니에게 이모는 큰 도움이 되었다. 노에미 이모는 마치 암탉이 자기 날개 안으로 새끼들을 품듯, 간절한 마음으로 자신이 맡은 아이들을 돌보았다.

노처녀였던 이모는 악령을 몹시 두려워했다. 나는 이모가 가슴에 성호를 긋는 모습을 자주 보았다. "순결한 마음을 지키고 악마의 먹이가 되지 않기 위해 이렇게 하는 거야." 이모는 나에게 『아르스 사제*의 삶』이라는 책을 읽어주었는데 그 책 속에서 악령은 모습을 바꿔가면서 언제나 성인 옆에 붙어 있었다.

뷔롤로 삼촌 집에 갔을 때 이모는 목이 훤히 파인 옷을 입은 어느 여인의 초상 앞에서 성호를 그었다. 그 그림은 라파엘로의 〈성모〉 복제화였다. 나는 그 그림 속의 여인이 전혀 겁나지 않았고 악마가 취하는 여러 모습 중 하나가 저렇게 예쁘다면 그것도 썩 괜찮겠다는 생각을 했다. 그러던 어느 날, 한밤중에 마룻바닥을 긁는 소리가 나서 퍼뜩 잠에서 깼다. 방은 어두컴컴했지만 뭔가 희끄무레한 것이 보였다. 길쭉한 막대 같은 그것이 방바닥을 지그재그로 지나가고 있었다. 혹시 저게 악마인가? 비명이 절로 나왔다. 하녀가 달려왔다. 나는 덜덜 떨면서 벽에 붙어 있던 그 허연 것을 손가락으로 가리켰다. 하녀가 주워든 것은 양초였다. "망할 놈의 쥐새끼! 쥐구멍에 가지고 들어가려고 했는데 너무 커서 못 가져갔나 보네."

쥐가 양초를 끌고 가려고 했을 뿐이었다. 그 일이 있고 나서는 악마가 조금 덜 무서웠다.

* 아르스 본당에서 42년간 사목을 하고 성인으로 추대된 장 마리 비안네 사제를 가리킨다. — 옮긴이

아버지가 우리 교육에 직접 나설 때가 되었다.

아버지는 식구들에게 자상한 사람이었다. 하지만 자기 자신에게 엄격한 만큼, 다른 사람에게도 요구가 많았다. 아버지는 명문 대학만이 자식의 미래를 보장한다고 생각했다. 나는 공부를 싫어하는 아이가 아니었지만 솔직히 말해 수학, 지리, 그림 쪽으로는 자질이 없었던 것 같다. 특히 그림은 정말 못 그렸다. 다른 아이들이 공책 여백에 심심풀이로 그리는 사람 모습조차 나는 제대로 그리지 못했다.

아버지는 식사 시간에도 과제 점수, 작문 등수 얘기만 했다. 낮의 일과가 끝나도 우리는 해방되지 못했다. 저녁 식사 후에는 학습 내용을 암기하거나 다음 날 숙제를 검토해야 했다. 나는 터울이 별로 없는 남동생과 짝을 지어 공부할 때가 많았다. 아버지는 그리스어와 라틴어를 가장 중요하게 여겼다. 아버지가 저녁 식사 후에도 우리 과제를 다 봐주지 못할 때는 다음 날 새벽부터 일어나 확인을 받아야 했다. 우리가 손에 촛불을 들고 이 층 침실에서 일 층으로 내려가면 아버지는 그 무시무시한 대역본對譯本을 들고 우리를 기다리고 계셨다. 우리는 그토록 세심한 학습 지도가 전혀 달갑지 않았으며 우리가 참 불행하다고 생각했다. 하지만 얼마나 사소한 불행인가. 아버지는 우리 나이 때 차원이 다른 불행을 겪은 분이었다.

아버지는 낮에는 공증사무소 서기 일을 하고 밤에는 공부를 하면서 자수성가한 사람이었다. 정식으로 공증인이 되고 나서도 책방에서만 만족을 누렸다. 그 책들의 제목만 떠올려도 정신이 번쩍 난다.『포르루아얄 논리학』, 데카르트의『방법서설』, 말브랑슈의『진리 탐구』……. 아버지는 이렇게 내향적인 생활을 하면서

정신적으로 건조해졌고 자신의 청교도적 금욕을 주위 사람들에게도 요구했다. 이러한 까닭으로 우리 집안은 가톨릭이었지만 가장 독실한 가톨릭 신자에게도 허락될 법한 가벼운 즐거움조차 누리지 못했다. 내가 열두 살 때 어머니가 아동 도서 목록을 보고 안데르센 동화집을 사주었는데 그때 아버지가 노발대발했던 일이 아직도 기억난다.

"그 책 좀 줘봐라." 아버지가 말했다.

아버지는 「벌거벗은 임금님」이라는 제목을 보고 눈이 휘둥그레졌다. "아니, 벌거벗은 사람 얘기를 하는 책이었어?" 그러고는 그 책을 압수했다.

하지만 아버지의 가장 큰 공포는 여자였다. 섬에 유랑극단이 와서 〈마리아 혹은 신의 은총〉이라는 연극을 공연했다. 삼촌이 나를 그 공연에 데려가겠다고 하자 아버지는 연극에 여자가 한 명이라도 등장하면 내 나이 또래 소년은 "나쁜 생각"에 빠질 수 있다며 우려했다. 그때 나는 열다섯 살이었다! 집에 들이는 하녀도 당연히 박색만 골랐다. 어디 하녀뿐이랴. 영어를 배울 시기가 되자 아버지에게 이렇게 제안했다. "보카주 선생님이라는 분이 회화를 아주 잘 가르치신대요." 보카주 부인은 사춘기 소년의 눈에 확 들어오는 풍만한 몸매의 사십 대 과부였다. 아버지는 대꾸도 하지 않고 엄한 눈으로 나를 바라보았다. 그로부터 얼마 후 아버지는 "보카주 선생보다 훨씬 발음이 좋은 영어 선생을 구했다"라고 말했다. 그 말이 사실이었을까? 그건 모르겠다. 확실한 것은, 아버지가 데려온 젤리에 선생님은 당장 돌려보내고 싶을 만큼 못생긴 여자였다.

다행히 우리 식구가 브뢸레에서 두 달간 휴가를 보낼 때만큼

은 엄격한 교육이 조금 느슨해졌다. 해발 5,600미터 고도에 위치한 브뢸레에는 고사리, 수국, 동백, 그 외 여러 식물이 로돌프 브레스댕의 판화에서처럼 풍성하게 피어 있었다. 수천 갈래로 뻗어나가 곳곳에 연못과 폭포를 이루는 강이 있었고, 해 질 무렵에는 파르스름한 안개가 봉우리들을 솜처럼 감싸는가 싶다가 순식간에 그림자를 퍼뜨렸다. 휘슬러의 그림에서 볼 수 있는 그 은회색 그림자를.

유난히 청명한 날에는 브뢸레 정상에서 저 멀리 피통 데 네주라는 새하얀 봉우리가 또렷하게 보였다. 열여섯 살 때 부모님을 졸라서 그쪽으로 등산을 갔다.

"하얀 산으로 간다, 드디어 하얀 산에 오른다!" 내가 외쳤다.

"파란색도 보이는데요, 도련님." 내 뒤를 따르던 흑인이 한마디했다.

나는 눈을 가늘게 뜨고 산을 바라보았다. 그의 말이 맞았다. 흰 눈에서 파르스름한 반사광이 돌았다. '파란색이 도는데 흰색이 저렇게 눈부시게 도드라진다고?'라는 의문이 들었다. 세월이 흐르고 나서 고급 의류를 전담하는 세탁소 여인에게 물어본 적이 있다.

"왜 세탁물을 담그는 물에 파란색을 살짝 탑니까?"

그녀가 답해주었다. "그래야 흰색이 예쁘게 나오거든요."

하루는 집에서 할아버지의 사진첩을 발견했다. 프랑스 군복을 입은 장교들 사진이 많았다. 나는 늠름한 군인들 모습을 보고 가슴이 부풀어올랐다. 아, 나도 언젠가 이렇게 멋진 군복을 입을 수 있다면!

일요일 미사를 마치고 성당에서 나오는 길에 할아버지 사진첩에서 본 것보다 더 멋있는 군복을 입은 장교 몇 명을 보았다. 그들은 해군 소속 군의관과 약제관들이었다. 그들의 모자에는 군 장성 뺨치게 화려한 자수가 놓여 있었고 등에도 금빛 태양이 번쩍거렸다. 약제관은 목깃과 소맷단의 벨벳 장식천이 초록색이고 군의관은 맨드라미색이라는 차이가 있을 뿐이었다. 나는 맨드라미색이 더 마음에 들었고, 찬란한 금색은 초록색보다 맨드라미색과 더 잘 어울린다는 사실을 알았다.

그래서 내 선택을 아버지에게 통보했다. "저는 해군 군의관이 될 거예요!"

"그 전에 고등학교에서 성적이나 좀 더 올려봐라." 아버지는 냉담하게 대꾸했다.

그로부터 얼마 후, 빅토르 위고를 무척 좋아하던 문학 선생님이 "고대인의 그로테스크와 현대인의 그로테스크를 비교해보시오"라는 작문 과제를 냈다. 나는 위고의 『크롬웰 Cromwell』 서문이 이 주제를 다루었다는 점을 떠올리고는 그 대목을 그대로 베껴서 냈다. 그런데 선생님은 나에게 최하점을 주었다! 위고 '팬'이라고 자처하는 자요 신부님이 내 의도를 이렇게 몰라주다니! 내 과제물이 선생님에게는 우스꽝스럽고 애매하기 짝이 없는 글로만 보였나 보다. 분통 터지게도 선생님은 반 아이들 앞에서 그 글을 큰소리로 읽어주었고 나는 웃음거리가 되었다. 나는 화가 나서 그게 빅토르 위고의 글이라고 폭로할 뻔했다. 하지만 가만히 있는 게 나을 성싶었다. 바칼로레아(대학입학자격시험)가 코앞이었고 자요 신부님은 교사 자격으로 시험감독을 맡게 될 터였으므로……

30

레위니옹에서 바칼로레아 응시는 가족들에게는 큰 자랑거리였지만 학생에게는 그만큼 큰 공포였다. 설상가상으로 평가위원단에는 법원에서 파견 나온 법관들까지 포함되어 있었다. 공화국 검사와 판사 앞에서 잔뜩 긴장하고 있는 수험생들의 모습이 떠오르지 않는가. 우리는 학생이 아니라 선고를 기다리는 피의자 같았다. 그런데 내가 유독 자신 없어하는 역사와 지리 과목의 감독관으로 평가위원단장이기도 했던 검사가 들어왔다. 그 검사는 지원자들이 모두 피하고 싶어 할 만큼 평가가 깐깐한 사람이었다. 오직 기적만이 나를 구할 수 있었는데, 그 기적이 실제로 일어났다. 검사가 나에게 구술시험 질문을 던지려는 바로 그 순간, 갑자기 경찰관 한 명이 시험장에 들이닥쳤다. 경찰관은 시청 정원 타마린드에 목을 매단 인도인 '자유노동자'의 시신 한 구가 발견되었다고 보고했다. 검사는 경찰관과 함께 서둘러 사건 현장으로 떠났다. 흑인들은 노예 해방으로 유권자 반열에 올라섰고, 노동력을 보충하기 위해 인도에서 데려온 사람들을 '자유노동자'라고 불렀다. 우리의 '자유노동자'는 향수병에 사로잡혀 고용계약을 파기하는 방법으로 자살을 선택한 모양이다. 게다가 인도인들은 "여기서 뿌린 씨가 마드라스에서 싹튼다"는 환생을 믿지 않던가.

요컨대 경찰관은 검사에게 사건을 보고하러 왔던 것이다. 자기로서는 밧줄을 끊어야 하는지 그대로 두어야 하는지도 판단할 수 없었기 때문에.

검사는 경찰관과 현장으로 직행했다. 나로서는 장해물이 저절로 사라진 셈이었다. 좋은 일은 혼자 오지 않는다고, 검사를 대신해 들어온 시험감독관은 우리 집과 친분이 두터운 우리 학교 역사 선생님이었다. 나는 바칼로레아를 거뜬히 통과했다.

그리하여 나는 프랑스로 의학 공부를 하러 가게 되었다! 의사들이 대개 처방전을 알아보기 힘든 글씨체로 작성하기 때문에 나도 바로 '흘려쓰기' 연습에 들어갔다. 하지만 그러한 사전 연습은 다 쓸데없는 일이 되었다. 아버지가 나를 시험해보려고 어느 병원에서 수술 입회 허가를 받았는데, 나는 피만 보고도 기절할 뻔했다. 결국 그토록 탐났던 군의관 견장과 등짝의 금빛 태양 문양을 포기해야만 했다.

의대를 단념하고 보니 법대가 나에게 맞을 것 같았다. 아버지가 선택한 곳은 몽펠리에 법대였다. 북부의 날씨에 적응하기 전에 남부 지방에서 좀 지내보는 편이 좋을 거라는 생각에서였다.

2 | 프랑스의 첫인상

처음 도착한 마르세유는 내 기대와 너무 달랐다. 내가 꿈꾸던 동방의 문 마르세유, 일명 포세아에*는 환상의 도시였다. 하지만 정작 배에서 내리고 보니 그렇지가 않았다. 사방이 너무 어수선해서 잠시 얼떨떨했다. 그래도 얼른 정신을 차렸다. '어쨌든, 분주하게 오가는 사람들을 보니 레위니옹하고 썩 다를 것도 없네. 좀 더 큰 도시일 뿐이야.' 나는 어떤 여자에게 앙리 타이야르 씨 집이 어디냐고 물었다. 내 고향 섬에서는 모두가 서로 잘 아는 사이였기 때문에 그 여자가 번지수와 층까지 가르쳐줬는데도 나는 전혀 놀라지 않았다. 무슨 우연이었는지, 내가 길을 물어본 여자는 바로 그 집에서 일하는 하녀였다. 나는 식사 자리에서 시중을 드는 그녀를 알아보았다. 그 집까지 가는 길도 놀라움의 연속이었다.

* 마르세유는 기원전 6세기 그리스 포세아 사람들이 건너와서 만든 도시이기 때문에 과거에는 포세아에라는 지명으로 통했다. ─ 옮긴이

가령 전차마다 콩나물시루처럼 승객이 미어터졌다. 어디서 이렇게들 쏟아져 나왔지? 다들 어디로 가는 걸까? 게다가 굴뚝들은 왜 저렇게 다닥다닥 붙어 있지? 그중에서도 함석관들이 비죽 튀어나와 있고 그 끝에 매달린 두건이 바람에 빙빙 도는 굴뚝은 마치 서로 인사를 나누는 모습처럼 보여서 인상에 깊이 남았다. 나중에 입체파 작품을 보면서 '이거 어디서 본 것 같아'라는 생각을 했는데, 그때 떠오른 것이 마르세유의 굴뚝들이었다.

식당에서도 버터를 큰 덩어리로 간이식탁마다 올려놓은 것을 보고 깜짝 놀랐다. 내가 살던 곳에서는 버터가 몹시 귀해서 케이스나 통 안에 조금 묻은 버터까지 칼끝으로 긁어먹었다. 그러니 덩어리째 내놓은 버터를 보고 눈이 휘둥그레질 수밖에. 또 하나 놀라웠던 것은 버터 자르는 실이었다. 그렇지만 인력거를 보고는 반감이 들었다.『톰 아저씨의 오두막』은 나의 어린 시절 애독서였다. 이제 노예제도가 폐지됐다는 것은 알고 있었지만 흑인이 당나귀처럼 매달려 수레를 끄는 모습을 보니 분노가 치밀었다!

마르세유는 환승지였을 뿐이다. 몽펠리에에 도착해서 맨 먼저 할 일은 내 형편에 맞는 하숙집을 구하는 것이었다. 아침과 저녁 식사 제공에 월 50프랑인 곳을 찾았다. 끼니마다 오르되브르(전채요리)나 포타주(수프), 고기, 채소, 치즈, 과일, 포도주 반 병이 제공되고 빵은 먹고 싶은 만큼 먹을 수 있다고 했다. 그곳에서 베지에 콜레주(프랑스의 중등교육기관)의 복습교사를 알게 되었다. 그는 고향에서 받은 장학금으로 교수 자격시험을 준비하는 중이었다. 키가 크고 여위었으며 불그레한 얼굴에 늘 프록코트 차림이었는데 다들 '대단한 양반'이라고 불렀다. 부자연스러울 정도

로 신중하고 경직된 태도는 자유분방한 다른 대학생들 틈에서 몹시 튀어 보였다. 그는 대학의 추천을 받아 몽펠리에에서 엘리트들만 드나든다는 유흥업소 종업원들에게 일반 교양을 가르치는 일자리를 얻을 뻔했다. 하지만 '대단한 양반'은 정중하게 거절했다. 그가 교수 자격시험에 낙방하고 얼마나 낙심했는지 기억한다. "난 이제 평생 낙오자로 남을 수밖에 없어!" 그러자 누군가가 말했다. "정치를 해보지 그래?" 그는 어깨를 으쓱했다. 하지만 실제로 그 조언을 따랐던 모양이다. '대단한 양반'은 국회에 들어갔고 나중에는 정부청사로 진출했다. 그 양반 루이 라페르는 훗날 교육부 장관까지 올라갔다.

저렴한 하숙집에서 '먹고사는' 문제를 해결했으니 '걸칠' 것을 구해야 했다. 내가 사는 집의 주인 페테토는 본업이 약사였는데 나와 금방 친해졌다. 내 삶은 매우 평온하게 흘러갔다. 나는 외출할 일이 거의 없어서 페테토 부인의 (위험 약품을 다루지 않는) 소소한 처방전 작성을 자진해서 돕곤 했다. 조제실 뒤쪽의, 철로를 향해 난 작은 정원도 내가 직접 가꾸었다. 그 정원의 무화과나무는 내가 아무리 잎을 열심히 닦아줘도 늘 기차 매연을 뒤집어쓰고 있었고 열매가 제대로 여물지 않았다.

페테토 씨는 무척 인상적인 사람이었다. 사냥복을 입었을 때는 특히 더 그랬다. 그 모습이 얼마나 근사했는지! 사실 그는 사냥을 즐기기는커녕 피만 봐도 질겁하는 사람이었다. 그런데도 사냥총을 메고 시내에 나가는 이유는 사냥 면허를 들고 가서 사냥터 관리들의 동료 행세를 하며 25프랑짜리 면허가 주는 기쁨을 누리고 싶어서였다.

일요일마다 나는 페테토 씨네 식구들과 함께 들판이나 숲으로

나갔다. 울타리를 따라가면서 열매를 따고, 들꽃으로 꽃다발을 만들어 안주인에게 선물하기도 했다. 암탉이 알을 낳는 장면을 목격하고는 의기양양하게 달걀을 집어왔다. 무엇보다 우리는 잘 가꾼 꽃에 눈길이 갔다. 그런데 그 일요일에는 페테토 부인이 장미나무 꼭대기에 핀 꽃을 보고 어찌나 감탄을 하던지 내가 나무를 타고 올라가려 했다.

"아뇨, 내가 할게요." 그녀가 말했다.

나는 팔짱을 꼈다. 페테토 부인이 등자에 발을 걸치고 풀쩍 뛰어오르자 꽃에 손이 닿았다.

그 순간 창살 너머로 집주인을 보았다. 그도 우리를 보았을 것이다. 나는 얼른 장미꽃을 숨겼다.

장미나무 주인이 우리에게 다가왔다. 그는 모자를 벗어들고 페테토 부인에게 말을 걸었다.

"부인, 저에게는 더 아름다운 장미가 있습니다. 부인께서 받아주시면 기쁘겠습니다만."

우리는 안으로 들어갔다. 페테토 부인은 즐거워했지만 나와 페테토 씨는 좀 무안했다. '혹시 나에게 달걀을 도둑맞은 암탉도 이 집 것일까?' 나는 달걀을 주머니 깊숙이 밀어넣었다.

페테토 부인은 아름다운 장미꽃 다발을, 나는 달걀과 들꽃 다발을 안고 집으로 돌아왔다.

일요일에는 더러 들판에서 점심을 먹기도 했다. 매미 울음 외에는 아무도 우리를 방해하지 않는 고즈넉한 곳을 골랐다.

페테토 씨가 점심거리를 들고 가면 반려견 피크라트가 그 뒤를 졸졸 따라갔다. 나는 후식 바구니를 들고 주머니에는 알퐁스 도데의 『풍차 방앗간 편지』를 챙겼다. 페테토 부인은 우리에게

그 책을 몇 쪽씩 읽어주곤 했다.

한번은 소풍을 나가다가 동네 정육점 앞을 지나면서 하얀 염소를 보았다.

"아유, 귀여워!" 페테토 부인이 탄성을 질렀다.

부인이 정육점 주인에게 염소를 끌고 갔다 와도 되느냐고 했더니 주인이 그러라고 했다.

"너무 많이 걷게 하진 마십시오. 그러면 염소 고기가 질겨져요."

내가 염소 줄을 잡고 우리는 다시 가던 길을 갔다. "임대"라는 팻말이 붙은 집 앞을 지나는데 염소가 "매애" 하고 울었다.

"그 녀석이 제 집을 알아보는구먼." 이웃집 남자가 말했다. "그집 살던 사람들이 키우던 염소예요. 의사가 그 집 애한테 염소젖을 먹이라고 했답니다. 아이가 다 나아서 어제 이사 갔어요."

"자클린!" 우리와 좀 떨어져 걸어오던 페테토 씨가 외쳤다.

염소가 그 이름을 듣더니 페테토 씨에게 가서 그의 손을 핥았다. 우리는 곧바로 페테토 부인의 이름과 염소 이름이 똑같이 '자클린'이겠거니 짐작했다.

"얘가 나와 이름이 같다니, 신기하네요." 부인이 말했다.

우리는 시냇가에 도착했다. 경치도 좋고 공기도 쾌적해 그곳에 자리를 잡기로 했다.

풀밭에 자리를 깔고 차가운 시냇물에 병을 담갔다. 부인은 내게서 『풍차 방앗간 편지』를 받아들고는 염소를 쓰다듬었다. 상황이 상황이니만큼, 그녀는 감정을 풍부하게 담아서 「세갱 영감의 염소」를 낭독했다.

우리는 점심을 먹으면서 이 염소가 늑대에게 잡아먹히는 것과 정육점에서 도살당하는 것 중에 어느 쪽이 더 나은가를 토론

했다. 감상적인 페테토 부인은 도살장이 얼마나 흉흉한 곳인지에 대해 열변을 토했지만 페테토 씨는 염소가 도살장이 아니라 정육점 주인 집 정원에서 죽게 될 거라고 했다.

"자클린에게는 그게 낫겠네요." 페테토 부인이 말했다.

그러고는 염소에게 말했다. "예쁜 염소야, 우리는 네가 참 좋아."

염소가 우리를 향해 머리를 들었다. 녀석이 수염 난 턱을 갸웃거리는 품이 마치 '알아요, 알아'라고 대답하는 것 같았다.

밤 열한 시도 넘어서, 문짝 긁는 소리에 잠에서 깼다. 페테토씨가 비옷을 단단히 챙겨 입고 서 있었고 밖에는 폭풍우가 몰아치고 있었다.

"왜요, 이 시간에 어디 가시려고요?"

"나가야 할 일이 있어서 말이야. 아내가 천둥을 무서워해서 말인데, 내가 돌아올 때까지 같이 좀 있어주겠어?"

페테토 씨는 피크라트를 데리고 나갔다. 피크라트는 평소와달리 내키지 않아 보였지만 그래도 주인을 따라갔다.

아내는 남편이 왜 나가는지 모르고 있었다.

"나한테 비밀이 없는 양반인데 왜 말을 안 하는지 모르겠어요. 아주 중요한 일을 준비한다고만 하더라고요."

이런저런 얘기를 나누다가 어느새 까무룩 잠이 들었다. 그러다 피크라트가 낑낑대는 소리, 철벅거리는 구두 소리에 깼다. 페테토 씨가 돌아와 있었다.

"어머, 쫄딱 젖었네요!" 페테토 부인이 외쳤다.

"비가 무슨 상관이야, 우리가 이겼는데. 내가 약사들에게 지보

댕을 죽여버리자고 했고, 만장일치로 합의했어.”

나도 그 지보댕이라는 사람을 알았다. 그는 마을에서 특정 약품 몇 가지를 표시 가격보다 싸게 파는 약사로 유명했다.

나는 펄쩍 뛰었다.

“뭐라고요! 그 약사를 죽일 겁니까?”

나는 진짜로 약사들이 힘을 합쳐 그 약사를 죽인다는 줄 알았다. 페테토 씨 얼굴에서 핏기가 싹 가셨다.

“우리를 살인자 취급하는 건가! 우리는 합법적으로 그 자식을 제압할 거야. 그 자식이 ‘스위스 알약’과 ‘제로델 정제’를 15프랑에 팔고 있지. 우리는 단돈 1프랑에 팔 거야.”

페테토 부인은 남프랑스 사람 특유의 과장법에 익숙했기 때문에 남편이 지보댕을 죽이니 어쩌니 했을 때는 눈 하나 깜짝하지 않았다. 하지만 팔수록 손해가 나는 가격으로 약을 팔겠다고 하자 비명을 질렀다.

“지금부터는 희생도 감수해야 해.” 페테토 씨가 진지하게 말했다. “우리 모두 약전藥典에 손을 얹고 끝까지 가자고 맹세했어. 다음 주에는 파타퐁 시럽, 그다음 주에는 데시앙 주酒, 모뤼올, 비디 백단유, 브라베 철분제…….”

그 전쟁이 어떻게 끝났는지는 모르겠다. 바로 그 무렵, 아버지가 나에게 파리로 상경해 법학 공부를 마무리하라고 통보했기 때문이다.

3 처음 구입한 그림

외지인이 파리에 처음 도착해서 느끼는 경이감에 대해서는 나도 많이 들어보았다. 그런데 내가 몽펠리에에서 2년을 보내고 어느 가을 저녁 파리 리옹역에 올라와 처음 본 것은 가랑비에 흠뻑 젖은 우울한 거리였다. 내가 탄 마차는 다른 마차들 무리에 합류했고, 마부들은 상스러운 욕지거리를 주거니 받거니 했다. 혼잡한 거리를 빠져나와 라탱 지구의 작은 호텔로 갔다. 누군가의 추천으로 간 호텔이었는데 난방도 해주지 않아 밤새 오돌오돌 떨었다. 그래도 어쨌거나 나는 파리에 와 있었다. 파리! 매사에 미리 감탄하게 하는 마법의 단어 아닌가. 호텔은 뤽상부르 공원 바로 옆 툴리에 거리에 있었다. 이튿날 공원부터 찾았다. 실망스러웠다. 뤽상부르 공원은 그저 넓기만 했지 내 고향 섬의 '왕의 공원'처럼 친근한 느낌이 없었다. 뤽상부르 공원의 훌륭한 배치가 눈에 들어온 것은 훨씬 나중의 일이다. 나는 미술관들을 둘러보았다. 그러나 끝없이 이어진 전시실들을 한 시간쯤 걷고 나니 그냥

40

지루하기만 했다.

세계를 두루 누비고 다니는 여행자들이 자기가 스치듯 본 것을 마치 잘 아는 것처럼 얘기할 때마다 나는 웃음이 나온다. 내가 생 쥘리앵 르 포브르 교회의 비할 데 없는 매력을 발견한 것은 전쟁 중의 일이다. 사방의 불이 다 꺼지고 달빛만 은은히 비추던 그때, 비로소 그 매력이 눈에 들어왔다. 나도 여느 사람들처럼 1931년 유럽 식민지박람회에 여러 번 갔다. 그들처럼 박람회에서 복원한 앙코르와트 앞에 멈춰 서서 "정말 멋지구나!" 하고 감탄도 했다. 실은 그 자리에서 아무것도 느끼지 못했는데 말이다. 어느 날, 물기 어린 듯 촉촉한 황혼 속에서 내 눈이 갑자기 뜨이는 느낌이 들었다. 동양이 온전히 내게 모습을 드러냈다.

라피트 거리와 이어지는 대로를 걷다가 문득 사크레 쾨르 대성당을 보고는 이제 막 솟아오른 신비한 성채가 나를 부르는 듯한 착각에 빠진 것도 훨씬 나중의 일이다.

하지만 나 혼자만 파리의 매력을 첫눈에 알아보지 못한 것은 아니다. 내가 잠시 고용했던 하녀는 시골 출신으로 말수가 아주 적었다. 나는 하녀의 과묵함이 오히려 좋게 생각되었다. 그런데 일을 시작한 지 몇 주 만에 하녀는 모자를 쓰고 가방을 든 채 내게 말했다.

"선생님, 저 떠나겠습니다."

"뭐라고요? 무슨 일이 생긴 겁니까? 뭐 불편한 점이라도?"

"아뇨, 그런 게 아니에요. 파리는 너무 우울해요. 고향에서는 아무하고나 수다를 떨 수 있었는데 여기선 아무도 나에게 눈길 한번 주지 않아요. 그리고 산책을 나가도 그 길이 그 길 같아서 재미가 없어요. 말라 죽어가는 기분이에요. 고향 집으로 돌아가겠

어요."

나는 파리에서 학교생활을 몽펠리에서만큼 열심히 하지 않았다. 그래도 학사를 따는 데는 문제가 없었다. 박사과정을 시작했지만 1차 시험만 통과했다. 학교 시험보다는 다양한 그림과 판화가 전시된 진열창이나 느긋하게 구경하고 다니는 편이 훨씬 좋았기 때문이다.

"횡재다!" 어느 날 나는 도자기를 20프랑에 구입하고서 이렇게 외쳤다. "로르레비 d. 보나"라는 서명이 쓰인 〈깨진 단지를 든 소녀〉 그림이 들어간 도자기였다. 어릴 때 내가 소중히 여겼던 책에서 어떤 소녀가 부모님에게 생일 선물로 3루이를 받고는 손뼉을 치면서 이렇게 말했다는 이야기를 읽었다. "이 돈이면 보나의 〈두엄 위의 욥〉 복제화를 살 수 있어." 이야기 속의 소녀는 그림을 사러 집을 나섰다가 꾀죄죄한 행색의 노인을 만난다. 소녀는 불쌍한 마음이 들어 노인에게 3루이를 적선한다. 소설에서 이러한 희생은 보상을 받게 마련이다. 소녀의 부모는 어떤 고리대금업자에게 걸려서 가난에 시달리다 죽는다. 고아가 된 소녀를 예전의 그 노인이 찾아온다. 소녀가 "가엾은 할아버지, 죄송하지만 이제 전 아무것도 드릴 게 없어요"라고 말하자 노인은 주머니에서 지폐 다발을 꺼내 소녀에게 건네준다. "아가씨, 나는 걸인이 아니었어. 나는 오히려 사람들에게 돈을 빌려주고 적당한 이자를 받는 일을 해왔지. 그러다가 내가 잘되기를 바라는 누군가를 만났고 (……) 자, 받아라, 네가 준 3루이를 나는 이렇게 불려왔단다."

이것이 보나의 소녀 이야기다.

한편 나는 소유의 흥분이 가시자 "보나"라는 서명이 있음에도

과연 내가 구입을 잘 한 것인지 의심이 들기 시작했다. 하지만 예전에 교실에서 어떤 친구가 "어휴, 지겨워, 이놈의 세비녜*!"라고 투덜대자 선생님이 우리에게 이렇게 말씀하셨던 기억이 났다. "유명 작가의 작품이 지겹다고 느껴지면 '내가 바보라서 그래'라고 생각하도록." 그래서 나도 되뇌었다. '내가 바보라서 그래, 내가 바보라서 그래.' 하지만 소용없었다. 내 눈에 그 작품은 점점 대단치 않아 보였다. 그래서 처분을 하기로 마음먹었다. 그래서 판매한 사람에게 가서 그걸 되팔고 더 좋은 작품을 사겠다는 뜻을 내비쳤다. 상인은 길고 허연 수염을 쓰다듬더니 거드름 피우듯 말했다. "젊은이, 내 나이가 되면 이미 '가진 것' 하나가 장차 '가질 것' 두 개보다 낫다는 걸 알게 될 거요."

나는 이 귀찮은 물건을 파는 것도 포기하고 손을 놓아버렸다. 그러다가 친구 한 명이 곧 결혼한다는 소식을 들었다. 나는 서둘러 나의 '보나'를 그에게 결혼 선물로 주었다. 몇 달 후, 신혼부부 집에서 점심을 먹는데 그 그림에 서명이 "보나"라고만 되어 있는 것이 아닌가.

"아내가 보나라고만 쓰여 있으면 충분하다고 해서." 친구는 의아해하는 나에게 그렇게 말했다.

얼마 지나지 않아 나는 보나가 여성이 아니며, 로르레비라는 이름 다음에 붙은 d.가 d'après(~을 본따서)를 뜻한다는 것을 알았다.

내가 아직 학생이었을 때 처음으로 구매한 가치 있는 그림은

* 프랑스의 서간문 작가. 귀족 출신으로 서간문학의 최고봉으로 꼽히는 편지들을 남겼다. — 옮긴이

이노첸티라는 작가의 것이었다. 이 그림 덕분에 라탱 지구의 동향인들은 내 안목을 인정해 주었다. 우리 사이에서 매달 부모에게 350프랑을 받고는 어깨에 힘 좀 주던 친구는 그 그림이 렘브란트만큼 훌륭하다고 했다. 그것은 난로 앞에서 춤추는 농부들을 그린 그림이었다.

그림을 소장하게 된 후 그 작가를 알게 되었다. 이노첸티는 뇌이에 있는 자신의 작업실로 나를 오라고 했다. '뤼니옹 아티스티크 화랑*' 대표도 이노첸티를 통해 만났다. 나중에 얘기하겠지만 나는 이 화랑에서 화상으로서 최초의 무기를 갖추게 되었다고 할 수 있다.

이노첸티는 '지중해연맹' 구상에 골몰하고 있었다. 그는 이러한 의도에서 프랑스, 이탈리아, 스페인을 상징하는 실물 크기의 세 인물을 한데 담은 그림을 제작했다. 당시 파리 사람들의 우상이었던 불랑제 장군이 중앙을 차지하고 양옆으로 스페인 국왕, 이탈리아 국왕이 섰다. 화가는 이미 부인네들의 코르사주 브로치를 장식하고 있던 이 우의적 그림에 큰 희망을 걸고 있었다. 결국 그의 바람이 이루어지지는 않았지만 1889년 만국박람회에서 동상을 받기는 했다. 친구들은 대상을 기대했다. 이노첸티는 그 작품을 프랑스에 기증했고 미술원에서는 종려훈장으로 보답했다. 공식 행사나 프랑스인이 주최하는 만찬에 초대받을 때마다 그는 꼭 훈장을 달고 참석했다. "나를 영광스럽게 하는 나라에 영광을 돌릴 줄 알아야 하는 법이지요." 그가 자주 하던 말이다.

* '예술연합'이라는 의미 — 옮긴이

1890년! 수집가들에게 얼마나 복된 시대였던가! 걸작들이 거저나 다름없는 가격으로 사방에 널려 있었다. 마네의 〈자샤리 아스트뤼크의 초상〉처럼 비범한 작품도 1,000프랑이면 비싸다고들 했다. 보들레르가 소장했던 〈소파 위의 여인〉은 2~3년 뒤에 드루오 호텔에 1,500프랑에 넘어갔다. 나도 아페냉 거리 6층에 살 때 르누아르의 누드화 한 점을 가지고 있었는데 250프랑을 불러도 그림을 보여달라는 사람조차 없었다. 라피트 거리에 작은 화랑을 냈을 때는 르누아르 그림이 꽤 올라 있었지만 소심했던 나는 400프랑밖에 부르지 않았다. 심지어 어느 '거물급' 애호가에게는 이런 말까지 들었다.

"내가 400프랑이 더 있으면 저 그림을 사서 당신이 보는 앞에서 땔감으로 쓸 거요. 저렇게 못 그린 누드화가 르누아르의 작품으로 남는 꼴을 보기 싫어서라도 말이오."

르누아르가 제대로 평가받게 된 후에 그 누드화는 여러 수집가의 손을 거쳐 2만 5,000프랑에 로댕에게 넘어갔다. 지금은 로댕 미술관의 보석 같은 소장품 중 하나로 꼽힌다. 1890년대에 물감 장수 탕기 영감네서 세잔의 그림은 대작도 100프랑, 소품은 40프랑에 매입할 수 있었다.

25~30점밖에 찍지 않은 르동의 빼어난 석판화는 7.5프랑이면 살 수 있었다. 게다가 10년 내내 그 가격이었다. 고갱은 장르 불문의 대가였다. 화가 고갱, 도예가 고갱, 조각가 고갱이 모두 훌륭했다. 그 고갱이 타히티에서 돌아와 뤽상부르 미술관에 〈마리아를 경배하며〉를 기증하려 했는데 거부당했다. 이 미술관은 미술계 엘리트들의 비난이 두려워 귀스타브 카유보트가 유증한 작품 17점을 거부하는 바보짓까지 저질렀다.

이 유증이 무산된 후 화가의 동생 마르시알 카유보트와 만난 적이 있다. "볼라르, 당신은 베네디트(당시 뤽상부르 미술관의 큐레이터)를 잘 아시지요? 당신이 미술관에서 기증을 거부한 작품들(르누아르, 시슬레, 세잔, 마네의 작품들)을 창고에라도 받아줄 수 있는지 물어봐 주시겠습니까? 보관을 하고 있다가 나중에 그 작품들이 인정받으면 미술관에서 전시할 수도 있잖아요?" 나는 당장 베네디트를 찾아갔다. 그때 그가 한 말이 아직도 귀에 들리는 듯하다. "국가의 신임을 받는 공무원으로서 내 어찌 위원회가 거부한 작품들의 장물아비 노릇을 하겠소!"

몇 년 후, 르누아르가 이렇게 말했다.

"누구한테 들었는지 기억은 나지 않는데 '뤽상부르의 친구들' 위원회가 내 작품을 원한다나요. 하지만 나는 미술관에 작품이 걸리고 싶어서 기증을 한다는 소리는 듣고 싶지 않습니다. 자, 이 파스텔화를 맡기겠소(그 작품은 〈모리조 부인과 딸〉이었다). '뤽상부르의 친구들' 위원장 셰라미 씨 알지요? 그에게 이 그림을 100프랑에 팔겠다고 전해주시오. 그쪽에서 나에게 감사를 표하려고 할까 봐 그게 좀 곤혹스럽긴 하네요."

나는 파스텔화를 들고 셰라미 씨를 찾아갔다. 그는 뤽상부르 미술관에 르누아르를 들여놓을 경우 뒤따를 '책임'이 두려운 눈치였다.

"르누아르 선생님께 우리 모두 이 작품을 높이 평가한다고 꼭 전해주십시오. 하지만 나중에 문제가 되지 않으려면 작품 매입은 보나 씨의 결재를 거쳐야 합니다."

나는 얼떨결에 이렇게 말했다. "세잔은 어떻습니까? '뤽상부르의 친구들'은……."

셰라미 씨가 갑자기 냉랭해졌다.

"세잔? 왜요, 아예 반 고흐를 들이라고 하시지?"

일반인들의 생각도 다르지 않았다. 1894년에 내가 '엑스(엑상 프로방스)의 거장' 세잔의 전시회를 열었을 때 화랑 앞에서 작은 소동이 일어났다. 〈목욕하는 여인들〉 앞에서 어떤 남자가 여자의 팔목을 꽉 잡고 실랑이를 벌이고 있었다.

"그림으로 상까지 받은 나한테 왜 이런 걸 보라고 하는 거야!"

"참을성을 배우라고. 내친 김에 나한테도 좀 더 싹싹하게 굴어 봐."

그래도 그 여자는 미술평론가는 아니었다. 그런데 자칭 현대적이라는 미술평론가 한 명은 그 전시회에 와서 "공간감을 줄 수 있게 면을 안배하는 기술"이 실패했고 "세잔의 빈약한 지식이 드러났다"고 한탄하지 않았던가?

반 고흐는 사정이 더 나빴다. 가장 대담한 축에 드는 수집가들도 그의 작품을 '매입'하려고 하지는 않았다. 르누아르나 세잔처럼 가장 앞서간다는 예술가들조차도 한 명은 반 고흐의 '이국 취향'을 유감스러워했고 다른 한 명은 "솔직히 당신은 미친놈 그림을 그리는구려!"라고 했던 마당에, 대중의 반감은 오죽했으랴.

선배들이 이처럼 고전할 때 보나르, 뷔야르, 루셀, 드니, 아리스티드 마욜 같은 젊은 예술가들은 어땠을까? 모리스 드니를, 잘 팔리지 않았던 '젊은' 예술가로 분류하기는 좀 애매하다. 그도 그럴 것이, 모리스 드니는 금방 유명세를 얻었다. 아르센 알렉상드르라는 사람이 쓴 기사가 생각난다. 내 기억이 맞다면 그 주의 가장 큰 사건은 장관의 실각이 아니라 모리스 드니의 '앵데팡당'*

전시회였다.

그렇지만 이미 1892년에도 '젊은 작가들'의 그림이 주목받으리라는 것은 알 수 있었다. 옛 그림들을 '급조'하던 르 바르크 드 부트빌 화랑은 시슬레의 제자 보글러의 영향을 받아 '새로운 바람'을 불어넣고 싶어 했다. 이 화랑은 '젊은 작가들' 전시회를 열었다. 호기심에 부응하여 잠시 성공을 거두는 듯 보였지만 열기는 오래가지 않았다.

르 바르크 드 부트빌 화랑만 앞서갔던 것은 아니다. 그 전에, 새로운 그림에 지대한 관심을 보였던 물감 장수 탕기 영감이 있었다. 탕기 영감은 '빛'을 표현하는 화가들에게 너그러이 외상을 주었다.

이 영감이 파리 코뮌 가담자로 체포되어 총살당할 뻔한 것은 순전히 착오 때문이었지만 본인은 진심으로 자신을 혁명가라고 생각했다. 어쨌든 영감은 무사히 살아남았고 물감 장수가 되어 자기처럼 반항적이고 혁신적인 화가들의 수호자 역할을 맡았다. 탕기 영감은 인상파 화가가 아니어도 절제된 생활을 한다는 조건 ― 카페 출입을 하지 않는다, 경마를 하지 않는다 등 ― 으로 외상을 주었다. 그는 코뮌을 지지했지만 부르주아였고 화가는 숙명적으로 행실을 통하여 '성공한다'는 생각을 늘 품고 있었다. 탕기 영감은 물감 장사로 돈을 벌지는 못했지만 예술가들에게 신망을 얻었다. 에밀 베르나르가 그에게 세잔과 반 고흐를 소개했다. 반 고흐는 탕기 영감의 초상을 여러 점 그렸는데 그중 한 점이 영감

* 프랑스의 독립미술가협회. 정부가 주최하는 미술 전람회에 대항하여 조직하였으며, 1884년 이래 무심사無審査, 무상無賞의 전람회를 개최하고 있다.
― 옮긴이

이 앉아 있는 모습을 거의 실물 크기로 담은 그림이다. 현재 이 작품은 로댕 미술관에 있다. 누군가가 이 그림을 사려고 했더니 영감이 500프랑을 불렀다. 너무 비싸다고 하자 영감은 이 말을 덧붙였다. "다른 그림도 아닌 내 초상화를 파는 거잖소." 이 초상화는 결국 영감이 죽을 때까지 소장했고 사후에 로댕에게 넘어갔다.

나는 탕기 영감의 소장품 중에서 세잔 다섯 점을 약 900프랑에 매입했다. 대금을 지불하러 갔더니 경매인 폴 슈발리에가 나에게 배포가 크다고 했다. 그도 그럴 것이, 경매가는 10프랑부터 시작했다. 이 말을 듣고 나니 실은 내 수중에 300프랑밖에 없다는 말을 하기가 더욱더 힘들었다. 나는 300프랑을 예약금으로 걸고 나중에 잔금이 마련되면 작품을 인도받겠다고 했다. 그는 나를 빤히 바라보았다. "아니오! 그림을 가져가시오. 그 대신 돈이 마련되면 일시불로 지급하시구려." 슈발리에 같은 호인이 또 있을까! 그 기억을 떠올리니 그가 죽었을 때 지급이 이행되지 않은 명세서가 그토록 많이 나온 게 이해가 갔다.

하루는 오데옹의 화랑들에 걸려 있던 작품들을 훑어보다가 위스망스의 『어떤 이들 Certains』이라는 책을 발견했다. 책에서 펠리시앵 롭스의 악마주의를 다룬 부분을 읽고 그 화가를 만나보고 싶어졌다. 서명은 없지만 롭스의 것으로 추정되는 판화를 센 강변 노점에서 발견한 적이 있었다. 노점상은 5프랑을 불렀지만 3.5프랑에 샀다. 용기를 내서 펠리시앵 롭스의 작업실로 찾아갔다. 위스망스를 읽고 상상하기로는, 그의 작업실이 무슨 마법사 소굴 같을 줄 알았다. 벌거벗은 남자가 문을 열어주었다. 그가 롭스였다. '벌거벗었다'는 표현을 좀 더 정확히 하자면, 머리에는 초

록색 챙모자를 썼고 아기 턱받이 같은 것이 끈으로 달려 있는 허리띠를 두르고 있었다. 롭스는 전혀 당황하는 기색 없이 나를 맞이했다. 그는 내가 소장한 에칭화가 아주 희귀한 작품이고 자기에게도 프린트가 한 점도 없다고 했다. 롭스는 에칭화와 다른 수채화를 교환하자고 제안했다. 수채화 속에서는 벌거벗은 여인이 장갑이 모자만 쓰고 있고 우리에 갇힌 원숭이가 그 모습을 바라보면서 흥분하고 있었다. 나는 화가 특유의 개성이 살아 있는 작품을 얻게 되어 매우 뿌듯했다. 나중에 그의 제자 라상포스가 롭스를 "벨기에의 카바넬"이라고 부르는 것을 들었다. 그 이야기를 르누아르에게 했더니 그는 이렇게 말했다. "진짜 웃기는 건, 그 친구는 그런 소리를 찬사랍시고 했을 거라는 거지."

한번은 롭스를 만나러 갔다가 그의 친구이자 시인인 에드몽 아로쿠르를 소개받았다. 나는 그를 40년 만에 다시 만났다. 아로쿠르가 내게 말했다.

"신기하기도 해라! 당신을 처음 만난 곳이 롭스의 집이었지요. 그때도 지금처럼 당신은 옆구리에 화판을 끼고 있었어요. 실은 그때 속으로 당신이 얼마나 미웠는지 몰라요. 롭스가 나에게 주려고 〈주술〉의 프린트 한 점에 막 서명하려는 순간, 당신이 갑자기 나타났거든요. 결국 그 프린트는 어떤 고객이 원한다면서 당신이 들고 갔지요." 시인은 이 말을 덧붙였다. "하지만 이미 지난 일이고 원망은 다 풀렸답니다."

롭스는 본인의 난봉꾼 이미지를 좋아했다. 그는 연애가 잘 안 풀리면 티가 났다. 나에게 다음과 같은 사연을 들려준 이유도 그 때문이리라.

어느 날 롭스가 이런 편지를 받았다. "롭스 선생님, 선생님은

50

제가 어렸을 때 '요 말괄량이야, 네 초상화를 그려보고 싶구나'라고 하셨지요. 선생님, 제가 작업실로 갈게요." 롭스는 전혀 기억에 없었지만 편지를 보낸 여성을 만나고 싶어서 안달이 났다. 약속 시간에 누군가 찾아왔다. 머리가 희끗희끗하고 수염까지 난 뚱뚱한 여인이 나타났다. "살이 많이 찌셨네요, 롭스 선생님! 항상 저만 보면 뽀뽀하려고 하셨던 거 기억하세요? 하지만 저는 이제 유부녀니까 허튼짓은 하지 마세요."

롭스가 죽기 이삼 년 전에 작업실로 찾아갔을 때 이런 말을 들은 기억도 난다. "여자를 기다리고 있다네." 내가 얼른 자리를 비켜주려고 했더니 "그냥 있게, 노크 소리가 띄엄띄엄 세 번 나면 작업실 구석에 숨어." 조금 있다가 정말로 똑, 똑, 똑, 소리가 나자 나는 얼른 일어났다. 자리를 피하면서 뒤를 흘끔 돌아보니 그의 늙은 하녀가 탕약을 들고 서 있었다.

인상파 애호가 닥터 필로를 알게 된 것도 롭스를 통해서다. 얼마나 즐거운 시간이었던가! 화요일마다 그 집 단골손님들이 우르르 모여 '고깃국 회동'을 하고 식사 후에는 필로 양(훗날 잔 로네라는 이름으로 뱅상 댕디의 총애를 받은 연주자)의 연주를 감상하곤 했다. 그 집 단골 중에는 종교부 사무소장 뒤메 씨도 있어서 성직자들이 난데없이 달려오곤 했다. 그들은 뒤메 씨를 직접 만나러 갈 용기가 없어서 친절한 집주인 닥터 필로를 공략했던 것이다. 하루는 어느 고위 성직자가 닥터 필로에게 큼직한 가재를 산 채로 보내면서 "선생님의 식탁에서 이것이 'cardinal'*이 될 것입니다"라는 카드를 동봉했다. 그때는 굉장히 재치 있는 카드라고 생

* '기본이 되는'과 '추기경'을 동시에 뜻하는 프랑스어 —옮긴이

각했다. 또 한번은 주교직 희망자가 어여쁜 조카딸 둘을 데려왔다. 그 아가씨들은 입에 침이 마르도록 삼촌 칭찬을 했다. 종교부 사무소장은 주님의 군대에 자격 없는 자가 들어가지 않도록 이뻔한 수작들을 잘 기억해두었다. 뒤메 씨는 사실 성직자들을 싫어했고 성직 위계의 위용을 결코 가벼이 여기지 않았다.

이 화요일 모임에서 나는 큰 실수를 저질렀다. 세월이 많이 지났지만 지금도 그 생각을 하면 아찔하다. 하루는 마치 코로 말을 하는 것 같은 수다쟁이 여인을 보고는 옆자리에 앉아 있던 사내에게 이렇게 말을 걸었다. "저 여자분이 콧소리를 좀 덜 내면 썩 괜찮을 것 같지 않습니까?"

"맞아요! 삼십 년을 봤는데 아직도 적응이 안 됩니다."

내가 어안이 벙벙해서 사내를 쳐다보자 그가 말했다.

"그렇소, 내가 저 여자 남편이오."

어느 날 롭스와 함께 닥터 필로의 집에서 나오며 내가 그 집 소장품에 감탄하는 말을 했다.

그랬더니 롭스가 말했다. "나 참! 이게 다 미친 짓이지, 안 그래요?"

"그건 모르겠지만, 어쨌든 보고 있노라면 참 흐뭇해지는 그림들이에요."

"그렇다면 안됐구려, 일단 저런 그림 좋아하면 인생이 힘들어집니다."

얼마 후 나는 롭스의 〈원숭이와 여인〉을 차익을 남기고 넘겼다. 나는 이 벌이의 하나로, 일류는 아니지만 이렇게까지 관심을 못 받을 작가도 아니라고 생각했던 존 루이스 브라운의 수채화를

매입하기로 마음먹었다. 기병을 그린 수채화를 매입하고는 신이 나서 화가를 직접 찾아갔다. 그는 내 '안목'을 칭찬하고는 그림 속 기병 한 명의 모자에 구아슈 물감으로 점을 세 개 찍었다. "이 제 완벽합니다."

발뢰 거리에 있던 그의 집에 들어선 순간, 말을 탄 장군이 작은 정원 한복판에 있는 것을 보고 깜짝 놀랐던 기억도 난다. 그 장군 은 모델이었다.

"저, 몽마르트르 대로에서 굉장히 멋있는 말 그림을 봤습니 다." 내가 말했다.

"부소 화랑에 있는 그림 말이오? 아, 제기랄, 그건 드가의 그림 이지, 우리의 스승. 아, 당신은 이미 드가를 보았구려. 전에 우리 가 함께 밖에 나갔을 때 내가 커다란 검은 안경을 낀 사람에게 지 나가면서 인사를 한 적이 있는데, 기억하시오?"

"드가는 어떻게 군중 속에 이젤을 설치했나요?"

"드가는 삼 층에서 작은 목마들을 모델 삼아 그림을 그립니다 만."

나는 어안이 벙벙했다.

"드가도 물론 오퇴유 경마장이나 롱샹 경마장에 갑니다. 하지 만 그림은 작업실에서 목마를 이리 놓아보고 저리 놓아보면서 재 현을 합니다. 음, 꼭 오노레 도미에 같지요. 도미에의 친구 불라르 에게 들은 얘긴데요, 도미에가 발몽두아에서 그런 말을 했대요. '오리 습작을 해보고 싶어.' 그래서 불라르가 그를 가끔 사육장 에 데려갔지요. 늪에 풀어놓은 오리들이 퍼덕대는 동안, 도미에 는 담배를 피우면서 딴 얘기만 하더랍니다. 그런데 며칠 뒤에 불 라르가 도미에의 화실로 찾아갔다가 근사한 오리 습작을 발견하

고는 깜짝 놀랐대요. 도미에는 '기억나지? 자네를 따라가서 봤던 그 오리들이야'라고 했답니다. 나는 도미에처럼 한 번 본 것을 잘 떠올리지 못하기 때문에 진짜 말을 모델로 쓸 수밖에 없지요. 그나마 집에 정원이 있어서 다행이에요." 루이스 브라운이 말했다.

"하지만 드가도 누드화를 그릴 때는 목각 인형을 쓰지 않을 걸요." 내가 순진하게 말했다.

"인체는 얘기가 다르지요. 사람에게는 원하는 대로 자세를 취하게 할 수 있잖아요. 드가는 자기가 모델에게 요구하는 포즈를 민망하게 여기지 않을 겁니다. 누드모델 얘기가 나와서 말인데, 예전에 앙리 아르피니를 만나러 간 적이 있어요. 아르피니가 내게 풍경화를 몇 점 보여주고는 알쏭달쏭한 표정으로 '이리 오시지요'라고 했어요. 그를 따라 침실로 들어갔더니 황홀한 몸매의 여인이 침대에 엎드려 자고 있더군요. '나를 잘 보세요.' 아르피니가 그렇게 말하고는 한 쌍의 완벽한 봉우리 같은 여인의 탐스러운 엉덩이를 드러내 보였습니다. '이런 모습이 화가에게 유혹으로 다가올까요? 만약 그렇다면 그는 풍경화나 그려야 합니다!'"

루이스 브라운처럼 말을 그리는 화가는 일 층에 사는 게 훨씬 좋다. 얼마 후 나는 계단을 내려오다가 말을 탄 사람과 부딪쳤다.

"저 위가 루이스 브라운의 작업실 맞지요?" 상대가 물었다.

덕분에 나는, 새 그림을 전문으로 하는 화가가 살롱에 아주 섬세한 종달새 그림을 출품했는데 그 그림이 어떤 아르헨티나인에게 팔린 사연을 듣게 되었다. 그 사람이 새 그림 전문 화가에게 물었다.

"혹시 말 그림도 이 종달새 그림만큼 완벽하게 그릴 수 있겠습니까?"

"그릴 수 있다마다요." 화가가 대답했다.

"그럼, 내가 말에 탄 모습으로 그려주십시오." 아르헨티나 사람은 포즈를 취하기 위해 작업실을 방문하기로 했다.

"내 작업실에서요? 어림없습니다. 나는 오 층에 사는데요!"

"부에노(좋아요)! 우리나라 말은 계단도 올라갈 수 있어요."

루이스 브라운에게 일 층에 사는 이점을 일깨워줄 겸 그에게 이 아르헨티나 사람 이야기를 들려주었다. 루이스 브라운은 내가 그러거나 말거나 씩씩거리면서 이렇게 말했다.

"방금 밀레의 〈만종〉을 보고 왔어요. 완전히 새 작품이에요. 내가 아는 그 그림은 여기저기 마구 갈라졌는데!"

그 그림은 저 유명한 루브르 백화점 사장 쇼샤르 씨의 수중에 들어갔다. 쇼샤르 씨는 대가의 작품을 귀히 여겼던 만큼, 아무리 작은 결점이라도 용납할 수 없었으리라.

4 화상의 길에 들어서다

어느 날 나는 롭스에게 화상이 되고 싶다고 털어놓았다. 그가 어쩌면 일을 배울 수 있는 화랑을 소개해줄지도 모른다고 생각했기 때문이다.

"나는 그림을 좋아하는 사람들과 직접 거래를 합니다. 화상들 쪽으로는 인맥이 없어요."

롭스가 그렇게 말하고는 잠시 생각에 잠겼다.

"그래도 내가 도움이 될 수는 있겠군요."

그는 자신의 젊은 시절 사진을 한 장 가지고 와서 이렇게 썼다. "내일의 조르주 프티, 앙브루아즈 볼라르에게." 그러고는 "F. 롭스"라고 서명했다.

나는 기분이 좋았지만 이 증명을 감히 어떻게 써먹을 수 있을까 싶어 민망했다. 그래도 미친 척하고 조르주 프티 화랑에 가보았다. 단, 그 사진 대신에 모 은행가의 추천장을 들고 갔다. 곧바로 조르주 프티를 만날 수 있으리라 생각지 않았던 나는 그냥 척

보기에 썩 중요한 자리에 있는 것 같은 사람에게 다가가 추천장을 전달했다. 그는 나를 수사관처럼 쏘아보고는 이렇게 물었다.

"외국어는 무엇무엇을 할 줄 압니까?"

"할 줄 아는 외국어는 없습니다. 하지만 저는 많은 걸 바라지 않습니다. 일만 배울 수 있어도 좋아요."

"많은 걸 바라지 않으면서 외국어도 할 줄 아는 사람을 채용하고 싶네요."

그 사람이 바로 조르주 프티였다.

그 무렵, 나는 알퐁스 뒤마와 친분을 맺었다. 뒤마는 취미로 그림을 그리는 금리생활자였고, 들판의 암소 그림이나 장관들의 초상화, 툴루즈 풍경에 일가견이 있는 화가 드바 퐁상의 제자였다. 나는 그쪽에서 월급을 받을 수 있게 되었다. 알퐁스 뒤마가 '뢰니옹 아티스티크'라는 화랑을 열었기 때문이다. 남의 그림을 팔아 돈을 벌겠다는 생각보다 자기 작품 활동에 드는 비용이나 건지자는 생각으로 벌인 일이었다. 행인들이 진열창 앞에서 발걸음을 멈추고 뒤마의 서명이 들어간 〈깜짝 놀란 님프들〉이나 여인의 〈상반신〉을 감상하기를 바라는 마음도 있었을 것이다. 하지만 뒤마 본인이 화상 역할을 할 마음은 없었다.

"자네는 이해하겠지, 나는 그래도 예술가 아닌가. 나는 매장이 아니라 살롱을 열어야 할 사람이야. 나는 뢰니옹 아티스티크 화랑의 대표로서 화가와 미술 애호가 사이를 중재해야 해. 드바 퐁상 선생님이 작품을 주신다고 했어. 내 친구 질루도 동인들을 소개해주기로 했고."

나는 단도직입적으로 그런 사람들이 화랑에는 아무 도움이 되지 않는다고 말했다. 그들은 기껏해야 모임이 끝나고 6시부터

7시까지 수다나 떨고 가는 정도였다. 하루는 뒤마가 그중 한 사람 때문에 화랑 문을 평소보다 15분 늦게 닫아야 했다.

"내가 쓸데없는 가스 요금까지 내고 있군. 그런데 저기 저 사람들, 도대체 뭐 하는 거야?"

그는 사람들이 북적이는 인근 카페의 테라스를 가리키며 물었다.

"식전주를 마시고 있네요."

"집에 들어가 벽난로 장식이나 할 것이지. 아, 볼라르, 정말이지 요즘은 다들 밖에서만 살려고 해."

사실 그림을 사겠다는 사람은 아무도 없었다. 그래도 언젠가 드바 퐁상의 그림으로 대박을 터뜨릴 거라는 희망은 있었다. 어떤 미국인이 들어왔다. 화랑에는 나밖에 없었다. 그는 내일 당장 미국으로 돌아간다면서 동물이 그려진 풍경화 10여 점을 바로 구입할 수 있는지 물었다.

"아침부터 저녁까지 근무하고 집에 돌아왔을 때 기분 전환이 되는 그림을 사고 싶습니다. 낮 동안 만났던 사람들을 싹 잊고 싶어요. 나는 내일 저녁 떠납니다. 견본 그림을 보여주시면 주문을 넣겠습니다."

앞에서 말했지만 드바 퐁상은 암소 그림을 특히 잘 그렸다. 하지만 고객이 원한다면 말, 나귀, 양, 가금류도 그릴 수 있는 사람이었다.

알퐁스 뒤마가 화랑에 와서 나의 보고를 들었다.

"당장 드바 퐁상에게 가서 이 소식을 전해야지! 미국이라니! 이런 판로가 뚫릴 줄이야!"

그는 머리 속으로 벌써 드바 퐁상의 그림을 잔뜩 싣고 미국으

로 떠나고 있었다. 하지만 운 나쁘게도 그날 드바 퐁상의 집에는 암소 그림이 한 점도 없었다. 뒤마는 벽에 세워져 있던 그림 한 점을 가리켰다.

"저 근사한 황소 그림을 가져가면 안 될까요?"

"아, 안 돼요! 밑칠밖에 안 된 수준입니다!"

"상관없어요! 대충 느낌만 보여줄 건데요?"

"완성되지 않은 그림은 단 한 점도 밖으로 내보내지 않을 겁니다. 이런 상태의 그림을 다른 화가가 보면 내 기법을 간파하고 모방할 수 있어요. 그 미국인 고객이 실은 화가일지 어떻게 압니까?"

뒤마와 나는 그 말을 듣고 흠칫 놀랐다. 우리는 계약을 체결하지 못한 채 미국인을 떠나보낼 수밖에 없었다.

그래도 이튿날 그림 두 점을 주문한 고객이 있어서 다소 보상이 되었다. 그 손님은 군인 모습이 담긴 그림을 원했다.

"군인 그림을 특히 잘 그리는 화가가 누군지는 모릅니다만 '대회 수상자 및 심사위원 급'의 작품을 원합니다. 그리고 두 점 중 한 점은 알제리 보병을 그려주었으면 합니다. 나머지 한 점은 엘리트 장교 같은 것만 아니면 상관없어요. 실은 내가 알제리 보병 출신이거든요. 내가 직접 모델을 설 시간이 있으면 좋겠지만……."

사실 그가 모델이 되려면 과거 보병 시절의 모습이 어느 정도 남아 있어야 했다. 하지만 불룩 튀어나온 배와 턱까지 늘어진 볼살이라니. 그가 단지 시간이 없어서 문제인 것처럼 말하자 그와 함께 온 여자가 — 굉장히 예쁜 여자였다 — 자기도 모르게 웃었다. 나는 그가 한때 알제리 보병이었다지만 지금은 바람둥이 애

인에게 속고 있을 것 같다는 생각이 들었다. 한편 알퐁스 뒤마는 고객 만족만을 생각했다.

"한 점은 알제리 보병, 다른 한 점은 땅바닥에 넘어진 기병 어때요?"

"나는 다른 사람이 봉변당하는 모습을 원치 않아요. 좋은 총을 들고 있지 않은 정도면 만족합니다."

"알았습니다! 그럼 최전선 부대 병사는 어때요?"

"그거 좋네요. '땅개'로 하죠."

뒤마는 당장 드바 퐁상의 이름을 내세웠다. 실제로 드바 퐁상은 주문받은 새로운 장르를 잘 소화해냈다. 알제리 보병은 아주 늠름했다. 반면 '땅개'는 약간 겁에 질린 듯한 모습으로 그렸다.

그 사이에 드바 퐁상은 황소 그림도 완성했다. 그 작품은 우리 화랑에 전시되자마자 어떤 행인의 눈을 사로잡았다. 나는 그 사람이 왠지 철물상 같다고 생각했다. 어디서 들었는데, 사람은 결국 자기가 다루는 것을 닮아간다고 한다. 그는 팔꿈치와 무릎이 유난히 뾰족했다! 정말이지, 못과 줄을 팔 것처럼 생긴 사람이었다. 그는 드바 퐁상을 감상하면서 점점 더 그 그림에 빠져드는 듯했다.

"힘이 넘치는 황소와 섬세한 꽃, 대조가 기막히네요!"

나는 생각했다. '시인을 겸업하는 철물상인가?'

"이 그림 제목이 뭡니까?" 그가 물었다.

"'남성의 힘'입니다." 나는 이 말을 덧붙였다. "화가가 직접 선택한 제목이지요." 하지만 상대의 실망하는 표정을 보고 얼른 입을 다물었다. 나는 드바 퐁상에게 상황에 맞게 그림 제목을 바꿔도 좋다는 말을 들은 적이 있었기 때문에 이렇게 말했다. "이 그

림에 넘쳐나는 시정詩情을 예리하게 포착하는 사람이 제목을 정해도 되고요."

"그럼, 이 그림 제목을 뭐라고 할 겁니까?"

"'사월'." 나는 자신 있게 말했다. "사월은 꽃이 피는 달이지요. 자연은 봄의 정취 속에서……."

'철물상' 손님의 얼굴이 다시 밝아졌다. 그는 그림을 당장 살 것만 같았다. 곧바로 집에 들고 가서 아내와 딸들에게 자랑이라도 할 듯한 표정이었다.

"사월, 참 근사한 상징이구려! 이보시오, 나는 X문과대학에서 미학을 가르치는 교수라오. 제자들에게 드바 퐁상이라는 화가 이름을 알려줘야겠소. 사월! 단어 하나가 이토록 풍부한 이미지를 불러일으키다니, 마법 같구려! 이 그림을 사겠소. 아, 그런데……." 교수의 얼굴이 갑자기 어두워졌다. "이 나뭇가지에 있는 파란색은 뭐지요? 물망초인가? 물망초는 기생식물인데!"

나도 그 점에 대해서는 손님과 의견이 일치했다. 그래서 화가에게 물어보았다.

"떡갈나무 가지에 있는 이것, 물망초 맞지요?"

"빌어먹을! 빌어먹을!" 화가가 소리를 질렀다. 그러고는 당연하다는 듯 말했다. "그게 뭐! 색조를 돋보이게 하는 건데!"

드바 퐁상은 경멸하듯 이 말을 덧붙였다. "그런 건 화가가 알아서 할 일이오, 젊은 양반."

화가가 워낙 자신만만하게 말하기에 나는 고객에게 그대로 전했다. "이 파란색이 색조를 돋보이게 한다는군요. 화가의 노하우랍니다!"

"예술이라는 건 신기하구먼! 문외한이 '어떻게 떡갈나무에서

물망초가 필 수 있지?'라고 물으면 우리는 '색조를 돋보이게 하는 효과입니다'라고 말하면 되는 거요?"

갑자기 교수의 얼굴이 장난기로 환해졌다.

"이 물망초로 식물학 교수를 좀 골려줘야겠구먼."

뤼니옹 아티스티크 화랑에서는 하루하루가 별일 없이 지나갔다. 사실 드바 퐁상은 기분이 좀 상해 있었다. 그의 초기 작품을 좋아해서 〈암소와 송아지〉를 매입했던 고객이 알퐁스 뒤마에게 그림을 도로 처분하고 싶다고 찾아왔기 때문이다.

하지만 괜찮은 나날이기는 했다. 드바 퐁상을 차례로 석 점이나 팔았다. 보르도 작가 캥사크의 그림을 사고 싶다고 찾아온 고객도 있었다. 소녀가 앙증맞은 가슴에 멧비둘기를 안고 있는 그림이었다.

"약혼녀에게 선물할 건데 괜찮을까요?" 고객이 수줍게 물었다.

우리는 약혼녀가 틀림없이 좋아할 거라고 말했다.

"며칠 전부터 사무실 가는 길에 이 소녀의 상큼한 자태를 보면서 눈이 시원해지는 기분이 들더군요. 약혼녀 선물이지만 나도 함께 즐기면 좋잖아요?"

손님이 돌아간 후 나는 뒤마에게 이렇게 말했다. "발상이 특이하네요. 저러다가 나중에는 아내에게 사냥총까지 선물이라고 사가는 건 아닐까요?"

그 자리에 함께 있던 뒤마 집안의 친구는 내 생각이 마음에 들지 않았던 모양이다. 하지만 나중에 들은 바로는, 그 친구도 자기 편리한 대로 선물을 고르는 사람이라고 했다. 그래서 자기 아내의 생일 선물로 해포석 담뱃대를 선물했다나. 아내가 담뱃대 선

물을 받고 황당해했더니 그 친구가 해포석에 조각된 수염 난 노인 얼굴을 가리키며 이랬다고 한다. "여보, 모르겠어? 장인어른 얼굴을 조각한 담뱃대란 말이야."

드바 퐁상을 열 번째로 팔았을 때 뒤마는 가까운 이들을 뇌이 자택으로 불러 가든파티를 했다. 날이 저물 무렵, 손님들은 정원에서 구름 너머 해넘이를 바라보며 감탄했다.

"와, 저것 보세요, 꼭 모네의 하늘 같군요." 손님 중 누군가가 외쳤다.

"선생님은 어떻게 생각하십니까?" 뒤마가 하늘을 쳐다보던 드바 퐁상에게 물었다.

"정말이지…… 정말이지…… 석양에도…… 자연이 다 그렇지만, 취할 것이 있고 버릴 것이 있소."

그 순간 천둥소리가 났다.

"이런, 하늘 꼴을 보니 정상은 아니구먼." 누군가가 말했다.

"하늘이 모네 흉내를 내는 거라면 나도 그림을 그리겠어." 또 다른 누군가가 말했다. 그러고는 집 안으로 들어갔다.

"하지만 예술이 자연을 흉내내야 하는 거 아닌가?" 어떤 사람이 말했다.

"나는 이것밖에 모르오." 드바 퐁상이 쏘아붙였다. "나는 금상 수상자요. 여러분의 모네가 금상을 받으면 그때 가서 얘기합시다. 자연! 오늘날, 그림 그릴 줄도 모르면서 색칠부터 해대는 화가들 편에 자연이 있다면 참으로 안된 일이오! 코로는 형편없는 화가 아니오? 그런 주제에 그는 예술가가 자연을 바로잡을 수 있어야 한다고 말했소. '예술은 자연을 드높인다.' 옛사람들이 한 말이지요."

또 다른 사람이 말했다. "실은 나도 인상파의 N과 D에게 하마터면 빠질 뻔했습니다. 하루는 서명을 잘 보지도 않고 우아즈의 풍경을 그린 그림 한 점을 샀지요. 아내와 내가 즐겨 거닐던 곳이었거든요. 그래서 진열창에서 그 풍경화를 보자마자 당장 샀습니다. 그런데 얼마 후에 누가 그러는 거예요. '뭐야, 자네 집에 피사로 그림이 있네?' 세상에, 그 사실을 알고서 바로 그림을 처분했습니다. 일단 인상파 그림은 내 이념과 안 맞아요. 그리고 아내 말이, 딸들을 키우는 집에서는 품격 있는 그림을 걸어야 한다고 하더군요."

시집보낼 딸이 네 명이나 있던 뒤마는 이 말을 듣고 생각에 잠겼다.

다음 날 뒤마는 화랑에 커다란 상자 하나를 들고 왔다.

"자네에게 젊은 날의 죄를 고백해야겠구먼. 나는 누아지 영감을 초창기부터 알고 지냈다네. 당시 그분은 책, 특히 내가 유난히 좋아하던 낭만주의 문학을 주로 다루셨지. 하루는 영감이 날 찾아왔어. '요즘 떠오르기 시작하는 화가 집에 데려가 주지.' 나는 이렇게 생각했네. '누아지 영감님은 내 취향을 잘 아니까 가봐도 좋겠지.' 그래서 영감을 따라 작업실에 갔는데 거긴 완전히 모더니즘 소굴이었다네!

다른 사람들이 화가와 떠드는 동안 누아지 영감이 내게 귀띔을 하더군. '이보게, 자네가 화가 선생 작품을 좋아할 거라고 내가 말을 잘 해놓았다네.' 그러고는 내가 무슨 말을 하기도 전에 그 망할 영감탱이가 화가에게 '알퐁스 뒤마 씨가 감히 말을 못 꺼내는 것 같은데 선생님 작품을 소장할 수 있을까요?'라고 한 거야. 내가 제대로 말려든 거지. 화가는 데생 몇 점이랑 벽에 걸려 있

던 수채화를 떼어서 나한테 주더군. 이 코미디의 대가로 나는 루이 금화를 열 개나 지불했어. 정말이지, 난 웃을 기분이 아니었다네. 지금은 그 그림들이 값이 좀 나가기 시작하나 봐. 그러니 나로서는 처분해야 할 이유가 하나 더 늘었지. 자, 내가 15년간 처박아두었던 10루이가 이 그림들이야."

뒤마는 상자를 바닥에 내려놓고 마네의 그림 몇 점을 꺼냈다. 〈올랭피아〉 수채화가 한 점, 〈검은 고양이와 흰 고양이〉 석판화 원본 데생, 〈폴리치넬라〉의 컬러 석판화, 상권(적갈색 콩테) 데생 여러 점, 고양이 크로키 10여 점이 나왔다.

"이게 전부인 것 같네." 뒤마가 말했다.

하지만 상자를 마구 흔들었더니 양피지에 여인을 그린 아름다운 습작이 하나 더 나왔다.

"내 주위 사람들이 이걸 본다면 뭐라고 하겠어! 자네만 믿을 테니 책임지고 처분해주게. 무엇보다, 화랑에는 절대로 걸지 마! 자네는 이해하지? 만약 드바 퐁상 선생이 화랑에 불쑥 들렀다가 자기 작품이 마네와 나란히 걸린 걸 보면 어떻게 되겠어!"

아름다운 작품은 그 자체에 신비로운 효력이 있는 모양이었다. 나는 사장의 당부대로 마네를 전시하지 않고 일부 손님들에게만 조용히 보여주었는데 며칠 만에 다 팔았다. 뒤마는 놀라지 않았다. 다만 난처한 일이 한 가지 생겼다. 〈검은 고양이와 흰 고양이〉를 구매한 손님이 시슬레도 한 점 구해달라고 부탁했기 때문이다.

"다시는 내 화랑에 인상파를 들이지 않기로 맹세했어! 그러니까 시슬레 건은 자네가 맡아서 해결할 방법을 찾아보게. 어쨌든 최선을 다해주게! 절대로 우리 화랑 안에서 거래를 하면 안 돼!

기존 고객들을 불안하게 만들지 말자고."

실제로 화랑은 장사가 좀 되기 시작했다. 그 전날도 자냉의 꽃 그림 두 점을 팔았고 만약 과일 그림이 있었다면 그것도 틀림없이 팔 수 있었을 터였다. 게다가 고객 중에서 캉사크의 초상화와 드바 퐁상의 양 그림 습작을 두고 협상 중인 사람도 있었다.

어느 날 오후 뒤마가 외출하면서 내게 말했다. "두 시간 후에 오겠네. 동인들과 약속이 있어." 나는 한두 시간 동안은 내 마음 대로 해도 되겠다 싶어 진열창에서 드바 퐁상을 치우고 시슬레를 걸었다. 5분 후, 시슬레가 팔렸다. 1892년에 인상파가 그렇게까지 인기가 있어서가 아니라 일이 잘 되려니까 그렇게 됐다.

뒤마는 돌아오자마자 이 말을 꺼냈다. "그 시슬레 말이야, 그 작품을 우리에게 넘겼던 미술 애호가 집으로 당장 다시 보내게. 좋은 가격에 도로 가져가시라고 말씀드려."

"벌써 팔았는데요."

"말도 안 돼! 누구, 자네가 아는 손님에게 팔았나?"

"아뇨, 모르는 분입니다. 어쩌면 또 그런 그림을 구할 수 있나 해서 다시 찾아주실지도 모르죠."

"내가 분명히 말한 것 같은데? 내 화랑에는 우연으로라도 그런 유의 그림을 들이지 않을 거야."

나는 일이 점점 재미가 없어졌다. 하루는 일이 없을 때, 중이층 창문 난간에 기댔다가 난간이 무너지는 바람에 그대로 허공으로 추락할 뻔했다. 다행히 뭔가에 걸려서 떨어지지는 않았다. 벽에 박혀 있던 금속 조각에 옷이 걸렸던 것이다. 잠시 후, 웬 철물공이 황급히 올라왔다. "중이층 창가의 철심을 제거하러 왔습니다. 사

실 어제 왔어야 했는데 우리 아들이 다리가 부러져서 늦었네요."

"세상에, 아드님이 다리를 다쳐서 제가 살았습니다." 나는 그에게 방금 전 추락할 뻔한 얘기를 해주었다. 그는 왠지 볼멘 표정을 지었다. 나 때문에 자기 일이 줄어들어 원망스러운 모양이었다.

그 후 나는 또 한 번 죽을 위기를 넘겼지만 그때 나를 구해준 여성은 아무 불상사도 당하지 않았다. 나 말고 다른 사람이 그 자리에 앉았더라면 큰일을 당했을 것이다. 그런 걸 호기심이 불러온 불행이라고 해야 할까.

그날 나는 합승마차의 지붕 위 좌석에 앉아 출발을 기다리고 있었다. 그 순간, 보도에서 눈부신 미녀가 걸어가는 모습이 보였다. J. H. 로즈니의 소설 속 여주인공이 저런 자태가 아닐까 생각했다. '자기가 아름답다는 것도 모르는 저 아가씨.' 나는 바로 마차에서 내렸다.

그때 나와 다른 승객이 잠시 스쳤다. 그 승객이 물었다.

"저기요, 죄송하지만 지붕 좌석 앞자리에 앉아 계시는 걸 자주 봤습니다. 마부 오른쪽 자리에 앉으면 어떤 점이 좋습니까?"

"아주 큰 장점이 있지요. 그런데 죄송하지만 지금 좀 바빠서요. 다음에 만나면 말씀드릴게요." 사실 나는 왼손잡이라서 왼팔로 마부 좌석에 기대려면 그 자리가 안성맞춤이라고 설명할 겨를이 없었다. 상대도 내 대답을 기다리지 않고 내가 방금 일어난 그 자리에 앉았다. 합승마차는 출발했고 나는 미녀에게 달려갔다.

처음에는 내가 상대를 제대로 골랐구나 싶었다. 그녀는 흔히 길에서 남자가 따라올 때 둘러대는 말—"전 착실한 여자라서요."—따위는 하지 않았다. 하지만 전차가 들어오자 자기는 이만 가봐야겠다고 했다. 나는 그녀에게 또 만날 수 있을지 물었다.

"안 돼요. 약혼자가 내일 스톡홀름에서 와요. 하지만 약혼자가 없을 때 친절한 프랑스 남자분들을 만나서 프랑스어 회화를 좀 더 연습하고 싶기는 해요. 약혼자도 그러면 좋아할 테고요."

그녀는 자기가 내 목숨을 구한 줄도 몰랐을 것이다. 다음 날, 나는 같은 마부가 모는 합승마차를 탔다가 전날 무슨 일이 있었는지 들었다. 철거 중인 건물에서, 내가 앉았던 바로 그 자리로 벽돌이 떨어졌다는 것이다.

내가 이 이야기를 뤼니옹 아티스티크의 대표에게 들려주었더니 그는 몹시 걱정스러운 얼굴을 했다. 그는 한참 아무 말도 하지 않다가 결국 속내를 털어놓았다.

"나도 참 우유부단해. 들어봐, 난 30만 프랑을 운용할 수 있어. 그리고 흥미로운 사업 제안 두 가지를 한꺼번에 받았지. 둘 중 어느 쪽을 선택해야 할지 모르겠어. 자네 이야기를 듣다 보니 두 마리 토끼를 쫓는 이야기가 생각나는구먼."

"제가 대표님처럼 30만 프랑을 운용할 처지가 된다면 르누아르, 세잔, 드가…… 인상파의 대가들을 잔뜩 사들일 겁니다."

다음 날이었다. 뒤마가 묘한 표정으로 나에게 말을 걸었다.

"아내에게 어제 우리가 나눈 얘기를 했더니 잠을 못 이루고 걱정을 하더라고. '당신이 고용한 볼라르라는 친구가 걱정돼요. 당신은 착실해서 애들 몫으로 남겨줘야 할 돈을 탕진할 리 없지만 그런 생각을 하는 직원이 당신 옆에 있다니 마음이 영 편치 않네요. 행여 볼라르가 손님들 앞에서 그런 허튼소리를 지껄인다고 생각해봐요. 당신의 화랑은 평판이 아주 나빠질 거예요.'"

그는 이어서 이렇게 말했다.

"이보게, 볼라르, 이 화랑에서든 밖에서든 다시는 '인상파'의

'인' 자도 꺼내지 않겠다고 약속하게."

나는 점점 더 이러한 환경에서 일하기가 고역스러워졌다. 그래서 뒤마에게 사의를 표했다.

"일자리를 버리겠다고?"

월급 125프랑짜리 일자리도 막말로 발에 차일 만큼 흔치는 않다는 것을 나는 몰랐다. 그렇지만 뤼니옹 아티스티크는 매일 조금씩 더 견디기 힘든 분위기로 변해갔다. 뒤마는 결국 나를 내보내기로 하고 이렇게 말했다.

"우리 마누라가 좋아하겠구먼!"

그의 이마에 금세 주름이 잡혔다. "이보게, 볼라르, 이만하면 우리 좋게 헤어지는 거지? 어디 가서 인상파 얘기를 하게 되거든 나는 인상파를 혐오한다고 꼭 말해주게."

"꼭 그렇게 말해드리죠, 증명서라도 써야 한다면 써드릴게요."

나는 그 약속을 지켰다.

지금껏 나는 내 사업을 어떻게 시작하게 됐느냐는 질문을 많이 받아왔다. 처음에는 빵값도 아까워서 건빵으로 연명했다. 그렇게 지냈어도 돈은 금세 바닥났고 대학 다닐 때 푼돈을 모아 사들인 그림과 판화 몇 점을 처분해야 할 지경에 이르렀다.

그러다 베르시의 어떤 포도주 상인이 현대미술 작품을 사들인다는 말을 들었다. 나는 생투앙 대로에 살고 있었다. 걸어가기엔 먼 거리였지만 두렵지 않았다. 나는 포랭의 그림 한 점을 들고 베르시까지 걸어갔다.

"얼마입니까?" 나의 '미술 애호가'가 물었다.

"120프랑입니다."

"100프랑이면 사겠소."

그는 지갑에서 지폐를 꺼냈다. 100프랑짜리 한 장! 그걸 받고 끝내고 싶었다. 그렇지만 나는 넘어가지 않았다. 얼마 전에 '업계 동료'가 롭스의 작품을 파는 모습을 보고 깊이 깨달은 바가 있었기 때문이다.

"이 롭스 그림 얼마요?"

"40프랑입니다."

"아, 너무 비싸구려! 30프랑 어떻소?"

"흥정을 하시겠다는 겁니까? 그럼 50프랑입니다!"

결국 그 구매자는 50프랑에 그림을 사갔다. 나도 한번 그렇게 해보고 싶었다.

"흥정을 하시겠다는 겁니까? 그럼 120프랑으로는 못 팝니다. 150프랑입니다."

"이런, 배짱 한번 끝내주네. 좋소, 그 가격에 사리다."

150프랑을 주머니에 받아넣자 이 성공을 축하할 겸 연극도 한 편 보고 근사한 식당에서 맛있는 한 끼를 먹고 싶어졌다. 그래서 샤틀레에서 〈미셸 스트로고프〉*를 보기로 했다. 얼마나 근사한 저녁을 보냈는지! 나는 1.5프랑으로 좋은 자리를 샀다. 내 옆에는 열 살 남짓한 아이와 그의 부모가 앉았다. 아이는 연극에 완전히 심취한 듯 보였다. 이슬람 태수가 축하연을 벌이고 망나니가 하얗게 달군 칼을 미셸 스트로고프의 눈앞에 들이댈 때 소년은 흥분해서 이렇게 외쳤다. "처음부터 저놈이 죽었어야 했는데! 애초에 총을 쏴버렸으면 저렇게 되지 않았을 텐데!"

* 1876년 쥘 베른이 발표한 동명의 대작 소설이 원작이다. — 옮긴이

"이 바보야, 처음에 저놈이 죽었으면 그걸로 끝이지. 저 성대한 잔치 장면을 볼 수도 없었을 테고 말이야." 소년의 아버지가 말했다.

"그럼 지금부터는 어떻게 되는 거예요?" 소년이 물었다.

소년의 말투로 봐서는, 더 근사한 장면을 볼 수만 있다면 등장인물들의 눈알이 더 뽑혀도 상관없을 것 같았다.

샤틀레 극장에서 나와 베베르 식당으로 갔다. 그 행복한 시절에는 2.5프랑으로 요크산 햄 요리와 흑맥주 1파인트, 큼지막한 치즈 한 덩어리, 그리고 빵을 양껏 먹을 수 있었다. 종업원들이 부산스럽게 오가는 가운데, 야회복을 차려입은 손님들 틈에 앉아 있는데 바로 옆자리 커플들이 인사를 나누는 소리가 들렸다. "안녕, 레니에! 안녕, 멩드롱!" 나도 사교계의 일원이 된 기분이 들었고 벌써 "안녕, 볼라르"라고 외치는 소리가 들리는 듯했다. 나는 스타우트 1파인트를 다 마시고 나서 앞으로 좋은 일이 있을 때마다 꼭 극장 나들이를 하고 베베르 식당에서 밥을 먹겠다고 다짐했다. 하지만 집에 돌아오자 마음이 변했다. '이렇게 기분을 내는데 최소 4프랑이 드는군.'

나는 그렇게 작품을 사고파는 일을 시작했다. 초기 자본은 아무리 많이 잡아도 500프랑을 넘지 않았다. 어느 '은행가' 덕분에 기회를 잡았다. 그는 아주 호인이었다. 자본은 거의 100퍼센트 그에게 빌렸다. 그는 마구잡이로 투자를 하고 있었다.

나는 지금 생각하면 말이 안 될 정도로 쌌던 데생과 판화를 주로 사들였다. 가령 드가의 단쇄 판화는 10프랑에 사들였고, 가이로즈의 훌륭한 그림들은 센 강변에서 2프랑부터 시작했으니 더

말할 필요도 없으리라.

좋은 작품들이 그토록 저렴한 가격에 널려 있었으므로 다른 화상을 상대해서는 수익을 올릴 수가 없었다. 나는 미술 애호가들을 직접 공략해야 했다.

하루는 '업계 동료'에게 어떤 사람이 포랭, 월레트, 롭스, 스탱랑 등 소위 '앞서가는' 작가의 작품을 수집한다는 말을 들었다. "선생께서 그런 작품들을 가지고 있잖아요." 동료가 그렇게 말했지만 나는 대답을 회피하고 속으로 생각했다. '그 수집가를 내가 직접 상대할 수만 있다면!'

그런데 바로 그 화상 덕분에 그렇게 될 수 있었다. "나는 누가 사업 얘기를 애매하게 하면 그 말을 얼마 후에 그대로 읊어줍니다. 그러면 상대가 자기도 모르게 사업의 실마리를 흘리게 마련이지요."

그래서 나도 그가 한 말을 그대로 써먹었다. 얼마 후, 그 화상을 다시 만날 일이 있었다.

"포랭, 롭스, 스탱랑 같은 현대 화가들을 수집하는 고객이 있는데요."

"그 고객이 누구인지 알겠네요."

"선생님께서야 일가견이 있으시니까요."

"모리스 Y. 맞지요?"

"맞아요! 와, 진짜 모르시는 게 없네요!"

이름까지는 알아냈다. 주소는 어떻게 알아낼까?

"그분에게 편지를 쓰려고 하는데요. 선생님이 그분께 더 말씀하실 내용은 없습니까?"

"없는 것 같은데요."

나는 편지지를 한 장 얻어서 내가 포랭, 롭스 등을 가지고 있다고 썼다. 그러고 나서 봉투에 이름을 썼다.

"아, 젠장! 주소를 잊어버렸네!"

"뭐예요, 고객 주소를 다 외우고 다닙니까?"

그는 내게서 봉투를 받아서는 고객의 집 주소를 적어주었다. 그리고 이틀 후, 누군가가 나를 찾아왔다. 문제의 모리스 Y. 씨였다. 그에게 나의 소장품들을 보여주었다. 그는 1,000프랑 상당의 작품을 구매해서 돌아갔다.

그 다음 주에 어떤 화랑 앞을 지나다가 내가 모리스 Y.에게 넘긴 작품 하나가 걸려 있는 것을 보고 얼마나 놀랐는지! 안으로 들어갔더니 내가 일주일 전에 팔았던 작품들이 다 거기 있었다. 화랑 직원이 나에게 말했다.

"이건 손을 많이 거친 작품이 아닙니다. 업계 브로커가 물어다 준 작품이에요. 팔 것이 있는 사람들은 늘 개인을 상대해야만 거래에 유리하다고 생각하는 경향이 있지요."

요컨대 '한 방 먹은' 사람은 나였다.

5 | 1890년, 몽마르트르

1890년경에 나는 몽마르트르 근처 아페냉 거리에 살았다. 두 칸 짜리 고미다락이 나의 거처 겸 '점포'였다.

하루는 누가 찾아와서 문을 열어줬더니 손님이 이렇게 말했다. "내 뒤에 누가 또 올라오십니다."

어느 미술 애호가가 두 친구의 도움을 받으며 힘겹게 계단을 올라오고 있었다. 그중 한 명이 말했다. "보통 결심으로는 못 올라오겠구먼. 그래도 이 훌륭한 기요맹을 봐. 다섯 층을 걸어서 올라온 보람은 있네."

1890년의 몽마르트르! 당시의 그곳에는 보나르가 나를 위해 저 유명한 그림으로 남긴 최초의 물랭루주가 있었다. 전후戰後의 음침한 나이트클럽투성이의 몽마르트르와는 완전히 달랐다.

그 무렵, 내 주머니 사정으로 감당할 수 있는 여흥은 일요일에 샹젤리제 대로의 가로수 아래에서 고급 마차들 행렬을 구경하는 것이었다. 그러다 어느 저녁에는 그때까지의 엄격한 절약 원칙을

무시하고 '르 샤 누아르(검은 고양이)' 카바레에 들어갔다. 그 카바레에는 윌레트의 대작 〈파르체 도미네〉가 있었다. 몽마르트르 언덕에서는 18세기 작품들과 어깨를 나란히 한다는 평판을 듣는 작품이었다. 르 샤 누아르 카바레의 또 다른 매력은 아카데미 회원 옷을 입은 종업원이 손님 시중을 든다는 것이었다.

나는 포랭을 위시한 당대의 유명 삽화가들을 소개하는 《르 쿠리에 프랑세》라는 잡지를 통해 윌레트를 처음 알았다. '유명'하다고 해서 가장 비싸게 팔리는 것은 아니었는지, 윌레트는 열혈 팬이 많았지만 판매로 이어지지는 않았다. 화가 루이 르그랑도 클리시 거리의 옹색한 집에서 최고의 판화를 제작했지만 판매는 영 부진했다. 그가 성공한 것은 출판업자 펠레를 만나고 나서부터다. 그들의 만남은 말 그대로 누이 좋고 매부 좋은 일이었다. 앙리 리비에르의 뛰어난 목판화 작품들도 상자에 쌓여만 갔다. 그의 이름이 대중에게 알려진 것은 그의 그림자 연극이 르 샤 누아르 카바레에서 인기를 끌었기 때문이다. 레옹 블루아, 쥘 주이, 그리고 훗날 아카데미 회원이 되는 모리스 도네도 이 카바레에서 데뷔했다. 몽마르트르의 화가들 하면 단연 포랭이 생각난다. 비록 이 풍자화가의 잔인한 데생은 몽마르트르의 유쾌한 희롱과 정반대였지만 말이다. 포랭이 그린, '모르는 남자'가 쫓아오니까 벌벌 떨면서 열쇠로 황급히 문을 여는 여인의 모습과 윌레트의 '피에로' 그림은 분위기부터 확연히 다르다!

샹송 가수 아리스티드 브뤼앙이 운영하던 몽마르트르의 또 다른 명소도 생각난다. 브뤼앙은 키가 크고 체격이 떡 벌어진 사내였는데 평소 챙이 넓은 펠트 모자를 쓰고 붉은색 스카프를 목에 두르고 다녔다. 그는 노래 솜씨와 걸쭉한 입담으로 어느 정도 명

성을 누렸다. 손님들은 카바레 문턱을 넘자마자 그 분위기를 '한 껏' 즐길 수 있었다. 이 카바레는 번성했지만 결국 사라졌다. 대중은 로트레크*가 아리스티드 브뤼앙을 그 전설적인 옷차림 그대로 그려넣은 포스터 덕분에 그곳을 여전히 기억한다.

로트레크를 조금만 더 격려해주었어도 그의 장식미술은 한층 발전할 수 있었을 것이다. 몽마르트르의 또 다른 유명인사 라 굴뤼를 그린 〈라 굴뤼의 바라크를 위한 패널〉만 보더라도 그 점은 분명하다. 라 굴뤼는 물랭루주에서 캉캉춤으로 이름을 날린 후 사자를 비롯한 맹수 조련사가 되었지만 결국 파산했다. 라 굴뤼가 가난 속에 버려진 채 사망하자 로트레크의 그림은 우여곡절을 겪기 시작했다. 문제의 그림은 여러 수집가의 손을 거쳤고 막판에는 신속한 처분을 위해 조각조각 나뉘는 수모를 겪었다. 화가를 아끼던 이들이 항의하자 국립미술원 행정실이 40만 프랑을 들여 그 조각들을 다시 한데 모았다. 20년 전이었다면 로트레크가 그림 그릴 벽만 무상으로 내달라고 요청했어도 미술원은 분명히 코웃음을 치며 거절했으리라.

로트레크는 자신의 작품에 담은 기발한 상상력을 삶의 모든 행위에도 그대로 적용했다.

어느 날 내가 저녁에 집에 돌아오니 하녀가 말했다. "키가 작고 이상하게 생긴 분이 찾아오셨어요. 볼라르 선생님은 집에 안 계신다고 말하고 성함을 여쭈었더니 대꾸도 없이 목탄 조각을 집어

* 툴루즈로트레크가 성이지만 저자는 로트레크로 부르므로 그대로 옮겼다.
— 옮긴이

들고 벽에 거꾸로 기대놓은 이 그림 뒷면에 사람을 한 명 그려놓고 가셨어요.”

당시에 보나르는 내 집 식당 벽을 꾸미는 작업을 하고 있었다. 로트레크는 보나르의 습작 중 하나의 뒷면에 명함을 대신해서 자기 모습을 그려놓고 간 것이었다.

나는 앞에서 국립미술원이 로트레크에게 벽화를 의뢰하라는 말을 들었으면 코웃음을 쳤을 거라고 말했다. 라 굴뤼 다음으로, 이 위대한 화가에게 거실 벽화를 의뢰한 사람은 어느 유명 요양원의 여주인이었다.

몽마르트르의 ‘누벨 아텐 카페’에는 드가, 세잔, 르누아르, 마네, 데부탱 같은 화가와 뒤랑티 같은 평론가가 자주 모였다. 뒤랑티는 ‘새로운 회화’를 전적으로 찬양하지 않았음에도 그 화파의 기수가 되었다. 그는 특히 세잔이 석공의 흙손으로 그림을 그린다고 비판했다. 또한 세잔이 지나치게 물감을 많이 칠하는 이유는 초록색 물감 1킬로그램이 1그램보다 더 초록색을 많이 낸다고 생각하기 때문일 거라고 했다.

마네도 이 엑스 출신 화가를 좋아하지만은 않았다. 섬세한 멋쟁이 파리지앵이었던 마네가 보기에 세잔은 ‘말투가 상스러운’ 사람이었다. 실은 세잔이 마네를 ‘사교계 사람’으로 보고 퉁명스러운 태도로 대했기 때문에 그렇게 비쳤을 것이다. 〈맛있는 맥주〉를 그린 마네가 세잔에게 살롱전에 출품할 작품을 준비하느냐고 물었더니 세잔이 이렇게 대꾸했을 정도다.

“아무렴, 똥 단지를 하나 그리고 있소만!”

때로는 이런 말도 들렸다. “드가와 르누아르는 본성 자체가 너

무 달라서 서로 이해할 수가 없었지." 실제로 드가는 르누아르의 그림을 보면서 "이 사람은 양털을 뭉쳐서 그림을 그리나 보군"이라고 말하곤 했다. 그러나 그 말은 단지 르누아르 특유의 포근한 느낌을 표현한 것이었다. 드가는 때때로 르누아르의 그림을 애무하듯 쓰다듬으면서 "음! 질감이 너무 좋아!"라고 감탄하기도 했다.

한편, 르누아르만큼 드가의 데생에 탄복한 사람도 없다. 그는 드가가 자신의 진가를 드러냈던 파스텔화에서 거의 손을 떼고 유화에 매달리자 진심으로 안타까워했다.

그들은 화가로서 서로를 높이 평가했지만 끝까지 사이가 좋아지지는 않았다. 그럴 만한 사정이 좀 있었다.

귀스타브 카유보트가 인상주의 소장품을 뤽상부르 미술관에 유증하겠다는 뜻을 밝힌 무렵이었다. 그는 르누아르가 작품을 넘기면서 요구한 금액을 기억하고 있었다. 그의 작품들을 너무 헐값에 가져왔다는 일종의 자책감에 사로잡혀 있던 그는 화가의 손해를 만회해주고 싶어서 르누아르에게 과거에 넘긴 작품 중에서 한 점을 골라 도로 가져가도 좋다고 제안했다.

르누아르는 딱 그 무렵부터 '팔리기' 시작하고 있었다. 어느 미술 애호가가 〈물랭 드 라 갈레트의 무도회〉를 5만 프랑에 매입할 의사가 있다고 했으므로 르누아르는 당연히 그 작품을 고르고 싶어 했다. 그러나 유언 집행자였던 카유보트의 동생은 뤽상부르 미술관에 유증할 소장품의 대표격인 그 작품이 빠지는 모양새는 좋지 않다고 유감의 뜻을 밝혔다. 〈그네〉도 마찬가지 이유로 되돌려주기가 쉽지 않았다. 결국 카유보트의 동생은 화가 본인의 그림 대신에 드가의 〈무용 수업〉 파스텔화를 가져가면 어떻겠느냐고 제안했다. 르누아르는 제안을 수락했다. 하지만 〈뱃놀이에

서의 점심〉의 이 화가는, 무용수가 한 쪽 다리를 들고 회전 동작을 지시하는 음악을 기다리면서 바이올리니스트를 바라보고 있는 드가의 그림에 싫증을 내고 말았다. 그러다 어느 날 화상 뒤랑뤼엘이 이렇게 말했다. "드가의 작품 중에서 가장 정교한 축에 드는 것을 원하는 고객이 있습니다." 르누아르는 옳다구나 하고 그 그림을 당장 벽에서 떼어 화상에게 넘겼다.

드가는 이 소식을 듣고 화가 나서 자기가 소장하고 있던 르누아르를 돌려보냈다. 그 작품은 드가가 르누아르의 작업실에 갔을 때 선물로 받은 것으로, 파란 옷을 입고 가슴을 드러낸 여인을 거의 실물 크기로 담은 그림이었다. 저 유명한 〈미소 짓는 부인〉과 거의 같은 시기의 작품이었다. 이 그림이 난데없이 되돌아왔을 때 마침 나는 르누아르의 집에 있었다. 르누아르는 화가 머리끝까지 치밀어서는 팔레트나이프를 움켜잡더니 그 그림을 마구 찢어발겼다. 그는 여인의 옷을 마구 찢어놓고는 얼굴을 향해 나이프를 쳐들었다.

"저기요, 르누아르 선생!" 내가 소리를 질렀다.

그가 동작을 멈추었다. "왜 그러시오?"

"르누아르 선생, 일전에 바로 이 자리에서 말씀하셨습니다. 그림은 자식과 마찬가지라고……."

"그런 말로 날 괴롭히지 마시오."

하지만 그는 나이프를 쥔 손을 내리고 이렇게 내뱉었다. "이 얼굴을 그려보겠다고 얼마나 애를 썼는데! 그래, 이건 남겨야겠어."

르누아르는 그림의 성한 부분만 잘라냈다. 내가 알기로, 그 '부분'은 현재 러시아에서 소장 중이다.

르누아르는 칼로 찢어발긴 아래쪽 그림 조각들을 불구덩이에

던져버렸다. 그러고는 종이에 "마침내"라고 딱 한 마디만 써서 드가의 주소가 적힌 봉투에 집어넣었다. 그는 하녀에게 편지를 부치라고 했다. 그러고 나서 얼마 후, 나는 드가를 만났다. 그는 나에게 자초지종을 털어놓고는 잠시 아무 말도 하지 않다가 불쑥 물었다.

"'마침내'가 도대체 무슨 뜻일까요?"

"'마침내' 당신과 갈라서게 되었다는 뜻이겠지요!"

"설마요!"

드가는 정말로 깜짝 놀라는 눈치였다.

인상파 화가들의 아지트였던 누벨 아텐 카페가 명성을 구가하던 시절은 〈객석〉을 그린 화가 르누아르가 월세 425프랑을 마련하느라 전전긍긍하던 시절이요, 몸에 꼭 붙는 흰 새틴 옷을 입고 소파에 누운 여인을 마네가 화폭에 담던 시절이기도 하다. 나는 1895년 무렵에 마네의 그 그림이 1,500프랑도 안 되는 가격에 경매에 나온 것을 보았다. 그 시절은 클로드 모네가 저 유명한 〈칠면조〉 연작을 그리던 때다. 그 칠면조 그림들도 오슈데 경매에서 100프랑을 넘지 못했다. 심지어 1900년경에도 어느 유명한 화상은 인상파 작품들이 자신의 '더 정교한' 소장품에 오히려 흠이 된다고 생각해서 전부 도로변의 작은 가게에 맡겨 처분했다. 덕분에 그 작은 가게는 기회를 노리고 찾아온 미술 애호가들로 북적거렸다.

어느 날 나는 클리시 대로를 지나다가 '카페 뒤 탕부랭(탬버린에 맞춰)'라는 식당 간판을 보고 호기심에 끌려 들어갔다. 상호에 걸맞게 가게 안에는 여기저기 탬버린이 놓여 있었는데 평범한 탬

버린이 아니라 화가들이 다양한 주제로 그림을 그려넣은 탬버린이었다. 또한 도발적이라고 할 만한 채색화도 여러 점 보였다. 나와 동시에 그 식당에 들어선 손님이 여주인에게 물었다.

"빈센트 왔나요?"

"방금 갔어요. 이 〈해바라기〉 그림을 걸러 왔다가 바로 가버렸어요."

그날 나는 반 고흐를 만날 뻔했던 것이다.

그 집 단골 화가들을 보건대, 식당 여주인 세가토리 부인이 돈을 벌었을 리가 없다. 그 여주인은 늘 파산 위기에 시달렸고 결국 세간살이, 탬버린, 반 고흐 그림이 경매로 넘어가는 꼴을 보게 되었다. 그때까지만 해도 반 고흐는 조롱 아니면 분노만 불러일으켰기 때문에 경매 수익은 아주 보잘것없었다. 어떤 화상은 내 앞에서 노발대발하면서 이런 말까지 했다. "뻔뻔한 놈! 아니, 조제프 바이의 〈요리사〉를 두고 흥정을 하는데 어떤 놈이 와서 나보고 반 고흐를 사라고 합디다. 풍경화였는데 하늘에 알록달록한 달이 무슨 거미줄처럼 떠 있습디다. 내가 이 따위 그림을 취급한다고 소문이 나면 내 고객들이 달아나지 않고 배기겠습니까?"

6 젊은 화가들의 거리

1893년에 나는 아페냉 거리를 떠나 라피트 거리에 자리를 잡았다. 그 거리 39번지에 작은 화랑을 냈다가, 얼마 후 41번지로 이전했다.

알다시피 초창기는 아주 힘들었다. 가게를 낸 것도 딱히 형편이 더 나아졌기 때문은 아니었다.

어느 날 저녁, 화랑 문을 닫으려고 하는데 한 손님이 들어와 다짜고짜 말했다.

"이름은 밝힐 수 없는 모 화랑에 들렀다가 여기로 온 겁니다. 그 화랑에선 나보고 일주일 뒤에 다시 오라고 하더군요. 사망 이후로 점점 더 가격이 상승하고 있는 어떤 화가의 데생 작품들을 통째로 입수했대요."

"더 자세한 사항은 모르십니까?"

"네, 전혀 모릅니다. 아무도 생각하지 못한 곳에 있던 데생들을 찾아냈다는 말만 들었습니다."

"진짜 그게 다예요?"

"뒤퐁이 어쩌고저쩌고 하는 말도 들었습니다. 그 화가 작품을 계속 찾던 사람인데 아마 깜짝 놀랄 거라나요. 종합주의 데생을 들먹거리는 젊은 것들도 입이 떡 벌어질 거라고 했고요."

'이 건은 내 차지라는 느낌이 오는군! 그런데 그 뒤퐁이라는 사람은 누구지?' 나는 속으로 생각했다.

나는 집에 돌아오면서도 그 생각밖에 없었다. 보름달이 뜬 밤이었다. 왠지 모르지만 영원히 뱅글뱅글 도는 호박이 떠올랐다. 그 순간 마르셀 상바와 마주쳤지만 나는 그를 보지도 못했다. 상바가 나에게 말을 걸었다.

"무슨 생각에 그리 골몰해 있습니까?"

"아, 네, 아무것도 아닙니다. 어쨌든, 왜 뒤퐁이라는 이름에서 뱅글뱅글 돌아가는 호박이 떠오르는 걸까요? 혹시 아십니까?"

"저런! 알프레드 뮈세의 시 〈뒤퐁과 뒤랑〉에 나오는 대화 때문 아닙니까?"

수염도 없고 머리카락도 없는 반질반질한 천체가
커다란 호박처럼 하늘에서 돌 것이다.

나는 환호성을 지를 뻔했다. 드디어 감을 잡았다. 그 손님이 말한 뒤퐁은 유명한 화상 뒤랑 뤼엘이 틀림없었다. 그렇다면 그가 탐내는 화가, 이미 고인이 되었다는 화가라면 마네가 분명했다. 얄궂은 우연인지, 나는 마침 쓰레기통을 뒤지는 넝마주이를 지나치고 있었는데, 그는 자신을 따라오는 개에게 발길질을 하면서 "더러운 개새끼"라고 욕을 했다. 그 말을 듣는 순간, 어떤 화가와

주고받은 대화가 생각났다. 그는 배우들의 모습을 담은 석판화 도판집을 보여주었는데 거기에 〈개새끼들〉이라는 제목이 붙어 있었다.

"솔직히, 이 그림들이 종합주의잖아요! 누아지 영감을 만나고 오는 길입니다. 영감에게도 이 그림들을 보여줬습니다. 당연한 일이지만 영감은 도통 이해를 못 하더군요."

그때 그 손님이 이름을 밝히지 않았던 모 화랑의 주인, 종합주의를 멸시하듯 말했던 그 화상은 누아지 영감이었다. 이제 그 데생들이 어디 있는지를 알아내고 누아지 영감보다 먼저 손에 넣는 일만 남았다. 나는 속을 떠보려고 그 늙은 여우를 찾아갔다. 영감은 손님과 한창 대화 중이었다. 그 수수께끼의 데생과 관련된 대화임을 금세 알 수 있었다.

"조금만 기다려주시오! 내가 통째로 들여올 겁니다. 걱정할 필요 없어요! 아무도 그게 어디 있는지 모릅니다. 그 여자하고 거래만 하면 되는데, 원래 여자들과 거래를 할 때는 시간을 두고 기다려야 하는 법입니다."

나는 그 여자가 화가의 아내일 거라고 생각했다. 그래서 주저 없이 마네의 집으로 달려갔다. 그곳에서 대가의 크로키 일체를 실물로 확인했다. 나중에 알게 된 일이지만 그 크로키들은 이미 좀 소문이 나 있었지만 판매가 잘 진행되고 있지 않았다. 소묘 같은 소품들은 무시당하던 시절이었기 때문이다. 나는 그 그림들을 전부 매입해서 작은 전시회를 열었다. 전시회는 화가들에게 매우 반응이 좋았다.

전시회에 찾아온 어느 손님이 마네의 데생을 한참 바라보고는 내게 말했다.

"선생님, 저는 《에벤느망 *L'Evénement*》의 미술평론가입니다. 에드몽 마니에 부장님께서 미술에 관심이 많으십니다. 우리 신문사가 마네 선생의 그림 한 점을 받을 수 있다면 전시회가 있을 때마다 빠짐없이 잘 챙겨드릴 겁니다."

나는 그에게 대꾸조차 하지 않았다.

"선생님이 중간에 나서기가 뭣하시다면 화가의 주소를 주시지요. 제가 원래……."

"주소? 페르 라셰즈 말입니까?"

"묘지 말입니까? 이미 고인이 됐단 말씀이세요?"

"십 년도 더 됐을 걸요?"

"아, 그래서 제가 이 화가 이름을 몰랐군요! 제가 미술평론을 시작한 지 3년밖에 안 되어서……."

나는 마네 부인을 만날 기회가 자주 있었다. 처음 그녀의 집으로 찾아갔을 때 거기서 매우 호감 가는 청년을 만났다.

"내 동생이에요." 부인이 그를 소개하고는 이렇게 말했다. "소묘에 관심 있으신 것 같으니 제가 집 정리를 한번 해봐야겠네요. 다른 화상들이 사가지 않은 습작이 꽤 있을 거예요. 제 동생이 도와줄 겁니다. 며칠 전에도 장롱 위에서 남편의 수채화 한 점을 애가 찾아냈지 뭐예요! 포르티에 씨 덕분에 그 수채화를 좋은 가격에 팔았답니다."

위대한 화가와 사별한 아내의 집에 미술 애호가들의 관심을 받지 못한 채 아무 데나 처박혀 있는 훌륭한 그림이 얼마나 많던지! 1932년에 오랑주리 미술관에서 성대하게 열린 마네 전시회에서 나는 다시금 그 사실을 깨달았다. 이 전시회가 진행되는 동

안 일종의 '간호사'가 작품을 보호하는 중책을 맡았다. 이 간호사의 임무는 그림과 보호 유리 사이의 공기층 온도를 관리하는 것이었다.

마네의 〈막시밀리안의 처형〉은 이렇게까지 세심한 배려를 받지는 못했지만 그래도 중요한 작품으로 손꼽힌다. 만하임 미술관이 자랑하는 〈막시밀리안의 처형〉의 다른 버전이었던 이 훌륭한 작품을 마네 부인의 동생은 '정교함'이 떨어진다는 이유로 그리 높이 평가하지 않았다. 심지어 그는 이 그림이 자리를 많이 차지한다고 액자에서 꺼내 둘둘 말아 가구 아래 처박아 두었다. 하루는 마네 부인의 동생이 그 그림 자체는 팔 수 없어도 뭔가 '건질' 것이 있으리라는 생각이 떠올랐다. 가령 소총을 겨누고 있는 하사만 잘라내도 그럴싸할 것 같았다. 그리하여 그는 그 '하사'를 잘라서 팔았다. 일부를 잘라냈더니 어깨를 나란히 하고 있던 나머지 병사들의 배 부분에 균열선이 도드라져서 나머지는 더욱더 팔기 어려워졌다. 그래서 이 나머지는 도로 처박혔다. 마네 부인의 동생이 하루는 그걸 꺼내서 나에게 보여주었다. 그 잔해를 다 펼쳤을 때 마네 부인의 슬픈 표정이 지금도 눈에 선하다.

"에두아르는 왜 그림에 매달렸을까요? 이런 것보다 훨씬 더 아름답고 좋은 것을 많이 그릴 수 있었을 텐데요!"

나는 거래를 마무리했다. 매입한 그림을 둘둘 말아서 일단 표구점에 가져가야 했다. 말아놓은 그림은 난로 연통 같아서 그걸 들고 합승마차를 탈 수가 없었다. 개인 마차를 타고서도 그림이 훼손되지 않도록 조심해서 안고 있어야 했다. 마차가 다른 마차들 사이로 끼어들면 무릎에 올려놓은 그림을 촛대처럼 똑바로 세워 들었다. 그렇게 해서 샤퓌 표구점까지 무사히 운반했다.

"아니, 내가 드가 선생에게 표구를 해준 〈하사〉가 이 그림에서 잘라낸 일부 같은데요! 드가 선생은 그림의 나머지 부분이 사고로 파손됐다고 알고 있던데……."

내가 드가에게 그림을 보여주자 그는 자기가 소장한 〈하사〉의 나머지 원본이 틀림없음을 바로 알아보았다. 그는 잠시 어이가 없어서 말을 잇지 못하다가 겨우 분노를 토로했다.

"하여간 가족이 문제야! 가족을 조심해야 해!"

그는 감정을 가라앉히고 나와 그림 사이를 가로막더니 당장 그 그림을 들고 갈 것처럼 굴었다.

"이거 나에게 팔아야 하오. 당신은 마네 부인에게 가서 내가 〈하사〉 그림에서 빠져 있는 다리를 원한다고 전해주시오. 그리고 당신이 구입한 조각에서 빠진 부분, 그러니까 '막시밀리안과 장군들 무리'도 원한다고 말해주시오. 돈은 내가 내리다."

나는 마네 부인의 집으로 갔다. 마네 부인의 동생은 내 말을 듣고 고개를 저었다. "내 생각에 〈하사〉는 그 누더기 같은 다리가 없어도 내보일 만했습니다. '총을 든 병사들'이 막시밀리안의 머리 나머지 부분과 장군들 무리 없이도 볼 만했던 것처럼요. 초석 벽이 습기가 차서 그림이 상했는데 어쩌겠습니까. 이럴 줄 알았으면 불쏘시개로 쓰지는 않았을 텐데!"

드가에게는 그림의 나머지 부분이 벽의 습기 때문에 파손됐다고 말할 수밖에 없었다. 그는 또 한 번 나를 붙잡고 분노를 토로했다. "봐요, 볼라르 씨! 가족을 얼마나 조심해야 하는지 알겠지요!"

드가는 항의를 표시하듯 그림 원본만 한 캔버스를 구해서 자신이 소장한 '하사' 부분, 내게서 산 '막시밀리안의 처형' 부분,

그리고 빠진 조각 부분에 맞춰 흰 천을 붙였다.

"뭐니 뭐니 해도 가족을 조심해야 하오, 가족을!" 드가는 손님들에게 그 그림을 보여줄 때마다 어김없이 말했다.

어느 경솔한 사람이 드가에게 이렇게 반문한 일이 생각난다.

"하지만 드가 선생님, 마네는 자신과 자기 아내를 그린 그림도 손수 자르지 않았습니까?"

드가는 역정을 냈다.

"누가 마네를 판단할 수 있다는 거요? 사실 그렇긴 하지만, 어쩌면 그가 옳았을 거요. 그 사건으로 바보가 된 사람은 나였소. 그때는 너무 화가 나서 마네에게 선물 받은 정물화를 편지와 함께 돌려보냈소. '선생의 자두 그림을 돌려보냅니다.' 아, 정말 괜찮은 그림이었는데! 나중에 마네와 화해하고 나서 내 자두 그림을 다시 받고 싶다고 했더니 이미 팔아버렸다고 하지 뭐요."

드가가 죽고 난 후 〈막시밀리안의 처형〉은 경매에 나왔고 내셔널갤러리로 넘어가 대대적인 수술을 받았다. 이 그림의 일부였던 두 조각은 드가의 캔버스에서 떨어져 나와 각기 다른 액자 속으로 들어갔다.

드가의 소장품 경매에서 팔려나간 마네의 또 다른 작품으로는 〈햄〉과 흰옷을 입고 파란 소파에 앉아 있는 〈마네 부인〉이 있었다. 이 두 걸작은 1894년, 그러니까 화가가 죽은 지 10년이 넘도록 마네 부인의 집에서 구매자를 기다리고 있었다. 당시 그 집에는 '온실에 있는 마네 부인 초상화'와 '피아노 앞에 있는 마네 부인 초상화'도 있었다. 피아노 초상화는 카몽도 소장품이 되었다가 현재 루브르에 가 있다.*

그 외 작품들로는 아니에르 집에서 감상할 수 있는 〈팔레트를

든 마네〉, 〈서 있는 마네〉, 실물 크기의 〈나부裸婦〉 정도가 있다. 여기에 덧붙이자면 당시에는 초벌 그림이라고 무시당했지만 지금은 미술관의 자랑거리가 된 실물 크기의 〈브룅 씨의 초상〉, 분홍색 옷을 입고 무릎에 고양이를 안고 있는 마네 부인을 그린 〈고양이와 여인〉이 바로 그런 작품이다. 이 두 작품도 드가 경매에서 내셔널갤러리가 구입했다.

실물 크기의 인물이 그려진 또 다른 〈막시밀리안의 처형〉의 초벌 그림은 현재 보스턴 미술관이 소장하고 있다. 이 그림 역시 오랫동안 둘둘 말린 채로 마네 부인 집에 버려져 있다시피 했다. 이 그림이 조각조각 잘려 나가지 않았던 이유는 완성도가 낮아서 어차피 팔리지 않을 거라고 생각했기 때문이다.

르누아르는 이 그림을 보고 이렇게 말했다. "이건 완전히 고야 아닌가! 그렇지만 이보다 더 마네다운 마네도 없어!"

마네 부인의 집에서 강렬한 인상을 받았던 다른 그림으로는 유명 가수 포르의 초상화가 있다. 이 초벌 그림은 완성된 그림보다 더 많은 것을 표현하는 듯 보인다.

모네의 습작 중에서, 자신의 집 정원에서 그림을 그리는 마네의 모습을 담은 작품이 있었다. 나는 그 그림을 사고 싶었지만 마네 부인이 팔지 않겠다고 했다. 그런데 얼마 후 그 그림이 부인의 집에서 없어진 것을 알았다. 마네 부인은 내 눈치를 보며 이렇게 말했다.

* 현재 '온실에 있는 마네 부인 초상화'와 '피아노 앞에 있는 마네 부인 초상화'는 오르세 미술관에서 소장 중이다. 1989년 오르세 미술관의 개관으로 루브르 박물관에서 소장 중이던 19세기 중반 이후 작품들이 오르세 미술관으로 이관되었다. '온실에 있는 마네 부인 초상화'는 오늘날 '독서'라는 제목으로 불린다. ─옮긴이

"돈이 필요했어요. 어떤 독일 사람이 날 보러 왔는데 그 그림을 원했어요. 왜 당신에게 팔지 않았는지는 짐작하시겠지요. 클로드 모네가 마네 집에 있어야 할 자기 그림이 화랑에 걸려 있으면 어떻게 생각하겠어요. 하지만 외국에 내보내는 건 괜찮을 테니……."

당시만 해도 파리에서 베를린으로 팔려간 그림이 다시 뉴욕에 팔렸다가 고작 몇 주 만에 파리로 되돌아오는 일은 없었다.

마네의 가장 중요한 작품을 빼놓을 뻔했다. 마네 부인 집에 오랫동안 걸려 있던 〈늙은 음악가〉가 바로 그 작품이다. 마네 부인은 5,000프랑을 불렀는데 사겠다는 사람이 없었다. 센주州의 어느 의원 부인이 그 그림 한복판의 두 아이에게 눈독을 들였다. 그 여자는 아이들만 잘라서 사고 싶다고 재차 졸랐지만 마네 부인은 거절했다. 의원 부인이 몇 번이나 왔다 간 것을 보면 마네 부인이 딱 잘라서 거절하지는 않았던 모양이다.

내가 그 집에 있을 때 이런 일도 있었다.

"친애하는 마네 부인, 제가 지금까지 1,500프랑을 말씀드렸습니다만 2,000프랑까지 생각하겠습니다. 부인은 이 작품을 5,000프랑에 팔고 싶어 하시지요? 저는 적어도 저 그림의 4분의 3을 남겨드리는 거잖아요!" 그 부인이 말했다.

마네 부인이 잠시 아무 말이 없자 의원 부인은 승낙으로 간주하고 탁자에서 가위를 집어들었다. 뾰족한 쇠붙이가 그림으로 향하는 순간, 마네 부인은 펑퍼짐한 몸집으로 취할 수 있는 가장 기민한 동작으로 일어났다.

"안 돼요, 안 돼, 당신이 꼭 내 남편을 죽이려고 하는 것 같아요!" 마네 부인이 외쳤다.

나는 어떻게 세잔을 알게 되었는가? 강변을 그린 이 화가의 그림을 처음 본 곳은 탕기 영감의 물감 가게 진열창에서였다. 그림을 본 순간, 복부를 정통으로 맞은 기분이 들었다.

나와 동시에 그 그림 앞에서 걸음을 멈춘 사람이 두 명 더 있었다. 어떤 부르주아 신사와 그의 아내였다. 신사가 말했다. "이런 식으로 자연을 왜곡하다니, 참담한 일이로군. 나무는 똑바로 서 있지 못하고 집들은 무너졌어. 이 물은 물인지 납덩이인지 모르겠군. 하늘은 또 왜 이래. 자연이 이런 모습이라면 전원에 나갈 때마다 정나미 떨어지겠어."

이때 연장통을 둘러멘 노동자 한 명이 지나가면서 말했다.

"아, 일요일마다 저런 데 가서 낚시나 하면 좋겠다!"

부르주아 신사는 기분 나쁜 표정을 짓고는 그 자리를 떠났다.

당시 나는 가난한 학생이었기 때문에 그 그림을 살 수 없어 안타까웠다. 나는 물감 가게를 들여다보며 생각했다. '저런 직업도 좋군. 평생 훌륭한 그림에 둘러싸여 살 수 있잖아.'

내가 실제 이 업계에 종사하게 된 후 가장 먼저 계획한 것이 바로 세잔의 전시회였다. 우선 화가와 안면을 터야 했다. 세잔은 자기 집 주소를 남들에게 절대 알려주지 않았으므로 인맥을 만들기는 결코 쉽지 않았다. 사람들에게 퐁텐블로 근처 어딘가에서 세잔을 만날 수 있다는 말을 들었다. 나는 퐁텐블로에 가서 화가들이 자주 드나든다는 여인숙부터 뒤졌다. 하지만 얼마나 헛걸음을 했는지! 그러나 그 동네 물감 가게들을 수소문해 봐야겠다는 생각이 들었다.

세 군데서 허탕을 쳤다. 늘 똑같은 말이 돌아왔다.

"세잔 씨가 누구요? 난 모르겠소만." 마지막으로 찾아간 네 번

째 가게에서 겨우 답을 얻었다. "세잔 선생? 기다리시오, 알려드리리다." 나는 즉시 거기서 알려준 곳을 찾아갔다.

그러나 세잔이 얼마 전에 이사를 갔고 새로운 집 주소는 모른다는 말만 들었다. 내가 난감해하고 있었더니 그 건물의 세입자 한 사람이 이렇게 말했다. "도움이 될지 모르겠습니다만, 이삿짐 인부에게 어디로 간다고 말하는 걸 들었어요. 짐승 이름과 성인 이름이 동시에 들어가는 파리의 거리 이름이었는데……."

나는 이 애매하지만 소중한 정보만 기지고 파리로 놀아왔다. 몇 시간 뒤, 작은 카페에 앉아서 파리의 거리명 목록을 훑어보았다. 하지만 짐승 이름과 성인 이름이 동시에 들어가는 지명은 없었다. 그런데 갑자기 '리옹(사자)'이라는 단어가 눈에 확 들어왔다. 나는 그 동네의 자르댕 거리를 자르댕 생 폴이라고 부른다는 것을 알고 있었다. 같은 이름의 성당이 생각났다. 이러한 사실로 추측하건대 리옹 거리를 리옹 생 폴이라고 부를 수도 있을 것 같았다.

한 집씩 다 훑어볼 작정으로 2번지 집부터 찾아갔다. 그런데 그 첫 번째 집에서 수위가 대뜸 이렇게 말하는 게 아닌가. "세잔 선생? 여기 삽니다. 지금은 집을 비웠는데 아들은 있을 겁니다."

아들은 세상에 둘도 없이 상냥한 태도로 나를 맞아주었다,

나는 전시회에 대한 계획을 자세히 설명했다. 그가 말했다.

"전시회를 열 수 있도록 그림을 맡기시라고 아버지께 잘 말씀드릴게요."

얼마 후, 세잔이 직접 150여 점을 나에게 전달했다. 그림들은 둘둘 말려 있었다. 나는 전부 표구를 맡길 만한 자금이 없었으므로 1미터당 2수짜리 막대에 그림을 걸어서 대중 앞에 선보일 수

밖에 없었다.

몇 가지만 보더라도 이 엑스 출신 대가의 작품이 얼마나 대중에게 푸대접을 받았는지 알 수 있다.

일단 화가들부터가 분개했다. 그들은 단순한 구경꾼들처럼 그 작품들이 파렴치하다고 야유하는 정도로 그치지 않았다. 그들은 세잔의 그림이 팔리는 것 자체가 화가들의 품위와 이익을 침해한다고 생각했다. 《주르날 데 자티스트》에 실렸던 미술평론도 기억난다. 그 평론은 "적법하게 허용된 익살 수준을 벗어난, 유화로 구현된 악몽 같은 참혹함"을 고발했다.

미술 애호가와 평론가들만이 아니라 명망 높은 화가들도 생각이 다르지 않았다. 나는 퓌비 드 샤반한테서 매우 훌륭한 흑백 석판화 한 점을 구해『화가-판화가 화집』에 수록한 적이 있다. 그래서 항상 그에게서 뭔가 더 좋은 작품을 입수할 수 있으리라는 기대를 품고 있었다. 나는 컬러 판화를 구하려고 그와 상의를 했다.

"왠지 관심이 가는군요. 집에 가서 주제를 생각해보리다." 퓌비 드 샤반은 그렇게 말했다.

실제로 그는 며칠 후 나를 찾아왔다. 하지만 내 화랑 진열창 앞에 멈춰 서서 세잔의 〈목욕하는 여인들〉을 지그시 바라보더니 화랑에 들어오지도 않고 어깨를 으쓱한 후 가버렸다. 그 후 나는 퓌비 드 샤반을 다시는 만나지 못했다.

그래도 나에게 격려를 보내준 이들이 더러 있었다. 날 때부터 앞을 못 보는 소경에게 그림을 판 적도 있다. 그는 자기 아버지와 할아버지가 다 화가였다면서 예술작품에 대해서만큼은 자기도 촉이 있다고 했다. 그 손님의 동행이 옆에서 그림을 말로 묘사했다. 손님은 세잔의 강변 풍경 그림을 선택했다. "세로 그림일 때

보다 물이 더 넓게 퍼져 있는 느낌이 들겠군요."

비록 평론가, 애호가, 퓌비 드 샤반 같은 화가마저도 세잔의 작품에서 속임수밖에 보지 못했지만 점점 더 많은 젊은 화가들이 이 엑스 출신 거장의 영향을 받았다. 1901년에 모리스 드니는 〈생 빅투아르산〉(세잔의 연작 그림)의 화가에게 영광을 돌리기 위해 〈세잔에게 바치는 경의〉라는 감동적인 작품을 제작했다. 뤽상부르 미술관에서 볼 수 있는 이 작품 중앙에는 한때 고갱이 소장했던 세잔의 유명한 그림 〈과일 그릇이 있는 정물〉이 그려져 있고 왼편에는 이 무리의 이론가 세뤼지에가 드니, 랑송, 뷔야르, 루셀 같은 동료들에게 그림을 설명하고 있다. 여기에 오딜롱 르동과 멜르리오도 끼어 있다. 영광스럽게도 나 역시 이 작품 속에 등장한다.

드니가 이 작품을 그릴 무렵, 나는 라피트 거리를 떠나 있었다. 대로변 6번지에 중이층이 있는 대형 점포를 얻었고, 새로운 화랑 개점 기념으로 반 고흐 전시회를 열었다. 반 고흐 전시회가 그렇게 크게 열리기는 처음이었다. 수채화와 데생을 제외하고도 암스테르담 작업실에서 가져온 그림만 60점이 넘었다. 가장 비싼 축에 드는 그림, 가령 〈개양귀비밭〉 같은 대표작도 500프랑을 넘지 않았다. 대중은 구매욕을 보이지 않았다. 아직은 때가 아니었던 것이다.

어떤 커플이 반 고흐 그림에 관심을 보였던 기억이 난다. 남자가 느닷없이 여자 팔을 잡으면서 말했다.

"당신은 늘 내 그림을 보기가 고역스럽다고 했지? 자, 이 그림들은 어때?"

여자는 반 고흐의 자화상 두 점을 주의 깊게 들여다보고 있었

다. 두 점 모두 고흐가 귀에 붕대를 감고 있는 모습의 그림이었다.

"왜 자화상을 이렇게 그렸을까?" 여자가 궁금해했다.

"귀를 자르고 난 후에 그렸으니까요." 내가 끼어들었다.

그 커플은 어안이 벙벙해서는 나를 빤히 바라보았다.

"음, 들리는 말로는 이래요. '난잡한 생활을 하는 여자들'과 오후 한나절을 보내고 집에 돌아온 고흐는 기계적으로 낡은 성경책을 펼쳤지요. 그런데 '너희 몸의 지체가 악을 행한다면 잘라서 불에 던져버려라'라는 구절이 우연히 딱 나왔던 거예요. 그는 이 말씀을 따르기 위해 면도날을 들고…… (여자가 비명을 질렀다.) 자신의 한 쪽 귀를 잘랐다고 해요."

"자기 귀를 불에 던져버렸어요?" 남자가 물었다.

"아뇨. 귀를 종이에 싸서 그 여자들 집에 들고 갔대요. 하녀에게 그 꾸러미를 주면서 '이걸 마리 부인께 전해주시오'라는 말만 남기고 돌아왔다지요."

하루를 마감할 즈음 꼭 화랑에 들렀던 손님도 기억난다. 그는 일단 〈알리스캉의 가로수길〉이 눈부시게 빛나는 진열창을 들여다보다가 안으로 들어와 화랑을 한 바퀴 돌고 갔다. 그러다가 그 손님의 말문이 차츰 트이기 시작했다. 〈개양귀비밭〉 이야기를 할 때는 지치지도 않았다. 하루는 평소 같으면 그 손님이 와야 할 시각인데 오지 않았다. 그는 다음 주가 되어서야 나타났다.

"요 며칠은 여기 올 틈이 없었어요. 아내가 딸을 낳았거든요. 벌써 딸의 장래를 두고 아내와 이런저런 얘기를 하다가 나중에 값이 오를 만한 물건, 이를테면 그림에 투자를 해뒀다가 그애가 결혼할 때 지참금으로 주려고 합니다."

나는 〈개양귀비밭〉은 팔린 거나 다름없다고 생각했다. 무의식

적으로 내 시선이 그 그림에 꽂혔다. 우리 '애호가'의 시선도 내 시선을 따라왔다.

"남는 돈이 있으면 진즉에 저 그림을 우리 집에 가져갔을 걸요. 음, 이해하시죠, 지금은 자식의 장래가 달린 일이라서…… . 제 사촌이 파리시에서 데생 교사 일을 합니다. 그림에 관해서라면 그 친구 조언을 받으려고 해요."

그러고서 또 며칠간 보이지 않았다. 마침내 그가 웬 상자를 안고 나타났다. "바로 이겁니다." 그는 자기 상자를 툭툭 치며 말했다. "딸내미 지참금이 이 안에 다 들었어요." 그는 상자에서 드타유의 〈판타지아〉를 꺼냈다.

"사촌이 이 수채화를 1만 5,000프랑에 구해줬습니다. 20년 후에 적어도 10만 프랑은 받을 수 있겠지요."

나는 그 말에 반박할 계제가 아니라고 생각했다.

25년 후에 나는 마르티냐크 거리에서 드타유 수채화를 들고 나타난 사내를 만났다. 그는 우수에 젖은 음성으로 말했다.

"이제 이 그림을 처분할 때가 왔네요. 제 여식이 드디어 결혼을 합니다."

나는 그에게 반 고흐 전시회와 그가 마음에 들어 했던 〈개양귀비밭〉을 기억하는지 물어보았다.

"기억하다마다요! 그때 제 마음 가는 대로 하지 않았던 게 다행이지요. 그런데 그 그림은 지금 얼마나 나간답니까?"

"이보시오, 그 그림을 샀으면 최소한 30만 프랑은 앉아서 벌었을 겁니다."

"아, 그렇게 사정이 좋다면 제 드타유는요?"

"손님의 드타유 말입니까! 드타유의 걸작으로 꼽히던 〈위넹

그 전투〉도 뤽상부르 미술관 큐레이터가 창고로 치워버린 마당에……."

하루는 르누아르가 우리 화랑에 와서, 일꾼들 모습을 그린 반 고흐의 목탄화 몇 점을 감상했다.

"내 취향에는 반 고흐 그림이 잘 안 맞아요. 내가 '받아들이기' 힘든 이국 취향 때문이지 싶네요. 그렇지만 농부 데생이라면 얘기가 완전히 다릅니다. 이 데생들과 비교하면 밀레의 농부들은 약해빠진 엄살쟁이들 같지 않나요?"

내 화랑 옆에도 다른 소규모 화랑이 있었다. 어느 날 한 멋쟁이 신사가 이웃 화랑에 들어가서는 그림 몇 점을 들고 나갔다. '한 점도 아니고 몇 점을 한꺼번에! 게다가 저렇게 신속하게! 옆집 양반 수지맞았네! 어디 그뿐인가, 저 집 진열창에는 코로의 훌륭한 작품들이 있잖아!' 그런 생각이 들자 나는 좀 우울해졌다. '아쉽긴 하네, 나도 1830년대 작품을 좀 가지고 있다면 부자 고객을 끌어들일 수 있을 텐데.'

그런데 그날 오후에 그 멋쟁이 신사가 다시 옆집으로 들어가는 게 아닌가. 내가 애호가로 착각한 신사는 나와 같은 화상인 브람 씨였다. 그는 그림 장사를 하면서도 아마도 집안 내력이지 싶은 귀족적인 품위를 잃지 않았다. 그가 죽고 난 후 아버지 뒤를 이어 화상이 된 그의 아들도 분위기가 비슷했다.

뒤랑 뤼엘 화랑 진열창에 걸려 있던 르누아르 한 점이 기억난다. 벌거벗은 한 여인이 가슴을 한 손으로 받치고 목욕을 하는 그림이었다. 얼마나 멋진 그림이었는지! 나는 이 그림에 얽힌 사연을 르누아르에게 직접 들었다. 하루는 그가 셀생클루의 어느 카

페에 들어갔는데 카페 주인이 대뜸 말을 걸더란다.

"당신이 누군지 압니다. 한 십 년 전에 이 건물 방 하나에 세 들어 살았지요."

르누아르는 그 순간 자기가 갚지 않은 '외상'이 있나 보다 하는 생각부터 들었다고 한다.

"당신이 이사 간 후에 방에서 그림 뭉치를 주웠거든요. 내처 다락에 두었지요. 오신 김에 좀 가져가시구려."

가슴을 받치고 있는 〈목욕하는 여인〉, 고양이를 무릎에 앉히고 〈잠자는 여인〉, 그 밖의 중요한 작품들을 포함해 도합 15점이 두루마리에 말려 있었다고 한다.

뒤랑 뤼엘 화랑 옆에는 규모는 작지만 알차게 구색을 갖춘 뵈네 화랑이 있었다. 그 화랑은 마들렌 르메르 부인의 원예 상품 때문에 마치 꽃집처럼 보였다. 앙증맞은 제비꽃 다발, 크리스털 볼에 넣은 장미 세 송이, 거대한 장식용 패널 등 손님의 예산을 고려한 다양한 상품이 있었다. 르메르 부인의 솜씨에 홀딱 반한 어떤 손님이 예술가의 손을 거친 장미, 라일락, 카네이션 오브제에 그 꽃을 연상시키는 향수를 뿌리자는 아이디어를 냈다. 아이디어가 실제로 이루어지자 그 손님은 무척 자랑스러워했다.

클로비스 사고, 일명 '동생 사고'도 라피트 거리에서 노트르담 드 로레트 성당이 있는 반대편에 작은 화랑을 열었다. 큰 판화점을 경영하는 형과 구분하기 위해 다들 그렇게 불렀다. 사고의 작은 화랑에서는 당시 거의 무명이었던 브라크의 작품을 볼 수 있었다. 또한 피카소의 청색 시대, 장밋빛 시대 작품도 있었다. 스타인 가문이 소장 중인 피카소의 훌륭한 그림들도 다 이 화랑에서 거래

된 것이다. 제1차 세계대전이 터지기 몇 년 전인 1908년에 앙드레 르벨 씨가 이끌던 협회 '곰가죽'이 피카소의 범상치 않은 작품 〈광대 가족〉을 불과 1,000프랑에 사들인 것을 생각해보라. 당시 1,000프랑에 그 그림을 사겠다는 사람은 아무도 없었다. 이 작품은 1914년 '곰가죽' 협회 소장품 경매에서 1만 1,500프랑에 팔렸고 1931년 미국에서는 100만 프랑이 넘는 가격에 거래되었다.

부댕, 에네르, 지엠의 작품을 전문으로 취급했던 제라르의 대로변 화랑도 눈에 선하다.

어느 날 르누아르와 함께 산책을 하다가 이런 말을 들었다.

"잊지 마시오, 제라르 화랑 앞에서 발을 멈춰선 안 됩니다. 거기에 용킨트의 수채화가 있거든요. 하늘을 얼마나 아름답게 그렸는지, 또 종이는 어쩌면 그리 새하얀지!"

라피트 거리에서 좀 더 올라가면 코로, 도미에, 용킨트 작품이 많은 디오 화랑이 있었다. 점포 뒤쪽으로 창문도 없는 좁아터진 식당이 딸려 있었고 중이층이 세 칸으로 나뉘어 있었는데 거기가 디오 부부와 딸의 집이었다. 가끔 저녁에 손님이 찾아왔다. "저녁 식사 시간이네요. 아내가 극장에 가지 않겠다고 하면 이따가 다시 들르겠습니다." 그러면 디오는 진열창 두드리는 소리가 나기를 저녁 내내 기다렸다.

디오 화랑에서는 그림을 다 걸 수가 없어서 안마당 헛간에까지 보관하곤 했다. 도미에의 소묘 작품들이 거기 처박혀 있었다. '완성'에 집착하던 시대였기 때문에 소묘는 푸대접을 받았다. 그런데 지금은 그런 초벌 그림이 얼마나 값이 나가고 얼마나 예술적 가치를 인정받는지 모른다. 거기서 르누아르가 특히 매료되었던 〈돈키호테〉를 위한 습작들 그리고 〈예수와 바라바〉의 비범한

습작을 보았다. 실은 내가 〈예수와 바라바〉 습작을 사들이려고 했는데 나와 친하게 지내던 화가가 이 계획을 듣고는 "이봐요, 볼라르! 도미에가 살아 있다면 저렇게 망친 그림은 불태워버렸을 거요"라고 했다.

그 말을 귀담아 듣다니, 나도 참 맹한 놈이었다.

디오의 화랑 조금 앞에는 탕플레르의 가게가 있었다. 빛을 보기까지 참 오래 걸렸던 화가 팡탱 라투르는 탕플레르에게 많이 의지했다. 화가는 탕플레르에게 늘 고마워했고 훗날 화상들이 앞다투어 찾는 화가가 된 후에도 의리를 지켰다.

나는 『화가-판화가 화집』 출간을 계기로 팡탱 라투르를 알게 되었다. 가끔 그를 만나러 갔는데, 그의 작업실에서 루브르 큐레이터 미종 씨도 만났다. 화가는 이 큐레이터와 음악 얘기를 즐겨 나누었다. 아직도 삼각모를 쓴 팡탱이 이젤 앞 작은 의자에 앉아 있는 모습이 눈에 보이는 것 같다. 역시 화가였던 팡탱 부인은 그 옆에서 잠시 붓을 놓고 양탄자를 짜곤 했다. 하루는 내가 작업실에 있는데 팡탱이 냅다 비명을 질렀다. "아! 세상에! 뭔가 잊은 것 같더라니!" 그는 팔레트를 팽개치고 서둘러 밖으로 나갔다. 팡탱 부인이 옆에서 말했다. "치즈 사오는 건 남편 일이거든요."

팡탱은 성공한 후에도 비스콩티 거리의 작은 작업실에 남았다. 힘든 시절부터 지낸 곳이어서 애착이 컸다. 그는 센강 좌안에서 우안으로 넘어가야 할 일이 있을 때도 자동차가 싫다는 이유로 대로를 이용하지 않았다. 그는 대로 반대편에 사는 오랜 벗이자 전속 화상 탕플레르를 만나러 갈 때가 아니면 차도를 건너지 않았다.

드가는 팡탱이 그렇게 좁은 물에서 지내는 것을 안타깝게 여겼다.

"팡탱은 작품은 훌륭한데 왜 그리 좌안에만 처박혀 사나 몰라!"

하지만 좌안이든 우안이든 팡탱, 드가, 르누아르 같은 화가들의 삶은 비슷비슷했다. 오전에나 오후에나 작업실에 처박혀 살기는 마찬가지였으니까. 아르센 알렉상드르라는 유명한 미술평론가는 드가에게 "작업실로 찾아뵙고 싶습니다"라고 했다가 괜히 머쓱해졌다.

"일과가 끝나고 해 떨어진 후에 오십시오." 드가가 재킷 단추를 만지작거리면서 그렇게 대꾸했기 때문이다.

이 일화에서 알 수 있듯, 드가는 작업을 방해받는 것을 극도로 싫어했다. 반면에 르누아르는 손님들에게 너그러웠다. 그는 손님이 있거나 말거나 자기 할 일을 계속했다. 가끔은 기분전환을 하려고 작업실에서 나가기도 했지만.

내가 르누아르에게 이런 말을 한 적이 있다.

"그림밖에 모르는 화가는 발타입니다. 발타는 앙테오르에만 처박혀 지내는데 거기엔 고양이새끼 한 마리 얼씬하지 않지요. 그가 유일하게 하는 오락은 사냥이고요."

"뭐라고요! 발타가 사냥을? 그 화가도 작업실 밖으로 나간단 말입니까? 코로 영감에게 사냥을 가자고 했다면 모를까!"

사실 르누아르는 한 해 동안의 작업을 마치고 친구 베라르가 사는 바르즈몽이나 아내의 고향 에수아에 여행을 가서도 오전에도 작업실, 오후에도 작업실 생활을 고수했다. 나중에 마가뇨스크, 그라스로 여행을 가고 카뉴에 완전히 정착한 후에도 그 생활

은 변치 않았다. 날씨가 좋은 날에는 밖에 나갔지만 야외에서도 그림만 그렸다.

드가는 여행을 좀체 하지 않았고 어쩌다 친구 브라카발이 사는 생 발레리 쉬르 솜이나 루아르가 사는 쾨앙브리에 가는 정도였다. 그에게 시골의 장점은 걷기에 좋다는 것밖에 없었다. 그가 눈을 보호하는 검은 안경을 쓰고 자택 근처 산책로를 걸어다니는 모습이 자주 눈에 띄곤 했다.

한번은 내가 예고도 없이 쾨앙브리로 그를 만나러 갔다. 바로 그날 드가는 훗날 피사로 영감을 '놀라 자빠지게' 만든 풍경화를 그리고 있었다. 내가 도착해서 보니 드가는 거실에서 창을 등진 채 작업 중이었다.

"드가 선생님, 자연을 '생생하게 표현하는' 화가가 이렇게 자연을 등지고 작업해도 되는 겁니까?"

"오! 볼라르 씨, 나도 기차에서는 이따금 차창에 얼굴을 바짝 붙이고 자연을 생생히 관찰한답니다."

그 시절의 라피트 거리는 그림의 거리였다. 누군가가 "라피트 거리를 한 바퀴 돌아야겠어"라고 말한다면 그 사람은 미술 애호가가 틀림없었다. 마찬가지 맥락에서, 마네가 "라피트 거리에 가야겠어"라고 하면 다른 화가들 작품을 좀 볼 필요가 있다는 뜻이고, 모네의 "라피트 거리에 가서 뭐 해?"라는 말은 남의 작품을 볼 필요가 없다는 뜻이었다.

드가는 일과를 마치고 라피트 거리에 나오기를 좋아했다.

그는 대개 합승마차를 타고 맨 앞자리에 앉아 이 거리와 가까운 노트르담 드 로레트 성당 앞에서 내렸다. 어느 날 내가 그곳을

지나는데 마침 드가와 그의 동료 화가 잔도메네기가 합승마차에서 내리고 있었다. 드가는 마차에서 옆자리에 꽃을 한 아름 안고 있던 두 "몹쓸 년"에게 분통을 터뜨렸다. 꽃은 화가의 눈에는 보기 좋아도 향기는 못 참겠다나! 우리는 라피트 거리로 함께 걸어가다가 탕플레르 화랑 앞에 멈춰 섰다. 팡탱 라투르의, 장미가 달린 코르사주를 입은 여인의 그림이 걸려 있었다. 드가가 잔도메네기에게 그 그림을 가리키며 말했다.

"팡탱은 참으로 재능이 뛰어나지. 하지만 장담하는데 그 친구는 여인의 코르사주에 달린 꽃을 제대로 들여다본 적이 한 번도 없을 거야."

잔도메네기는 뒤랑 뤼엘 화랑으로 들어갔다. 나와 드가는 계속 거리를 거닐었다. 그러다 코로 두 점과 들라크루아 한 점이 걸려 있는 베른하임 화랑 앞에 멈춰 섰다.

"이봐요, 볼라르, 이런 건 얼마나 합니까?"

나는 솔직히 잘 모르겠다고 대답했다.

"알았소! 내가 직접 알아보면 됩니다. 질질 끌 것 없이, 당장 알아보리다."

잠시 후, 내 가게의 문이 열렸다. 드가였다.

"운이 없었소! 코로의 작품들은 이미 팔렸더군. 하지만 들라크루아에 도전할 거요!"

실제로 그는 그 작품을 차지했다. 그래서 어느 날 점심시간에 그 작품을 구경하려고 드가에게 갔다. 장을 보러 나갔던 그 집 하녀 조에가 헉헉대면서 돌아왔다.

"선생님, 들라크루아가 지금 올라와요."

드가는 냅킨을 목에 두른 채 황급히 들라크루아를 영접하러

나갔다.

세잔은, 다른 화가들의 작품을 보는 것도 '얻는' 게 있는 일이라고 생각하는 사람이었다. 하지만 그가 생각하는 '다른 화가들'이란 옛 대가들이었고 그에게 라피트 거리는 루브르나 다름없었다. 그는 오후 내내 엘 그레코, 들라크루아, 혹은 자기가 좋아하는 '다른 화가'의 그림을 모사하느라 시간을 보내고는 자랑스럽게 말하곤 했다. "오늘은 발전이 좀 있었던 것 같습니다."

루브르의 매혹에 사로잡혔던 화가는 르누아르였으리라. 그는 〈객석〉, 〈뱃놀이에서의 점심〉 같은 걸작을 그리고 나서도 어느 날 루브르에 다녀와서는 이렇게 외쳤다. "새로운 회화니 뭐니 말이 많았지만 색의 여왕이 검정이라는 것을 발견하는 데만 40여 년이 걸렸구려! 마네는 인상파를 접했던 것이 패착이었소."

드가도 마네가 빛을 그리기 위해 특유의 아름다운 '자두즙' 색을 포기한 것을 비난했다. 하지만 르누아르의 견해에 따르면, 드가 본인은 인상파를 접하지 않았다면 그렇게 기량을 꽃피울 수 없었을 것이다. 나비의 날갯짓을 연상시키는 그 미묘한 파스텔화가 달리 어떻게 나올 수 있었겠는가?

라피트 거리는 젊은 화가들에게 일종의 순례길이었다. 그 길에서 드랭, 마티스, 피카소, 루오, 블라맹크 같은 화가들을 얼마나 자주 만났는지 모른다.

메리 영감이라는 늙은 예술가도 참 독특한 사람이었다. 그의 전문 분야는 아기 새, 병아리, 새끼 오리 등 가금류의 새끼 그림이었다. 커다란 종이 상자를 옆구리에 낀 채 화랑 진열창 앞에 꿈쩍않고 서서 화상이 들어오라고 할 때까지 기다리는 모습을 종종

볼 수 있었다. 이 궁핍한 화가는 때때로 기다리다 지쳐서 자신의 '진짜' 그림을 제대로 평가해주는 이를 찾아 사라지곤 했다. 그는 행인들이 보도를 너무 천천히 걷는다고 투덜거렸다. 거리를 유유자적하니 돌아다닐 시간도 있었고 신문을 읽으며 걸어가는 사내와 부딪치는 경우도 적지 않았던 복된 시절의 얘기다.

메리 영감은 '밀랍 그림' 기법을 발견했다. 밀랍 그림은 색조가 변하지 않고 물에 적시지 않는 한 마르지 않는다는 희한한 특성이 있다. 그는 이 기법을 전수하는 작은 책을 한 권 출간했다. 그러나 위탁판매상이 일 년이 가도록 한 권도 못 팔자 화가는 격분해서 전량 파기해버렸다. 이 늙은 화가는 자주 작업실 대신 불로뉴숲 동물원에서 그림을 그렸다. 새장 앞에 접이식 의자를 놓고 앉아 연신 부산스럽게 움직이는 짐승들의 동작을 크로키로 남기려니 무척 힘들기도 했을 것이다.

"저 망할 짐승들을 작업실에 붙잡아둘 수만 있다면 무슨 수를 써서라도 포즈를 잡고 있게 할 텐데……." 영감이 툴툴거렸다.

하루는 영감이 손님들을 저녁 식사에 초대해놓고 닭을 산 채로 한 마리 사왔다. 살아 있을 때는 모델로 쓰다가 나중에 냄비에 넣을 계획이었다. 그런데 닭이 잠시도 가만히 있지 않아서 작업이 자꾸 지체되었다. 영감의 딸이 수시로 작업실 문을 열고 말했다. "아빠, 빨리요. 이러다 익힐 시간도 없겠어요." 영감은 닭에게 분노를 퍼부었다. "보셨지요, 이 빌어먹을 짐승이 나를 골탕 먹이려고 일부러 이러는 겁니다!"

메리 영감이 부르주아들을 싫어한 것은 단지 그의 그림이 부르주아들에게 인기가 없어서가 아니었다. 깃털 없는 새나 꽁지 빠진 닭 그림을 보고 "이 짐승들은 다 뭐야?"라고 묻는 사람이 어

차피 한둘이 아니었다. 그런데 메리 영감은 모델을 정확하게 그린다고 자부했기 때문에 그들이 그 짐승들을 못 알아볼 리 없다고 믿었다. 나는 도시 사람은 농장에 갈 일이 없어서 영감이 주로 그리는 동물을 못 알아볼 수도 있다는 말로 그를 달래곤 했다.

어느 날, 그의 작업실에서 풍경화 습작 하나에 눈길이 갔다.

"이 그림을 보시는구려, 볼라르 씨. 아주 작은 그림이오. 하지만요! 난 50프랑에도 넘기지 않을 겁니다(당시에 50프랑은 상당한 가격이었다). 내 이야기를 들으면 이해할 거요. 내가 샤빌에서 이 습작을 그리고 있는데 숲속을 거닐던 노신사 한 분이 다가와서는 그림을 좀 더 자세히 봐도 되느냐고 묻습디다. 그 양반이 뭐라고 했는지 아시오? '참 아름답군요. 나도 그림을 그립니다. 내 이름은 코로라고 합니다.'"

메리 영감이 세상을 떠난 후 그의 작업실이 팔렸다. 그리고 얼마 지나서 어떤 골동품상 진열창 앞을 지나는데 그 작은 그림이 보였다. 나는 기념으로 그림을 사고 싶어서 가격을 물어보았다. 주인이 이렇게 대답했다. "좋은 물건이지요. 제 아내가 그림을 좀 아는데 오페라 거리 진열창에서 이것과 똑같은 그림을 봤다고 합니다. 그 그림에는 "트루이베르"(코로의 제자)라는 서명이 들어 있었다더군요. 그러니까 손님도 10프랑에 가져가십시오."

10프랑! 내가 처음으로 세잔 전시회를 열었을 때 잼 단지를 그린 습작 가격으로 10프랑을 불렀다. 손님은 흥정 없이 그 값에 그림을 사갔다.

하지만 크기가 꽤 되는 농부 그림 석 점을 팔 때는 그런 행운이 따르지 않았다. 그림들을 유심히 바라보던 손님이 나를 돌아보며 말했다. "진짜 우리 남부 지방 농부 같네요." 그러고 나서 얼마

후, 그 미술 애호가 손님이 아침 여덟 시 기차로 파리에 온다는 소식을 들었다. 나는 눈보라를 헤치고 일곱 시 사십오 분까지 파리 리옹역에 도착해서는 플랫폼을 서성이며 기차에서 내리는 승객들을 살폈다. 마침내 내가 찾던 그 손님이 보였다. 그에게 다가가 세잔의 〈농부〉 석 점 전부를 600프랑에 팔겠다고 제안했다.

"기차에서 내리면서 그림을 사게 될 거라곤 생각도 못했습니다. 좋아요, 미친 셈 치고 지르렵니다. 하지만 500프랑밖에 못 내놓습니다."

나는 그 그림들을 들이느라 540프랑을 썼다. 그러므로 처음에 부른 값을 고집했다. 그러나 손님도 요지부동이었고, 거래는 무산되었다.

구매자의 주머니에서 떡하니 돈이 나온 뒤에도, 심지어 돈을 건네받을 때조차도, 그게 진짜 내 돈이 될지 어떨지는 모르는 일이다. 내민 손을 거둬들이는 것쯤은 일도 아니니까! 나는 첫 번째 세잔 전시회에서 아주 멋진 풍경화를 400프랑에 팔았다. 강에는 사람들이 탄 배가 있고 배경에 집과 나무가 보이는 그림이었다. "정말이지, 구도가 기막힌 그림이로군!" 구매자는 감탄했다. 그 손님이 지갑에서 100프랑 지폐 넉 장을 꺼내고 내가 돈을 받으려고 손을 내미는 바로 그 순간, 화랑 문이 열렸다. 손님이 뒤를 돌아보았다. 그 손님과 원래 알고 지내는 다른 손님이 들어왔다.

"볼라르 씨한테서 이 그림을 사려던 참입니다."

"잘하셨네요. 세잔 그림 중에서 가장 훌륭한 축에 들지요. 세잔이 인상파의 영향을 많이 받았던 시기의 그림이거든요."

그 말에 그림을 사려던 손님이 질겁했다.

"나는 훌륭한 작품들만 소장합니다. 문하생 수준의 그림을 들

일 수는 없어요."

지폐는 도로 지갑 안으로 들어갔다.

그런데 며칠 후 이 미술 애호가 앞에서 어떤 사람이 내 이름을 들먹이자 그가 이렇게 말했다고 한다.

"그 망할 볼라르에게 '호구 잡힐' 뻔했지 뭐요. 하늘이 돕지 않았다면 기요맹 아류작을 들고 나왔을 거요."

세잔 그림 가격이 좀 오르고 나서 펠르랭 씨는 700프랑에 한 점을 구입했다. 25년 뒤에 그는 이 그림을 두고 나에게 이렇게 말했다.

"당신 동료 한 명이 나를 놀려먹으려고 합디다. 글쎄, 나에게 30만 프랑을 줄 테니 세잔 그림을 팔라고 하지 뭐요!"

가셰 박사는 나에게 퐁투아즈의 어느 목수 집에 도미에 그림들이 있다는 정보를 주었다. 이 선량한 목수는 화가가 죽은 뒤 과부가 된 도미에 부인의 집을 고쳐준 대가로 습작 몇 점을 받았다. 부인은 그 습작들이 아무 가치도 없다고 생각했던 것이다. 내 기억이 정확하다면 오늘날 리옹 미술관이 소장하고 있는 〈대기실〉도 그 목수의 소장품 중에 있었다. 목수는 그 걸작들을 서랍장 안에 방치하고 있었다.

"아시겠지만 이게 자리를 많이 차지해서요. 우리 집은 별로 넓지 않잖아요! 장롱 하나, 결혼할 때 구입한 멋있는 거울 하나, 그리고 아내가 머리를 길렀을 때 그린 초상화 놓기도 벅차요. 그리고 이 예쁜 양탄자도 굉장히 오래된 거예요. 우리 할머니가 직접 수를 놓으셨지요. 솔직히 공간이 넉넉하더라도 벽에는 보기 좋은 것들만 걸 겁니다." 목수가 말했다.

나는 어느 날 왜 귀찮은 그림들을 처분하지 않았는지 슬쩍 물

어보았다.

"제길, '미술 애호가'부터 찾아야 처분을 하지 않겠어요." 그가 대꾸했다.

나는 그림 장사꾼이 직접 그를 접촉해서는 승산이 없음을 알아차렸다. 당시에는 더 재촉하지 않고 좀 더 시간을 두고 보기로 마음먹었다. 그 그림들에 대한 정보가 전혀 알려지지 않았다고 생각했기 때문이다. 하지만 보물은 아무리 깊숙이 감추어져 있어도 결국 드러나게 마련이다. 어떻게 그 소식이 다른 화상의 귀에 들어갔는지는 나도 모른다. 어쨌든 그 화상은 자기가 나서면 거래가 성사되기 어렵다는 것을 알고 기발한 꾀를 냈다. 그는 자기 일을 봐주는 직원을 멋지게 차려입히고 두 마리 말이 끄는 고급 마차에 태워서 목수 집으로 보냈다.

"제가 아메리카의 제왕으로 꼽히는 분을 모시고 왔습니다." 그 화상이 말했다.

공모자는 도미에 그림들을 보고 나서 금액을 불렀다.

"1만."

목수가 대답을 주저하자 가짜 미국인은 곧장 차를 타고 돌아갈 듯이 행동했다. 그러자 거래가 즉시 이루어졌다. 그 그림들의 값은 그 뒤 100배 이상 올랐다. 그래도 몇 년 전 도미에 부인이 남편의 습작들을 이삿짐 차에 하나 가득 실어 보내고 받은 1,500프랑에 비하면 감지덕지였다. 그때 어느 신문은 가엾은 과부에게 추악한 날강도짓을 했다면서 이 일을 크게 비난했다. 그렇지만 1,500프랑에 그림들을 매입한 장본인은 '전리품'을 여기저기 끌고 다니다가 웃돈을 고작 1,500프랑 얹어 팔아치우고는 만족해했다.

어쨌든 목수에게서 도미에 그림을 성공적으로 사들인 그 작전 이야기를 듣고 나는 생각했다. '나도 다음에는 우리 집 수위를 신사로 변장시켜서 데려가 볼까.'

하지만 말과 행동이 늘 일치하라는 법은 없다. 하루는 귀스타브 제프루아를 만나러 갔다.

"볼라르, 내가 소장한 세잔은 요즘 얼마나 나갑니까?" 그가 물었다.

"글쎄요, 선생이 5년인가 6년 전에 300프랑에 샀던 그림이 요즘에는 3,000프랑쯤 될 걸요."

"정말입니까?"

나는 그의 소장품 목록을 살펴보았다.

"다 합쳐서 3만 5,000프랑입니다. 물론 세잔이 선생님을 그린 초상화는 제외했습니다. 혹시 처분할 의향이 있으시다면 제가 매입하겠습니다."

"나의 세잔을 팔다니! 생각만 해도 가슴이 미어지는구려!"

"그래도 결심이 서면 저한테 팔아주십시오."

그는 정말 괴로워하는 것처럼 보였다.

"당신은 장사꾼이 맞구려. 사고 다시 팔 생각밖에 없으니 말이오! 나는 금화를 자루 가득 준다고 해도……."

얼마 후, 동료 화상이 제프루아가 소장한 세잔 얘기를 들었다고 했다. 그 화상은 거래를 성사시키려고 사교계의 거물을, 진짜 왕자를 제프루아에게 보냈다!

그 왕자는 대귀족답게 거만하면서도 친한 척하는 태도로 자신에게 그림들을 팔지 않겠느냐고 물었다. 철두철미한 공화주의자였던 작가조차도 왕족을 대하고는 홀딱 정신이 나가서 더듬더듬

내가 알려준 가격 3만 5,000프랑을 불렀다. 거래는 성사되었고 제프루아는 정신이 없었던 탓에 자신의 가장 훌륭한 소장품, 다시 말해 세잔이 그려준 자기 초상화까지 넘겨주었다. 내가 일러준 가격은 그 초상화를 빼고 계산한 것이었는데 말이다.

언제였던가, 나는 세잔에게 이런 말을 들었다. "그 그림은 내가 원하는 만큼 손을 봐야 한다고 느꼈소. 그런데 제프루아가 포즈를 취하는 동안 클레망소 얘기를 늘어놓는 거요. 그래서 가방을 싸들고 엑스로 줄행랑쳤지."

"선생님은 클레망소를 별로 좋아하시지 않나 봐요?"

"음, 볼라르 씨, 그 사람은 '성깔'이 있지만 나는 물러터진 사람이어서 로마 가톨릭에 의지하는 게 좋소."*

귀스타브 제프루아는 세잔이 얼마나 위대한 화가인지 알아본 미술평론가 겸 수집가이기만 했던 것이 아니다. 그는 저널리스트이자 소설가로서 블랑키**에게 헌정한 책『유폐자 L'Enfermé』로 사회주의 진영에서 독자층을 확보하고 있었다. 또한 이 작가는 뛰어난 언변으로 늙은 혁명가의 사도 노릇을 했다. 하루는 내가 고블랭 공장으로 제프루아를 만나러 갔다. 클레망소가 그를 공장 책임자로 임명했기 때문이다.

"근로자들의 휴식 시간입니다. 공장장님은 그들과 얘기를 나누고 계실 겁니다." 수위가 말했다.

실제로 직원들을 위한 작은 정원에서 제프루아는 샐러드 모종을 심는 노동자와 허물없이 대화를 나누고 있었다.

* 프랑스의 정치가이자 언론인인 조르주 클레망소는 드레퓌스 대위 사건 당시 졸라 등과 함께 대위의 결백을 위해 가톨릭교회와 군부에 맞서 싸웠다. ―옮긴이
** 프랑스의 사회주의 혁명가 루이 블랑키. ―옮긴이

대화 주제는 블랑키에 대한 것이었으리라. 대화 상대는『유폐자』의 저자가 주인공의 투쟁과 옥살이에 대해 들려주는 이야기를 듣는 둥 마는 둥 한 것이 분명했다. 그도 그럴 것이, 내가 가까이 다가갔을 때 그 노동자가 이렇게 하는 말이 들렸기 때문이다.

"그 블랑키라는 사람이 어떤 인간인지 알겠네요. 애먼 사람들을 곤경에 빠뜨리고 자기만 '득을 보는' 모리배가 또 있었군요."

'골동품' 업계에서 가장 시선을 모으는 인물은 살바토르 메예르였다. 포랭은 이 인물을 어떤 노파가 가져온 그림을 받아드는 모습으로 석판화에 담은 적이 있다. 땅딸막한 메예르는 늘 그리스식 챙 없는 모자와 아내가 수놓은 실내화 차림으로 손님들 사이를 오가며 이야기를 주고받았다. 그는 큰 금액이 걸린 거래에 신경을 쓰지만 푼돈밖에 쓰지 않는 손님에게도 함부로 대하지 않았다. 그는 아주 상냥했다. "상품은 유통시키라고 만든 것"이 그의 신조였다.

하루는 그의 작품 상자 안에서 월레트의 멋진 그림 한 점이 나왔다. 각기 다른 네 개의 주제가 표현된 그림이었다. 나는 그림이 마음에 들어 속히 그림값 45프랑을 마련할 수 있기만 바랐다. 마침내 그날이 왔는데 그림을 확인하러 가면서도 왠지 예감이 좋지 않았다. 과연, 상자를 열어 그림을 꺼내려는 순간 메예르가 한 손님에게 이렇게 말했다.

"권해드리고 싶은 물건이 있는데요. 월레트 넉 점이 있습니다. 매입한 지 얼마 안 된 보석 같은 물건이지요. 이 기회에 300프랑에 가져가세요."

손님은 그림을 들여다보고는 이렇게 대답했다. "근사하긴 하

네요. 그런데요, 메예르 씨, 난 이 그림들을 여기서 전에 본 것 같습니다. 그때는 넉 점이 한 장에 다 모여 있었고 상자에 45프랑이라고 값이 매겨져 있었어요. 그 그림을 넉 점으로 갈라놓고 지금 나한테 300프랑을 내라고 하는 겁니까?"

"아! 이건 너무하군! 세상에!"메예르는 충격을 받은 나머지 월레트 한 점을 떨어뜨리기까지 했다. "아! 그 잡놈에게 완전히 당했어! 외상으로 가져간 물건을, 이렇게 잘라서 훨씬 비싼 값에, 그것도 현금을 받아먹고 되팔았단 말인가! 삼중으로 사기를 당했군! 뭐, 차라리 잘됐습니다. 싼값이 매겨진 상자에 잘못 넣은 이 작품을 결국 팔지 않고 가지고 있게 됐으니까요. 타퓌에게서 들여온 물건들인데! (그림을 보면서) 이건 월레트 중에서도 특히 좋은 그림들이지요. (아내를 보면서) 이건 우리 식당에 가져다둬, 내가 가질 거야."

"잠깐만요, 조금 전까지 팔려고 했잖아요. 제가 살 겁니다."손님이 말했다.

"아직도 타퓌에게서 들여온 물건이 남아 있다고?"또 다른 미술 애호가 망치 씨가 가게로 들어오면서 물었다.

"저쪽에 좀 있습니다. 당장 팔 물건은 아니지만……. 타퓌는 안목이 있었어요! 그가 소장품 가격을 제시했을 때 나는 속으로 '미쳤다고 이걸 사나!'라고 생각했지요. 하지만 물건이 너무 괜찮아서 미친 척하고 사들였지요. 이튿날 석간신문에 타퓌가 증권거래서 입회를 마치고 돌아와 자살했다는 기사가 났어요. 아, 그 일로 정말 충격을 받았어요. 세상 참 모를 일이에요! 어쩌면 그 가엾은 사람에게는 그토록 아끼던 물건을 선량한 사람에게 넘겼다는 사실이 위안이 되었을지도 모르지요."

"그 유명한 드가 작품도 여전히 가지고 계십니까?"망치 씨가 물었다.

"암요! 독보적인 작품이지요!"메예르가 말했다.

메예르는 중이층으로 통하는 좁은 나선 계단을 올라가더니 감회에 젖어 부들부들 손까지 떨면서 드가를 들고 왔다. 망치 씨는 찬사를 아끼지 않았으나 덥석 달려들지는 않았다. 그때부터 망치 씨는 그 가게에 올 때마다 이렇게 물었다.

"음, 내 드가는 어때요?"

"훌륭하지요!"

그러면 망치 씨는 다른 얘기를 꺼내곤 했다. 그렇게 시간이 흐르다 보니 결국 메예르가 먼저 망치 씨에게 그 그림을 '제안'하기에 이르렀다.

"이 일을 하다 보면 결단이 필요해요. 상품 가치가 최고로 올라간 때를 놓치지 않고 잡을 줄 알아야 합니다."메예르가 내게 자주 했던 말이다.

메예르도 여느 사람처럼 실수할 때가 있었다. 그렇지만 그의 임기응변만큼은 아무도 얕잡아볼 수 없었다. 하루는 그의 가게에 갔더니 키가 크고 뚱뚱한 라랑동이라는 사람이 들어왔다. 그는 늘 화려한 옷차림을 하고 다녔지만 무슨 일을 하는지는 아무도 몰랐다. 평소 쾌활하던 라랑동이 하루는 몹시 어두운 얼굴을 하고 찾아왔다. 그는 단도직입적으로 물었다.

"이보시오, 메예르, 내가 포주일 거라고 했다지요?"

메예르가 고개를 번쩍 들었다. "네? 지금 무슨 말씀을 하시는 겁니까?"

"누가 그럽디다. 당신이 내 얘기를 하면서 늘 '포주 라랑동' 운

운한다던데요.”

“아뇨, 아뇨, 그런 게 아닙니다.” 메예르가 라랑동의 배를 두드리며 말했다. “‘라랑동의 이 통통한 고등어*’라고 한 거예요!”

“아! 딴에는 친하다고 그런 말을 한 거군요?”

라피트 거리를 생각하면 그림만 떠오르는 게 아니다. 이를테면 뒤랑 뤼엘 화랑 건너편에는 오르탕스 왕비의 옛 자택이 있었다. 모 부동산 회사가 그곳을 사들여 주택단지를 조성하기로 했다. 철거 인력이 옛 자택을 부수는 동안 언론은 역사적 명소가 파괴되고 있을 뿐 아니라 그 무뢰한들이 자택 내 골동품들까지 헐값에 팔아치운다고 고발했다.

골동품 수집가와 미술 애호가들이 당연히 몰려들었다. 나 역시 미끼를 덥석 물었다. 신문의 고발성 기사는 광고 효과만 내고 말았다.

나는 거의 허물어진 궁에서 내 화랑 바로 맞은편의 중고 가구상 주인을 보았다. 그 사람은 계속 문간에 서서 누군가를 기다리듯 좌우를 두리번거리고 있었다. 그에게 다가가 말을 걸었다.

“라피트 거리는 선생님이 하시는 업종에 딱 좋은 입지지요?”

“아! 나는 장사를 하려고 가게를 낸 게 아닙니다. 수용收用을 노리는 거예요.”

실제로 제2제정 이후로 이 지역의 수용 얘기는 늘 있었고, 오르탕스 왕비 자택을 철거하는 김에 오스만 대로의 완공까지 밀어붙일 여지도 있었다. 세월이 아무리 속절없이 흘러도 중고 가구

* ‘고등어’를 뜻하는 ‘maquereau’라는 단어에는 ‘포주’라는 뜻도 있다. —옮긴이

상 주인은 낙심하지 않았다. 하지만 그의 앞에 나타난 것은 부동산 수용 징수관이 아니라 건물 수위였고, 중고 가구상은 그 수위에게 수용에 반대하는 척, 지금 가게보다 더 좋은 입지는 찾기 어렵다고 엄살을 부렸다. 어느 날 아침, 수위가 중고 가구점으로 황급히 뛰어들어 왔다.

"잘됐소! '운이 좋다고' 자랑해도 되겠구려! 내가 방금 공사설계도를 보고 왔소! 당신네 가게는 철거되지 않을 거요."

이제 그림 거리는 라피트 거리가 아니다. 현대 회화를 취급하던 화상 조스 에셀이 오페라 거리를 떠난 후 라피트 거리에 화랑을 내려고 했지만 마땅한 점포를 찾지 못했다. 그는 다른 장소를 물색하다가 결국 라 보에티 거리에 점포를 구했다. 에셀의 화랑이 번성하자 업계 사람들이 차츰 그쪽으로 이동했고 결국 라피트 거리가 그림 시장의 중심으로서 구가하던 명성도 라 보에티 거리로 옮겨갔다. 옛날에는 으레 뒤랑 뤼엘 화랑 전시회를 보러들 갔지만 지금은 폴 로장베르가 기획한 전시회를 보러 라 보에티 거리로 간다.

나 자신도 전후戰後에 화랑을 옮겨야 했다. 내가 점포를 세낸 라피트 거리의 건물이 은행을 입점시키기로 했기 때문이다. 게다가 내가 20년 넘게 살았던 그라몽 거리 28번지도 철거가 예정되어 있었다. 그래서 큰 결심을 했다. 하나의 건물에 화랑, 출판사 사무실, 주거 공간을 다 합치기로 한 것이다. 그래서 적당한 물건을 구하러 나섰다.

그것은 쉽지 않은 일이었다. 내가 일종의 미신에 집착하느라 옛날 집과 번지수가 일치하는 건물이 아니면 안 된다고 고집을

부렸기 때문이다. 내가 어릴 적 살던 레위니옹섬에서는 이사를 가면서 번지수가 적힌 문패도 가지고 갔기 때문에 ─ 특히 새집보다 옛집 문패가 더 고급스럽면 반드시 그랬다 ─ 어렵지 않은 일이었지만 말이다. 그러나 프랑스, 특히 파리시는 모든 건물의 번지수가 고정되어 있었고 행정당국이 번지수 바꾸는 것을 용납할 리 없었다.

그런데 중개업자가 맨 처음 보여준 건물이 마르티냐크 거리 28번지였다. 나는 놀라지도 않았다. 운명이 이 집을 점지해줬구나 생각했다.

요컨대 그때부터 나는 14년간 마르티냐크 거리에서 살았고 매일같이 나의 사저에서 전시회를 기획했다. 지금은 드가 전시회를 진행 중이다. 드가의 말년 작품들을 엄선한 전시회다. 르누아르는 이 작품들을 두고 이렇게 말했다. "드가가 쉰 살에 죽었다면 그의 명성은 훌륭한 화가 이상이 되지 못했을 거요. 그의 작품들은 쉰 살 이후로 창대해졌고 비로소 지금의 드가가 되었지."

7 지하식당의 만찬

라피트 거리에 있던 내 화랑의 지하실은 칸막이로 나뉘어 있었다. 환기구가 있는 쪽에서 요리를 했고 다른 쪽 칸은 식당으로 사용했다. 식당 칸은 외부와 공기가 통하지 않아 늘 후덥지근했다.

어느 날 르누아르가 식사를 하고 나서 벽에 세워놓은 지팡이를 잡으며 물었다.

"여기, 물이 샙니까?"

"물이 새다니요? 어디서?"

"내 지팡이를 보시오! 이렇게 젖었는데……."

지하식당은 결코 안락하지 않았지만 손님들을 실망시키지 않았다. 우리 집에서 맛있는 식사를 했다는 말을 자주 들었고, 심지어 외국 신문에서까지 그런 글을 읽었다. 나는 제일 자신 있는 요리, 즉 내 고향 레위니옹의 명물 닭고기커리를 주로 내놓았다. 하지만 기회가 닿아서 진짜 레위니옹 사람들이 만든 이 요리를 먹어보고는 내가 그동안 과분한 칭찬을 들었구나 싶었다.

하지만 지하식당 만찬의 단골들만은 최고였다! 세잔, 르누아르, 포랭, 드가, 오딜롱 르동, 레옹 디에르크스, 외젠 로티에……. 이미 고인이 된 손님들만 나열해도 이 정도다.

재미있는 추억이 떠오른다. 어느 외국 여성이, 케슬러 백작에게서 나의 '지하식당'에서 저녁을 먹었노라 자랑하는 말을 들었다. 그녀는 독일에서 파리로 여행을 오면서 메모장에다 "볼라르 지하식당에서 밤참"이라고 적었다. 그녀는 여기가 무슨 나이트클럽인 줄 알았던 모양이다.

실제로 나의 지하식당은 때때로 몽마르트르의 카바레와도 견줄 만했다. 어느 저녁에는 시집을 출간한 아리따운 여성이 손님으로 참석했다. 그녀는 옆자리 손님이 재차 기분 좋게 권하는 바람에 식후에 시 한 편을 낭송했다. 예기치 않은 그 사건이 아니었다면 시집 한 권을 다 낭송했을지도 모른다. 우리 집 어미 고양이가 가구 위에서 새끼들에게 젖을 주다가 시인의 음성을 듣고 신경질을 부리기 시작했다. 시인이 입을 다물자 어미 고양이도 조용해졌다. 하지만 그녀가 다시 낭송을 시작하자마자 고양이가 발톱을 세우고 달려들었다. 그날 저녁 시인은 더 이상 낭송을 이어나갈 수 없었다.

그날 손님 중 한 명이 레옹 디에르크스 옆자리에 앉혀달라고 내게 부탁했다.

"저는 시를 참 좋아합니다. 뮤즈의 총애를 받는 분과 대화를 나누고 싶네요!"

여자 시인이 낭송을 멈추자 그 손님은 레옹 디에르크스에게 말을 걸었다.

"우리가 방금 들은 시가 라마르틴인가요, 빅토르 위고인가요?

기억이 잘 나지 않네요."

"오히려 말라르메가 떠오르지 않던가요?" 디에르크스가 넌지시 일렀다.

"말라르메라고요? 말라르메는 미리 공부를 하지 않으면 이해하기 어렵다고 하던데요!"

그는 갑자기 자랑스러운 듯 이렇게 덧붙였다. "말라르메를 한번 듣고 이해하다니, 내가 이렇게 될 줄이야!"

그 때 디에르크스의 다른 쪽 옆에 앉은 여자가 이런 말을 했다.

"시인의 사랑이란 얼마나 짜릿할까요! 운율의 음악을 들으면서 모든 것을 잊어버리는 경험이란……. 아, 선생님, 첫사랑을 기억하시나요?"

"늙은 흑인 여자였고, 장소는 사탕수수밭이었소." 디에르크스는 온화하게 대꾸했다.

그날 저녁 손님 중에는 어떤 퇴역 대령도 있었다. 사실 그는 약속 시간 전에 와서는 아내가 몸이 매우 좋지 않아 저녁 식사에 참석하지 못하겠다고 했다. 나는 그래도 좀 붙잡는 게 예의라고 생각했다. 결국 그는 돌아가지 않고 저녁 식사 자리를 지켰다.

슬픈 생각에 사로잡힌 남자 옆에는 명랑한 여자가 제격이다. 그날 저녁에는 아주 활기찬 젊은 부인이 오기로 되어 있었다. 그래서 나는 그 둘을 나란히 앉혔다.

스튜를 먹을 때만 해도 대령은 말이 없었다. 하지만 첫 번째 요리가 나올 때부터 옆자리 여성에게 관심을 보였고 후식을 먹을 즈음에는 그녀에게 잘 보이려고 애쓰는 태가 역력했다. 그들과 가까운 자리에 그녀가 아는 남자 손님이 있었다. 그녀는 그를 성姓으로 불렀는데 하필 그 남자 성이 이름으로 흔히 쓰이는 것이었

다. 대령은 여자가 남자를 막역하게 이름으로 부르는 것을 보고 남편일 거라고 오해했다. 그때부터 대령은 그 남자에게 온 신경을 쏟았다. 식사를 마치고는 그에게 다가가 호감을 표했고 자기네 집에 사냥을 하러 오라고 초대까지 했다. 남자는 예의바르게 감사인사를 했다. 대령은 옆자리 부인에게 이렇게 말했다.

"제가 부군께 잘 보인 것 같습니다."

"우리 그이를 아세요?"

"방금 얘기를 나눴습니다. 멋진 분이시더군요."

"제 남편은 마르세유에 있는데요? 내일 기차로 남편한테 갈 거예요."

그러자 대령은 당황해서 어쩔 줄을 몰랐다.

"저는 제 가없은 아내에게 가봐야겠습니다!" 대령은 공연히 정성을 들여놓고는 "아내가 기다린다"면서 당당히 그 자리를 떠났다. 그것은 그의 아내가 남편을 위해 해준 마지막 일이었다. 얼마 지나지 않아 그 모범 남편은 홀아비가 되었으니까. 특히 안타까운 일은, 이 퇴역 대령이 아내가 사라지자 젊은이 행세를 하기 시작하더니 결국 노망이 나고 말았다는 것이다.

나의 지하식당이 물랭처럼 아무나 들어올 수 있는 곳은 아니었지만 가끔 저 신사 혹은 저 부인을 소개해줄 수 있느냐는 말을 듣고도 이렇게 대답할 수밖에 없는 때가 있었다. "누가 저 사람을 데려왔는지 모르겠군요. 이름을 분명히 듣긴 했는데……." 그렇지만 결코 잊을 수 없는 이름이 하나 있다. 내 식탁에 모시고 무척 뿌듯해했던 마리루이즈 수녀다. 그런데 어느 날 그분이 독주를 좋아한다는 이유로 교단에서 배척당해 더는 수녀복을 입을 수 없

다는 소식을 들었다. 나는 르누아르에게 사이비 수녀를 소개해서 미안하다고 사과했다.

"볼라르, 내가 어디를 갈 때는 누구를 만나겠구나, 무슨 얘기가 나오겠구나, 대략 알 수가 있소. 그런데 적어도 당신 식당은 예상이 안 되는 일이 일어나서 좋습니다."

하루는 지하식당에서 상냥한 칠십 대 노부인이 포랭 옆자리에 앉고 싶다고 언질을 주었다.

식후에 노부인에게 물어보았다. "포랭 씨와 즐거운 시간 보내셨습니까?"

"참 멋진 양반이었어요! 내가 '선생님, 사랑에 대해서 말씀해주세요'라고 했더니 사랑도 어느 나이부터는 외설이라고 하셨어요. 나도 앞으로 사랑 대신 외설이라는 말을 쓸까 봐요."

무슨 대화를 하다가 그랬는지 모르지만 하루는 직업상 엄수해야 할 비밀 얘기가 나왔다. 어떤 의사는 당사자의 신원을 밝히지 않더라도 비밀을 입 밖으로 내서는 안 된다고 주장했다. 그는 어느 고해신부의 사례를 들었다. 그 신부가 의사에게 "내가 처음으로 만난 고해 신자는 남편 몰래 바람을 피웠다고 고백했지요"라고 털어놓았다. 그런데 잠시 후, 한 부인이 다가와 인사를 건넸다고 한다.

"신부님, 저 기억하세요? 제가 신부님의 첫 번째 고해 신자였는데……."

의사는 계속해서 이렇게 말했다. "어쨌든, 어느 온천 도시에서 겪은 일은 여러분에게 말해도 될 것 같군요. 물론 도시 이름은 밝히지 않겠습니다. 거기서 산책을 하다가 어떤 젊은 여성을 만났

지요. 그녀는 과부지만 곧 재혼할 거라고 하더군요. 내가 수작을 좀 걸었더니 '저기요, 제가 남편을 속이는 일은 죽었다 깨어나도 없을 거예요. 아직은 자유의 몸이라서 이렇게 말상대를 하고 있는 거예요. 일단 재혼하면 절대 있을 수 없는 일이에요.' 어떻게 생각하십니까? 여자들은 참 별난 데가 있지 않나요?"

잠시 후, 누군가가 화랑 문을 두드렸다. 내가 잘 아는 사람이 아내와 함께 들어왔다. 그런데 그 부인이 손님들에게 이야기를 늘어놓고 있는 의사를 보고는 대뜸 아는 척을 했다.

"세상에! 여기서 뵙다니, 이게 웬일이에요!"

그녀는 자기 남편을 돌아보았다. "여보, 닥터 X를 소개할게요. 비시에서 나한테 아주 친절하게 대해줬다는 의사가 바로 이분이에요."

어색한 상황이 되었지만 다행히 분위기가 전환되었다. 일본 여성 두 명이 도착한 것이다. 파리에서 작은 식당을 하는 이타하라 부인과 양녀 하마 양이었다. 나는 그 식당에서 캐러멜소스에 졸인 장어요리와 콩조림, 그 밖의 일본 '별미'를 처음 먹어보았다. 나는 두 여인에게 식사 자리에서 노래와 춤을 보여달라고 청했다. 화랑으로 올라가 자리를 잡자마자 누가 찾아왔다. 일본의 고위 관리가 묵고 있다는 그랑도텔의 제복을 입은 종업원이었다. 종업원은 높으신 분이 동포 여인과 '대화'를 나누고 싶어 한다고 했다. 하마 양은 애교 있는 말투로 우리를 두고 가서 미안하다고 사과를 하고 나갔다. 그녀는 한 시간 후에 고위 관리의 자필 추천서를 들고 왔다. 그 추천서만 있으면 일본 도쿄에 돌아가서 명문 '다도茶道 종가'에서 일할 수 있다고 했다.

미시아 E. 부인은 네덜란드 여행을 마치고 돌아와 내 식당에서 르누아르와 함께 밥을 먹었다. 부인은 여행지에서 있었던 다소 불쾌한 추억을 끄집어냈다.

"그쪽 서민들은 진짜 원시인 같았어요. 내가 좀 간단하게 옷을 입고 밖에 나갔더니 여자들이 나를 희한한 짐승 보듯 하더라고요. 어떤 여자들은 길에서 내 코앞까지 일부러 다가와 구경을 하고 갔어요. 내가 입은 옷을 만지려고 한 사람도 있었고요. 아! 포동포동한 볼에 불그스름한 손이라니! 르누아르 선생님 그림이랑 똑같았어요!"

"나는 육중한 살덩어리에 관심이 없습니다만. 아시다시피 네덜란드도 내 관심과는 거리가 멉니다. 렘브란트와 위대한 네덜란드인 대여섯 명은 예외로 하고요. 루이 14세가 테니르스의 작품들을 보고 '이 못난 것들을 치우시오!'라고 했던 걸 보면 취향이 나쁘지 않았던 모양입니다. 하지만 그 나라에서 최고의 모델을 발견하기는 했지요. 진짜 처녀의 얼굴 말입니다. (화가 알베르 앙드레를 돌아보면서) 그 여자 젖가슴이 얼마나 탄탄하고 묵직하던지요. 아래쪽에 아름답게 잡히는 주름하며, 금빛 그림자하며……. 화가가 시키는 대로 말도 잘 듣는데다가 빛을 기막히게 머금는 살갗이 너무 매혹적이어서 그 아가씨를 파리로 데려올 생각까지 했습니다. 그때 벌써 그런 생각이 듭디다. '누가 날 속여서 이 아가씨를 갖고 놀지는 않을까, 이 복숭앗빛 혈색이 유지될 수는 있을까.'

그래서 아가씨의 모친에게 그녀를 파리에 데려가도 되는지 물었습니다. 모친이 아가씨를 감시하고 있는 것 같았거든요. 남자들이 따라붙지 않게 잘 돌보겠다는 약속도 했지요. 그랬더니 모

친이 뭐라고 했는지 압니까? '아니, 얘한테 일을 못 하게 할 거면 파리에는 왜 데려가나요?'

그래서 나는 '처녀'의 얼굴을 한 그 아가씨가 모델을 서지 않을 때는 무슨 '일'을 하는지 알게 되었지요."

어느 저녁 식사 자리에서 한 부인이 이런 말을 했다.

"어떤 일은 정말 초자연적이에요. 들어보세요, 최근에 아들을 심하게 혼낸 적이 있어요. 그런데 얘가 '말대답'을 또박또박 하는 거예요. 그때 아들 뒤쪽에 있는 문이 누가 주먹으로 치기라도 한 듯 세게 흔들렸어요. 문득 내 오랜 벗이자 남편 파퓌스가 거기 와 있는 것처럼 느껴졌어요. 그이는 죽기 얼마 전 우리에게 내세에 대해 얘기했지요. '사랑하는 아들아, 나는 떠나지만 늘 저 위에서 너를 지켜보겠다.'"

손님 중 한 명이 갑자기 나를 바라보았다.

"식민지에는 흑인 마법사도 많으니 뭔가 신기한 일이 종종 일어나기도 하겠지요. 볼라르 선생, 선생이 마침 레위니옹 출신이시니……."

"나는 오히려 파리에서 뭔가에 홀린 것 같은 경험을 했지요. 하루는 우체국에 속달우편을 부치러 갔습니다. 잠시 후에 화랑에 돌아와서 뭘 봤는지 아십니까? 속달우편이 탁자 위에 그대로 있는 거예요. 나는 분명히 우체통에 넣었는데 말이죠. 그래도 다시 한번 우체국에 갔어요. 그런데 돌아와서 보니까 그놈의 우편물이 또 그대로 있는 거예요! 갑자기 가슴이 두근거리고 기분이 이상해졌지요. 마침 화랑에 손님이 들어와서 그에게 자초지종을 이야기했습니다.

'너무 동요하지 마세요, 볼라르 씨. 내가 우체국에 함께 가드리지요.'

손님이 자기 손으로 우편물을 우체통에 넣었습니다. 그런 후 마음 편하게 화랑으로 돌아왔지요.

'아! 이럴 수가!' 손님은 태연한 척하려 했지만 동요하지 않을 수 없었습니다. 그놈의 속달우편이 또 탁자 위에 놓여 있었거든요.

'볼라르 씨, 이번엔 나 혼자 가보겠습니다. 볼라르 씨는 가게를 지키면서 이놈이 어떻게 되돌아오는지 지켜보세요.'

그렇게 말하고 손님이 나갔습니다. 그가 다시 화랑에 올 때까지 속달우편은 돌아오지 않았어요.

'이번만은 돌아오지 않겠지요.'

그런데 바로 그 순간, 화랑 문이 열리고 '실례합니다' 소리가 나더니 키 작은 전보 배달부가 내 속달우편을 들고 나타났어요.

'저를 네 번이나 오게 만드시네요. 뇌동에는 속달우편이 가지 않는 것 모르십니까? 그나마 봉투에 발신자 이름이 있어서 다행이네요.'"

모두가 내 이야기에 점잖게 귀를 기울였다. 하지만 나는 그들이 다소 실망했음을 눈치챘다. 그들은 뭔가 마법 같은 장면, 이를테면 흑인 마법사가 희생양의 몸속에 처녀의 영혼을 빙의시키는 사연 따위를 기대했으리라.

세잔은 내 식당에 아주 드물게만 나타났다. 그는 외출을 거의 하지 않았다. 어느 날 세잔과 둘이 저녁을 먹으면서 내가 읽은 신문의 가십 얘기를 늘어놓고 있는데 그가 갑자기 내 팔을 잡았다. 하녀가 식당에서 나가자 세잔은 비로소 입을 열었다.

"아가씨 앞에서 할 얘기가 아닌 것 같아서 그랬소."

"아가씨요?" 나는 깜짝 놀랐다.

"나 참! 하녀 말이오."

"하녀도 알 건 다 압니다! 되레 우리보다 한수 위일 걸요?"

"그럴 수도 있지요. 그래도 우리는 그녀가 안다는 걸 모르는 척하는 편이 낫소."

드가 같으면 하녀가 있는지 없는지조차 몰랐을 것이다. 드가가 여체를 습작하면서 연구한 것은 특정한 몸짓들이었다. 그 몸짓들은 하녀에게서 볼 수 없는 것이었으므로 하녀는 그의 관심 밖이었다.

하루는 내가 드가의 나이 많은 하녀 조에 대해 얘기를 했더니 "볼라르 씨도 나이 든 하녀가 있잖아요?"라고 말했다.

"나이가 들다니요? 우리 하녀는 스무 살 남짓인데요?"

"아!"

보나르는 나의 지하식당에 모인 사람들을 화폭에 담았다. 이 그림에 포랭, 르동, 케슬러 백작, 몇몇 여성이 등장한다. 그림 속에서 심각한 표정을 짓고 있는 사내는 프랑스령 인도에 정착한 기업가다.

"기분이 언짢으신 듯 보입니다." 하루는 내가 그의 찌푸린 얼굴을 보고 말했다.

"속상해 죽겠소. 공화주의자로 살기가 이렇게 힘들어서야! 나 같은 골수 혁명가를 이리 취급하다니요."

"무슨 일이 있으셨습니까?"

"무슨 일이 있었느냐고요? 인도 식민지 지역의회는 스물다섯

명으로 이루어져 있소. 그중 열두 명은 공화주의자, 또 다른 열두 명은 반동주의자, 나머지 한 명은 무소속이었지. 개회 전날 내가 이 무소속을 회유해서 반동주의자들을 무너뜨렸소. 하지만 이놈의 다수표를 지키느라 얼마나 고생했는지! 나는 그 무소속이 우리 반대 진영으로 쪼르르 달려갈까 봐 내 집에 가둬두었소. 하지만 그 자식은 기어이 달아났더랬지. 나는 한 손에는 채찍을, 다른 손에는 등불을 들고 밤새 온 도시를 동분서주하며 다녔소. 아침이 되니 기진맥진했지만 도망자를 찾아내긴 했지요. 공화국을 위해서 그렇게까지 했는데 보상이라고는 달랑 이거요."

그는 검지로 자신의 재킷 안쪽에 달린 아카데미 종려훈장을 가리켰다.

"저라면 그들에게 시위하는 뜻에서라도 그 훈장을 달고 다니지 않을 텐데요."

"이걸 왜 안 달아요? 200루피짜리인데!"

"200루피를 주고 한 표를 샀네요!"

"비싸다고 생각하시오? 하지만 200루피는 그 무소속이 나에게 빌린 돈이오. 돈을 돌려받을 방법이 없으니 이거라도 달아야지!"

하루는 점심 식사 중에 손님 한 명이 계속 꼼지락거렸다. 그러다 그가 의자를 들썩거리는 바람에 의자 다리가 그의 뒤쪽 벽에 세워두었던 대형 그림을 푹 찍어내리고 말았다. 손님은 당황해서 죄송하다고 연신 굽신댔다.

"괜찮습니다." 내가 말했다.

점심을 먹는 내내, 나는 조금도 언짢은 기색을 보이지 않았다. 실수를 저지른 손님은 자리를 뜰 때가 되어 다시 한번 사과했다. 나는 "아니, 정말 괜찮습니다"라고 했다. 손님이 떠난 후 어떤 부

인이 나를 칭찬했다.

"정말 대단하세요, 어쩌면 그렇게 잘 참으세요?"

"아! 그건 어려운 일이 아니었어요. 제 그림이 아니거든요. 게다가 제가 그림 주인에게 주의도 줬어요. 그가 그림을 걸어달라고 가져왔을 때 제가 자리가 없어서 안 된다고 했는데 못 들은 척하면서 굳이 여기다 세워놓고 가더라고요. 그래서 내가 이 식당에 두면 '전시' 효과는 있겠지만 파손 사고가 일어날 수 있다고 말했어요.

그가 말하더군요. '그림이 파손되다니! 그런 일은 절대 일어나지 않습니다. 명작들은 혁명, 전쟁, 전시회의 풍파를 겪고도 멀쩡하잖아요.'"

그가 자기 그림을 찾으러 왔을 때 나는 파손된 그림을 내주었다. 그는 그림을 보고는 내 얼굴을 빤히 바라보았다.

"아! 제대로 망가졌지만 뭐 어쩌겠어요!"

"생각보다 긍정적으로 말씀하시네요."

"그럼요, 이 그림에 보험을 들어놨거든요."

화가들이 그림 이야기를 할 때 부인들은 주의 깊게 귀를 기울인다. 이런 유의 대화가 나의 지하식당에서는 더없이 자연스러웠다. 가령 화가 케르 자비에 루셀은 뜬금없이 이렇게 외치기도 했다.

"모네는 그리스인입니다."

사람들이 그에게 무슨 뜻으로 그런 말을 했는지 묻자 이런 대답이 돌아왔다.

"나는 모네 예술의 순수성을 말하고 싶었던 겁니다. 모네는 자연을 프락시텔레스* 시대 사람들의 눈으로 바라보지요."

그러자 오딜롱 르동도 한마디했다. "솔직히 말해서 나는 르누아르의 풍경화에 유독 끌려요. 르누아르가 그린 나무는 무슨 나무인지 당장 알아볼 수 있지요. 뒤랑 뤼엘 화랑에 걸려 있는 작은 그림 속에는 까치밥나무 울타리가 있는데요, 그걸 보면 옆에 가서 앉고 싶은 마음이 들어요. 모네는 주로 색의 대비 효과를 추구합니다. 하지만 그림마다 색조의 변화가……."

르동이 갑자기 불편한 듯 말을 중단했다. 화단의 동료를 대놓고 비판하기에는 그의 평소 성품이 너무 겸손했기 때문이리라.

그러다가 대화 중에 들라크루아의 이름이 나왔다.

"르동 선생님, 들라크루아와 알고 지내셨어요?" 내가 물었다.

"얼굴만 아는 사이였지요. 가끔 마주치곤 했습니다. 시청 무도회라든가 뭐 그런 데서요."

"어떻게 들라크루아와 앵그르를 동시에 좋아할 수 있어요? 들라크루아는 혈기가 넘치고 앵그르는 냉랭하기 그지없는데!" 누군가가 불쑥 말했다.

"앵그르가 냉랭해요?" 베나르가 발끈했다. "앵그르야말로 혈기의 화신이지요. 당장에라도 폭발할 것 같은 그 억눌린 열정……."

어느 날, 저녁을 먹으러 지하로 내려가기 전에 손님들과 세잔을 감상하고 있었다.

"이 〈농부〉, 발 냄새가 나." 포랭이 딱 잘라 말했다.

드가는 세잔의 다른 그림 앞에 멈춰 섰다. 마르세유 근교의 흰

* 고대 그리스의 조각가로, 인간의 감정을 가진 신상神像을 주로 제작했다.
— 옮긴이

130

집을 그린 그림이었다.

"이거 참 고상하구먼, 피사로와는 딴판일세!"

"하지만 뒤랑 뤼엘 화랑에서는 선생님께서 저보고 피사로의 〈배추 모종을 심는 농부들〉을 보라고 하시면서 그 그림이 무척 아름답다고 칭찬하셨잖아요?"

"맞습니다, 하지만 그건 드레퓌스 사건*이 터지기 전이었지요." 드가가 말했다.

드가는 이런 유의 변덕을 예사로 부렸다. 클로드 모네 전시회에서도 드가는 안경을 고집했다.

"강물에 비친 햇빛 때문에 눈이 부셔서 그래요. 이봐요, 앵그르가 길에다가 이젤을 세워놓고 그림을 그리던가요?"

"드가 선생님, 르누아르도 클로드 모네처럼 야외에서 그림을 그리지 않습니까?"

"르누아르는 자기가 하고 싶은 대로 해도 됩니다. 고양이는 알록달록한 명주실 뭉치를 가지고 놀지 않습니까?"

인상파 화가들이 드가에게 잘 보이기가 항상 쉽지는 않았지만 드가는 '젊은 화가들'을 찾아내는 데 열심이었다. 하루는 드가가 루셀의 〈바쿠스의 승리〉 대형 패널 앞을 지나가다 말고 손으로 그림을 쓰다듬었다. 모스크바의 모로소프 씨가 얼마 전에 매입한 그림이었다.

"이건 누가 그렸습니까?"

* 1894년에 유대인이자 육군 대위였던 알프레드 드레퓌스가 억울한 누명을 쓰고 유배된 사건. 프랑스가 드레퓌스파와 반反드레퓌스파로 양분되었다고 해도 과언이 아닐 만큼 사회적 반향이 컸다. 피사로는 드레퓌스 석방에 적극적이었지만 드가는 이를 못마땅하게 여겼다. ─옮긴이

"자비에 루셀입니다."

"고상하구먼! 오늘 오후에 뒤랑 뤼엘 화랑에서 알베르 앙드레 전시회를 보았소. 배경의 뉘앙스가 아주 좋은 정물화가 몇 점 있더이다."

세잔도 '젊은 화가들'에게 관심이 많았다. 그는 보나르가 삽화를 그린 베를렌의 시집 『평행 *Parallèlement*』을 뒤적이다가 대뜸 이렇게 말했다.

"이건 누가 그렸습니까? 썩 잘 그렸는데요."

지하식당의 단골 화가들은 대개 서로 아는 사이였지만 다른 손님들은 꼭 그렇지만도 않았다. 어떤 날은 내가 외부 일이 좀 지체되어 서로 초면인 손님들끼리 먼저 식탁에 앉아 있어야 했다. 포랭은 출입문 양옆에 하나씩 세워놓은 마르키즈제도諸島의 장승들을 가리키면서 좌중이 느끼는 어색함을 다음과 같은 말로 표현했다.

"저 둘은 적어도 서로 알기는 할 텐데……."

그날은 또 북유럽에서 온 여자 손님도 있었다. 그녀는 펜을 들고 사람들이 주고받는 말을 꼼꼼히 메모했다. 그런데 갑자기 그녀가 메모를 중단했다. 새로운 머리 모양 얘기가 나와서 르누아르가 "희한하기도 하지, 여자들이 머리에 얹고 다니는 '쓸데없는 것들conneries' 말일세"라고 내뱉은 참이었다.

북유럽에서 온 여자가 옆 사람에게 물었다.

"선생님께서 '쓸데없는 것들'이라고 하셨잖아요? 'k'로 시작하는 단어인가요? 'konneries'라고 쓰면 돼요?"

로댕도 내 식당에 한 번 왔다. 그가 벽난로 선반 위에 있는 아리스티드 마욜의 조각상을 유심히 바라보던 모습이 지금도 눈에 선하다.

로댕이 참석한 덕분에 조각에 대한 대화가 자연스럽게 이어졌다. 누가 이런 말을 했다.

"선생님께서 안 계셨다면 오늘날의 조각이 어찌되었을지……."

"저 사람이 있잖아요?" 로댕이 마욜의 조각상을 가리키면서 대꾸했다.

이자크 드 카몽도 백작이 나의 지하식당 얘기를 들었던 모양이다. 그는 '파리 특유의' 분위기가 있지만 좀 자유분방한 곳이려니 생각했던 것 같다. 어쨌든 그가 지하식당에 올 기회가 생겼다. 이 유명한 은행가는 클로드 모네를 화랑에서 만나서는 "볼라르의 지하식당에 가보면 어떨까요?"라고 말했다.

그가 이곳에서 무엇을 기대했는지는 모르겠지만, 그는 습기찬 벽밖에 보지 못했다.

그 후로 그는 두 번 다시 지하식당에 내려가자는 말을 하지 않았다.

또 한번은 앙리 제르벡스가 식당에 와줘서 무척 재미있었다. 꽃의 화가 앙리 뒤몽 집에서 처음 만난 우리는 점심을 함께하면서 재기 넘치는 배우 엘렌 앙드레를 추억했다. 제르벡스가 '동료애'를 자극하면서 지하식당 얘기를 꺼내기에 나는 그를 점심에 초대하면 좋겠다고 생각했다. 그는 식사를 하는 동안 샹 드 마르스 살롱의 떠오르는 '스타 조각가' 다르데에게 찬사를 보냈다.

"〈시라노〉가 상연 중일 때 로스탕 얘기를 하지 않을 수 없듯, 모두가 다르데 얘기를 해요. 우리나라 조각가들은 모두 그를 싫어하지만요."

함께 점심을 먹은 세관원 루소는 시종일관 입도 벙긋하지 않았다. 그러다 나중에는 주머니에서 작은 수첩을 꺼내더니 그림을 그리기 시작했다.

"기가 막히네요, 볼라르 씨. 하얀 벽과 식견이 깨어 있는 사람들, 내가 그림으로 이걸 제대로 표현할 수 있다면 좋겠군요!"

세관원 루소가 떠난 후 제르벡스가 나에게 물었다.

"저 사람이 누구라고요? 아까 이름을 말씀해주셨는데 제대로 못 들었습니다."

"앙리 루소요."

제르벡스는 그 이름을 모르는 듯했다.

"세관원 루소를 모릅니까?"

제르벡스가 더욱더 흥미를 보이기에 내가 설명해주었다. "세관원으로 일하면서 그림을 시작한 화가예요."

"전시회도 했습니까?"

"네, '앵데팡당' 전에 참여했지요."

"아!" 제르벡스가 외쳤다. "그 전시회에서, 당나귀 꼬리에 물감을 묻혀서 그린 그림을 봤더랬지요!"

그는 "아카데미가 모이는 날이라서요"라면서 바로 자리에서 일어났다.

우리는 화랑으로 올라갔다. 제르벡스가 인사를 하고 가려는 순간, 맞은편 보도에서 개를 데리고 산책하던 부인이 그를 알아보고는 길을 건너왔다. 나는 약간 남자 같은 말투와 거동을 보고

그녀가 루이즈 아베마(프랑스의 여성 화가)임을 알아챘다.

"희한한 일이 있었지 뭡니까. 드루오 경매에서 내가 특별히 애착을 가졌던 꽃 그림이 팔렸지요. 구매자에 대해 알아보니 꽤 유명한 여가수더라고요? 내가 그 사람 집으로 찾아갔어요. 거실에 들어갔다가 뭘 봤는지 아세요? 내 그림이 근사한 액자에 들어가 있는데 내 서명은 지워지고 그 자리에 '리나가 뚱보 조조에게'라고 적혀 있는 거예요. 그때, 그 조조라는 남자가 들어왔어요. 그 남자가 날 보고 이러는 거예요.

'이 그림이 마음에 드시나 봅니다. 어제 어느 전문가도 이 그림은 루이즈 아베마의 작품만큼이나 가치가 있다고 하더군요.'"

바로 그때 손님 두 명이 들어왔다. 제르벡스와 루이즈 아베마는 바로 그 자리를 떠났고 나는 이 웃기는 일이 어떻게 마무리됐는지 모르겠다.

지하식당에서의 옛일을 추억하다 보니 요절한 두 작가 알프레드 자리와 기욤 아폴리네르가 생각난다.

나는 전쟁 중에 부상을 입은 아폴리네르 소위를 만나러 병원으로 종종 찾아갔다. 그의 병실까지 가려면 공용 홀을 지나가야 했다. 눈먼 흑인이 안내인을 따라서 비어 있는 병상들 사이로 걸어가고 있었다. 안내인은 침대 하나를 지나갈 때마다 그를 세워 놓고 뭐라고 말을 건넸다. 눈먼 흑인은 눈에 띄게 흡족한 표정으로 그 말을 귀 기울여 들었다.

나는 그 흑인의 사연이 궁금했고 결국 내막을 들었다. 그는 머리에 총을 맞고 실명했다고 한다. 절망감은 무엇으로도 달랠 수 없을 만큼 깊었다. 그런데 어느 남자 간호사가 그 흑인보다 더 불

쌍한 사람들의 사연을 들려주면 위로가 되지 않겠느냐고 했다. 그래서 간호사는 병상을 하나하나 훑고 다니면서 거기 누워 있던 이들의 딱한 사연을 들려준다는 것이었다.

"여기는 한쪽 다리를 잃은 장님 환자가 있었지요. 저 자리는 팔이 없는 환자가 썼고……."

잘려 나간 팔다리를 헤아리던 그들은 드디어 마지막 침상에 이르렀다.

"여기 있던 환자는 팔다리를 전부 잃었더랬지요." 간호사가 말했다.

그러자 흑인은 자기 팔과 다리를 만지면서 "감사한지고"라고 했다.

아폴리네르는 같은 연대의 중위 두 명과 병실을 함께 썼다. 간호병이 불쑥 들어왔다.

"하제下劑로 쓸 피마자유를 요청할 요량이군요." 장교 한 명이 말했다.

"장교가 작성한 주문서만 유효합니다, 중위님. 그게 없으면 제가 아주 곤란해져요. 피마자유는 부대를 위한 겁니다."

"좋습니다, 그럼 나에게 구연산나트륨을 주시오."

이 말을 듣자마자 간호병은 두 발을 모으고 경례를 붙였다. "구연산나트륨은 장성급에만 보급됩니다. 중위, 대위, 소령, 대령 분들께는 하제용 레모네이드가 보급됩니다."

간호병은 탁자에 자기가 참조한 책자를 두고 나갔다. 나는 생각 없이 그 책자를 들춰보다가 '침구' 항목을 보았다. 일반 장교의 경우 침대 시트는 30일마다 한 번 교체한다고 되어 있었다. '특기사항'에는 2월을 포함해서 모든 달을 30일로 간주한다고

적혀 있었다.

내가 아폴리네르를 마지막으로 본 때는 전쟁이 완전히 끝나고 스페인 독감이 기승을 부리던 무렵이었다. 그는 럼주 병을 껴안고 있었다.

"이것만 있으면 유행병에도 끄떡없어."

스페인 독감이 그 말에 발끈했던 걸까. 이틀 후, 그놈의 유행병은 시인의 목숨을 끝내 앗아갔다.

알프레드 자리! 이 작가의 독특한 재치에 얼마나 깊은 인상을 받았으면 『위뷔왕 *Ubu roi*』이 나온 지 25년이 됐는데 내가 『위뷔 영감의 환생』을 쓰기에 이르렀을까. 자리만큼 고결한 문인은 없었다. 그는 심히 가난했지만 자신의 비참함을 떠벌리는 법이 없었고 외려 자신에게 관심을 기울일 법한 사람들을 피해 다녔다. 그리고 얼마나 양심적인 사내였던지! 하루는 자신이 발간하는 소규모 잡지 구독자의 집에 일부러 찾아가던 그를 우연히 만났다. 그는 구독자에게 1.5프랑을 더 받았다면서 그 차액을 돌려주려고 코르베이에서부터 자전거를 타고 왔던 것이다.

이 작가는 날이 따뜻한 철에는 코르베이에 손수 지은 오두막에서 지내며 낚시로 연명했다. 파리에서는 늘 자전거를 타고 권총을 소지했다. 그 총은 진즉에 사라진 보잘것없는 유산 중에서 유일하게 남은 물건이었다. 그는 행인이 자기가 자전거를 타고 지나가는 걸 알아차리지 못할 때면 경적 대신 총성을 울렸다.

"이보시오, 자리 씨, 그러다가 잘못해서 누가 맞기라도 하면 어쩌려고 그러시오?"

"오! 행인이 날 알아보기도 전에 난 이미 멀리 가 있을 겁니다.

그 사람은 공격을 당했다고 착각하고 친구와 지인들에게 그 일을 이야깃거리로 써먹을 수 있을 테고요."

자리는 여름이 끝나갈 무렵 자신의 은둔처를 떠났다. 그는 늘 그 오두막을 자기 손으로 성처럼 변모시키겠다는 소망을 품고 있었다. 겨울은 파리에서 보냈다. 내가 그를 처음 찾아갔을 때 그는 생 제르맹 데 프레에 붙어 있는 어느 거리에서 지냈다. 나는 준비 중인 작품의 라틴어 문구에 대해 자문을 구하고 싶었다. 자리는 인문학자이기도 했기 때문이다. 계단 중간의 자그마한 문을 두드렸는데 전혀 엉뚱한 문이 열렸다. 작은 문이 빠끔 열렸는데 문짝 높이가 내 가슴까지밖에 오지 않았다.

"허리를 숙여주시오, 내가 얼굴을 볼 수 있도록." 안에서 자리가 말했다.

자리는 나를 알아보고 들어오라고 했다. "머리 조심하시오!" 몸을 반으로 접다시피 해서 들어갔더니 자리의 머리가 보였다. 그는 당시 머리를 짧게 잘랐는데 머리끝이 완전히 새하얬다. 나는 천장이 너무 낮아서 회칠이 그의 머리에 묻을 수밖에 없다는 것을 알아차렸다.

그 집의 주인이 세입자를 두 명 받으려고 한 칸을 수평으로 쪼개 두 칸으로 만들었다고 한다. 『위뷔왕』의 저자는 거기서 고양이 두 마리, 부엉이 한 마리까지 데리고 살았다. 내 기억으로 자리의 어깨에 앉은 부엉이도 허구한 날 천장에 부딪혀서 머리가 새하얬다.

이미 말했듯이, 자리는 매우 양심적이어서 누구에게도 신세를 지지 않았다. 그리고 남에게 뭔가 잘못을 하게 되면 즉시 원상복구에 나섰다. 그래서 하루는 어느 집 울타리에 권총을 쐈는데 그

집 여자가 나오더란다.

"이보세요! 아이가 여기서 놀고 있어요. 우리 애 죽이려고 작정하셨어요?"

그러자 자리가 대꾸했다.

"부인, 그럼 애를 한 명 만듭시다. 지금 당장요."

"아카데미 종려훈장을 받고 싶지 않으세요? 우리 남편 친구가 국립미술원에서 힘깨나 쓰는 양반이거든요." 어느 날 화랑 고객의 아내가 내게 이런 말을 했다.

"받으면 기쁘기야 하겠지요. 하지만 전 차라리 농업공로훈장이 좋네요."

"푸아로*! 왜요?"

"제가 시골 친구 집에 초대를 받아 간 적이 있는데요. 그 친구 아내가 아주 미인이에요. 그 집 채소는 다 직접 기르는 거라서 친구 아내에게 잘 보이려고 채소를 두고 빈말을 좀 했어요. 그런데 그 집에 자주 온다는 농과 교수가 자꾸 내 말에 트집을 잡는 겁니다. 이건 무가 아니라 순무라는 둥, 민들레가 아니라 콘샐러드라는 둥, 무슨 말을 못 하게 하더군요. 그러니까 내가 농업공로훈장이라도 있으면 적어도 그 작자가 입을 좀 다물지 않겠어요."

"그렇군요! 그럼 훈장은 받은 걸로 생각하세요." B부인이 말했다.

그 상냥한 부인이 며칠 후 전화를 걸었다.

* 흔히 먹는 향신채 '파'를 뜻하지만 농업공로훈장을 가리키는 은어로도 통한다.
— 옮긴이

"저기요, 푸아로는 아무래도 안 되려나 봐요. 농업부에서 '볼라르 씨가 채소가 있는 정물화를 팔면 푸아로를 받을 자격이 있는 겁니까?'라고 하더군요." 부인은 이어서 이렇게 말했다. "훈장이 그것만 있는 건 아니잖아요. 처음에 아카데미 종려훈장을 제안해 드렸지요? 캄보디아 훈장, 니샴 훈장도 있어요."

나는 종려훈장을 선택했고 얼마 후 우리 구청에 관례적인 조사를 받으러 갔다. 10여 명의 후보가 한자리에 둘러앉았다. 점심 시간이 다가오고 있었다. 구청장 보좌관이 신속하고 간략하게 조사를 했다. "누구에게 투표하셨습니까?" 당연히 후보자들은 여당을 대표하는 정치인들 이름만 들먹였다. 내 차례가 돌아와서 나는 투표를 하지 않는다고 딱 잘라 말했다.

보좌관이 어이없어하기에 부연 설명을 했다.

"지금까지 마음을 정하지 못할 이유가 꼭 하나씩 생깁니다. 가령, 최근 선거에서는 두 후보를 두고 저울질했지요. 한 명은 군비 제한을 주장했는데 그건 내 견해와 반대였지요. 또 다른 한 명은 주류 판매 제한을 풀자고 했는데 난 술장사는 제한을 둬야 한다는 입장이에요."

"하지만 투표도 하지 않는다는 분이 어떻게 종려훈장을 달라고 하실 수 있습니까?"

"어렵게 생각할 것 없어요. 고객의 아내 되시는 분이 저에게 훈장을 주고 싶어 하셨거든요. 나는 기왕이면 푸아로를 받고 싶었지요. 하지만 '볼라르 씨가 채소가 있는 정물화를 팔면 푸아로를 받을 자격이 있는 겁니까?'라고 하더래요. 그래서 종려훈장으로 방향을 바꾼 겁니다."

"아니, 왜 푸아로를 선택하셨는데요?" 이제 보좌관은 나를 놀

리려고 작정한 듯했다.

"그것도 설명할게요. 시골 친구 집에 초대를 받아 갔는데 그 친구 아내가 아주 미인이라서, 어쩌구저쩌구……."

보좌관은 상냥하게 말했다. "선생님의 유머 감각에는 높은 점수를 드리지만 솔직히 훈장 자격 점수는 못 드리겠습니다. 웬만큼 끗발 있는 사람이 나서지 않는 한, 훈장은 못 받으실 겁니다."

실제로 그의 말대로 되었다. 물론 나는 조금도 개의치 않았다.

그러고서 얼마 후 화가 피에르 라프라드가 교육부에서 일하는 친구에게 들었다면서 나에게 언질을 주었다. "반려된 훈장 수여 요청 중에 앙브루아즈 볼라르 씨 것도 있더군요? 내 기억으로 그분이 선생님 전시회도 열어주셨지요? 제가 다시 후보로 올려보겠습니다."

훈장 수여자 명단이 신문에 뜨자 B부인이 화랑에 행차했다. 그녀는 나의 새로운 품격을 나타내는 징표들을 상자에 넣어서 들고 왔다. 그러고는 얼마나 뿌듯해하던지!

"우리 남편 친구가 힘 좀 쓴다고 했잖아요!"

종려훈장! 그것이 어떤 존경을 가져다주는지! 그것도 즉각적으로!

어느 날 저녁, 미레유 C. 양의 집에 갔다. 나는 그녀를 얼마 전에 노트르담 드 로레트 거리에서 만났는데 집에 데려다주겠다고 하면서 친해졌다. 그녀는 나에게 불순한 의도가 없음을 알고는 순순히 자기 이야기를 털어놓았다. 미레유 양의 아버지는 고위급 장교였다. 불행히도 아버지는 세상을 떠나면서 명예는 남겼지만 재산을 거의 남기지 않았다. 그녀는 배우를 지망해서 연극원에

다니고 있으며 물정 모르는 순진한 아가씨 역 전문이라고 했다. 나는 연극계의 유망주를 우연히 만나게 된 것을 크게 기뻐했다. 단지 맥락 없이 이것저것 갖다붙이는 절충주의적 발언들만은 받아들이기 힘들었다. "저는 담배와 『악의 꽃』을 좋아해요"라든가 "나의 라신과 나의 도르솅만 있으면 영혼의 양식은 전혀 부족하지 않아요." 하지만 그녀의 절충주의가 조각 분야에까지 확대되지는 않았다. 미레유 양이 "나는 로댕과 퓌에크를 찬양해요"라고 말할 일은 없었다. 사실 그녀는 조각에 대해서 아무것도 몰랐다. 하지만 내가 그레뱅 밀랍인형 박물관에 데려갔을 때 어떤 계시를 받았던 모양이다. "살아 있는 진짜 사람 같아요! 아, 이걸 보니 부자가 아니라서 안타까울 뿐이에요. 사랑하는 사람들을 이런 식으로 곁에 둘 수도 있잖아요. 아빠 엄마는 카드놀이를 하고 나는 옆에서 차를 끓이고!" "난 뭘 할까요?" 내가 수줍게 물었다. "당신은 옆에서 우리에게 쉴리 프뤼돔*을 읽어주세요. 왜 부자들은 죽은 이들을 예술의 마법으로 되살려 자기네 집에 두지 않을까요? 여기 이 둘을 보세요! (쥘 세레**와 대화 중인 로댕을 가리키며) 당장이라도 무슨 말을 할 것 같지 않나요?"

나는 미레유 양에게 코미디프랑세즈 배우협회에 속한 유명인이 두 자녀를 잃은 후 아이들의 모습을 밀랍인형으로 만든 사연을 얘기해주었다. 그 인형들은 산 자들과 같은 식탁에 앉게 되었다. 아버지는 그로써 아이들과 여전히 많은 것을 함께한다는 환상을 간직할 수 있었다. 미레유 양이 대뜸 말했다. "혹시 모르죠,

* 제1회 노벨문학상을 받은 프랑스의 시인. ―옮긴이
** 프랑스의 포스터 작가이자 화가. ―옮긴이

나중에는 과학이 발달해서 그런 인형들과 대화를 나눌 수 있지 않을까요?"

"아! 너무 큰 꿈이네요! 돌아가신 아버지를 곁에 두고 음성까지 듣는다?"

미레유 양은 마음이 곱고 재주도 많아 그야말로 나무랄 데 없는 아가씨였다. 하루는 내가 "원피스가 참 예뻐요. 모자도 어쩌면 그리 귀여운가요!" 하고 감탄했더니 그녀가 이렇게 말했다.

"옷이랑 모자랑 전부 제가 만든 거예요. 어머니께서 여자는 자기 옷을 만들 줄 알아야 한다고 하셨거든요."

게다가 그녀의 얌전한 태도마저도 가정교육을 잘 받고 자란 인상을 주었다.

그래서 나는 미레유 양과 교외로 나갔다가 돌아오던 날 저녁, 삯마차를 불렀다. 그 복된 시절에는 아직 자동차가 없었다. 나는 마부를 불러 세우고는 "르피크 거리로! 쭉 달려주시구려!"라고 했다. 마부는 불만이 있는지 가는 길 내내 구시렁거렸다. 목적지에 도착해서 나는 팁으로 으레 주는 5수를 내밀었다.

"달랑 5수!" 마부가 빈정대듯 내뱉었다. 나는 대꾸도 하지 않았다.

자기 집 초인종을 누르려던 미레유 양이 물었다. "뭐라고요?"

"네! 마나님! 달랑 5수라고 했습지요!" 마부가 말했다.

그녀가 나를 보며 말했다. "당신 때문에 망신스럽네요."

그때 문이 열렸고 그녀는 냉큼 들어가서는 쾅 소리 나게 문을 닫았다.

마부는 연신 투덜거리면서 르피크 거리를 따라 말을 몰았다. 마침 나도 방향이 같았다. 자전거를 탄 순경 두 사람이 보이기에

그들에게 외쳤다. "저놈 잡아요! 저 마부!" 마부는 곧 붙잡혔고 우리는 다 함께 경찰서로 갔다. 나는 경찰서에 들어가기 직전에, 다행히 주머니에 소지하고 있던 훈장을 얼른 바깥쪽에 달았다. 경찰서장은 없었고 경장이 우리를 맞이했다. 그는 나에게 왜 마부를 신고했는지 물었다.

"이 사람이요, 내가 팁으로 5수를 줬더니 나와 함께 있던 여자 앞에서 '달랑 5수'라고 했습니다."

마부는 하늘에 맹세코 자기는 그런 말을 하지 않았다고, 자기는 "행운의 5수"라고 했는데 우리가 잘못 알아들은 거라고 했다.

"그렇다면! 당신 말을 더 못 믿겠군요. '달랑 5수'는 대수로운 말도 아닌데 당신이 악착같이 부정하는 게 더 수상해요. 자, 우선 신분증부터 꺼내보슈."

경장은 마부에게 위반 딱지 두 개를 발부했다. 마부가 나간 후 경장은 내 훈장을 흘끔거리면서 말했다.

"척 보니 알겠더군요, 이분은 반듯한 사람이구나."

8　　　　　　　　　　애호가와 수집가

드 카몽도의 조상들은 초승달로 상징되는 나라(터키)에서 왔지만
자국의 전통 모자와 신발을 과감히 벗어던지고 유럽의 편상화,
중산모 그리고 귀족을 뜻하는, 성^姓 앞의 '드_{de}'까지 차용했다. 그
런데 이자크 드 카몽도는 사교계 인사다운 옷차림, 오페라 정기
관람, 경주마 따위에 만족하지 않았다. 그는 미술계 동향에도 관
심을 가져야겠다고 생각했다. 글뤼크 거리의 이 은행가는 금융에
만 '촉'이 발달한 게 아니었다. 그는 '애호가'로서 시대에 뒤떨어
지 않으려면 인상파에 관심을 기울여야 한다는 것을 알았다. 그
러나 드 카몽도는 전위적 예술에 '발을 담그되' 어디까지나 전통
과 충돌하지 않는 선을 지켰다. 따라서 아주 엄격한 검증을 통해
서 '들일 만한 작품'을 정했다. 검증은 대개 화가들과 함께하는
일요일 점심 식사 후에 이루어졌다. 단, 그는 이 화가들의 그림은
사지 않았다. 화가들이 자신의 작품은 공정하게 판단할 수 없을
거라는 생각에서였다. 식후에 커피를 마실 시간이면 하인들이 시

가, 리큐어와 함께 물망에 올라 있는 그림들을 돌렸다.

어느 월요일에 나는 며칠 전 제안한 세잔의 〈목욕하는 여인들〉 거래의 성사 여부를 알아보러 그 집에 갔다. 나는 검증을 통과하지 못한 작품들이 놓여 있는 응접실로 안내받았는데 거기에 내 세잔 그림도 있었다. 옆방에서 하인들이 자기네끼리 떠드는 소리가 들렸다.

"어제 어떤 사람이 〈목욕하는 여인들〉 그림을 보고 '근사한 도자기로구나!' 하는 거 들었어? 나는 '정신이 좀 나간' 사람 아닌가 생각했어. 그런데 오늘 개를 산책시키다가 길모퉁이 골동품점 진열창에서 커다랗고 푸른 자기 접기를 봤는데, 세상에! 그러고 나서 그 그림을 보니까 진짜 무슨 도자기 같은 느낌이 드는 거야."

그때 드 카몽도가 키 크고 젊은 남자를 데리고 세잔의 그림 앞으로 왔다.

"이 작품을 돌려보내기 전에 보여주고 싶어서요. 어제 어떤 평론가가 이 작품을 보고 '근사한 도자기로구나!'라고 했다면 믿을 수 있겠소? 다들 알다시피, 도자기에 그림을 그린 사람은 세잔이 아니라 르누아르인데 말이오."

드 카몽도는 미소를 짓고는 이 말을 덧붙였다.

"내가 정보 수집을 워낙 좋아하다 보니 어떤 사람들은 내가 그림을 눈이 아니라 귀로 산다고 생각하지요. 그런 사람들에게는 나도 썩 괜찮은 눈이 있다고 전해주시오."

드 카몽도는 그제야 내가 그 응접실에 와 있다는 것을 알아차렸다.

"아! 볼라르 씨, 오셨습니까."

그는 세잔을 가리키며 내게 물었다. "이 그림은 도대체 뭘 그린 겁니까?"

"아니, 목욕하는 여자들이잖아요." 나는 어리둥절했다.

"아하! 목욕하는 여자들! 그런데 어디서 목욕을 하는 겁니까? 물이라고는 한 방울도 없는데!"그는 자기가 데려온 젊은 남자에게 물었다.

"당신은 모르는 게 없으니 '그림보다 바보 같은 소리를 더 많이 듣는 것도 없다'라는 말을 누가 했는지도 아시겠지요?"

하루는 드 카몽도가 키가 큰 사내를 데리고 내 화랑에 왔다. 그 사내는 과장되게 파리지앵 흉내를 내고 있어서 외국인임이 더욱더 티가 났다. 드 카몽도의 정중한 태도를 보건대 이만저만 높은 사람이 아니지 싶었다. "네, 전하……. 아닙니다, 전하……." 잠시 후, 나는 그 사내가 세르비아의 옛 국왕 S. M. 밀란임을 알았다.

밀란은 예술 분야에서 새로운 것을 두루 섭렵한 자로 통하기를 원했기 때문에 드 카몽도에게 '앞선 예술'의 현장으로 안내해 달라고 한 것이다. 우리 화랑은 그때 세잔 전시회를 열고 있었다.

전 국왕은 들어서자마자 일전에 우리 화랑 진열창에서 본 적이 있는 대형 그림을 좀 더 자세히 보고 싶다고 청했다.

그 작품은 광주리 속에 쌓인 왕들의 시신을 그린 앙리 그루의 그림이었다. 살짝 열린 광주리 뚜껑 사이로 왕관을 쓴 머리, 왕홀을 쥔 손이 삐죽 드러나 있었다. 그림 중앙부의 짐꾼들은 "공권력은 죽어라!"라는 깃발을 들고 있었다.

전하는 외알 안경을 고쳐 쓰고 그림을 주목하더니 갑자기 눈살을 찌푸렸다. 드 카몽도는 자기가 데려온 왕족의 눈치를 보고

는 이렇게 외쳤다.

"어떻게 이런 무정부주의자들의 그림을 걸어놓을 수가 있소!"

밀란 전하가 나를 보며 말했다. "제목은 '공권력은 죽어라'인데 경찰은 코빼기도 보이지 않는구려!"

나는 드 카몽도가 보내는 신호도 알아채지 못하고 눈치 없이 말했다. "여기서 말하는 공권력은 경찰이 아니라 왕이니까요."

"참 희한하군! 내가 프랑스어 어휘력이 부족한 모양일세."

밀란은 이렇게 말하고는 주머니에서 『파리지앵이 가장 많이 쓰는 표현들』이라는 소책자를 꺼냈다. 그러고는 '공권력'을 뜻하는 은어 'Vache' 옆에 "왕에 대해서도 쓸 수 있음"이라고 메모했다. 그가 나에게 말했다.

"나는 절충주의자요. 내가 이 그림을 사겠다는 뜻이오."

일주일 후에 전하가 드 카몽도를 대동하고 다시 나타났다. 〈공권력은 죽어라〉를 든 호텔 종업원이 그 뒤를 따라왔다.

"깊이 생각해봤소. 왕이라면 이 그림을 집에 걸어둘 수 없지 싶소." 밀란이 말했다.

나는 그가 환불을 요청할 줄 알았다. 하지만 이 왕족 손님은 아직 뼛속까지 뻔뻔한 '애호가 영감'은 아니었다. 그는 교환을 요청했고 새로 고른 그림을 자기가 투숙하는 바랭 사저로 보내달라고 했다. 나는 왕가의 내부를 한번 보고 싶어서 직접 그림을 전달하러 갔다.

안에 들어서자 창가에 하인이 서 있었다. 그는 창을 열어놓은 채 거리를 내다보며 휘파람을 불었다. 다른 하인이 문으로 달려가 귀를 대보고는 문짝을 양옆으로 활짝 열었다. 그러자 연회색 프록코트와 실크해트 차림의 전하가 들어왔다. 문이 바로 닫혔고

왕은 실크해트를 벗어서 모자걸이에 걸듯 시동의 손에 올려놓았다. 그때 금빛으로 온몸을 휘감은 사람이 은쟁반에 우편물을 담아 가져왔다. 나는 그 사람이 늘어뜨린 장식 줄, 번쩍거리는 소매와 모자에 황홀해져서 내가 왕이라면 프록코트를 시종에게 입히고 내가 저 옷을 입겠다고 생각했다.

밀란왕이 나를 알아보았다. "오신 김에 내가 소장한 마네의 파스텔화를 보시구려!" 그는 뚱뚱한 체구가 무색하게 날렵한 몸짓으로 의자에 올라가더니 장롱 위를 손으로 더듬었다. "젠장, 어디 갔지?" 공연히 프록코트 소매만 더럽혀져 있었다. 그는 프록코트를 벗고 셔츠 차림으로 바닥에 엎드려서는 가구 밑에 손을 넣어 종이 두루마리를 꺼냈다.

"아! 감사합니다! 내 알베르 기욤을 잃어버린 줄 알았네!"

파리는 전직 국왕이 일반인처럼 행동하는 모습에 익숙해진 나머지 특별 대우를 집어치웠다. '전하' 소리를 입에 달고 살던 드 카몽도도 나중에는 '백작님'으로 부르게 되었다(밀란 국왕은 타코보 백작이라는 이름으로 여행을 다녔다).

어느 날 이런 말을 들었다. "드 카몽도 자택에서 밀란왕과 함께 밥을 먹은 적이 있습니다. 갈매기알 요리가 식탁에 올라왔는데 그 요리를 준비하는 데만 이틀이 걸린다더군요." 이 얘기를 한 사람은 그 밖에도 어디에서도 먹을 수 없는 파테(파이와 비슷한 프랑스 요리)를 먹었노라 감탄했다. 아주 먼 곳에서 구해온 어느 새의 고기가 들어간 파테였다나. 시간이 많이 흐른 후, 그 사람을 또 만났는데 그때도 드 카몽도 자택에서 밀란왕과 밥 먹은 얘기를 했다.

"아, 그래요! 여전히 갈매기알 요리와 기막힌 파테가 나오던가요?"

"아뇨, 완두콩을 곁들인 송아지고기를 먹었어요."

나는 왕족에 대한 존경심은 그가 가진 돈과 비례한다는 것을 확실히 알게 되었다.

전직 국왕이 세상을 떠난 후 그의 소장품은 파리시에 환수되어 경매로 나왔다. '통속' 언론은 이 기회에 밀란왕의 절충주의를 기릴 수 있었다.

드니 코생 씨는 진정한 미술 애호가로, 되팔 때의 이익을 생각하지 않고 그림을 사들이는 사람이었다. 한마디로 그는 자신의 도락을 위해 그림을 샀다. 돈이 아주 많이 드는 도락이었다. 그림 하나를 사면 다른 그림이 눈에 들어오고, 그러면 전에 산 그림을 새로 사고 싶은 그림과 바꾸며 차액을 계산했기 때문이다. 문제는 언제나 화상에게 차액을 더 내는 입장이었다는 것이다. 그는 마치 오랫동안 탐내던 장난감을 갖게 되면 이내 싫증을 내고 마는 어린애 같았다. 드니 코생은 뭔가를 원했다가 금세 다른 것에 반해버렸다.

내 화랑에는 세잔의 〈실내〉라는 작품이 있었다. 이 작품을 소장한 애호가는 그림을 처분하고 싶어 했지만 가격을 정하지 못하고 있었다. 드니 코생은 화랑에 들를 때마다 그 그림에 감탄했다.

"그 사람이 마음을 정하거든 바로 나에게 알려준다고 약속해주시오." 그는 몇 번이나 이 말을 했다.

그러다 마침내 나는 이렇게 말할 수 있었다. "그분은 사는 사람이 가격을 제시해줬으면 좋겠다고 하십니다. 제가 내일 그분을 뵐 건데……."

"값은 후하게 드릴 겁니다. 그런데 오늘 저녁부터 며칠 어디를

다녀와야 해요. 여행 일정을 좀 조정해볼게요."

이틀 후, 화랑 문을 열자마자 드니 코생이 나타났다.

"그 그림 어떻게 됐어요?"

"이제 당신 겁니다."

"당장 우리 집으로 옮기겠습니다!"

우리는 함께 마차에 올랐다.

드니 코생이 불쑥 말했다. "정말 근사한 그림이지요, 그렇지 않습니까?"

하지만 그의 얼굴은 어두워 보였다. 그의 집이 가까워질수록 근심 어린 기색이 역력해졌다. 그는 "정말이지, 멋진 그림이야!" 라는 혼잣말을 연신 내뱉었다.

그의 집 거실에서 우리는 그림을 이쪽 벽에도 걸어보고 저쪽 벽에도 걸어보고 했다.

"정말 근사한 그림이지요." 그가 또 그 말을 했다. "하지만 이 게 뭡니까! 이 집에는 전혀 어울리지를 않아요. 이 들라크루아 하고도 조화롭지 않고, 저 쿠르베하고도 안 어울리고, 여기 마네 는……. 나 참, 이 그림을 어디 걸어야 할지 모르겠네요! 이런 낭 패가 있나!"

"어렵게 생각하지 마세요! 제가 도로 가져가지요." 내가 말했다.

나는 세잔을 다시 포장지로 잘 쌌다.

"에셀 화랑 앞을 지나다가 르누아르의 소품 한 점을 봤는데 썩 괜찮습디다. 나랑 같이 보러 가십시다." 코생이 말했다.

나는 약속이 있다고 둘러댔다. 코생이 나를 데리고 그림을 보 러 갔다가 거래가 불발되면, 내가 르누아르 소품을 깎아내려서 파투가 났다고 에셀이 오해하지 않겠는가. 잠시 후, 점심 즈음에

코생이 내 화랑으로 다시 찾아왔다. 그는 자기가 말한 르누아르를 사가지고 오는 길이었다.

"유혹에 져버렸어요. 멋진 물건이지요?"

"정말 아름다운 작품이네요!"

"집에 들어가지 않을 겁니다. 아내는 시골에 내려갔어요. 같이 점심 먹으러 갑시다."

식당까지 걸어가는 길에 코생이 말했다.

"기분이 참 좋습니다, 볼라르. 이 르누아르가 점점 더 내 마음을 사로잡네요. 오후 내내 집에서 그림만 들여다보고 싶은데 의회에 참석해야 하니 짜증이 납니다. 리보 선생이 모든 의원에게 참석을 부탁했어요. 할 말이 있나 봅니다."

"리보 선생님은 참 훌륭한 분이시지요!"

"네, 사람이 그렇게 소박할 수가 없어요! 일전에 롱쥐모 자택으로 선생을 뵈러 갔거든요? 수양버들을 등진 낡아빠진 벤치 옆을 지나가는데 그 아래 서류 봉투가 잔뜩 쌓여 있고 테이프 따위가 나뒹굴더라고요. 의장님이 '여기가 내 집무실이오'라고 말씀하시더군요."

점심을 먹는 동안에도 코생 씨는 새로 구입한 그림을 맞은편 의자에 올려놓고 연신 바라보았다.

"멋진 그림이지요, 그렇지 않습니까?" 그가 불쑥 그렇게 말하는데 왠지 말투에서 불안감이 느껴졌다. 나는 힘과 우아함이 절묘하게 조화를 이룬 작품이라고 칭찬해 마지않았다. 그와 헤어지고 화랑으로 돌아왔다. 두 시간 후, 그가 또 나타났다. 여전히 그림을 들고 있었지만 아까 그 르누아르보다는 작아 보였다.

"집에 후다닥 가봤습니다. 이럴 수가 있나요? 르누아르도 세

잔 못지않게 조화를 깨뜨리더라고요. 그런데 요 며칠 세즈 거리 화랑에서 들라크루아를 한 점 봐둔 게 있어서…… 이 그림 어때요?"

"진주 같은 작품이군요!"

"그렇죠? 이만 가볼게요. 벌써 의회에 도착했어야 했는데. 리보 선생과 약속해놓고서……."

그 순간 드 카몽도가 화랑에 나타났다. 드니 코생은 그에게 들라크루아를 보여주었다. 드 카몽도는 입에 침이 마르도록 찬사를 늘어놓았다. 그러자 코생이 말했다.

"눈부시게 아름다운 그림이지만 이래도 되나 싶던 차에 이제 안심해도 되겠습니다. 얼른 의회로 달려가야겠네요."

하지만 그날 화랑 문을 닫기 전에 드니 코생을 또 봐야 했다. 그것도 또 새로운 그림을 든 모습으로 말이다.

"보시오, 볼라르. 아까 당신 화랑에서 나와서 뒤랑 뤼엘 화랑 앞을 지나가다가 이 놀라운 그림을 발견했지 뭐요." 그는 나에게 마네의 소품 한 점을 보여주었다. "들라크루아와 교환을 할 수 있었어요. 그 그림도 무척 마음에 들었지만……."

드니 코생은 마네를 한동안 들여다보더니 이렇게 말했다.

"내 변덕에 기가 차겠지요, 볼라르. 하지만 지금 또 생각해보니 아까 그 들라크루아를 보낸 게 잘한 짓인지 모르겠네요." 그는 손목시계를 들여다보았다. "뒤랑 뤼엘이 아직 문을 닫진 않았겠지요. 그 그림을 다시 보러 가야겠습니다."

"리보 선생 연설은 괜찮았습니까?"

"아, 젠장! 리보 선생! 까맣게 잊고 있었어요. 할 수 없지요, 뭐. 우리끼리 하는 말이지만, 그분이 무슨 말을 했을지는 듣지 않아

도 뻔해요. 박수갈채를 많이 받았겠지요. 의회에 어떤 영향을 미칠지는 두고 봐야 알아요! 어쨌든 난 빨리 가볼게요. 이러다 내 들라크루아를 놓치겠어요."

전쟁 중에 드니 코생에게 이상한 일이 생겼던 게 틀림없다.

어느 날, 프랑스와 스페인 치안국에 동시에 경계령이 떨어졌다. 파리에서 드니 코생이라는 자가 "왕비의 머리 값으로 제시된 금액을 수락한다"라는 전보를 마드리드로 보낸 정황이 포착되었기 때문이다. 무정부주의자들의 음모였을까, 이름난 정치인의 이름을 도용해 경찰을 함정에 빠뜨린 것이었을까? 사건의 내막은 이러했다. 드니 코생 씨는 얼마 전에 한 화랑에서 고야의 〈왕비의 초상〉을 떡하니 구입했다. 하지만 이번에도 그림이 자기 집에 '어울리지' 않는다고 생각했다. 구매자를 알아보기로 한 스페인 화상이 그림을 받아서 마드리드로 건너갔고, 구매자가 제시한 금액을 코생에게 전달했다. 코생에게 보낸 전보는 그 거래 얘기였다.

앞서 말했듯 드니 코생은 그림 수집을 도락으로 삼았다. 그가 소장한 그림들은 모두 최고였다. 그의 집을 거쳐간 작품들만 모아도 대단한 미술관을 꾸릴 수 있으리라. 들라크루아의 〈유목민족 사이의 코린〉, 마네의 〈맥주를 나르는 여종업원〉, 현재 만하임 미술관이 소장한 〈막시밀리안의 처형〉, 코로의 〈로마 전경〉, 현재 루브르가 소장 중인 〈베즐레 교회〉, 고야의 〈왕비의 초상〉, 역시 마네의 〈투우 경기〉, 드 카몽도 유증으로 현재 루브르에 가 있는 세잔의 〈카드놀이 하는 사람들〉*과 그 외 세잔의 정물화 및 풍경화, 고갱의 〈타히티 풍경〉, 반 고흐의 진수를 보여주는 풍경화, 반 데르 미어를 연상케 하는 드가의 〈여자 얼굴〉, 그리고 깜박 잊

을 뻔했는데 코로의 〈여인 초상〉은 코생이 생전에 처분을 결심했던 작품이지만 소장품 경매에서 일약 유명세를 탔다. 코생은 아들 둘과 사위를 모두 전쟁터에서 잃고 상심하던 차에 병까지 얻었다. 몹시 쇠약해진 이 사내는 어린애가 장난감 좋아하듯 사족을 못 쓰던 그림에도 결국 '흥미'를 잃고 말았다.

루브르 백화점 소유주 쇼샤르, 친구들에게 '백由황제'로 통하던 쇼샤르는 미술 애호가로서도 대단한 거물이었다. 왕족이나 다름없는 이 인물을 상대하는 것은 상상하기도 힘들었다. 하지만 상상은 자유 아닌가. 그래서 나는 백화점에 갈 일이 있으면 우연히 쇼샤르를 만날지도 모른다는 생각에 가급적 루브르 백화점으로 향했다. 내 상상 속에서 이 리볼리 거리의 거부巨富는 주피터 신처럼 옥좌에서 내려와 매대 사이를 가로지르며 치명적인 미녀를 찾았다. 최신 유행을 선도하는 그자가 나에게 세잔, 르누아르, 고갱을 주문하는 장면이 벌써부터 눈앞에 아른거렸다. 어느 날 탈부착 가능한 셔츠 깃을 파는 매장에서 "그 사람이야"라고 수군대는 소리가 들렸다. 정말로 쇼샤르가 나타났다. 그는 위풍당당하게 다가왔지만 얼굴에 옅게 바른 분으로는 감출 수 없을 만큼 낯빛이 시뻘게져 있었다. 그가 매장에 들어와 한 직원을 가리켰다.

"당장 저 친구를 회계 창구로 보내 그동안 일한 급료를 계산해주시오!"

"하지만 저 친구가 판매 실적이 가장 좋은 직원입니다!"

"저 친구의 빨간 머리가 보이지 않는가 보구려! 나는 루브르에

* 오늘날에는 오르세 미술관에서 소장 중이다. ─옮긴이

서 빨간 머리가 일하는 모습을 보고 싶지 않소!"

안데르센의 동화 속 등장인물은 성당지기를 보고 악마를 보았다고 생각한다. 그와 비슷하게, 쇼샤르는 빨간 머리 공포증이 있었다.

그 후로는 그를 만나고 싶은 마음이 없어졌다. 최신 유행의 선도자가 내가 소개한 그림에서 자기가 싫어하는 색조를 찾아내 난리라도 치면 어쩌겠는가. 색채 강박증은 말릴 수 없는 법이니⋯⋯. 드가와 르누아르를 집까지 바래다주던 밤이 생각난다. 달이 눈부시게 하얀 밤이었다. 붉은색에 광적으로 탐닉하기로 유명한 르누아르가 달을 가리키며 말했다. "저 안에 붉은색이 있네요!"

나는 쇼샤르를 두 번 다시 보지 못했지만 그의 지인들에게 워낙 들은 얘기가 많다 보니 그의 이야기를 더 하지 않을 수 없다.

"나의 벗 쇼샤르는 얼마나 위대한 마법사인지! 신은 사계절에 변치 않는 질서를 부여했지만 당신이 부르기만 하면 서릿발 날리는 한겨울에도 플로라와 포모나가 멋진 선물을 가득 안고 달려올 거요!"

연회장에서 손님들이 그를 에워싸고 보내는 찬사가 통상 이 정도였다. 백황제는 이러한 찬사를 감미롭게 음미하곤 했다. 그러나 때때로 '마법사'는 생각에 잠긴 얼굴로 아첨꾼들을 불안하게 만들었다. 이 열렬한 아부쟁이들이 마법사가 무슨 생각을 하는지 알았더라면 어땠을까. '이들에게 어떤 유언을 남길까'라는 의중을 알았더라면 말이다.

실제로 이 리볼리 거리의 대부호는 가까운 이들의 변함없는 충성에 대해 공개적이고 파격적인 감사 표시를 할 작정이었다. 그는

자신의 소장품을 모두 국립미술관에 기증했지만 그 전에 지인들이 그 귀한 그림을 한 점씩 안고 관 앞에서 행진하기를 바랐다.

밀레의 〈만종〉이 쇼샤르의 가장 중요한 소장품이라는 데는 이론의 여지가 없다. 그가 이 작품에 들인 돈은 현재 화폐 가치로 500만 프랑이 넘는다. 총괄 유산집행인 레그 장관이 〈만종〉을 들기로 했다. 그 밖에도 파리 주재 각국 대사, 기업 총수, 망명한 외국 왕 등 그와 친분이 있는 각계 인사들이 엄숙한 의전에 따라 자신이 안고 행진할 그림을 선택했다.

생전에 백만장자는 초대 손님들이 돌아가고 나면 한 손에는 풀 통을, 한 손에는 지인들의 사진을 들고 작품들을 둘러보면서 고심했다. "코로는 누가 들지? 쥘 뒤프레는 누구 손에 맡길까?" 어느 날 그가 또 이 문제로 고심하며 큰소리로 투덜거리는데 웬 코맹맹이 소리가 "쇼샤르, 넌 멍청이야"라고 외쳤다. 평소 쇼샤르가 그 말을 입에 달고 살았기 때문에 그의 집에서 기르는 앵무새가 따라 한 말이었다.

사마리텐 백화점이 1월 1일에 나눠주는 달력에 르누아르의 그림이 복제로 들어갔다는 얘기를 들었다. 이 복제화가 대단히 인기를 끌었던 모양이다. 나는 새로운 조판 공정에 늘 관심이 있었으므로 백화점에 가서 달력을 하나 구할 수 있는지 문의했다. 그쪽에서는 찾아보겠노라 약속했다. 다시 백화점에 갔더니 몇 년 전에 나눠줬던 달력인데 한 부를 구했다면서 내게 건네주었다. 매장 책임자는 사마리텐 백화점 소유주 코냐크 씨가 내가 왜 달력을 구하고 다니는지 궁금해하며 나를 한번 만나보고 싶어 한다고 했다. 약속한 날 백화점에 갔는데 시간이 좀 남아서 매장을 구

경하고 다녔다. 늙은 직원 한 사람이 바닥에 떨어진 압핀과 노끈 나부랭이를 줍고 있었다. 나는 그 모습을 멍하니 구경하면서 코냐크 씨가 르누아르에게 관심이 많은 게 분명하다고 생각했다. 그렇지 않고서야 르누아르를 자기 회사 달력에 실었을 리 없지 않은가! 여러모로 가능성이 보였다. 드디어 누군가가 와서 코냐크 씨가 기다린다면서 나를 사장실로 안내했다. 그런데 웬걸, 내가 누구를 만났는지 아는가? 조금 전 그 늙은 직원이 바닥에서 주워온 자질구레한 것들을 분류하고 있지 않겠는가! 그는 하던 일을 계속하면서 나에게 달력을 어디에 쓸 예정인지 물었다.

"내가 저작권 사용료를 냈거든." 그가 나에게 주지시켰다.

나는 복제화를 활용할 생각이 없으며 단지 그 복제 기술이 대단히 뛰어나다는 말을 들었기 때문에 달력을 구하고 싶었다고 말했다.

그가 달력을 내밀었다. 내가 보니 문제의 르누아르 복제화는 당시 광고지에 쓰던 채색 석판화보다 나을 것도 없고 못할 것도 없는 수준이었다.

나는 내가 가지고 있는 르누아르, 드가, 세잔의 작품들 이야기를 꺼내기에 적절한 때가 왔구나 생각했다.

"우리 백화점에 납품하고 싶은 거라면 '사업 제안' 담당자에게 문의하시구려. 내 개인 소장품은 정식으로 지정된 매입 담당자가 따로 있소이다."

이러한 우여곡절이 있었으니 최신 유행을 선도하는 이들과 거래를 트겠다는 의욕은 없었다. 그럼에도 내가 이 백만장자들 중에서도 특히 걸출한 인물을 상대하게 된 것은 순전히 우연이었

158

다. 그는 바로 라파예트 백화점 대표였다.

이 백화점에서 우산을 하나 샀는데 손잡이를 교환하러 갔다. 매장 직원이 나에게 구입 날짜가 언제냐는 등, 왜 라벨이 붙어 있지 않느냐는 등, 꼬치꼬치 캐묻고 있었는데 갑자기 누가 나를 불렀다.

"아니, 볼라르 씨, 여기는 웬일로 오셨습니까?"

그 사람이 바로 라파예트 백화점 이사회 대표 바데르 씨였다. 그는 이어서 이렇게 말했다.

"이렇게 경기가 어려운데 쇼핑을 하시는 걸 보니 재정 걱정은 없으신가 봅니다?"

이 말만 듣고도 나는 코냐크 씨나 바데르 씨나 뭘 기대하고 접근할 상대는 아니라고 생각했다. 그냥 우산이나 교환해주기를 바랐다. 다행히 눈에 띄는 변화가 나타났다. 조금 전까지 그렇게 깐깐하던 직원이 세상 둘도 없이 사근사근해졌다. 내가 높으신 분과 친한가 보다 생각했던 그는 새 우산을 건네주며 이렇게 말할 수밖에 없었다.

"감사합니다, 선생님. 잘 사용하십시오."

하루는 극작가 폴 알렉시의 집에서 〈눈의 효과〉라는 그림을 보았다. 몽티야르인가, 그 비슷한 서명이 들어 있었는데 내가 모르는 화가였다.

폴 알렉시가 말했다. "당신은 그림을 사들이는 양반이니 이 작품도 사가시구려."

"얼마에?"

"250프랑이오."

"그러십시다!"

내가 그림을 가져가려고 하는데 폴 알렉시가 나를 멈춰 세웠다.

"액자를 빼야 하니 기다려주시오."

"액자가 좋아서 산 건데요. 그림은 남겨도 액자는 가져가야겠습니다."

"나도 이 액자는 못 드립니다."

"아니, 이런 그림을 왜 이리 값비싼 액자에 넣으셨습니까?"

"이런 그림? 이 화가를 그리 어중이떠중이 취급하진 마십시오. 인상파에 속하는 화가이고 세잔, 피사로하고도 잘 알고 지낸 사람인데……."

나는 슬슬 이 몽티야르라는 화가가 궁금해졌다. 세잔, 피사로와 잘 알고 지낸 사람이라면 그들의 작품을 소장하고 있을지도 몰랐다.

"이 몽티야르 씨는 어떻게 됐는데요?" 폴 알렉시에게 물었다.

"계속 지프에 살고 있을 걸요."

나는 바로 다음 날 지프에 가서 이 노화가를 만났다. 선생께서 내가 잘 아는 화가들과 가까이 지냈다는 말을 폴 알렉시에게 들었다고 밝히고 내가 세잔, 기요맹, 르누아르를 소장 중이라고 말했다. 우리는 이런저런 이야기를 나누었다.

"젊을 때 친하게들 지내셨다니 그림도 좀 가지고 계시겠네요. 피사로라든가 세잔이라든가……."

"그럼요! 세잔, 피사로, 비뇽이 있지요. 좀 보시겠소?"

"감사합니다. 혹시 처분할 의향도 있으십니까?"

"있다마다요! 사시겠소?"

"아니라고는 못 하겠습니다."

"기다리시오!"

그는 옆방에 가서 그림 10여 점을 가져왔다.

"1,200프랑 주시오. 그러면 다 가져가도 좋소이다!"

나는 기회는 이때다 싶어서 당장 수락했다.

그 순간, 옆방에서 영감을 부르는 여자 목소리가 들렸다. 노화가가 그 방으로 갔다. 그들이 주고받는 말소리가 나에게까지 들렸다.

"돈 받았어?"

"받았어, 흥정도 붙이지 않더라고. 최근 가격표 대비 더 높은 가격인데도 말이야."

최근 가격표라는 게 도대체 뭘까?

몽티야르가 그림을 종이에 싸는 동안 나는 계속 말을 붙였다.

"혹시 가격표 가진 것 있으면 보여주시겠습니까? 시슬레 작품을 사려고 정보를 구하는 중이라서요."

그가 주머니에서 신문 교정쇄 비슷한 인쇄물 쪼가리를 꺼냈다. 거기에는 "인상파 가격표. 르누아르 하락. 시슬레 수요 없음. 피사로 몇 점과 세잔 몇 점은 호가가 10퍼센트 하락. 비뇽 거래 없음. 모네 판매 부진"이라고 쓰여 있었다.

나는 깜짝 놀라서 물었다. "이건 어디서 받아보시는 거예요?"

"나도 모릅니다. 신문사에 다니는 오랜 친구에게 받았소."

나는 파리로 돌아와 매입한 그림들을 표구상에 맡기러 갔다.

"이 그림들을 지프에서 사왔습니다."

"지프? 그쪽에도 내 고객이 한 명 있는데, 신문기자랬어요. 오륙 년 전에 자기 친구가 세잔과 피사로를 가지고 있다는 말을 했어요. 그가 '나에게 묘안이 있습니다. 공을 들였다가 싸게 매입해

서 꼭 표구를 맡기러 올게요!'라고 했지요. 혹시 이게 그 그림들이라면 묘한 운명이네요!"

그 약아빠진 신문기자 친구가 더 가격을 후려친 표를 가지고 몽티야르에게 갔다가 얼마나 실망했을지는 여러분의 상상에 맡긴다. 노화가는 틀림없이 의기양양하게 "아무것도 모르는 맹한 사람이 찾아와서 그 그림들……"이라고 떠벌렸으리라.

그리고 몇 주 후, 어느 화랑에서 오렐리앵 숄이라는 사람이 난동을 부렸다. 사람들이 그에게 물었다.

"왜 그러십니까?"

"어떤 사기꾼이 내가 아는 늙은 화가한테서 세잔과 피사로를 몽땅 벗겨먹었다는군요, 이래도 되는 겁니까?"

미술 애호가에게 길잡이 노릇을 하려고 해서는 안 된다. 주제를 설명하는 것도, 어떤 방향에서 감상해보라고 조언하는 것도 절대 금물이다. 어느 수집가에게 받은 그림 사진이 기억난다. 그는 사진과 함께 편지를 보냈다. "이 입체파 작품은 일전에 당신 화랑에서 산 것입니다. 이 작품에서 카스티유의 풍경을 알아볼 수 있습니다만 그 고장의 분위기가 느껴지진 않네요. 어쨌든 이 작품과 나란히 짝을 맞출 만한 다른 그림을 한 점 더 구입하고 싶습니다." 나는 바로 답장을 써서 그 그림은 풍경화가 아니고 〈기타를 치는 남자〉라고 지적했다.

나는 고맙다는 답장이 올 줄 알았지만 웬걸, 돌아온 것은 그 그림이었다.

그림 제목이 미술 애호가에게 미치는 영향을 보여주는 또 다른 예가 있다.

162

세잔 전시회를 진행할 때였다. 야외에 나와 있는 나체의 여인들과 그 옆에 양치기 비슷한 행색의 인물이 그려진 그림이 있었다. 그런데 나는 액자에 그 그림을 넣기 전부터 달려 있었던 〈다이아나와 악티온〉이라는 제목 표찰을 미처 떼지 못했다. 신문에서는 죄다 그 그림을 "다이아나의 목욕 장면"이라고 설명했다. 심지어 어느 미술평론가는 여신의 태도가 고고하다는 둥, 여신을 둘러싼 처녀들의 표정이 순수하다는 둥 찬사를 늘어놓았다. 특히 빈터의 입구에서 '꺼져!'라는 듯 팔을 들고 있는 처녀의 자세가 감탄할 만하다나! 평론가는 "우리는 여기서 심기가 상한 처녀 특유의 짜증스러운 몸짓을 알아볼 수 있다"라고 덧붙여 썼다. 화랑 손님 중 한 명이 이 그림을 특히 마음에 들어 했다.

"타사에르의 〈목욕하는 다이아나〉를 이미 소장하고 있지 않았다면 아마 이 그림을 구매했을 거요."

그로부터 얼마 후 모 전시회에서 세잔의 〈성 앙투안의 유혹〉을 걸고 싶으니 협조해달라고 요청했다. 나는 그러겠다고 약속했지만 그 그림이 갑자기 팔리는 바람에 다른 그림을 보내야만 했다. 그래서 〈다이아나와 악티온〉이라는 제목 표찰이 붙었던 그림을 이번에는 제목 없는 액자에 넣어서 보냈다. 하지만 그쪽 전시회에서는 〈성 앙투안의 유혹〉을 기다리고 있던 터라 카탈로그에 그 제목이 그대로 나가버렸다. 모 잡지가 이 그림을 진짜 〈성 앙투안의 유혹〉으로 착각하고 버젓이 기사를 내보냈다. 모 미술평론가가 고귀한 여신다운 태도라고 했던 자세를 이 잡지의 필자는 "사탄의 딸이 사람을 호리는 자세"라고 했다. 여신을 추종하는 처녀의 화난 몸짓도 유혹의 몸짓이 되어버렸다. 가짜 악티온은 처연한 성자 앙투안이 되었다.

전시회 마지막 날, 그 그림에 〈다이아나와 악티온〉이라는 제목
이 붙었을 때 구매를 하지 않았던 미술 애호가를 만났다. 그는 내
가 방금 말한 그 잡지를 손에 들고서 뿌듯하다는 듯이 말했다.

"지금 막 〈성 앙투안의 유혹〉을 샀습니다. 사실주의가 정말 잘
구현된 작품이더군요!"

나는 세잔을 다시 만났을 때 이 모든 우여곡절을 말해주었다.
세잔은 이렇게 대꾸했다.

"그 그림에는 주제가 없습니다. 나는 단지 몇 가지 동작을 표현
해보고 싶었습니다."

그림을 감상하면서 자신의 상상력에 얼마나 놀아날 수 있는지
보여주는 예는 또 있다.

어떤 손님에게 세잔의 습작 두 점을 보여준 적이 있다. 그는 그
자리에서 이렇게 말했다.

"여백이 남아 있는 이런 그림들은 이제 별 관심이 없어서요."

몇 달이 지났다. 그 손님이 나보고 자기 집으로 와달라고 했다.

"부다페스트에 다녀왔습니다. 기차를 엿새 내내 탔더니 너무
힘드네요! 하지만 기막힌 작품 두 점을 건졌지요."

나는 그 두 작품이 몇 달 전 내가 보여준 세잔의 습작들이라는
것을 즉시 알아보았다. 그가 이어서 말했다.

"이것들에 비하면 당신이 소장한 그림들은 영 '초라해' 보이
지요? 베를린의 화상이 중개를 했어요. 부다페스트 화상이 융통
성 있게 처리해주었지요. 내가 소장하고 있던 '별 볼일 없는 시
기'의 르누아르 한 점을 양도하는 대가로, 당신이 예전에 습작 두
점 가격으로 제시한 금액의 두 배가 될까 말까 한 금액을 부르더

군요! 아, 무슨 말을 하고 싶은지 알아요. 이 세잔 그림에도 여백은 있어요. 하지만 당신 그림의 여백은 '완성도가 낮은' 느낌인데 이 그림의 여백은 '의도적인' 거라고요. 한번 비교해봅시다."

"너무 늦었습니다. 외국에서 거래 요청이 들어와서 보냈거든요. 파리의 어떤 수집가가 사갔다고 합디다."

"행여 당신 화랑에서 그 그림을 본 적이 있는데 그걸 못 알아보고 외국에서 샀다면 그 수집가 꼴이 우스워지겠네요."

내가 미소를 지었더니 그가 재차 물었다. "그렇지 않나요?"

하지만 나는 직업상 더는 말할 수 없다고 끝내 입을 다물었다.

사람들은 대개 그림에 치료 효과가 있다는 것을 모른다.

내가 아는 어느 수집가는 중병을 앓다가 극도의 허탈 상태에 빠졌는데 무슨 짓을 해도 차도가 없었다. 의학계의 최고 권위자라는 사람이 와서 그를 진찰하고는 우려를 표했다.

"이런 무기력 상태가 계속되면 최악의 사태까지 각오해야 합니다. 일종의 충격요법이 차라리 긍정적인 반응을 불러올지도 모르겠소."

"가까운 사람이 갑자기 죽었다고 말해볼까요?" 주치의가 물었다.

"가령 어머님이 위독하시다고 하면 어떨까요? 그이는 새어머니와 무척 각별했어요." 환자의 아내가 말했다.

그래서 의사가 환자에게 가서 이렇게 말했다. "선생님, 새어머니께서 돌아가셨습니다. 갑자기 그렇게 됐다는군요!"

환자는 이 말을 듣고도 무심하니 아무 반응이 없었다.

"반응이 없네요, 부인!"

그러자 그 집에서 오래 일한 하녀가 끼어들었다. "마님, 주인

어른은 당신이 소장한 그림들을 가장 마음에 두고 계실 걸요."

"아! 그런 취미가 있었군요. 그럼, 이렇게 한번……." 의사는 이렇게 말하고는 하녀에게 물었다. "주인어른이 가장 아끼는 그림이 어느 것인지 아시오?"

"이겁니다." 하녀는 침대 맞은편에 걸려 있는 반 고흐의 〈해바라기〉를 가리켰다. "주인어른은 제가 먼지떨이를 들고 나타나면 어김없이 이렇게 말씀하셨어요. '마리아, 내 반 고흐 그림을 조심히 잘 다뤄주시오.'"

"알았습니다. 좋아요! 우리가 이 그림을 파는 척합시다."

사전에 말을 맞춰놓은 화상이 출장을 와서 반 고흐 그림을 심각한 얼굴로 감정하고, 얘기를 나누고, 벽에서 떼어냈다. 환자는 그 광경을 쭉 지켜보면서 점점 동요하는 듯하더니 어느 순간 침대에서 상반신을 일으키고는 오열을 쏟아냈다.

"됐네요!" 의사가 외쳤다.

반대로 수집벽이 건강을 갉아먹는 경우도 있다. 어느 애호가의 가족들은 의사에게 이런 말을 들었다. "아버님의 신경쇠약증은 소장하고 계신 클로드 모네 그림들의 가치 하락이 가장 큰 원인입니다. 최대한 빨리 소장품을 처분하시는 게 좋을 듯합니다."

어느 집 가장은, 아들이 모친에게 물려받은 100만 프랑 상당의 유산을 여자들한테 탕진했다고 하소연했다. 마침 그 자리에 있던 드 카몽도가 그렇게 방탕한 생활을 할 돈으로 '인상파'를 사두었더라면 지금쯤 100만 프랑이 300만 프랑은 됐을 거라고 했다. 그러자 아버지가 이렇게 말했다.

"음, 우리 아들이 100만을 탕진했을 뿐 아니라 300만을 만들 기회까지 놓쳐버렸다는 거군요. 하지만 그애는 적어도 인상파 가

격이 어떻게 변할까 마음 졸이지 않고 실컷 즐기기라도 했지요."

하루는 그라몽 거리의 내 자택으로 손님이 찾아왔다. 손님은 4층까지 걸어올라 오느라 몹시 헉헉댔다.

"그림을 보고 싶습니다. 그런데 좀 급합니다. 한 시간 후에는 니스로 출발해야 해요. 사육제가 내일부터 시작이어서……."

우리는 서둘러 화랑으로 향했다. 그는 화랑에 도착하자마자 난처해하는 기색도 없이 화장실부터 찾았다. "소변이 마려우면 판단력이 흐려지거든요."

이 사전 작업에 15분이 걸렸다. 역까지 가는 시간도 15분은 잡아야 했다. 그는 불과 30분 사이에 고갱, 도미에, 르누아르를 잔뜩 사들였다. 그러고는 나에게 선금과 명함을 남기고 고개를 끄덕이면서 삯마차에 올랐다. 거리에서는 어떤 악사가 아코디언으로 리토르넬로를 연주하고 있었다. 어떤 손님이 화랑에 왔다가 그 손님을 가리키면서 나에게 말했다.

"틀림없이 빈 출신일 겁니다. 그 도시 사람들은 음악만 들으면 정신을 못 차리지요."

실제로 그는 빈 사람이 맞았다.

몇 달이 지나도록 빈 사람은 연락조차 없었다. 나는 그에게 구매한 그림들을 어떻게 보내면 되는지 편지를 써서 문의했다. 그는 답장을 보냈지만 처음부터 끝까지 파리의 매력만 찬양했을 뿐 정작 그림 얘기는 없었다. 나는 두세 번 더 편지를 보내 그림 문제를 짚고 넘어갔다. 그런데도 그는 계속 그림 이야기를 회피했다.

그가 구입하기로 한 그림들 가격이 굉장히 많이 올랐기 때문에 나는 현지에 가서라도 해결해야겠다고 결심했다. 가능하면 이

좋은 소식을 전하면서 그로서는 크게 이득인 거래를 했으니 더는 잔금 지급을 미루지 말라고 쐐기를 박고 싶었다. 그러자 자기가 파리로 올 테니 함께 점심을 하자는 내용의 답장을 보내왔다.

우리는 마들렌 광장에서 아주 훌륭한 오찬을 함께했다. 나의 빈 손님은 아주 예쁘고 살가운 여성을 대동하고 나타났다. 저녁에는 극장에도 나를 초대했고, 공연 관람 후에는 밤참도 함께해야 했다. 나의 배포 좋은 손님은 점점 속을 드러내기 시작했다. 어느 순간 벌떡 일어나더니 내 두 손을 덥석 잡았다.

"들어보시오, 내가 산 그림값이 올라서 당신이 거래에서 손해를 보게 되었다고 생각하니 참을 수가 없구려. 그래서 이 거래를 무를까 하오."

나는 이 말을 듣고 그리 놀라지 않았다. 나는 희소식이라고 생각해서 그림이 많이 올랐다고 말했지만 그는 장사꾼의 속임수로밖에 생각하지 않았던 모양이다.

"거래를 무르다니 제 양심이 허락지 않습니다."

"그렇게 생각지 마시오, 결정은 내가 한 거요."

"정 원하신다면 저야 좋지요."

나는 수표책을 꺼내어 그가 지불한 금액을 그대로 적어서 주었다. 그는 큰 짐을 덜어낸 사람처럼 만족스러운 표정으로 수표를 받아서 주머니에 넣었다.

나는 그의 정중한 대접에 보답하기 위해 다음 날 점심은 내가 사겠다고 했다. 그는 자기가 산 그림들이 실제로 얼마나 많이 올랐는지 그제야 깨달은 모양이었다. 후식을 먹는데 갑자기 그가 또 내 두 손을 덥석 잡았으니 말이다.

"이보시오, 우리 사이에 오해가 남지 않았으면 좋겠소이다. 그

그림들을 도로 가져가게 해주시오."

"그러십시오! 그런데 얼마에 사시려고요? 그림값이 아주 많이 올랐다고 분명히 말씀을 드렸지요."

결국 나의 '손님'은 거래를 단념했다.

며칠 후에 어떤 사람에게 이런 말을 들었다,

"어떤 빈 사람이 당신에게 아주 한을 품었던데요? 당신이 자기를 '가지고 놀았다'고 하더군요."

화랑에서 독서에 푹 빠져 있는데 누군가가 들어왔다. 손님이 아무 말 없이 가만히 있기에 나도 계속 책을 읽었다. 사람들은 내가 손님을 덮칠 기세로 화랑에서 매복하고 있거나 뜨내기 손님을 쫓아내기도 한다고 생각한다. 하지만 나는 손님을 목 빠지게 기다리지도 않을뿐더러 어떤 사람이 화랑에 들어오든 쫓아내지도 않는다. 그렇지만 이 말 없는 손님이 이따금 밖을 내다보기에 누구를 기다리는지 물어보았다.

"비가 그치기를 기다립니다."

실제로 해가 나오자마자 그는 가버렸다. 하지만 다음 날 그 손님이 또 나타났다.

"요즘 가장 잘나가는 화가가 누구입니까?" 그가 다짜고짜 물었다.

내가 당황해하자 그가 이렇게 말했다.

"요즘 가장 잘나가는 화가는 스탱랑이지요. 스탱랑의 그림을 좀 가지고 계신지요?"

나는 그에게 스탱랑의 파스텔화 몇 점을 보여주었고, 그는 그 자리에서 그것들을 모두 샀다. 그러고는 바로 또 물었다. "좀 더

구해주실 수도 있을까요?"

"저녁에 다시 들러주십시오. 저도 구할 수 있기를 바랍니다."

그날 오후에 나는 스탱랑의 작업실로 갔다. 그는 데생이 가득 든 상자를 옆에 두고 담배를 피우고 있었다. 그 그림들을 전부 사왔다.

라피트 거리로 돌아오는데 그 '애호가' 손님이 내 화랑 앞에서 왔다갔다하고 있었다. 그는 나를 보더니 대뜸 다가와서 물었다.

"구하셨습니까? 얼른 주세요."

그는 다음 날에도 왔다. 이번에는 심각한 얼굴을 하고서 말이다.

"놀라운 사실을 알았습니다. 최고의 화가는 스탱랑이 아니라 모랭이더군요. 모랭의 작품을 하나 봤는데 안타깝게도 파는 물건이 아니었습니다. 가격이 거의 앵그르랑 맞먹더군요. 모랭 작품도 가지고 계십니까?"

"몇 점 있습니다."

그는 내가 보여준 그림들을 전부 바리바리 사들였다. 그러고도 성에 차지 않는 눈치였다.

"몇 점 더 있으면 좋겠네요."

"구할 수 있을지도 모릅니다. 오늘 저녁 여섯 시경에 다시 들러주십시오."

나는 모랭의 작업실로 가서 그가 가진 것을 다 사들였다. 화랑으로 돌아오니 그 손님이 기다리고 있었다. 그는 내가 그림 상자를 열 틈조차 주지 않고 내가 부르는 값을 다 주고 상자째 들고 갔다.

그로부터 며칠 후에 모랭이 나를 찾아왔다.

"이제부터는 아무리 많은 양을 주문받아도 능히 감당할 수 있겠습니다. 획기적인 시간 단축법을 고안했어요. 윤곽을 그리고

나서 내가 발명한 일종의 스프레이로 채색을 하는 겁니다."

모랭은 더 자세한 얘기는 하고 싶어 하지 않았다. 다른 사람이 그 아이디어를 도용할까 봐 걱정하는 눈치였다.

나는 한동안 그 애호가의 소식을 모르고 살았다. 그런데 어느 날 그 사람이 몹시 심란한 얼굴을 하고 나타났다.

"모랭이 최고의 화가가 아니라는 건 분명합니다. 그러면 도대체 누가 최고의 화가란 말입니까?"

"솔직히 말해, '최고의 화가'를 한 명만 콕 집어 말할 순 없습니다. '최고의 화가들'은 있지요. 세잔, 르누아르, 모네, 드가……."

그가 내 말을 끊었다. "한꺼번에 너무 많은 이름을 들으면 머리가 어지러워요."

그는 멍하니 생각에 잠겼다. 침묵이 너무 길어지는 것 같아서 내가 이렇게 말해보았다.

"라블레가 그랬지요, 정 갈피를 못 잡겠거든 주사위를 던져보라고."

"카드 노름, 주사위 노름에는 절대 손대지 않겠다고 누이에게 맹세했는데요!"

"그러면 이름을 적은 종이를 모자에 넣고 제비뽑기를 합시다. 이건 카드도 아니고 주사위도 아니니까 괜찮아요!"

그는 내 말을 듣고 곰곰이 생각하더니 상자 쪼가리에 내가 불러주는 이름을 하나씩 적어넣었다. 세잔, 르누아르, 드가, 모네, 고갱. 이름들을 모자에 넣고 잘 섞은 후 하나를 뽑았다. 놀랍게도 그는 내가 불러주지 않은 이름을 뽑았다.

자초지종은 이러했다. 그는 별 생각 없이 탁자 위에 남아도는 종이 하나에 반 고흐의 이름을 적어서 다른 이름들과 함께 모자

에 넣었다. 어쨌든 최고의 화가들 무리에 〈해바라기〉의 화가도 포함하고 싶었던 모양이다.

"내면의 소리가 운명의 결정을 따르라고 말하는군요. 누이도 항상 나에게 내면의 목소리를 들으라고 말하곤 했지요."

그는 내가 가진 고흐의 주요작 몇 점을 구입했다.

그는 제비뽑기를 또 하고 싶어 했다. 이번에는 세잔이 나왔다. 그는 세잔을 서른 점 넘게 구입했다. 화랑을 떠나면서 그는 조만간 또 오겠다고 했다. 그러나 나는 그를 두 번 다시 보지 못했다.

몇 년이 지났다. 파리에 잠시 들른 어떤 네덜란드 사람에게 이런 얘기를 들었다.

"헤이그에 범상치 않은 사연을 가진 사람이 한 명 있는데요. 사람을 기피하고 워낙 말이 없어서 뭔가 심오한 인물이라고 소문이 났어요. 부모가 그에게 재산 관리를 맡겼고요. 그런데 이 사람이 파리에서 오랫동안 지내다가 그림만 산더미같이 사서 돌아온 거예요. 당장 쓸 현금조차 몇 푼 없는 상태로 말이에요. 그가 사들인 그림들을 전문가들에게 보여줬대요. 전문가들이 이구동성으로 말하기를 소위 옛날 그림은 문외한이라서 샀을 수도 있지만 요즘 그림은 미치지 않고서는 돈 주고 사지 않을 그림이라고 했지요. 결국 정신과 의사들이 그 '애호가'를 정신병동에 보냈답니다."

나는 문득 생각했다. '혹시, 혹시 그 네덜란드인 손님 아닐까?'

과연 그 손님이 맞았다. 10여 년 후, 이 기인이 세상을 떠나자 친지들은 서둘러 소장품 일체를 처분했다. 그가 정신병동에 들어가 있는 동안은 합법적으로 그 그림들을 처분할 수 없었기 때문이다. 판매 당시, 반 고흐 한 점만으로도 3만 프랑은 넘어섰다. 세잔의 작품들은 대중을 놀라게 할까 봐 별도로 남겨두었다. 마침

내 그 작품들까지 내놓기로 결정하자 굴지의 수집가들이 앞다투어 몰려들었다.

이 소식이 퍼지면서 정신적으로 문제가 있는 사람들이 돈 되는 그림을 알아보는 육감이 있다는 말이 돌았다. 그래서 자본을 모아 단체를 구성하고 머리가 좀 모자라는 사람을 뽑은 다음 구매 대행인을 딸려서 파리로 보냈다고 한다. 하지만 그 머리가 모자라는 사람이 그림에 아무 관심이 없고 전시회, 화랑, 작업실이라면 질색을 했기 때문에 이 실험은 무산되고 말았다나.

'팔리는' 그림에 대한 생각을 보여주는 또 다른 예가 있다. 이번에는 수집가 얘기가 아니라 직접 그림을 그리는 사람 얘기다.

내가 아는 어떤 아이는 지적 장애가 있었다. 부모가 그 아이의 장래를 염려하자 어떤 사람이 그림을 그리게 해보라고 권했다. 부모가 얼토당토않다는 반응을 보이자 그 사람이 말했다.

"왜요, 경매에서는 '머리가 이상한 사람들' 그림이 제일 비싸게 팔리는데요."

하지만 난관에 봉착했다. 그 아이는 '청개구리' 같은 아이였다. 그래서 아이의 손이 미치는 곳에 화폭과 붓, 물감을 놔둔 다음 절대로 만지지 말라고 하면 그림을 그리려니 생각했다. 과연 반항아는 화폭에 물감을 마구 칠해댔다. 부모는 작품 수가 웬만큼 나오자 소위 '전위파' 화랑 관계자를 찾아갔다.

"정신에 문제가 있는 화가의 그림을 보여드리고 싶습니다."

그러나 그 화상은 아이의 그림을 대충 훑어보고는 이렇게 말했다. "아니, 지금 날 놀리는 거요? 이건 정신에 문제가 있는 화가 그림이 아니오! 그런 그림은 풍경화인지 인물화인지 정물화인지 구분이 안 된다는 특징이 있소, 이건 뭘 그렸는지가 확실하잖소."

부모는 망연자실했다. 아버지가 이렇게 탄식했다.

"젠장! 화폭과 물감 값 1,500프랑만 날렸구려!"

어느 날 아침, 대단한 멋쟁이 부인이 나의 그라몽 거리의 화랑을 방문했다.

"나는 S후작부인이에요. 스타인 씨가 소장한 마티스와 피카소를 꼭 보고 싶어요. 선생님이 그분을 잘 아신다고 하니 소개를 좀 해주셨으면 해요."

"소개도 필요 없습니다. 스타인가家 삼남매는 세상에서 제일 친절한 사람들인 걸요. 토요일 저녁 아홉 시에는 누가 찾아가든 기꺼이 다 받아줍니다."

"그 이야기는 들었어요. 하지만 오늘은 월요일이고 나는 아무리 늦어도 모레에는 로마행 기차를 타야 해요. 상상해보세요, 리츠 호텔에서 차를 마시고 있으면 모두가 스타인가의 소장품 얘기를 하는데 나만 아무것도 모르는 바보가 된 기분이라니까요."

S부인은 조금 주저하면서 말을 꺼냈다. "이탈리아 대사와 절친한 사이인데 그 친구에게 미국 대사를 통해서 얘기를 좀 해달라고 해볼까요?"

"전에도 그렇게 대사들이 주선하려고 한 적이 있었는데 잘 안 됐습니다."

"아, 할 수 없군요! 내가 일정을 미루고 기다려야겠네요."

돌아오는 토요일, 나는 S부인의 요청에 따라 그녀를 대동하고 스타인가를 방문했다.

친구들과 한담을 나누던 거트루드 스타인(미국의 시인이자 소설가)은 우리 인사에 화답하고는 마음껏 집 안을 구경해도 좋다는

몸짓을 해보였다.

레오 스타인은 안락의자 깊숙이 몸을 묻은 채 두 발을 서재의 작은 책상 위에 올리고 있었다. "이러고 있으면 소화가 잘 되거든요." 그는 허물없이 말했다.

그 시절을 회상하면 스타인가 벽에 걸려 있던 마티스와 피카소, 특히 세잔이 회색 옷을 입고 붉은 의자에 앉아 있는 자기 아내를 그린 초상화가 눈에 아른거린다. 세잔 부인의 초상화는 한때 내가 소장했던 것이다. 나는 이 그림을 1905년 살롱 도톤에서 주최한 세잔 회고전에 대여해주었다. 나도 그 회고전에 자주 들렀기 때문에 스타인가 남매들이 그 그림 맞은편 간이의자에 앉아 있는 모습을 우연히 보기도 했다. 그들은 아무 말 없이 그 그림을 응시하고 있었다. 전시회 폐회 날, 레오 스타인이 그림값을 들고 왔다. 그때 거트루드 스타인도 함께 왔다. 그녀가 "이제 이 그림은 우리가 가져가겠습니다"라고 했다. 그들은 흡사 소중한 사람의 몸값을 치르고 데려가는 것처럼 보였다.

거트루드 스타인은 이해하기 어려운 데가 있는 사람이었다. 넉넉한 면 벨벳 원피스, 가죽 끈이 달린 샌들 차림에 사람 좋아 보이는 얼굴만 봐서는 과일 가게, 유제품 가게, 식료품점이나 드나드는 평범한 주부로 오해할지도 모른다. 하지만 그녀와 눈이 마주치면 당장 '부르주아 여성' 이상의 그 무엇을 직감하게 된다. 그녀의 형형한 눈빛은 아무것도 허투루 보지 않는 관찰자의 눈빛이었다. 게다가 어떻게 그녀의 웃음소리를 듣고도 아무렇지 않을 수 있을까. 자기 자신조차 비웃는 듯, 그 야유 섞인 웃음소리를.

최근에 누가 나에게 이런 말을 했다.

"《누벨 르뷔 프랑세즈》에서 거트루드 스타인이 마티스의 작

업실을 묘사한 글을 읽었습니다. 마티스의 예술에 대한 언급은 일절 없더군요. 그냥 자기 눈에 보이는 것만 나열했더라고요. 이쪽의 의자, 저쪽의 이젤, 벽에 액자도 없이 걸어놓은 그림, 서랍장 위 작은 조각상……."

나는 그에게 거트루드 스타인의 글에는 냉정한 나열 말고도 다른 것이 있다고 지적했다. 마치 실존 인물을 모델로 삼았지만 이름은 밝히지 않는 소설처럼, 그녀의 회고록 속에서 나는 화랑 문간에서 문설주에 손을 짚고 서서는 행인들을 지옥에 보내버릴 것처럼 인상 쓰고 있는 인물로 등장하지 않는가? 내가 좀 더 상냥하고 유쾌한 성품을 타고나지 못한 것이 어찌나 안타깝던지!

최근에 콜레주 드 프랑스의 베르나르 페 교수가 스타인의 회고록 번역을 맡았다는 소식을 들었다. 나는 탄성을 질렀다. "콜레주 드 프랑스 교수를 번역가로 맞이하다니, 스타인은 운도 억세게 좋구먼!"

나에게도 번역에 얽힌 에피소드가 있다. 나는 고갱에 대한 글을 쓰면서 이 화가가 타히티에서 식민지 개척자들colons과의 관계가 원만치 않았다고 했다. 그런데 내 글을 번역하는 사람이 이렇게 질문하는 게 아닌가.

"아니, 볼라르 씨, 어떻게 '결장結腸, colon'이라는 단어를 복수로 쓸 수 있어요? 결장은 사람 몸에 하나뿐이에요, 이건 대장의 일부분으로서……."

내가 어이가 없어서 말을 잇지 못했더니 그가 덧붙였다. "걱정 마세요, 내가 사전에서 확인했어요."

다른 미국인 수집가들도 생각난다.

반스 씨가 우리 화랑에 와서는 그림 20~30점을 쭉 늘어놓아

달라고 했다. 그러고 나면 그가 쓱 지나가면서 이것, 이것, 이것, 식으로 주저 없이 선택한다. 그는 자기 이름을 딴 재단에 이런 식으로 세잔 100여 점과 르누아르 200여 점을 모아들였다.

또 다른 미국인 수집가 존 퀸은 화가들에게 큰 도움을 주었다. 그는 2차 세계대전 중에 프랑스 화가들의 그림이 미국에서 후한 가격에 팔리는 데 일조했다. 그는 유명 변호사로서 법률 지식을 동원해 프랑스 화가들을 도왔다. 특히 그들과 미국 세관 사이의 분쟁에 개입해서 일정한 성과를 거두었다. 일례로 상징주의 조각가 브랑쿠시의 청동상 〈공간 속의 새〉가 문제가 된 적이 있었다. 미국 세관은 이 작품이 금속 덩어리에 불과하며 가공하지 않은 금속에 부과되는 세금을 피하려고 속임수를 쓴 것이라고 여겼다. 미국 영사관에서도 수입세를 내야 하는 공산품과 세금이 면제되는 예술품의 구분을 두고 그 비슷한 논란이 있었다.

"자리에서 일어나 보시겠습니까?"

화가 조르주 루오가 미국인 공무원에게 말했다. 공무원은 깜짝 놀랐지만 하라는 대로 했다.

"당신이 앉았던 의자를 잘 보십시오. 나무판에 일정한 간격으로 직경이 똑같은 구멍들이 뚫려 있습니다. 이건 공산품입니다. 만일 구멍을 손으로 뚫었다면 결코 똑같을 수가 없습니다. 이게 바로 공산품과 예술품의 차이입니다."

미국인 화가 메리 카사트도 프랑스 미술에 크게 공헌했다. 카사트가 나에게 이런 말을 한 적이 있다.

"해브메이어 씨에게 당신 얘기를 해두었어요. 그러니까 제일 좋은 그림들을 따로 마련해두세요. 해브메이어 씨가 누구인지는

아시지요?"

알고말고! 설탕왕 해브메이어! 마침 얼마 전에 신문에서 해브메이어가 여행을 떠난 동안 설탕 가격이 폭락했는데 그가 뉴욕에 돌아오자마자 설탕 가격이 다시 살아났다는 기사를 읽은 참이었다. 설탕왕! 나는 그에게 보여줄 만한 그림들을 고르면서 내심 생각했다. '나에게 억만장자의 권세가 있다면 사치스러운 위세가 아니라 되레 소박한 생활로 세상을 놀라게 할 텐데. 나는 아무리 돈이 많아도 요트를 소유하거나, 전용 특급 객차를 마련하거나, 호화로운 사저를 구입하지 않을 거야. 석유 왕, 카카오 왕, 추잉껌 왕처럼 허례허식에 얽매이지 않을 거야.' 그런 생각에 잠겨 있는데 불친절한 마부(1898년에는 으레 그랬다)가 내 화랑 앞에 삯마차를 세웠다. 아주 검소한 차림새의 신사가 마차에서 내렸다. 나는 불쑥 튀어들어 온 손님이 괜히 못마땅했다. 해브메이어 씨가 올지도 모르는데 이 사람에게 판화 한 점 팔자고 그를 기다리게 하는 건 아닌가 싶었기 때문이다. 하지만 웬걸, 이 낯선 손님은 세잔을 보고 싶다고 했다. 그는 두 점을 골랐다. 그러고 나서야 자기 명함을 주고 삯마차로 돌아갔는데 그가 바로 해브메이어였다!

그를 좀 더 잘 알고 나서는 검소한 차림새보다 일상에 배어 있는 근검절약이 더욱더 놀라웠다. 하루는 함께 그림을 보러 가던 길에 해브메이어가 오페라코미크 극장 앞에 잠시 마차를 세웠다.

"표를 사둬야겠소. 오늘 저녁에 아내와 다른 친구 한 명과 공연을 관람할 생각이오."

그는 티켓 창구에 가서 말했다. "오케스트라석으로 3매."

"다 팔렸습니다. 박스석밖에 남지 않았어요."

"그럼 박스석으로 3매 주시오."

"박스석은 4인석 단위로만 판매합니다."

"알았소, 그럼 다음에 오리다."

그가 내게 말했다. "세 명이서 볼 건데 쓸데없이 한 자리를 더 사고 싶진 않소."

그렇지만 원숭이도 나무에서 떨어질 때가 있었다. 게다가 그건 납득할 만한 미친 짓이었다. 본인은 미친 짓이라고 생각하지도 않았다. 하루는 내가 그들 부부에게 세잔 한 점을 보여주었다. 세잔이 자기 누이를 그린 이 초상화는 희한하게도 엘 그레코 작품 분위기가 났다. 해브메이어 부인은 그 그림을 마음에 들어 했다.

"이건 얼마인가요?"

"1만 프랑입니다."

"저 그림은 더 큰데도 7,000프랑이잖소, 왜 이건 1만 프랑이오?" 해브메이어 씨가 물었다.

"일리 있는 지적입니다. 두 그림의 가치는 비슷비슷해 보이지요. 하지만 누이의 초상에는 뭐라 정의할 수 없는 매력이 있거든요."

"그러니까 그 매력이 값을 한다는 거요?" 해브메이어 씨가 말했다.

얼마 후, 그 그림을 다른 거물급 기업인이 샀다. 구매자는 마가린 왕 오귀스트 펠르랭 씨였다. 해브메이어 부인이 이 소식을 듣고는 세잔의 좋은 그림을 놓쳤다고 남편을 책망했다. 해브메이어는 이 실수를 만회하려고 자기 생일 파티가 열리는 날 로렌스 알마 타데마 한 점을 구입했다.

"당신은 이 그림이 정말 좋아요? 나는 지난번에 봤던 이 화가의 다른 그림이 더 좋아요!" 그의 아내가 말했다.

"나도 그건 알고 있소! 하지만 이 그림이 1만 프랑이면 썩 괜찮은 거래거든!" 설탕왕이 말했다.

해브메이어는 이처럼 실리적인 인물이었지만 뭔가에 한눈에 반하는 일도 없지는 않았다. 하루는 내가 이런저런 그림을 보여주었는데 세잔의 〈소나무와 수도교〉에 큰 관심을 보였다.

"세잔의 이 작품은 얼마요?"

"1만 5,000프랑입니다."

"사겠소."

그는 바로 이렇게 말하고는 아내를 향해 이 난데없는 구매욕의 이유를 설명했다.

"이 그림의 배경이 꼭 우리가 폼페이에서 감탄했던 벽화와 비슷하지 않소?"

그는 다시 한번 세잔을 감상하면서 중얼거렸다. "이 그림에 뭐가 있기에 이리도 생각이 많아질까?"

프랑스의 천재성이 낳은 새로운 것은 죄다 자국自國에서 무관심, 나아가 적개심에 부딪힌다.

이 나라에서는 문학, 음악, 회화를 막론하고 과감한 도전은 뭐든지 의심부터 받는다. 특히 현대 회화에서 마네, 세잔, 드가, 르누아르, 고갱 같은 거장들이 자국에서 인정받기까지 어떤 난관을 극복해야만 했는가는 앞에서도 얘기한 바 있다. 참 역설적이지 않은가. 합리적 기질이 농후한 프랑스인은 속아넘어 가고 싶지 않다는 마음이 너무 크기 때문에 모든 새로운 예술 표현에 대해 극도로 보수적이다. 반면 독일인은 본능적으로 집단의 기강을 따르면서도 미래를 예견하는 모든 것에 열광적으로 합류한다.

파울 카시러가 그런 경우다. 베를린에 소재한 그의 화랑은 라피트 거리의 연장선에 있는 것 같았다. 베를린 화가 리베르만은 작업실에 프랑스 인상파의 수작들을 모아놓고 있었다. 드루오 경매에 마네, 드가, 르누아르, 세잔, 클로드 모네, 요컨대 현대 화파 전체가 올라오게 하는 장본인은 독일의 미술관 책임자들, 베를린의 수집가들이다.

그렇지만 그림을 구입하는 사람의 겉모습이나 사소한 행동만 보고 그의 기질을 오해하는 경우도 더러 있다. 내 화랑에 독일인 부부가 와서 고갱을 보여달라고 했다. 그 부인이 갑자기 모자 핀을 잃어버렸다면서 근방에 모자 핀을 살 수 있는 상점이 있는지 물었다. "가까운 곳에 시장이 있습니다. 우리 집 하녀에게 안내해드리도록 하지요." 하녀가 돌아와서는 나를 살짝 따로 불렀다. "알아두시는 게 좋을 듯해서 말씀드려요. 저 부인이 마음에 쏙 드는 핀을 찾았는데 가격이 1.95프랑이었어요. 부인은 너무 비싸다면서 18수짜리 싸구려 핀을 고르더군요."

그런데 그 부부는 그날 그림을 무려 11만 5,000프랑어치나 사갔다.

독일의 화상, 미술 애호가, 유명 화가 들이 프랑스 현대미술의 전파자 노릇을 했지만 그 나라의 미술평론가와 작가들도 그 못지않게 '시대를 앞선' 프랑스 화파를 열렬히 찬양했다. 전쟁이 한창이던 1917년, 스위스에서 독일 도서전이 열렸다. 여기에 내가 발행하고 보나르가 삽화를 그린 『평행』과 『다프니스와 클로에 *Daphnis et Chloé*』 판본이 전시되었는데 프랑스에서는 아직 별 반응이 없던 그 시절에도 독일의 애서가들에게는 소중한 수집 대상이었다. 독일의 유명한 미술평론가 마이어 그라에페는《프랑크

푸르트 가제트》에 "종이, 인쇄술, 삽화가 완벽한 조화를 이루는 『다프니스와 클로에』 같은 책은 독일에서 결코 나올 수 없을 것"이라며 칭찬해 마지않았다.

내가 그 책을 발간한 1902년 당시에도 예술에 조예가 깊은 독일인 케슬러 백작은 자기 친구들에게 열렬히 선전을 하고 다녔다. 그는 양질의 출판물을 워낙 좋아해서 직접 출판에 도전하기도 했다. 첫 출간서 『에글로그』는 조각가 마욜이 삽화를 그렸을 뿐 아니라 마욜이 직접 제조한 종이에 인쇄를 했다. 이 유명한 종이 '몽발'은 마욜의 작업실이 있던 마를리 르 루아의 오두막에서 그 이름을 따왔다. 마욜이 염소 표백한 리넨으로 종이를 만들면 황변이 일어난다고 했기 때문에 케슬러 백작은 일부러 헝가리 오지에서 염소 표백하지 않은 리넨을 구해올 정도로 공을 들였다.

케슬러 백작에게 저녁 초대를 받았던 때가 생각난다. 프랑스 식당 분위기를 잘 보존하면서도 외국인 손님이 유독 많았던 '투르 다르장'에 갔다. 뭐, 좋은 포도주가 있으면 어디든 프랑스 분위기가 나지만 말이다. 투르 다르장의 포도주 저장고는 지배인 프레데리크의 명성에 걸맞게 부족함이 없었다. 나는 그 식당의 대표 요리인, 피血와 함께 조리한 오리고기를 보고 좀 질겁했지만 솔직히 맛은 정말 좋았다. 그 장면에도 옥의 티는 있었다. 나는 식당 종업원이라면 머리를 완전히 밀거나 적어도 짧게 잘랐으면 하는데 지배인 프레데리크는 장발에 수염까지 덥수룩하게 기르고 있었다.

손님들 중에는 굉장한 미모의 독일인 남작부인이 있었다. 내 기억이 정확하다면 아리스티드 마욜과 보덴하우젠 남작이라는 유명인도 그 자리에 있었다. 남작은 키가 크고 유쾌한 사내였는

데 왠지 장교복과 군도를 갖추고 부하들의 행군을 지휘하는 모습이 연상되었다. 케슬러 백작은 보덴하우젠 남작을 현대미술에 입문시킨 장본인이었다. 그런 까닭에 이 남작을 내 화랑에서 여러 번 만날 기회가 있었다. 하루는 프레미에의 잔 다르크 상 얘기를 나누던 중에 내 동생이 잔 다르크의 기적은 프랑스인들을 화합시킨 것이라는 미슐레의 말을 인용했다. 세잔의 작품을 감상하던 보덴하우젠 남작이 이 말을 듣고 갑자기 고개를 돌리더니 성난 표정으로 동생을 쏘아보았다. '독일과는 무관한 500년 전의 역사적 사실이 왜 그리 못마땅할까?' 나는 의아했다. 하지만 얼마 후인 1914년에 전쟁이 터지자, 적군인 프랑스인들이 화합을 이뤄냈다는 생각만으로도 그들 입장에서는 울화가 치밀 수 있는 일임을 이해하게 되었다.

내가 주최한 전시회에서 어떤 손님 두 명이 외국어로 대화를 나누고 있었다. 둘 중 한 명은 고갱을 한 점 구입하고 돌아갔다. 다른 한 명이 남아서 계속 그림을 보고 있기에 내가 다가가서 방금 둘이서 나눈 대화가 어느 나라 말인지 물어보았다. "러시아어입니다." 나는 내가 아는 러시아인 화상에게 어떤 러시아인 손님이 값도 깎지 않고 덥석 그림을 사가더라고 얘기했다.

"러시아인이 흥정 없이 물건을 살 리가 없소! 틀림없이 폴란드인일 거요."

나는 이 말을 듣고 값을 깎지 않는 것은 러시아인다운 태도가 아니라는 생각을 하게 되었다.

러시아인 미술 애호가들로 말하자면, 어찌나 흥정을 잘하는지 백 퍼센트 러시아인임이 분명한 손님이 한 명 있었다. 이름은 잘

기억나지 않지만 '예프'로 끝나는 이름이었던 모스크바 출신 손님이 이런 말을 했다.

"내가 진짜 범상치 않은 화상을 한 명 알고 있어요. 그 사람하고 거래를 하면 늘 내가 정해놓은 금액의 상한선까지 쓰게 되거든요. 정말이지, 내 생각을 다 읽는 것 같습니다!"

나중에 알게 된 일인데, 그 화상이 읽은 것은 손님의 생각이 아니라 타이피스트 어깨 너머로 훔쳐본 숫자였다. 러시아 출신의 그 비서는 자기 고용주와 다른 러시아인이 그림 가격을 두고 설전을 벌일 때 그 금액을 다 기록해두었던 것이다.

러시아인의 기질 중에는 병적일 정도의 충동 같은 것이 있다. 모스크바 출신의 수집가 모로소프 씨는 자기 집 실내장식을 맡긴 모리스 드니를 기다리는 중이었다. 모로소프 씨의 동생이 그 화가를 얼른 만나고 싶다고 몇 번이나 말하곤 했다. 그런데 모리스 드니가 도착하기로 한 날을 하루 남기고, 그 동생이 수다를 떨다가 갑자기 탁자 위의 권총을 집어들었다.

"자, 내가 자살을 한다면!"

그는 그대로 총을 머리에 댄 채 방아쇠를 당겼다.

하루는 내 화랑으로 호텔 종업원이 왔다. 그는 진열창에 있던 세잔의 누드화들을 가리키면서 '이런' 그림을 찾는 고객이 있다고 했다. 다음 날 실제로 그는 스나진 백작이라는 러시아인을 대동하고 다시 찾아왔다. 백작은 세잔의 누드화들을 둘러보고 고개를 저었다.

"너무 거칠게 그려졌구먼. 나는 아주 정교하게 그린 '춘화'*를

* 동방에서는 벌거벗은 몸을 나타낸 그림은 전부 외설로 간주한다. 그래서 이

184

원한다오. 당신네들의 메소니에가 그린 눈밭처럼 실제와 닮은 누드를 그리는 화가들이면 좋겠소. 내가 직접 만든 동화의 삽화로 넣을 그림이 40여 장 필요하오."

어느 흑인 왕자가 시장에서 소년들을 사들였다. 왕자는 궁으로 돌아와 붉은 매듭이 달린 얇은 초록색 튜닉으로 갈아입었다. 시장에서 사온 두 소년 중 한 명에게는 불가리아 장군의 옷을 입혔고 다른 한 명에게는 러시아 해군복을 입혔다. 그러고 나서 그 둘에게 ─ 프랑스어로는 뭐라고 하더라? ─ 장난질을 하게 했다.

나는 그의 동화를 더 들으려 하지도 않고 그냥 뤽상부르 미술관에 가면 원하는 그림들이 있을 거라고만 말했다.

며칠 후에 러시아 백작이 우리 화랑에 다시 왔다. 그는 뤽상부르 미술관에서 에르네스트 메소니에만큼 정교하면서 자기가 원하는 만큼 매혹적인 소년의 누드화를 찾았다고 했다. 그 그림은 부그로의 〈죽은 아이〉였다. 그는 부그로가 직접 '아주 정교한 춘화' 표본 그림을 가지고 내 화랑으로 와줬으면 좋겠다고 했다. 나는 부그로는 이미 '일가를 이룬' 화가이므로 직접 그림을 팔러 나오지는 않는다고 말했다.

"그렇군요! 그러면 내가 그를 찾아가겠습니다."

러시아인 손님은 누드화를 '춘화'라고 불렀던 것이다. 꼭 동방에서만 그런 것도 아니다. 레위니옹 도위원회가 어느 유명한 젊은 화가에게 장학금을 수여했는데 1년 후 이 화가는 옷을 벗은 채 누워 있는 여인의 그림을 보냈다. 그 그림을 도위원회 회의실에 걸었는데 한 위원이 그 그림을 보고 "아니, 이런 춘화를 걸어놓다니!"라면서 펄쩍 뛰었다고 한다. 내 기억이 틀리지 않다면 문제의 그림은 이탈리아의 거장 코레조의 모사화였다. ─ 저자

러시아인이 떠나고 나서 나는 이제 그를 더 볼 일이 없겠구나 생각했다. 그런데 얼마 후, 그가 또 우리 화랑에 나타났다.

"내가 그 부그로라는 사람을 찾아가, 장난치면서 까불고 노는 소년들의 누드화 40점을 의뢰했지요. 내가 원하는 그림을 열심히 설명했는데 그자가 나보고 소리를 지릅디다. '꺼지시오! 이 늙다리……' 뭐라고 했더라? 영어로는 'old pig'였는데……. 아, 생각났다, 늙다리 돼지라고 했소!"

나는 이 러시아인 손님에게 더는 그런 그림을 의뢰할 화가를 찾지 말라고 하려 했다. 하지만 그가 먼저 말했다.

"더 찾을 것도 없소! 나에게 필요한 화가를 이미 찾았으니까. 뢰상부르 미술관에 다시 갔다가 굉장히 멋진 카바넬의 누드화를 발견했소. 그런데 마침 카바넬 본인이 그 앞에서 자기 작품을 모사하고 있지 뭐요. 우리는 이미 통성명도 했다오. 그는 내 의뢰를 수락했고 바로 작업에 들어가겠다고 했소."

그가 너무 흡족해했기에 나는 '진짜 카바넬은 죽은 지 오래'라는 말을 굳이 할 필요가 없다고 판단했다.

솔직히 말하자면 나는 '정교한 춘화'를 원하는 이 기이한 애호가가 어떤 사람인지 궁금했다. 나는 그가 어떤 사람인지 알고 싶어서 우리 화랑에는 러시아 기업인이나 큰손 단골이 많다고 떠보았다. 그러자 그가 내 말을 가로막았다.

"나는 장사치가 아니라 귀족이오. 우리 아버지는 박애주의자였고 지금은 내가 아버지 일을 이어받아서 하고 있소. 아버지가 집 없는 소년들을 위한 고아원을 설립하셨고 내가 그 운영을 맡아보고 있지."

그러면서 그는 나에게 밥을 사겠다고 했다.

"파리에서 아주 작은, 뭐라고 하더라, 아, 그래! 간이식당을 하나 알아두었소."

거절을 하면 상대가 무안해할까 봐 알았다고 했다. 하지만 나의 부자 손님은 그 간이식당의 상호를 기억하지 못했다. 그는 다음 날 나를 데리러 오겠다고 했다.

"캉봉 거리로 가주시오. 그 식당이 보이면 세워달라고 하리다. 굉장히 작은 가게였소." 그는 나와 함께 마차에 오르고는 마부에게 이렇게 일렀다.

그가 말한 '아주 작은 간이식당'은 그 유명한 부아쟁 카페였다. 나의 러시아인 손님은 매일 저녁 그 카페에서 저녁을 먹는다고 했다. 식사는 아주 훌륭했다. 후식을 먹으면서 그는 나에게 어디 좋은 데 가서 마무리를 하자면서 제일 인기 있는 극장이 어디인지 물었다. 나는 그냥 되는 대로 "바리에테"라고 대답했다. 러시아인은 종업원을 불러서 좌석을 세 개 확보해달라고 했다. 나는 그래서 누구 한 명이 더 오는 줄 알았다.

종업원이 돌아와서는 빈 좌석이 없다고 했다.

"그래도 꼭 가보고 싶은데! 돈은 얼마든지 내겠어!"

그의 말은 즉각 효력을 나타냈다. 종업원이 다시 돌아와서는 좌석 세 개를 구했다고 했다.

극장에 도착해서 러시아인 손님이 외투와 소지품 보관소를 그냥 지나치기에 나도 그냥 지나갔다.

객석에서 그는 나와 한 칸 떨어져 앉고 그 중간 좌석에 자기 외투를 올려놓더니 나보고도 외투를 거기 두라고 했다. 간이좌석조차 구하지 못한 관객들이 그 자리를 계속 흘끔거렸다. 공연 시작 전까지는 다들 그 자리가 예약석이라고 생각했을 것이다. 하지

만 막간 휴식 시간까지도 자리가 비어 있자 그 자리를 차지하려고 자꾸 누군가가 비집고 들어왔다. 그 때문에 우리 줄 관객들은 매번 자리에서 일어나야 했다. 하지만 러시아인 손님은 그때마다 정중하지만 단호하게 말했다.

"이 자리의 티켓은 팔렸습니다."

"초대 손님이 꽤 늦네요." 내가 조그맣게 속삭였다.

"아무도 안 올 건데요."

그제야 나는 그가 외투를 올려놓고 팔을 기대려고 자리를 하나 더 샀다는 것을 알았다.

나는 어떤 미국인 부인에게 곧잘 이런 말을 했다.

"이런 식으로 가다가는 미국에 가야만 유럽 최고의 명화들을 볼 수 있겠습니다."

"그러게요. 우리는 구매력이 있으니까요."

"암요. 하지만 고층 빌딩을 그림으로 가득 채울 수는 있어도 유럽의 사오백 년 된 집들은 가져가지 못하겠지요."

부인이 잠시 생각에 잠겼다.

"오래된 집 말이에요? 어렵지 않아요. 나는 유럽의 집을 사서 미국으로 가져갈 수 있어요."

"돌무더기야 옮길 수 있겠지요. 하지만 집의 영혼까지 가져갈 수 있을까요?"

"집의 영혼? 그게 뭔데요?"

"집에 배어 있는 분위기라고 하면 좀 더 이해하기 쉬울까요. 집이 품고 있는 아우라? 그 집의 개성과 매력, 가령 봄마다 지붕을 덮은 이끼라든가…… 그런 건 옮겨갈 수 없지요. 당신이 집을 가

져간대도 그 집은 늘 유배라도 당한 듯한 분위기를 풍길 겁니다."

석 달 후 나는 그 미국인 부인 소유의 파리 근교 저택에 초대받았다. 그 집은 마차가 들어오기 좋게 대지가 확 트여 있었고 테라스도 있었다. 그런데 안타깝게도 가짜 고성古城 같은 조악한 건물이 시야를 딱 가로막고 있었다.

"저런, 저 건물이 옥의 티네요! 저게 없었다면 시야가 확 트여 좋았을 텐데!"

부인이 미소를 지으며 말했다.

"당신이 사오백 년 된 집 얘기를 했잖아요. 자, 보세요! 이게 640년 된 집이랍니다. 장부에도 공식적으로 기록되어 있어요. 이 집을 갖는 건 누워서 떡 먹기였어요. 그냥 내가 아는 업자에게 전화를 해서 '600년 된 집을 갖고 싶어요, 매입해주세요'라고 했지요. 그 후 바로 공사를 시작했어요. 여기는 파고, 저기는 허물고, 석재에 번호를 매기고. 기와에 이끼가 꼈으면 좋겠다는 말도 했지요. 자, 가까이 가서 보세요."

그녀는 나를 그 건물로 데리고 갔다.

"어때요, 내 성 참 근사하지 않나요?"

"당연히 원래 있던 자리에서는 근사했겠지요. 하지만 여기 옮겨놓으니 꿔다놓은 보릿자루처럼 보이지 않나요?"

"아, 그래요! 그 말씀도 하셨지요. 분위기? 그 부분도 생각했어요. 설계는 전부 끝났고요, 일단 성을 미국으로 옮긴 다음에……."

"성을 미국까지 가져간다고요?"

"그게 말이죠, 이 성은 원래 내가 여기서 지내려고 샀고요. 미국에는 다른 성을 보내려고 했지요. 더 오래된 성을 하나 봐놓기

도 했고요. 음, 설명을 좀 해야겠군요. 내가 이 성의 사진을 아들 해리에게 보냈어요. 그애는 미술 쪽 일을 해요. 우리 아들이 이 건축물에 홀딱 반해서는 자기도 하나 갖고 싶다는 거예요! 해리는 뱃멀미가 심해서 프랑스까지 오지도 못하는데 말이에요. 그래서 내가 미국으로 이 성을 보내주겠다고 했어요. 사실 어렵지도 않은 일이에요. 석재에 일련번호를 매겨서 상자에 넣어요. 그러면 아무리 귀하고 오래된 성이라도 세계 어디든 갈 수 있답니다. 하지만 일단은 여기에 지어야 했어요. 축제를 열 계획이에요. 축제 프로그램의 일부는 고택에서 진행하기로 했지요. 전시가 끝나는 대로 해체하고, 분류하고, 다시 포장할 거예요. 건축가와 서면 계약도 맺었어요. 5개월 후, 미시간호 근방의 해리 소유지에다 이 고성을 재건하기로요."

미국 여자는 잠시 시간을 두었다가 이어서 말했다.

"당신이 말하는 분위기라는 것도 포함해서요! 건축가가 이 성이 있던 곳의 바람 소리, 종달새 우는 소리, 귀뚜라미 소리, 교회에서 들려오는 저녁 종소리까지 다 녹음해뒀어요."

그녀는 하인을 불러서 녹음기를 가져오게 하더니 방금 나열한 소리들을 나에게 들려주었다.

"바람 소리가 시원찮네요. 이미 재녹음을 요청해놓긴 했지만요."

루브르의 〈올랭피아〉 앞에서

어느 날 루브르 박물관에서 〈올랭피아〉 앞에 누가 멈춰 서 있었다.* 언뜻 보아 화가 샤를 토세 같았다. 다가가서 확인해보니 과연 그였다. 나는 그가 마네와 알고 지낸다고 들었다.

"마네를 어떻게 알게 됐습니까?"

"베네치아에서였지요. 아이스크림을 사려고 플로리안 카페에 들어갔습니다. 내가 익히 아는 위대한 화가의 우아한 실루엣이 바로 옆자리에 와서 앉지 않겠어요. 화가의 부인도 함께 있었습니다. 마네 부인은 위엄 있는 풍모가 인상적이더군요. 부인이 양산을 떨어뜨려서 내가 허리를 숙여 주워드렸습니다. 마네가 나에게 고맙다고 하면서 '프랑스인이군요. 젠장, 여기는 너무 심심하지 않습니까!'라고 했지요. 마네 부인이 미소를 지었어요. 챙 넓은 모자 밑으로 아이 같은 장밋빛 얼굴이 활짝 피어나는 것 같았

* 〈올랭피아〉는 현재 오르세 미술관에서 소장 중이다.

어요. '에두아르는 농을 치기 좋아해요. 괜히 파리지앵 행세를 하면서 말이에요.'"

"토셰 씨, 마네가 그 당시에 저 유명한 〈베네치아의 대운하〉를 그린 건가요?"

"그렇지요. 마네가 그 주제에 얼마나 열의를 불태웠는지! 파사드를 이루는 벽돌의 시든 장미색, 수면의 카드뮴색, 토대의 초록색 때문에 하얀 대리석 계단이 확 두드러져 보이지요. 배가 지나면서 수면이 요동칠 때 나타나는 빛과 그림자의 효과에 마네는 탄복했습니다. '샴페인 병들이 떠 있는 것 같군.'

하루는 그와 곤돌라를 타고 돌아다니면서 파란색, 흰색의 거대하고 뒤틀린 말뚝들, 프란체스코 과르디가 좋아했던 산타마리아 델라 살루테의 비견할 데 없는 돔 지붕에 감탄했지요. 마네가 이렇게 말했습니다. '이 배경에다가 아벤세라헤스* 같은 구릿빛 살결의 미남 뱃사공이 분홍 셔츠, 오렌지색 머플러 차림으로 곤돌라를 모는 모습을 그려야겠네.' 다른 곤돌라에 타고 있던 빌라 메디치 기숙생 몇몇이 이 말을 듣고는 비웃었어요. 심지어 '과장되고 낡은 기법'이라는 말까지 하더군요."

"『성인사聖人史』에 이런 이야기가 나옵니다. 아이들이 선지자를 비웃었어요. 그러자 인근 숲에서 곰이 튀어나와 그 경솔한 아이들을 잡아먹었다지요. 그림의 신께서 대운하에 바다 괴물을 등장시켜 마네의 복수를 해주었다면 좋았으련만!"

샤를 토셰가 내 말을 가로막았다.

* 스페인 그라나다의 알람브라 궁전에는 아벤세라헤스의 방이 있다. 스페인 문화에 대한 마네의 관심을 드러내는 표현이다. —옮긴이

"그림의 신은 그 정도로 만족하지 않았지요! 신은 망각의 곰을 보내 당대 화가들과 그 스승들마저 후세의 기억에서 지워버렸잖소? 그 무리 속에서 마네만 살아남았어요."

"마네는 동시대인들의 조롱을 아무렇지도 않게 여겼나요? 세잔은 행인과 부딪치고서 '내가 세잔이라는 거 몰라요?'라고 소리를 지른 적도 있답니다."

"그런 면으로는 마네 부인에게 들은 얘기가 있소. 마네 집안과 친하게 지내는 미술평론가가 마네의 그림을 조롱하는 듯한 평론을 신문에 기고했다지요. 다음 다음 날 마네가 아침 댓바람부터 불로뉴숲에서 습작을 하겠다고 나갔대요. 그날 돌아와서 실은 그 평론가하고 결투를 하고 왔다고 말하더랍니다. 〈베네치아의 대운하〉 이야기를 좀 더 하자면, 나는 완성작을 보고 정말 혀를 내둘렀어요. 그 분위기를 그 이상 적확하게 살린다는 건 불가능해요. 내가 그렇게 말했더니 마네가 이러더군요. '내가 그림 그리는 법을 배운 곳은 학교가 아니오. 토마 쿠튀르 문하에 들어간 날, 선배들이 옛날 그림 한 장을 던져주고 모사부터 하라고 했지요. 난 그 그림을 요리조리 돌려가며 보았소. 거꾸로 놓고 그리면 그나마 좀 재미가 있을 것 같았지. 하지만 얼마 안 가 골동품에서 뭘 얻어가겠다는 생각은 버렸소. 오히려 브라질 여행에서 더 많은 것을 배웠지. 배가 지나가는 자리에서 아른대는 빛과 그림자를 구경하면서 보낸 밤이 얼마나 많았는지! 낮 동안에는 상갑판에서 하염없이 수평선을 바라보았소. 하늘의 구도를 잡는 법을 그렇게 배웠다오.'"

"마네의 작업 방식은 어땠습니까? 세잔의 목소리가 지금도 들리는 것 같네요. '마네는 색조를 뱉어내지'라고 말하던……."

"실제로 선으로 작업을 하지는 않았어요. 재빠른 붓놀림으로 그림자, 빛, 반사광을 자신 있게 마구 던져 대는데 어느새 구도가 잡히고 그랬지요. 주데카섬을 마주보고 있는 베네치아의 어느 식당에서 함께 저녁을 먹은 적이 있는데요, 포도나무 덩굴이 늘어진 정자에 식탁이 차려져 있었지요. 그 정자 앞으로 주데카섬의 레덴토레 교회가 보였습니다. 아름다운 장밋빛 교회 건물이 청록색 물, 검은 방추형의 곤돌라와 확실한 대비를 이루었지요. 어둠이 서서히 내려앉자 마네는 그 사물들의 각기 다른 색조를 연구하고 분석했어요. 색가色價를 정하고 황혼빛에 물드는 그 풍경을 어떻게 재현할 수 있을 것인가 이야기했지요. 그러고는 갑자기 자리에서 일어나 물감통과 화폭을 챙겨 부두로 다가갔어요. 쓱쓱 붓놀림 몇 번에 먼 곳의 성당이 세워졌습니다."

"마네의 그림을 보면 신속한 필치가 한눈에 느껴집니다."

"잠깐만요! 나도 그의 작업을 내 눈으로 지켜보기 전에는 그렇게 생각했습니다. 나중에야 그 사람이 자기가 원하는 효과를 얻으려고 엄청나게 공을 들인다는 걸 알았지요. 〈베네치아의 대운하〉만 해도 몇 번을 다시 그렸는지 몰라요. 곤돌라와 뱃사공에만도 상상 이상으로 오래 매달렸을 겁니다. 마네가 탄식을 하더라고요. '빌어먹을, 모자가 모델의 머리에 잘 얹혀 있는 느낌, 기하원칙에 맞게 재단한 목재로 반듯하게 지은 배의 느낌을 내기가 왜 이리 힘든지!'"

나는 토셰의 이야기가 어찌나 흥미롭던지 조금도 지루한 줄 몰랐다.

"내가 한 편의 그림 속에서 시정詩情과 사실성이 결합할 수 있다는 말을 했더니 마네가 그러더군요. '황소 같은 쿠르베가 이 말

을 들어야 하는데! 쿠르베의 사실주의란……, 그래요, 〈오르낭의 매장〉에서 쿠르베는 모두를 묻어버릴 수단을 찾아냈지요. 사제, 인부, 장의사, 유족까지 말이오. 심지어 지평선도 지하 10피트에 두지 않았소.'"

"마네도 쿠르베한테는 혹독했군요. 모네, 세잔, 르누아르 같은 인상파 동지들에 대해서는 어떻게 생각했나요?"

"모네 한 사람만 마음에 들어 했지요. 세잔에 대해서는 '흙손으로 그림을 그리는 석공'이라고 했고 르누아르는 그림에 잘못 발을 들여놓은 호인 취급했어요."

며칠 후에 토셰 씨와 나는 다시 만났다. 내 입에서 맨 먼저 나온 말은 여전히 〈올랭피아〉의 화가에 대한 것이었다.

"마네의 작업을 종종 지켜보았다고 하셨지요?"

"베네치아에 있을 때는 거의 매일 그를 만났지요. 석호, 왕궁, 세월의 흔적이 역력한 낡은 고택 등이 그에게 끝없이 모티프를 제공했습니다. 하지만 그는 잘 알려지지 않은 곳을 더 좋아했어요. 내가 내 곤돌라로 계속 따라다녀도 되는지 물었더니 마네는 '마음대로 하시구려! 어차피 작업할 때는 아무것도 안중에 없소'라고 했어요. 그는 자기 곤돌라에서 그림을 그리면서 때때로 배가 출렁일 정도로 팔을 휘둘러 댔지요. 그러고는 팔레트나이프로 화폭을 마구 긁어대기도 하고요. 그러다 갑자기 콧노래나 휘파람 소리가 들리곤 합니다. 그럴 때 마네가 하는 말이 있었어요. '이거지! 이거지! 나는 일이 잘 될 때는 큰소리로 기분 좋은 티를 내야 하는 사람이라오.'"

"토셰 씨, 마네는 냉소적인 파리지앵인데 스페인과 이탈리아의 어떤 점에 그토록 매료됐을까요?"

"솔직히 말하자면 그는 스페인을 더 좋아했어요. '스페인은 참 단순하면서도 장엄하고 극적이지요. 그 말라붙은 것 같은 돌들이나 암녹색 나무들을 보세요! 베네치아는 알고 보면 장식에 불과합니다.'"

"베네치아는 위대한 화가들의 고장인데요?"

"들어봐요! 우리가 두칼레궁에서 베로네세의 〈베네치아의 승리〉를 함께 봤거든요. 마네가 그러더군요 '마음이 확 식는 그림이군요! 쓸데없는 정성, 공간의 낭비가 너무 심해요. 감정이 전혀 깃들지 않아요! 나는 카르파초의 그림이 좋습니다. 미사경본* 삽화의 우아함이 있다고 할까요. 그리고 티치아노와 산 로코코 화파의 틴토레토는 최고지요. 하지만 결국은 벨라스케스와 고야로 돌아가곤 합니다!'"

"티에폴로 얘기는 없었나요?"

"티에폴로는 싫어했어요. '이 이탈리아인들에게만 통하는 우의寓意,『해방된 예루살렘』이나 『광란의 오를란도』**의 등장인물들, 그 밖의 온갖 잡스러운 것들이 지겨워 죽겠구려! 화가는 모름지기 꽃과 과일과 구름만으로도 모든 것을 말할 수 있소!' 그리고 또 기억나는 일이 있네요. 리알토 다리 밑, '옛 어시장' 가판대를 함께 둘러볼 때였어요. 마네는 빛에 취했죠. 은빛 비늘의 거대한 물고기를 구경하면서 정말 즐거워하더군요. '파리 시의회가 나의 시청 장식화 프로젝트를 거부하지만 않았더라면 난 이런 걸 그렸을 거요. 아시겠소? 나는 정물화의 성 프란체스코가 되고 싶

* 미사 때 바칠 기도문과 예식 순서를 수록한 책. ─옮긴이
**『해방된 예루살렘』은 16세기 이탈리아 시인 T. 타소의 장편서사시이고 『광란의 오를란도』도 16세기 이탈리아 시인 L. 아리오스토의 영웅서사시다. ─옮긴이

소!' 또 한번은 채소를 보러 함께 갔었지요. 푸른 정장 차림에 밀 짚모자를 뒤로 넘겨 쓴 날씬한 마네가 곡식과 채소 더미를 성큼 성큼 넘어가 커다란 호박이 열린 넝쿨 앞으로 갔어요. 브렌타 강 변 특산물 말이에요. '터번을 쓴 터키인들의 머리 같군! 레판테와 코르푸의 승전 기념품!'

마네는 일을 마치면 기분전환 삼아 베네치아 관광을 다녔습니 다. 마네 부인도 남편과 함께 구불구불한 골목길을 산책하거나 맨 처음 보이는 곤돌라를 타고 좁은 수로로 들어가곤 했지요. 마 네는 누더기가 빛을 받아 나부끼는 누옥들을 특히 좋아했어요. 목이 훤히 파인 꽃무늬 옷을 입고 무라노 유리구슬을 꿰거나 알 록달록한 양말을 짜는 헝클어진 머리의 예쁜 소녀들도 좋아했고 요. 산 피에트로 디 카스텔로 어촌에서는 빛을 받아 자수정색으 로 빛나는 등나무 발에 싸인 말목들을 한참이나 멈춰 서서 구경 했지요. 햇빛에 금빛으로 그을린 어린아이들이 폴렌타(곡물가루 로 죽처럼 끓인 이탈리아 음식)와 수박을 얼굴에 묻힌 채 낡은 대리 석 계단에서 옥신각신하는 모습을 홀린 듯이 바라보기도 했고요. 오후의 마지막 코스는 중고품 가게들이었어요. 초라한 노점만 늘 어서 있던 그 거리가 40년 후에 고급 골동품 거리가 될 줄이야 누 가 알았겠어요. 마네는 오래된 레이스, 정교한 세공의 장신구, 귀 한 판화를 찾아내면 좋아서 어쩔 줄 몰라 했습니다.

우리는 저녁 모임을 함께 갈 때도 많았어요. 베네치아는 특히 야경이 감동적이지요. 마네도 저녁을 먹고 나면 밖에 나가는 것 을 좋아했어요. 그럴 때는 기꺼이 수다도 떨고 아내가 있는데도 처가 식구들, 특히 심술궂고 불평 많고 쩨쩨한 부르주아의 전형 인 장인 흉도 스스럼없이 보았지요. 그러다가 어디선가 어부가

구성지게 뽑아내는 뱃노래나 기타 연주가 들리면 하던 말을 멈추고 베네치아의 밤의 마법에 흠뻑 빠져들었습니다. 피아노를 잘 치는 마네 부인은 이런 분위기에서 슈베르트나 쇼팽이나 슈만을 연주해보고 싶다고 말하곤 했지요. 하루는 내가 마네 부인과 손발을 맞춰 작은 음모를 하나 꾸몄더랬지요. 그날도 저녁을 먹고 나서 수상 산책을 나섰습니다. 나는 곤돌라를 '탄식의 다리' 인근 수로로 몰고 갔지요. 거기에 이삿짐을 나르는 조금 큰 배가 있었어요. 그 배에 피아노를 싣고 덮개로 가려놓았지요. 미리 짠 대로 마네 부인은 곤돌라가 너무 흔들린다고 공연히 트집을 잡았어요. 나는 일행에게 좀 더 크고 안정적인 배로 옮기자고 하고는 그 배로 데려갔습니다. 그러고는 산 조르조 마조레 교회 방향으로 배를 몰았지요. 어느 순간, 마네 부인의 손끝에서 아름다운 선율이 피어났습니다. 슈만의 로망스였어요. 마네는 베네치아에서 지내는 동안 그때처럼 감미로운 순간은 없었다고 말하더군요."

"파리에서 부산스럽게 살다가 베네치아에 갔으니 얼마나 좋았겠습니까!"

"베네치아에서 마네는 오로지 그림 생각만 했어요. 계획도 많았고 미처 이루지 못한 것도 많았지요! 9월의 어느 일요일에는 그와 함께 메스트레에 가서 해변의 석호에서 열리는 조정 경기를 보았지요.

경기용 곤돌라와 희고 푸른 옷을 입고 노를 젓는 사람들이 한 덩어리가 되어 마치 거대한 뱀의 몸통 같았습니다.

마네는 우리가 탄 배의 쿠션에 기댄 채 '무릎담요'를 덮고 한 손으로 물결을 어루만지면서 이 조정 경기를 화폭에 담고 싶다고 말했어요. 국립미술원에서 기인 취급을 받던 마네가 그 그림에

대해서만큼은 푸생도 감탄할 만큼 고전적 규칙에 충실하게 구상을 전개하더군요. 그때 마네의 가르침을 나는 공들여 기록해두었습니다.*

조정 경기를 보러 간 그날이 마네가 베네치아를 마지막으로 즐긴 때였지요. 며칠 지나서 아침 일찍 마네가 나를 찾아왔더군요. '파리에서 급히 돌아오라는 부름을 받았습니다. 여기서 퍽 즐겁게 지냈는데 말입니다. 돌아가면 무슨 골치 아픈 일들이 날 기

* 그 기록을 토세 씨의 허락을 받아 여기에 인용한다.
1. 이처럼 혼란스럽고 복잡한 정경을 대할 때면 특징적 장면을 선택해서 그림의 경계를 한정해야 한다. 지금 이 경우에는 오색 깃발이 나부끼는 돛대, 녹색과 흰색과 적색의 이탈리아 국기, 관객을 너무 많이 태운 우중충하고 불안정한 배들의 윤곽선, 수평선에서 멀어지는 곤돌라의 흰색·검은색 중간 돛대, 그림 상부의 수평선, 목표 지점, 아련하게 보이는 섬들에 주안점을 두어야 한다.
2. 다양한 색가色價가 각 장면에 맞게 전체적인 분위기 속에서 서로를 떠받치거나 서로 거리를 두게끔 힘써야 할 것이다.
3. 하늘이 비치는 거울 같은 석호는 수많은 배, 승객, 돛대, 깃발 등이 운집한 일종의 광장이다. 이 석호는 독자적인 색채를, 거기에 비친 하늘, 구름, 인파, 사물에서 비롯되는 미묘한 색의 변화를 보여준다. 움직이는 사물을 두고 철사처럼 딱 떨어지는 윤곽선을 따지지 말라. 중요한 것은 눈에 보이는 색감들이다. 그것들이 실제의 양감, 부정할 수 없는 그림을 이룬다.
4. 곤돌라와 그 외 다양한 선박은 대개 어두운 색이다. 이 배들의 그림자가 내가 그리려는 물의 광장에서 기반 역할을 한다.
5. 앉아 있거나 움직이는 사람들, 그들의 의복, 양산, 손수건, 모자는 다양한 색가로 장면들과 곤돌라를 '돋보이게' 하고 내가 언뜻 느꼈던 진정한 특성을 살려준다.
6. 인파, 노 젓는 사람들, 깃발, 돛대는 알록달록한 색들의 모자이크에 해당한다. 자연스러운 동작, 깃발의 나부낌, 돛대의 흔들림을 잘 살려야 한다.
7. 수평선을 아주 높게 잡고 섬들을 위치시킬 것. 가장 멀리 보이는 돛단배들은 섬세하고 정확한 색채로만 보일 듯 말 듯 처리할 것.
8. 마지막으로 하늘은 거대하고 환한 닫집처럼 장면 전체를 감싸고 인물과 사물에 비치는 빛 구실을 하게 할 것.
9. 필치는 직관적이고 진술하게 해야 한다. 기교를 부리려 하지 말고 선량하고 정직한 화가들의 신께서 도와주시기를 기도하라!

다리고 있을지!' 나는 사귄 지 얼마 안 됐지만 정이 많이 든 그 부부를 배웅하러 역까지 동행했습니다. 마네는 역으로 가는 길에 대운하, 장미색 궁전들, 낡은 고택, 옅은 안개 속에서 간간이 보이는 거대한 말목을 마지막으로 지그시 바라보았지요. 객차에 오르는 순간까지 말 한마디 없더군요."

"마네를 파리에서 다시 만나셨나요?"

"나는 4년 후에야 프랑스에 돌아왔습니다. 생 페테르부르 거리의 마네 작업실에 인사를 하러 갔지요. 수도원 못지않게 검소한 분위기였어요. 실용적이지 않은 가구나 실내장식품은 하나도 없고 벽과 이젤에는 눈부신 습작들이 즐비했어요. 안쪽 벽난로 위에 담배파이프를 문 고양이 석고상이 놓여 있었던 것 같습니다."

"마네는 암스테르담 거리에도 작업실이 있지 않았나요?"

"맞아요. 해가 잘 드는 안뜰에 꽤 볼 만한 공간이 있었지요. 입구부터 습작이 너무 많이 쌓여 있어서 벽이 보이지 않을 지경이었어요. 작은 원탁마다 물병이나 컵에 꽃다발이 들어 있었지요. 앙토냉 프루스트의 유명한 초상화가 이젤에 놓여 있고, 밝은 색 옷에 큰 모자 차림의 여자를 그린 습작들이 진짜 작업 공간으로 통하는 붉은색 나무 계단을 따라 층층이 붙어 있었고요. 작업실 바닥에는 목탄이나 파스텔 선이 그어진 종이들이 마구 널려 있고, 벽에는 본격적으로 작업에 들어간 그림들이 걸려 있었습니다. 하얀 화폭에 그려진 아마존 여전사의 검은 모자, 불안한 눈을 한 말의 머리, 장미색 양산 등등이 기억납니다. 벨라스케스와 고야의 소묘를 볼 때처럼 아직 완성되지 않은 그림 특유의 생기와 약동감을 느꼈지요."

"만년의 마네도 만나셨나요?"

"그가 죽기 몇 주 전에도 암스테르담 거리의 화실에 찾아갔는걸요. 마네는 무척 상심하고 외로워했어요. '나야 살아야 하니까 그림을 그리는 거죠'라고 말하더군요. 내가 그림을 좀 안다는 사람들은 변함없이 그를 믿는다고 말했더니 마네는 이렇게 대꾸했습니다. '좋네요! 하지만 어쩌겠소! 행동 없는 믿음이 진실한 믿음일지? 그래요, 내 양복 재단사는 나를 좋게 생각할 거요! 포르도 그렇겠지. 내가 포르를 햄릿으로 분장시켜 그린 초상화에 대해 세간에 말이 많았잖소? 왼쪽 다리가 너무 짧다나? 사람이 서 있을 때 두 다리가 군인의 차려 자세 같을 수가 있소? 그리고 마룻바닥이 기울어졌다고 흉보는 사람들도 있다지요? 제기랄! 햄릿이 관객에게 다가가는 듯한 느낌을 주려면 정식 미술 선생들은 어떻게 한다는 건지 알고 싶구려.'

마네는 그렇게 말하고 일어났습니다. 그는 어깨를 으쓱하고는 늘 쓰는 챙이 평평한 모자를 푹 눌러 썼지요. 그러고는 콧수염이 움직일 정도로 활짝 웃으면서 '그만합시다! 토르티니 주점에 가서 맥주나 마십시다'라고 했어요. 그는 주머니에 손을 넣어 더듬었습니다. '좋았어! 크로키 수첩이 있구면. 거리에도 늘 그릴 만한 것이 있거든. 자, 가십시다.' 그는 벽에 압정으로 꽂아둔 어느 여인의 다리 습작을 가리켰어요. '어떤 종업원이 카페테라스에서 사이폰의 물을 빼고 있었지요. 키 작은 여자가 지나가다가 본능적으로 치마를 걷어올리더군요. 그 장면을 보고서…….'"

모네에서 피카소까지

루이스 브라운의 작업실에 갔을 때 어떤 신사가 그림을 들고 나타났다.

"새로운 발견?" 루이스 브라운이 물었다.

"좀 봐주시지요."

신사는 그림의 포장을 벗기고 다시 물었다. "이 말 습작 어떻습니까?"

브라운이 그림을 들여다보았다. "에르네스트 메소니에라고 생각했군요, 내 말이 맞지요?"

"그렇습니다. 어제 파리 골동품 시장에서 이걸 발견하고부터 가슴이 진정되지를 않는군요. 서명은 없지만 틀림없지 싶은데……. 내 아내도 안절부절못하고 있어요."

"아내 분이 그림에 관심이 있는 줄은 몰랐소만."

"아내가 가격에는 아주 빠삭하거든요. 조르주 프티 화랑에서 이것보다 크기가 작은 메소니에를 봤는데 5만 프랑을 부르더

랍니다. 이 그림에는 말들만 있고 인물이 없어서 좀 아쉽긴 합니다!"

"그렇지만 당신 '물건'이 메소니에 진품이 아니면요?" 루이스 브라운이 우물우물 물었다.

"정말로 그렇게 생각하시는 건 아니지요?"

"난 아무 말도 안 했소. 언뜻 보기에 이 질감, 이 데생은…… 메소니에가 맞다고 말하고 싶기는 하오. 하지만 곧 밝혀지겠지요. 메소니에는 아주 세련된 사람이오. 이게 자기 그림이 맞다면 당신이 서명을 청해도 기꺼이 받아줄 거요."

나는 얘기를 듣고 있다가 나도 그 유명한 화가의 작업실에 가보고 싶다고 말했다.

"어려울 것 있나요. 함께 가십시다."

메소니에의 집에 도착해서 작업실로 안내를 받았다. 이젤에는 거의 완성된 작품이 놓여 있었고 그 아래 돋보기가 매달려 있었다. 손님들에게 작품의 섬세함을 감상해보라는 듯이 말이다.

나는 작업실 한 쪽 구석에서 기묘한 작업에 몰두하고 있던 화가의 제자에게 관심이 쏠렸다. 그는 도박장에서 쓰는 것 같은 갈퀴로 마루판에서 반짝거리는 하얀 가루를 고르게 펴느라 애쓰고 있었다. 그 가루는 붕산이었다.

제자가 루이스 브라운에게 크로키를 보여주며 말했다. "메소니에 선생님이 그리실 전쟁터를 준비 중입니다."

제자가 상자를 하나 열었다. 그러고는 미니어처 대포, 나무, 궤짝, 병사, 말 들을 꺼내어 서리가 내린 듯 흰 가루로 뒤덮인 공간에 전투 대형으로 배치했다. 스프레이를 이용해 물풀을 군데군데 뿌리고 붕산이 아닌 또 다른 흰 가루를 거기에 뿜어 눈에 덮인 듯

한 효과를 냈다.

그 광경을 흥미롭게 관찰하던 루이스 브라운에게 제자가 말했다.

"아라비아고무 비율을 정확히 맞추기가 정말 어려워요! 풀이 너무 뻑뻑하면 스프레이가 막혀버리고, 반대로 너무 묽으면 쌀가루가 잘 붙지 않고요."

"쌀가루군요?"

"물론 그냥 봉산을 써도 될 겁니다. 서로 다른 두 흰색을 쓰는 것보다 흰색을 한 가지로 통일하는 쪽이 그리기도 쉬울 걸요. 하지만 스승님은 어려운 작업을 즐기시지요."

그때 메소니에가 들어왔다. 그가 제자의 준비 작업을 흘끗 보았다!

"부르르 떨리는데? 근사한 겨울 풍경이야! 내 손이 다 시린 느낌이구먼. 아! 이놈의 벌레들!"

왕파리 두 마리가 백색 풍경에 이끌려 미니어처 대포 위에 자리를 잡았다. 메소니에가 군장軍裝에서 권총처럼 생긴 것을 꺼내더니 파리를 겨누고 쏘았다. 살충제 비슷한 냄새가 확 퍼졌다. 메소니에가 루이스 브라운을 향해 몸을 돌렸다.

"〈러시아의 패퇴〉를 그릴 때는 봉산 대신 가루설탕을 썼습니다. 눈처럼 보이는 효과는 기가 막혔지요! 하지만 인근 벌통의 꿀벌들이 다 몰려들어 곤혹을 치렀어요. 그래서 밀가루를 대신 썼는데, 그러자 생쥐들이 몰려와 내 전쟁터를 뒤엎었지요. 설원을 그리려면 진짜 눈이 올 때까지 무작정 기다려야 하나 생각했답니다."

"모네는 자기가 실제로 본 풍경만 그렸지요." 루이스 브라운이 별 생각 없이 말했다.

메소니에가 그 말을 딱 자르는 손짓을 했다.

"나는 모네나 그 외 젊은 화가들 무리와 달라요! 지난번에 베나르라는 화가의 그림을 봤는데 말들을 보라색으로 그렸습디다. 장난하는 건지 뭔지, 우리는 진지한 그림들 얘기만 합시다."

"존경하는 선생님 그림 얘기를 하고 싶습니다. 실은 제 친구 S가 발견한 그림 때문에 이렇게 찾아왔습니다. 이 그림에 대해 선생님의 견해를 듣고 싶습니다."

메소니에는 S를 바라보고서 이내 그림으로 시선을 돌렸다.

"정말 잘 그렸네요! 좋은 물건입니다. 내가 아는 최고의 메소니에 모작 중 하나로 생각되네요. 알 수 없는 그 무엇만 소소하게 있었어도 나조차 내 그림으로 착각했을 거요."

내가 머뭇머뭇 끼어들었다.

"하지만 그 '알 수 없는' 소소한 것이 천재성을 드러내지요."

대가는 나를 보고 미소를 지었다. 그러고는 실망에 찬 표정을 하고 있던 S의 어깨를 토닥토닥했다.

"이 그림은 이대로도 매우 훌륭합니다. 드타유(메소니에의 제자) 그림 정도의 가격은 분명히 받을 수 있을 거예요."

앙리 제르벡스는 동시대의 주요 화가들, 특히 마네와 잘 알고 지냈다. 그는 러시아에 오래 체류했고 궁정에도 출입했다. 그러니 흥미로운 추억이 가득하지 않겠는가! 하지만 그런 말을 그 앞에서 꺼냈다가 실망하고 말았다. 그래도 사람 자체는 참 유쾌하고 수완이 좋았기 때문에 그에게 초대를 받으면 무척 들떴다.

하루는 그의 작업실에서 훈장을 단 사람을 만났다. 이 사람은 '우리의 예술'에 대해 할 말이 참 많았다. 나는 그의 자신만만한

어조를 보고 퐁 데 자르* 쪽 출신이겠거니 생각했다. 하지만 제르벡스는 그가 군장軍葬과 직물 그림을 전문적으로 그리는 화가 자케라고 소개했다. 자케는, 거의 나체로 보일 만큼 투명한 모슬린 옷을 걸친 여인의 실물 크기 초상화에 다가갔다.

"살결이 곱기도 합니다. 이 그림을 침실 벽에 걸게 될 사람은 좋겠네요!"

"내가 아는 미술 애호가의 아내 초상화라네."

"저런! 그 사람은 따분할 겨를이 없겠네요. 그런데 아내에게 이런 모습으로 모델을 서게 했나요?"

"몸은 다른 사람을 썼지요. 얼굴 습작만 아내를 모델로 삼고 나머지는 대역이 포즈를 잡은 거죠."

"의뢰인이 흡족해하던가요?"

"그런 것 같아요. 나에게 당장 모델의 주소를 알려달라고 한 걸 보면……."

제르벡스는 생각에 잠긴 듯하다가 다시 입을 열었다.

"나는 자연의 실상과 장식 욕구 사이에서 늘 갈등하는 기분이 들어요. 하지만 늘 실상이 이깁니다! 실상을 성실하게 담아내려고 노력할 때 그림은 장식적인 가치도 더하게 되지요."

"우리 친구 클레랭은 영 그렇지 못하던데요! 그가 마감 작업 중인 누드화를 보고 온 지 얼마 안 됐는데……."

"그렇지만 클레랭도 재능은 있어요. 사교계에 너무 빠져서 그렇지."

"그 친구가 사라 베르나르(프랑스의 여배우)의 새로운 초상을

* 국립미술학교Ecole des Beaux-Arts를 뜻한다. ―옮긴이

작업 중이라는 사실을 알고 계십니까? 그 집 건물의 여자 수위가 사라 베르나르의 옷을 입고 모델을 선다고 하더군요. 그러면서 나보고 '멋진 작품을 위해서라면 뭘 못 하겠습니까'라고 합디다."

"그 친구가 당신한테도 사라 베르나르 습작을 보여줬나요? 〈올랭피아〉와 포즈도 비슷하고 흑인 여자, 꽃다발, 고양이가 등장한다는 점도 똑같더군요. 클레랭의 고양이는 흰색이지만요."

"얼마 전 마침 루브르에서 〈올랭피아〉를 봤습니다. 그런 여자가 길거리에서 손님을 받으면 3프랑도 못 받을 겁니다. 하지만 제르벡스 당신이 〈올랭피아〉를 살롱전에 입성하게끔 도와주지 않았나요?"

"정확히 해둡시다. 초기의 마네에게는 특유의 회색이 있었지요. 물론 벨라스케스와 고야에 비한다면……."

"지난번 마드리드 여행에서 벨라스케스를 보고 왔습니다. 우리끼리 얘기지만, 지금은 그 정도로는 안 돼요. 화가는 적색은 카롤루스 뒤랑처럼, 파르스름한 백색은 에네르처럼, 그림의 골조가 되는 데생은 장 폴 로랑스처럼 해내야지요!"

그때 루이즈 아베마가 들어와서는 인사를 나누고 자케에게 말했다.

"지금 막 당신 친구 로브르를 만나고 왔어요. 리옹에서 부자로 소문난 견직물업자 L씨에게 큰 건을 주문받았다면서요? 축하해요!"

"예전에 내가 금메달을 받았던 그림과 동일한 주제를 한 번 더 그리기로 했지요. 그 고객의 부인이 요즘 내 그림이 너무 인상파를 따라간다고 했다는데, 똑똑한 여자가 왜……."

"맞아요, 그리고 엉덩이도 크죠." 제르벡스가 말했다.

"요컨대 옛날 그림에 써먹었던 재료와 기법을 우려먹게 생겼습니다." 자케가 말했다.

나는 이 대화를 듣고 피카소가 생각났다. 피카소는 비슷한 상황에서 훨씬 양심적인 자세를 보여주었으니까. 나는 어느 미술 애호가의 의뢰로 피카소에게 그의 옛날 작품 중 한 점을 재탕해 달라는 요청을 전달했다. 그때만 해도 피카소는 그림이 전혀 팔리지 않는 화가였는데 고객이 제시한 금액은 꽤 높았다. 피카소는 이 제의를 듣고 깜짝 놀라는 표정으로 나를 바라보았다.

"내 그림을 베끼는 건 하나도 즐겁지 않을 것 같네요. 즐겁지 않은 그림을 어떻게 그립니까?"

꽃의 화가 앙리 뒤몽은 자기 친구 제르벡스가 겪은 희한한 사연을 내게 들려주었다. 어느 날 저녁 하녀가 제르벡스에게 말했다. "어떤 분이 주인어른을 꼭 뵙고 싶대요."

"내일 오라고 해주세요." 화가는 말했다.

하지만 그는 방문객이 미국인일지도 모르니 그냥 그 자리에서 보는 게 좋겠다고 생각을 바꿨다. 그래서 손님을 작업실로 안내하라고 말하고는 자기도 작업실로 갔다.

20분이 흘렀다. 늦은 시각이었기에 제르벡스 부인이 왠지 걱정이 되어 작업실에 가보았다. 웬 남자가 곤봉을 들고 있었고 남편은 구석에 몰려 있었다.

"그림 그리는 법을 알려주기 전까지는 여기서 나가지 않을 겁니다."

제르벡스 부인이 침착하게 남편에게 말했다. "이분에게 그림 그리는 법을 가르쳐주면 되잖아요?"

부인은 낯선 침입자에게 말했다. "어쨌든 등록부터 하셔야 해

요. 이 건물 수위실로 내려가서 장부에 이름을 적으시면 돼요."

세 사람이 함께 수위실로 내려갔다. 제르벡스 부인은 어느새 고분고분해진 낯선 사내를 앞세우고 자기는 뒤로 빠졌다. 그러자 갑자기 그가 대문으로 달려가더니 그대로 달아나버렸다.

다음 날 아침, 신고를 받은 경찰이 경관 한 명을 보내 건물 입구를 지키게 했다.

저녁 무렵에 그 이상한 사내가 또 나타났다. 경관이 그를 체포하려 했지만 바로 달아났다. 경관이 그를 뒤쫓다가 어느 집까지 들어가게 되었다. 나이가 지긋한 여자가 소리를 질렀다.

"세상에! 경관님, 그 녀석이 또 무슨 일을 저질렀습니까? 저기요, 우리 애는 정신이 온전치 않습니다. 하지만 남을 해치지는 않아요, 정말이에요! 그냥 자기 마음대로 안 되면 심통을 부릴 뿐이에요."

어머니의 보증에도 제르벡스는 안심할 수 없어 수위에게 이런저런 부탁을 해두었다. 며칠 후, 포랭은 제르벡스 부인을 만나러 갔다가 수위에게 붙잡혀 이런 말을 들었다. "데생 수업 때문에 오셨습니까? 별도 지시가 있을 때까지 당분간 수업은 없습니다."

펠리시앵 롭스의 작업실에서 나는 또 다른 벨기에 화가 앙리 드 그루를 알게 되었다. 드 그루가 앵데팡당전에 〈워털루 전투 후에 시신의 옷을 벗겨가는 자들〉이라는 놀라운 그림을 선보인 지 얼마 안 됐을 무렵의 일이다.

그는 상당히 이목을 끄는 사람이었다. 중키에 보통 체격이었지만 프록코트, 챙이 평평한 펠트 모자, 붉은 머플러, 금귀고리를 한 모습이 발자크 소설의 등장인물 그 자체였다. 그에게 중요한

것은 오로지 그림뿐이었다. 하지만 넘어야 할 난관이 얼마나 많았으며 물감 장수, 표구상, 각종 상인 들과의 실랑이는 또 오죽 많았겠는가. 상인들은 그에게 물감, 화포, 액자를 내주는 대신 그림을 담보로 잡고 갈취했다. 그래서 드 그루는 담보 잡힌 그림을 재작업할 때마다 표구상, 물감상, 화판 제조상 들을 일부러 찾아가야만 했다.

드 그루는 어린애처럼 순진했다. 일례로, 아무개가 그림을 사들인다는 말만 들으면 신이 나서 자기 그림을 담보로 잡은 상인들에게 달려가 "내 그림을 사줄 애호가를 찾았습니다"라고 말하곤 했다.

그러면 애호가는 드 그루가 싱글벙글한 얼굴로 그림을 들고 나타나는 모습을 볼 수 있었다. 그 뒤로 표구상, 물감상, 화판 제조상이 줄줄이 따라 들어오는 모습도.

그림이 팔리지 않아도 ─ 거의 늘 그랬지만 ─ 드 그루는 앙심을 품지 않았다. 고작해야 밖에 나와서 자신의 '호위대'가 지켜보는 가운데 그 '애호가'의 집 창문을 향해 이렇게 외치는 정도였다. "내가 한번 말해볼까요! 저자는 진짜 썩을 놈이군요! 저 집에 내 그림이 걸렸으면 역겨워 못 견뎠을 겁니다!"

그러나 막말을 내뱉는다고 배고픔이 해결되진 않는다. 드 그루는 형편이 쪼들릴 때마다 지인들에게 신세를 졌다. 삯마차를 타고 이집 저집 순회를 했다. 모금이 순조로이 끝나서 은제 손잡이 지팡이를 저당 잡히지 않고 마차 삯을 낼 수 있으면 그것으로 행복해했다.

지팡이 얘기가 나와서 말인데, 이 화가는 지팡이 때문에 완전히 돌아버린 적도 있었다. 팔레 루아얄 근처에서 드 그루를 만났

는데 그가 별안간 한 행인에게 달려들어 그 사람 지팡이를 빼앗는 것이 아닌가. 그런데 오히려 행인이 도망을 가고 드 그루는 뒤를 쫓으며 그의 등과 장딴지를 마구 휘갈겼다. 잠시 후, 드 그루가 숨을 헐떡이면서 돌아왔다.

"저 짐승만도 못한 놈이 내 지팡이를 훔쳤던 거야! 언젠가는 꼭 잡을 줄 알았지, 아무렴!"

그의 낙관주의는 변함이 없었다. 땡전 한 푼 없이 마르세유에 가서도 그는 낡은 호텔 문 앞에서 넋을 잃은 듯 꼼짝 않고 서 있기만 했다.

"우리 호텔을 보십니까?" 갑자기 누가 호텔에서 나와 말을 걸었다. "내가 여기 주인입니다. 좀 둘러보시겠어요?"

드 그루는 호텔 주인에게 잘 보여서 몇 달이나 그곳에 머물 수 있었다. 서로 관심이 시들해져서 호텔을 나오게 됐을 때는 어떤 낡은 배에 거처를 구했다.

"결국은 다 잘 될 줄 알고 있었어요."

파리에 있는 그의 작업실에 찾아간 어느 아침, 그는 대형 파스텔화 한 점을 보여주고 싶어 했다. 그는 그 그림을 문에 기대어 놓았다.

"조심해요! 누가 문을 열고 들어오기라도 하면……." 내가 외쳤다.

"걱정 말아요! 안 쓰는 문이에요."

바로 그 순간 문이 확 열렸고 파스텔화가 바닥에 엎어졌다. 화가의 어린 딸이 어안이 벙벙한 얼굴로 서 있었다. 드 그루는 그림을 세우면서 말했다.

"내가 운이 좋았네요. 봐요! 유리만 깨졌어요."

내가 주최한 세잔 전시회 첫날, 수염이 덥수룩하고 살집이 많은 '젠틀맨 파머'* 같은 사람이 들어왔다. 그는 흥정도 하지 않고 그림 석 점을 샀다. 나는 어디 시골 수집가려니 생각했다. 그 사람이 클로드 모네였다. 나중에 모네가 다시 파리에 왔을 때 그를 만날 기회가 있었다. 무엇보다 인상적이었던 것은, 이 유명 화가의 순박하기 이를 데 없는 성품 그리고 인상파의 영웅시대를 함께했지만 여전히 인정받지 못하고 있던 동지 세잔에 대한 열렬한 존경심이었다. 더욱이 대중의 몰이해는 저명한 화가들, 특히 모네 자신에게도 예외가 아니었다. 모네의 〈수련〉 연작 전시가 열리는 동안, 우리 화랑에 낯선 손님이 찾아왔다.

"이 근처에 있는 뒤랑 뤼엘 화랑에서 전시를 보고 오는 길입니다. 그런데 화가를 만날 수 없었어요. 미국에 있다고 하더군요. 그 화가 이름이 클로드 모네라는데 혹시 선생님도 아십니까?"

"네, 압니다."

"굉장히 흥미로운 작가더군요. 제가 사실 뉴욕의 패션 회사에 손으로 그림을 그려넣은 원단을 납품하거든요. 그래서 재주 있는 작가를 열심히 찾고 있어요. 모네 씨 그림에도 몇 가지 미흡한 부분이 있긴 하지만 제 경험상 그 정도는 보완할 수 있다고 봐요. 그 사람 연락처 좀 알려주시지요?"

세상에!

나는 지베르니의 모네 자택에 초대받는 영광을 누린 바 있다. 나는 모네의 전 작품을 감상할 생각에 일찍부터 들떴다. 실제로는 몇 점밖에 보지 못했다.

* 소일거리 삼아 농사를 짓는 귀족이나 농장주. — 옮긴이

그의 집은 널찍했지만 동료 화가들의 그림이 벽을 빈틈없이 메우고 있었다. 나는 이 정도 수준의 소장품은 저명한 수집가들에게서도 보기 어렵다고 말했다.

"하지만 나는 사람들이 사려고 하지 않는 그림들만 가져왔소! 여기 있는 그림들 대부분은 화랑에서 팔리지 않고 굴러다니던 것들이지. 이런 그림을 주로 구입한 것은 어찌 보면 대중의 무관심에 대한 항변이라오."

나는 르누아르가 그린 〈모네 가족〉 앞에 멈춰 섰다.

"마네가 내 아내와 자식들을 그리고 싶다고 찾아왔지요. 그 자리에 르누아르도 있었소. 르누아르도 자리를 잡고서 같은 주제로 그림을 그려 완성을 보았습니다. 마네가 나를 따로 불러서 이렇게 말합디다. '이보시오, 모네 선생은 르누아르와 친하니까 그에게 다른 직업을 찾아보라고 충고해주시구려. 선생도 봐서 잘 알잖소, 그림은 그가 갈 길이 아니라는 것을!'"

피사로를 처음 만났을 때 인상 깊었던 것은 그 사람의 선량하고 섬세하면서도 평온한 표정이었다. 즐겁고 태평하게 일하는 사람 특유의 평온함이랄까. 하지만 그는 고향 세인트 토머스섬을 떠나 프랑스에 정착하기까지 이루 말할 수 없는 고생을 했다! 그는 식구가 많았다. 피사로 부인은 억척스럽게 집 주위 땅을 개간하여 감자 농사를 지었다.

그러다 '공포의 해', 파리 코뮌이 다가왔다. 화가는 작업실에서 쫓겨났다가 그곳이 완전히 파괴된 후에야 돌아올 수 있었다. 고생스럽게 그린 작품들이 몽땅 사라져버렸다! 그러나 피사로는 좌절하지 않고 차근차근 작품 활동을 이어갔다. 들판의 냄새가

풍기는 듯한 풍경, 양배추를 가꾸는 시골 여인들의 모습, 유순한 거위지기 소녀 등이 화가가 지난한 역경 속에서 그린 것들이라고 누가 상상이나 하겠는가?

피사로는 뒤랑 뤼엘 화랑에 들렀다가 다음 코스로 우리 화랑을 찾곤 했다. 이 노화가는 늘 얼마나 너그러운 마음으로 젊은 동료들을 생각했는지! 그는 예술의 모든 형식에 호기심이 많았기 때문에 당시 화가들이 추구하는 온갖 경향에 관심을 두었다. 마지막으로 보았을 무렵에는 나에게 고서의 한 페이지를 보여주기도 했다. 그러면서 자동식자기가 없던 시절의 인쇄술에 대해서도 소상히 설명을 해주었다.

피사로의 아들들도 아버지의 피를 물려받아 모두 화가가 되었다. 장남 뤼시앵은 애서가였던 모양이다. 그는 나중에 인쇄업자, 삽화가, 출판업자를 겸했다. 그가 처음으로 펴낸 책 『물고기들의 여왕』은 완성도가 조금 아쉬웠지만 내가 출판업을 계속 이어나가는 데 좋은 자극이 되었다.

위대한 인상파 화가들 가운데 가장 불우했던 이가 바로 요즘 들어 각광받는 시슬레다. 인상파 화가들은 모두 지독한 궁핍을 겪은 시기가 있었지만 모레Moret의 스승 시슬레는 소박한 여유조차 누리지 못했다. 나는 『화가-판화가 화집』을 준비하면서 그를 처음 만났다. 채색 석판화 하나를 그에게 부탁했다. 그는 나를 친절하게 맞아주었고 그때 받은 작품이 〈거위지기 소녀〉다.

시슬레의 말년은 참담했다. 그는 후두암으로 죽었다. 그는 모두가 존경하지 않을 수 없으리만치 용감하게 투병했고 마지막 순간까지 불굴의 낙관주의를 잃지 않았다. 그는 가족을 위해 힘든

수술을 여러 번 받았다. 마지막 수술까지 받고 나서는 친구에게 이런 편지를 쓰기도 했다. "예전보다 더 아프구먼. 그래도 치료를 위해선 이렇게 할 수밖에 없지. 분홍 나비들이 눈앞에 아른거리네."

기요맹은 '가격' 기준으로 보면 인상파에서 가장 '꼬리'에 남아 있는 화가다. 시슬레의 그림은 화가 사후에 많이 올랐지만 기요맹의 그림은 아직도 수많은 화가의 그림이 그렇듯 판매 부진을 면치 못하고 있다. 하지만 크뢰즈(프랑스 중부의 주)의 화가가 우리에게 어떤 그림들을 남겨놓았는가!

그는 먹고 살기 위해 관청에서 일해야 했고 본인이 쓸 수 있는 나머지 시간은 모조리 그림에 바쳤다. 세르방도니 거리 작업실에서 이젤 앞에 서 있는 그의 모습이 아직도 눈에 선하다. 내가 고객들을 좀 데려와서 소개하고 싶다고 했더니 그는 이렇게 물었다.

"적어도, 벽을 가릴 용도로 그림을 사는 사람들은 아니겠지요?"

내가 무슨 소리냐고 펄쩍 뛰었다. 그의 얼굴이 환하게 빛났다.

"그러면 기다리겠습니다. 그런 사람들은 이미 친구나 다름없지요."

시냐크를 이해하는 데는 시간이 오래 걸렸다. 나는 '점묘법'은 '점을 찍어서 그리는 그림'이라는 말을 듣고서 뭔가 유한부인이 취미로 그리는 그림 같은 것을 상상했다. 그래서 쇠라나 시냐크는 그냥 지나치곤 했다. 그러다가 '색조의 분할' 개념을 이해하고서야 시냐크 그림의 가치를 비로소 깨달았다. 생 트로페(남프랑스

의 휴양지)를 화폭에 담은 이 화가에 얽힌 추억이 하나 생각난다.

그의 그림을 한 점 팔았는데, 손님이 그림을 들고 간 후에 나는 시냐크에게 손님이 그림을 거꾸로 놓고 감상한 사연을 들려주었다.

"아! 그럼 어디 돌려놓고 다시 봅시다!" 내가 이렇게 말하며 그림을 원래 방향대로 걸었다.

"아니, 이게 더 이상한데요! 아까 거꾸로 봤을 때가 나아요." 그 손님이 말했다.

나는 손님을 가르치려 해서는 안 된다는 교훈을 새삼 절감했다. 그런데 그 손님이 시냐크 그림의 위아래를 뒤집어놓는 게 원래보다 낫다고 한 것도 아주 허튼 말은 아니지 않을까? 루이스 브라운이 〈기마 수렵〉을 완성한 후 그림을 거꾸로 돌려보면서 이렇게 말한 적이 있다.

"이게 그림을 판단하는 가장 좋은 방법이라오. 이러면 제대로 된 것만 눈에 들어오거든요."

막시밀리앙 뤼스는 얼마나 흥미로운 예술가이자 선량한 인간이었는지 모른다! 그는 자기를 내세우지 않고 설상가상으로 과격한 무정부주의까지 설파하고 다녔지만 부르주아들은 그의 그림을 샀다. 애호가는 자기 관심을 끄는 화가이기만 하면 자기와 인간적으로 잘 안 맞아도 다시 찾게 되어 있다.

뤼스의 그림을 찾는 사람이 하나둘 늘어나던 시기에 우리 화랑 진열창에 그의 성당 그림 한 점을 걸어놓았다. 어떤 부인이 지나가다 그림을 보고 멈춰 서서 물었다.

"얼마예요?"

"800프랑입니다."

"800프랑! 대가의 작품은 아닌가 봐요?"

부인은 그냥 가면서 나보고 들으라는 듯 큰소리로 자신과 함께 있던 친구에게 말했다.

"아주 마음에 들었는데 아쉽네! 하지만 아무 화가 그림이나 막 사들일 순 없으니……."

하루는 뤼스의 동료 화가들이 그 앞에서 '출세'의 어려움을 토로했다. 뤼스가 고함을 쳤다.

"맙소사! 그림은 '출세'하려고 그리는 게 아니라 우리 좋자고 그리는 거야."

큰 키와 떡 벌어진 체격, 지배자 같은 표정의 고갱이 모피 모자와 털 외투 차림으로, 자바 출신의 혼혈 소녀에게 번쩍거리는 옷을 입혀 데리고 다니면 저 사람이 어디 동방의 왕자인가 싶었다. 자바섬에서 프랑스로 바로 건너왔다는 그 혼혈 소녀에게는 이런 사연이 있었다.

오페라 극장 여가수 니나 파크 부인의 지인인 어느 은행가가 자바섬 상인들과 사업상의 관계를 맺고 있었다. 그런데 이 여가수가 그 상인들 앞에서 "흑인 소녀를 한 명 데리고 있고 싶어요"라고 했다. 몇 달 후, 경찰관이 니나 파크 부인 집에 인도인과 말레이시아인 혼혈 소녀를 데리고 나타났다. 소녀는 거리에서 떠돌아다니다가 경찰에게 발견되었다고 했다. 소녀의 목에는 "파리라 로슈푸코 거리 니나 파크 부인 앞. 자바에서 보냄"이라는 쪽지가 걸려 있었다. 니나 파크 부인은 소녀에게 '안나'라는 이름을 붙여주었다. 얼마 지나서 부인은 집안 사정으로 소녀를 내보내야 했다. 안나는 부인 집에서 일할 때 알게 된 나를 찾아와 다른 일자

리를 알아봐달라고 했다. 내가 보기에 안나는 하녀 일에 서툴렀고 차라리 모델 일이 나을 성싶었다. 나는 고갱에게 내 생각을 얘기했다.

"나한테 보내보세요. 한번 보고 판단하지요."

화가는 안나가 마음에 들어 그녀를 거두었다. 안나 때문에 고갱은 잊지 못할 싸움도 치렀다. 브르타뉴 농민들이 안나를 마녀 취급하면서 돌을 던졌기 때문이다.

르동은 고갱의 다양한 재주에 놀라워했다. 하루는 르동의 집에서 인부들이 난로를 수리하고 있었다. 르동이 함석판 조각을 가리키며 내게 말했다.

"고갱에게 주면 저것도 보석으로 만들 겁니다."

고갱의 작업실이 있던 집은 무척 허름해서 헛간으로 착각할 정도였다. 하지만 일단 안에 들어가면 여기가 궁전인가 싶었다. 벽을 뒤덮은 그림들이 일으키는 기적이랄까. 고갱은 자기가 특히 좋아하는 세잔과 반 고흐에게 영광의 자리를 마련해두었다. 특히 고갱의 침대 바로 위에 걸린 반 고흐 석 점이 기억에 생생하다. 가운데는 연보라 색조의 풍경화가 있고 양옆으로 〈해바라기〉가 걸려 있었다. 드가 경매에서 그토록 찬탄을 자아냈던 바로 그 〈해바라기〉들이었다. 침대 맞은편은 세잔의 정물화가 차지했다. 평론가 위스망스가 "술에 취한 그릇에 개떡같이 들어 있는 과일들"이라 표현했던 바로 그 정물화다.

1898년경에 고갱은 타히티에서 돈이 너무 급했던 탓에 친구 쇼데를 통해 이 정물화를 600프랑에 내놓았다. 사겠다는 사람은 없었다. 겨우 구매자가 나오긴 했는데 액자가 포함된 가격이면 사겠다고 했다. 나무를 손으로 일일이 조각해서 만든 액자였는데

말이다. 이 정물화는 그 후 바그람 왕자에게 넘어갔다. 현재는 펠르랭 소장품에 속해 있다.

드가는 고갱을 매우 높이 평가했다. 단지 그림을 그렇게 멀리 가서 그리는 것만은 못마땅해했다. "바티뇰에서는 타히티에서처럼 좋은 그림이 안 나오나?"

고갱도 처음에는 세잔과 마찬가지로, 공식 살롱전에 입성하면 동시대인들의 무관심에서 벗어날 수 있으리라 생각했다. 그리고 세잔과 마찬가지로 낙선을 거듭했다. 고갱의 작품 한 점이 입선한 것은 그의 친구인 도예가 샤플레 덕분이었다. 하지만 그 상황은 또 얼마나 골치 아팠는지! 샤플레는 자기네 가마에서 고갱의 유명작 〈오비리〉를 구워냈고 자기네 진열창에 그 작품을 전시했다. 하지만 '관계자들'은 도기에 고갱의 서명이 들어 있는 것 자체를 못마땅해했다. 샤플레는 〈오비리〉를 전시하지 않으면 자기가 물러나겠다는 위협까지 동원해야만 했다.

고갱은 뤽상부르 미술관 큐레이터 베네디트가 자신에게 어떻게 나올지 충분히 예상했을 것이다. 베네디트는 국립미술원의 검증을 거치지 않은 작품에 호의를 베푸는 것이 자신의 직업윤리에 어긋난다고 생각했다. 고갱은 두 번이나 그의 직업적 양심의 희생양이 되었다. 그는 타히티에서 돌아와 뒤랑 뤼엘 화랑에서 전시회를 열었다. 그러고 나서 드가의 추천을 받아 뤽상부르 미술관으로부터 벽화 주문을 따내려고 했다.

그러자 베네디트가 한 말은 이러했다.

"벽화라니, 그럼 벽이 필요하잖소!"

고위 공무원의 생각이란 이런 것이었다. '벽은 화가의 후원자가 죽은 후에 일개 그림처럼 창고에 처박아버릴 수 있는 게 아니야.'

고갱은 이 수모를 갚아주었다. 비록 그가 죽고 30년이나 지나서의 일이지만. 고갱 생가 현판식에는 퐁텐블로 미술관장, 파리 시의회 의장, 미술원 대표 모리스 드니, 교육부 장관 드 몽지 같은 고위 공무원들이 대거 참석했다. 드 몽지 장관은 어느 평론가의 표현을 빌려, 작금의 미술관과 미술 애호가들은 고갱을 소장한 것을 큰 자랑으로 삼거니와 여자들도 타히티 여자처럼 보이고 싶어서 황갈색 분을 칠한다고 말했다.

고갱의 재평가와 관련하여, 프랑스와 그 외 국가에서의 예술품 전시에 대한 반응의 차이는 흥미롭다. 독일 만하임 미술관이 마네의 작품을 구입하려 했을 때는 노동자들까지 미력하나마 모금액을 보탰다. 하지만 프랑스에서 열린 고갱 생가 현판식은 대중의 관심을 전혀 끌지 못했다. 고갱의 생가 옆에는 옷가게가 하나 있었는데, 여자 점원 두 명이 현판식을 관심 있게 지켜보는 것 같았다. 내가 그쪽으로 다가가는데 마침 동네 여자 한 명이 그들에게 무슨 일이냐고 물었다. 두 점원은 서로 얼굴을 바라보았고 그중 한 명이 말했다. "모르겠어요. 장관이 뭐라고 하는 것 같은데……." 조금 있으려니 태평한 부르주아 두 명이 주고받는 대화가 들렸다.

"이 고갱이란 사람이 누군데?"

"방금 들었잖아. 뱃사람이래."

"주식 중개인이라고 하지 않았어?"

현판식을 시작할 때부터 우스꽝스러운 일이 벌어졌다. 첫 번째 연사가 큰소리로 연설을 시작했는데 짐을 지고 지나가던 웬 행상이 그를 자기와 같은 행상인 줄로 착각하고 '저 친구는 뭘 팔려고 저러나?' 하고 다가왔던 것이다. 그러다 경호원들을 보고는

황급히 자리를 피했다.

열 살 즈음이었던가, 그때 처음으로 드가의 말 그림을 보았다. 상황을 좀 더 자세히 설명하자면 이렇다. 레위니옹 박물관 큐레이터는 프랑스에서 "마다가스카르 타조 알 화석"이라고 쓰여 있는 상자를 입수했다. 실제로는 선사시대의 거대한 새알을 축소한 모형에 불과했지만 내 눈에는 정말로 커 보였다. 나는 화석 상자 개봉식을 보러 간 참이었다. 알을 상자 속에 고정하는 종이 충전재에서, 잡지에서 찢겨나온 듯한 그림이 보였다. 힘차게 달리는 말들을 표현한 그림이었다. 그 그림은 어린 나의 상상력에 불을 지폈다. 매년 경마장에서 보고 매료되었던 그 말들만큼이나 생생해 보였으니까. 아! 인파가 들끓어 더욱 흥겨웠던 레위니옹의 경마 대회! 말들은 골짜기의 경사지를 내달렸고 중국인, 인도인, 아랍인, 흑인 가릴 것 없이 구경꾼이 바글바글했다. 그들의 알록달록한 옷은 햇살 아래 더욱 빛나 보였다. 이 특별한 화려함이 기억에 남아 있어서인지 프랑스 경마장은 내 관심을 끌지 못했다. 몽펠리에 법대생 시절에 우연히 《주르날 데 자티스트*Journal des artistes*》를 뒤적이다가 레위니옹에서 그토록 깊은 인상을 받았던 말 그림을 다시 발견했다. 내가 나중에 그 그림을 그린 화가를 만나서 아주 막역한 사이가 될 줄 누가 알았으랴? 우리가 친해진 연유는 이렇다.

나는 늘 표구에 신경을 많이 썼다. 그래서 1889년 만국박람회에서 구한 외국산 목재 견본을 단골 표구상 자케에게 보내 액자를 만들어달라고 한 적이 있다. 자케는 나를 다시 보게 됐을 때 이렇게 말했다. "아시다시피, 드가 선생이 파스텔화는 원목 소재 액

자에 넣고 싶어 하는데요. 마침 이 외국산 목재를 보더니 자기가 좀 사고 싶다고 나보고 말을 잘 전해달라고 하더군요." 나는 돈은 필요 없고 드가의 크로키 소품이라도 하나 받을 수 있으면 좋겠다고 했다. 화가는 이 제안을 수락했다. 그래서 그의 작업실에 가게 되었다.

"어떤 그림을 드릴까요? 무용수 그림? 파스텔 채색도 조금 해 드릴까요?" 드가가 물었다.

"오! 저는 나무토막 몇 개를 드릴 뿐인데……." 경솔하게도 이 말이 튀어나왔다.

드가는 눈치가 빨랐다. 그래서 처음에 살펴보려던 상자는 열어보지도 않고 다른 상자에서 단쇄 판화 한 장을 꺼내 내게 내밀었다.

그때가 드가가 두 층을 쓰던 발뤼 거리 집을 떠나 라발 거리(현재의 빅토르 마세 거리)로 이사한 지 얼마 안 되었을 때의 일이다. 그는 라발 거리에서도 두 층을 집과 작업실로 썼다.

이사를 하면 짐의 부피가 늘어나는 걸까. 새로운 건물의 두 층이 금세 가득 찼다. 집에 둘 자리가 없는 물건은 전부 작업실로 보냈다. 작업실에는 온갖 잡다한 물건이 쌓였다. 욕조 옆에 철제 접이식 침대가 있는가 하면, 구석에는 서랍이 다 빠진 서랍장이 놓여 있었다. 성가대에서 흔히 쓰는 높은 악보대도 있었는데 드가가 이젤 대신 거기에 그림을 올려놓고 서서 그리던 기억도 난다. 여기저기 널려 있는 이젤에는 미완성 그림들이 놓여 있었다. 일단 드가의 작업실에 들어간 물건은 밖으로 나가지 않을 뿐 아니라 처음 놓아둔 자리에 내처 그대로 있었다.

"나는 질서를 좋아합니다." 드가는 그 난장판에서도 곧잘 이렇

게 말하곤 했다.

하루는 그가 보고 싶다고 한 그림이 있어서 작업실로 들고 갔
다. 꾸러미를 푸는데 어디서 나왔는지 손톱만한 종잇조각 하나가
날아가 마루판 틈에 끼었다. 드가는 얼른 그 종잇조각을 주웠다.

"작업실을 어지르지 않도록 주의해주세요, 볼라르."

왕래가 좀 더 잦아진 후에 나는 밑져야 본전이라는 심산으로
드가를 저녁 식사에 초대해보았다.

"기꺼이 가지요, 볼라르. 단, 부탁이 있습니다. 내가 먹을 요리
에는 버터를 쓰지 말아주세요. 식탁에 생화를 두지 말고, 조명은
아주 은은하게 부탁합니다. 당신 고양이는 방에서 못 나오게 하
고 개를 데리고 오는 손님이 없게 해주십시오. 여자 손님이 있거
든 향수를 자제해달라고 하세요. 요리의 풍미를 느껴야 하는데
향수를 왜 뿌리는지! 가령, 갓 구운 빵 냄새와 향수는 영…… 그리
고 식사는 정확히 일곱 시 반에 시작했으면 합니다."

"드가 선생님, 저녁 식사가 자꾸 늦어지는 이유는 부인들이 전
채요리를 놓치지 않는 선에서 최대한 늦게 등장하고 싶어 하기
때문이에요."

나는 유행을 따르려면 어쩔 수 없는 몇 가지 부분을 이야기했
다. 드가가 내 팔을 잡았다.

"볼라르, 유행을 나쁘게만 말하지 마시구려. 유행이 없으면 어
떻게 될지 상상해봤소? 여자들이 무엇으로 소일하며 무슨 이야
기들을 하겠소? 그랬다가는 남자들이 살 수가 없을 거요. 하지만
유행이 너무 지나치면 정부가 나서서라도 질서를 잡아야 할 거외
다."

드가의 삶은 시계처럼 규칙적으로 돌아갔다. 오전에는 작업

실, 오후에도 작업실. 일이 잘 풀리면 옛 노래를 흥얼거렸다. 계단 참에서부터 그 노래를 들을 수 있었다.

마음을 고백한 소녀보다는

들판에서 백 마리 양을 지키고 싶어라,

개도 없이, 지팡이도 없이.

모델의 포즈를 보면서 작업할 때는 노래를 부르지 않았다. "너는 체형이 좀 특이하구나. 엉덩이가 서양 배 모양이야." 콧대가 높아져서 사방에 엉덩이를 드러내고 다니던 어린 여자 모델에게 드가가 했던 말이다.

사람들은 드가가 모델을 조그만 동물 다루듯 한다고 비난했지만 드가는 때때로 모델들에게 무척 관대한 사람이었다.

"물랭루주의 무용수가 선생님이 그려준 초상화를 가지고 있대요. 옛날에 선생님 모델을 섰다더군요." 어느 날 내가 말했다.

"초상화라고 하긴 뭣하군요. 잠에서 막 깨어나서는 침대 커튼 사이로 발만 내밀고 양탄자 위의 실내화를 더듬더듬 찾는 모습이니까. 그 양탄자의 다채로운 노란색과 빨간색이 아직도 기억납니다. 초록색 양말 두 개도 눈에 선해요. 나는 그 그림을 가지고 싶었지만 그 딱한 여자애가 너무 마음에 들어 하기에 줘버렸어요. 나중에 듣기로는 그 여자도 그림을 그리기 시작했고 조제프 바이 문하에 들어갔다고 합디다."

나는 드가에게 그 그림의 주인에 대해 좀 더 자세히 물었다.

"볼라르, 왜 그러는지는 알겠소. 그 여자를 만나서 그림을 사고 싶은 모양이구려. 쉽지 않을 거요. 그 그림에 얼마나 애착이 많

224

았는지 모르오! 게다가 지금은 형편이 좋아졌다고 하니 돈이 궁하지도 않을 거요."

드가는 역시 눈치가 빨랐다. 하지만 일단은 그 전직 무용수부터 찾아야 했다. 수소문에 나섰고 결국은 연락처를 알아냈다. 하지만 오래된 옷을 버리지 못하는 습관 때문에 그 여자를 찾아간 날에도 나는 닳아빠진 외투 차림이었다. 초인종을 울리자 키 작은 하녀가 나왔지만 나를 집 안에는 들이지 않았다. 나는 방문 사유를 잘 이해시키지 못했던 것 같다. 문간에 서서 기다리고 있는데 하녀와 주인 여자의 대화가 다 들렸다. "단정치 못해 보이는 남자분인데요, 마님의 다리와 양말 때문에 왔다고 하네요."

"당장 가라고 해, 앙젤!"

하녀가 다시 나와서 주인마님을 만날 수 없을 거라 했을 때 나는 더 따지지 않았다. 대신 집에 돌아와 드가의 옛 모델에게 편지를 썼다. 다음 날, 그녀가 직접 내 화랑에 왔다.

"드가 선생님 그림이 잘 팔려요?" 여자는 단도직입적으로 물었다.

"그럼요, 아주 잘 팔립니다!"

"아! 에휴, 어쩌죠?"

"그 그림이 부인 수중에 없는 건가요?"

"조제프 바이 선생의 〈꼬마 요리사〉 모사를 하면서 당장 가진 화포가 없어서 그 위에 그려버렸어요."

"그럼, 그 〈꼬마 요리사〉는 가지고 계시고요?"

"아뇨, 팔았어요. 그런데 누가 사갔는지 기억이 안 나요. 대신 꽤 받을 법한 다른 물건을 가져왔어요. 미리 말씀드리는데 헐값에는 넘기지 않을 거예요."

그녀가 작은 가방을 열더니 학생용 공책 하나를 꺼냈다. 글쓰기 공책이었는데 여백에 낙서가 가득했다. 낙서를 잘 들여다보니 군인과 말 그림이었다.

"드타유의 데생 공책이에요! 아시죠? 그 사람이 직접 나에게 주면서 그랬어요. '이건 내가 아홉 살 때 그린 거야. 내가 정말 소중히 간직해온 공책이지. 심지어 차르의 여자 친척이 달라고 했을 때도 거절했어. 내 친구들은 이 공책을 루브르에 유증하라고 했지. 넌 나에게 참 잘해준 사람이니까 선물로 줄게.'"

나는 드타유의 옛날 여자친구에게 드가는 비싸게 팔리지만 드타유는 이제 아무 가치가 없다고 말해주었다.

"팔자가 그런 걸 어쩌겠어요. 화가들하고는 늘 '운때'가 안 맞았어요. 이 화가는 자기 그림이 언젠가 큰돈이 될 거라고 말해주지 않았고 저 화가한테는 내가 호구였네요."

드가를 다시 만났을 때 나는 차마 그의 그림이 조제프 바이의 〈꼬마 요리사〉 모작의 껍데기를 쓰고 어딘가에서 떠돌고 있을 거라는 말은 할 수 없었다.

또 한번은 작업실에 갔더니 드가가 알록달록한 나비 날개에 비유되는 특유의 예쁜 색감으로 파스텔화를 그리고 있었다. 내가 화가 라 투슈에게 이 얘기를 했더니 그가 이런 부탁을 했다.

"그 독보적인 색감의 파스텔은 도대체 어디서 구해오는 거랍니까? 당신이 좀 물어봐 주시겠소?"

드가를 다시 찾아갔을 때 그는 마침 창가에 판자를 깔고 자기 파스텔을 쭉 늘어놓고 있었다.

"나는 이렇게 파스텔을 햇볕에 노출해서 색이 최대한 '바래

게' 해요."

"그런데 무슨 수로 그렇게 화사한 색감이 나오나요?"

"죽은 색으로 그렇게 하는 거요, 이 양반아!"

하루는 화가 뒤발과 함께 드가의 집에 갔는데 주인장의 기분이 영 안 좋아 보였다. 그 무렵 드가의 작품 하나가 경매에서 대단한 열광을 불러일으켰다.

"드가 선생님, 지난번 그 걸작은 적어도 수백 프랑은 받으셨겠습니다." 내가 순진하게 말했다.

"걸작이라니?" 드가가 대뜸 반문했다.

그러고는 뒤발을 향해 이렇게 말했다. "내가 요즘 얼마나 안타까운 마음이 드는지 아시오? 내가 마치 사람들이 돈을 거는 경주마가 된 것 같소. 정작 나는 모르고 있었으니……. 내 '물건들'이 이 정도 가격에 팔리는 걸 보면 앵그르는 얼마나 나가겠소!"

뒤발은 이젤에 놓여 있던 앵그르의 작품 〈드 파스토레 후작의 초상〉을 주시했다.

"아로에게 이 작품을 며칠간 보고 구입을 결정하고 싶다고 말해두었소. 하지만 일단 들여놓으니 절대 못 보내겠다는 확신이 듭니다." 드가가 설명했다.

"드가 선생님은 앵그르를 직접 만난 적이 있습니까?" 뒤발이 물었다.

"세 번 만났소. 대략 이런 상황이었지요."

집안끼리 오랫동안 친하게 지낸 발팽송 씨 집에 갔소. 그분은 앵그르의 유명한 작품 〈목욕하는 여인〉을 소장하고 있었다오. 지

금은 루브르에 가 있는 그 그림이지. 그런데 그 영감이 그럽디다.

"방금 누가 왔다 갔는지 맞혀봐."

"......?"

"자네가 신처럼 떠받드는 앵그르 선생이 왔다 갔어. 만국박람회(1855년)에서 자기에게 전시관을 하나 내줬는데 거기에 〈목욕하는 여인〉도 걸고 싶다는 거야. 물론 거절했지. 전시관이라고 해봤자 판자로 대충 지은 건물인데 내 그림이 무사히 돌아온다는 보장이 어디 있어."

"세상에, 앵그르에게 거절을 하다니 있을 수 없는 일입니다."

내가 거듭 그렇게 말했더니 발팽송 씨도 결국은 이러더군. "자네 말이 맞아. 우리가 내일 함께 앵그르에게 가서 그림 대여 건은 걱정하지 말라고 말해주세."

다음 날, 실제로 나는 발팽송 씨와 함께 마차를 타고 앵그르의 작업실이 있는 볼테르 부두로 갔어요. 작은 계단을 따라 작업실로 올라갔지요. 계단참도 없이 바로 문이 있는데 문을 두드리자 '괴물'이 모습을 드러냈어요. 발팽송 씨가 나를 가리키면서 이렇게 말했다오.

"이 젊은이가 선생께는 어떤 거절도 해서는 안 된다고 나를 설득했답니다. 그러니 제가 처음에 거절한 일은 마음에 두지 마십시오. 〈목욕하는 여인〉은 선생님 뜻대로 전시하셔도 좋습니다."

우리는 얘기를 주고받으면서 일종의 대기실을 지나 진짜 작업 공간으로 들어갔다오. 앵그르는 손을 가슴에 얹고 공손하게 고개를 숙여 발팽송 씨에게 감사 인사를 했지요. 그런데 갑자기 그가 비틀거리는 거예요. 내가 재빨리 팔을 뻗었지만 붙잡지는 못했어요. 앵그르가 졸도를 한 겁니다. 낯빛은 창백했고 넘어지면서 상

처를 입었는지 이마에서 피도 좀 났어요. 내가 들어오면서 작은
분수를 본 기억이 나서 앵그르의 관자놀이에 찬물을 끼얹었어요.
그랬더니 조금씩 정신을 차리더군요. 내가 발팽송 씨에게 잘 보고
있으라고 하고 서둘러 계단을 내려와 수위에게 도움을 청했어요.
그 상태로 릴 거리 4번지의 앵그르 자택까지 달려갔지요.

너무 경황이 없어서 문 앞에 대기 중이던 발팽송 씨 마차를 탈
생각도 못 했다오. 앵그르 부인에게 사정을 알리자 그녀는 황급히
모자를 챙겼어요. 부인이 내 팔을 붙든 채로 정신없이 계단을 내
려와 작업실로 함께 달렸어요. 볼테르 부두에 도착해보니 앵그르
는 발팽송 씨와 수위의 부축을 받아 건물 밖에 내려와 있었지요.
그다음에는 발팽송 씨 마차가 앵그르 부부를 집으로 데려다주었
다오. 그게 첫 번째 만남이었군요.

박람회가 끝난 후 발팽송 씨에게 편지를 받았어요. 자기가 출
타 중이니 〈목욕하는 여인〉 반환 절차를 맡아달라고 하더군요.

다음 날 앵그르를 찾아갔지요. 문을 두드리자 앵그르가 직접
문을 열어주더군요. 나는 나의 방문 목적을 설명하는 발팽송 씨
의 편지를 전했어요. 마침 앵그르가 〈목욕하는 여인〉을 조금 전에
보냈다고 하더군요. 나는 그의 작업실에서 주피터의 두상을 보았
고 나중에 운 좋게도 그 두상에 손을 얹어볼 기회도 있었지요. 목
동의 부축을 받으며 폭우를 피하는 호메로스 그림도 보았어요. 그
그림 배경에 번개가 있었지요. 앵그르의 번개! 뭔지 알 겁니다.

나는 용기를 내어 앵그르에게 말했어요.

"선생님, 다시는 오지 않을 기회라 생각해서 감히 여쭙습니다.
저는 화가가 되고 싶습니다. 미술에 완전히 미쳐 있어요."

그러자 앵그르가 너그럽게 말했어요.

"선을 많이 그려보시오, 젊은이, 실물을 보면서든 기억에 의존해서든 선을 많이 그려봐야 하오."

그래, 뒈발, 기억에 의존해서도 그리라고 하셨다네!

얼마 지나지 않아 앵그르는 자기 작업실에서 전시회를 열었지요. 나도 갔지만 화가는 나를 못 알아보는 것 같았어요. 미술계에서 거물로 통하는 신사가 그를 독점하고 있었고 화가도 칭찬 한마디를 들을 때마다 연신 굽신거리더군요. 그 신사는 〈무아테시에 부인의 초상〉을 보고 이렇게 말했어요.

"주노 여신*이 따로 없네! 고대 예술품처럼 아름다워요! 그런데도 현대적이고!"

호메로스 그림을 보고는 이렇게 말합디다.

"고대! 뮤즈들의 고장! 이게 선생의 전문 분야군요!"

〈터키탕〉에 대한 감상은 이랬습니다.

"아! 황홀합니다. 육신의 광휘! 관능 그 자체네요!"

그러자 앵그르가 가슴에 손을 얹고 말했지요.

"선생, 나는 여러 개의 붓을 가진 화가랍니다."

그게 내가 마지막으로 본 앵그르의 모습이었지요.

졸도한 앵그르를 드가가 부축했다는 이야기를 들으면서 나는 다른 생각을 하고 있었다. 로마 상**을 겨루는 자리에 출품하기 딱 좋은 주제 아닌가? 드가의 품에 안긴 앵그르! 그것은 두 세대의

* 그리스 신화의 헤라 여신. ─ 옮긴이
** 로마 대상大賞이라고도 한다. 프랑스 아카데미 주최로 매년 회화, 조각, 판화, 건축, 음악 콩쿠르 각 부분에서 최우수 학생을 선발하고 정부 비용으로 로마에 설치된 프랑스 아카데미에 유학하게 한다. ─ 옮긴이

만남이었다. 앵그르가 마지막 대표주자였던 시대와 그 후에 등장한 새로운 경향의 미술 시대가 한 자리에서 만난 것 아니겠는가.

내 사업 초창기에 메리 카사트가 얼마나 여러 번 나를 곤경에서 구해주었는지!

"해브메이어 가문에 소개할 만한 작품이 있을까요?"

너그러운 메리 카사트는 모네, 피사로, 르누아르, 세잔, 시슬레 같은 동료 화가들을 성공시키려고 무던히도 애썼다. 그래놓고 정작 자기 그림에는 얼마나 무심했는지! 그녀는 자기 작품을 사교계에 내놓기 싫어했다! 어느 인상파 전시회에서 그녀가 동료들의 예술에 대해 열변을 토하고 있었는데 어떤 사람이 그녀가 누구인지 모르고 이렇게 말했다.

"한 명이 빠졌네요, 드가도 아주 높이 평가하는 화가인데요."

"누군데요?" 카사트가 놀라서 물었다.

"메리 카사트요."

그녀는 가식적인 겸손이 아니라 지극히 자연스럽게 대꾸했다. "아, 그렇지도 않아요!"

상대는 자리를 뜨면서 중얼거렸다. "저 여자도 화가인가 보군. 여자끼리라고 질투를 하네."

메리 카사트는 우아즈 메닐보프렌에 여름 별장으로 쓰는 집이 있었다. 1926년에 그 집에서 세상을 떠났는데 온 마을이 장례 행렬에 참여했다. 헌신적이었던 늙은 하녀 마틸드와 몇몇 친구들만 그녀가 얼마나 마음 넉넉한 사람인지 알았다. 그녀는 좋은 일을 많이 하면서도 생색을 낼 줄 몰랐고 되레 무뚝뚝하고 무심한 척했기 때문이다.

목사는 묘지에서 마지막 기도를 마치고 개신교의 관례대로 참석자들에게 화환에서 떼어낸 장미와 카네이션을 무덤에 뿌리라고 나눠주었다. 나는 그 융단처럼 깔린 꽃들을 보며 화구를 챙겨서 달려오는 메리 카사트의 모습을 떠올렸다.

나는 세잔에 대한 책에서 그의 고향 엑스로 그를 찾아갔던 일화를 쓴 적이 있다. 라피트 거리의 내 화랑에서 세잔 전시회를 열고 난 다음의 일이다.

멀고도 가깝게 느껴지는 그 추억을 어찌 묻어두겠는가? 마르세유에서 엑스까지 가는 동안, 기차의 차창 밖으로 세잔의 그림에서 보았던 풍경이 주르르 펼쳐지는데 어찌나 신기하던지! 손에 붓을 들고 그림을 노려보다가 성에 차지 않으면 내던지고 망가뜨리는 것도 주저하지 않았던 그 화가의 혈기를 어찌 떠올리지 않을 수 있을까. 칼자국이 마구 나 있는 〈농부〉나 작업실 창문 밖으로 벚나무에 매달려 흔들거리고 있는 정물화만 보아도 짐작이 가지 않는가!

나는 세잔을 생각할 때마다 벽에 잔뜩 걸려 있던 복제화들이 떠오른다. 그걸 보면 이 화가가 루카 시뇨렐리, 엘 그레코, 틴토레토, 티치아노, 좀 더 가깝게는 들라크루아, 쿠르베, 포랭에 이르는 옛 화가들을 얼마나 좋아하는지 알 수 있었다. 비록 조악한 싸구려 복제화였지만 세잔에게는 미술관 분위기를 내기에 충분했다.

엑스의 거장이 갖추고 있던 고전에 대한 교양, 보들레르에 대한 열광, 자기가 좋아하는 것을 경원시하는 사람에 대한 분노 역시 다시 한번 언급하지 않을 수 없다. 그는 완전히 폭주하는 것처럼 보이다가 갑자기 아이처럼 감성적이고 순수한 면모를 드러냈

다. 한번은 세잔이 내 앞에서 졸라를 큰소리로 성토했다. 졸라가 코로는 님프들 대신에 시골 아낙네들을 그려야 했다고 흠을 본 적이 있었기 때문이다. 세잔은 머리끝까지 성질을 내다가 목소리까지 부들부들 떨면서 말했다. "미안합니다, 볼라르 씨, 나는 졸라를 너무너무 좋아해요."

엑스 이야기가 나온 김에, 내가 알았던 그 고장 사람들 얘기를 좀 더 하고 싶다. J씨의 자택에는 세잔의 아주 좋은 그림들이 계단 참에 아무렇게나 뒤죽박죽 놓여 있었다. 새장, 바닥 빠진 의자, 이 빠진 요강 등 한때는 집에서 요긴하게 쓰였으나 이제는 집안의 수호신 반열에 오른 잡동사니와 함께. 가세는 기울었어도 콧대는 엄청 높았던 공작부인은 창고에 처박아둔 세잔을 끝내 팔지 않겠다고 버텼다.

"이보세요, 나는 장사꾼이 아닙니다!"

"창고에 쥐라도 있으면 어떡합니까?"

"그게 뭐 어때서요? 내 집에 사는 쥐들인데……."

정말이지, 그 어리석은 시골 양반들을 내가 어찌 잊으랴. 그들은 파리가 세잔 그림에 열을 올리는 것도 시골을 놀리는 거라고 철석같이 믿었다. 그리고 세잔이 자기네 앞에서 겸손하게 하는 말 — '형상화'가 잘 되지 않아서 괴롭다든가 — 을 그대로 받아들였다. 엑스 출신의, 수채화를 주로 그리는 여자가 세잔에게 조언을 구하러 왔을 때 그가 "부인, 제가 부인처럼 솜씨가 있었다면 진즉에 살롱전에 입선했을 겁니다"라고 한 말도 곧이곧대로 들었다.

그러니 세잔이 엑스의 '화가-애호가 협회' 전시회에 작품 두 점을 냈을 때 환영은커녕 분별없는 사람 취급을 받은 것도 무리

는 아니다. 하지만 세잔은 조롱과 수모를 이겨낼 만한 힘을 자신의 예술에서 끌어냈다.

하루는 그가 "머저리, 지식인, 건달 들의 거드름"에 대해 이야기하다가 이런 말을 했다. "볼라르 씨, 정말이지 나한테는 그림이 제일 중요한 것 같소."

세잔이 이런 부류, 나아가 '남들' 모두와의 접촉을 애써 피했다는 말은 굳이 할 필요도 없으리라. 오죽하면 30년 만에 어릴 적 동무를 만나서도 한참 안부를 주고받은 후 상대가 어디 사는지 묻자 이렇게 대답했을까.

"나는 여기서 먼…… 어떤 동네에 살고 있어!"

엑스에 세잔을 만나러 내려갔을 때 나는 미라보 산책로의 어느 호텔에 묵었다. 백 개의 분수가 있는 이 도시를 생각하면 햇살에 잠긴 미라보 산책로부터 떠오른다. 플라타너스 가지 사이로 쏟아지는 햇살이 땅바닥에 오묘한 빛과 그림자의 유희를 연출했다. 엑스의 청년 지식인들을 이끌던 시인 조아생 가스케와 참으로 유쾌한 시간을 보냈던 '카페 데 되 가르송'도 생각난다. 내가 자치주의라는 말을 처음 들었던 곳도 이 도시다. 그러나 엑스의 자치주의는 폭탄 테러 따위와 거리가 멀었다. 프로방스의 자치주의는 유순한 아이였고, 그 아이의 가장 과격한 장난이라고 해봐야 르네 왕 머리에 잉크를 붓는 정도였다. 프로방스 젊은이들은 그 왕이 영지를 프랑스에 바침으로써 자랑스러운 과거가 있는 고장을 평범한 일개 지역으로 전락시켰다고 생각했다.

조아생 가스케의 집에서 점심을 먹은 일은 잊으려야 잊을 수 없다! 거실에 들어가자마자 세잔 석 점이 보였다. 그중 〈묵주를 든 여인〉은 나중에 자크 두세 소장품으로 넘어갔고, 〈밀밭〉은 내

기억이 맞다면 번슈타인 경매에서 다시 보았으며, 마지막으로 〈생 빅투아르산〉은 런던의 위대한 수집가 새뮤얼 코톨드에게 넘어갔다. 세잔이 자기가 속해 있는 미술 애호가협회 전시회에 어떻게 해서든 '걸고 싶었던' 작품이 바로 〈밀밭〉과 〈생 빅투아르산〉이었다. 협회 규정상 모든 회원은 두 점을 출품할 권리가 있었으므로 협회가 전시를 거부할 수는 없었다. 그러나 주최 측은 세잔의 작품들 때문에 전시회를 바라보는 불신 어린 시선을 감수해야 했다.

그날 점심에는 가스케가 특별히 아끼던 젊은 문인 드몰랭과 이름이 기억나지 않는 또 다른 청년도 참석했다. 후식이 나오자 가스케는 자기가 최근에 쓴 시를 들려주었다.

우리가 식탁에서 막 일어서려는데 하녀가 "세잔 선생님이 오셨습니다"라고 했다. 세잔은 가스케의 부친과 함께 들어왔는데 그 부친은 전직 제빵업자이자 골수 왕당파였다. 부친은 아들을 보고 '깜짝 놀랐고' 걱정을 많이 했다. 세잔의 아버지와 거의 똑같은 걱정이었다. 세잔의 아버지는 "애야, 장래를 생각해라. 아무리 재능이 있어도 그 때문에 목숨을 잃을 수도 있지만 돈이 있으면 굶지는 않는다"라고 하지 않았던가. 전직 제빵업자는 아들 '조아생'이 이미 옛날에 죽은 작가들을 찬양하자 산 사람하고 경쟁하기도 벅찬데 죽은 사람들하고도 경쟁해야 하는 일을 왜 하느냐고 했다. 세잔은 이 젊은 시인의 열정을 나쁘게 보지 않았다. 다만 화포 하나에 백 번씩 그림을 다시 그렸던 화가답게, 새처럼 조잘대며 과시하듯 시를 읊는 조아생의 혈기가 좀 더 수련되기를 바랐다.

세잔은 거실로 들어오면서 현대미술 잡지를 들춰보았다. 프로

방스 화가들을 다룬 기사 첫머리에 퓌제와 도미에의 초상이 들어가 있었다.

"마르세유 사람들이 퓌제와 도미에가 거기 출신이라는 걸 알기는 할까?"

"세잔이 우리 엑스 출신인 것처럼?" 손님 중 누군가가 대꾸했다.

세잔은 그 사람에게 따가운 시선을 보냈다. 그는 동향인에게서 튀어나온 이 찬사를 달가워하지 않았다. 세잔은 엑스 사람들이 좀 '얄팍하다'고 말하곤 했으니까.

잠시 후 세잔이 자리를 뜨려고 하는데 가스케가 세잔이 특히 좋아하는 보들레르를 들먹였다. 세잔은 그 자리에서 시를 낭송하기 시작했다.

> 연못 위로, 골짜기를 넘어,
> 저 산, 저 숲, 저 구름, 저 바다를 건너,
> 태양을 지나, 에테르를 지나
> 별 박힌 천구의 경계를 지나…….

세잔이 입을 다물자 침묵이 흘렀다. 누구도 그 침묵을 깨려 하지 않았다. 가스케의 아내가 가만히 피아노로 다가가 뚜껑을 열더니 베토벤의 소나타를 연주했다. 세잔은 유감없이 박수갈채를 보냈다. 그는 특히 군악과 손풍금 음악을 좋아했다.

플라톤은 시인들에게 장미 화관을 씌워 공화국 밖으로 내보내자고 했다. 그는 도시국가의 수호자들을 찬양해야 하는 결정적 시기에 시인이 맡아야 할 역할을 도외시했던 것이다. 가스케와 같은 부대에 있었다는 사람이 말했다. "우리가 가슴까지 오는 진

창에 빠져 초주검이 됐을 때 저 친구가 왔지요! 저 친구가 〈칼랑달〉*을 낭송하기 시작하자 우리도 제정신이 들었답니다. 더는 하늘이 캄캄하게 보이지 않더군요. 희한하게도, 그제야 매미 울음소리가 귀에 들어왔어요."

세잔이 그린 가스케의 초상화는 현재 프라하 미술관에 있다. 가스케가 다니던 학교의 철학 교사였다는 뒤메닐이 내 화랑에서 이 초상화를 한참 들여다보고는 이런 말을 했다.

"희한하기도 하지! 나는 가스케를 잘 안다고 생각했는데! 이 초상화를 보니, 진짜 가스케는 내가 알던 그 어린애가 아니었어."

엑스의 이 젊은 혈기는 그 도시의 오래된 귀족들에게서 반향을 얻지 못했다. 지금은 가난해졌지만 유서 깊은 혈통에 자부심이 넘쳐나는 신사들, 아침에 빵을 사러 가면서도 실크해트와 하얀 넥타이를 갖춰 입은 신사들이 많았다. 그들은 풍요의 끝자락에 있었다. 장인의 서명이 들어간 가구, 선조들의 초상화, 목공예 작품은 차츰 골동품상이나 중고품상으로 넘어가고 있었다. 그러나 지붕과 마루가 있는 한, 그들은 서로를 집에 초대했다. 짝 안 맞는 오래된 찻잔, 불 꺼진 벽난로, 하녀 없는 살림에도 부인네들과 아가씨들은 차와 케이크 대접하기를 게을리하지 않았다.

하루는 엑스에서 그런 오래된 저택 앞을 지나다가 어느 부인이 열쇠를 자물쇠에 넣고 돌리면서 그 옆에 있던 아가씨에게 하는 말을 들었다.

"잔, 내일 언니랑 간식 먹으러 오렴. 아를의 특산 소시지를 맛

* 프랑스 시인 프레데리크 미스트랄의 시. ─옮긴이

보게 해줄게."

나는 속으로 생각했다. '아, 오래된 집들이라고 해서 형편이 다 나쁘지는 않은가 보다.'

그런데 얼마 후 우연히 그 아가씨를 다시 만났다. "아를의 소시지는 맛있던가요?"

"소시지는 구경도 못 했어요. 금요일에만 먹을 수 있는데 깜박 잊었다나요. 미안하다면서 창을 활짝 열더니 정원의 신선한 공기나 마시라고 하더군요."

나는 엑스 사교계의 부인은 절대 정원에 내려가지 않는다는 것을 그때 알았다. 이유를 물었더니 들에 나가는 건 격에 맞지 않는 일이어서, 조용히 경치를 구경하며 공원을 산책하는 정도만 허용된다나. 그 고장 출신의 젊은 화가 레몬 양은 자기 할머니가 같은 기숙학교 출신의 친구와 매일 공원을 산책한다고 말해주었다. 그 친구가 며칠 산책을 같이 못 가게 되자 "나의 친애하는 벗에게"라고 편지를 보냈다고 한다.

"아세요? 우리 할머니는 꼬장꼬장한 엑스 사람 그 자체예요. 그 친구분이 30년 지기라서 '나의 친애하는 벗'이라는 호칭을 특별히 쓴 거라고요!"

엑스의 전원은 참으로 아름답다! 나는 마르셀 프로방스를 만나러 가면서 그 전원을 발견했다. 이 지방분권주의자가 고장의 전통을 보존하기 위해 얼마나 헌신적으로 노력했는지. 특히 상통 santon이라는 작은 수공예 인형들은 마르셀 프로방스의 열렬한 선전에 힘입어 파리 번화가 상점에까지 진출할 수 있었다.

마르셀 프로방스의 집에서도 참 좋은 시간을 보냈다. 좋았던 옛날의 '사는 재미'를 떠올리게 하는 투알 드 주이toile de Jouy* 벽

지가 기억난다! 시인의 누이가 우아한 태도로 직접 집 안을 안내해주었다. 점심은 또 얼마나 맛있었는지! 농장에서 일하는 사람들이 저녁이 되자 건초 수레를 집어넣고 지나가면서 주인집 식구들에게 인사를 했는데 다들 참 점잖고 품위가 있어서 놀랐다.

그러나 엑스의 선량한 농민들도 인간인 이상 자질구레한 다툼과 이웃 간의 시비를 모르고 살 수 없었다.

하루는 도시에서 좀 벗어난 곳에서 어느 시골 여자에게 길을 물었다. 그 여자는 자기 집 정원에서 땅하고 대화를 나누듯 허리를 구부리고 있었다. 나는 그 고장 사람들에 대한 호감을 보여주려고 그 집 정원을 칭찬한 후에 무심코 이웃집 정원도 참 예쁘다고 말했다.

"어머! 그 집 여자는 조심하세요! 숨기는 게 얼마나 많은데요."

그녀는 나에게 비밀이라도 알려준다는 듯 목소리를 한껏 낮추었다. "다른 사람이 아침에 일어나기도 전에 나와서 뭘 심는 꼴이 이만저만 수상하지 않아요. 게다가 구린 데가 있어요. 원래 새들이 우리 집 정원에 많이 왔거든요? 그런데 저 집 여자가 말똥으로 새들을 꼬여서……."

"말똥 따위로도 꼬이는 새들인데, 이 집 정원에 빵 부스러기라도 흘려주면 다 돌아올 걸요?"

"빵은 돈 주고 사는 거잖아요. 기르는 새도 아닌데 왜 그런 짓을 해요?"

르누아르를 어떻게 알게 되었던가? 나는 내가 소장한 마네의

* 전원풍의 회화적인 날염 무늬.—옮긴이

그림 속 모델이 누구인지 알고 싶었다. 회색 모자, 연보라색 상의, 노란 조끼, 흰 바지, 반들거리는 무도화 차림의 남자가 불로뉴 숲 길에 서 있는 그림이었다. 깜박할 뻔했는데, 남자의 단춧구멍에는 장미도 한 송이 꽂혀 있었다. 누군가 내게 이런 말을 했다. "르누아르라면 저 그림의 모델이 누구인지 분명히 알고 있을 거야." 그래서 르누아르가 사는 몽마르트르 언덕의 '안개성'이라고 하는 오래된 건물을 찾아갔다. 집시 같은 인상의 하녀가 정원에서 아기를 안고 서 있었다. 하녀가 나보고 집 안 복도에서 기다리라고 했고, 젊은 부인이 금세 나왔다. 페로노의 파스텔화에서 볼 수 있는 루이 15세 시대의 부르주아 여인처럼 풍만하면서 인상이 좋은 부인이었다. 그녀가 바로 르누아르의 아내였다.

"어머, 여기서 기다리시라고 했어요? 가브리엘!"

그러자 하녀가 대꾸했다. "밖은 온통 진흙투성이라서요!"

르누아르 부인은 나를 식당으로 안내하고는 남편을 부르러 갔다. 식당에서 르누아르의 걸작 몇 점을 감상할 수 있었다.

화가는 금세 나왔다. 나는 방문 이유를 말했다.

"그 그림 속의 남자는 마네의 친구 브룅 씨입니다. 그건 그렇고, 작업실로 가실까요? 얘기를 나누기에는 거기가 더 편할 겁니다."

르누아르는 나를 아주 평범한 방으로 데리고 갔다. 이젤 하나, 각기 다른 모양의 가구 두세 점, 천 뭉치, 모델들에게 포즈를 지시하기 전에 괜히 손으로 구기곤 하던 밀짚모자 몇 개가 있었다. 사방으로 화포들이 서로 기대어 세워져 있었다. 모델의 의자 옆에는 전위예술 잡지 《라 르뷔 블랑슈》 몇 권이 아직 포장도 뜯지 않은 채 놓여 있었다.

"오, 흥미로운 출판물이네요!"

"그렇죠? 내 친구 나탕송이 보내준 겁니다."

내가 손을 뻗으려 하자 르누아르가 말렸다. "아, 건드리지 마세요. 모델의 발을 받치려고 준비해놓은 겁니다."

르누아르가 이젤 앞에 앉아 물감 상자를 열었다. 물감이 굉장히 깨끗하게 정리되어 있어서 놀랐다. 정갈한 팔레트와 붓, 사용한 만큼 납작하게 말아놓은 물감 튜브에서 여성적인 깔끔함이 느껴졌다.

나는 르누아르에게 식당에서 본 누드화 두 점이 참 좋더라고 말했다.

"하녀들을 모델로 한 습작입니다. 생김새도 훌륭하면서 천사처럼 포즈를 취해준 하녀들이 더러 있었지요. 빛을 돋보이게 하는 살갗의 모델이기만 하면, 나머지는 까다롭게 따지지 않습니다. 다른 사람들은 어떻게 사교계 여자들을 그리는지 모르겠어요! 사교계 여자 중에서 그리고 싶은 손을 가진 여자는 한 번도 못봤습니다. 여자의 손을 그리면 즐겁습니다만, 어디까지나 집안일을 하는 여자의 손이어야지요! 로마의 빌라 파르네시나에는 라파엘로의 〈비너스〉가 있지요. 주피터에게 간청을 하러 온 이 비너스의 팔이 기가 막혀요! 금방이라도 주방으로 돌아갈 것 같은 푸짐한 여인네의 팔이거든요. 스탕달은 이 그림을 보고 라파엘로의 여인들은 평범하고 뚱뚱하다고 했지요!"

모델이 도착하는 바람에 대화가 끊겼다. 나는 인사를 하면서 다음에 다시 와도 될지 물었다.

"그러세요! 하지만 내 일과가 끝나는 초저녁이면 좋겠습니다."

내가 르누아르를 다시 찾아가고 싶어서 얼마나 조바심을 냈는지는 짐작이 가리라. 나는 당장 다음 주에 다시 그의 집을 찾았다. 저녁 식사가 끝난 때였다. 그는 방금 잠자리에 들었다고 했다.

"오늘 저녁은 혼자라서 평소보다 일찍 자리에 누웠지요. 가브리엘이 내게 뭘 읽어주러 올 겁니다. 자, 당신을 작은 연회에 초대하지요."

"르누아르 선생님, X씨가 레지옹 에트랑제르 기사훈장을 받는다고 합니다." 가브리엘이 말했다.

"레지옹 도뇌르겠지, 가브리엘!"

"아! 그런 것 같아요."

"옆방에 가서 책이나 가져오려무나."

가브리엘이 책을 가지러 가자 르누아르가 말했다.

"저 아이는 늘 자기는 의식도 못 하면서 웃기는 말을 해서 재밌어요. 레지옹 에트랑제르를 받는다고 했던 그 X씨는 얼마 전까지만 해도 루마니아인이었나 폴란드인이었나 그랬거든요.* 음, 그리고 가브리엘은 별난 데가 있어요. 어느 여름에 요새 옆에 있는 시골집을 한 채 빌려서 지냈어요. 아내가 가브리엘이 식당 창살 사이로 두 명의 군인에게 수프와 잼을 번갈아 숟가락으로 퍼주고 있는 걸 봤지요.

'가브리엘, 음식을 그렇게 섞어 먹이면 탈이 날 수도 있어.' 아내가 말했지요.

'아, 그런가요?' 가브리엘이 걱정스러운 표정을 지었지요. 그런데 마침 누가 지나가다가 리옹에서는 잼을 먼저 먹고 수프를

* '에트랑제르étrangère'에는 '외국인, 이방인'이라는 뜻이 있다. — 옮긴이

242

먹는다고 한마디했어요. 그랬더니 가브리엘이 대번에 안심하면서 '잘됐네요, 그 군인들 리옹으로 발령 났다고 했어요'라고 하는 겁니다.

나는 '사상가'를 상대하는 것보다 이런 객쩍은 얘기를 듣는 게 백 배 더 좋아요. 그렇고말고! 한번은 어느 여인숙 안주인이 뺨이 발그레하고 예쁘장하기에 모델로 삼으려고 했지요. 그런데 이 여자가 얼굴은 예쁜데 표정이 영 안 좋은 겁니다. 내가 짜증이 나서 물어봤지요.

'오늘, 무슨 문제라도 있습니까? 무슨 생각을 그리 하십니까?'

'저기요, 르누아르 선생님, 제가 여기서 이러고 있는 동안 내 양고기스튜가 타고 있을 것 같아요.'"

그때 가브리엘이 돌아왔다. 그녀는 탁자에 책을 내려놓으면서 제목을 죽 읽었다.

"『잔인한 수수께끼』, 『드 카모르 씨』, 『보바리 부인』……."

"약사의 아내가 바람난 얘기를 300쪽이나 읽으라니! 다들 추천하는 『살람보』도 마찬가지예요. 차라리 『미라 이야기』가 훨씬 낫지요. 적어도 이 책에서는 모든 사람들이, 그 이야기는 다 거짓이라고 말해주니까요. 아마 그래서 즐거운 기분으로 읽을 수 있지 않을까 싶군요."

"『악의 꽃』……." 가브리엘이 또 제목을 읽었다.

"내가 제일 싫어하는 책 중 하나요! 누가 이 망할 책을 들고 왔는지 모르겠네. 당신도 샤르팡티에 부인의 살롱에서 무네 쉴리가 침을 질질 흘리는 얼간이들을 앉혀놓고 〈썩은 시체〉를 낭송하는 걸 들었다면……."

"『제르미니 라세르퇴』, 『국화 부인』, 『말꾼의 노래』, 『세기의

전설』……".

르누아르가 무심히 듣다가 마지막 제목을 듣고 손사래를 쳤다.

"하지만 위고의 시는 무척 아름다운데요." 내가 말했다.

"위고에게 재능은 있을 겁니다. 하지만 나는 위고가 프랑스인들에게서 소박하게 말하는 버릇을 빼앗아갔기 때문에 짜증이 나요. 가브리엘, 내일 잊지 말고『몽소로 부인』을 사와."

그러고는 나를 보고 말했다. "빼어난 걸작이지요! 특히 시코가 행렬에 축복을 내리는 장면은……."

"선생님, 알렉상드르 뒤마의 책이 한 권 더 있어요!" 가브리엘이 냅다 외쳤다.

"『춘희』네요!"

"말도 꺼내지 마! 아들 뒤마가 쓴 건 다 싫은데 그중에서도『춘희』는 최악이야. 난 감상적인 매춘부 나부랭이따위 딱 질색이라고!" 르누아르가 발끈했다.

르누아르는 부인의 고향 에수아에 작은 집이 있어서 무더운 여름철을 거기서 보낼 때가 많았다. 두꺼운 벽에 과실수로 둘러싸인 그 농가에서 내가 얼마나 멋진 한때를 보냈는지!

르누아르의 친구 한 명은 화가가 가을이 왔는데도 서둘러 파리에 올라가지 않고 또 파리로 와서도 금방 겨울을 보내려고 다시 내려간다면서 놀랍다는 듯이 말했다. 르누아르는 그 친구에게 이렇게 대꾸했다.

"자넨 뭘 바라는 거야? 여기 따뜻한 장작불 앞에 있으면 중앙난방이고 뭐고 다 싫다고. 이 고장에는 기막힌 버터와 파리에서는 맛볼 수 없는 훌륭한 빵이 있지. 게다가 여기 포도주는……."

지금도 나는 그 포도주가 기억난다. 오래된 아르마냐크 빰치던 찌꺼기술도 정말 좋았다.

에수아에서 특히 인상 깊었던 것은 그곳의 풍광을 더욱 매력적으로 만드는 우르스강이다. 르누아르는 더 이상 걸을 수 없게 되었을 때 종종 자신을 강가로 데려다달라고 부탁하곤 했다.

나는 에수아에 가서 그 고장에 어떤 흥미로운 볼 것이 있는지 알아보았다. 루브르 백화점의 전前 소유주였던 에리오의 무덤이 볼 만하다는 말을 들었다. 그는 평생 아주 웅장하면서도 독창적인 무덤을 꿈꾸었다. 아이디어가 많았던 에리오는 피라미드 모양과 변형된 기둥 모양이라는 두 가지 안을 두고 고심했다. 하지만 그는 결국 선택을 하지 못한 채 죽었고 무덤 공사는 유족의 소관이 되었다. 유족은 고민 끝에 두 안을 합쳐서 중간이 잘려나간 피라미드 위에 길쭉한 오벨리스크를 세우기로 했다. 한 면에는 고인의 업적을 새겼고 이 묘를 세운 고인의 동생이 레지옹 도뇌르 훈장을 받은 기사라는 사실도 새겨넣었다. 내가 이 예술 작품을 보러 간 날, 어느 시골 여인이 그 앞에서 무릎을 꿇고 있었다. 그녀가 일어나 내 옆으로 지나갈 때 물어보았다.

"고인의 친척이라도 되시는지요?"

"오! 아뇨, 왜 그렇게 생각하셨어요?"

"그런 게 아니면, 왜 이 무덤에 기도를 바치십니까?"

"아무도 여기 안 오니까요! 그래서 토끼에게 먹일 풀을 베러 오는 김에, 여기서 주기도문과 성모송을 외곤 해요. 그렇게 유명했던 부자가 어쩌면 이리 까맣게 잊혀질 수 있는지 모르겠어요!"

나는 알베르 베나르를 잘 안다. 그는 인상파가 양지로 나가 손

바닥만한 자리라도 차지해보려고 고군분투하던 시절의 사람이다. 인상파를 가장 먼저 옹호한 인물 중 하나인 테오도르 뒤레는 관학파 화가들에게 작은 요청을 했다.

"여러분의 넓고 풍성한 식탁에 우리도 앉혀달라는 게 아닙니다. 우리가 그 옆에 우리끼리 작은 식탁 하나를 더 놓을 수 있게만 해주십시오."

베나르는 금세 대중의 마음을 얻었다. 그는 특히 대형 작품을 잘 만들었다. '관제 살롱은 구닥다리지만 인상파의 자유는 지나치다'고 생각했던 사람들도 베나르의 발랄하고 유쾌한 색감이나 눈에 띄는 대담성은 받아들였다. 인상파는 자기네들의 발견을 베나르가 너무 쉽게 가로챘다고 비난했다. 드가도 이런 맥락에서 "그는 우리의 날개로 날고 있다"고 했던 것이다.

베나르는 사실 자유로운 표현으로는 인상파에 결코 뒤지지 않았다. 하루는 내가 그의 작업실에서 로댕의 〈입맞춤〉을 바라보고 있었다.

"이 작품 좋아하십니까?" 베나르가 물었다.

내가 좀 머뭇거렸더니 그가 다시 물었다. "이 사람들이 사랑을 나눈다는 느낌이 드나요?"

"그럼요!"

"그렇군요! 모델들이 포즈를 취한 거라는 걸 알면서도 말이지요?"

나는 영광스럽게도 베나르를 두 번이나 내 집에 손님으로 초대했다.

첫 번째 방문은 내가 주최한 '화가들이 주는 상' 때문이었다. 베나르는 심사위원 중 한 명이었다. 그가 추천한 후보는 폴 발레

리였는데 거의 모두 찬성표를 던졌다. 또 한 번은 조르주 루오의 아카데미 회원 출마 때문이었다. 당사자가 스위스에서 요양 중이었기 때문에 내가 여러 인사를 초대해서 그의 작품을 소개해주곤 했다. 작품을 꽤 여러 점 소개했는데 베나르가 나를 따로 불러서 이렇게 말하는 것이었다. "루오부터 보여주시구려. 내가 빨리 나가봐야 해서 그럽니다." "아니, 지금까지 보여드린 게 다 루오 작품인데요?" "아! 그렇군요." 베나르가 그날 정신이 없어 보이긴 했다. 식사 자리에서 베나르의 옆에 앉은 여자는 자기 딴에는 좋은 추억을 되살려 보려고 베나르가 40년 전부터 몹시 아낀다고 소문난 사람 얘기를 꺼냈다. "그 여자는 코가 참 예뻐요." 여자가 그렇게 말하자 베나르가 불쑥 대꾸했다. "여자가 코만 예쁘면 다라고 생각하십니까?"

나는 베나르가 손님들을 맞이하는 일요일 오후에 그의 작업실을 찾곤 했다. 화가는 열성적인 여성 팬들에게 둘러싸여 소파 한가운데에 앉아 있었다. 다른 손님들은 두세 명씩 서서 조용히 속닥거렸다. 그들은 마치 늙은 영주의 측근들 같았다. 작업실 한가운데에는 메르시에 추기경의 초상화가 이젤에 놓여 있었다. 누군가가 말했다. "이 그림이 어떻게 아직까지 미술관에 가지 않은 거지?" 그러자 베나르가 "뤽상부르 미술관에서 거절했다네. 너무 커서 받기가 힘들다나. 전에는 나이 든 사람이면 다 받아주더니 요즘은 젊은 사람 아니면 자리를 내어주지 않아"라고 했다.

베나르가 나에게 해준 가장 고마운 일은 내가 발자크의 『미지의 결작 Le chef d'oeuvre inconnu』에 피카소의 삽화를 넣어 출간할 때 서문을 써준 것이다. 피카소는 앵그르처럼 다양한 기법을 구사할 줄 아는 화가로, 이번에는 순수한 고전에 가장 잘 어울릴 만한 그

림을 그려주었다. 나는 베나르에게 고맙다는 인사를 하러 갔다. 작은 방으로 안내받았는데 베나르 혼자 그곳에 있었다. 작업실에서 팬들에게 둘러싸여 있을 때의 후광은 온데간데없었다. 내 눈앞에는 자기 한 몸 가누기도 버거워 보이는 고령의 노인이 앉아 있을 뿐이었다. 내가 들어서자 그는 하품을 참으며 손에 들고 있던 책을 치웠다. 내가 벽에 걸린 티에폴로를 보고 감탄하자 그는 만족해하면서도 왠지 비웃는 듯한 표정을 지었다. 베나르가 죽고 소장품이 경매에 나왔을 때 나는 그 표정의 의미를 비로소 알았다. 내가 매우 아름답다고 감탄했던 그림을 그린 티에폴로는 〈동방박사들의 경배〉를 그린 티에폴로가 아니라 그의 아들 도메니코 티에폴로였다.

미술관이 그의 그림을 걸어주고 그의 책이 예술서 도서관에 꽂혀 있던 시절, 자크 에밀 블랑슈는 어떤 말 없는 음모의 희생양이 되었던 것 같다. 어떤 재치 있는 사내가 『천일야화』에서 빌려온 듯한 이야기를 들려주었다. 블랑슈가 태어날 때 두 요정이 아기의 요람을 찾아왔다. 한 요정이 "너는 화가가 될 거야"라고 했고 다른 요정은 "너는 작가가 될 거야"라고 했다. 세 번째 요정이 나타나서 "그럼 나는 너에게 예리하다 못해 신랄한 정신을 선물로 주마"라고 했다. 물론 이 세 번째 선물은 그에게 유리하게 작용하지 않았다. 블랑슈는 화가와 문인을 가리지 않고 신랄하게 물어뜯었다. 문인들은 '그 사람은 그림을 그렇게 잘 그리면서 왜 글을 쓰려고 하지?'라고 했을 것이고, 화가들은 화가들대로 '글은 참 읽을 만하던데 왜 굳이 그림을 그리겠다고 기를 쓰는 거야?'라고 했을 것이다. 요컨대, 양측 다 그의 특징을 모르는 체하

는 것이야말로 최고의 반격이라고 생각했던 모양이다.

미술원이 그를 회원으로 맞이할 때 기존 회원들은 "이제 우리가 젊은 화가들을 배척한다고 떠들지 못할 거요"라고 했다. 그들은 각자 속으로 생각했다. '이제 저 친구도 우리 편이 됐으니 바람막이가 생긴 셈이야.'

그런데 블랑슈가 뽑힌 지 얼마 안 되어 반 동겐의 집에 저녁 초대를 받아 갔는데 거기서 미술원 '거물급' 원로들이 주고받는 대화를 듣게 되었다.

"난 X를 뽑을 거야. Z의 재능을 높이 사긴 하지만 젊은 사람은 그만 들어왔으면 좋겠어."

"뭐야, 자네가 미술원에 젊은 피를 수혈해야 한다고 앞장서서 외쳤으면서."

"맞아, 하지만 그랬더니 자크 에밀 블랑슈가 들어왔지 뭐야."

자크 에밀 블랑슈가 미술원이 기대했던 바람막이 노릇을 하지 못했음을 미루어 짐작할 수 있었다.

화가들은 볼디니를 "멋쟁이들의 화가"라고 불렀다. 1890년대의 멋쟁이들. 하루는 볼디니가 그린 '루이스 브라운 가족 초상화' 앞에 드가가 멈춰 섰다. 루이스 브라운이 안락의자에 앉아서 길고 누런 이를 드러낸 채 활짝 웃고 있고 그 뒤에 아내와 딸이 서 있는 그림이었다. 드가는 말없이 손으로 그림을 어루만졌다. 그것은 드가가 그림에 보내는 일종의 찬사였다. 하지만 드가는 볼디니의 기교와 뭐라 말할 수 없는 어떤 면이 자기와 맞지 않는다고 했다. 드가가 내 집에서 샤를 세례의 데생을 볼 때도 그랬다. 파스텔로 살짝 색감을 넣은 그 데생은 프랑스 대혁명 이전의 화

가들을 연상케 했다. 드가는 아이들이 노는 모습을 그린 데생을 보고 이렇게 외쳤다. "애들은 이래야지. 여기에 비하면 볼디니가 그린 여자아이들은 왠지 사악해 보인단 말이야!"

내가 포랭을 처음 알았을 때가 벌써 50년 전이다. 그 시절에 나는 법대생이었지만 이미 미술에 푹 빠져 있었다. 하루는 나와 같은 레위니옹 사람으로 파리에서 내 보호자 노릇을 했던 농장주가 이런 말을 했다.

"이 루이 금화 한 닢으로 판화든 데생이든 괜찮은 것으로 한 점 구해주게. 자네는 허구한 날 그림밖에 모르는 사람이니 알아서 잘 골라오게."

내 주머니에서 나온 돈이면 그렇게 과감하게 포랭의 작업실로 찾아가진 못했을 것이다. 나는 매주 《르 쿠리에 프랑스》에 실리는 그의 그림을 보면서 감탄하고 있었다. 나는 내가 맡은 임무를 설명했다. 포랭은 웃으면서 상자 하나를 열어 수채화를 보여주었다. 보이지 않는 손님을 바라보고 있는 듯한 여인의 모습을 그린 작품이었다.

내가 그림을 가져갔더니 농장주 영감은 감탄했다. "굉장해! 그런데 이 장면을 어떻게 잡아냈지? 이 여자는 내가 전에 노트르담 드 로레트 거리에서 만난 적이 있어. 그때 분명히 우리 둘밖에 없었는데……."

나는 현실을 보는 느낌을 불러일으키는 것이야말로 예술의 고유성이라고 설명했다. 농장주의 눈이 휘둥그레졌다.

"이런 걸 그대로 재현하다니, 말로 형용할 수 없는 기쁨을 주는군. 내가 인생을 다시 살 수 있다면 그림을 배우겠네." 그는 포랭

의 그림을 들여다보며 말했다.

드가는 포랭을 아주 좋아했다. 그의 재능을 높이 샀고 그가 저녁 모임에 지각을 해도 언짢아하지 않았다. 하지만 꽃에 관한 한 타협할 줄을 몰랐다. 그는 꽃은 정원에나 있어야 하고 집 안에 들여서는 안 된다고 생각했다.

하루는 드가가 포랭의 집에 점심을 먹으러 갔는데 거실에 아무도 없어서 그냥 식당으로 들어갔다. 식탁 한가운데에 꽃다발이 놓여 있었다. 드가는 화가 나서 꽃다발을 들고 나와 한쪽에 치워버렸다. 그때 포랭 부인의 사촌이 식당으로 들어오면서 말했다.

"어머, 드가 선생님을 모시고 식사를 하는데 꽃 장식을 깜박했네요!"

하녀가 허겁지겁하더니 드가가 치워놓은 꽃다발을 가져와 다시 식탁에 놓았다. 드가가 포랭 부인과 함께 식당으로 들어오다가 꽃다발을 발견하고는 일언반구도 없이 나가버렸다. 누군가가 황급히 그를 쫓아갔다. 드가는 식탁에 꽃을 놓지 않겠다는 다짐을 받은 후에야 포랭의 집으로 돌아왔다.

세잔도 드가와 마찬가지로 포랭을 높이 평가했다. 에제지프 모로 거리의 작업실 벽에는 〈따뜻한 고장〉을 그린 이 화가의 온갖 해학적인 데생들이 걸려 있었다.

나는 물론 포랭을 평가할 생각이 없다. 회화, 데생, 동판화, 석판화 등 그의 작품 수는 엄청나게 많다. 포랭은 프라고나르의 것이었던 비스트르* 소품들을 상자에 보관하며 특히 애지중지했다!

화가가 경지에 오르려면 동작 하나, 자세 하나를 제대로 표현

하기 위해 습작을 스무 번, 서른 번 반복하는 노력이 있어야 가능한 것이 아닐까! 나는 그중에서도 화가가 인물에 부여하는 생동감에 특히 주목하고 싶다. 마치 따귀를 맞고 홱 돌아선 듯한 인물의 생생함 말이다.

포랭은 사람들의 약점을 지적하곤 했지만 그에게 앙심을 품은 사람은 거의 없었다. 그는 가장 잔인한 말에도 사근사근한 미소를 곁들였기에 언제나 친근한 느낌을 주었다. 그래서 그가 하는 짓궂은 말이 다 진심은 아니라는 것을 알 수 있었다.

포랭의 잘 알려지지 않은 면은, 그가 '착한 농부'라는 점이다. 나는 포랭의 세스네 소유지에 가본 적이 있다. 포랭은 농장 하인이 황소를 끌고 가는 모습을 지켜보고 있었다.

"황소 그림을 연구 중이십니까?"

"전혀요! 저 소는 농업 공진회에 출전시킬 겁니다. 농장 사람들이 틀림없이 일등을 할 거라고 장담하던데요."

당대에 유명했던 풍자화가 하면 셈(조르주 구르사)을 빼놓을 수 없다. 연필을 잡으면 무서운 사람이었지만 그의 외양은 아주 왜소했다. 하지만 그 작고 마른 사람은 절대 '여간내기'가 아니었다. 하루는 셈이 친구 볼디니의 전화를 받았다. 볼디니는 자신이 몹시 위중하니 꼭 와달라고 했고, 셈은 바로 달려갔다.

볼디니는 자기가 죽은 것처럼 보이게 하려고 만반의 준비를 했다. 그는 침대 주위에 촛불을 켜놓고 꼼짝 않고 누워서 두 손을

* 갈색 수채화구의 일종. 수지가 많은 목재를 태워서 타르를 얻어내고, 타르가 함유된 검댕으로 만든 것이 비스트르이다. ─옮긴이

이불 위에 포개고 있었다. 침실 문은 일부러 반쯤 열어두었다. 셈은 억장이 무너졌지만 친구의 마지막 모습을 그림으로 남기는 것이 자기 소임이라고 생각해서 스케치북을 들고 가까이 갔다. 그 순간, 볼디니가 이불을 홱 걷어차면서 알몸으로 일어났다. 그런데 셈이 아주 냉정하게 쏘아붙이는 바람에 볼디니가 더 당황했다고 한다. "움직이지 말게, 방금 포즈 좋았단 말이야."

휴양철에는 셈, 볼디니, 엘뢰로 이루어진 삼인조가 파리의 유명 거리에서 사람들을 몰고 다녔다. 엘뢰는 영국 신사 같은 사람이었다. 그의 예의범절은 영국 느낌이었지만 재능은 18세기 프랑스 화가들에 더 가까웠다. 그런 재능을 지니고도 참 겸손했다. 그는 특유의 여성적이고 불안정한 실루엣을 재빠른 선으로 잡아내곤 했는데 ― 드가가 "엘뢰는 증기기관을 단 와토Watteau야"라고 했을 만큼 ― 그림에서는 급히 그린 티가 전혀 나지 않았다.

셈과 저녁을 같이 먹은 적이 있다. 나는 그 전에 셈의 작업실에 갔다가 위스키, 진, 퀴멜주酒, 나폴레옹 브랜디 등이 잔뜩 놓여 있는 탁자를 본 기억이 났다.

그래서 나도 지하실에 보관하던 독주 몇 종류를 내놓았다. 더 좋은 술을 준비하지 못해 미안하다고 했더니 셈이 말했다. "오! 저는 물만 마십니다."

"작업실에 술병이 엄청 많던데요?"

"아, 그건 포스터 작업에 쓰려고 모아놓은 술병들이에요."

앞에서 얘기했듯이 화가 라 투슈가 나에게 드가가 파스텔을 어디서 구입하는지 알아봐달라고 한 적이 있다. 저명한 평론가

로제밀레스도 내게 비슷한 말을 했다.

"아니, 르동은 무슨 수로 석판화에서 그렇게 깊이 있는 검은색을 낼까요? 또 목탄화는 어떻게 벨벳 같은 효과를 낼 수 있지요?"

내가 르동에게 이 말을 전했더니 그는 껄껄 웃었다.

"비결은 맛있는 스테이크와 진짜배기 포도주라고 전해주시구려."

르동은 포도주를 함부로 여기지 않던 시절의 사람이었다. 보르도 출신이었고 집안 소유의 포도밭도 있었으니까. 어느 날 우리 집에서 저녁을 먹던 르동이 말했다.

"이 포도주 맛있는데요? 선생이 골랐습니까?"

"그럼요!"

"포도주에 일가견이 있는 줄은 몰랐네요."

"예전에 어떤 미식가도 나보고 포도주에 일가견이 있다고 하더군요. 그 사람이 그랑 베푸르 양조장에서 나보고 좋은 술을 골랐다고 칭찬하기에 이렇게 말해줬지요. '어렵지 않았습니다! 선생님만 졸졸 따라다녔거든요. 선생님의 은잔과 치즈 조각이 어디로 향하는지 관찰한 후에 선생님이 산 것과 똑같은 포도주를 두세 짝 낙찰받았지요.'"

르동은 자기 작품의 '애호가'들과 사이가 돈독해 보였다. 그는 자기가 그들에게 없어서는 안 될 사람이라고 생각했다. 그래도 드가처럼 그림이 생필품이라고까지 주장하지는 않았다. 르동은 "내 그림을 사는 사람들은 나와 생각이 같은 친구들"이라고 했다. 사실 그런 생각과 자기가 뛰어나서 사랑받는다는 생각은 종이 한 장 차이였다. 한번은 내가 르동에게 〈묵시록〉이라는 석판화 앨범을 의뢰했다. 그는 증정본을 10권 정도 준비해달라며 자

못 자부심을 드러냈다.

"나의 '애호가'들을 위해서 판화는 늘 10장 정도 마련해둡니다. 그들의 소장품에 빠지는 게 있으면 안 되니까요."

"이상적이네요! 혹시 판매는 제게 맡길 생각이 없으십니까? 책임지고 수익을 두 배로 돌려드리겠습니다."

"내가 직접 팔지 않아서 작품 가격이 올라갔다고 하면 그 사람들은 기분이 좋지 않을 걸요. 게다가 난 내 작품 가격이 아쉽지 않습니다. 가엾은 브레스댕은 데생 한 점에 100수도 못 받는데 내 석판화는 7.5프랑이나 받잖아요."

르동의 작품이 그토록 오랫동안 가격이 낮았던 이유는 바로 그의 순진함 때문이었다. 그의 데생은 아주 훌륭한 것도 100프랑, 석판화는 겨우 7.5프랑이었다! 르동에게 확실한 현금 대신 요란한 찬사만 안겨주는 후원자 중에 상티에 거리에서 넥타이 상점을 하는 사람이 있었다. 이 상인은 화가와의 친분에서 이익을 챙기는 또 다른 방법을 찾았다. 그는 르동의 그림을 사고서 이렇게 제안했다.

"저희 집으로 100프랑을 받으러 와주시겠습니까?"

그래놓고는 약속한 날 일부러 부인의 친구들을 초대하는 것이었다. 집으로 찾아가면 꾀바른 넥타이 상인의 부인은 "차 한 잔 하시겠어요?"라고 권했다.

상인은 그런 식으로 '마나님'의 허영심을 채워줄 수 있었다. 상인의 아내는 예술을 논하는 사교계의 일원이 된 것처럼 한껏 기분을 냈다.

그러다가 라 보에티 거리의 화랑에서 르동의 작품 몇 점을 매입해 시세보다 훨씬 비싸게 팔기 시작하면서 사정이 달라졌다.

파스텔화 같은 것은 걸기가 무섭게 팔려나갔다. 화상들은 앞다투어 르동의 작품 가격을 올렸고 화가의 고객들은 크게 실망했다. P 백작이 이런 말을 했다.

"아니, 라 보에티 거리에서 르동의 꽃다발 그림을 봤는데 예전에 화가 작업실에서 200프랑이면 살 수 있는 작품이었습니다. 그런데 화랑에서 1,500프랑을 불렀는데도 어떤 외국인이 놀라지도 않고 그걸 살 것처럼 말했어요!"

르동 자신은 이 급격한 가격 인상을 기뻐하기보다는 그저 놀라는 눈치였다.

"요즘은 하도 큰돈을 덥석덥석 내놓아서 이걸 받아도 되나 싶어요. 그리고 요즘 구매자들은…… 정말 그림이 좋아서 사는 건지 잘 모르겠습니다. 가끔은 옛 '고객들'이 그리워요. 그 사람들 때문에 굉장히 피곤하기도 했지만 듣기 좋은 말도 많이 들었거든요! 어쨌든 아내가 나를 위해 카네이션을 사느라 다른 걸 못 사는 형편은 면해서 다행입니다."

꽃! 살림이 쪼들리던 시절에도 르동의 작업실에는 늘 꽃다발이 있었다. 사실 르동은 꽃 구경에 만족하지 않았다. 그는 예쁜 얼굴들을 보아야 만족했다. 르동의 아내는 늘 미모가 뛰어난 여자들을 집에 불러들이려고 애썼다.

르동은 정신의 고양을 중시했다. 모든 인간이 그래야 하지만 특히 예술가는 늘 정신을 갈고닦아야 한다고 믿었다. 그에게 이런 얘기를 들었다.

"화가들이 모여 사는 뤼슈라는 마을에 친구를 만나러 갔습니다. 일 층에 마련된 어느 작업실 앞에서 잠시 멈췄는데 문틈으로 새끼당나귀를 모델 삼아 그림을 그리는 화가가 보이더군요.

그 옆에서 어떤 여자가 수를 놓고 있었지요. 그 모습 그대로 그림이었어요. 탁자에는 손때가 타서 너덜너덜해진 책과 튤립이 놓여 있었습니다. '아, 정말 그림 같구나!' 하고 속으로 감탄했습니다."

출간 준비 중이던 『화가-판화가 화집』에 넣을 석판화를 받아내겠다고 야무지게 결심했지만 휘슬러의 작업실 문을 두드리기까지는 망설임이 적지 않았다. 이 유명한 화가는 거만하다고 소문이 자자했으니까. 그런데 막상 찾아가니 무명의 청년에 불과한 나를 순순히 맞아주어서 굉장히 감동했다. 당시 휘슬러는 그의 가장 보잘것없는 판화도 비싼 값에 거래되는 거장이었다.

작업실에는 그림이 한 점도 없었다. 내가 그림을 보고 싶다고 넌지시 말해보기는 했다. 하지만 그날 휘슬러는 소송 때문에 제정신이 아니었다. 그는 초상화 가격 책정이 잘못됐다고 생각해서 그림값을 올려달라고 요구했고 고객은 거부했다. 그러자 휘슬러는 초상화를 훼손했다. 어차피 자기는 그림값을 돌려줬기 때문에 자기 마음대로 해도 된다고 생각한 것이다. 하지만 고객은 애초에 화가도 동의한 가격이었음을 물고 늘어졌고, 아마 법정도 고객 말이 맞다고 생각할 터였다. 요컨대 휘슬러는 화가 머리끝까지 나 있었다. 그는 내 앞에서 자기가 그 그림을 마음대로 할 권리가 있다는 주장을 한바탕 늘어놓았다. 그만 자리를 뜨려고 했는데 휘슬러가 나를 붙잡았다.

"나랑 점심 드시겠소? 커틀릿을 나눠 먹읍시다."

나는 기꺼이 좋다고 했다. 휘슬러의 집에서 함께 점심을 먹다니! 그렇다, 나는 그가 인도인 하인과 중국인 요리사를 두고 있다

는 얘기를 들은 적이 있었다. 그가 런던에서 호화판 생활을 하고 뭐든지 조화롭게 꾸미지 않으면 직성이 안 풀리는 사람이라는 말도 들었다. 접시도 요리에 맞춰 색 조합이 어울리게 낸다고 들었다. 파란 접시 위의 노란 오믈렛, 초록 접시 위의 빨간 바닷가재가 벌써 내 눈에 보이는 듯했다.

그때 노크 소리가 났다. 나이 든 여자가 커틀릿, 시금치 한 접시, 사과 몇 알을 쟁반에 받쳐 가지고 왔다. 그녀는 탁자에 냅킨을 깔고 음식을 내려놓더니 화가가 시키는 대로 커틀릿을 잘라서 두 사람 몫으로 나눴다. 시금치는 차갑게 식어 있었다.

"이건 다시 데워야겠구려." 휘슬러가 말했다.

여자가 시금치 접시를 벽난로 앞에 놓았다. 화가가 그 접시를 도로 집으려다가 손가락을 데었다.

"너무 뜨겁잖아! 접시만 불처럼 뜨겁고 시금치는 하나도 안 데워졌어!"

내가 한마디 했다. "도자기 접시는 열을 잘 전달하지 않아요."

휘슬러가 하녀를 불렀다.

"이놈의 접시에 손을 데었는데 시금치는 아직도 차갑소. 왜 그런지 아시오? 모를 거요, 분명히."

하녀가 놀라서 주인을 쳐다보았다.

"내가 설명해주지, 도자기는 열을 잘 전달하지 않기 때문에 시금치가 찬 거요! 알겠소?"

하녀는 당황해서는 나를 원망하는 눈으로 바라보았다. 마치 '저 사람은 도대체 뭔데 날 곤경에 빠뜨리는 거야!'라고 말하는 것처럼.

보나르, 드니, 이벨, 피오, 랑송, 루셀, 뷔야르는 쥘리앵의 작업

실과 떼려야 뗄 수 없는 관계였다. '예언자'라는 뜻의 히브리어 '나비'를 이 무리에 붙여준 사람은 카잘리스라는 동료 화가였다. 당시 카잘리스가 르드랭 선생에게 히브리어를 배우고 있었기 때문이다. 하지만 이 무리에 속한 젊은 화가들 가운데 자기가 예언자라고 생각하는 이는 아무도 없었다. 단지 그들은 인상파에 끌리면서도 자기들만의 고유한 표현 방식을 찾겠다는 야심을 품고 있었다. 그들만 쇄신을 바랐던 것은 아니다. 다른 젊은 화가들도 뭔가 과학적인 기법을 추구하면서 빛에 관한 외젠 셰브뢸(화학자이자 색채학자)의 연구 성과를 그림에 적용하려고 노력했다(여기에서 들라크루아가 일찍이 예감했던 보색의 원리가 나왔다). 이 화가들은 색의 혼합이 보는 이의 눈 속에서 일어나므로 화폭에는 원색만 써도 충분하다고 보았는데 그들이 바로 신인상파다. 이 새로운 화파의 선구자였던 쇠라와 시냐크 같은 화가들은 불굴의 의지로 선배 화가들의 뒤를 이었다. 그래서 마침내 쇠라의 〈작업실〉이 앵데팡당전에 걸렸을 때, 드가도 그 작품을 보았다. 하지만 드가는 회화의 변천사 이야기에 금세 싫증을 내고는 뒤돌아서서 뜻밖의 그림 한 점을 지목했다.

"저런 화가에게 미래가 있지 않을까요?"

그것은 세관원 루소의 그림이었다.

'나비파' 화가들은 브라디 통행로의 작은 주점에서 한 달에 한 번 점심을 같이 먹었다. 그 주점 단골이 재미있는 이야기를 들려주었다. 주점 주인이 화장실 열쇠를 자주 잃어버려서 열쇠에 큰 소뼈를 달아놓았다. 시도 때도 없이 "뼈다귀!"를 외치는 손님들 때문에 웃음보가 터지곤 했다. 덕분에 이 주점에서 열리는 저녁

모임에 '뼈다귀 만찬'이라는 이름이 붙었다고 한다. 화가들은 모여서 주로 그림 얘기를 했다. 이 무리의 이론가는 폴 세뤼지에였다. 그는 어느 해 여름에 브르타뉴 퐁타방에 갔다가 무척 들뜬 모습으로 돌아왔다.

"거기서 고갱이라는 독특한 천재를 만났소. 그가 내게 진정한 회화란 무엇인지를 알려주었지. '사과를 그리고 싶으면 동그라미를 그려라'라고 말이오."

세뤼지에는 '퐁타방의 거장'의 조언에 따라 그렸다는 그림 한 점을 자랑스럽게 내보였다. 솔직히 말해 나비파는 세뤼지에가 〈부적〉이라고 부른 이 그림에 냉담하기만 했다. 하지만 고갱이 직접적 영향을 미치지 않았더라도 최소한 고갱과 세뤼지에의 대화는 젊은 화가들에게 생각의 단초를 던져주고 그들 고유의 표현을 찾는 데 일조했을 것이다.

1893년경에 모리스 드니는 내가 마네의 데생 작품들로 꾸민 전시회를 눈여겨보고는 자기 친구들에게 그 얘기를 했다. 그러한 계기로 나는 보나르, 루셀, 뷔야르 같은 나비파 화가들과 안면을 텄고 그들의 그림을, 그리고 나중에는 내가 출간하는 책의 삽화를 얻을 수 있었다.

발타와 아리스티드 마욜은 나비파에 속하지 않았지만 이 화파와 전시회를 함께 한 적이 있다.

발타와 알게 된 것은 르누아르 덕분이다.

"브르타뉴에서 산책을 하다가 야외에서 습작 중인 젊은 화가를 만났지요. 그 화가가 색을 조화롭게 쓰는 것이 아주 인상깊었습니다. 그 사람이 바로 발타였어요." 르누아르가 말했다.

한편, 아리스티드 마욜은 나중에 조각가로 이름이 났지만 원

래는 그림을 그렸다. 화포와 물감 살 돈이 없어서 조각으로 전향했다고 한다. 그래서 처음에는 돈이 거의 들지 않는 작은 나무 조각상으로 작품을 시작했다. 마욜은 동시에 태피스트리도 제작했다. 그가 직접 만든 염료로 양모를 물들여서 제작한 멋진 태피스트리가 여러 점 있다.

또 나비파에 합류하려고 스위스에서 온 젊은 화가 펠릭스 발로통을 잊을 수가 없다. 그는 충실한 데생으로 '꼬마 앵그르'라는 별명을 얻었다. 충실성은 그의 예술적 특징이었기에 그의 모델들에게도 적용되었다. 하루는 발로통이 어떤 스위스 부인의 초상화를 그리면서, 화가는 결코 "진실에 분칠을 해서는 안 된다"고 주장했다. 그러면서 그녀에게 "치아가 드러나게 웃으세요"라고 했다. 그러자 부인이 "제 이가 아니에요"라고 했다. 그녀는 얼굴을 붉히며 틀니를 뺐다.

나는 발로통의 초기작 〈스위스 목욕〉을 구입했는데 누드화 전시회에 대여해달라는 요청을 받았다. 전시회가 끝나고 그림을 찾으러 가야 했는데 이런저런 사정으로 석 달이 지나서야 화랑에 갈 수 있었다. 그새 화랑 주인이 바뀌었다는 말을 들었다. 게다가 "대여한 작품들은 분명히 다 돌려보냈습니다"라고 하는 게 아닌가. 나는 발로통을 영영 잃었구나 생각했다. 그런데 어느 날 누구에게 이런 말을 들었다.

"〈스위스 목욕〉을 어떤 애호가에게 파셨나 봐요, 잘됐네요!"

"그게 무슨 말입니까?"

"라 로케트 거리를 지나다 어느 집 창문 너머로 〈스위스 목욕〉이 걸려 있는 걸 봤어요. 분명히 그 그림 같던데요?"

나는 그 집을 찾아냈다. 이삿짐 인부의 집이었다. 과연 나의 발

로통이 그 집에 가 있었다. 화랑이 전시회를 끝내고 새 단장을 한
다면서 부서진 의자, 짝 안 맞는 그릇, 그리고 모두가 우스꽝스럽
게 여기는 이 큰 그림까지 전부 치워달라고 했다나.

"처음에는 화포만 방수 식탁보로 써볼까 했지요. 하지만 너무
뻣뻣해서 식탁에 깔지는 못하겠더라고요. 푼돈이라도 받고 처분
하고 싶었지만 그럴 수 없었어요. 마침 습기 때문에 벽지가 떨어
진 데가 있어서 우리 아들이 새로 페인트칠을 하기 전까지만 걸
어두자고 했지요."

나는 인부에게 10프랑을 주고 내 그림을 찾아왔다.

세뤼지에는 나비파와 고갱 사이에서 가교 역할을 했다. 게다
가 그는 자기 이론에 대단한 확신이 있었다!

하루는 큰길을 걸어가고 있었는데 누가 나를 부르는 소리가
들렸다. 세뤼지에였다.

"혼자 어디 가십니까? 같이 걸어도 될까요?"

세뤼지에는 곧 이어 이렇게 말했다. "저기 보라색 망토 입은 여
자 보이십니까? 당신이 벽돌색 외투를 입고 저 여자 옆을 지나가
는데 두 색이 얼마나 잘 어울리던지 짝을 지어달라고 소리를 지
르는 것 같았습니다. 정말이지, 내가 다 안달이 나더라고요."

세뤼지에는 고갱에 대한 애정을 시도 때도 없이 드러내곤 했
다. 어느 날 모리스 드니가 〈레우키포스의 딸들〉을 그리는데 카
스토르(그리스 신화의 영웅)의 모델을 찾는다고 했다. 젊은 신처럼
잘생긴 세뤼지에가 대뜸 이렇게 외쳤다.

"괜찮다면 내가 모델을 해드리지요. 대신 수고비는 굶어죽기
일보 직전인 고갱에게 보내주십시오."

고갱의 그림이 초기에 얼마나 무시당했는지 알 수 있는 일화

가 있다. 고갱은 자기가 살던 호텔의 여주인 글로아넥 아주머니의 생일을 기념해 정물화 한 점을 선사했다. 그런데 미술원 위원이기도 했던 파리 시의원 한 사람이 마침 그 호텔에 투숙 중이었다. 그는 고갱의 이름을 듣고는 만약 객실에 그 "새끼" 그림을 걸면 자기는 당장 나가버리겠다고 했다. 고갱은 글로아넥 아주머니가 그 손님을 놓치지 않도록 자기 그림에 "마들렌 B."라는 엉뚱한 이름으로 서명을 했다. 마들렌은 에밀 베르나르의 누나 이름이다. 그녀도 동생과 함께 그 호텔에서 지내고 있었다. 파리에서 브르타뉴까지 도보 여행을 하기도 했던 젊은 화가 베르나르는 회화, 목공예, 목판화, 태피스트리 등 모든 종류의 미술에 관심이 있었다. 고갱이 "마들렌 B."라고 서명한 그림은 모리스 드니가 소장 중이다.

몇 년 후, 나는 고갱을 몇 점 구하려고 퐁타방까지 갔지만 처음에는 그림 구경도 못 했다. 하지만 글로아넥 아주머니 호텔에 숙소를 구하고 내가 찾아온 목적을 여기저기 소문냈더니 이런저런 정보가 굴러들어 왔다. 고갱 그림을 가지고 있다는 성주城主와 고위 공무원 그리고 고갱과 알고 지내서 집에 그림을 한 점 가지고 있던 어부도 만나봤다. 나는 탐색을 계속했지만 성과가 없었다. 확실한 것은, 파리에서 싹트기 시작한 고갱의 명성이 브르타뉴에서는 눈덩이 불어나듯 높아져 있었다는 것이다. 보잘것없는 작품도 고갱이 그렸다면서 말도 안 되는 가격을 부르니 거래가 성사될 수가 없었다. 결국 나는 빈손으로 돌아왔다. 파리에 와서 부소와 발라동 화랑 앞을 지나다가 고갱의 〈예수의 수난〉을 보았다. 크기는 브르타뉴에서 500프랑씩 부르던 그림들보다 결코 작지 않았다. 가격을 물어보니 300프랑이라고 했다.

위대한 인상파의 시대가 지나고 사람들은 "이제 그림은 끝났어!"라고 했다. 반 고흐 이후, 고갱 이후에도 그런 말이 나왔다. 하지만 보나르, 드니, 루셀, 뷔야르가 등장했다. 그러자 사람들은 떠들었다. "그래! 우리가 틀렸어! 하지만 이번엔 진짜 끝날 거야."

그러나 그림의 신은 예술에 결코 끝이 없음을 보여주고 싶은 듯 새로운 화가들의 시대를 활짝 열어주었다. 드랭, 마르케, 마티스, 블라맹크…… 단지 몇 명만 거론해도 이 정도다.

나는 생각지도 못한 순간에 우연히 블라맹크를 처음 만났다. 라피트 거리에서 키가 크고 건장한 남자를 보았다. 그는 목에 두른 붉은 스카프 때문에 무정부주의 투사처럼 보였다. 큰 그림을 들고 있었는데 내 기억이 정확하다면 저녁놀 그림이었다. 거칠게 짓누른 물감 튜브에서 튀어나온 듯한 저녁놀이라고 할까. 굉장히 인상적인 연출이었다. 붉은 스카프의 사내는 순한 눈을 하고 있었지만 왠지 '내 그림을 비웃는다면 모두 낯짝을 갈겨주겠어'라고 말할 것만 같았다. 사람들은 그런 그림 앞에서 저항한다. 그렇지만 나는 그 그림이 뭔가 흥미로웠고 화가와 안면을 트고 싶다는 자극을 받았다. 마티스가 나를 블라맹크의 작업실에 데려간 날 나는 놀라서 뒤로 넘어갈 뻔했다. 그 붉은 스카프의 화가가 블라맹크였다!

그날 블라맹크는 직접 만든, 색 조합을 바꿀 수 있다는 나무 넥타이를 매고 있었다. 벽에 걸린 풍경화들은 하나같이, 자연을 잘 따라 그리는 것밖에 생각하지 못하는 소심한 부르주아들에게 내미는 도전장 같았다. 하지만 나는 그 기세에 눌리기는커녕 작업실에 있는 작품을 통째로 다 사들였다. 나는 드랭에게도 똑같이 했다. 하지만 드랭은 작업실에 걸어놓은 그림을 다 팔겠지만 한

점만은 제외하겠다고 했다. 기를란다요를 모사한 그림이었다. 베낀 솜씨가 가히 일품이었다! 드가가 자기 그림을 모사한 오귀스트 클로의 채색 석판화를 보고 분노했던 일이 기억난다. "이럴 수가? 감히 어떻게……." 드가는 그래도 곧바로 인정했다. "이 망할 놈이 재주 하나는 끝내주는구려!" 기를란다요도 그 모사화를 보았더라면 틀림없이 감탄했을 것이다.

나중에 나는 블라맹크와 드랭에게 런던의 정경을 주제로 그림을 그려달라고 했다. 주위 사람들은 그들에게 익숙한 주제가 아닌 '생소한' 것을 그리게 했다고 나를 비난했다. 세월이 흐를 만큼 흐른 지금, 그들이 영국에서 그린 그림과 프랑스에서 그린 그림을 나란히 놓고 보면 '하고 싶은 말'이 있는 화가는 환경이 바뀌어도 늘 자기다운 그림을 그린다는 것을 알 수 있다.

화가에게 언제나 같은 기법을 고수하기를 기대하는 사람들이 있다. 그런 사람들을 당황스럽게 만드는 화가가 마티스다. 그는 자기 팬들이 흡족해했던 회색 계열의 그림을 중단하고 갑자기 과감한 색조를 쏟아냈다. 1905년 살롱 도톤에 출품한 〈여인의 초상〉이 바로 그러한 작품으로, 그의 재능이 새로운 단계에 접어들었다는 표지標識였다. 이 예술가의 대담성은 아직 순수 고전주의의 경계를 완전히 벗어나지 않았지만 예의 밝은 색조가 '야수파'와도 모종의 관계가 있을 것 같다는 생각을 불러일으킨다.

살롱 도톤 심사위원장 프란츠 주르댕은 예민해질 수밖에 없었다. 주르댕은 새로운 회화가 추구하는 바를 기꺼이 지지했지만, 중책을 맡은 사람으로서 여전히 대다수 여론이 지지하는 아카데미풍 미술을 대놓고 배척할 수는 없었다. 그리고 과감한 '애송이' 한 명 때문에 본인의 입지가 좁아지는 것도 원치 않았다. 주르댕

은 마티스가 〈여인의 초상〉에서 지나치게 '모던한 척'을 했다고 보았다. 그는 그 그림을 걸면 누구보다 마티스 본인이 곤란해질 거라며 심사위원들을 설득했지만 허사였다. 〈여인의 초상〉은 심사를 통과했다.

"가엾은 마티스, 난 여기에 그를 생각해주는 사람들만 있는 줄 알았는데!" 주르댕이 푸념했다.

자기 탐구에 매진하던 젊은 예술가 하면 샤를 뒤라크를 빼놓을 수 없다. 단테의 번역가이자 연구자인 앙리 코생이 우리 화랑에서 이 수수께끼 같은 젊은 화가의 작품들로 전시회를 열었기 때문에 나도 그 기회에 뒤라크를 만났다. 뒤라크는 위스망스가 격찬해 마지않았던 화가이기도 하다. 창백한 물에 백조가 떠다니는 연못 그림이 특히 기억에 남는다. 수도사의 영혼을 지닌 뒤라크는 예술품도 신에게로 나아가는 도약이라고 생각했다. 그는 또한 프라 안젤리코(초기 르네상스 시대의 제단화가)처럼 붓을 잡기 전에 먼저 영감을 주십사 하고 기도를 올렸다. 그러나 그림을 잘 아는 사람들이 보기에 두 화가의 공통점이라고는 그러한 신앙의 행위밖에 없었다.

미술원 원장 루종이 전시회 개회사를 하게 된 것도 앙리 코생이 정한 일이었다. 이 고위 공직자는 늘 하는 말로 작품을 칭찬하고서 나를 따로 불렀다.

"전시회에서 코생 선생을 만날 수 있을 거라고 하던데요."

"네? 지금까지 얘기 나누셨잖아요?"

"무슨 소리요? 내가 드니 코생을 못 알아볼 리가 없는데."

"전시회를 주최하는 분은 드니 코생 선생이 아니라 그분의 동

생 앙리 코생입니다만."

"아!"

우리를 지켜보던 앙리 코생은 미술원 원장이 뤽상부르 미술관에 전시할 뒤라크의 그림을 사려는 줄 알았다. 그는 우리 쪽으로 와서 그림 한 점을 가리켰다.

"이 작품이 미술관에 어울릴 것 같지 않습니까?"

"나 혼자 결정할 수 있는 일이라면 주저하지 않고 사겠습니다만."

"어쨌든 뒤라크의 재능을 알아보셨으니 앞으로 많은 도움 주시리라 기대하겠습니다."

"어찌해야 좋을지 모르겠습니다! 나는 화가이기도 하지만 공무원이기도 하니까요."

루종은 뿌연 유백색 물과 희끄무레한 분홍 하늘이 대비를 이루는 풍경화를 가리켰다.

"화가로서는 선생께서 말씀하신 작품들의 이런 과감한 색조에 눈길이 갑니다만, 미술원장의 의무는 대중의 취향을 따라가는 것이지 앞서가는 것이 아닙니다."

"마를리 르 루아로 마욜을 만나러 갔을 때의 일입니다. 마욜은 정원에서 망치와 정을 들고 돌덩이를 만지고 있었지요. 현대 조각가 중에는 고대 조각가들을 표절하면서 자기가 그들과 어깨를 나란히 한다고 착각하는 사람이 적지 않아요. 그런데 마욜은 너무 자연스럽게 고대의 대가들을 계승한 나머지, 그가 돌로 형태를 만들어내는 모습을 보고 있노라면 저 사람이 그리스 조각가인가 싶을 정도예요." 르누아르가 내게 한 말이다.

하지만 마욜이 정말로 고대의 전통을 염두에 두는지는 알 게 뭔가! 그가 완벽한 형태의 남자 나신상을 완성하고 〈자전거 선수〉라는 제목을 붙이자 사람들은 의아해했다.

"실제로 자전거를 타던 청년이거든요. 그래서 자연스럽게 자전거 선수라고 부르게 됐습니다. 내가 조각한 인물이 안티노우스*라고 착각하게 하고 싶지 않았어요."

마욜은 겨울이 오면 마를리 르 루아 작업실을 떠나 햇살이 좋은 자기 고향 바뉠 쉬르메르로 내려갔다. 그는 때때로 끔찍할 만큼 거센 바람이 휩쓸고 가는 이 고장을 좋아했다. 나와 거래하는 인쇄업자도 롱사르의 『폴라스트리』에 삽화로 넣을 동판을 가지러 마욜의 고향 집에 갔다가 그놈의 강풍을 만났다.

"바뉠에 내려갔는데 마욜 선생은 집에 안 계셨습니다." 인쇄업자가 파리에 돌아와서 해준 말이다. "그래서 5킬로미터나 걸어서 선생의 소작지까지 다녀와야 했습니다. 몸이 날아갈 것 같아서 자세를 낮추고 엉금엉금 기다시피 해서 5킬로미터를 걸었지요."

이 이야기를 마욜에게 했더니 그는 "그날 바람이 좀 불긴 했지요"라고 대꾸했다.

다행히 바뉠의 바람이 날마다 부는 것은 아니었다. 아스펜월 W. 브래들리는 이 위대한 조각가를 만나러 갔는데 나무 그늘이 드리운 카페테라스에서 즐거운 시간을 보냈노라고 말해주었다. 그들이 담소를 나눌 때 풍만한 몸매의 젊은 여자가 지나갔다. 조각가가 이런 말을 꺼냈다.

"사람들이 나보고 왜 날씬한 여자는 조각하지 않느냐고 하지

* 고대 그리스의 청년으로, 로마 황제 하드리아누스의 총애를 받았다. ─옮긴이

268

요. 보세요, 나는 내 고향의 여성들을 조각하는 겁니다."

르누아르도 가슴과 엉덩이가 풍만하고 팔이 오동통한 여자, 특히 빛을 잘 받는 살갗의 여인들을 즐겨 그렸다.

르누아르와 마욜의 또 다른 공통점은—르누아르도 〈빨래하는 여인〉, 〈비너스의 승리〉, 〈파리스의 심판〉 등을 만든 조각가였으니 두 조각가의 공통점이라고 해도 되겠다—당대의 유명한 문인이나 사상가를 잘 모른다는 것이었다.

하루는 르누아르가 신문을 읽다가 말했다.

"또 예술비평, 그것도 아주 거창한 예술론이구먼. 이것 좀 읽어주시오, 볼라르."

나는 기사를 읽어주었지만 르누아르는 조금 듣다가 중단시켰다. "개가 깔려 죽었다는 기사나 써야 할 양반들이 예술비평을 하고 있으니, 원⋯⋯."

그런데 그 기사 작성자는 앙리 베르그송이었다. 르누아르에게 그의 이름은 아무 의미도 없었다. 마욜로 말하자면, 그의 친구 한 명이 바뉠에 내려가서 이런 말을 들었다.

"파리에서 누가 작업실을 보러 왔더랬지요. 뒤아멜⋯⋯ 조르주 뒤아멜이라고 했던가? 글 쓰는 사람이라고 하더군요."

마욜은 요즘 세상에서 피할 수 없는 한 가지 재앙, 그 현기증나는 속도에 완전히 무관심했다. 그는 자동차 경주대회가 아주 볼만하더라는 말을 듣고도 이렇게 대꾸했다. "나는 달팽이들이 달리는 모습을 구경하는 게 더 좋습니다."

오랫동안, 마욜의 가장 훌륭한 작품들은 외국에서만 볼 수 있었다. 특히 스위스 빈터투어 박물관이 소장한 〈웅크린 여인〉과 취리히의 오스카 라인하르트 정원에 서 있는 〈앉아 있는 여인〉,

그리고 모스크바 모로소프 미술관이 소장한 〈사계〉를 꼽고 싶다. 하지만 이제 튈르리궁에 〈세잔 추모상〉이 있고 생 제르맹에는 〈드뷔시 기념상〉이 있으며 세레에 〈망자 기념비〉가 있으니 무엇을 더 바라랴. 아, 〈블랑키〉도 빼놓을 수 없다.

블랑키 추모기념회 회장이 바로 클레망소였는데 그가 마욜에게 이런 질문을 던졌다고 한다.

"선생이 만든 기념비가 어떻게 보이십니까?"

"근사한 여자 궁둥이처럼 보이네요!"

하지만 이 '역사적인' 말은 근거가 없다. 내가 마욜에게 정말로 그런 말을 했느냐고 물어보았다. "난 그런 말을 한 적이 없습니다. 동상을 하나 만들어야겠다는 말만 했는데요!"

아무튼 블랑키 기념비에는 등 뒤로 손이 묶인 풍만한 나체의 여인상이 들어 있다. 사람들은 이 여인이 '구속당한 사유'의 상징이라고 생각한다.

케슬러 백작이 마욜에게 주문한 조각상은 특별히 우여곡절을 겪었다. 1914년에 독일군이 파리에 쳐들어오자 백작은 미술에 조예가 없는 자기네 나라 사람들이 마욜의 작업실에 해를 끼칠까 두려워 "조각상을 땅에 묻으시오"라는 전보를 보냈다. 전쟁이 선포되고 다들 정신이 없던 와중에 이 전보가 그 마을 애국자들에게 알려지자 오만 가지 추측이 나왔다. 애서가이자 수집가인 케슬러 백작이 마욜에게 제지製紙를 의뢰하는 척하면서 몰래 무기고를 마련하고 파리 폭격용 대포를 입수할 거라는 말까지 돌았다.

내가 최근에 마욜을 찾아갔을 때 그는 정원에서 베일을 둘러쓴 실물 크기의 여인상을 작업 중이었다. 슬픔 어린 얼굴에서도 생생한 삶의 전율 같은 것을 느낄 수 있었다.

270

"무덤에 세울 조각상입니다. 고인의 아내 분이 직접 모델을 섰지요."

"그래도 아픔을 극복하고 다시 기운 내서 사는가 봅니다." 내가 말했다.

"모르겠네요, 나는 그냥 내 눈에 보이는 대로 만들 뿐이에요. 다만 점토로 틀을 뜨는 놈들이 일을 형편없이 해놓아서 아주 죽겠습니다. 석고 층은 너무 얇고 연장이 자꾸 골조에 닿아요. 일이 두 배가 됐지 뭡니까. 그래도 이걸 납으로 녹일 생각을 하면 황홀해요. 납은 참 좋은 재료입니다!"

그때 그 조각상의 모델이라는 과부가 아주 잘생긴 남자와 함께 나타났다. 그녀는 재혼 상대에게 자신의 멋진 조각상을 보여주고 싶어서 함께 찾아왔던 것이다.

카뉴의 르누아르 집에서 로댕과 함께한 점심은 영영 잊지 못할 것 같다. 나는 이 조각가의 분별력에 깊은 인상을 받았다. 게다가 놀라운 섬세함까지 겸비한 분별력이었다!

〈밀로의 비너스〉에 대한 이야기를 나누다가 로댕에게 이런 말을 들었다.

"난 내가 그리스 조각상의 비법을 발견했다고 생각했지요. 그 비법은 바로 삶을 사랑하는 것입니다. 나 역시 삶에서 빌려온 것들로 가장 훌륭한 작품들을 만들 수 있었고요. 〈걸어가는 남자〉에 머리가 없다고 흉보는 사람들이 더러 있습니다만, 사람이 어디 머리로 걷던가요?"

로댕은 식당을 환히 밝혀주는 누드화 한 점을 바라보았다.

"르누아르, 이 여자의 오른팔을 왼팔보다 굵게 그리셨네요. 잘

하신 겁니다! 오른팔은 활동하는 팔이니까요."

르누아르의 막내아들 클로드가 식탁에서 벌떡 일어나면서 외쳤다. "아! 또 개미 놓치겠다!"

르누아르의 아내가 눈을 부릅떴다. "열세 살이나 됐는데 아직도 개미 구경이나 하면서 빈둥거리다니!"

"그 나이엔 나도 그랬습니다." 로댕이 사람 좋은 말투로 대꾸했다. "어릴 때부터 이것저것 주물럭거려 만들어놓고 그 사이로 개미들이 바쁘게 오가는 모습을 시간 가는 줄 모르고 구경하곤 했지요."

거장은 이렇게 순박했지만 자신의 가치를 충분히 의식하고 있었다. 누군가 미술원 아카데미에 공석이 났다고 알려주자 그는 이렇게 말했다.

"내가 미술원에 들어가는 걸 원치 않는 사람이 많습니다. 그들은 나보고 '선생님 같은 천재라면' 어쩌고저쩌고 하지만 그래 봤자 공식 연회와 장례식에서는 생 마르소가 나보다 더 대접을 받습니다! 내가 미술원 소속이었다면 클레망소가 자기 흉상을 열다섯 번이나 다시 만들게 했겠어요? 그 사람은 그렇게 진상을 떨어놓고 결국 그 흉상을 가져가지도 않았지요!"

르누아르 부인이 분위기를 바꾸려고 자리에서 일어났다.

"저는 할 일이 있어서요."

"정원을 좀 돌아보면 어떨까요. 나는 자연을 정말 좋아합니다." 로댕이 말했다.

하지만 자신의 반들반들한 구두를 내려다보고는 고개를 가로저었다. "뭐, 여기서도 꽃은 잘 보이네요."

그때 시종이 와서 고했다. "백작부인의 마차가 선생님을 모시

러 왔습니다."

로댕이 떠난 후 르누아르는 생각에 잠긴 듯 보였다. 그러더니 갑자기 정적을 깨고 이렇게 말했다.

"로댕을 따라다니는 여자들은 그가 어떤 조각가인지나 알까?"

"르누아르 선생님, 세잔은 로댕의 〈발자크〉가 오늘날의 모든 조각보다 위에 있다고 말했지요."

"비단 오늘날의 조각뿐일까요, 이렇게 일체감이 있으면서도 장식적인 작품인데요! 로댕에게 적이 많은 것도 무리는 아니오."

"전에 누가 마욜 앞에서 로댕의 재능을 깎아내렸는데 마욜이 그렇게 화내는 모습은 처음 봤습니다."

"당신이니까 하는 말인데, 내 개인적인 취향으로는 로댕보다 마욜이 더 좋소. 미켈란젤로도 좋고 도나텔로도 좋지만 도나텔로에게 더 마음이 가는 것과 비슷하지요."

내가 로댕을 다시 만난 건 대리석 야적장에 있는 그의 작업실에서였다. 나는 마욜의 작은 조각상 하나를 가지고 갔다. 문을 두드리려는 순간, 안에서 어떤 여자의 애원하는 목소리가 들렸다.

"선생님! 이 우아한 머리는 제발……."

이번에는 툴루즈 사투리가 확 두드러지는 남자 목소리가 났다. "로댕! 위대하신 분!"

그때 미술원 부서기장 뒤자르댕 보메츠가 나타나 초인종을 눌렀다. 로댕이 직접 나와서 문을 열어주었다. 손에 긴 칼을 들고 있고, 바닥에는 잘린 손과 머리가 마구잡이로 널려 있었다. 그 자리에는 카미유 플라마리옹, 로이 퓔러, 점술가로 유명한 드 테브 부인 등이 있었는데 다들 황망한 표정이었다.

"이건 범죄야!" 드 테브 부인이 신음했다.

남부 사투리의 사내도 계속 구시렁댔다. "로댕! 위대하신 분!" 그는 키가 작았고 턱수염이 목걸이처럼 얼굴을 감싸고 있었다. 그가 바로 스승이 가장 총애하는 제자 부르델이었다.

로댕이 아직 멀쩡한 조각상 하나에 칼을 겨누었다. 다들 그 조각만은 깨지 말라고 애원 중이었던 모양이다. 그러나 로댕은 칼을 휘둘렀고 모가지가 날아갔다.

"저렇게 아름다운 머리를!" 뒤자르댕 보메츠가 소리쳤다.

"머리가 아니오!" 로댕이 으르렁댔다.

우리는 어이가 없어서 서로 얼굴만 바라보았다. 로댕이 조각상의 발을 주워서 부서기장에게 내밀었다.

"이게 뭘로 보이시오?"

"그야 발이잖소."

로댕은 위엄 있는 눈으로 머리와 발을 바라보았다. 모두가, 부르델마저도 입을 다물었다.

"지금 발에 대한 상징적인 제목이 너무 많이 떠오르는군. 아침의 희망, 용맹, 고통……. 생각이 여과되려면 시간이 필요합니다. 때가 되면 알아서 드러나요. 일전에는 포도주 지하 창고에 내려가다가 문득 소스라치게 놀랐습니다. 대지를 상징하는 구球 형태의 조각에 '산통을 겪는 여인'이라는 제목이 확 떠올랐지요."

그때 누군가가 찾아왔다. 이발사였다. 그는 작은 몰스킨 가방을 들고 있었는데, 거기에서 꺼낸 가운에 레지옹 도뇌르 훈장이 달려 있었다. 로댕이 가운을 걸치고 거울 앞에 앉았고, 이발사가 가방을 열었다. 모두 두 사람을 빙 둘러쌌다.

"쥘, 오늘은 수염을 잘라주시게." 로댕이 말했다.

그 자리에 있던 사람들이 다 놀라서 소리를 질렀다. "선생님이 수염을 자르시다니!"

부르델이 또 울부짖듯이 말했다. "로댕! 위대하신 분!"

이발사가 가방을 도로 닫으면서 말했다. "이건 범죄입니다, 선생님. 다른 사람에게 부탁하세요!"

"선량한 사람 같으니! 쳇, 농담이었어." 로댕이 말했다.

모두가 안도의 한숨을 내쉬었다.

"아! 내 수염! 나는 영감이 떠오르지 않으면 이 위를 잡아당깁니다. 어떤 조각가는 나무를 만지면서 마음을 달랜다는데 나는 수염을 만져야 해요." 로댕이 말했다.

문이 열렸다. 이번에는 갓난아기를 품에 안은 여인이 찾아왔다. 여인은 로댕 앞에 무릎을 꿇었다. 자신은 러시아인이고 정치적 망명자들의 대표로서 로댕 팬들의 마음을 전하기 위해 시베리아에서 왔다고 했다. 게다가 여행 중에 애까지 낳았다고 한다.

"이 아기를 축복해주세요, 선생님."

로댕이 아기와 어머니에게 손을 얹었다.

이발사가 도구를 정리하는 동안, 로댕은 또 다른 여자 손님을 맞으려고 일어났다. 그 여자는 작은 청동상을 들고 왔다.

"아주 잘 만든 작품이구려!" 로댕이 외쳤다. 그는 작은 탁자에서 비슷하게 생긴 조각상을 가져오더니 두 개를 나란히 놓고 생각에 잠긴 듯 중얼거렸다.

"둘 다 완벽해. 하지만 둘 중 하나는 가짜란 말이야. 과연 어느 쪽일까?"

로댕은 사정을 설명했다. "내가 주조를 허락한 작품은 진품이오. 내 동의 없이 제작한 작품은 가품이지. 나는 하나만 허락했는

데 왜 두 개가 되었을까? 어느 쪽이 진짜일까?"

로댕은 생각에 골몰해서는 수염을 잡아당겼다.

"선생님이 우리에게 얼마나 값진 가르침을 주시는지!" 뒤자르댕 보메츠가 감탄했다.

"로댕! 위대하신 스승님!" 부르델이 장단을 맞추었다.

뒤자르댕 보메츠가 잘린 머리 하나를 집어들었다. 로댕이 그 머리를 넘겨받았다.

"몸에서 떨어져 나오니 더 아름답구먼! 내 작업 비밀 하나를 알려드리리다. 여기 있는 것들은 다 확대 작업에서 나온 것들이지요. 그런데 어떤 부분은 확대를 해도 보기가 좋지만 어떤 부분은 비율이 깨져버려요. 그래서 어디를 잘라야 하는지 아는 게 중요합니다."

"로댕! 위대하신 분!" 부르델의 염불은 끊이지 않았다.

그때 제복을 갖춰입은 시종이 종이에 싼 식물을 들고 왔다. 포장을 벗기니 꽃이 만발한 작은 관목이 보였다. 로이 퓔러가 카드를 읽었다. "향기 없는 아카시아 코그니타……."

로댕이 감동한 듯 말했다. "또 '여자친구'가 마음을 써주었군. 향기 없는 아카시아 코그니타! 과학이란 참 대단해! 자연을 지배하다니."

"도대체 어디까지 발전하려고 이럴까요? 오늘 아침에는 달걀을 조리하는 방법이 백 가지도 넘는다는 기사를 읽었습니다. 그리스인들이……." 카미유 플라마리옹이 큰소리로 말했다.

"그리스인들 덕분에 걸작이 많이 나왔지요! 하지만 그들의 요리는 별 것 없었어요. 기껏해야 올리브, 흑빵, 염소젖이나 먹었을 텐데……." 드 테브 부인이 말했다.

"그리스인들! 그들의 위대한 소박함을 되찾읍시다! 우리가 그리스인이 아니어서 유감입니다! 내가 대통령 관저는 말할 것도 없고 시의회 연회장에조차도 피디아스 시대의 옷을 입고 간다면 아무리 내 신원을 밝혀도 그 자리에서 쫓겨나겠지요!" 로댕이 단호하게 말했다.

그는 불만 섞인 탄성을 제압했다.

"로댕! 위대하신 스승님!" 부르델이 외쳤다.

"나는 위대한 사람이기보다는 나 자체로 사랑받고 싶네." 로댕이 문득 들릴 듯 말 듯한 소리로 중얼거렸다.

"저희는 선생님을 선생님 자체로 사랑하는데요!" 이 말을 한 사람은 몸이 아주 호리호리한 젊은 여자였다. 한때 모델이 아니었을까 짐작되었다. 로댕이 미소를 지었다.

"남작부인, 갑자기 생각이 났네요. 부인을 모델 삼아 뭘 만들어보겠다고 한 지 적어도 2년은 된 것 같습니다그려."

그는 프리지아 모자를 집어들어 남작부인의 머리에 씌웠다. "공화국의 조각상에는 어떤 특징이 필요합니다."

로댕은 찰흙을 한 덩이 집어들고 작업을 시작했다. 사람들이 감탄하며 웅성댔다. 뒤자르댕 보메츠가 좌중을 위해 해설가 노릇을 했다.

"저명한 벗이여, 작품의 미세한 부분까지 꿈틀대는 이 생명력을 도대체 어디에서 끌어내십니까?"

"생명 자체에서요. 생명으로 생명을 만드는 겁니다!"

나는 '사교계'라고 부르는 것에 넘어가 버린 예술가를 보면서 소인국에서 결박당한 걸리버를 연상했다. 로댕의 경우는 도저히 풀고 나올 수 없을 만큼 꽃 사슬에 단단히 묶인 경우여서 더 나빴다.

정오 종이 쳤다. 우리는 작업실을 나왔다. 부르델을 중심으로 무리를 지어 걸어가는데 어떤 부인이 그에게 강연을 하면 잘할 것 같다고 칭찬을 했다.

부르델은 이렇게만 말했다.

"솔직히 나는 가끔 열변을 토하곤 해요. 그럴 때면 기록으로는 남길 수 없는 격정에 취하지요! 그런 감정을 표현할 수 있는 기호는 세상에 없나 봅니다."

"자연 앞에서는 작아지는 법이지요, 선생." 내가 한마디했다.

"맞아요. 나는 자연 앞에 겸허합니다. 하지만 자연이 나를 거스르면 확 꺾어버릴 겁니다." 부르델이 말했다.

라피트 거리에서 처음 전시회를 열던 무렵, 순례복처럼 모자가 달리고 은빛 버클 두 개가 반짝거리는 외투를 걸친 짧고 붉은 턱수염의 사내가 눈에 띄었다. 나중에 그가 귀스타브 모로의 애제자 조르주 루오임을 알았다. 모로는 "그 친구는 내 제자인 게 티가 나요. 늘 장신구를 하고 다니거든요"라고 한 적이 있다.

그가 아무 말 없이 그림만 노려보다가 휙 나가버렸으므로 나는 그에게 말을 걸 생각도 하지 못했다. 지금의 루오를 아는 사람들은 그가 옛날에 그렇게 말이 없었다는 데 놀랄 것이다. 40년 전의 루오는 그의 스승도 이렇게 증언할 정도였다. "그 친구는 '네' 아니면 '아니오'로만 대답을 하지요. 하지만 대단한 열정을 담아서 단답식으로 대답을 한다고 할까? 그 친구가 그림 그릴 때도 그렇게 말하는 것처럼 한다면 대단히 성공할 거요."

그리고 얼마 뒤에 나는 이 젊은 화가의 수채화를 볼 기회가 있었다. 그 강렬한 색채를 보고서 도자기에 그림을 그려달라고 의뢰

해야겠다는 생각이 들었다. 덕분에 나는 마치 르네상스 시대의 도예 공방에서 가져온 것 같은 멋진 화병, 접시, 그릇을 갖게 되었다.

얼마 전 내가 루오에게 말했다. "당신 그림의 진한 노란색, 타는 듯한 적갈색, 보기 드문 대청색은 마치 그 옛날의 스테인드글라스를……."

내 말이 끝나기도 전에 루오가 입을 열었다.

"스테인드글라스가 생각난다는 말은 많이 들었습니다. 아마 내가 처음 했던 일 때문일 겁니다. 학교를 졸업하고 부모님의 권유로 유리 세공 장인의 견습생으로 일했거든요. 주급 10수짜리 일이었지요. 내가 맡은 일은 유리가 구워지는 동안 지켜보는 것, 그리고 수리해야 할 스테인드글라스에서 떨어져 나온 색유리 조각을 잘 분류하는 것이었습니다. 그러다 보니 오래된 스테인드글라스를 좋아하게 되었고 지금도 각별한 마음이 듭니다. 내가 언제부터 회화로 눈을 돌렸는지 물어보는 사람이 많은데 나는 걸음마를 할 때부터 오만 가지 색깔 속에서 살았어요. 이모들이 도자기와 부채에 그림 그려넣는 일을 했거든요. 여기저기 굴러다니는 몽당연필, 오래된 붓, 물감이 내 장난감이었기 때문에 어려서부터 그림을 그렸답니다."

조르주 루오는 1871년에 파리에서 태어났다. 파리 코뮌 시절이어서 산모는 이웃에서 총소리가 나자 지하 창고로 대피했고 거기서 아기를 낳았다. 산모의 심리가 불안했던 탓일까, 루오는 날 때부터 심장이 매우 약했다. 훗날 의사들은 루오에게 힘에 부치는 일과 과로를 삼가라고 말하곤 했다. 하지만 충고가 무색할 정도로 루오는 일에 미친 사람이었다. 그는 도예, 조각, 석판화, 에칭에도 관심이 많았다. 그림은 그에게 숨쉬기만큼이나 자연스러

운 일이었으니 굳이 말할 필요도 없으리라. 게다가 루오에게는 본보기 삼을 사람이 있었다. 그의 아버지는 피아노 제작사 플레옐에서 일한 가구 세공인으로, 자기 일에 자부심이 넘치는 옛날식 장인이었다. 부친은 아귀가 잘 맞지 않아 건들거리는 가구를 보면 그냥 지나치지 못했다.

루오는 이러한 장인의 혈통을 자랑스럽게 여겼다. 결혼하기 직전에 처가 쪽의 친척 부인이 은근히 그를 못마땅해하면서 괜히 이렇게 물어본 적이 있다.

"아버님은 무슨 일을 하셨나요?"

"플레옐 사의 노동자였습니다."

"직원이었겠지요."

"아뇨, 부인, 노동자가 맞습니다."

그 경솔한 부인이 우습다는 듯한 표정을 지었다. 화가가 빈정대듯이 물었다.

"부인은 그리스도교인이십니까?"

"당연하지요!"

"그렇다면 우리 아버지를 존경해야 마땅합니다. 성 요셉은 목수였고 어린 예수도 목수 일을 배웠으니까요."

그 부인은 무안해져서 자리를 피하며 중얼거렸다. "저 청년의 그림이 왜 그렇게 추한지 이제 알겠네."

추하다고 하든가 말든가, 얼마나 힘이 넘치는 그림인가! 어느 미국인 가정에서 루오 작품의 전형적인 특징을 새삼 깨달을 기회가 있었다. 그 부부는 루오의 그림이 그야말로 마법 같다고 했다. 나는 하와이 호놀룰루에 사는 그들에게 태평양의 멋진 경치를 늘 보고 사니 참 좋겠다고 했다. 그러자 아내 쪽에서 이렇게 대답했다.

280

"맞아요, 하지만 멋진 경치보다 루오의 그림에 더 마음이 가는 걸요."

아침부터 화랑에 찾아온 사람이 있었는데 처음에는 중개상인 줄 알았다. 그는 자기가 가져온 꾸러미에서 그림 두세 점을 꺼내 보여주었다.

"저는 화가입니다."

그 화가가 앙리 루소, 원래 직업을 따서 모두가 '세관원 루소'라고 부르는 바로 그 사람이었다.

루소는 그림에만 만족하지 않았다. 음악 수업도 한다며, 플레장스 구역의 직장인 몇 명이 "내 제자들"이라고 뿌듯해했다.

세관원 루소의 그림을 좋아하든 그렇지 않든 간에, 호의와 배려 그 자체인 이 사람을 일단 알게 되면 좋아하지 않을 수 없었다.

그러다 보니 경찰에게 체포당하는 불상사까지 겪었다. 그에게 음악 수업을 듣는 '제자' 한 명이 세상 물정 모르는 루소를 이용한 것이다. 제자는 그에게 위조수표를 주면서 은행에 가서 바꿔다 달라고 부탁했다. 은행 근처에서 기다리던 제자는 두 경관에게 붙잡혀 나오는 루소를 보고 일이 틀어졌음을 알아차리고 그대로 도망갔다. 그 후 '제자'를 찾아내지 못해 '스승'이 재판정에 서게 됐다. 변호사는 재판이 불리해지자 '세관원 루소'의 그림 한 점을 법관들 앞에 내보였다.

"이 그림을 보고도 내 의뢰인이 '무죄'라는 걸 못 믿으시겠습니까?"

법원은 충분히 깨달은 바가 있었던 모양이다. 루소는 유죄 선고를 받았지만 집행유예로 풀려났다. 화가는 감사의 표시로 재판

장에게 '사모님'의 초상화를 잘 그려드리겠노라 약속했다.

루소는 조국의 사법부에 은혜를 입었지만 살롱 도톤 심사위원장 프란츠 주르댕의 은혜까지 입을 수는 없었다. 어느 날 누군가가 주르댕에게 루소의 그림이 "페르시아 미술을 연상시킨다"고 했던 모양이다. 주르댕은 펄쩍 뛰면서 "페르시아? 저런, 이제는 내가 현대적이지 못하다고 욕을 먹겠군!"이라고 외쳤다.

이 모든 사정으로 루소는 화가로서 별 진척을 보지 못했다. 그는 부침 많은 예술가보다 '안정된' 일자리가 더 낫다는 생각으로 주르댕을 찾아가 살롱 도톤의 경비원 자리를 부탁했다. 주르댕은 언제나 자기를 '놀려먹을' 준비가 되어 있는 '야수파'가 또 한건 하려는구나 하고 생각했다. 그래서 '플레장스의 스승님'에게 이렇게 말했다.

"당신 꼴이 우스워질 텐데 그럴 순 없습니다. 내가 당신에게 얼마나 마음을 많이 쓰는데요. 개회 전야 파티 때도 당신이 보낸 그림은 커튼 뒤에 잘 숨겨뒀지요."

그리하여 루소는 자기 그림이 은폐될 수도 있다는 사실만 재확인했다. 내가 그에게 말했다.

"오, 루소 씨! 그림을 숨기다니요! 뭔가 오해가 있었을 겁니다."

"어쨌거나 내 그림이 제대로 걸려 있는지 자주 가서 확인하는 버릇이 생겼어요. 하루는 내 그림 〈사자와 재규어의 싸움〉 앞에 앉아 있다가 깜박 선잠이 든 적이 있습니다. 그때 꿈을 꾸었지요. 내 그림 자리에서 어떤 상자가 움직이더라고요. 깜짝 상자처럼 뚜껑이 확 열리더니 주르댕 씨와 똑같이 생긴 악마가 튀어나왔습니다. 그리고 드랭, 블라맹크, 루오, 마티스, 마르케 같은 화가들

이 우르르 나타났어요. 악마는 우산을 마구 휘두르면서 그들의 정강이를 때렸습니다. 그때 잠에서 깼어요. 악마는 온데간데없고 내 그림은 그 자리에 그대로 걸려 있었습니다. 그런데 바로 지척에서 진짜 주르댕 씨가 사슬 달린 연필로 뭘 끄적이고 있더군요."

"주르댕 씨가 연필을 손에 쥐고 있었단 말입니까?"

"네, 분명히 봤습니다, 볼라르 씨."

나는 아무리 믿을 만한 사람의 말도 신중하게 들어야겠다는 생각이 들었다. 건축가 고故 피바스 씨가 주르댕에 대해 했던 말이 떠올랐기 때문이다. "같은 건축가로서 정말 신기한 일은요, 아무도 주르댕이 연필을 쥔 모습을 본 적이 없다는 겁니다."

루소가 신문에 실린 판화를 보고 그림을 그린다는 말이 있었다. 어느 날 아침, 평론가들이 확대한 그림엽서 같다고 비판했던 그의 작품을 함께 감상했다. 원시림 속에서 붉은 소파에 누워 꿈을 꾸는 것 같은 여인의 누드화였다. 그에게 물었다.

"나무들 사이가 좀 휑한 것 같지 않아요?"

"실물을 보고 그린 건데요, 볼라르 씨."

하루는 루소가 무개마차를 타고 우리 화랑에 왔다. 그는 높이가 2미터나 되는 그림을 들고 있었다. 바람과 싸우며 그림을 들고 낑낑대던 모습이 눈에 선하다. 그는 화랑에 그림을 내려놓고 자못 경건한 자세로 바라보았다.

"작품이 마음에 들게 나왔나 봅니다, 루소 씨."

"볼라르 씨는 어떻게 보십니까?"

"루브르에 걸어도 되겠는데요!"

루소의 눈이 반짝거렸다.

"내 그림을 좋게 봐주셨으니 볼라르 씨가 내가 발전하고 있다는 인증서를 한 장 써주시면 안 될까요?"

"장난치지 마세요! 그런 걸 작성했다가는 우리 둘 다 꼴이 우스워질 겁니다. 그런데 왜 그런 증명이 필요합니까?"

"고백을 하자면, 결혼을 하려고 해요. 내가 세관원에서 몸 쓰는 일을 했잖아요. 그런데 장인 될 사람은 사무직이었어요. 아시죠? 말단 세관원을 아주 깔보는 사람들 있잖아요. 게다가 고객에게 자기 그림을 직접 배달하는 화가에게 딸을 주려니……."

"걱정 마세요, 루소 씨! 원하신다면 내가 루소 씨 댁으로 그림을 받으러 갈게요."

"고맙습니다! 하지만 그러기도 곤란해요. 내가 그림을 들고 왔다갔다하기라도 해야지, 그러지 않으면 처가에서 날 백수로 볼 겁니다. 그래서 영업허가증이 있는 화랑 주인의 증명서라도 받을까 생각했던 거예요. 사정이 영 좋지 않아요. 장인어른이 자기가 승낙하지도 않았는데 딸과 계속 교제를 한다고 자꾸 위협적인 말씀을 하시네요."

"조심하세요, 루소 씨! 혹시 그 여자가 아직 만 16세가 안 됐다면 미성년자 약취 유인으로 고발당할지도 몰라요."

"아! 볼라르 씨! 그 여자는 쉰네 살이에요."

또 어느 날은 내게 자기가 지은 시를 읽어주었다. 유령에 대한 시였다.

"유령?"

"볼라르 씨는 유령을 믿지 않나 봐요?"

"네, 나는 안 믿습니다."

"저런! 나는 믿어요! 날 오래 괴롭혔던 유령도 있어요."

"어떤 유령이었나요?"

"그냥 여느 사람과 다르지 않았어요. 특별한 점은 없었지요. 내가 수입세를 부과하는 일을 할 때 만날 나를 놀려먹었지요. 내가 자리에서 떠날 수 없다는 걸 아니까 메롱 하고 약을 올리기도 했고, 어떤 날은 방귀를 세게 뀌기도 했지요."

"왜 그를 유령이라고 생각하게 됐나요?"

"아폴리네르가 그렇게 말했거든요."

1901년경에 나와 안면이 좀 있던 스페인 사람이 나름 신경 써서 옷을 입은 듯한 청년 한 명을 데리고 왔다. 그 사람 이름이 마나체였던가, 어쨌든 바르셀로나에 사는 사업가였다. 그 전에 내가 바르셀로나에 갔을 때 그 사람이 자기 공장을 안내해줬던 것으로 기억한다. 작업장 입구 어느 성자의 조각상 앞에 등불이 밝혀져 있었다. "노동자들이 이 등불이 꺼지지 않게 기름을 붓습니다. 이 작은 등불이 타오르는 한, 파업은 일어나지 않을 거라 믿습니다." 그가 말했다.

'마나체'가 데려온 친구가 다름 아닌 파블로 피카소였다. 그의 나이는 겨우 열아홉, 스물이었지만 이미 작품이 백여 점이나 있었으므로 전시회를 열 만했다. 그 전시회는 성공을 거두지 못했고 피카소는 오랫동안 무명생활을 했다.

나는 미술평론이라는 영역에 끼어들 마음이 없지만 피카소의 '입체파' 시기에 대해 한마디해도 괜찮으리라 생각한다. 당시에는 문외한, 애호가, 평론가, 심지어 화가까지도 자연에서 볼 수 있는 모든 것이 기하학적인 형태들의 집합이라는 주장에 동의하지 않았다. 어쨌든 입체파는 장식미술과 젊은 화가들 무리 전체에

지대한 영향을 미치게 될 운명이었다. 입체파는 파리에서 자리를 잡기 전에 먼저 새로운 사조에 늘 우호적인 독일, 스칸디나비아 국가들, 아메리카를 사로잡았다. 당시, 입체파를 둘러싼 논쟁에 관심이 많았던 어느 뉴욕 사람이 새로운 화파의 수장을 직접 만나고 싶어 파리에 왔다. 동방박사들은 별의 인도를 받아 베들레헴의 마구간을 찾았지만 이 미국인은 입체파 이론이 수립되었을 어느 초라한 작업실을 도저히 찾지 못했다. 그가 아는 유일한 단서는 몽마르트르였다. 그는 몽마르트르 언덕에 가서 행인, 운전수, 문 앞에서 서성이는 경비원, 작업복 차림의 노동자 등에게 무작위로 "큐비즘(입체파)? 큐비즘?" 하고 말을 건넸다. 그 미국인이 유일하게 아는 프랑스어 단어였다. 아무도 그에게 대답을 하지 않았으므로 그는 입체파는 이미 끝났다고 성급하게 결론을 내렸다. 그러고는 새로운 회화의 비밀을 더는 파헤치지 않기로 하고 뉴욕행 배에 몸을 실었다.

행여 그가 거리에서 마주쳤던, 유제품 가게에서 우유를 사들고 나오던 멜빵바지 차림의 젊은이가 입체파의 창시자 피카소였다는 것을 알았다면 얼마나 황당해했을까.

나는 여러 차례 화가들의 모델이 되었다. 특히 르누아르는 내 초상화를 여러 점 그렸는데 그중에는 내가 투우사 복장을 하고 있는 것도 있다. 그 그림을 그릴 때 르누아르는 일흔다섯 살이었다. 류머티즘으로 거동이 불편했는데도 젊을 때와 다를 바 없이 열심히 그림을 그렸다. 야외로 풍경화를 그리러 나갈 때 팔걸이 있는 의자에 앉은 채로 루이즈와 정원사 바티스탱에게 실려나가던 모습이 지금도 눈앞에 생생하다. 그들은 화가의 손가락에 붓

을 끼워서 묶어주었다. 르누아르는 그런 상태에서 화려한 수가 놓인 재킷, 챙 없는 검은 모자, 투우사용 가죽신 차림의 내 모습을 화폭에 담았다. 이 그림에는 사연이 있다.

내가 그에게 스페인에 간다고 하자 그가 말했다.

"오래전부터 투우사를 한번 그려보고 싶었지요. 내 모델 중에 당신과 체구가 비슷한 사람이 한 명 있소. 그러니 스페인에서 돌아올 때 당신 몸에 맞는 투우사 복장을 한 벌 구해주시구려."

하지만 세비야, 마드리드, 톨레도를 다 돌아봤는데도 내 몸에 맞는 투우복을 구하지 못했다. 결국 맞춤 주문을 하는 수밖에 없었다. 파리로 돌아올 때 세관원이 수하물 검사를 하면서 그 투우복을 발견하고는 눈살을 찌푸렸다.

"일할 때 입는 옷입니다." 내가 호기롭게 말했다.

"아! 투우사입니까? 좋습니다! 입고 나와 보세요."

나는 시키는 대로 해야 했다. 금실, 은실 자수가 놓인 재킷에 화려한 바지까지 입으니 꽤 봐줄 만했다. 하지만 구경꾼들이 몰려들기 시작했다. 나는 군중의 호기심 어린 눈을 피해 얼른 택시를 잡아타고 그 길로 르누아르에게 갔다.

"브라보! 당신이 그냥 모델을 서면 되겠구려!" 르누아르가 나를 보자마자 외쳤다.

나는 별 생각 없이 탁자 위에 놓여 있던 장미를 한 송이 뽑아들었다.

"장미를 든 투우사, 라고 하면 되겠군." 하지만 르누아르는 이내 생각을 바꾸었다. "아니오. 장미를 들면 손을 잘 그리기가 힘들어. 꽃은 버리시오. 그냥 양탄자에 떨어져 있어도 괜찮을 것 같군요."

나는 르누아르에게 면도를 하지 않아도 괜찮은지 물었다.

"면도를 한다고 해서 누가 당신을 진짜 투우사라고 생각하겠소? 내가 부탁하고 싶은 건 그저 포즈를 잡는 동안 졸지나 말라는 거요."

르누아르의 모델을 서는 일은 전혀 피곤하지 않았다. 말을 해도 되고, 좀 움직여도 상관없었다. 어느 해 7월 14일(혁명기념일)에도 내가 카뉴에서 포즈를 잡고 있는데 작업실 창문 아래로 한 무리가 노래를 부르며 행진을 했다.

자유, 소중한 자유,
너를 지키는 자들과의 싸움.

르누아르가 약간 짜증을 냈다. "들려요? 입에만 자유를 달고 살면서 내심 자유를 두려워하는 사람들이라니! 내가 어떤 사람에게 내 그림에서 도대체 뭐가 마음에 들지 않는지 물어봤습니다. 그 사람이 나보고 그림을 너무 자유롭게 그려서 싫다고 하더군요."

모델과 작업하는 르누아르에게 방해란 있을 수 없었다. 사람들이 오고 가도 그는 내처 그림만 그렸다. 하루는 어느 독일인 부부가 아내의 초상화를 의뢰하러 왔다. 르누아르는 어떤 모델과 작업 중이었다. 모델은 가슴까지 훤히 파인 옷을 입고 있었다.

독일 남자가 아내를 가리키며 말했다. "부인을 더 친밀한 모습으로 그려줬으면 좋겠습니다."

르누아르는 스카프로 모델의 가슴을 약간 가리면서 말했다. "이 정도?"

"아니오! 더 친밀한 모습이라고 했잖아요!"

르누아르는 스카프로 살을 더 많이 덮었다.

"아니, 그게 아니라고요! 완전히 친밀하게요. 적어도 한 쪽 가슴이 다 나오게……."

독일인 부부가 돌아가고 나서 르누아르가 손짓을 했다.

"햇볕이 들어오도록 창문을 열어주시오, 볼라르. 분수 옆에 흐드러지게 피어난 장미들 보이지요? 마욜의 조각상을 '연상'시키지 않소? 나는 마를리에서 마욜을 처음 만났다오. 그는 정원에서 〈비너스〉를 작업 중이었지요. 지향점을 두지 않고 형태를 추구한다고 할까, 그런 건 처음 보았소. 다른 사람들은 고대의 작품을 베끼면 고대인에 가까워진다고 생각하지요. 그런데 마욜은 고대인에게서 아무것도 빌려오지 않았지만 너무나 확실한 고대의 계승자요. 그의 석상이 '드러나는' 과정을 지켜보는데 왠지 주위에 올리브나무가 무성할 것 같은 기분이 듭디다. 내가 그리스에 가 있는 줄 알았소."

그때 우편배달부가 편지 한 통을 전해주고 갔다. 르누아르가 편지를 읽기 시작했다.

"친구가 보냈군. 장의 개를 다시 찾았는지 걱정해주는구려. 그집 딸들이 나를 위해 담요를 뜨고 있다고……." 문득 르누아르의 낯빛이 어두워졌다. "나라는 사람을 좋아해준다고 착각할 뻔했소. 사람들이 좋아하는 건 내 그림인데. 이 친구도 결국은 자기가 기다리고 있는 그림 얘기를 하고 싶었구먼."

그는 서글픈 목소리로 말했다.

"나는 '성공'한 화가요! 사방에서 나에게 경의를 표해주는구려. 이만하면 부러움을 살 만도 하지. 하지만 내게도 진정한 친구

가 있다는 말은 못할 것 같소!"

"잠들지 마시오"라고 르누아르는 내가 포즈를 취할 때마다 당부하곤 했다. 세잔의 모델을 설 때도 그 당부를 마음에 새겼다.

작업실 한복판에는 말뚝 네 개로 받쳐놓은 작은 단이 있었고 그 위에 간이의자가 놓여 있었다. 세잔은 나보고 그 의자에 앉으라고 했다. 설치가 견고하게 되었는지 미심쩍어하자 세잔은 미소를 지으며 말했다.

"내가 직접 설치했소. 균형만 잘 잡으면 됩니다. 게다가 어차피 움직이면 안 되는 일이잖소."

그런데 의자에 앉고 얼마 지나지 않아 나는 졸려서 견딜 수가 없었다. 머리가 기울면서 균형이 무너진 순간, 나와 의자와 단이 한꺼번에 무너졌다.

세잔이 황급히 달려왔다. "딱한 양반! 당신이 포즈를 무너뜨렸구려. 사과처럼 꼼짝 않고 있어야 하는데 이게 뭐요! 사과가 꿈틀거리는 거 봤소?"

사과는 비록 꿈틀거리지 않지만 연구와 습작이 끝나기도 전에 썩어버리곤 했다. 그래서 세잔은 생화보다 조화를 선호하게 되었다. 그러나 결국은 조화도 마땅찮게 여겼다. 썩지는 않지만 "망할 것들이 색이 바래버리기" 때문이었다. 그는 자기 누이들이 보던 신문의 그림이나 미술잡지에서 발견한 판화를 소재로 삼기도 했다. 소재가 무슨 상관이랴, 세잔에게 그림을 그린다는 것은 대상을 모사하는 것이 아니라 '자기 느낌을 구현하는' 것 아니던가? 사실 세잔의 요구를 만족시키고 작업실에서 원만하게 일이 진행되기 위한 조건은 무척 까다로웠다. 일단《라 크루아》지에 영국

인이 보어인을 또 제압했다는 기사가 실리지 않아야 했고, 개 짖는 소리가 들리지 않아야 했으며, 그가 '기계망치 공장'이라고 불렀던 인근의 기중기에서 소음이 들려오지 않아야 했다.

세잔은 이 모든 조건이 충족되는 경우가 드물지라도 늘 낙관적인 태도로 붓을 잡았다. 그러나 모델을 대하는 태도는 한층 더 까다롭고 강압적이었다. 그는 정말로 모델을 물건 다루듯 했다. 아들이 "자꾸 깨우면 볼라르 씨가 더 피곤해할 텐데요!"라고 옆에서 말해도 세잔은 알아듣지 못했다. 자기가 일에 너무 빠져 있기 때문에 다른 사람에게 휴식이 필요하다는 것을 깨닫지 못했던 것이다. 아들이 거듭 "아버지, 볼라르 씨가 피곤해하면 포즈를 잡기가 더 힘들다고요"라고 말하자 겨우 정신이 현실로 돌아온 듯했다.

"그래, 네 말이 맞다. 모델의 체력도 생각해야지."

내가 115회에 걸쳐 포즈를 취한 후에야 세잔은 만족스럽다는 듯이 말했다. "셔츠 앞쪽은 그럭저럭 봐줄 만하게 나왔군요."

나는 르누아르와 세잔 외의 다른 화가들에게도 모델이 되어주었다. 특히 보나르는 내 초상화를 두 점이나 그렸다. 하지만 보나르의 작업실에서는 졸 수가 없었다. 작은 고양이 한 마리를 무릎에 앉혀놓아야 했는데 그 녀석이 잠시도 가만히 있지 않았기 때문이다.

라파엘 S.라는 화가가 나를 모델로 에칭을 제작하고 싶다고 청했다. 그는 유명인사들의 초상화집을 내고 싶어 했다. 나는 거기 낄 만한 인물이 못 된다는 말로 거절했지만 막무가내였다. 그가

어찌나 고집을 부리던지, 나는 이 친구가 나에게 화집 출간까지 맡길 작정이구나 하고 짐작했다.

어느 화창한 아침에 S가 동판을 챙겨서 르누아르의 작업실로 갔다. 르누아르는 그가 누구인지 몰랐다.

"르누아르 선생님의 초상화를 작업하러 왔습니다."

"좋소! 저기 앉으시오. 내가 그림을 그리는 동안, 당신은 당신 일을 하시구려." 르누아르가 즉흥적으로 그렇게 말했다.

며칠 후에 S가 또 르누아르를 찾아갔다.

"선생님, 한 부 찍어서 가져왔습니다. 저에게 헌사를 써주십시오."

르누아르는 일말의 망설임도 없이 이렇게 썼다. "라파엘 S.씨에게, 그대 덕분에 나는 후세에도 남을 것입니다."

S는 드가에게도 관심을 보이며 내게 자기를 좀 소개시켜 달라고 졸랐다. 그런데 어느 날 그가 우리 화랑에 들어왔는데 마침 두 손으로 지팡이를 짚은 노신사가 의자에 앉아 있었다. 노신사가 화랑에서 나가고 난 후 그가 말했다.

"드가 선생님은 언제 뵙게 해주실 겁니까?"

그는 방금 자기가 봤던 노신사가 드가라는 것을 꿈에도 몰랐다. 하지만 내가 만약 그 자리에서 "드가 선생님, 여기 이 라파엘 S.씨가 선생님과 초상화 작업을 하고 싶어 합니다"라고 분별없이 지껄였다면 무슨 핀잔을 듣게 될지 알 수 없었다.

모델로서 말하자면 나는 첫 번째 날부터 졸음을 이기지 못해 S를 단단히 실망시켰다. 변명의 여지가 없었다. S의 부인은 내 잠을 쫓겠다고 소리 나는 카나리아 모형까지 가져왔다. 어쩌면 그 새 노랫소리 때문에 잠이 더 솔솔 왔는지도 모르겠다.

피카소는 나를 모델 삼아 대표작 중 하나로 꼽힐 만한 초상화를 그렸다. 입체파 시기의 이 그림은 현재 모스크바 미술관에 있다. 그림깨나 본다는 사람들도 이 초상화를 보고는 도대체 뭘 그린 거냐면서 우스갯소리를 하곤 했다. 그때 네 살이었던 친구 아들내미가 이 그림을 손가락으로 가리키더니 주저하지도 않고 말했다.

"이거, 보야르 아찌야."

드가가 "당신을 모델로 작품을 좀 해보고 싶구려"라고 말한 적이 있다. 하지만 그때는 드가가 시력을 거의 잃어버린 생애 말년이었다. 드가는 오랫동안 눈이 잘 안 보인다는 말을 입버릇처럼 하고 다녔는데 정작 시력을 잃고 나서는 그 사실을 좀체 인정하려 들지 않았다. 드가의 모델을 서던 여자가 잠시 쉬는 시간에 경솔하게도 이런 말을 했다. "선생님, 제 머리가 목에 붙어 있지 않네요?" 그녀는 이 신중하지 못한 발언 때문에 당장 층계참으로 쫓겨나 옷을 걸쳐야 했다. 화가 머리끝까지 난 드가가 그녀의 옷가지를 한데 뭉쳐서 계단 밑으로 던져버렸기 때문이다.

드가의 모델을 설 뻔한 얘기를 더 하자면, 약속을 잡은 날에 찾아갔더니 드가는 소변을 못 봐서 죽겠다는 말밖에 하지 않았다. 소변 강박증이라고 해도 과언이 아니었다. 초인종 소리가 나자 그는 늘 우려먹는 버찌 꼭지 차가 담긴 찻잔을 든 채로 문을 열러 나갔다. 웬 젊은 여자가 들어와 모델이 되고 싶다고 했다. 그녀가 말을 끝내기도 전에, 여전히 자기 병 생각밖에 없던 드가가 대뜸 물었다.

"당신, 소변은 잘 봅니까? 나는 소변 때문에 죽겠어요! 내 친구

R도 그렇다는군요!"

초상화 모델을 서려고 잡았던 그날의 약속은 그렇게 흐지부지 넘어가 버리고 말았다.

11	내가 만난 사람들

친구와 발뱅숲을 거닐고 있는데 머리가 희끗희끗한 키 작은 신사
와 마주쳤다. 그는 끝에 징이 박힌 지팡이를 짚고 땅에 떨어진 종
이를 주워서 바구니에 담고 있었다.

"아니, 말라르메! 여기서 뭐 하십니까?" 내 친구가 외쳤다.

"내일 친구들 몇 명을 초대했거든요. 연회장 꾸밀 준비를 합니
다."

작품이 난해하기로 소문난 말라르메는 대화로 사람을 홀리는
재주가 있었다. 이 시인은 롬 거리의 자기 집에 손님들을 불러놓
고는, 아무도 앉을 엄두를 못 내는 '전용' 안락의자 옆에 서서 대
화를 주도하곤 했다. 그런데 친구를 따라온 어느 외국인이 멋모르
고 그 의자에 앉는 바람에 사람들이 화들짝 놀라는 일이 있었다.

이 시인의 매혹적인 언변을 보여주는 일화가 있다. 《르 피가
로*Le Figaro*》편집장 프랑시스 마냐르가 합승마차에서 옆자리 사
람과 담소를 나누게 되었다. 마차가 마침 마들렌 꽃시장을 지나

가고 있었는데 옆 사람이 꽃시장 정경을 보고 매우 독창적인 표현을 줄줄 읊었다. 마냐르가 그에게 당장 이렇게 말했다.

"선생, 내가《르 피가로》편집장이오. 혹시 방금 한 말을 글로 써준다면 기꺼이 우리 신문에 실어드리리다."

그로부터 며칠 후, 마냐르는 필자 한 명에게 이런 말을 했다.

"말라르메가 꽃에 대한 '기사'를 보내왔어. 정말 미친놈인가 봐!"

나는 옥타브 미르보의 추천장을 들고 졸라의 집에 간 적이 있다.『나나 Nana』로 유명한 이 작가가 세잔의 초창기 그림 몇 점을 가지고 있으리라 기대했기 때문이다.

그 집에 들어가니 대기실에 걸려 있던 드바 퐁상의 대작〈우물에서 나오는 진리의 여신〉앞에서 절로 발길이 멈춰졌다. 그 외에는 스테인드글라스 창이 두 개 있었는데 하나에는 수도사의 모습이, 다른 하나에는『목로주점 L'Assommoir』의 등장인물이 장식되어 있었다.

옆방으로 안내를 받았는데 그곳은 진짜 미술관을 방불케 했다. 우산 쓴 중국인 그림이 들어간 화병, 참새를 가슴에 품은 소녀의 초상화, 여인들의 누드화가 보였다. 장식장 속의 미니어처와 상아 세공품은 굳이 말하지 않겠다.

나는 천장에 보이지 않는 끈으로 묶인 듯 날개를 편 천사 앞에 멈춰 섰다. 그때 졸라가 들어와서는 내 인사가 끝나기 무섭게 그 천사 오브제를 가리켰다.

"미르보도 이걸 참 좋아합니다. 15세기에 어느 이름 모를 조각가가 만들었을 이 작품에서 로댕의 솜씨를 예감하게 된다고 하더

군요."

졸라는 특유의 사람 좋은 태도로 자신의 수집품들을 직접 보여주었다.

"새를 안고 있는 이 소녀 그림은 그뢰즈의 말년 작품입니다. 이 소파는 진짜 골동품이고요. 중국 화병은……."

"명나라 화병 아닙니까?" 내가 한번 말해보았다.

"아니오, 자코브 프티라는 사람이 만든 겁니다. 이 누드화 속의 여인들은 화류계 여인의 팔자를 상징하는 은사슬에 묶여 있지요. 르피크 거리에서 구입한 아리 셰퍼의 작품입니다."

나는 위대한 소설가의 말을 한 마디도 놓치고 싶지 않기도 했지만 그의 품에 안긴 채 나에게 달려들고 싶은 것처럼 낑낑대는 흉측한 작은 개에게서 눈을 뗄 수도 없었다. 졸라는 그 망할 개가 귀여워 죽겠다는 듯이 말했다. "요 녀석은 제 주인을 참 좋아하지요, 귀여운 팽팽……."

나의 용건을 말할 기회는 졸라가 먼저 일본 상아 세공품 얘기를 하면서 자연스럽게 주어졌다.

"일본인들은 인상파에 굉장한 영향을 끼쳤지요! 세잔은 예외지만요."

"세잔! 우리는 엑스와 파리에서 함께 살다시피 했지요! 둘 다 그때는 얼마나 열광적이었는지! 아! 어째서 내 친구는 내가 기대하는 작품을 그리지 않았을까? 내가 '너는 위대한 화가가 될 만한 천재성이 있어. 힘내서 그 능력을 발휘하기만 해'라고 마르고 닳도록 얘기했지만 소용없었습니다. 정말 안타까워요! 그 친구는 조언을 도통 듣지 않는다니까요."

졸라는 팽팽을 안고 방 안에서 왔다갔다했다. 나는 세잔 그림

을 소장하고 있는지 물어보았다. 거장은 발길을 멈추고는 브르타뉴식 장롱을 손으로 쾅쾅 두들겼다.

"다 이 안에 넣어두었습니다. 동창들에게 '폴은 위대한 화가가 될 재능이 있어'라고 했는데……. 그들에게 이걸 보여줬더라면!"

그때 꼬맹이들이 창문 아래를 지나가면서 고함을 질렀다. "드레퓌스를 타도하라! 졸라는 꺼져라!"

나는 점잖게 유감을 표하는 뜻에서 "이런!"이라고만 했다.

"뭘 몰라서 하는 말인데요, 뭐. 나는 저 아이들을 용서합니다." 졸라가 사람 좋게 말했다.

나는 소설가에게 본인이 쓴 것 중에서 가장 좋아하는 작품이 무엇인지 물었다.

"작가는 늘 지금 작업 중인 책을 가장 좋아합니다만, 솔직히 『패주 *La Débâcle*』에 각별히 마음이 가긴 해요. 지금까지 20만 부가 팔렸습니다."

나는 이미 세잔에 대한 책에서 이 방문을 자세히 기술했다. 거장의 말을 토씨 하나 틀리지 않게 옮기려고 무척 애를 썼다. 그런데 그 책이 나오고 얼마 후에 《쿠리에 드 라 프레스》에서 『보네 루주』의 기사 하나를 스크랩해서 나에게 보냈다. 프란츠 주르댕이 작성한 그 기사는 나를 완전히 깔아뭉개고 있었다. "멍멍이가 노트르담에 발을 들인다고 해서 노트르담이 더러워지랴, 아무렴, 그건 아니다……."

그 사이에 문필가로 명성이 자자한 전前 레위니옹 검찰총장을 만날 일이 있었다.

"내 친구 볼라르, 대장부의 아들인 자네가 졸라에게는 어찌 그리 비굴하게 굴었소?"

"프란츠 주르댕 씨는 오히려 그 반대 이유로 나를 공격하던데
요?"

"그 사람은 자기가 하고 싶은 말을 한 거요, 말이란 원래 그러
라고 있는 거잖소."

나는 이 대화를 프란츠 주르댕의 친구인 알베르 베나르에게
전했다.

"말이란 그러라고 있는 거다, 그 검찰총장이라는 사람이 뭘 좀
아네!"

"하지만……."

나는 무슨 말이라도 하려고 했지만 베나르가 미소를 지었다.
"이봐, 볼라르, 말장난하려고 하지 말게."

나는 뭔가를 좀 알아보려 할 때마다 운이 따라주었다. 어떤 농
부에게 농장 가는 길을 물었더니 "암탉들이 알아서 찾아가니까
선생은 그 뒤만 따라가면 될 거요"라고 했다. 또 한번은 피에르
밀의 살롱에서, 유명한 지리학자라는 고티에 씨가 전쟁 중에 다
르다넬스에서 생긴 일을 이야기하기에 "다르다넬스, 다르다넬
스, 말은 많이 들었는데 그게 뭔지 알아야겠네요"라고 했더니 그
유명한 지리학자는 가만히 미소만 지었다. 다음 날 친구 집에서
아주 똑똑하고 특히 역사에 대해서는 모르는 게 없다는 고교생을
만났다. 나는 그 아이에게도 다르다넬스가 뭐냐고 물었더니 아
이는 망설임 없이 대답했다. "이름은 들어봤는데 우리 학년은 아
직 안 배웠어요." 그런데 그 집에 자주 드나드는 다른 손님이 한
쪽 구석에서 《르 탕Le Temps》을 읽다 말고 고개를 들었다. 그 사람
이 교양이 뛰어나다는 말은 나도 여러 번 들었다. "다르다넬스?

'전집'에서 그런 작품 제목을 봤는데?" 잠시 논쟁이 벌어졌고 어느 키 작은 부인이 나섰다. "그 작품 제목은 다르다넬스가 아니라 '다르다멜'이에요. 주인공 남자 이름이라고요. 다르다넬스는 터키를 아시아와 유럽으로 나누는 해협 이름이에요."

"와, 어떻게 그런 걸 다 압니까?" 모두가 감탄했다.

"내가 태어난 곳이 터키의 트라브존(프랑스어로는 트레비종드)이니까요."

그러자 교양이 뛰어나다는 손님이 안경을 고정하면서 말했다. "부인, 우리를 놀리시는군요. 그건 공연 제목이잖아요. 'Je suis très bizonde(주 쉬 트레 비종드)'."

그때 누군가가 들어오면서 대화는 중단되었다.

그 후, 애서가로 이름난 폴 갈리마르를 만나러 가서 다르다넬스 이야기를 했다. 그는 『명인전』의 한 대목을 설명하고 있던 손자에게 "잠시 나가 있으려무나"라고 했다. 손자가 나가자 갈리마르는 이렇게 말했다. "이해하시지요, 손자 앞에서 이렇게 나이깨나 먹은 어른도 다르다넬스가 뭔지 모를 수 있다는 것을 알려주고 싶지 않아서요." 그러고 나서 나에게 시험문제를 내듯 질문을 퍼부었다. "지금 앞에 보이는 성당이 생트 클로틸드입니다. 건축가가 누구인지 아십니까? 루브르가 지어진 것은 어느 왕 때였는지 아십니까?." 이런 유의 질문들이었다. 그는 나의 무식함에 놀라서 결국 이 말까지 하고 말았다. "당신은 아무것도 모르는군요! 아니, 회고록을 쓰신다는 분이!"

나의 미국인 출판인에게 나는 회고록을 쓸 자격이 없다고 정직하게 말했다.

"걱정하지 마세요. 선생님께 역사적 식견이나 그 밖의 것을 원

하는 게 아닙니다. 그런 걸 알고 싶으면 비서를 불러서 '이러이러한 분야의 전문가를 불러줘'라고 말하면 되는 걸요."

게다가 나는 어떤 분야의 전문가라면서 그 전문 분야에 대해서도 모르는 것이 많은 경우를 적잖이 봤다. 토머스 쿡 여행사에서 열차표를 사려고 줄을 섰다가 파리 명문고에 재직 중인 지리 선생을 만났다. 지리에 훤한 그 양반도 여행 코스를 짤 때는 여행사를 찾을 수밖에 없었던 모양이다.

르누아르를 통해 테오도르 드 비제바를 알게 되었다. 이 사람은《르뷔 데 되 몽드 *Revue des deux mondes*》에 글을 싣는 외국 문학 전문가였을 뿐 아니라 미술평론에서도 빼어난 직관을 보여주었다. 1886년에 조르주 프티 화랑에서 르누아르 전시회를 열었을 때 그는 르누아르를 옹호했던 몇 안 되는 필자 중 한 명이었다. 그 일을 계기로 르누아르는 그와 친분을 맺었다.

비제바의 언변은 타의 추종을 불허했다. 그는 원래 폴란드 출신이지만 프랑스 문학에 놀랍도록 조예가 깊었다. 하루는 비제바 앞에서 어느 소르본 대학교수가 삼촌상을 당하는 바람에 다음날 강의 준비를 못 했다고 한탄을 했다.

"강의 주제가 뭔데요?" 비제바가 물었다.

"테오필 고티에를 다루려고 했지요."

"거기 앉아서 불러주는 대로 받아쓰세요."

비제바가 즉석에서 불러준 강의는 다음 날 소르본 학생들 사이에서 대단한 호평을 받았다.

비제바는 일과표를 정해놓고 딱 그대로 움직이는 사람이었다. 정오에 일어나서 침대에서 뭘 좀 먹은 후 세안을 하고 옷을 갈아

입었다. 그러는 동안 친구 한두 명이 으레 그 옆에서 몸단장을 지켜보면서 담소를 나누곤 했다. "나는 거의 외출을 하지 않기 때문에 우리 집을 찾아주는 손님들이 세상으로 열린 창 같아요." 그가 내게 한 말이다. 오후 두 시부터 다섯 시까지는 책상에 앉아 작업을 했다. 작업이라고는 하지만 줄담배를 피우면서 비서에게 원고를 불러주는 식이었다. 다섯 시부터는 동네 상점들을 쭉 둘러보면서 장서와 판화 수집욕을 채우곤 했다. 집에 돌아와서는 식탁한 귀퉁이에서 수프로 간단히 끼니를 때우고 다시 자정까지 원고를 구술했다.

늙은 하인 뒤파르시는 결코 그 집을 떠나지 않았다.

"뒤파르시, 나 구두 주게! 뒤파르시! 여기 불이 꺼졌어." 그렇게 말만 하면 언제나 프록코트와 하얀 넥타이 차림의 뒤파르시가 엄숙한 모습으로 구두나 장작을 들고 나타났다.

비제바의 집에 처음 갔을 때 안쪽에서 들려오는 어떤 목소리에 매료되었다. 잠시 후, 흰옷을 입은 아가씨가 등장했다. 나는 요정이 나타난 줄 알았다. 비제바의 딸 미미였다.

비제바는 농담을 싫어하지 않았다. 하루는 내가 비제바 앞에서 레옹 블루아 얘기를 했다. 『배은망덕한 거지』를 쓴 이 작가의 『일기』에는 "잔이 나에게 말했다"라는 문장이 정말 많이 나온다(잔은 레옹 블루아의 아내 이름이다). 비제바는 레옹 블루아에게 "늙은 영국인"이라는 이름으로 편지를 보내면서 "선생의 일기에서 가장 흥미로운 얘기는 다 아내분이 하시더군요"라고 썼다. 그랬더니 『일기』 다음 권부터는 잔에 대한 언급이 일절 없었다. 하지만 책에는 이런 주석이 달렸다. "'늙은 영국인'이라는 사람이 편지를 보내 블루아 부인과 관련하여 매우 중요한 지적을 해주었

다. 이 사람이 부디 자기 정체를 밝혀주었으면 한다.”

내가 한 친구 집에서 무심코 “아! 내가 로실드*라면 좋겠다!”
라고 했던 모양이다.

“로실드 같은 억만장자라면 뭘 하고 싶은데?” 친구가 물었다.

“일단 파리에서 농가를 운영해서 진짜 버터, 진짜 달걀, 진짜
우유를 생산하게 할 거야. 진짜 물을 길을 수 있는 샘도 조성하고,
진짜 밀로 빵을 굽게 할 거야. 옛날식으로, 그러니까 화학제품이
나 아니라 진짜 식물을 태워서 얻은 타닌으로 가죽을 무두질하고
그걸로 구두를 만들게 하고…….”

누군가가 내 말을 끊었다. “아! 돈만 있으면 뭐든 원하는 대로
할 수 있을까요? 나는 로실드의 친척입니다. 로실드가 무슨 생각
을 제일 많이 하는지 아세요? 그는 여행 중에도 ‘코셔’** 고기를
먹습니다. 그래서 어디를 가든 요리사가 동행해서 탈무드 율법대
로 도축한 육류를 구하느라 애를 먹습니다. 물론 요리사는 정육
점에서 문전박대를 당하기 일쑤지요. 그래서 돈이 썩어나는 로실
드조차도 그냥 체념하고 보통 사람들이 먹는 스테이크나 송아지
고기 요리를 먹곤 한답니다.”

마르셀 상바 의원을 알게 된 사연은 이렇다. 르누아르가 이런
말을 했다. “우리 마을의 어느 여교사가 시장의 잠자리 유혹을 거
절했다는 이유로 아주 못 볼 꼴을 당하나 봅니다. 그런데 마르셀

* 유대계 금융 재벌 가문인 로스차일드를 가리킨다. ─옮긴이
** 유대교 율법에 따라 선택하고 마련된 식재료. ─옮긴이

상바가 나에게 도움이 필요하면 언제든 연락하라고 여러 번 말했어요. 부디 나 대신 의원을 만나서 그 가엾은 여자가 더는 괴롭힘을 당하지 않게 도와달라고 말해주시구려."

그래서 나는 상바를 찾아갔다. 집무실에 있다는 말을 들었다. 일 층의 집무실이라는 곳에 안내를 받아 가보니 아주 지저분하고 연기가 자욱한 좁은 방이었다. 상바는 풀무를 들고 난롯불을 피우느라 애를 먹고 있었다. 나는 이 사회주의자 정치인에게 방문 용건을 밝혔다. 그가 대뜸 말했다.

"그 시장이 반동분자군요. 내 친구 브리앙에게 말해서 조치를 취하게 하겠습니다."

그러고서 얼마 후 상바가 르누아르의 집에 와서 천연덕스럽게 말했다.

"그 여선생에게는 해줄 수 있는 일이 없습니다! 시장이 '당원'이에요."

나는 다른 상황에서 상바를 또 만났다. 이번에는 그의 자택에서 만났다. 내가 벽을 가득 메운 그림들을 보고 감탄했더니 나를 식당으로 데려가 마티스를 보여주었다. 하녀가 들어와서 로제 한 병을 식탁에 내려놓았다.

"뭐 하는 건가요? 밤에 마시는 술을 가져와요. 알잖아요, 카생 씨가 올 때 으레 마시는 술."

르누아르의 집 맞은편 콜랭쿠르 거리에는 파리시 소유의 반 헥타르 남짓한 빈터가 있었는데 판잣집이 많이 들어서 있었다.

"두고 보시오, 저 오막살이들이 사라지면 저 자리에 6층, 7층짜리 주거용 건물을 잔뜩 지을 겁니다. 거리는 숨쉬기도 답답해지겠지요." 르누아르가 말했다.

그런데 불이 나서 판잣집들이 대부분 소실되었다. 그 지역 시의원은 빈터를 소공원으로 만들자고 제안했다. 의회에서도 동의하는 듯했다. 그러자 그 동네 음식점, 선술집 주인들이 들고 일어났다. 시의원은 약사 한 명과 요식업자 세 명에게 불려가 이런 말을 들었다.

"우리는 15년 전부터 그 자리에 임대용 고급 주택이 들어서기를 기대해왔습니다. 그런데 이제 와 소공원이니 뭐니 하면서 우리 뒤통수를 치는 건가요? 당신 제안이 의회에서 통과된다면 다음번 선거에서 쓴맛을 보게 될 겁니다!"

시의원이 얼마나 서둘러 소공원 유치 계획을 포기했는지는 굳이 말하지 않겠다. 나는 그 구의 구청장이었던 마르셀 상바에게 이 이야기를 전했다. 나는 그가 곤혹스러워할 거라 생각했다.

"체제가 원하는데 어쩌겠습니까! 옛날에는 귀족이 갑이었지요. 지금은 자영업자가 갑입니다." 사회주의자 의원은 단지 그렇게만 말했다.

라피트 거리에 화랑을 연 1894년, 인상파 운동은 승기를 잡았다. 하지만 그때 이미 어떤 이들은 다른 데로 눈을 돌렸다. 회화는 불변하는 것이 아니기 때문이다. 회화라고 해서 예술의 모든 형식에서 나타나는 끝없는 변화와 쇄신의 욕구를 피할 수 있겠는가? 그리고 예술의 형식들은 서로 영향을 주고받는다. 이 형식이 지배적일 때도 있고 저 형식이 잘 나갈 때도 있지만, 그러면서 서로에게 자극을 준다. 일반적으로 문학이 선두에 나선다. 문학은 이론과 예시를 동시에 제시한다. 그러면 음악과 조형예술도 거기에서 영감을 얻는다. 내가 얘기하는 그 시대에는 음악이 선두에

있었다. 그런데 음악이란 무엇인가? 일종의 주술이다. 음악은 정의를 내리지 않는다. 음악은 결코 직접적으로 증명하거나 묘사하지 않는다. 단지 불분명하게 떠다니고 스러지기 쉬운 것을 포착할 뿐이다. 음악은 미스터리, 신화, 전설의 샘에서 목을 축이고 자기가 빌려온 것들로 어떤 정신 상태, 몽상 혹은 정념을 자아내는 분위기를 조성한다.

작가들, 특히 시인들은 음악에 매혹되어 — 또한 상스러운 현실과 고답파의 차가운 완벽주의에 대한 반작용으로 — 모호한 주제를 다루는 거의 무형적인 매력을 추구하게 되었다. 작가들도 음악이 고조시키는 감성의 분출, 정신 상태, 열광에 자극받기를 원했다. 이때부터는 묘사보다 환기가 중요해졌다. 상세하게 기술하기보다는 은근히 암시해야 했다. 시인의 임무는 단지 새로운 전망을 열어 보이는 것이어서, 시의 연장선에 독자의 자유롭고 감정적인 명상이 자리잡았다. 특히 각광받던 바그너 음악은 그런 식으로 말라르메의 난해한 의미, 베를렌의 "무엇보다 중요한 음악성"을 배경으로 하고 있었다. 상징주의의 시대였다.

조형예술, 무엇보다 회화에서도 이러한 결과가 나타났다. 상징, 신화, 전설이 제안할 수 있는 모든 것, 바그너의 대작에 밑거름이 되었던 모든 것으로부터 어떤 이들은 직접적인 영향을 받았고 대다수는 문학과 평론을 매개로 받았다. 나는 회화에 미친 이런 유의 영향을 판단할 처지는 아니다. 다만 이러한 흐름이 상징주의의 여러 표현 중에서도 특히 종교적 발상에서 영감을 구했던 장미십자회*로 귀결되었음을 알려둔다.

* 17~18세기에 유럽에서 활동한 비밀 단체 — 옮긴이

어떤 화가들은 이 새로운 미학을 다소 요란스러운 전시회를 통해 드러냈다. 솔직히 나는 그 빼빼 마르고 핏기 없는 여인의 초상들이나 초록색, 누런색, 혹은 파란색 염료통에서 튀어나온 것 같은 오펠리아 그림에도 흥미를 느끼지 못했다. 문학이 회화에 미치는 영향을 드가는 단 한마디로 정리했다. 어떤 이가 드가에게 그림을 보여주면서 말했다.

"드가 선생님, 이 그림에서 마테를링크(벨기에의 시인이자 극작가)의 영향이 느껴지는 것 같지 않나요?"

"이보시오, 저 파란색은 물감 튜브에서 나온 것이지 잉크병에서 나온 게 아니외다."

앞서 있었던 일을 생각하니 장미십자회의 수장 조제팽 펠라당과 알게 된 이야기를 해야겠다.

나는 펠라당의 작품만 마음에 들었던 게 아니다. 그가 자기 성앞에 붙이는 '사르sâr', 즉 '마법사'라는 칭호도 매우 인상적이었다. 어릴 적에 노에미 이모가 마법사왕 이야기를 얼마나 많이 해주었던가! 그래서 나는 『지고악』의 저자에게 편지를 썼다. 그의 숨은 팬으로서 한번 만나고 싶다고 했다. 그는 기꺼이 만나겠노라 했고, 기분 좋게 그의 집을 찾아갔다.

초인종 소리가 나자마자 안에서 큰소리가 났다. "촛불을 켜라!" 그러고는 문이 열렸다. 내 앞에 흑옥 같은 턱수염을 늘어뜨리고 싸구려 붉은 무명 가운을 걸친 사내가 나타났다.

사르 ─ 그렇다, 그가 바로 펠라당이었다! ─ 는 나를 어떤 방으로 안내했다. 그와 똑같은 옷을 입은, 젊다 못해 어린 사람들이 서 있었다. 교주와 제자들은 나를 아주 친절하게 맞아주었다.

나는 아까 문 앞에서 들었던 말이 무슨 뜻인지 그제야 알았다.

검은 백합들 위로 여인의 얼굴이 보이는 그림 앞에 일곱 개의 촛불이 밝혀져 있었다. 젊은이 한 명이 미술 잡지를 뒤적이면서 장미십자회에서 금하는 주제를 다룬 그림들 — 정물화도 여기에 해당되었다 — 을 마구 찢어냈다. 누군가가 담배를 한 대 건네기에 나는 정중히 받았다. 사르가 친히 담뱃불을 붙여주려고 했다. 하지만 성냥을 찾지 못하자 제자가 잡지에서 찢어낸 종이를 담는 바구니에서 종이 쪼가리를 집었다. 사르는 종이를 제단 위의 촛불로 가져가 불을 붙였다.

한참을 그 방에 있다가 외부인 때문에 그들의 신비 제의가 방해받는 것 같은 생각이 들어서 그만 물러났다. 대기실에 가 있는데 아까 그 방에서 "촛불을 꺼라!"라는 소리가 났다. 그게 나와 사르 펠라당의 첫 만남이었다.

나중에 님Nîmes에 내려갔다가 펠라당의 강연을 들을 기회가 있었다. 멋들어진 검은 수염은 여전했다. 하지만 평범한 저고리를 입어서인지 '사르'의 느낌이 덜했다. 내가 옆자리에 앉은 여자에게 그런 말을 했더니 그녀는 펠라당 씨가 — 그녀는 아주 친근한 사람처럼 그렇게 불렀다 — 붉은 가운을 입고 나왔으면 티눈 연고나 사랑의 묘약을 팔러 나온 것으로 오해받았을 거라고 나에게 쏘아붙였다. 붉은 가운에 삼각모자 차림으로 사람들 손금을 봐주는 남자가 있었는데 그 남자가 그런 봉변을 당했다나. "그게 지난주 교회 앞 광장에서 있었던 일이라고요." 바로 그 순간, 사르가 놀라운 발언으로 주목을 끌었으므로 나는 더 이상 손금 읽는 남자의 사연을 듣지 않아도 되었다. "님 시민 여러분, 내가 어떤 주문을 읊기만 하면 땅이 갈라지면서 여러분을 삼켜버릴지도 모릅니다."

청중은 서로 얼굴을 바라보면서 끄떡없는 척했다. 하지만 그들이 정말로 내심 겁먹지 않았는지는 모르겠다. 물론, 그날 사르는 강연을 원만하게 진행했고 이상한 주문 따위는 읊지 않았다. 나는 강연장을 나오면서 누군가에게 말했다. "만약 누가 '읊어봐! 그 주문인지 뭔지를 읊어보라고!'라고 했으면 어떻게 됐을까요? 진짜 무슨 일이 일어났을까요?"

"그거야 모르죠! 조제팽 펠라당은 '호인'이지만 혹시 누군가가 자기에게 도전한다면……."

나는 당장 펠라당을 위협해보고 싶었지만 꾹 참고 다음 기회에 도전하기로 다짐했다.

얼마 후에 나는 어느 제과점 진열창에서 아주 맛있어 보이는 미니타르트를 발견했다. 제과점으로 들어가는데 가게 주인이 어떤 여자 손님에게 조금만 더 일찍 왔으면 미니타르트를 화덕에서 꺼내는 광경을 볼 수 있었을 거라고 하는 말이 들렸다. 나는 미니타르트를 사서 그 자리에서 한 입 베어물었다. 갓 구워냈다기에는 속이 너무 눅눅했다. 내가 주인 여자에게 물었다.

"아주머니, 아나니아와 사피라 이야기 아십니까?"

그녀의 눈이 휘둥그레졌다. "이 동네에 사는 사람들인가요?"

"아뇨, 초대 교회의 신도였던 부부 이름입니다. 어느 날 그 부부가 사도 베드로에게 가서 자기네들은 전 재산을 처분해 가난한 자들에게 썼노라 고했지요. 그런데 베드로가 호통을 쳤습니다. '거짓말하지 마라! 너희 몫은 따로 남겨두지 않았더냐. 너희에게 벌을 내린다.' 베드로가 손짓을 하자 땅이 쩍 갈라졌고 아나니아와 사피라는 땅속으로 사라졌습니다. 혹시 이 타르트가 오늘 구워낸 거라는 거짓말 때문에 아주머니네 가게 바닥이 쩍 갈라지지

는 않을까요?"

그 여자는 입을 다물지 못했다. 하지만 마룻바닥이 갈라질 거라는 말에 이렇게 응수했다.

"아, 그래요! 바닥을 한번 두들겨 보시든가요."

밀가루를 뒤집어쓴 덩치 좋은 남편이 주방에서 나왔다. 그가 나를 손가락으로 가리키면서 퉁명스럽게 물었다.

"저 사람, 당신한테 뭐라는 거야?"

"그냥 뒤요! 허풍 좀 떤 거예요." 나는 자리를 뜨는 것이 좋겠다고 판단했다. 과자 굽는 남자가 체격만 좋은 게 아니라 곤봉처럼 생긴 반죽 밀대까지 들고 있었기 때문이다. 나중에 찰리 채플린 영화에서 비슷한 장면을 보고 한바탕 웃었다. 그때는 단지 관객의 입장이었으므로 마음 편히 웃을 수 있었다.

나는 가끔 미르보를 만났는데 그는 늘 흥분해 있었다. 때로는 누군가에게, 주로 화가나 어떤 공인公人에게 모진 말을 퍼부었고, 때로는 누군가를 찬양해 마지않았는데 그 대상이 바로 어제까지 욕하던 사람일 때도 있었다. 미르보에게 욕먹은 사람들도 그에게 오래 원한을 품지는 않았다. 한편, 미르보의 친구들은 그가 착하고 너그러운 사람이라고 입에 침이 마르도록 얘기했다. 누가 미르보의 과격한 언변을 지적하면 "그 친구는 뭐든 확대해서 보는 사람이라 그런 것뿐이야"라고 했다. 나는 미르보를 언제나 애견 '딩고'에게 줄을 채워서 데리고 오는 모습으로 기억한다.

"볼라르, 야생견이 얼마나 센지 다들 너무 몰라요! 난 딩고가 송아지를 목 졸라 죽이는 것도 봤습니다. 게다가 후각은 또 얼마나 발달했는지 몰라요! 딩고가 닭장에 들어가면 알을 잘 낳는 암

닭을 기가 막히게 알아보지요. 이놈이 암탉의 배를 눌러서 달걀을 깨지지 않게 쏙 밀어내던 광경이 지금도 눈에 선합니다. 딩고는 나에게 친구 이상이에요. 형제나 다름없지요. 이 녀석을 잃는다는 상상만 해도……. 이놈도 나밖에 몰라요. 아! 이런!"

딩고가 주인에게서 도망가서는 중이층으로 향하는 계단으로 올라갔다. 미르보가 마구 소리를 질렀다.

"올라가서 찾아보세요." 내가 말했다.

"나도 저 녀석에게 물릴까 봐 두렵다고요. 당신이 딩고를 몰라서 그래요. 저 녀석은 목줄을 놓아주면 주인이고 뭐고 안중에 없어요."

중이층에 하녀가 있다는 사실이 생각나면서 나도 더럭 겁이 났다. 그때 우리 집 하녀가 개의 목줄을 잡고 내려왔다. 딩고가 꼬리를 살랑살랑 흔들고 있었다.

"아주 붙임성 있는 개네요. 하지만 저는 점심 준비를 해야 해서…… 자, 착한 개야, 잘 가!"

"하! 내가 뭐라고 했습니까?" 미르보가 나에게 말했다.

나는 미르보가 죽기 며칠 전에도 그를 만났다. 전쟁 중의 일이다. 그는 보종 거리의 자기 집 일 층 창가의 안락의자에 앉아 있었다.

"신문에 뭐 새로운 소식이라도 실렸습니까?" 그가 물었다.

"별일은 없더군요. 식당에서 손님에게 제공하는 음식의 양을 법적으로 제한하자는 기사를 봤습니다. 이제 고기 요리 한 접시, 채소 요리 한 접시 이상은 돈을 내도 못 먹게 되려나 봅니다."

"하지만 아무것도 부족한 건 없잖소! 장사하는 사람이 한둘도 아니고 말이오. 맛있는 굴도 있고." 미르보는 '굴'을 '귤' 비슷하게 발음했다. 그의 눈이 식탐으로 반짝거렸다.

하지만 그 순간 미르보 부인이 들어왔다. 그녀는 늘 남편이 정말 손님하고만 있는지 의심하곤 했다. 미르보가 입술에 손가락을 대면서 나에게 아무 말 하지 말라고 했다. 아내가 나가자 그는 토라진 아이 같은 말투로 중얼거렸다. "아내는 나에게 너무해요. 맛있는 '귤'도 주지 않고 말입니다. 너무 비싸서 사먹을 수 없대요."

『628-E8』의 저자는 이어서 말했다. "맞은편 집이 영 이상해요. 계속 사람들이 드나들더군요. 신기한 일이 얼마나 많은지! 저번에는 시골에서 모기가 말벌을 끌고 가는 걸 봤습니다. 말벌이 날개를 펴고 있어서 모기가 아주 힘들어하더군요. 결국 모기는 말벌을 잔디밭에 내려놓고는 날개를 끊어내더라고요."

미르보는 자기가 봤던 희한한 일들을 말해주었다. 그는 자기 소설 속에서 희화하고 싶은 등장인물에게 그런 일들을 겪게 하곤 했다. 내가 듣기로는 플로베르도 말년에는 그런 자기암시가 있었다고 한다.

나는 미르보를 다시 만나지 못했다. 부인의 감시는 더욱 엄중해졌다. 그가 죽은 날, 나는 그 집안과 친하게 지내는 어느 여성과 얘기를 나눌 수 있었다.

"미르보 집에서 오는 길이에요. 오늘만은 미르보 부인이 나 혼자 그의 방에 들어갈 수 있게 해주더군요."

"뭐라고요? 오늘 신문에서 이미 미르보가 사망했다는 기사를 봤는데요?"

"그러니까 혼자 들여보낸 거예요. 나도 사망 소식을 듣고 그 집으로 달려갔어요. 부인이 '옥타브가 보고 싶어서 오셨군요'라면서 방으로 들여보냈어요. 방 안이 컴컴했는데 부인이 불을 켜줬어요. 미르보가 정장을 완벽하게 갖춰 입은 채 침대에 누워 있더

군요. 부인이 '저는 볼일이 있어서요. 잠시 계세요'라고 하더니 방에서 나갔어요. 잠시 후 부인이 돌아와서 작별인사를 했더니 그 방 불을 끄고 문을 닫더군요."

드니 코생이 국무장관을 지내던 시절에 내게 말했다.
"다음 주에 에비앙에 가야 하지요?"
"네, 그렇습니다만……."
"나도 갑니다. 모레 저녁에 출발이에요. 내 앞으로 특급 객실이 잡혀 있는데 함께 가십시다."
나는 기꺼이 수락했다. 그래도 내 좌석표는 내가 사야 했다. 장관의 손님으로서 특급 객실은 마음대로 들어갈 수 있었지만 일단 일등석 표는 가지고 있어야 객차에 탈 수 있다고 검표원이 일러주었다. 철도 회사가 쓸데없는 지출과 낭비를 한다고 말이 많은데, 내 사례만 봐도 알 수 있듯이 회사도 나름대로 주주들의 이익을 생각하고 있다. 솔직히 장관과 동행하게 되어 얻은 게 많긴 했다. 하지만 드니 코생이 날 생각한답시고 차창을 열어놓는 바람에 요통이 도졌다. 코생 본인도 도착하자마자 온몸이 쑤신다고 난리였다. 목적지가 류머티즘 치료에 좋은 온천도시 에비앙이어서 그나마 다행이었다.
나의 저명한 동행은 역에 내리자마자 호텔 자랑을 했다. 자기가 25년째 에비앙에 올 때마다 묵는 곳인데 아주 선량한 사람들이 운영하는 곳이라고 했다. 그를 따라갔다. 몇 시간 후, 나는 '선량한 사람들'이 운영하는 숙소 특유의 불편함을 깨달았다. 드니 코생에게 물었다.
"정말로 우리가 여기서 잘 지낼 거라 생각하세요?"

"아! 그럴 줄 알았는데……."

호텔 주인은 장관을 맞기 위해 특별한 의전을 챙겼다. 계단 위
주방에서 구령이 울려퍼졌다. "장관님을 위하여!" 호텔 지배인이
직접 식사 시중을 들었다. 그러나 지배인이 워낙 바쁘고 여기저
기 찾는 사람이 많다 보니 식사 내내 붙어 있을 수가 없어서 장관
이 되레 가장 나중에 음식을 받곤 했다.

나는 드니 코생과 자주 외출했다. 그런데 좀 잘나가는 듯 보이
는 어떤 사람이 우리 주위에서 맴돌 때가 많았다. 나중에는 장관
의 경호를 책임지는 사복 경찰이 따라다니나 보다 생각했을 정도
였다. 내가 그 사람을 슬쩍 가리키면서 드니 코생에게 말했다.

"저 사람은 장군이겠지요. 나를 스파이로 쓰고 싶은가 봐요.
나한테 그런 일을 제안한 사람이 이미 두 명이나 있었습니다."

드니 코생은 그리스라면 자다가도 벌떡 일어나기로 유명했다.
어느 날 오후, 우리 맞은편에 앉은 그리스인이 자기 나라의 풍요
로운 예술적 자산과 위대한 인물을 자랑하면서 수다를 떨었다.
나는 그리스와 관련된 모든 것에 나 역시 관심이 있다는 것을 보
여주고 싶었다.

"난 그리스의 도적 떼조차 낭만적으로 느껴져서 좋더라고요.
에드몽 아부가『산맥의 왕』에서 그려 보였던 도적 떼 말입니다."

"『산맥의 왕』? 허무맹랑하게 지어낸 도적들 이야기 말입니까?
하지만 내 말을 믿으셔도 됩니다. 그리스의 산은 매우 안전해요.
밤이나 낮이나 안심하고 돌아다닐 수 있어요."

드니 코생이 대화를 다른 쪽으로 유도했다. 며칠 후, 우리의 대
화를 지켜봤다는 사람이 이렇게 말했다.

"지난번에 그리스 사람하고 대화하셨지요? 그 사람, 황급히 아

테네로 돌아갔어요. 동생과 제수씨가 산에 갔다가 도적들에게 생포됐는데 그놈들이 몸값을 요구한다더군요."

나는 그 다음 주에 파리로 돌아가야 했다. 떠나기 전날, 드니 코생이 내게 부탁을 하나 했다.

"내 비서실장 라스테리에게 급히 전할 편지가 있습니다. 꼭 당신이 직접 만나서 전해주시오."

"오늘 우편으로 부치면 제가 파리에 도착해서 직접 전해주는 것보다 더 빨리 받을 텐데요."

"볼라르, 이 말을 하지 않을 수 없구려. 나를 경계하는 사람들이 있어요. 내가 쓰는 모든 편지는 정보원의 손을 거칠 겁니다. 내가 부치는 우편물이 파리에 언제 도착할지는 아무도 몰라요. 심지어 아내가 나에게 보내는 편지도 파리에서 에비앙까지 오는 데 나흘이나 걸렸습니다."

내가 놀라서 아무 말도 못 하자 드니 코생이 이어서 말했다. "내가 교황청에 비밀을 흘릴까 봐 우려하는 정치인들이 있지요."

"아니, 그러면 총리는 왜 선생님에게 장관직을 맡겼답니까?"

"그래도 나에게 힘이 있다고 생각해서지요. 그리고 정부도 사교계 습속을 잘 아는 사람을 한 명 두면 편하거든요. 그 외에는 나를 따돌리지만요. 오죽하면 내가 '뭐 새로운 소식 있습니까? 정부가 이번에 뭘 하려고 합니까?'라고 사람들에게 물어보고 다니겠어요. 그러고 보니 오늘 아침 신문에는 새로운 소식 없습니까?"

"《엑셀시오르》에서 봤는데, 돼지비계 1파운드가 7프랑이래요."

"싼 겁니까, 비싼 겁니까?"

"신문에 그런 말까지는 없습니다. 제 생각에는 비싼 것 같습니다."

"왜 그렇게 생각하는데요?"

"전쟁 전에는 1파운드에 30수밖에 안 했어요."

"그래요?"

하여, 나는 그 편지를 들고 파리로 올라오게 되었다. 잠시 침묵이 흐른 후 내가 이렇게 물었다. "혹시 벨가르드 세관에서 몸 수색을 당하면 어떡합니까?"

"왜요? 돼지비계라도 숨겨서 가져갑니까?" 코생이 무심하게 대꾸했다.

"이 편지가 발각되면 어떡하느냐고요. 특히 전시戰時에는 우편물을 전달하지 못하게 되어 있습니다."

"그래요? 젠장! 그럼 어떡하지요?"

"방법이 있을 겁니다. 우리가 오늘 토농에 가지요? 부지사에게 나를 장관님 특임 전령으로 소개해주십시오."

코생은 그렇게 했다. 다음 날 내가 프롱티에르역에 도착하자 사무장이 플랫폼에서 큰소리로 외쳤다. "국무장관 드니 코생의 특임 전령이 도착하셨습니다!" 내가 가서 이름을 댔다. 사무장이 내 짐가방에 특이한 딱지를 붙여주었다. 거기서 파리행 열차로 환승하기 위해 기다리는데 어떤 신사가 다가와 말을 걸었다.

"제 소개를 하겠습니다. 드니 코생 선생님과 가까이 계시는 분이니 선생님께 저를 좀 기억해주십사 말씀드려 주십시오. 코생 씨가 저를 지지해주셨으면 해서요. 저는 X에서 영사로 재직 중인 R자작이라고 합니다."

"네, 전하겠습니다."

316

"정말 감사합니다. 하지만 코생 선생님이 저를 아예 기억도 못 하실까 봐 걱정이 되네요. 30년 전, 위제스 공작부인 집에서 말을 타고 사냥을 할 때 그분이 제 귀를 잡아당기면서 '요 착한 녀석아'라고 하셨지요. 제가 바로 그 소년이라고 꼭 말씀드려 주세요."

나는 드니 코생을 다시 만났을 때 신사의 이야기를 그대로 전했다.

"기억하고말고요. '맹탕'의 아들이군요. 그애 아버지가 돈 한 푼 없이 쩔쩔 맬 때가 많아서 우리가 그 별명으로 부르곤 했지요. 하지만 그 녀석이 나한테 기댈 수 있다고 생각했다면 단단히 착각한 겁니다. 내가 누구를 위해 힘을 써줄 처지가 못 되거든요. 나를 충실하게 지지해준 시계업자에게 아카데미 종려훈장을 줄 수도 없었습니다. 딱 한 번, 나한테 결정권이 주어진 적이 있어요. 나는 자격을 두루 갖춘 후보를 추천했는데 법무부에서 동의를 해주지 않았습니다. 그래서 내가 법무장관에게 왜 그러느냐고 했더니 시정 명령을 내려주었지요."

"그 후보가 왜 동의를 못 받았습니까?"

"법무장관과 같은 지역에서 가톨릭청년회장을 한 사람이었거든요. 법무장관은 자기가 한때 성모형제 회장이었다는 사실이 밝혀질까 봐 두려웠대요."

그날 밤, 요란한 사이렌 소리가 들렸다. 독일군 전투기가 파리로 몰려오고 있다는 신호였다. 나도 여느 사람들처럼 지하 방공호로 대피했고 다른 사람들과 이런저런 얘기를 나누며 시간을 보냈다. 알고 보니 그중에《르 골루아 *Le Gaulois*》편집장이 있었다.

"우리 신문을 어떻게 생각하십니까?" 그가 나에게 물었다.

"아주 훌륭하다고 생각합니다, 당연히!"

"우리 사주社主 아르튀르 메예르는 어떤 것 같아요?"

"탁월한 인물이지요!"

그로부터 며칠 후, 나는 아르튀르 메예르의 편지를 받았다. 내가 자기네 신문과 사주를 좋게 생각한다는 말을 편집장에게 들었다면서 한번 만나러 와줬으면 좋겠다고 했다. 그 편지는 이렇게 끝났다. "우리가 서로에게 좋은 일을 해줄 기회가 될 것입니다."

실제로 그렇게 되었다. 나는 그를 위해서 보나르의 크로키 한 점을 넣은 『위뷔왕』 소장본을 마련해주었다. 메예르가 서재에 소장하는 모든 책에는 예술가의 원화原畵가 들어가 있었다. 그의 선택은 확고한 취향을 보여주었다. 그래서 메예르는 모파상의 『메종 텔리에 La Maison Tellier』에는 반드시 드가의 그림이 들어가야 한다고 생각했다. 그는 나에게 드가가 그림을 그려주겠다고 약속한 편지도 보여주었다. 얼마 후 나는 드가의 작업실 이젤에서 크로키 한 점을 보았다.

"아르튀르 메예르의 소장 도서에 들어갈 그림이지요." 화가가 말했다.

"네? 선생님은 유대인들과 얽히기 싫어하시잖아요?"

"맞소. 하지만 그 사람은 원칙이 똑바로 서 있는 유대인입니다."

반면 르누아르는 소장본용 그림을 그려달라는 메예르의 편지를 받고 불같이 화를 냈다. 그래도 마음을 가라앉히고 난 후에는 모델에게 말을 걸었다.

"가브리엘, 지금 뭐 하고 있는 거요?"

"책을 돌려보내려고 종이로 싸고 있어요, 선생님."

"그만두시오, 일단 둬봐요."

그러고는 면지面紙에 수채화 한 점을 뚝딱 그렸다.

그런데 드가는 데생을 끝내 완성하지 못했다. 지나친 책임감 때문이었다고 해도 과언이 아니다. 그는 늘 처음 그은 선에서 벗어나 점점 더 완성도를 높여가며 작업하는 타입이었다. 결국 애서가는 드가의 삽화를 포기해야만 했다. 하지만 그는 어떻게든 해결하려 했다. 그래서 두 여자가 소파에 앉아 있는, 드가의 단색 판화 한 점을 구입해『메종 텔리에』를 꾸몄다. 어쨌든 모파상의 소설에는 그 그림이 무용수 그림보다 어울렸다. 훗날 메예르 서재 소장품 경매에서 이렇게 꾸며진 책은 드가의 (그림을 그려주겠다고 약속한) 편지까지 한 세트로 묶여서 좋은 가격에 팔렸다.

나는 아르튀르 메예르에게서 자못 특이한 구석을 보았다. 하루는 신문사로 그를 만나러 갔더니 그가 손에 책을 들고 있었다. 용무를 마치고 돌아갈 때 나는 그 뛰어난 지성을 사로잡은 책이 무엇인지 알아두면 유익하겠다 싶어 책 제목을 물어보았다.

"『격침당한 수송선의 오디세이아』로군요." 메예르가 책등을 보며 말했다.

"작가는 누굽니까?"

메예르가 다시 책등을 확인했다. "익명인데요?"

"책의 주제는 뭔가요?"

"나도 모릅니다. 음, 있잖아요, 나는 생각이 너무 많아요. 내가 책을 읽는 이유는 생각을 하기 싫어서지요. 그런데 책을 읽는다고 생각이 멈춰지는 것도 아닙니다. 결국 내가 뭘 읽는지도 모르게 돼요."

"앗! 그자비에 드 메스트르*도 그런 말을 한 적이 있어요."

"아! 그자비에 드 메스트르도 그렇대요?"

메예르가 가슴을 펴고 얼굴 가장자리의 턱수염을 쓰다듬었다.

프랭클린 거리에 사는 친구 집에서 친구가 나오기를 기다리고 있었다. 그런데 내 근처 창유리를 어떤 비둘기가 부리로 콩콩 두들겨서 창문을 열어주었더니 비둘기가 집 안으로 날아 들어왔다. 뒤이어 또 다른 비둘기가 밀짚을 부리에 물고 따라 들어왔다. 두 번째 비둘기가 피아노 옆 난쟁이부채야자나무에 앉더니 가지 사이에 조심스레 밀짚을 내려놓았다. 그동안 첫 번째 비둘기는 계속 주위를 빙빙 돌았다. 갑자기 두 마리가 날아가 버렸지만 잠시 후 천 조각을 물고 다시 나타나 천 조각을 밀짚 위에 내려놓았다.

내 친구의 일곱 살배기 아들이 나와서 그 광경을 보았다.

"이 비둘기들은 너희 집에서 기르는 거니?" 내가 물었다.

"옆집 비둘기들일 걸요?"

"그런데 이 야자나무에다가 뭘 하는 걸까?"

"둥지를 지으려고 하는 것 같아요."

"아, 그럴 리가! 정원에 비둘기 집도 있는데 왜 거기다 안 짓고 여기 와서 이러는 걸까?"

아이는 대답하지 않았다.

창가에 바짝 붙어서 옆집 정원을 내려다보니 울타리에서 어슬 렁대는 고양이들이 보였다. 게다가 고양이들만 문제가 아니었다. 비둘기에게는 적이 많았다. 하인이 비둘기 먹이를 주고 돌아서

* 프랑스의 소설가이자 수필가. 소설가 조제프 드 메스트르의 동생이다. — 옮긴이

기가 무섭게 아주 큰 쥐 두 마리가 먹을 것을 가로챘다. 나는 옆집 주인에게 알려줘야겠다는 생각이 들었다. 하지만 그 집 주인은 클레망소, 내가 범접할 수 없는 사람이었다.

나는 허리를 구부리고 화단을 손질하는 늙은 남자에게 손을 들어 보였다. 하지만 그 사람은 장미나무에만 정신이 팔린 듯 보여서 쥐들이 설친다는 말을 해줘야 하나 망설여졌다. 그러다 저녁 나절에 그 늙은 정원사를 길에서 마주쳤다. 그는 모닝코트를 입고 중산모를 쓰고 있었다. 그가 바로 조르주 클레망소였다.

나중에 이 전직 총리의 정치적 활약에 대해 얘기를 나눌 일이 있었다.

"그는 프랑스를 구했지." 누군가가 말했다.

"맞아, 하지만 전후의 정치는 영……. 모술 유전도 영국인들에게 넘겨줬잖아!"

"그게 뭐 어때서요?" 그 집 아들내미가 불쑥 끼어들었다. "식료품점 사람이 오늘 아침에 하녀에게 그러던데요? 집주인들이 원하는 만큼 얼마든지 석유를 댈 수 있대요!"

어느 날 저녁, 신문팔이 소년들이 고함을 질렀다. "호외요, 호외! 내각에 새로운 부처가……." 토목공이 자기 친구에게 아무렇지도 않다는 듯 말했다. "새로운 부처라……. 매일같이 '닭'을 처먹고 샴페인을 마실 썩을 놈들이 또 늘어나나."

민중이 보기에 정부가 하는 일, 하면 자연스럽게 떠올리는 이미지가 이러했다. 하지만 가까이에서 내각을 지켜본 사람들의 판단은 다르다.

전시戰時에, 카뉴의 르누아르 자택에 갔더니 전투기 조종사가

된 르누아르 아들의 편지가 와 있었다. "이것 좀 보시오, 볼라르! 장의 편지를 읽어봐요. 아들 말이, 전투기가 너무 보잘것없어서 이기려야 이길 수가 없다는구먼. 클레망텔 장관을 찾아가 이 이야기를 꼭 좀 전해주시구려!"

나는 파리에 돌아가자마자 클레망텔에게 전화를 해서 르누아르의 부탁으로 접견을 요청했다.

"정부 청사로 와주십시오. 와서 자초지종을 말씀해주시지요. 르누아르 덕분에 조금 쉴 수 있겠군요. 내일모레, 그러니까 일요일에 오시면 됩니다. 오전 일곱 시 반이 좋겠네요. 그 시각에만 좀 편하게 얘기를 나눌 수 있거든요."

약속한 시각에 나는 찻잔을 앞에 두고 산더미 같은 서류를 확인하는 장관의 모습을 볼 수 있었다. 클레망텔이 서신을 다 읽고 서명한 후 내게 말했다. "자, 이제 말씀해보세요."

하지만 이내 문이 열리고 경비원이 명함을 가지고 들어왔다.

"아! 알았소. 이 공군 사령관이 당장 나를 만나야 한다는군요. 아무래도 시간이 좀 걸릴 것 같은데 정오에 다시 찾아주시겠습니까? 베르사유의 내 집에서 점심을 같이 드십시다. 그러면 적어도 방해는 받지 않을 겁니다."

점심에 장관 집무실에 가보니 클레망텔은 두 신사와 담소를 나누고 있었다. 조금 떨어진 곳에서 공군 사령관이 여전히 대기 중이었다. 클레망텔이 신사들을 돌려보내고 측근에게 지시를 내렸다.

"자, 베르사유로 가서 얘기를 나누십시다." 그가 말했다.

하지만 우리 차가 출발하려는 바로 그 순간, 비서가 허겁지겁 뛰어왔다. 비서가 장관에게 서류 한 부를 내밀었다. "아, 그렇지.

이걸 검토했어야 했는데 깜박했어." 장관이 말했다. 그러고는 베르사유에 도착할 때까지 내처 그 서류만 들여다보았다. 집에 도착하니 요리사가 현관까지 나오면서 외쳤다.

"제가 바닷가재에 어울릴 소스를 만들었습니다. 맛이 괜찮을 거예요."

요리사가 이렇게 말하면서 모자를 벗자 그냥 평범한 신사처럼 보였다. 클레망텔이 우리를 소개했다. 세상에, 그 요리사는 화가 뒤물랭이었다. 요리사 모자를 쓰고 있어서 미처 알아보지 못했던 것이다.

점심을 먹고 사령관이 드디어 장관을 차지할 수 있겠다고 생각했을 즈음, 약속이 되어 있다는 다른 손님들이 등장했다. 장관이 당황해하자 그의 아내가 말했다.

"아이들이 우리에게 영화를 보여주고 싶대요."

영사기에서 〈빨간 두건 소녀〉, 〈장화 신은 고양이〉, 〈잠자는 숲속의 공주〉가 연달아 돌아갔다. 이윽고 차를 마실 시간이 되었다. 장관은 이제 집무실로 돌아가 봐야 한다고 했다. 게다가 손님들도 파리로 출발해야 할 시각이었다.

장관은 우리와 인사를 나누면서 공군 사령관에게 말했다. "이제 직접 보셨으니 아시겠지요? 내 시간이라고는 단 1분도 없습니다. 그러니 할 말이 있으면 편지를 쓰는 게 낫습니다. 내가 직접 편지를 전쟁부에 전달하겠습니다."

우리는 걸어서 역까지 갔다. 바닷가재 요리를 한 사람이 말했다. "내가 요리사 역할을 하는 게 두 번째입니다만 장관하고 대화를 나눈 시간은 2분이 채 안 됩니다. 일요일인데도 늘 이 정도예요. 주중에 클레망텔 장관을 만나기란 하늘의 별따기겠지요."

우리는 열차에 올랐다. 공군 사령관은 근심 어린 얼굴을 하고 있었다. 나는 우리 공군의 사정이 어떠한지 물었다.

"내 생각은 이 작은 책에 고스란히 나와 있습니다."

그가 주머니에서 꺼내 내 코앞에 들이민 얄팍한 책은, 내가 쓴 『공군에서의 위뷔 영감』이었다!*

"이 책은 사실 그대로입니다! 성냥개비처럼 힘없이 부서지는 전투기를 주면서 '좋은 비행기'라고 하는데, 그걸 만든 사람들한테나 좋겠지요! 우리가 나가 죽든 말든 의원님들이 무슨 상관이겠어요! 프랑스 만세, 콩고물 만세 아닙니까!"

다른 승객들이 이미 우리를 흘끔대고 있었다. 다행히 열차가 역에 진입하고 있었다.

나는 언젠가 의회 분립 이후에 클레망텔에게 이런 말을 들었다.

"베르나임이 나보고 자기 집에 꼭 와주었으면 하더군요. 그래서 며칠 오베르뉴에 가게 됐어요. 오베르뉴 하면 화가들의 고장 아닙니까! 화포, 붓…… 아주 멋진 휴가가 될 것 같습니다!"

클레망텔에게는 휴가도 어차피 일이었기 때문에 그렇게 말했던 것이다.

몇 주 후, 나는 비시에 점심을 먹으러 오라는 클레망텔의 전갈을 받았다. 덕분에 오베르뉴에서 남부 지방의 몇 가지 특색을 발견할 기회를 얻었다. 장관의 거처에 도착하니 포도밭이 내려다보이는 테라스에 안락의자가 놓여 있었고 그 위에 밀짚모자가 얹혀

* 앙브루아즈 볼라르는 화상, 출판업자, 작가로서 활동했다. 특히 알프레드 자리의 부조리극 『위뷔왕』에서 영감을 받아 『위뷔 영감의 재림』, 『공군에서의 위뷔 영감』 등을 발표했다. —옮긴이

있었다.

"부르델 씨예요." 나를 안내하던 하녀가 말했다. 그에게 다가가려 했더니 하녀가 말렸다. "주무시는 중이에요."

그때 클레망텔이 나와서 나를 자기 작업실로 데려갔다. 벽에는 이제 막 완성한 그림들이 걸려 있었다. 작품 수를 보아하니 장관 일만 열심히 하는 게 아니라 그림도 일벌레처럼 그리는 게 분명했다.

클레망텔은 누가 또 불러서 잠시 자리를 비웠다. 다시 테라스로 나가보니 위대한 조각가는 여전히 쿨쿨 자고 있었다. 깨울까 말까 망설이는 순간 그의 손에 밤송이가 뚝 떨어졌다. 부르델이 잠에서 깨어나 기지개를 켰다.

"아니! 볼라르." 그는 두 팔을 벌리면서 말했다. "어때요, 경치가 기막히지 않습니까! 저 산들을 바라보면서 흙으로 어떤 것을 빚어낼지 머릿속으로 구상합니다. 자연과 일체가 되는 이 시간이 작업실에서 일주일 내내 틀어박혀 지내는 것보다 더 많은 가르침을 주지요."

12	출판업자와 작가로서의 볼라르

I

나는 늘 판화를 좋아했다. 1895년경, 라피트 거리에 자리를 잡자 마자 판화집을 내고 싶다는 생각을 했다. 다만 판화가가 아니라 화가들에게 작품을 부탁하고 싶었다. '화가-판화가'라는 용어는 판화만 전문으로 하는 작가에게 적용하면 안 된다고 보지만 그러 한 오용이 너무 많았다. 판화 전문가가 화가보다 못할 이유는 조 금도 없다. 하지만 내 아이디어는 판화를 전문으로 하지 않는 예 술가들이 제작한 판화로 화집을 만드는 것이었다. 좀 무모한 일 일 수도 있었지만 예술적으로는 아주 훌륭한 결과물이 나왔다. 보나르, 세잔, 모리스 드니, 르동, 르누아르, 시슬레, 로트레크, 뷔 야르가 시험 삼아 제작한 이 아름다운 판화들은 지금도 대단히 인기가 좋다.

세잔은 〈목욕하는 사람들〉의 원판 두 개를 만들었고 르동의 〈베아트리스〉, 보나르의 〈세탁부 소녀〉와 〈뱃놀이〉, 뷔야르의

〈튈르리 공원〉과 〈아이들의 놀이〉, 모리스 드니의 〈환영〉과 〈샘의 소녀〉, 시슬레의 〈거위〉, 로트레크의 〈영국 마차〉가 모두 이때 제작되었다.

키 작은 로트레크가 놀랍도록 순진무구한 눈을 하고 다리를 절며 내게 다가와 "'집사람'을 만들어드리지요"라고 말하는 모습이 아직도 눈에 선하다. 그렇게 해서 나온 작품이 오늘날 그의 걸작 중 하나로 꼽히는 〈영국 마차〉다.

위에서 언급한 작품들은 모두 컬러판이다. 하지만 흑백 판화들도 결코 뒤지지 않는 성공을 거두었다. 휘슬러의 〈찻잔〉, 알베르 베나르의 〈비단옷〉, 카리에르의 〈잠든 아이〉, 르동의 〈노기사〉, 르누아르의 〈엄마와 아이〉, 에두아르 뭉크의 〈실내〉, 퓌비 드 샤반의 〈가난한 어부〉 복제화…….

이상의 컬러 및 흑백 판화들과 미처 다 언급하지 못한 작품들을 두 권의 『화가-판화가 화집』으로 엮어서 각각 100부를 찍었다. 제1권은 100프랑, 수록 작품 수가 더 많은 제2권은 150프랑으로 가격을 책정했다. 두 권 다 판매는 부진했다. 제3권도 기획했지만 완성은 보지 못했다.

그렇지만 애호가들의 무관심에도 불구하고 화가들은 이 또 다른 자기표현 방식에 점점 흥미를 보였다. 그중 몇몇 화가는 아예 판화로만 화집을 내기도 했다. 보나르도 이런 계기로 〈파리 풍경〉이라는 제목의 컬러 석판화 연작을 내놓았다. 하루는 엘뢰가 이 작품들을 구경하다가 탄성을 질렀다. "아니, 〈숲에서 돌아오는 길〉이라는 이 작품 속에 내 아내와 딸이 있잖아!" 보나르는 군중 속에 지인들을 그려넣곤 했다. 뷔야르는 나에게 〈실내〉라는 주제로 석판화 연작을 만들어주었다. K. X. 루셀은 〈풍경〉이라는

작품을 여럿 만들었고, 드니는 〈사랑〉 연작을 내놓았다. 르동은 『묵시록』이라는 제목의 흑백 석판화집을 출간했다.

비싼 가격이 아니었는데도 애호가들의 반응은 시큰둥했다. 20년이 지나도록 초판을 소진하지 못했을 정도다. 하지만 그 후에 로트레크의 〈영국 마차〉는 드루오 경매에서 1만 5,000프랑에 팔렸고, 세잔은 나를 위해 흑백 석판화 자화상을 다시 제작해야 했다. 언제나 나에게 크나큰 호의를 베풀었던 르누아르도 석판화를 꽤 많이 만들어주었다. 특히 〈핀 꽂힌 모자〉는 크레용과 담채화를 써서 각기 흑백과 컬러로 작업을 했다. 한창 작업에 몰두하던 중에 르누아르의 오른쪽 어깨가 빠졌다. "다른 쪽 팔을 써볼까요?" 그는 그렇게 말하고 아무렇지도 않게 작업을 계속했다. 얼마 지나지 않아 〈공놀이하는 소녀〉, 〈비스킷을 먹는 아이〉, 〈엄마와 아이〉 등의 석판화 작품이 더 나왔다. 르누아르가 멋지게 제작한 로댕, 세잔, 바그너의 초상화들도 언급해두고 싶다.

〈엄마와 아이〉를 받아갈 때의 정황은 이러했다. 석판을 든 중개인과 함께 르누아르의 자택으로 갔다. 르누아르가 작업실로 가려고 집에서 막 나서려던 참이었다. 그가 석판을 보자마자 두 손을 번쩍 들었다.

"안됐지만 볼라르, 내가 요즘 할 일이 너무 많소!"

우리는 함께 거리를 걸었지만 그리 멀리 가지 못했다. 작업실로 가는 길을 경찰이 저지선으로 막아놓았기 때문이다. 르누아르나 나나, 그날이 5월 1일 노동절이고 노동자들이 가두시위를 벌일 거라는 생각을 미처 하지 못했다. 경찰은 통행이 재개되려면 두 시간 이상 걸릴 거라고 말해주었다. "우리 집으로 돌아갑시다. 일이 이리 됐으니 집에 가서 당신 석판화나 만들면 되겠군." 르누

아르가 말했다.

르누아르는 나중에 흑백 석판화 12점으로 화집을 내기도 했다. 그 안에는 내 초상화도 있고, 화가 발타의 초상화도 있다. 하지만 여인의 누드가 가장 많다. 내가 언젠가 그에게 여인의 어떤 모습을 그리는 게 가장 좋은지 물어보았다. "벌거벗은 여자." 르누아르는 망설이는 기색도 없이 바로 대답했다.

팡탱 라투르도 내게 매우 아름다운 판화들을 만들어주었다. 〈라인강의 소녀들〉을 그린 이 화가는 대중에게 판화의 맛을 알려주고 싶다는 나의 의도에 큰 관심을 보이면서도 나의 '대담성'이 좀 두려웠던 모양이다. 하루는 그의 작업실에서 내가 세잔의 정물화를 루브르에 걸려 있는 샤르댕의 정물화와 비교해봐야겠다고 했더니 벌떡 일어났다.

"루브르를 우습게 보지 마십시오, 볼라르!"

어느 장식미술전을 관람하고서 크게 깨달은 바가 있었다. 전에는 도자기가 그렇게까지 아름다울 수 있다는 것을 몰랐다. 그때부터 나는 줄곧 화병, 소접시, 대접시 등을 제작하고 싶어 했다. 누군가에게 앙드레 메테가 도예의 대가라는 말을 들었다. 나는 그에게 보나르, 모리스 드니, 드랭, 퓌, 마티스, 라프라드, 마욜, 루셀, 발타, 블라맹크 같은 젊은 화가들이 그의 가마를 쓸 수 있게 해달라고 청했다. 그래서 이 화가들은 메테가 빚은 기본형 자기에 그림을 그려넣어 아름다운 작품들을 수없이 만들었다. 비록 대중에게 널리 선보이지는 못했지만 이 작품들은 현대 장식미술에 지대한 영향을 미쳤다고 할 만하다.

도자기만 내 마음을 사로잡은 것이 아니다. 나는 마욜이 소형

목조 작품을 마무리하기가 무섭게 이렇게 제안했다.

"청동상을 만들어보면 어떨까요?"

"청동?"

"나를 믿고 만들어보세요, 책임지겠습니다."

이리하여 나는 마욜의 첫 번째 청동 작품을 기획하게 되었다. 덕분에 그 후에도 마욜이 가장 절묘하게 만든 작품들을 받을 수 있었다.

하루는 보나르가 식빵을 만지작거리는 모습을 보았다. 그의 손가락 사이에서 빵 덩어리가 점차 강아지 형상이 되어갔다.

"아니, 이건 조각이라고 할 수 있지 않아요, 보나르?"

"……"

"조각상 좀 만들어보시죠, 작은 걸로?"

보나르는 싫다고 하지 않았다. 그는 몇 번의 시도를 거쳐 식탁에 놓는 센터피스 제작에 착수했다. 어느 날 오후, 우리 화랑 지하에서 주물 작업 소음이 요란하게 들려왔다. 사람들이 "지하에 공사라도 합니까?" 하고 물었다.

보나르가 청동 작품을 망치로 두들겨 대는 소리였다.

처음에 르누아르에게는 기대를 하지 않았다. 내가 조각을 권유했을 때 그의 대답은 이러했다. "볼라르, 내가 그럴 시간이 없다는 걸 알면서 왜 그러시오. 뭐, 작은 두상 하나는 만들 수도 있겠지. 그렇지만 큰 두상 작업이 더 재미있을 것 같구려."

나는 속으로 생각했다. '그래도 조수는 두어야 하지 않을까?' 나는 로댕의 제자들이 스승의 작은 상들을 확대 작업하는 동안 로댕 자신은 수염을 쓰다듬으며 지켜보기만 하더라고 르누아르에게 말해주었다. "〈고대 예술가들의 생애〉라는 판화가 생각나는

구려. 거기 보면 조수는 망치와 끌을 들고 열심히 돌을 깎는데 어떤 사람이 머리에 장미 화관을 쓰고 침대에 반쯤 누워 있지. 그 사람이 바로 조각가라오." 르누아르가 말했다.

얼마 후 르누아르를 다시 만났다.

"어쨌거나 일전에 제안해준 일, 관심이 가기는 합니다."

그는 작업에 착수했고 〈사과를 든 비너스〉라는 소품을 그럭저럭 완성해갔다. 르누아르가 작업 중에 이런 말을 했다. "보시오! 내가 그래도 50년 넘게 일했으니 관록이 쌓이긴 했을 거요. 그런데 웬걸! 이 조각상을 좀 더 날렵하게 만들고 싶었소. 그래서 길게 늘였더니 원하는 느낌이 아니었어요. 오히려 골반을 더 넓혀야 했소. 이제 이걸 확대하기만 하면 될 거요."

하지만 확대 작업을 하면 부분들의 비율이 깨지곤 했다. 르누아르는 꼼꼼한 성격답게, 비너스 상을 크게 만들기 위해 데생부터 다시 했다. 아직도 르누아르가 자기 집 정원의 올리브나무 아래에서 형태를 갖추기 시작한 자신의 조각상을 마주하고 있는 모습이 떠오른다. 그는 손에 긴 막대를 들고 조수에게 어느 부위에 점토를 더 붙여야 하는지 일러주었다.

"볼라르, 봤소? 이 지팡이에 내 손이 하나 더 달린 것 같구려. 작품이 잘 나오려면 너무 바짝 붙으면 안 되고 이렇게 거리를 두고 작업해야 한다오. 점토에 코를 박고 있으면 자기가 뭘 만드는지도 모르게 되잖소?"

조각상이 완성되었다.

"나쁘지 않군. 그렇지만 여전히 나도 모를 무언가가 빠진 느낌이야."

어느 날 르누아르의 집에 갔더니 그가 장난기 가득한 표정으

로 말했다. "내 비너스 상에 뭐가 빠졌는지 드디어 알아낸 것 같소. 가슴을 좀 올려야겠소." 르누아르는 가슴 부분을 수정하고서 탄성을 질렀다. "이제 됐어!"

나는 드가에게도 비슷한 제안을 해보았다. 작업실에는 그가 조소에도 소질이 있음을 보여주는 밀랍 작품들이 많이 있었다. 내가 그에게 그중 하나를 주조할 생각이 없는지 물어보았다.

"주조? 청동상으로 만들라는 거요? 청동은 영원히 남는 거잖소? 나는 늘 새로 시작하는 재미로 저 작업을 하는 거요. 자, 이렇게 말이오."

드가는 회전식 받침대에서 거의 완성된 무희 상을 집어올리더니 마구 으깨어 밀랍 덩어리로 만들어버렸다.

강변을 산책하다가 헌책 노점에서 책 몇 권을 훑어보았다. 8절판 표지에서 "앙브루아즈 피르맹디도 출판"이라는 글자를 보았다.

'앙브루아즈 볼라르 출판…… 그것도 썩 괜찮은걸?' 하는 생각이 들었다. 그 생각이 점점 머릿속 깊이 파고들었다. 양질의 종이를 볼 때마다 어김없이 '저기에 활자가 찍히면 얼마나 근사할까!' 하는 생각부터 들었다. 그래도 좀 망설였던 이유는 산문과 시 중에서 무엇을 택할지 마음을 정하지 못했기 때문이다.

국립인쇄소를 다녀오고 나서 시로 마음이 기울었다. 아직 그 기관이 비에유 뒤 탕플 거리의 고급스러운 건물을 차지하고 있을 때의 일이다. 친구가 그 유명한 '원숭이 살롱'을 보고 싶다고 해서 함께 갔다. 친구가 이 장식물을 찬찬히 관찰하는 동안, 나는 국립인쇄소에서 찍은 책 한 권을 폈다가 '가라몽 Garamond 활자'의 아름다움에 경탄했다. 프랑수아 1세의 명으로 제작되었다는 그

눈부신 활자, 그중에서도 '이탤릭체'로 시인의 작품을 인쇄하면 딱 좋겠다 싶었다.

하지만 어떤 시인을 선택한단 말인가? 그 결정은 우연의 여신이 내려주었다.

그로부터 며칠이 지난 후에 합승마차에서 행색이 초라한 사내 가까이에 앉을 일이 있었다. 탈부착 가능한 칼라도 하지 않고 스카프만으로 목을 가린 그는 그림 한 점을 들고 있었다. 그것은 본인의 초상화였는데 내가 보기에는 카리에르가 그려준 것 같았다. 그림 때문에 승객이 마차를 타고 내리는 데 거치적거렸다. 눈총을 받던 사내가 결국 소리를 질렀다.

"아니, 그럴 수도 있지! 당신들은 거울 달린 가구를 들고 마차에 탄 적 없소?"

"난 없소이다." 누군가가 대꾸했다.

"저 사람, 베를렌이잖아." 내 옆에서 누군가가 수군거렸다.

과연, 그가 바로 시인 베를렌이었다. 베를렌은 어느 정류장에서 내리더니 그림 가게로 쏙 들어갔다. 승객 한 명이 그의 이름을 듣고 뒤를 돌아보았다. "베를렌이 누군데요?"

"시인입니다. 스테판 말라르메와 함께 가장 위대한 시인으로 칭송받는 사람이지요."

이 대답을 한 사람은 큼지막한 서류 가방을 들고 있었다. 게다가 그의 옆에 앉은 젊은이는 연신 그를 '스승님'이라고 불렀다. 그래서인지 그의 말이 허투루 들리지 않았다. 나는 말라르메와 베를렌이 이 시대의 가장 위대한 두 시인임을 믿어 의심치 않게 되었다.

다음 날 플라마리옹 출판사의 도서 진열대에서 말라르메의 책

을 집어들고 〈시의 선물〉이라는 작품을 읽었다. 솔직히 당시에는 그 미묘한 음악적 매력에 무감각했다. 그다음에는 베를렌의 얄팍한 시 선집 『평행』을 들춰보았다. 그쪽이 내가 생각하는 시에 더 부합하는 듯 보였다. 이거야말로 내가 손댈 만한 일이구나 싶었다.

하지만 은근하면서도 관능적인 이 책의 삽화를 누구에게 부탁한단 말인가? 심사숙고 끝에 나는 보나르에게 석판화 삽화를 부탁했다.

인쇄소는 곧바로 국립인쇄소를 떠올렸다. 그런데 거기서 출판물을 인쇄하려면 법무장관의 허가를 받아야 했다. 물론 나는 『평행』의 일부분이 법정에서 문제가 됐다는 사실을 몰랐기 때문에 내 신청에 바로 허가가 난 것을 놀라워하지도 않았다. 오히려 인쇄소 작업감독이 한 말에 깜짝 놀랐다. "기하학 책을 운문으로 쓸 생각을 하다니, 참 희한합니다그려!"

늙은 노동자가 그런 지적을 하다니 의외였다. 늙은 목신牧神과도 같은 그 얼굴에 베를렌은 분명 호감을 느꼈을 것을! 감독은 인쇄기 옆에 서서 시를 읽었다.

순진함에 그토록 들떠 버린
다정한, 붉은 머리의 여인…….

『평행』의 인쇄본이 내 손에 들어오자마자 나는 관례대로 한 부를 법무장관에게 보냈다. 그런데 이틀 뒤 법무장관 보좌관이 우리 집에 찾아왔다.

"장관께서 『평행』의 인쇄본 전부를 국립인쇄소로 돌려보내라고 하십니다. 미풍양속을 해친다고 판결까지 난 책을 공화국의

334

문장紋章을 달고 표지에 '법무장관 특별 결정'이라고 박아서 재출간하는 것은 마땅치 않다고 하시네요."

하지만 그 책은 이미 여러 부를 배본한 상태였다. 아직 배본하지 않은 책들은 보나르가 작품의 정신에 걸맞은 표지를 다시 제작해서 새로 장정했다.

이 일이 언론에 보도되면서 의회에도 파문이 일어났다. 하지만 의회에서 벌어진 논쟁 때문에 이 책이 한 권이라도 더 팔리지는 않았을 것이다. 이 책은 훨씬 나중에 유명해졌다.

어쨌든 당시 법무장관이었던 모니가 단골 서점주인 블레조에게 그 책을 가져갔더니 '표지'가 아주 훌륭하다는 말을 들었다고 한다. 나도 나중에 들은 얘기다.

『평행』을 출간하고 2년이 지난 후, 『다프니스와 클로에』를 출간했는데 이때도 운 좋게 보나르의 삽화를 받을 수 있었다. 이 책역시 첫 책과 마찬가지로 그리 성공을 거두지 못했다. 특히 삽화를 석판화로 했다고 비난하는 사람이 많았다. 당시 애서가들이유일하게 인정하는 삽화 방식은 목판화였다.

'애서가들이 목판화만 인정한다면 목판화를 넣으면 되잖아?' 나는 생각했다.

그래서 『예수 그리스도를 본받아』를 출간하면서는 모리스 드니에게 목판화를 부탁했고 지금은 다들 알고 있는 그 아름다운 그림들을 얻을 수 있었다. 드니는 그 후에도 내게 『예지』의 삽화를 제작해주었다. 다만 『예수 그리스도를 본받아』는 흑백이었고 『예지』는 컬러로 했다.

애서가들의 취향을 고려해 석판화를 양보하고 목판화를 채택했건만, 이 두 책도 그리 잘 나가지 않았다. 내가 모리스 드니 애

호가에게 물어본 적이 있다.

"서재에『예수 그리스도를 본받아』와『예지』가 있습니까?"

그는 기세 좋게 대답했다. "나는 '100인의 애서가'에도 꼽히는 사람입니다. 우리 애서가들에겐 규칙이 있어요. 화가는 삽화가로 치지 않습니다. 그들이 추구하는 자유와 책에 들어가는 삽화의 미덕인 '정교함'은 양립할 수 없기 때문입니다."

나는 또 다른 애서가가 판화 속 인물이 끼고 있는 반지 알에까지 여인의 몸이 새겨져 있는 것을 보고 감탄하는 모습을 본 적이 있다. 그 사람이 "이것 보세요, 이 여자는 임신 중이네요!"라고 하는 게 아닌가. 애서가들은 돋보기로 들여다봐야 할 만큼 세밀한 부분까지 구현하는 목판화를 원하는구나, 라고 그때 깨달았다. 나는 '정교한' 데생에 능숙한 아르망 스갱을 떠올렸고 그에게 『밤의 가스파르 *Gaspard de la nuit*』의 삽화를 맡겼다. 알로이시우스 베르트랑이 렘브란트와 자크 칼로를 연상케 하는 분위기로 쓴, 짧은 시들을 모아놓은 책이다.

국립인쇄소에서 찍혀 나온 책을 보니 그야말로 활자로 만들어낸 보석 같았다. 어느 서적상이, 애서가 중에서도 손꼽히는 애서가 베랄디에게 이 책을 소개했다. 하지만 그는 처음부터 이 책에 그리 감탄하는 기색이 아니었다나. 그가 대뜸 이렇게 물었다고 한다.

"출판업자가 누구요?"

"볼라르입니다."

"『평행』과『다프니스와 클로에』를 낸 그 사람 말이오? 아! 안 돼, 내 서재에 마귀를 끌어들이는 격이지."

애서가들에게 박대당할 때마다 나는 생각했다. '누가 이기나

보자.' 나는 그들의 적의에 매번 새로운 책으로 응수했다.

『악의 꽃 Les Fleurs du mal』 삽화는 에밀 베르나르에게 맡겼다. 그의 근사한 목판화를 삽화로 쓴 이 책도 국립인쇄소에서 찍었다. 인쇄 공정은 1914년 7월 말에 시작되었다. 문인들과 돈독한 관계에 있는 모 신문은 국립인쇄소가 인력이 부족한 전시戰時에도 단하루도 쉬지 않고 보들레르의 책을 제작한 공을 치하했다. 이 기사가 나간 후 몇몇 의원들이 법무장관에게 이 책을 한 부 받아보고 싶다고 편지를 썼다고 한다. 이 일은 다른 신문을 보고 알았다. 의원들은 이 책이 국가의 세금으로 찍은 것이라고 오해했던 것이다. 얼마 지나지 않아 《르 피가로》는 편지를 보낸 의원들 중에서 단 세 명만 시인의 이름 '보들레르Baudelaire'를 제대로 썼고 나머지는 다 'Beau-'로 잘못 썼다고 폭로했다.

에밀 베르나르는 『악의 꽃』 작업 이후에도 나를 위해 프랑수아 비용의 시집과 롱사르의 『연애 시집 Les Amours』의 삽화를 맡아주었다. 롱사르 책에는 목판화뿐만 아니라 에칭도 몇 점 추가했다. 비용 시집의 경우에는 베르나르가 그렸다고 생각될 정도로 자신의 데생과 '딱 맞는' 활자를 찾는 수고를 아끼지 않았다. 하지만 『연애 시집』은 활자 운이 따르지 않았다. 끝내 어울리는 활자를 찾지 못한 베르나르는 자기가 직접 쓴 캘리그래피로 판화를 제작해 본문을 인쇄했다.

"이건 책이라고 할 수 없어." 애호가들이 선언했다.

지금부터 얘기하려는 작은 사건은 애서가들이 출판에 관한 한 얼마나 완강한 철칙을 고수하는지 드러낸다. 당시 이미 유명인사였던 로댕이 옥타브 미르보의 『고통의 정원 Le Jardin des supplices』에 넣을 석판화 작업을 하고 있었다. 물론 나는 그 책을 내가 출간하

게 될 거라는 생각은 하지 못했다. 대형 출판사들이 로댕의 작품을 가져가려고 경쟁을 벌일 게 뻔했으니까. 그런데 미르보가 나를 찾아와 그 책을 내달라고 했으니 오죽 기뻤겠는가. 어떤 출판사도 로댕의 삽화를 원치 않았기 때문이다.

이번에도 국립인쇄소에서 책을 찍으려 했지만 그럴 수 없었다.

법무장관이 내 신청 서한을 받자마자 말했다나. "아, 안 돼! 『평행』을 허가했다가 '성가신' 일을 당한 전임 장관 모니처럼 될 수는 없어."

그래서 디도 인쇄소를 생각했다. 말라르메 시집『주사위 던지기는 결코 우연을 없애지 못하리 Un Coup de Dés jamais n'abolira le hasard』인쇄도 함께 맡기려고 했다. 하지만 약속을 잡아놓고 찾아가니 인쇄소장이 직접 거절했다. "우리는『고통의 정원』인쇄를 맡을 수 없습니다. 우리는 영혼을 돌보는 오랜 회사로서, 이미 가장인 직원들뿐만 아니라 장차 가정을 꾸릴 견습생들도 많이 있습니다."

결국 그 책은 르누아르Renouard 인쇄소에서 맡아주었다.

디도 인쇄소는 말라르메의 시집도 단칼에 거절했다. "어떤 미친놈이 이딴 걸 썼담." 나는 그런 말을 듣고도 말라르메 시집 출간을 단념하지 않았다. 의지는 꺾이지 않았지만 상황을 살피다 보니 시간이 너무 많이 흘러버렸다. 그래도 나는 오딜롱 르동이 제작한 석판화를 고이 간직하며『주사위 던지기』를 세상에 선보일 날을 기다렸다. 말라르메의 다른 시집『에로디아드 Herodiad』는 내 문제 때문이 아니라 뷔야르의 삽화 작업이 '지지부진해서' 역시 출간하지 못하고 있었다.

실은 시인 본인도 완벽주의 성향이 심하다 보니 정말 마음에

드는 작품이 아니면 적극적으로 발표하려 들지 않았다. "현 상태는 2부작이오. 나는 3부작으로 만들었으면 하오." 그러던 어느 날, 말라르메가 드디어 자신의 시가 정점에 도달했다고 생각했다. 그는 발뱅에서 내게 편지를 보냈다.

1908년 5월 12일.

친애하는 벗이여, 그림을 사고파는 사람이 내 책을 출간해준다니 여간 기쁘지 않습니다. 뷔야르가 좋은 답을 주기 전까지는 파리에 꼼짝 않고 대기해 주기 바랍니다. 그를 격려하는 뜻에서, 내 시를 길게 늘여도 좋다고 전해주십시오. 이번만큼은 말입니다.

그래 놓고 스테판 말라르메는 세상을 떠났다. 내가 그의 사위 보니오에게 『에로디아드』 후속 원고를 달라고 했더니 그는 딴소리를 했다. "여전히 미완성입니다. 그걸 내놓으면 장인어른의 명성에 누가 될 겁니다."

나는 닥터 보니오의 우려를 해소할 겨를조차 없었다. 그 역시 얼마 지나지 않아 세상을 떠났기 때문이다. 상속자들은 시인의 유지를 받들어 작품을 출간해야 할 터였다.

플로베르의 질녀 코망빌 부인은 또 다른 유형의 불안감을 드러냈다. 나는 『성 앙투안의 유혹 *Tentation de Saint Antoine*』에 르동의 삽화를 넣어 출간하고 싶었다. 그런데 이 위대한 소설가의 상속 녀는 악마가 벌거벗은 여인들을 보내 성 앙투안을 유혹하는 대목을 잊지 않고 있었다. 그때부터 그녀는 고명한 집안 어른의 작품에 외설적인 삽화가 들어갈까 봐 우려했다. 코망빌 부인이 구술하고 내가 받아 적은 계약서에는, 삽화를 그녀에게 미리 보여주

고 허락을 받은 후에 게재한다는 조항이 들어갔다.

르동의 작품은 전면 삽화용 석판화 20여 점, 목판화 구상 소묘가 15점에 달했다. 나는 이 소묘들을 한동안 어디에 두었는지 잊어버렸다가 다시 찾아서 결국 책에 실었다. 르동은 이 석판화들을 여분으로 많이 찍어두었는데 애호가들이 무척 탐내는 수집품이 되었다.

『고통의 정원』 외에도 미르보의 또 다른 작품 『댕고 *Dingo*』가 내 출판사에서 나왔다. 보나르가 삽화를 맡기로 했다고 알려주었더니 미르보가 무척 좋아하던 모습이 눈에 선하다.

나는 외젠 몽포르의 『예쁜 아이』를 출간하는 행운도 누렸다. 이 책은 장章 수가 많아서 각 장의 표제 그림, 삽화, 장식 컷까지 챙기려니 작업량이 만만치 않았다. 뒤피는 100여 점의 동판화를 마다하지 않았을 뿐 아니라 얼마나 공을 들였는지 모른다! 그는 취재차 마르세유도 여러 번 다녀왔는데 — 마르세유의 옛 모습은 사라져가고 있었지만 — 실은 그 유명한 '알린의 응접실' 장면들을 작업하면서 고민을 많이 했다. 그는 자기가 그 응접실 분위기를 제대로 표현하지 못하는 것 같다고 했다. 파리에서 비슷한 규모의 '저택들'을 보고 그 분위기를 포착하려고도 했지만 잘 되지 않았다. 결국 그는 다시 마르세유로 내려갔다. 그리고 본인도 만족할 정도로 그 유명한 '응접실'을 재현하는 데 성공했다.

내가 라프라드에게 베를렌의 『사랑의 향연』 삽화를 맡기겠다고 하자 다들 한마디씩 했다. "뭐라고요? 그렇게 짧은 작품을 4절판 크기로 낸다고요? 책이 너무 얇아지지 않겠어요?" 하지만 시한 편마다 페이지 전체를 거의 다 차지하는 타원형 장식을 넣고

전면 삽화를 아낌없이 넣었기 때문에 책 모양을 갖출 만한 분량이 나왔다. 다른 문제도 있긴 했다. 타원형 장식이 들어가는 페이지에는 본문이 서너 줄밖에 들어가지 않는데 글이 그림에 짓눌리는 느낌이 들지 않을까 우려했다. 하지만 막상 가볍고 우아한 라프라드의 구성 덕분에 그런 느낌은 전혀 들지 않았다.

나는 베를렌의 시 외에도 호메로스의 『오디세이아』를 에밀 베르나르의 목판화를 넣어 출간했다. 베르나르는 『피오레티』의 삽화도 맡아주었다. 제작은 이전의 삽화들처럼 흑백 목판화로 했다. 하지만 『오디세이아』는 컬러 목판화로 하고 싶다고 했다. 문제는, 몇 번의 시도가 영 만족스럽지 않았다는 것이다.

"컬러 목판화를 그냥 포기할까요? 흑백으로 찍고 내가 일일이 세피아 물감으로 후반 작업을 해볼까 해요. 책을 150부만 찍는다면 해볼 수도 있습니다."

"책 한 권에 들어가는 삽화가 오십 몇 장인가 되지 않습니까?"

"그래 봤자 8,000장 정도 작업하면 되겠네요."

에밀 베르나르는 자기가 말한 대로 했다.

드가의 작품 중에는 비중이 꽤 되지만 잘 알려지지 않은 부분이 있다. 바로 '사창가'를 담은 그림들이다. 르누아르가 이 주제를 두고 한 말이 있다. "이 주제를 건드리면 대개 포르노그래피가 되지만 언제나 절망적인 슬픔을 담게 마련이지요. 드가 정도 되는 화가만이 〈유곽 여주인의 연회〉에 흥겨운 분위기와 이집트 부조 같은 장중함을 동시에 담아낼 수 있습니다."

드가가 '오늘의 요리'라고 부르곤 했던 이 소품들은 모두 동판에 점도 높은 잉크를 써서 그렸다. 동판을 사출기에 넣었더니 부

식이 잘 되지 않아서 쓸 만한 작품은 한 점밖에 나오지 않았다. 드가는 대개 저녁 식사 후에 카다르 인쇄소에서 단색 판화를 뽑고 파스텔로 살짝 색조를 더해서 마무리했다.

드가 사후에 그의 동생 르네는 작업실 경매를 준비하면서 고인의 명성에 누가 될까 봐 이 작은 걸작 70여 점을 파기했다. 그 작품들은 로트레크가 그의 스승에게서 얼마나 많은 영향을 받았는지를 눈부시게 보여주는 것들이었다. 다행히 이 학살에서 살아남은 '사창가 정경들' 몇 점을 개인적으로 입수했다. 소장가들은 아주 깊숙한 곳에 숨어 있는 그림을 찾아내 넘겨주었다. 나는 이 그림들을 모파상의『메종 텔리에』와 피에르 루이스가 번안한 루키아노스의『유녀遊女들의 무언극』에 삽화로 활용했다.『유녀들의 무언극』을 읽으면서 '어린 여자들'은 시대를 막론하고 굉장히 비슷한 것 같아 놀랐다. 피에르 루이스도 루키아노스의 대사를 읽으면서 요즘 "멋모르는 아가씨들이 떠드는 말"을 듣는 것 같다고 하지 않았던가.

드가의 작품을 복제하려면 그 특유의 데생 감각과 미묘한 색조를 알아볼 줄 아는 예술가가 필요했다. 내가 낙점한 화가-판화가 모리스 포탱은 그 일을 아주 잘 해주었다. 포탱은 시간과 수고를 아끼지 않았다. 어떤 단쇄 판화는 흑백인데도 동판 세 개를 작업했을 정도로!

드가의 그 작품들은『메종 텔리에』삽화로 쓰기 위해 그린 것 같다고 할 만큼 잘 어울렸다. 하지만『유녀들의 무언극』에도 어울렸을까? '사창가' 여인들은 관습에 따라 늘 양말을 신고 있는 모습이었다. 그런데 고대의 유녀들이 과연 양말을 신었을까? 이 삽화가 본문의 시대 배경과 따로 노는 느낌을 주지 않을까? 나는

그리스 문학을 가르치는 분에게 이런 고민을 털어놓았다. 그는 나를 저명한 고고학자에게 데려갔는데 내 생각에는 살로몽 레이나슈 같았다. 내 고민을 털어놓자 학자는 잠시 생각해보고는 이렇게 말했다.

"드가가 맞을 겁니다. 으레 그렇듯, 예술가는 학자도 모르는 것을 알아채는 직관이 있으니까요. 나는 그리스 유녀들도 양말을 신었을 거라고 생각합니다. '화대'를 자기가 직접 간수하려면 양말이라도 신어야 하지 않겠어요?"

그의 말은 그럴싸하게 들렸다. 당시에는 미술원에 적을 둔 학자라면 '그런 여자들'의 복식에 대해서도 잘 아는 줄 알았다. 하지만 지금 생각해보니 그 학자의 학식이 좀 의심스럽다.

내가 드가의 작품을 단쇄 판화로 제작하면서 얼마나 만감이 교차했는지는 누구도 짐작하지 못했을 것이다.

내가 소장한 드가의 그림은 몇 점밖에 없었고 〈유곽 여주인의 연회〉를 비롯한 대부분의 작품은 예술 서적 출판업자 엑스틴스가 소장하고 있었다. 그는 나에게 작품을 아낌없이 빌려주었지만 자기가 필요할 때는 바로 회수해간다는 조건을 달았다. 3년이 지나도록 작업이 끝나지 않았는데 미국의 모 미술관 대표가 드가를 보여달라고 엑스틴스에게 청을 넣었다. 나는 그림을 돌려주고는 원화가 없어서 복제판 제작이 좌초될까 봐 몹시 불안했다. 다행히 신의 가호가 따랐다. 화상보다는 애호가에 가까웠던 엑스틴스는 그림을 팔지 않았다. 내 작업이 완성을 보기까지는 그 후로도 3년이 더 걸렸다.

하지만 그 6년도 K. X. 루셀이 모리스 드 게랭의 『바쿠스의 무

녀들』과『켄타우로스』의 삽화를 준비하느라 보낸 세월에 비할 수 있을까? 내가 이 두 걸작의 삽화를 부탁한 게 1910년의 일이다. 그 후로 루셀은 수시로 "작업은 부지런히 하고 있습니다"라고 했다. 솔직히 더는 기대도 하지 말자고 생각하고 있었는데 어느 날 그가 산더미 같은 데생을 보여주었다.

"보셨지요! 이제 석판에 옮기기만 하면 됩니다!"

그 후로 루셀은 석판 작업에 달라붙어 떨어질 줄을 몰랐다.

루셀의 재능은 화려한 색채 구사에 있었지만 그는『바쿠스의 무녀들』과『켄타우로스』에는 흑백 삽화가 들어가야 한다고 생각했다.

모리스 드니는 자기 아내가 번역한 프랜시스 톰프슨의 신비 시집에서 영감을 받아 컬러 삽화를 제작했다. 에두아르 에리오의『노르망디』는, 라울 뒤피가 내가 의뢰한 대로 컬러 석판화를 만들어주어 출간할 수 있었다.

내가 출판업자로서 품었던 야심 중 하나는『라퐁텐 우화집』을, 어울리는 삽화를 곁들여 펴내는 일이었다. 어릴 적에는 라퐁텐을 좋아하지 않았다. 나는 잘못을 저지를 때마다 이모에게 라퐁텐 우화를 필사하는 벌을 받았기 때문에 라퐁텐이라면 질색이었다. 나중에, 어릴 적 필사했던 시구들이 기억나면서 조금씩 그 작품의 매력에 눈을 떴다. 출판업자가 되고 나서는 반드시 이 우화집을 한 권 잘 만들어보리라 결심했다.

삽화는 러시아 출신 화가 마르크 샤갈에게 부탁했다. 사람들은 가장 프랑스적인 시인의 작품에 왜 러시아인의 그림을 넣는지

이해하지 못했다. 그런데 나는 라퐁텐의 동양적인 요소를 염두에 두었기 때문에 샤갈의 태생이나 성장 문화 등을 볼 때 동양적인 것을 친숙하게 받아들일 적임자라고 생각했다. 나의 기대는 헛되지 않았다. 샤갈은 황홀한 구아슈(고무 수채화)를 100여 점 제작했다. 하지만 이 그림들을 동판으로 옮기기에는 기술적 어려움이 너무 많아 결국 흑백 에칭으로 가야 했다.

고골의 『죽은 영혼』도 샤갈에게 맡겼다. 그는 전면 삽화 100여 점의 에칭 외에도 표제 그림, 장식 컷까지 작업해주었다. 샤갈은 고골이 활동하던 당시 러시아에서 유행했던 루이필리프 양식을 실감나게 재현했다.

작업량이 막대했지만 샤갈의 영감은 결코 마르지 않았다. 『성경』의 삽화를 부탁했을 때에도 그는 늘 풍부한 영감에 젖어 작업했다.

어떤 부인이 내 앞에서 책이 아름답기는 한데 너무 비싸다고 불만스러워했다.

"부인, 장신구를 고를 때도 그렇게 생각하십니까?"

"오! 책은 장신구처럼 몸에 두르고 다닐 수 없잖아요?" 그녀는 발끈했다.

롱사르의 『폴라스트리』 삽화를 제작했던 마욜은 이 여인의 주장에 동의하지 않을 것이다. 그는 "『폴라스트리』는 호주머니에 들어가는 작은 책으로 만들었으면 합니다"라고 했다.

하지만 호주머니에 절대 넣을 수 없는 책들도 있다. 『미제레레』와 『전쟁』은 루오가 10년 넘게 작업한 전지판 책이다. 『위뷔 영감의 환생』도 루오가 삽화를 맡았는데 '애서가'들은 이 책의

판형을 보고 뒤로 넘어갈 만큼 놀랐다. "세상에!" 폭 50센티미터, 높이 65센티미터의 큰 책이었으니 그럴 만하지 않겠는가? 내가 그런 문제를 예상 못 한 것은 아니었다.

'애서가들이 루오의 책을 두려면 악보대라도 마련해야 하나?'

『미제레레』와 『전쟁』에는 그림이 50점 이상 들어갔다.

어느 날 아침에 루오가 줄, 지우개, 칼, 끌, 사포를 챙겨들고 가는 모습을 보았다.

"이게 다 어디에 쓰는 겁니까?"

"당신이 만들라고 한 도판에 쓰는 것들입니다!"

"에칭을 하려고요? 아니면 아콰틴트?"

"부르는 거야 부르는 사람 마음이지요. 동판을 가져왔어요. 그걸 공략해봐야지요."

내가 출판한 책을 통틀어, 애서가들이 가장 주목했던 책은 피카소가 에칭 원화와 목판화 데생을 맡았던 발자크의 『미지의 걸작』이다. 피카소의 작업물에는 앵그르를 연상케 하는 데생과 입체파 기법의 그림이 모두 포함되어 있었다. 피카소는 새 작품을 낼 때마다 논란이 되었지만 어느 순간부터는 충격보다 경탄을 불러일으켰다.

그 밖에도 준비 중인 책들이 있다. 브라크의 에칭을 넣은 헤시오도스의 『신통기』, 루오가 삽화를 맡은 쉬아레스의 『서커스』와 『열정』, 루오가 글과 그림을 다 맡은 『별똥별 서커스』, 피카소가 에칭 원화를 맡은 뷔퐁의 『박물지』, 마지막으로 세공작의 에칭이 들어간 『농경시農耕詩』가 있다. 앙드레 뒤누아이에 드 세공작은

생 트로페의 전원에서 베르길리우스적인 면을 발견하고 시험작 몇 점에서 그 영감을 적확하게 표현해주었다. 그리고 드랭이 라 퐁텐의『콩트』석판화 삽화를 맡아준 것은 정말 운이 좋았다고밖 에 할 수 없다. 드랭은『사튀리콘』의 삽화를 맡아달라는 나의 부 탁에 기꺼이 뷔랭 판화를 제작해주기도 했다.

II

나는 출판업자가 되는 것으로 만족할 수 없었다. 나 역시 하고 싶 은 말이 있었으므로 작가가 되고 싶었다. 양질의 종이와 정교한 인쇄라면 자다가도 일어나는 내 취향에도 딱 맞았다. 내가 쓰려 는 책은 곧 내가 출간하려는 책이기도 했으니까.

나의 첫 저서는 1914년에 호화판 장정으로 나온『폴 세잔』이 다. 65프랑에 예약 판매를 시작했다. 그러나 얼마 안 되는 예약자 들마저도 막판에 가서 전쟁 중이라는 핑계로 구매를 취소했다. 나는 가격을 100프랑으로 올렸다. 그러자 '탈주'했던 예약자들 이 바로 돌아왔고 판매도 늘었다. 그 책은 이른바 성공한 셈이었 다. 나중에는 영어, 독일어, 일본어로도 출간되었다.

나는 내 글이 활자화된다는 기쁨에 인쇄기 옆에서 떠날 줄을 몰랐다. 어찌나 좋던지! 인쇄업자는 자기네 회사의 교정자 르롱 씨를 칭찬했다. "최고예요! 저자가 실수를 해도 그 사람이 다 잡 아냅니다!" 하루는 그 교정자가 내게 말했다. "이 대목에서 세잔 이 하는 말이 좀 이상합니다. '어머니, 아내, 누이, 그 무엇이든 간 에 신성한 여성.' 그러고 나서 바로 이 말이 나와요. '여자들은 게 으르고 타산적이다.'" 뒤의 말은 세잔이 한 것이 맞지만 앞의 말 은 내가 봐도 이상했다. 알고 보니, 나의 세잔 책을 조판하는 동안

누가 옆에서 어떤 페미니스트의 책을 작업 중이었는데 그 책의 한 줄이 내 책에 잘못 들어간 것이었다.

또 하루는 르롱이 "볼라르 씨, 실수하신 것 같습니다. '카바네르Cabaner'가 아니라 '카바넬Cabanel'이 맞지요?"라고 했다.

그러고는 조수들을 돌아보며 말했다. "기계 돌리지 않고 뭐 해?"

그 자리에 내가 있어서 다행이었다. 〈물의 요정들〉을 그린 화가 카바넬이 아니라 시골에서는 나름대로 인지도가 있었던 음악가 카바네르가 맞았으니까. 누군가가 이 음악가에게 물었다.

"침묵도 음악으로 만들 수 있습니까?"

그는 주저 없이 대답했다. "물론입니다. 하지만 그러자면 세 개의 군악이 필요할 겁니다."

카바네르는 시골에서 올라오자마자 이렇게 말했다. "내가 파리에서 그렇게 알려져 있을 줄 몰랐습니다. 아무나 나를 보고 인사를 건네더군요."

그는 자기가 장례식 행렬에 끼어 있어서 지나가던 사람들이 인사를 하고 갔다는 사실을 몰랐던 것이다. 카바네르는 허영심이 전혀 없었다. 친구들이 그의 음악적 재능을 칭찬해도 "오! 저는 그냥 철학자로 살겠습니다"라고만 했다.

세잔은 카바네르가 그림을 보는 감각이 대단히 예리하다고 말했다. 하루는 세잔이 현재 반스 소장품 중에서도 보석으로 꼽히는 대작 〈목욕하는 사람들〉을 집에서 가지고 나오다가 르누아르와 마주쳤다. "집에 돈이 없어요. 그림을 사줄 애호가를 찾아보려고요."

얼마 후 세잔이 르누아르를 다시 만났다. "기분이 좋아요. 그

그림을 마음에 들어 하는 사람을 찾았습니다."

그 애호가가 바로 카바네르였다. 그는 세잔을 만나 그림을 보여달라고 했다. 세잔이 그림을 벽에 세워놓자 카바네르는 넋을 잃고 바라보았다. 세잔은 감동으로 눈물까지 글썽이면서 그림을 넘겼다.

나는 세잔에 관한 책을 편하게 말하듯이 쓰고 싶었고 결코 미술평론가처럼 보이고 싶지 않았다. 하지만 이야깃거리가 얼마나 많았는지! 나는 일단 거부할 수 없는 화가의 소명을 말해야 했다. 예술에 무관심한 부친은 그 소명을 억눌렀다. "애야, 장래를 생각해라. 아무리 재능이 있어도 그 때문에 목숨을 잃을 수도 있지만 돈이 있으면 굶지는 않는다." 반면 모친은 아들의 소명을 의심하는 자들에게 큰소리쳤다. "무슨 소리예요! 우리 아들 이름은 폴이에요. 베로네세도, 루벤스도, 다 이름은 폴이었다고요!" 그다음으로는 파리에 상경한 사연, 루브르를 문턱이 닳도록 드나든 이력, 대가들의 모사 작업, 미술원 입학 실패를 이야기해야 했다. 입학 실기 심사위원 한 명은 세잔의 그림을 보고 "색을 쓰는 감각은 있지만 칠이 너무 과하다"고 평했다. 그리고 졸라와의 우정도 이야기해야 했다. 졸라는 세잔에게 "굳세게 데생에 전념해. 상업적인 그림에 빠지지 마"라고 조언했다. 세잔의 열정, 언제나 새로운 작품에 착수하는 노력, 그리고 루공마카르 총서를 낳은 대문호 졸라의 『작품 *L'Œuvre*』도 언급해야 한다. 졸라는 소설에서 자신의 친구를 자아실현을 하지 못한 채 자살을 택하는 화가로 묘사했다. 세잔은 그 소설에 대해 이렇게 말할 것이다. "세상에, 그림이 안 되면 불살라 버리고 새로 그리면 된다고!"

세잔이 '프랑스 예술가 살롱전'의 문을 얼마나 여러 번 두드렸

는지도 말하고 싶었다. 그는 대중이 자기 그림과 '다른 사람들'의 그림을 비교하면서 그의 위대한 화가로서의 면모를 인정해주리라 믿었다. 그는 부그로 살롱이 자기 그림을 전시해준다면 미술원에 한 방 먹이는 셈이라고 생각했다.

끝으로, 결코 지나칠 수 없는 일들이 있다. 시대를 앞서간 애호가 쇼케 씨가 세잔을 격려하고 위로한 일, 라피트 거리의 내 화랑에서 연 세잔 최초의 전시회, 엑스로 세잔을 만나러 간 일, 그가 내 초상화를 그려준 일, 그의 생활고를 보여주는 허다한 일화들! 하지만 내가 이 미술계의 돈키호테의 삶에서 정말로 부각시키고 싶었던 것은 위대한 노동과 소박함이었다. 세잔은 자신감을 잃고 힘들어할 때도 루브르에 다녀오고 나면 환한 얼굴로 내 화랑에 들렀다.

"내일은 좀 잘 그릴 수 있을 것 같습니다."

내 책은 매우 다채로운 평가를 받았다. 《오제쿠트》는 내가 묘사한 세잔이라는 인물을 이렇게 평했다. "세관원 루소와 비슷한 사고방식의, 다소 거칠고 단순한 인물이라는 인상을 받게 된다." 《르 탕》의 피에르 밀은 이렇게 썼다. "이 회상 속의 세잔은 무구한 매력이 있다." 《카이에 도주르뒤》는 "볼라르 씨는 엑스의 거장이 노망이 났다는 결론을 내리려고 책을 쓴 것 같다"라고 했다. 《제 뷔》의 J. 펠르랭은 "엑스의 거장이 여기 생생하게 살아 있다. 저자는 다정하면서도 조소 어린 관찰자의 시선으로 화가의 투쟁을 추적하고 개인적이고 달콤한 유머를 더했다. 특히 '세잔과 졸라'라는 제목이 붙은 장은 거의 걸작에 가깝다"고 썼다. 하지만 같은 장에 대해서 프란츠 주르댕은 "볼라르는 『나의 증오』의 작가를 온갖 바보 같은 소리만 쏟아내는 치매 노인처럼 그려낸다.

이런 건 의미가 없다"고 혹평했다. J. H. 로스니는 나에게 편지를 보냈다. "당신은 관찰력과 섬세함이 뛰어난 분입니다. 제가 감히 말하자면, 주인공도 그렇고 에밀 졸라가 나오는 부분도 그렇고 인물이 생동감 있게 느껴집니다." 귀스타브 칸은《메르퀴르 드 프랑스》에서 "볼라르는 때때로 베르데와 에커만에 견줄 만한 필력을 발휘하며 세잔의 독특한 지성을 부각시킨다. 그는 모델을 매우 맑은 눈으로 바라보는데, 전설에 휩싸인 사람을 이렇게 볼 수 있다는 점이 흥미롭다"고 지적했다. 그렇지만 브뤼셀의《아르 리브르》에는 이런 글도 실렸다. "볼라르는 거장을 제대로 보지도 이해하지도 못했다." 폴 세잔의 아들도 편지를 보내주었다. "선생님은 아버지의 개인적인 모습, 호인 같으면서도 빈정대기 좋아하는 인간적인 면모를 예리하게 관찰하고 충실하게 묘사하셨습니다. 그게 우리 아버지의 가장 미묘하면서도 두드러진 성격입니다." 조제팽 펠라당은 내게 쓴 편지에서 이 책을 언급했다. "당신의 인물은 눈부시도록 불우하면서도 정직한 모습으로 잘 묘사되어 있습니다."

내가 어느 평론가 앞에서, 어떻게 평론을 쓰는 사람들이 저마다 다른 말만 하느냐고 했다. 그러자 그 사람이 대답했다. "뭐예요, 모두가 당신 얘기를 해주는데 그것도 불만입니까? 신부가 너무 예뻐서 탈이라고 불평하는 신랑 같으십니다!"

르누아르에 대해 쓴 책은 전작과 달리 회화를 비중 있게 다루었다. 화가라는 직업, 회화 이론, 미술관들이 소장한 걸작 등을 많이 언급했다. 우선 나는 르누아르의 견해를 전달하는 역할만 했다는 말을 하고 싶다. 물론 그의 견해를 전개하면서 화가의 사람

됨과 생애도 다루어야 했다. 사실, 동화에나 나올 법한 르누아르의 인생을 어떻게 다루지 않을 수 있으랴. 접시에 장식 무늬를 그리던 아이가 눈부신 예술가로 성장했다. 〈분장실〉, 〈물랭 드 라 갈레트의 무도회〉, 〈무희〉, 〈뱃놀이에서의 점심〉 그리고 말년에 그린 독특한 누드화들이 그 예술의 증거다. 게다가 성공을 거둔 후에도 늘 자기는 데생도 채색도 부족하다고 생각했던 이 대가는 젊은 화가들에게 얼마나 큰 귀감이 되는가. 다른 화가들이 루브르를 '불사르자'고 외칠 때도 르누아르는 거장들의 학교 루브르를 즐겨 찾곤 했다!

나는 대★플리니우스의 『화가들의 역사』를 읽다가 회화에 새로운 색채를 도입하려는 '젊은' 화가들에 대한 성토를 발견했다. 르누아르에게 이 얘기를 했더니 그가 말했다.

"새로운 색채?"

"인상파도 결국은 그런 것 아닙니까?" "인상파 얘기 좀 합시다." 르누아르가 다짜고짜 외쳤다. "사람들이 모네의 〈인상〉이라는 그림 제목을 들먹이면서 비웃었을 때, 그 단어를 정식으로 우리네 화가들 것으로 삼자고 제안한 사람이 바로 나였소. 난 지나가는 사람들에게 이렇게 말하고 싶었소. '여러분이 별로 좋아하지 않는 그림들이 여기 모여 있습니다. 들어오시겠다면 막지 않지만 입장료는 환불되지 않습니다.'"

"하지만 파랑과 빨강을 섞어서 검정을 얻어낸 것은 인상파의 적극적인 발견 아니었던가요?"

"파랑과 빨강을 섞다 보니 상아먹색*이 나온 것을 발견이라 부를 수 있소? 그림에는 공식처럼 정해져 있는 한 가지 방법만 있는 게 아닙니다. 늘 같은 색이 나오도록 정해진 기름 양을 재서 물감

농도를 맞춰보려 했지만 쉽지 않습니다. 그때그때 맞추는 수밖에 없더군요."

르누아르가 새로운 색채를 꿈꾸지 않고 그저 전통을 좇아 열심히 그림만 그리던 시절을 얼마나 즐겨 이야기했는지! 작품이 예술가의 균형과 평정심을 보여주었던 복된 시절!

르누아르의 가장 두드러진 특징은 모든 면에서 드러나는 귀족적 본성이었다. 화법, 취향, 판단, 심지어 독설에까지도 귀태가 흘렀다. 르누아르는 프랑스적인 재능의 표현—작품의 균형과 질서, 명쾌한 생각, 자연스러운 스타일—을 좋아했다. 앞에서도 말했듯이 그는 알렉상드르 뒤마를 빅토르 위고보다 좋아했다. 위고 때문에 프랑스인들이 소박한 표현의 미덕을 잃었다는 이유에서였다.

어느 날 누군가가 르누아르에게 말했다. "당신에게 X 공작부인 초상화를 맡기기로 얘기가 되었습니다." 르누아르는 곧바로 "오! 나는 빛을 잘 받는 피부이기만 하면 누구든 상관없습니다"라고 대꾸했다.

그는 하녀를 뽑을 때도 오로지 이 조건 하나만 보았다. 하녀는 집안일보다 모델 노릇을 더 많이 해야 했기 때문이다. 그런데도 그의 집은 늘 잘 정돈되어 있었고, 아이들은 살뜰한 보살핌을 받았으며, 식사 준비가 늦는 법도 없었다. 르누아르 부인은 이 모든 일을 해냈을 뿐 아니라 남편이 사용한 붓을 세척하고 르누아르의 취향에 꼭 맞는 꽃과 화병을 진열대에서 골라 준비할 만큼 부지

* 상아를 태워서 만드는 검정색 물감. 영어로는 '아이보리블랙'. —옮긴이

런했다. "아내가 꽃다발을 준비해주면 난 그냥 그리기만 하면 됩니다."

나는 종종 카뉴나 에수아에 갔다. 르누아르는 모델을 그리기 전에 담배를 들고 카페오레를 마시면서 미술관 책자들을 들춰보는 여유를 누리곤 했다. 그 책자들은 내가 일부러 탁자에 '널브러뜨려 놓은' 것으로, 나는 탁자 반대편에서 처리해야 할 편지를 쓰는 척했다. 실은 화가가 거동이 자유롭던 시절의 그림들을 보면서 툭툭 내뱉는 말을 받아적고 있었지만 말이다. 르누아르는 두 다리가 파업을 하고 손은 류머티즘으로 오그라들어 남은 생을 의자에서 보내야 할 신세가 되었다. 손가락도 안 움직여서 붓이나 막대기를 묶어줘야만 했다. 막대는 만년에 조각에 심취한 르누아르가 조수에게 〈비너스〉의 수정 작업을 지시할 때 유용했다.

어느 날, 나는 그 기록을 다시 읽어보고는 책으로 내고 싶다고 생각했다. 나는 원고를 완성하자마자 르누아르에게 보여주었다. 그는 다 읽은 원고를 돌려주면서 말했다.

"좋소! 내가 당신 '손바닥 안'에 있었다고 자랑할 수 있겠군요? 내가 말할 때마다 뭘 끄적이더라니……. 그런데 누가 이런 걸 읽겠소? 내가 당신 앞에서 바보 같은 소리를 너무 많이 하지 않은 건 다행이오만."

르누아르는 사람과 관련된 모든 것에 관심이 많았다. 그 관심이 이 책의 성공을 보장해준 셈이었다. 서평에도 대가의 사적인 모습을 보여줘서 고맙다는 언급이 많았다. 이러한 찬사들에 내가 기분 나쁠 리 없었다. 하지만 알베르 볼프가 어떤 저자에게 서평을 부탁받고 했던 말이 기억났다.

"칭찬 일색인 기사는 25루이, 혹평이 포함된 기사는 50루이입

니다."

내 책에 대한 혹평! 그걸 오래 기다릴 필요는 없었다. 사회주의자 의원으로 약간 애호가적인 면이 있는 폴 봉쿠르가 《레르 누벨》에 '시체를 뜯어먹는 자들'이라는 제목의 기사를 냈다. 그는 나를 시체를 털어가는 도굴꾼에 비유했다. 봉쿠르를 잘 아는 사람을 만났을 때 나는 허심탄회하게 물어보았다.

"당신 친구는 나한테 왜 그랬을까요?"

상대가 웃음을 터뜨렸다.

"그러고도 남을 이유가 있지요! 당신 책에서 르누아르가 말하잖아요. '사회주의자보다는 사제가 낫소. 사제복을 입으면 멀리서도 알아볼 수 있지만 사회주의자는 평범한 옷을 입고 다니니 구분도 안 가고 일단 누구 하나 잡았다 싶으면 치가 떨리도록 성가시게 굴지요.' 봉쿠르가 르누아르를 공격할 수는 없으니 만만한 당신을 물고 늘어진 겁니다."

나는 드가에 대한 책에서 몇 가지 성격적 특징, 겉으로 보이는 잔인한 면과 억제된 감성을 포착해보려고 했다. 그러한 감성은 드가를 평생 괴롭혔다. 그는 다른 시대 사람, 예의범절과 위계와 질서를 중시하던 시대를 산 사람이었다.

그래서 드가는 처음 보는 사람이 "안녕하십니까, 선생님" 하면서 불쑥 손을 내밀면 무례하다고 생각했다. 그렇지만 처음 만나는 세관원 루소가 악의 없이 "저, 드가 선생님, 그림 판매는 순조로운가요?"라고 물었을 때는 아무 말도 하지 않았다.

그림과 원칙의 문제가 아니면 드가처럼 온화한 사람도 없었다. 그가 하는 말에서 짓궂은 기미는 거의 느껴지지도 않았다. 보

나가 살롱전에서 자기 제자가 그린 〈활을 쏘는 사냥꾼〉이라는 작품을 소개한 적이 있다.

"겨누는 모습이 썩 괜찮아요. 그렇지 않습니까, 드가 선생?"

"그래요, 상을 잘 겨누고 있군요."

드가도 본바탕은 호인이었다. 그가 몽소 공원에서 잔디밭에 둘러놓은 철조망에 발이 걸린 적이 있었다. 누군가가 "사람들을 자빠뜨리려고 일부러 이리 해놓았나!"라고 소리를 질렀다. 그러자 드가가 온화하게 대꾸했다. "아닙니다. 잔디밭에 조각상을 함부로 설치할까 봐 이랬을 겁니다."

드가가 독설을 날려서 상대를 핀에 꽂힌 나비처럼 꼼짝 못하게 할 때도 더러 있었다. 하지만 신랄하기 그지없는 그런 말도 심판보다는 경고에 가까웠다. 사람에 따라서는 긍정적으로 받아들일 수도 있는 경고 말이다. 힐데베르트 왕비가 궁에서 달아나는 장면을 그린 J. P. 로랑의 그림을 감상할 때였다. 누군가 물었다. "그런데 왕비가 왜 도망치는 거지?"

드가가 무심하게 대꾸했다. "자기가 배경과 어울리지 않는다는 걸 아는 게지요."

그러나 드가의 독설을 충고로 받아들이기가 쉽지 않았다는 말은 굳이 할 필요도 없으리라. 화가의 집에서 만난 어떤 아이 엄마가 생각난다.

"우리 아들도 그림을 그려요. 아직 열다섯 살이 안 됐는데 자연을 그대로 그리는 솜씨가 예사롭지 않아요!"

드가가 외쳤다. "열다섯 살도 안 됐는데 자연을 직접 보고 그린다! 부인, 아드님은 그림쟁이가 되기는 글렀습니다."

그 여자는 화가 머리끝까지 나서 가버렸다. 내가 드가에게 물

었다.

"선생님, 화가가 자연과 교감하지 않으면 어떻게……."

"자연을 직접 보고 그리기 전에 대가들의 작품을 모사하는 연습을 해야 합니다. 어쨌든 풍경화를 잘 그리려면 작업실에서 죽으나 사나 매달리는 수밖에 없어요!"

"드가 선생님, 하지만 일전에 바닷가의 여인 습작을 보여주셨잖아요? 바닷바람이 느껴지고 축축한 모래가……."

"작업실 바닥에 플란넬 조끼를 깔고 모델에게 그 위에 앉으라고 한 다음에 작업했습니다만."

"……."

"바닷가에 가서 젖은 모래를 보고 왔소. 하지만 그림은 작업실에서 그렸소. 그림은 벽에 걸려고 제작하는 것이오. 실내와 야외는 분위기가 다르지 않소? 그리고 허브 수프와 낡은 붓 세 자루만 있으면 세상 모든 풍경을 못 그릴 이유가 없지 않겠소?"

"하지만 드가 선생님, 저는 언젠가 바랑주빌에서 작은 차가 먼지구름을 일으키며 오는 것을 보았습니다. 모네가 차에서 내려 해를 보고 자기 손목시계를 보더니 '삼십 분 늦었군, 내일 다시 와야겠어'라고 하더군요."

그 순간, 화가 로베르가 들어왔다.

"뒤랑 뤼엘 화랑에서 모네의 〈포플러나무〉 연작을 보고 오는 길입니다."

"어제 거기서 모네를 만나 이렇게 말했지. '바람이 너무 많이 불어서 그만 가봐야겠습니다. 조금만 더 불면 옷깃을 세워야 할 것 같네요.'" 드가가 말했다.

누군가가 드가에게 말한 적이 있다. "드가 선생님은 때때로 사

람들에게 무척 가혹하십니다."

"나도 달리 어쩔 수 없을 때만 그렇소, 선생! 다른 사람들을 상대로 나를 지켜야 할 때는 나도 용기를 내야 합니다. 나는 천성이 소심한 사람이라오."

화가 비베르는 어느 날 드가의 소심함을 직접 경험했다. 그는 드가에게 "우리가 주최하는 '수채화가전'에 와주십시오"라고 했다. 그러고는 드가가 걸치고 있던 낡은 케이프를 흘끗 보면서 이 말을 덧붙였다. "어쩌면 우리 그림의 액자, 전시회장에 깔린 양탄자가 좀 사치스러워 보일지도 모릅니다. 하지만 그림 자체도 사치품이잖아요?"

"당신 그림은 그럴지도 모르지요. 우리 그림은 생필품입니다!"

하지만 그 생필품을 모두가 볼 줄 아는 것은 아니었다. 하루는 내가 화가의 집에 있는데 로이스 델테유가 찾아왔다고 알리자 드가가 말했다.

"그 친구는 정신이 똑바로 박힌 사람이니 드레퓌스파는 아니겠지. 들여보내게!"

로이스 델테유는 드가가 소장한 들라크루아의 석판화를 보여줄 수 있는지 물었다. 드가는 잠시 주저하다가 손님을 조사하듯 뚫어지게 보더니 선반에서 상자 하나를 꺼내왔다. 그러고는 델테유가 내용물을 보지 못하게 몸을 웅크린 채 상자 안에서 문제의 그림을 찾았다.

"이 석판화를 촬영하고 싶은데 촬영 기사를 오게 해도 될까요, 드가 선생님?"

"내 들라크루아를 촬영하다니! 왜요?"

"잡지에 실으려고요."

화가의 표정이 갑자기 언짢아졌지만 델테유는 그를 '구워삶을' 구실을 찾아냈다.

"이 석판화는 딱 두 부만 찍었지요. 한 부는 선생님이 소장 중이고 다른 한 부는 사라져버렸습니다."

"이보시오, 내가 이 들라크루아를 찾는 데 20년이 걸렸소. 다른 사람들도 그러기를 바라오."

드가는 상자에서 꺼낸 석판화를 델테유에게 보여주지도 않고 다시 제자리에 넣었다. 델테유가 말했다.

"선생님, 예술을 누릴 권리는 모두에게 있습니다."

"당신이 그 권리를 모두에게 부여하든 말든 나는 개의치 않소. 나의 들라크루아는 이 상자 밖으로 나오지 않을 거외다."

델테유는 어쩔 줄 몰라 하면서 그냥 돌아갔다.

"볼라르, 누구나 아름다움을 누릴 수 있다는 구실로 장차 라파엘로나 렘브란트의 작품들을 미술관에서 빼내서 병영, 시장, 교도소로 내돌린다면 어떻겠소?"

그런 걸 보면 드가가 고집불통이라는 세간의 평가도 충분히 이해가 간다. 드가는 관용이 부족한 사람이었다. 작업실에서 어떤 남자 모델이 포즈를 잡을 준비를 하고 있는데 드가가 도착했다.

"옷 다시 입고 나가게."

"아니, 드가 선생님! 제가 뭘 어쨌다고 이러십니까?"

"자네는 개신교도잖아. 개신교도들이 유대교도들과 연합으로 드레퓌스 지지 시위를 한다는군."

하지만 드가의 또 다른 면모를 볼 수 있는 일화도 있다. 그의 집으로 들어서다가 누군가와 마주쳤는데 내 기억으로 그 사람은

이스라엘 출신의 유명인사 에르네스트 메였다.

"드가를 만나러 가십니까? 나도 방금 보고 나오는 길입니다."

내가 놀라는 얼굴을 했더니 그가 덧붙였다. "그래요, 드레퓌스 '사건'으로 우리 사이는 틀어졌습니다. 하지만 드가가 내 아내가 죽었다는 소식을 듣고 나에게 한번 들러달라고 편지를 보냈더군요. 예전에 내 아내를 그린 초상화를 주겠다면서요."

작업실에 올라가서 보니 드가가 어떤 여인의 초상화를 상자에 넣고 있었다.

"문 앞에서 메 씨를 만났어요. 아주 감동한 것 같던데요."

"아! 부인의 초상화를 보여줬소. 그에게 줄 건데, 조금 더 손을 봐야겠다 싶어서. 볼라르, 감사를 받든 못 받든 뭔가를 주는 건 참 기분 좋은 일이오!"

내가 이 일화를 N씨에게 전했더니 그가 말했다.

"볼라르, 나에게 그런 말 해도 소용없어요. 나는 드가가 착한 사람이라고는 도저히 믿을 수 없으니까. 요 며칠 전에 어떤 여자애가 포크로 식탁을 두들겼다가 드가에게 얼마나 눈총을 받았던지, 글쎄 애가 점심 먹은 걸 상에다가 다 토했답니다."

"드가가 애들을 싫어하다니요! 그저께도 어느 잡화점에서 장난감 총이랑 꼭두각시 인형을 사가지고 나오던데요."

"볼라르 씨, 그러면 그가 늙은 하녀를 때리는 건 어떻게 생각하세요?"

"……."

얼마 후, 드가의 집에서 점심을 먹게 되었다. 점심시간은 그가 퉁명스러운 목소리로 말하는 모습을 가장 쉽게 목격할 수 있는 때이기도 했다.

"조에, 오늘 저녁에는 손님이 올 겁니다."

"안 돼요, 선생님. 식당에 가세요. 저는 오늘 저녁에 시중을 들 수 없습니다."

드가의 표정이 굳어졌다. 성질 고약한 사람이라는 평판 때문에 나조차도 이런 생각이 들었다. '진짜 하녀를 때리려나!' 하지만 조에는 눈 하나 깜짝하지 않고 말했다.

"오늘 저녁에는 잼을 만들 거예요. 방해받고 싶지 않다고요!"

"그래, 알았네." 드가가 대꾸했다.

조에가 주방으로 물러난 후 내가 물었다. "사람들이 선생님을 아주 못됐다고 생각하는 거 아세요?"

"바라는 바요!"

"선생님이 착한데도요?"

"나는 착한 사람이 되고 싶지 않소."

하지만 본바탕은 감출 수 없었기에 드가의 집에 드나드는 친구들은 그를 이용하려고 했을지도 모른다.

"드가, 자네가 이 전시회에 와줄 거라 생각하네만."

"난 눈이 안 보인다네. 불쌍한 내 눈!"

드가의 이 말은 주변 사람들에게 일일이 아는 척하지 않아도 된다는 장점도 있었다. 어느 미술평론가가 그에게 말했다.

"드가 선생님, 작업실로 한번 찾아뵙겠습니다."

"어두워지거든 오시구려."

"X부인 아시지요? 그 부인이 주선하는 음악회에 참석하지 않으시면 서운해할 텐데요."

"난 음악을 들으면 어지러워서……."

그때 그의 오랜 친구의 부인이 끼어들었다. "어머, 드가 선생

님! 내일 우리 집 식탁에 아주 작은 꽃바구니를 올려놓을 건데 양해해주세요. 어쩔 수 없어요, 메르시에 장군이 특별히 참석하시거든요."

"그래요! 메르시에 장군이 나를 보지 않으면 되겠네요."

드가는 실내에 꽃을 두는 것을 싫어했고 동물이 들어오는 것도 질색했다. 그를 초대하는 친구들은 일단 집에서 기르는 동물부터 가둬야 했다. 깜박했다가는 문간에서 우산으로 개를 때리는 소리, 이어지는 주인의 신속한 위로와 애원하는 개 울음소리를 들어야 했다. 그럴 때면 모두가 외쳤다. "드가가 왔군!"

이처럼 드가는 자기가 싫은 것은 종류를 막론하고 일절 거부했기 때문에 사귀기 힘든 사람으로 낙인찍혔다. 하지만 미르보는 그렇게 생각하지 않았다. 어느 날 저녁, 미르보는 내 화랑에서 드가를 만나보고는 그가 돌아가고 나자 말했다.

"저 드가라는 사람, 아주 매력적이네요! 나를 다시 만나서 즐거워하는 것 봤지요?"

그런데 드가는 며칠 후에 영 딴소리를 했다. "얼마 전에 당신 화랑에서 봤던 그 사람 누구요?"

"아니, 미르보잖아요!"

"미르보? 글 쓰는 사람 아니오?"

"드가 선생님이 그날 아주 살갑게 대하시기에 잘 아시는가 보다 했습니다만."

"세상에, 볼라르, 나를 귀찮게 하는 사람만 아니면 나는 누구에게든 살갑게 대한다오."

드가도 결국은 인간이 혼자 살아갈 수 있는 존재가 아니라고

깨달았던 모양이다. 어느 날 나에게 다짜고짜 "볼라르, 결혼은 해야 합니다"라고 말했다.

"그러는 선생님은 왜 결혼을 안 하시는데요?"

"아! 나는 경우가 다르지요. 그림을 완성했는데 아내가 '당신이 그린 것, 참 예뻐요'라고 말한다면 너무 겁이 날 것 같습니다."

하지만 드가는 동료의 그림을 칭찬할 때면 열과 성을 아끼지 않았다. 어느 날 그의 작업실에서 실물 절반 크기의 누드 석고상을 보았다. 그의 친구인 조각가 바르톨로메가 선물한 작품이었다.

"이걸 넣을 유리장을 주문했다오."

드가가 이 말을 하는 순간, 포랭과 메리 카사트가 도착했다. 드가는 바르톨로메의 장점을 피력하려고 애썼다.

"너무 애쓰지 마세요. 음, 나는 원래 진짜배기 포르노는 싫어했어요." 포랭이 말했다.

"저기요, 드가 선생님이 바르톨로메를 어떻게 생각하시는지는 다들 짐작하고 있어요." 카사트도 한마디했다.

"하지만 나는 바르톨로메 본인에게는 말한 적 없소!" 드가가 천진하게 대꾸했다.

드가가 두려워하는 것은 단 하나, 죽는 날까지 일하지 못하는 것이었다. 그의 주치의는 "기분전환도 필요합니다. 좀 놀아보세요"라고 권했다.

"노는 게 재미없으면 어떡합니까?" 드가가 물었다.

젊을 때는 드가도 여름이면 바르톨로메가 모는 이륜마차를 타고 나들이를 가곤 했다. 둘이 함께 몽토방의 앵그르 자택에 가기도 했다. 한번은 그들이 몽토방에 내려갔을 때 지역신문에 기사까지 났다. "위대한 예술가 바르톨로메가 우리 고장에 왔다. 그의

동행은 몽마르트르에서 활동하는 화가 드가 씨다."

드가는 지방에 자기 이름이 알려지지 않았다고 놀라지는 않았다. 그래도 좀 심하다는 생각은 했을 것이다. 발레리쉬르솜에서 그는 우연히 멋진 모자를 발견하고 가게에 들어갔다.

"이 모자를 사야겠어!"

그런데 그날 그 도시에는 〈시라노〉를 공연할 극단이 내려오기로 되어 있었다. 낯선 파리 남자가 모자를 써보고 있어서 그랬는지, 모자 가게 주인이 슬며시 말을 건넸다.

"누구신지 알겠네요. 시라노 역 배우 맞지요?"

드가의 휴양지는 크앙브리의 루아르 저택 아니면 생 발레리에 있는 화가 브라카발의 집이었다. 브라카발의 아내는 드가가 언젠가 아주 날씨가 고약한 날 생 발레리에 내려왔던 이야기를 해주었다.

"얼른 불가로 오세요, 그러다 감기 걸려요."

"감기라니! 오늘 저녁에 바로 돌아가겠습니다. 그러잖아도 의사가 시골 감기를 조심하라고 했거든요."

어느 날 브라카발이 의기양양하게 말했다. "드디어 나만의 방식을 찾은 것 같아."

드가가 대꾸했다. "내가 나만의 방식을 찾았다면 얼마나 귀찮았을까!"

드가는 만년에 조각을 시작했다. 아니, 다시 시작했다고 해야 할까. 그가 언제나 새로운 형상을 빚는 데만 몰두했기 때문에 하는 말이다. 그가 만든 잔도메네기의 흉상을 칭찬하던 르누아르의

목소리가 들리는 듯하다. "고대 조각상처럼 아름답더군."

물감 가게에 가서 조소용 점토를 주문하고 나가려던 드가를 딱 마주친 적도 있다. "시력이 약해지니 이제 장님도 할 수 있는 작업을 해야겠소."

그의 작업실에 갔다가 몇 달 동안 작업한 밀랍 조각상을 부수고 있는 모습을 보기도 했다.

"아니, 선생님, 왜 다 망가뜨리십니까?"

"볼라르, 당신이 다이아몬드가 잔뜩 박힌 모자를 준다 해도 난 이걸 부술 겁니다. 새로 작업하는 즐거움을 포기할 수는 없지요."

드가가 30년을 살았던 빅토르 마세 거리의 집이 매물로 나왔다. 집주인은 30만 프랑을 불렀다.

"끔찍하군! 여길 떠나야 하는 신세라니, 이 짐을 다 어찌하면 좋겠소?"

"저, 선생님이 이 집을 사시면 어떨까요. 소장품을 좀 팔면 30만 프랑 정도는 금방 마련하실 텐데요."

드가가 이 말에 소스라쳤다. "예술가가 30만 프랑을 그런 식으로 마련한다고?"

집을 산 사람은 그 건물을 허물고 현대식 건물을 짓기로 했다. 드가는 결국 그곳을 떠나 클리시 대로에 있는 건물의 5층을 임대했다. 이사는 보통 일이 아니었다. 어느 가게의 나이 많은 일꾼 두 명이 왔다갔다하면서 손수레로 모든 짐을 옮겼고 조에가 다리를 절면서 운송 과정을 지켜보았다. 강제로 거처를 옮긴 후, 그는 밀랍을 찌그러뜨려 새 작품을 만드는 즐거움조차 잃은 듯했다. 화가는 발길 닿는 대로 파리 시내를 돌아다니기 시작했다. 초록색

중산모와 늘 걸치고 다니는 낡은 케이프 차림으로. 게다가 시력도 갈수록 약해져 길을 건널 때는 경관의 부축을 받아야 했다.

그는 꿈속에서 사는 것 같았다. 조에게 "카모마일 차는?"이라고 말할 때와 똑같은 어조로 "전쟁은 어떻게 됐소?"라고 묻기도 했다.

사람들은 드가가 생애 말년에 방랑자처럼 돌아다니는 모습을 보면서 리어왕을 연상했던 것 같다. 하지만 그보다는 피갈 광장 분수대에 모여 있던 모델들 중 한 명이 떠오른다. 드가는 이탈리아인의 피가 흐르는 집안 출신이라 그런지, 나이가 들수록 나폴리 사람과 비슷해졌다. 그래도 그의 발길은 향수에 젖어 이미 허물어진 옛집 앞으로 향하곤 했다. 철거 현장에 남은 잔해들을 다 치우고 가두리에 공사막까지 쳤는데도 노인은 판자 사이로 텅 비어 있는 땅을 바라보곤 했다.

아직도 그 집 근처 철물점 주인이 아내에게 하던 말이 귓가에 들리는 듯하다. "저 가엾은 노인네 좀 봐. 드가 씨 같지 않아?"

전쟁이 터지자 나도 남들처럼 그 사태에 대해 말하고 싶은 욕구가 절박해졌다. 그래서 『위뷔 영감의 환생』을 썼다.

위뷔는 누구인가?

알프레드 자리가 수사학 공부를 하던 렌 콜레주에는 에베라는 이름의 교사가 있었다. 학생들은 그를 별난 사람으로 여겨 조롱하곤 했고, 자기네끼리 내는 잡지에다 그를 놀리는 노랫말을 지어서 싣기도 했다. 이러한 학생들의 희화가 나중에 사회적 풍자가 되었는데 여기서 진짜 에베는 지워지고 알프레드 자리가 이름 붙인 '위뷔왕'만 남았다. '에베Ébé'라는 이름에서 e만 u로 바꿔서 더 코

믹하게 들리는 이름을 만든 것이 자리에게는 신의 한 수였다.

위뷔는 인간에 대한 뿌리 깊은 경멸에서 탄생한 인물이다. 알프레드 자리가 느낀 모든 분노, 회한, 혐오를 한 인물에게 집약시켜 아주 생생한 작품을 만든 것이다. 그래서 이 작품이 일부러 과장되고 터무니없는 방향으로 내달려도 우리는 오히려 현실감을 느낀다.

자리의 원한과 앙심은 그가 굳이 말하지 않아도 일단 작품을 보면 이해할 수 있다. 위뷔는 인류의 모든 결함, 오점, 저열함을 뒤집어쓴 속죄양과도 같은 인간상으로서, 점점 더 풍부한 의미를 지니게 되었다. 달리 말하자면 알프레드 자리의 위뷔는 결국 파뉘르주, 주르댕 씨, 오메, 조제프 프뤼돔 같은 속물의 '전형'이 되고 만 것이다.

나는 자리에게서 이 '위뷔'라는 이름을 빌려왔지만 그 정도의 상징적 가치가 있는 인물을 만들려고 한 것은 아니다. 나는 이 인물을 묘사하면서 그렇게 일반화되다 못해 추상적인 인상까지 주는 풍자를 노리지는 않았다. 오히려 위뷔를 늘 구체적인 모습으로 묘사하려고 애썼다. 인류의 모든 추악함을 상징하는 인공적인 인물이 아니라 좀 더 소박한, 그러니까 특정 사회에서 가장 두드러지게 보이는 결함, 오점, 악덕을 내보여주는 인간으로 그리게 되었다. 여기서 말하는 특정 사회는 바로 정치판이다.

그럼에도 환생한 위뷔는 위뷔왕과 공통점이 있다. 방식은 달라 보여도 결국은 비슷하게, 둘 다 가증스러울 정도로 기행을 일삼는다. 쉽게 말해 알프레드 자리의 위뷔왕은 정신 나간 이기주의, 개인주의의 극치처럼 보이는 반면, 나의 위뷔는 오히려 집단의 횡포와 무분별을 드러낸다. 위뷔왕은 원초적 탐욕에 미친 전

제군주로서 자신의 쾌락이 가장 중요할 뿐 아니라 쾌락을 추구하다가 자가당착에 빠져도 눈 하나 깜짝하지 않는다. 나의 『위뷔 영감의 환생』에서 주인공은 자기가 어떤 집단의 산물이자 반영이라는 생각밖에 하지 않는다. 자신은 어떤 팀의 한 갈래이므로 팀 없이는 자기도 없다. 위뷔 영감은 이른바 '당'과 당의 사상, 강령, 명령, 발언, 편견, 탈선, 증오까지도 충실히 따르는 인물일 뿐이다. 그는 그런 것들을 큰 닻처럼, 구명대처럼 악착같이 붙잡고 매달린다. 그래서 그의 증명은 말도 안 되지만 그는 늘 틀림없는 논리에 입각해 행동하는 것처럼 보인다.*

나는 이 책에 삽화를 넣어 두 가지 판형으로 내놓았다. 첫 번째 판에는 『전쟁터의 위뷔』만 들어갔는데 온갖 눈총을 받으며 작업에 들어갔다. 당시는 이른바 '호화판' 서적 출간이 어려운 시기였으므로 저렴한 삽화 인쇄 방식인 사진 제판에 만족해야만 했다. 사진 제판의 가장 큰 문제점은 수작업에서만 나오는 생생한 느낌이 살지 않는다는 것이다. 그래도 기계적인 방식치고는 그때까지 나온 모든 책을 통틀어 최선의 결과를 냈다고 생각한다. 나는 시험작을 화가 장 퓌에게 부탁했다. 그는 『전쟁터의 위뷔』를 위해서 붓으로 그림 몇 장을 그려주었고 그걸 아연판에 옮겨서 목판

* 위뷔 영감의 추론 방식을 보여주는 예를 들겠다. 그는 자기가 어떻게 귀한 삶을 꾸리게 되었는지 설명한다. "시끄럽게 부르짖거나 의회 앞에 와서 난리를 피우는 대중에게 일단은 비축된 물자를 다 풀겠다고 약속하는 거요! 물자가 부족하지 않다고 큰소리 치고 난 다음에는 대중을 피해 다녀야지! 한마디로, 내가 하고 싶은 말은 이거요. 모든 물자의 가격이 폭등했는데 목숨이라도 싸구려가 되면 그것도 좋지 않겠소? 그러니까 '재고품 염가 처분 서비스' 부서를 신설합시다. 그러면 대중을 만족시키면서도 무기력을 가장 큰 무기 삼아 그 염가 처분을 방해하는 거요." ─ 저자

화와 느낌이 비슷한 빡빡한 선을 얻어냈다.

전쟁이 한창이었으므로 글과 그림 모두 심의를 통과해야 했다. 내 책의 삽화들 역시 군 당국의 승인을 받아야 했다. 군 장성들과 위뷔 영감의 코를 좀 더 짧게 수정하는 조건으로 인쇄 허가가 떨어졌다. 검열관은 "코가 너무 길어요. 이렇게 큰 코는 외설적 암시가 될 소지가 있습니다"라고 했다.

"적국의 장군들인데요?" 내가 항의했다.

실제로 그 장면은 우리나라 밖에서 일어나는 상황을 다룬 것이었다.

"어쨌든 장군은 장군이니까요."

내가 실망한 기색을 보이자 검열관이 덧붙였다. "삽화가가 코를 좀 짧게 고치는 게 어려운 일은 아니잖아요."

결국 코가 너무 두드러져 보이는 그림은 포기할 수밖에 없었다. 장 퓌가 이 책 말고도 내가 준비 중이었던 다른 책 『위뷔 아주머니의 화분』도 작업 중이었다는 얘기를 해야겠다. 이 작업은 석판화로 진행되었다.

『전쟁터의 위뷔』를 내고 나서 인물의 활동 반경을 좀 넓혀보면 어떨까 하는 생각을 했다. 그래서 위뷔는 식민지, 공군, 우편전신전화국, 국제연맹, 소비에트연방에까지 진출했다. 전편을 묶어서 루오의 멋진 삽화가 들어간 2절판 책으로 냈다. 루오는 전면 삽화로 22점의 에칭과 100점이 넘는 목판화를 제작했다. '식민지에서의 위뷔'가 분량이 제일 많았다. 루오는 흑인들의 비장하면서도 우수 어린 느낌을 장중하게 잘 표현했다. 나는 테오도르 비제바에게 흑인 여자들이 야자나무 가지 위 둥지에 모여 있고 나무 아래서 어떤 흑인 남자가 노래하는 장면을 그린 삽화를 보여주었다.

장밋빛 부리 같은 그대들의 어여쁜 입술,

그 초록 꿀보다 달콤한 것은 없어라.

"특이하네요, 이 루오라는 사람은 분명히 몽마르트르의 흑인들밖에 못 봤을 겁니다. 저기요! 흑인이라고 해서 이렇게 흑인스럽지는 않아요. 실제로 볼 수 있는 흑인이 아니라 '흑인 그 자체' 같네요." 비제바가 말했다.

이 책을 낼 때도 온갖 장애물에 부딪혔다. 우선 루오의 삽화와 어울리는 활자체를 찾지 못해 애를 먹었다. 고심 끝에 플랑탱체로 결정을 보았다.

종이와 목판 인쇄소도 잘 골라야 했다. 결국 비달롱산産 벨랭지紙와 아리스티드 마욜이 개발한 투명 줄무늬 몽발지紙를 함께 썼다. 사람들이 마욜에게 요즘은 옛날식 제지법이 사라져서 예전 같은 종이 질은 안 나올 거라고 했을 때, 마욜은 딱 잘라 말했다.

"비법 따위는 없습니다. 천으로 종이를 만들기만 하면 돼요."

그는 오래된 침대 시트를 찢어서 절구에 넣고 곤죽이 될 때까지 찧은 다음에 서랍장의 대리석 상판에 얇게 펼쳤다. 현재 애서가들 사이에서 이름 높은 몽발지가 이렇게 해서 나왔다. '몽발'은 마욜의 작업실이 있던 오두막 이름이다.

목판 인쇄, 특히 『위뷔 영감의 환생』의 대형 목판 인쇄의 난점은 잉크를 적게 묻히면서 누르는 힘은 아주 센 기기를 찾는 것이었다. 주르드 부자夫子에게 작업을 맡기고 인쇄업자 앙리 주르드가 130킬로그램의 거구를 이용해 수동 인쇄기 손잡이를 눌렀다. 하지만 결과물은 너무 흐렸고, 그렇다고 잉크를 더 칠하면 그림이 지저분해졌다. 그래서 기계식 인쇄기도 써봤는데 수동 인쇄기

만 못했다. 검은색은 깊게, 회색은 섬세하게 나오려면 '조절'이 필요했다. 그래서 주르드는 『위뷔 영감의 환생』을 찍기 위해 새로운 기계를 고안하기에 이르렀다. 이 기계는 전기로 작동하지만 손으로 조종해서 충분한 압력을 가할 수 있었다. 그제야 섬세하고 고운 선들이 또렷하게 '나왔다'.

하루는 전시회에서 만난 미국인 엔지니어가 이런 말을 했다.

"책을 만드는 작업이 무척 힘들었다고 하셨는데요. 그럼 동네 하나를 새로 지어야 하는 나는 얼마나 힘들겠습니까?"

"동네 하나를 세우는 것보다, 아니 뉴욕, 시카고, 필라델피아 같은 도시를 건설하는 것보다 책 한 권을 제대로 만들기가 더 어렵습니다!"

"……."

"하지만 정말 그래요. 저자, 삽화가, 제지소, 잉크 제조소, 인쇄소, 판화가, 출판사, 그 밖에도 아주 많은 사람이 하나가 되어야 하니까요. 그리고 책은 만들 때마다 전부 다시 시작이에요. 늘 교감해야 하고 늘 잘 어우러져야 하지요. 도시 얘기를 해볼까요! 거리? 선을 그으면 되잖아요. 집? 육면체를 쌓으면 되잖아요. 기하학적인 도시를 하나 만들든 열 개 만들든, 건설은 기계를 쓰면 되잖아요."

"그런 말씀 마세요. 어쨌든 책 한 권 만드는 데도 시간은 꽤 걸리겠군요. 앞으로 몇 권이나 더 내려고 하십니까?"

나는 속으로 헤아려보고 그에게 몇 권이라고 대답했다.

"어이구! 백 년은 사셔야겠습니다?" 그가 말했다.

"젠장, 그러게 말입니다."

열다섯 살쯤 됐을 때 라마르틴의『문학 수업』을 찾아오라는 아버지 말에 서재에 들어갔다가 노에미 이모를 만났다. 이모는 나를 보고 두툼한 책자를 케이프 자락에 얼른 숨겼다. 나는 연어색 표지를 보고 그 책자가 아버지도 가끔 들춰보던《르뷔 데 되 몽드》라는 걸 알았다. 나도 말브랑슈의『진리를 찾아서』나『포르루아얄 논리학』,『방법서설』같은 책을 읽을 때가 있기는 했다. 하지만 그런 독서는 너무 실망스러웠기 때문에 아버지가 좋아하는 책은 가급적 보지 않기로 했다. 하지만 이모가 당황해하는 모습을 보니 '저 안에 뭔가 재미있는 것, 여자들 이야기가 있는 게 틀림없어'라는 생각이 들었다. 노에미 이모는 자기도 여자이면서 여자를 지독히 경계했다. 우리가 짓는 죄 대부분의 계기 혹은 원인이 여자라고 생각했을 정도다. 나는 아무것도 못 본 척 해맑은 표정으로 서재에서 나오면서 나중에 다시 오리라 결심했다. 잠시후, 이모가 외출용 모자를 쓰고 나가면서 나에게 소곤거렸다. "사다리는 쓰지 마. 가로대가 부실해서 위험해." 이모가 나가자마자 나는 서재의 책장을 주의 깊게 들여다보았고 가장 끝 선반에《르뷔 데 되 몽드》가 거의 천장에 닿을 정도로 놓여 있는 것을 확인했다. 나는 이모의 당부를 생각해 사다리를 쓰지 않고 흑인 하인에게 그 잡지들을 내려달라고 부탁했다. 두 권째인가 세 권째에서 어떤 파리 청년이 동양의 삼촌에게 유산을 물려받았는데 삼촌의 환관이 콘스탄티노플까지 가서 사온 네 명의 아름다운 처녀까지 물려받게 되었다는 이야기를 읽었다. 나는 밤새 그 이야기를 읽으면서 동양의 신비로운 매혹을 만끽했다. 엄마가 내 방에서 새어나오는 불빛을 볼까 봐 한 손으로 내처 촛불을 가리면서 잡지를 읽었다. 그 매혹적인 이야기가 계기가 되어, 나는 우리 집에

있는《르뷔 데 되 몽드》를 얼른 전부 읽고 싶어 애가 탔다. 하지만 다른 기사들은 언뜻 보기에 매우 지루했다. 그렇지만 〈나의 삼촌 바르바수〉를 실은 잡지라면 내가 몰라서 그렇지 실은 흥미로운 기사들을 게재했을 거라 믿었다. 나는 이렇게 순진무구한 신념에 차서 이 잡지에 점점 더 매혹되었다. 하루는 나의 프랑스어 작문을 크게 칭찬한 선생님께《르뷔 데 되 몽드》같은 곳에 글을 실으려면 어떤 자격을 갖추어야 하는지 물어봤다.

"뭐? 인간의 의식을 전망하는 위대한 사람들과 어깨를 나란히 하고 싶은 거냐? 쥘 르메트르, 폴 부르제, 텐, 알베르 델피, 조르주 오네 같은 사람들과!"

선생님의 말을 듣고 나는 야망이 사그라드는 기분이 들었다. 나는 그렇게 저명한 사람들의 무리에 끼지 못할 것 같았다.

먼 훗날, 때때로 이런저런 잡지에 글을 쓰게 됐을 때, 위니베르시테 거리에 있는 그 유명 언론사의 기고자가 되고 싶다는 어린 시절의 야망이 되살아났다. 일단, 전쟁의 악다구니 속에서 그 잡지에도 개방의 바람이 부는 것을 느꼈기 때문이라고 할까. 편집위원회는 "신성한 통합을 목적으로" 18세기에 개정된 프랑스어 맞춤법 규칙 — 그 전에는 enfant, éléphant, amant처럼 −ant로 끝나는 단어를 복수형으로 쓸 때는 t를 빼고 s를 붙였다. 개정 이후에는 t를 그대로 둔 채 s를 붙이게 되었다 — 을 드디어 따르기로 하지 않았던가?* 물론 그러한 변화만으로 내가 이 잡지 문턱을 넘겠다고 결심한 것은 아니었다. 《르뷔 데 되 몽드》에 갑자기 무슨 바람이 불었는지 광고 지면이 생기지 않았나? 거물급 문인들이 기고한 글 옆에 곁다리 삼아 들어가는 그런 지면이라면, 내 글도 실릴 수 있지 않을까?' 그래서 나는 광고 지면에 내 책『위

뷔 영감의 환생』을 홍보하면서 이 잡지 구독자들에게 위뷔 영감이 최근에 만든 그물돛배(돛에 구멍이 나 있어서 바람을 전혀 받지 못하는 배)라는 것을 소개하기로 했다. 그물돛배는 가끔 고래, 대구, 바다표범, 바닷장어, 거북 따위처럼 물 위로 풀쩍 날아오르는 바다 생물을 낚을 수 있다는 장점이 있다.

내 광고성 기사는 별 언급 없이 통과되었다. 며칠 후 나는 최종 교정본을 가지고 의기양양하게《르뷔 데 되 몽드》편집부를 나서다가 현관 앞에서 문인 모 씨를 만났다. 그는 전에 없이 정중한 태도를 취하면서 약간의 시기마저 드러냈다. "뭡니까! 이제 여기와도 일을 하시는 거예요?" 나는 아무렇지 않은 척 급히 '최종 교정 원고'를 보러 올 일이 있어서 왔다고 대꾸했다. 하지만 이틀 후《르뷔 데 되 몽드》는 나에게 수표를 동봉한 편지를 보냈다. 편집 자문회의는 내 책의 문학적 가치에 편견이 있어서가 아니라 발췌문을 포함한 책 광고가 자기네 잡지의 정신에 맞지 않는다고 판단했다나. 수표는 광고비 환불 차원에서 보낸 것이었다.

하지만 나중에 이 실망을 갚아줄 기회가 왔다.《르뷔 데 되 몽드》가 자랑하는 필진 중 한 명이자『반半처녀들』의 작가인 마르셀 프레보스트와 내 이름이 나란히 인용되지 않았겠는가. 파리 종교재판소는 신앙과 미풍양속을 해치는 신간 두 종을 고발했는데 그게 바로 마르셀 프레보스트의『수호천사들』과 나 앙브루아즈 볼라르의『성녀 모니카』였다. 파리 대교구 심의자문위원회는 신자들에게 이 두 저작을 경계하라는 당부의 글을《라 스멘 를리

* 《르뷔 데 되 몽드》는 이 맞춤법 규칙이 개정된 후에도 무려 85년간 기존 맞춤법을 고수하다가 1919년에 드디어 이 규칙을 적용하기로 했다. —옮긴이

지외즈》에 게재했다.

내가 종교계 권위자들에게 이렇게 찍히고 난 후, 우리 시대의 저명한 문학평론가 고故 폴 수데 선생은 거물급 문인 마르셀 프레보스트의 이름이 나 같은 얄팍한 아마추어 작가와 나란히 거론되는 것은 적절치 않다고 굳이 짚어주었다.

『성녀 모니카』! 실제로 나의 오만은 끝을 몰랐다.《르뷔 데 되 몽드》에 실리고 싶다는 야심이 무산된 후에는 성인의 평전을 써보겠다는 야심을 품었으니 말이다. 그런데 왜 하필 모니카 성녀를 택했을까?

우연히 루이 베르트랑의『성 아우구스티누스』를 읽는데, 이 성인이 어머니가 자기 애인을 매우 모질고 신앙인답지 못한 모습으로 내쫓았다고 말하는 대목이 있었다. 어머니는 그 여자를 매우 오랫동안 참고 대했지만 며느리로는 도저히 받아들일 수 없다고 판단했던 모양이다. 나는 이 카르타고인 어머니가 오늘날의 '부르주아 집안 여자들'과 비슷한 데가 있다고 보았다. 게다가 오래전 아프리카 대륙에서 있었던 일이 왠지 내 고향 섬의 꽃과 새와 풍경을 떠올리게 했다. 남편 파트리치우스와 사별한 과부이자 언제나 '합당한 이유'를 찾는 깐깐한 홀어머니 모니카가 차츰 내 기억 속의 노에미 이모와 겹쳐졌다. 이모도 늘 마귀의 함정을 경계하고, 조카들 주위를 맴돌면서 기행, 익살, 사는 재미를 싹수부터 자르지 않았던가.

이런 생각을 표현해보고 싶다는 유혹이 얼마나 컸는지!

『고백록』때문에 모니카가 싫어졌던 몇몇 독자가 내 책에서 성 아우구스티누스의 어머니가 임종을 앞두고 아들의 애인에게 용

서를 구하는 장면을 읽고 마음을 돌렸다는 소식을 듣고 얼마나 기쁘던지! 나는 뿌듯한 기분이 들었다. 하지만 예수회 소속 동쾨르 신부는 내 책을 "감정 없는 쓰레기"라고 선언했다. 간략한 판단이지만 그 정도 급의 성직자에게 어울리지 않는 무례한 발언임에도 나는 충격받지 않았다. 오히려 자기 교의가 확실한, 좋은 성직자 한 명을 알게 되었다고 생각했다.

"성 이그나티우스의 아들이 당신 책을 배척하는 것은 당연히 이해할 만합니다. 예수회 사람으로서 아우구스티누스의 애인에 대한 당신의 제멋대로의 호의를 어찌 좋게 보겠습니까? 나는 당신보다 더 사악한 저자를 압니다. 그 사람은 '선량한' 관객들을 모아놓고 아우구스티누스의 애인이 수녀가 되어 모니카 성녀에게 용서를 구하는 장면을 연출했습니다. 하지만 당신 책에서는 모니카 성녀가 그 탕녀에게 용서를 구하지요. 나는 그 정도면 악하지는 않다고 봅니다. '성녀라면 모름지기 이래야지'라고 생각했어요. 그렇지만 동쾨르 신부는 타락한 여자가 성녀에게 겸손과 자선의 가르침을 준다는 점이 언짢았을 겁니다. 사교계 여성들의 고해신부로서 그런 예를 여성 신도들에게 용납해서는 안 됐을 테고요."

나는 보나르에게 이 책의 삽화를 부탁하고 싶었지만 망설여졌다. 『평행』과 『다프니스와 클로에』 작업 이후로 삽화 주문을 많이 받았지만 다 거절했다는 점을 알고 있었기 때문이다. 게다가 독일인 수집가 케슬러 백작으로부터는 보나르가 삽화를 맡아주기만 한다면 옛날식으로 제조한 종이와 새로 특별히 주조한 활자까지 제공하겠다는 파격적인 조건을 받아놓았는데도 부탁 여부를 결정하지 못하고 있었다.

그런데 어느 날 우리 집에서 점심을 먹다가 어떤 손님의 청으로 내 책 원고를 좀 읽어준 일이 있었다. 그 자리에 참석했던 보나르가 낭독을 듣고 나서 말했다.

"오! 아주 흥미로운데요!"

"당신이 보기에 읽을 만해요?" 나는 작가로서 좀 으쓱해져서 물었다.

"그건 모르겠지만 어쨌든 전체적으로 호감 가는 글이에요."

나는 이 기회를 놓치지 않았다. "내 책에 삽화를 그려주지 않겠습니까?"

"어이쿠! 데생 몇 점만으로도 괜찮다면……."

나는 보나르의 의지를 최대한 끌어냈다고 생각한다. 그는 결국 전면 삽화 42점과 부분 삽화 및 장식 컷을 합쳐서 178점을 그려주었으니까.

나는 내친김에 하나의 책 속에 목판화, 석판화, 에칭을 다 넣어보고 싶다는 기존의 생각도 실현했다. 보나르에게 에칭과 함께 실어도 웬만큼 어울리도록 석판화의 선을 좀 더 날카롭게 해달라고 부탁했다. 하지만 동판을 찍었을 때 얻을 수 있는 여백의 미가 석판화에서는 나타나지 않는다는 점은 생각하지 못했다. 그래서는 책 전체의 조화가 깨질 것 같았다. 결국 삽화의 통일감을 위해 전면 삽화는 석판화로만 실었다. 하지만 보나르의 팬들에게 그 훌륭한 동판화도 선보이고 싶었으므로 에칭 삽화는 전부 다 책 맨 뒤에 별도로 실었다.

그게 전부가 아니었다. 제본소에다 책에 들어가는 삽화 순서가 바뀌지 않도록 지시해야 했다. 내가 미르보의『댕고』를 낼 때 썼던 방법, 즉 전면 삽화들을 모두 사진 찍어서 축소한 후에 표로

만들고 쪽번호를 매겨서 넘기는 방법을 택했다. 이번에는 좀 더 잘해보고 싶어서 보나르에게 직접 그 축소 삽화도 만들어달라고 했다.

보나르의『성녀 모니카』삽화가 얼마나 훌륭했는지는 이 한 예만 보아도 알 수 있다. 책이 인쇄에 들어간 동안, 어느 서점에서 찾아와 주문을 하고 갔다. 그 서적상은『성녀 모니카』4부를 예약 주문하고『댕고』는 1부만 주문했다.

나는 내 책에 대한 칭찬을 기대하면서 짐짓 겸손한 척 물었다. "아니,『댕고』는 1부만 사시는데『성녀 모니카』는 4부를 주문하셨네요?"

"아! 아시다시피 삽화가 있는 책은 글만 보고 사는 게 아니잖아요. 보나르의 삽화는『댕고』보다『성녀 모니카』에서 더 좋은 것 같아서요."

III

앞에서 얘기한 우리 화랑의 지하식당 모임에서 '위뷔 영감의 연감'을 만들자는 아이디어가 나왔다. 알프레드 자리가 〈위뷔왕〉 상연 이후에 내놓았던 포켓판 연감의 후속판을 내자는 의견이었다.

새로운 연감은 식민지만 다루기로 했다. 자리는 내가 들려준 레위니웅섬의 흑인들 이야기에 착안해 그런 아이디어를 내놓았다. 하지만 본문 작업을 진행하면서 다른 요소들이 추가되었고 자리, 파귀스, 클로드 테라스, 그 외 여러 협업자들의 개성이 더해졌다. 이 저자들, 그리고 삽화가 피에르 보나르가 일력日曆을 수립하는 데는 단 사흘밖에 걸리지 않았다. 요긴한 연감이 드물고 누락이 많았던지라 우리 연감은 금세 좋은 호응을 얻었다.

가령, 양심의 성찰을 기록할 수 있는 연감이 어디 있는가? 우리는 그런 부분을 챙기고 싶었다. 새해 첫날, 위뷔 영감은 자명종이 울리자마자 잠가놓은 침대머리 서랍을 열고 '양심'을 꺼낸다. 새해의 결심을 적어야 할 때다. 적어도 일 년에 한 번은 셔츠를 갈아입어야겠다든가 하는 결심을.

연감은 또한 인류에게 중요한 발견들을 널리 전파해야 한다. 위뷔 영감은 독자들에게 중대한 세 가지 발명을 지적하며 특허를 받아야 한다고 주장한다. 첫째는 우산이다. 한 손으로 들 수 있는 우산이 없으면 사람 넷이서 덮개 한 귀퉁이씩을 들어야 할 것이다. 둘째는 실내화다. 무거운 양탄자를 여기저기 끌고 다니지 않아도 바닥과 발이 직접 닿지 않게 해준다. 셋째는 장갑이다. 더러운 손을 남들에게 들키지 않아도 되니까. 기타 등등, 기타 등등.

그게 다가 아니다.

모든 연감에는 늘 똑같은 성자와 성녀 이름이 나온다. 앙리, 자크, 뤼시앵, 필리프, 폴, 알퐁스, 레옹, 앙투안, 마르그리트, 잔, 앙투아네트 등등.

우리는 우리의 '연감'이 그렇게 되기를 원치 않았다. 그래서 성인 연구와 순교자들의 명부를 참조하여, 좀체 언급되지 않다 보니 거의 잊혀진 성인들을 엄선했다.

당시 파귀스가 시청 출생신고 부서에서 일했기 때문에 큰 도움이 되었다. 그는 법으로 인정받아 등록된 이름들을 모두 뽑아주었다. 공식적인 인명 목록이 있으니 든든했다. 그때부터 우리는 자신 있게 수호성인들의 명부를 작성할 수 있었다.

그리고 우리는 출생신고를 하러 오는 아버지들에게 독특하면

서도 의미 있는 이름을 제안할 수 있었다. 오랭그는 동정을 지킨 성녀 이름, 펠라드는 주교 이름, 굴이라는 이름의 성인도 있고 디망슈라는 이름의 사제도 있다. 프로피, 프레페디뉴(순교자), 바르자뉘프(군인), 갈미에(부제), 카르프(주교), 비올(동정 순교), 코농(고해신부), 스페시외즈, 브로스, 셍, 탕슈, 페로넬······.

위뷔 영감의 연감에는 제르미날법*으로 금지된 이름도 대거 등장한다. 그래서 비르브(늙은이), 사구앵(긴꼬리원숭이) 아스페르주(아스파라거스), 슈맹드페르(철로), 피스톨레(권총), 보빈(실패) 같은 이름도 연감에 들어왔다.

이 시기에는 저마다 책을 읽다가 발견한 특이한 이름을 적어 와서 제안하곤 했다. 어떤 책, 어떤 작가들이었을까? 내가 미덥지 않은 기색을 보였더니 자리가 말했다. "펠라드나 스페시외즈 같은 이름도 성인이 되는데 물(홍합), 사구앵, 티냐스(더벅머리), 투르트(둥근 파이) 같은 이름도 언젠가 성인이 되지 말라는 법은 없잖아요?"

이 대담하고도 논리적인 예측 덕분에 우리의 연감은 과거의 성인들뿐만 아니라 미래의 성인들까지 망라하게 되었다.

우리는 '식민지 얘기'와 관련해서도 중대한 결핍을 채우고 싶었다. 우리 이전의 연감은 모두 프랑스 식민지에서 일어난 사건들을 일절 언급하지 않았기 때문이다. 내게는 고향 레위니옹섬이 폭넓고 생생한 소재거리가 되었다.

* 프랑스 대혁명 시기에 인명과 개명改名에서 동물이나 사물을 지칭하는 일반명사 따위를 이름으로 쓰지 못하게 한 법. ―옮긴이

"바보 같은 얘기네요!" 대부분은 내게 이렇게 말했다.

"과연 그럴까요!" 자리가 대꾸했다.

자리는 내가 전해준 흑인들의 말에 영혼의 지혜가 있다고 보았다. 그는 특히 어느 흑인의 말에 단단히 매료되었다. 그 흑인은 어떤 사람이 달고 있는 빨간색 훈장을 보고 물었다.

"저 끈 쪼가리는 뭔가요?"

사람들이 그에게 훈장은 위엄과 명예의 상징이라고 설명해주자 흑인이 대꾸했다.

"위엄과 명예는 솥에 있는 건데……. 솥에 맛난 쌀이 들었는지 보면 알 것을!"

자리는 이 이야기를 듣고 감탄했다. "어느 고대 철학자가 우리에게 그 같은 명상의 단초를 던져주겠습니까?"

나는 자리에게 나와 '프레르(형제)' 흑인에게 일어난 일도 얘기해주었다. 노에미 이모는 늘 내가 지독한 악필이라서 사교계에도 못 나갈 거라고 잔소리를 했기 때문에 나는 바칼로레아를 통과하자마자 글씨체부터 교정하고 프랑스로 가고 싶었다. 그래서 예쁜 글씨를 따라 쓰는 연습을 통해 좋은 필체를 갖게 해준다는 그리스도학교 형제회에 등록을 했다.

"그동안 무슨 공부를 했습니까?" 날 받아준 흑인 '형제'가 물었다.

"문과 바칼로레아를 준비했는데요."

"그럼 알파벳 문자의 형성에 대해서는 알고 있습니까?"

"……."

"차차 알게 될 겁니다. 소문자 a의 원형 문자들이 무엇인지 압니까?"

"소문자 o에 소문자 i가 붙은 것 아닙니까?"

형제가 웃었다. "배워야 할 게 많군요. 날 따라오세요."

그는 나를 앵무새들이 모여 사는 대형 새장으로 데려갔다. 그러고는 큰소리로 외쳤다. "소문자 a는?"

앵무새 열 마리가 앞다투어 외쳤다. "소문자 c에 소문자 i가 붙은 것! c와 i는 원형 문자!"

이 괴상한 테스트는 계속되었다. 앵무새들은 지치지도 않고 원형 문자와 원형이 아닌 문자들을 열거했다. 나는 그 광경이 너무 신기했고, 막말로 '한 방 먹은' 기분이었다. 형제가 갑자기 대문자 Q의 원형이 무엇인지 물었다.

"대문자 O? 원형 문자?" 내가 대답했다.

"O는 원형 문자가 아닌데." 앵무새가 말했다. 이후에도 내 대답은 모두 오답으로 처리되었다. 나는 화제를 바꿀 기회를 노렸다. 그래서 형제에게 질문했다.

"왜 어떤 앵무새는 발을 사슬로 횃대에 묶어놓고 어떤 앵무새는 자유롭게 풀어놓으시나요?"

"사슬로 묶어놓은 놈들은 유독 생각에 잠긴 듯 보이지 않나요? 저 새들은 아이들 쉬는 시간에 운동장에다 옮겨놓곤 합니다. 운동장에서 저 새들이 학습 내용을 계속 떠들어 대면 아무리 머리가 나쁜 아이라도 결국은 다 외워버리게 돼요. 묶어두지 않은 새들은 아직 어려서 배움이 미숙합니다. 하지만 선배들을 보면서 계속 배우고 익히다 보면 언젠가는 저들도 복습 교사 노릇을 할 수 있게 될 겁니다."

어린 앵무새 한 마리가 새장 안에서 한 바퀴 돌고는 종알거렸다. "소문자 o는 원형 문자……."

"o는 원형 문자가 아니야." 다른 앵무새가 그렇게 고쳐주고는 어린 앵무새 머리를 부리로 한 번 콕 찍었다.

"나도 언제 여기 남아도는 앵무새가 있으면 그런 방법으로 학습해보고 싶네요." 내가 말했다.

"남아돌긴요, 우리도 모자라요! 학습이 뒤처진 아이들 가정에서 이 앵무새를 데려가고 싶어 난리거든요. 우리처럼 교단의 허가를 받은 공급자들만으로는 수요를 다 못 채웁니다. 우리는 학습 부진아들을 돕는 복습 교사 앵무새들을 키우는 중입니다."

"그 새들은 늘 제자리를 지킵니까? 도망가지는 않아요?"

"가끔 그런 경우도 있어요. 숲이 그리워서 그러겠지요. 앵무새가 달아나는 게 꼭 나쁜 일만은 아니에요. 한번은 우리 형제 한 명이 식인종에게 잡아먹힐 뻔했는데 나무에서 어떤 앵무새가 "'소문자 a는 원형 문자……'라고 종알거리더래요. 우리 형제는 커다란 솥에서 산 채로 구워지는 와중에도 'a는 원형 문자가 아니야!'라고 대꾸했고요. 식인종들은 그 친구가 새와 계속 대화를 주고받는 모습을 보고 놀라서 그를 살려주고 자기네들에게도 앵무새 말을 가르쳐달라고 청했지요. 자, 그렇게 해서 우리 형제는 통구이가 될 뻔했다가 가까스로 목숨을 건졌답니다!"

"아니, 선교사가 아직 진출하지 못한 고장도 많잖아요! 앵무새들을 풀어주면 그들이 숲속의 다른 앵무새들도 가르치지 않을까요? 그렇게 해서 모두가 이 교습의 혜택을 받을 수 있으면……."

상대의 얼굴이 환해졌다. "정말 기발한 아이디어네요! 우리 형제회 회장님께 말씀드리겠습니다!"

나는 레옹 디에르크스의 말세에 대한 묘사를 떠올렸다. 혼돈으로 돌아간 세계에서 마지막으로 살아남은 이 앵무새들이 여기

저기를 떠돌며 주인에게 배운 말을 외친다. "사랑! 영광! 명예! 자유! 평등! 박애!" 나는 흑인 형제들의 앵무새들이 그런 케케묵은 말 대신에 "소문자 a는 원형 문자가 아니야, 소문자 c는 원형 문자야……"라고 외치는 장면을 상상해보았다.

자리는 이 이야기를 정말로 흥미진진하게 들었다. "그 앵무새 이야기는 굉장히 진실성 있게 들려요. 하지만 우리 연감은 대중을 대상으로 하니까, 조금이라도 사실성이 의심스러운 이야기는 넣지 않는 게 맞아요. 앵무새 대신에 상자에서 튀어나오는 흑인 소년들을 복습 교사로 쓴다고 하는 게 차라리 더 그럴싸하네요."

『위뷔 영감의 연감』에는 인쇄소 이름이 들어가 있지 않다. 인쇄업자가 이름을 넣지 말아달라고 했기 때문이다. 그러자 모든 협업자, 작가, 삽화가도 이름을 밝히지 않겠다고 했다. 출간 전에도 이렇게 조심스러웠던 책이므로 나는 금전적 수익을 전혀 기대하지 않았다. 그래도 구매 촉진을 위해 '염가' 품목으로 내놓았다.

1,000부를 찍는 데 1,000프랑이 들었다. 권당 1프랑으로 잡았다. 플라마리옹 서점만 5부를 사갔다. 다른 서적상들은 반품이 가능하다고 했는데도 가져가지 않았다.

나는 우리 연감이 너무 저렴해서 진지하게 받아들여지지 않나 싶어 가격을 두 배로 올렸다. 그러나 가격이 1프랑이든 2프랑이든 애호가들을 불러모으지 못하기는 마찬가지였다.

나는 인정해야만 했다. 『위뷔 영감의 연감』은 우리 지하식당의 열광적인 분위기에서 나왔고, 그 순간의 흥분을 결과물로 만들었다는 점에서 우리 저자들에게만 중요한 작품이라는 것을.

인쇄가 끝난 후에도 내가 가져간 부수를 제외한 나머지 재고

는 계속 인쇄소에 쌓여 있었다.

　시간이 꽤 지난 후, 어떤 서적상이 찾아와 『위뷔 영감의 연감』이 몇 부나 남아 있는지 물었다.

　"900부는 있을 겁니다, 아마."

　"제가 전부 사겠습니다. 권당 8프랑을 드리지요."

　나는 인쇄소로 달려갔다. 인쇄소가 나에게 알리지도 않고 이전을 했는지 그 자리에 없었다. 백방으로 수소문한 끝에 거기서 일했다는 직원 한 명을 찾아냈다. 그 직원에게 인쇄소 사장이 죽었다는 말을 들었다.

　"인쇄소에 내 책 재고가 다 쌓여 있었는데……."

　"위뷔 영감인가 뭔가 하는 제목이 붙은 책은 기억납니다. 아주 바보 같은 책이었는데요. 창고 비용도 안 나와서 다 폐기처분했습니다."

13 　전쟁 그리고 전후

1914년 7월, 베를린에 보냈다가 협상이 결렬된 드가의 파스텔화 한 점이 돌아오기를 기다리던 중에 그림 대신 전보를 받았다. "황제가 국립미술관의 드가 구입을 허가함."

빌헬름 황제는 그때까지 줄곧 프랑스 회화를 달갑지 않게 생각했다. 그래서 국립미술관은 베를린의 예술 후원자들이 기증하는 드가, 르누아르, 모네 등의 작품을 받을 때마다 황제의 허락을 받아야 했다. 사정이 이러했으니 비록 정세가 심각하게 돌아가긴 해도 '전쟁의 군주'가 우리를 공격할 채비를 하고 있을 줄은 몰랐다. 나는 드가의 그림을 베를린에 둔 채로 협상이 마무리되기를 기다렸다. 빌헬름 황제가 드가를 전혀 좋아하지 않았고 단지 어떤 구매자가 관심을 보였다는 자초지종은 나중에야 들었다. 독일 쪽 중개인이 그림을 빨리 돌려보내지 않으려고 수를 썼던 것이다. 요컨대 나는 평화를 철석같이 믿었다. 그래서 며칠 지나지도 않아 우리 화랑 맞은편 우체국에 손으로 써붙인 벽보를 보았

을 때는 기절하는 줄 알았다. "총동원령 떨어지다." 사람들이 웅성거리며 몰려들었다. 어떤 노동자가 "제기랄!" 하고 소리를 질렀다. 그러나 노동자들은 차라리 입장이 나았다. 전선에서 다치고 죽어갈 사람은 주로 소시민, 지식인, 농부 들이었고 남성과 여성 노동자들은 공장을 채우게 될 터였다. 모자도 쓰지 않고 비단 양말을 신은 주부가 살찐 닭을 흥정하면서 이렇게 말했다. "드디어 닭들도 낯빛이 바뀌었네!"

파리 시민들이 점점 빠져나가기 시작할 무렵, 나는 어떤 친구가 걱정이 됐다. 그는 아내도 있고 자식도 열한 명이나 있었기 때문이다. 나이가 많아서 징집 대상이 아닌 게 그나마 다행이었다. 소식이 궁금해서 그의 시골집으로 찾아갔는데 솔직히 집이 텅 비어 있다 해도 그렇게 놀라지 않았을 것이다. 그런데 내 친구는 여전히 집에 있었다. 그는 셔츠에 바지만 입고 거실에서 펀칭 볼을 치고 있었다.

"군에 합류하려고 근력 운동을 하는 중이야." 친구가 말했다.

나는 친구를 만나고 돌아오는 길에 울고 있는 남자아이를 보았다. 나는 늘 거리의 모습을 유심히 보는 편이었지만 특히 아이들에게 관심이 많았다. 아이에게 다가가 어린애들이 서로 처음 만날 때처럼 말을 붙였다.

"넌 이름이 뭐야?"

"아빠 엄마는 샤를이라고 부르는데 학교 친구들은 '빗자루머리'라고 불러요."

"빗자루머리야, 왜 울고 있어?"

"우리 동네 식품점 아저씨 때문에요. 그 아저씨가 전쟁터에 갔

는데 우리 할아버지는 그 사람이 독일놈일 거라고 했어요. 할아버지는 자기 친구들을 데리고 식품점에 쳐들어가서 생선 통조림과 강낭콩 병조림을 가져오겠다고 했어요. 그런데 식품점 아주머니가 경찰을 불러서 그만……."

"교장선생님도 아셔? 학교에서는 뭘 배우니?"

"오늘 아침에는 토끼에 대해 배웠어요."

"아, 그래? 토끼는 어떤 동물인데?"

"토끼는 척추동물이고 포유류고 초식동물이이에요."

"척추동물이 뭔지는 아니?"

"몰라요. 그건 안 배웠어요. 하지만 난 역사도 배웠어요."

"그래? 지금 프랑스를 다스리는 사람이 누구인지 아니?"

"왕?"

"왕! 어떤 왕인데?"

"샤를마뉴!"

"너, 학교에서 상 받은 적도 있어?"

"그럼요. 역사는 일 등을 했고요, 시민교육에서 이 등도 해봤어요."

집에 돌아오는 길에 택시가 보도를 들이받는 광경을 목격했다. 그런데 택시운전사가 며칠 전에도 우리 집에 와서 나의 접질린 발목을 만져줬던 안마사 아닌가. 그 안마사가 했던 말이 떠올랐다.

"이제 더 이상 도와드릴 수가 없습니다, 볼라르 선생님. 나야당장 영장이 나오진 않겠지만 그 전에 자원입대하려고요. 선수치지 않으면 전방에는 다른 동지들이 가고 나는 후방에나 있게

될 테니까요."

그랬던 사람이 택시를 몰고 있을 줄이야. 그에게 다가가 물었다.

"아니, 여기서 뭐 하는 겁니까? 전방에 갈 거라고 했잖아요."

"그래요, 볼라르 선생님, 그때는 전쟁이 뭔지도 모르고 그런 소릴 했지요! 사흘 전, 우리 집 개 토토가 소변을 보게 하는 중이 었는데 갑자기 뭐가 머리 위에서 쾅쾅 터집디다. 토토가 죽을 것 처럼 짖어 댔어요. 포탄 파편에 꼬리가 잘려나간 겁니다. 토토가 번개처럼 집 안으로 뛰어들어 갔습니다. 나도 얼른 들어가 아내 를 끌고 지하실로 내려가 바닥에 주저앉았지요. 토토는 이거 보 라는 듯이 제 꼬리 파편을 입에 물고 아내에게 들이밀었습니다. 아내가 눈물을 글썽이면서 말하더군요. '세상에 이런 일이! 쥘, 이제 일 분도 지체할 수 없어요. 빨리 자원입대해요. 어차피 징집 될 거, 빨리 가야 무기라도 고를 수 있어요.' 하지만 나는 자동차 를 택했습니다. 운전을 배우고 있어요."

나는 지금 자식이 열한 명에 나이가 많아 군대 갈 필요도 없는 사람까지 참전하겠다고 체력을 키우는 중이라는 얘기를 하지 않 을 수 없었다. 하지만 전직 안마사는 발끈했다.

"선생님 친구분이 머리 위로 폭탄이 막 떨어지고 개 꼬리에서 피가 철철 흐르는 꼴을 못 봐서 그러는 겁니다. 뭐, 전 이러고 있 을 시간도 없습니다. 당장 다음 주에 운전사 시험을 본다고요."

나는 그와 헤어지고 집에 돌아가면서 군 당국의 지시대로 방 어 시설 공사 현장을 여러 군데 보았다. 일례로 몽루주의 어느 집 에서는 기존의 창살 문에 양철 판을 방패처럼 씌워놓았다. 꼬마 가 그 양철 판을 북처럼 두들기면서 놀고 있었다. 아이 엄마로 보 이는 여자가 다정하게 말했다. "이제 포탄이 날아와도 안전할 거

야." 늙은 청소부가 물을 가득 채운 양동이 두 개를 들고 달려오면서 한마디했다. "포탄을 막으려면 우리가 옛날에 썼던 방법이 나을 거요. 큰 통에 물을 가득 채워놓으면 포탄이 여기 떨어져서 못 터지지."

영국 수출길이 막힌 이후로 파리에서 많이 볼 수 있게 된 몽트뢰유산 복숭아를 어느 과일 행상한테서 샀다. 몽트뢰유산 복숭아를 이렇게 싸게 사다니, 이게 전쟁의 첫 번째 영향인가? 나는 복숭아를 먹으면서 파리시의 방어 수단을 보았다. 파리로 통하는 도로들이, 쓰러뜨려놓은 거대한 나무와 삐죽삐죽 튀어나온 나뭇가지에 가로막혀 있었다. 나는 왜 날카로운 끝이 파리 쪽으로 향해 있을까 의아했는데 직접 그 뾰족한 끝에 부딪혀보고는 이게 나름대로 전시의 지혜임을 깨달았다. 적군이 여기를 넘어왔을 때 이 뾰족한 끝을 향해 적군을 밀어내려는 전략이었다. 그리고 나무 바리케이드가 없는 곳에서는 군인들이 부관의 지휘하에 지하 참호를 파고 있었다.

참호는 나무 바리케이드와는 또 다른 효과의 방어 수단이 될 터였다. 적어도 밤에는 바리케이드가 더 낫겠지만 말이다. 어떤 시민이 말해주었다. "보세요, 어둠 속에서 적군의 선두 열이 미처 이걸 보지 못하고 부딪히는 겁니다. 그러면 다음 열도 넘어지고, 그래서 또 다음 열도 넘어지고, 도미노처럼 모두가 쓰러지겠지요!"

바로 그날, 비록 대낮이었지만, 길을 가로막은 장애물의 효과를 내가 몸소 겪어보았다.

화랑은 전쟁 첫날 바로 문을 닫았다. 나는 파리를 떠나 바라빌에 속한 옴이라는 작은 촌락으로 내려갔다. 거기에 집 한 채를 가

지고 있었기 때문이다. 파리에서 가는 가장 빠른 길은 일단 카부르까지 내려가서 1킬로미터 정도를 더 가는 것이었다. 카부르에서 옴까지 걸어가는데 웬 차가 길을 가로막고 있었다. 그 차에 "왼쪽의 출입관리소에 통행증을 보이시오"라는 푯말이 붙어 있었다. 난 원래 간판이나 푯말을 다 읽어보는 습관이 있다. 한번은 계단을 올라가는데 벽에 "우산은 난간 밖으로 펴주세요"라는 벽보가 붙어 있었다. 비 오는 날에만 해당되는 얘기였을 텐데 무심코 우산을 층계참에서 내밀었다가 가스등 하나를 깨뜨렸다. 요컨대 카부르에서도 나는 그 차를 그냥 무시하고 갈 수도 있었을 것을, 굳이 그 옆에 차양을 쳐놓은 곳으로 들어갔다. 통행 사증 검사를 하는 세 남자가 카드놀이를 하고 있었다. 그들의 견장은 ─ 난 원래 군복이니 견장이니 하는 것에 약했다 ─ 다소 위협적으로 다가왔지만 셋 중 둘은 내가 아는 얼굴이었다. 옴에서 내 집 바로 옆집 정원에서 일하던 사람들이었으니까. 내가 지나갈 때마다 "안녕하십니까, 볼라르 씨"라고 살갑게 인사하던 사람들이었다. 그 무리의 대장 ─ 견장을 봤을 때 제일 높아 보였던 사람 ─ 이 나를 신문하기 시작했다. 이름과 성, 아버지 이름과 어머니 이름, 심지어 내가 독신임을 밝혔는데도 결혼 여부와 자녀 수까지 물어보았다. 나는 좀 짜증이 났다.

"날 알잖습니까! 뒤샤텔 씨네 정원에서 일하면서 많이 봤잖아요!"

"네, 전쟁이 터지지 않았을 때의 볼라르 씨는 압니다. 하지만 지금은 전시예요. 통행 사증 보여주시겠습니까?"

나는 이 사람들이 진짜 공무를 보는 건지 날 붙잡고 사기를 치는 건지 의심스러웠다. 나중에 진짜 행정부 직원들을 상대하면서

더는 의심하지 않게 됐지만······. 어떤 특수경찰관이 스위스로 건너가려는 적십자 소속 여성의 여권을 검사하면서 이런 소리까지 했다.

"기혼이시네요? 남편은 파리에 팽개쳐두고 외국에 갑니까? 스위스에 가서 뭘 하려고요?"

"그런 걸 왜 물어보세요? 제 여권에는 전혀 문제가 없는데요?"

"문제가 있든 없든, 여행자에게 조금이라도 미심쩍은 부분이 있으면 더 상세한 정보를 요구할 수 있습니다."

어쩌면 국가의 연료 부족 때문에 사람들의 이동과 여행을 제한하기 위해 그렇게 무례하고 까다로운 절차를 거쳤는지도 모르겠다.

전쟁 중에 조사부 직속부대 부관으로 일하는 친구를 만나러 갈 일이 있었다. 내가 찾아갔을 때 친구는 통화 중이었다. "전쟁부 아무개 대령 바꿔주십시오! ······전쟁부입니까? 여기는 조사부입니다." 조금 있다가 친구가 격앙된 목소리로 말했다. "장관께서 아무개 병사를 아직까지 보내지 않은 일로 노하셨습니다. 그 병사의 기술력이 우리에게 꼭 필요한데······."

"아이고, 온종일 전화기 붙들고 있는 것도 일이겠어." 내가 말했다.

"우리끼리니까 하는 말인데, 방금 통화는 내 개인의 편의를 위한 거였어. 우리가 보내달라는 아무개 병사가 실은 내가 이용하는 식료품 가게 주인이거든. 그 사람이 떠난 후로 가게가 아주 엉망이 됐어."

"윗선에서 요청을 하면 더 빨리 해결될 일 아닌가?"

"그렇지. 내가 결재를 받으면서 상관에게 말해보기는 했어. '전쟁부에서 아무개 병사를 아직도 못 데려왔습니다.' 뭐라고 하는지 알아? '우겨요, 계속 보내달라고 닦달해요! 일이 잘 안 되면 다 당신 책임으로 돌릴 겁니다.' 그래도 파리는 사정이 나은 거야. 나랏일 하면서 시골과 병영을 거쳐보니……. 렌에서 모 사령관 비서를 한 경력 덕분에 파리로 올라오는 행운을 누리게 됐지. 사령관이 어떤 병사의 휴가 신청서에 '나팔관염'이라고 쓰여 있는 걸 보고 불같이 화를 내더라고. '병이나 생기고 말이야, 몹쓸 놈!' 내가 사령관에게 '그 사람이 병이 생긴 게 아니라 아내의 병 때문에 휴가를 신청한 겁니다'라고 설명을 했지.

'정말이군, 자넨 그걸 어떻게 알았나?' 사령관이 신청서를 다시 꼼꼼히 읽어보고 묻더군. 내가 나팔관염은 여성에게만 있는 질병이라고 설명했지. 그러자 사령관은 내가 자기 서류를 몰래 본다고 의심하더군. 그래서 날 떼어놓겠다고 파리로 보낸 거야. 나한텐 오히려 잘된 일이지."

그때 몸집이 자그마한 타이피스트가 들어왔다. 내 친구가 그녀에게 담배 케이스를 내밀었다. "한 대 피울래요?" 타이피스트는 담배를 한 대 뽑아서 맛있게 피웠다. "적어도 이건 진짜네요. 립스틱은 사정이 달라요. 전쟁이 터지니까 조악한 싸구려밖에 없어요. 전에는 립스틱을 다 독일에서 들여왔었나……." 그녀가 나간 후, 내가 친구에게 말했다.

"저 여자 괜찮아 보이네."

"응, 저 사람을 타이피스트로 들이느라 애 좀 썼지. 초록색 양탄자랑 책상 하나만 있는 공간이 있었는데 아무도 거길 안 쓰더라고. 내가 의자 네 개를 들여놓았더니 제법 사무실 태가 났어. 그

다음에 윗사람에게 가서 이제 타이피스트만 구하면 되겠다고 했어. 멍석을 깔아놓으면 일이 수월해지는 법이지. 나 아는 친구 하나는 창고에서 일하다가 그런 식으로 중재재판소 심사위원까지 올라갔어. 배짱이 있는 사람은 그렇다니까!"

연락병 한 명이 연신 한 쪽 발로 제자리에서 빙그르르 돌고 있었다. 그의 몸짓에 신경이 쓰였다.

"나는요, 그들에게 이 다리를 안 빼앗겼습니다."

"그들이라니요?" 내가 놀라서 물었다.

"줄 네 개짜리 계급장을 단 '의사들' 말입니다. 내 다리를 자르고 싶어 했던 놈들. 내가 한 쪽 다리에 괴저병이 생겼어요. 마침 부대에 파스퇴르 연구소에서 일하는 닥터 뱅베르가 있었습니다. 괴저병을 신속하게 치료하는 세럼을 개발한 사람이에요. 문제는, 그 '의사'가 계급이 중위였기 때문에 줄 네 개짜리 의사들이 다리를 절단하기로 결정하면 아무것도 못한다는 것이었어요. 그래서 나도 다리를 자르기 직전까지 갔는데, 정부가 상이용사 연금이 부족하다면서 군의관 계급에 상관없이 최대한 절단 수술을 하지 않는 방향으로 치료하라고 지시를 내렸습니다."

나는 조사부에서 나와 전쟁부에 들렀다. 전쟁부의 고위 관계자를 만나기로 약속했기 때문이다. 약속 시간보다 미리 가서 보니 방문객들이 방문 사유를 종이에 써서 어떤 중사에게 제출하고 있었다. 그 중사가 방문 사유를 파악해서 방문 대상과 연결해주는 일을 하는 듯했다.

그곳에서 코밍주 백작을 만났다.

"저 대령은 일개 중사에게 굉장히 상냥하네요." 내가 말했다.

"그야 저 중사에게 잘 보여야 빨리 용건을 해결할 수 있으니까

그렇겠지요. 바쁜 일이 있는가 봅니다."

나도 방문 목적을 써서 제출했다. 코밍주 백작이 나를 보고 미소를 지었다.

"아! 볼라르 씨, 당신이 조금 전에 자기가 서류를 내는 모습을 봤어야 했어요! 아까 그 대령보다 백 배는 더 잘 보이고 싶어 하던데요?"

전쟁이 터지자 살롱 도톤 위원장 프란츠 주르댕은 이렇게 외쳤다. "드디어 입체파가 망하는구나." 하지만 입체파라고 해서 다른 화파보다 더 큰 어려움을 겪지는 않았다. 오히려 전시에는 모든 것이 투기 품목이 될 수 있다는 것을 금세 경험으로 알 수 있었다. 전쟁으로 돈벌이를 하려는 자들은 그림이 카망베르, 포도주, 철물보다 수익이 좋으면 좋았지 결코 덜하지 않다는 것을 알았다.

어느 날 아침, 누가 나를 찾아왔다. 그 사람은 내가 발행한 도서 목록을 손에 들고 와서 '중국'과 '일본' 화집이 아직도 있느냐고 물었다. 어떤 것들은 이미 품절이었다. 내가 벨랭지판은 어떠냐고 했더니 미덥지 않은 표정을 지었다. "내 친구들은 '고급지'로 만든 책만 삽니다."

나는 언제부터 책을 열정적으로 수집하게 되었는지 물었다.

"열정…… 열정이라!" 그는 이렇게 외치고는 덧붙였다. "고급책이 얼마나 있으면 대단한 애서가 반열에 오를 수 있나요? 그리고 수집가는 정확히 무슨 뜻입니까?"

나는 '수집가'라는 단어의 의미를 설명했다.

"그럼 나는 값나가는 책이 많으니까 수집가 겸 애서가겠네

요?"

나는 그렇다고 했다. 그는 기분이 좋아졌는지 속내 이야기를 늘어놓기 시작했다. "큰 식당에서 감자 까는 일을 하다가 예전에 같이 행상을 하던 친구를 만났습니다. 군수물자 납품 일을 하게 됐다면서 나보고 같이 하자고 하더군요. 나는 기꺼이 감자에서 손을 뗐고요."

"매입하는 물건에 대해 잘 아셨나 봐요?"

"그게 말이죠! 그때는 무조건 싸기만 하면 됐어요. 나름의 전략은 있었지요. 물건을 소개받으면 확신이 안 서는 척했어요. 괜히 '흠! 흠!' 소리를 내면서요. 그러면 값을 깎을 수 있습니다. 사업은 승승장구했고 돈을 좀 만지게 됐지요. 종잣돈이 생겼으니 굴리기 시작했고요. 내 친구들을 보면 '닭'들에게 모이 뿌리듯 애먼 데 돈을 쓰더라고요. 나는 돈이 붙는 물건을 사려고 합니다. 그림이나 책처럼 오래 둘수록 가치가 상승하는 품목 말입니다."

그의 신념 덕분에 나는 소장 중이던 드가 넉 점을 아주 좋은 가격에 팔 수 있었다. 그림, 데생, 소묘를 합치면 나는 거의 2,000점을 소장 중이었다. 한번은 입찰을 하러 갔는데 포탄이 터져서 조르주 프티 화랑의 유리 천장이 심하게 흔들렸다. 그런 상황에서도 경매는 속행되었다. 심지어 낙찰된 그림을 뒤로 돌려 벽에 세워놓는 와중에도 계속 가격을 부르는 사람이 있었다. 그때 어떤 사람이 경매 현장에 들어와 큰소리로 외쳤다. "국경이 복구되었습니다!"

드가가 죽고 작업실을 처분할 때 경매에서 벌어들인 돈이 1,200만 프랑이나 되었다. 그것도 전쟁으로 프랑화의 가치가 떨어지기 전 가격으로 말이다!

396

전후에도 그림에 대한 열기는 식을 줄 몰랐다. 다들 이전보다 활발하게 그림을 거래했다. 화랑이 우후죽순으로 늘었다. 어떤 거리에는 모든 가게가 그림을 진열해놓고 있었다. 음성적인 뒷거래에 대해서는 말하지 않겠다. 하루는 누가 저기 좀 보라고 했다. 어느 키 작은 부인이 그림을 여러 점 안고 있었다. 그 여자는 남편 수입으로는 하녀를 두 명 두기가 힘들어서 불만이었는데 누가 그림 장사가 최고로 많이 남는 장사라고 알려주었다나. 어떤 친척이 그녀를 믿고 수천 프랑을 빌려줬고 그녀는 그 돈으로 칸바일러 경매에서 입체파 작품들을 구입했다. 당시는 입체파 가격이 잠시 폭락했을 때였는데 나중에 다시 크게 올랐다. 그녀는 하녀 둘을 두게 되었을 뿐 아니라 자동차도 사고 연회도 열면서 호의호식했다.

그림값이 점점 더 뛰고 세관원 루소가 특히 주목을 받자 애호가들은, 튀김 장수나 구두 수리공 같은 다른 일을 하다가 뒤늦게 그림에 매진한 화가들을 찾아나섰다. 일부 약삭빠른 사람들이 방봉인가 뭔가 하는 사람에게 '행운'을 건 적도 있다. 벼룩시장에서 철물상을 하다가 그림을 그리기 시작한 화가였다. 그는 유명 화가처럼 작품 크기를 기준으로 가격을 정했다. 하루는 어떤 수집가가 최근작을 달라고 찾아왔는데 그는 직업윤리를 보인답시고 어떤 그림을 보여주면서 이렇게 말했다.

"이걸 좀 축소해서 그려드리지요. 양심상, 이건 다른 그림들과 같은 가격을 받을 수 없거든요. 최근작이 아니라 2년쯤 전에 그린 거라서요."

그림은 오래되어도 값이 떨어지지 않는다고 생각한 퐁투아즈

의 제과업자가 있었다. 뮈러라는 이름의 이 사람도 제과를 때려 치우고 팔레트를 잡았다. 르누아르, 피사로, 모네 같은 인상파 화가들이 원래 그의 가게에 자주 드나들었다. 뮈러는 그들의 투쟁, 그리고 마침내 찾아온 성공을 지켜본 산증인이었다. 하루는 르누아르가 파테를 사러 갔는데 뮈러가 가게 덧창을 내리고 있었다.

"음식 만드는 일은 이제 질렸습니다. 더 일찍 그림을 시작하지 않은 게 후회가 돼요. 아시다시피, 파테는 팔리지 않으면 헐값에라도 처분해야 합니다. 하지만 그림은 팔리지 않아도 값이 떨어지지 않거니와 시간이 흐른 후 아주 비싸게 팔리기도 하잖아요."

폴 기욤은 화상 중에서도 특별한 위치에 있었다. 흑인 미술에 심취하기 전까지는, 잘 알려지지 않은 화가들에게 큰 관심을 쏟았기 때문이다. 모딜리아니나 수틴 같은 화가를 발굴해서 제대로 평가받게 한 것도 기욤의 공로다. 그의 개인 소장품은 마티스, 드랭, 루소, 피카소처럼 가장 주목할 만한 화가들의 작품을 망라했다. 하지만 안타깝게도 요절했으니, 운석처럼 짧게 스쳐간 인생이었다고 할까.

인상파를 널리 알린 또 다른 인물은 에티엔 비뉴다. 그는 아침에는 런던에 있고, 저녁에는 파리에서 전시회를 열고, 다음 날은 뉴욕행 배나 비행기를 타는 식으로 바쁘게 사는 사람이었다. 자기 취향대로만 살자면 그도 별로 돌아다니지 않고 저녁 아홉 시면 잠자리에 들었을 것이다. 하지만 그림이라면 자석에 끌려가듯 어디라도 달려갔다.

화상이 사업이 잘되기 시작하면 그와 함께 잘되고 싶은 화가들의 까다로운 요구를 감내해야 하는 시점이 온다. 우연히 만난

업계 동료가 이런 말을 했다.

"아무개 선생 집에서 오는 길입니다(아무개는 그가 공들이는 화가 중 한 명이다). 탈보 승용차를 뽑아준 지 1년도 안 됐는데 패커드를 새로 사달라는군요."

몇 달이 지나서 나는 그 동료의 화랑에 들렀다.

"A대표님 계십니까?"

"볼라르 선생님, 때를 잘못 맞춰 오셨네요. 대표님이 완전히 저기압이에요. 아무개 선생님이 왔다 가셨거든요."

아무개가 패커드 승용차를 요구했다는 얘기가 기억이 났다.

"생각해보세요, 아무개 선생이 다짜고짜 들어왔어요! 말 한마디 없이 면도날을 들고 자기가 그린 누드화로 다가가더군요. 보세요, 이 누더기가 그림의 잔해예요! 7만 5,000프랑을 받아달라고 해서 거절당한 그림이에요! 화가가 '이 그림은 내 평판을 해칠 뿐이야!'라더니 이 지경으로 만들어놓은 거예요. 복원도 못 하게 여인의 배 부분은 자기가 들고 가버렸습니다. 패커드 승용차까지 받아놓고 이런 짓을 하다니! 대표님께 '이 은혜는 영원히 잊지 않을 겁니다'라고 말한 지 3년도 안 지났는데!"

나 또한 전반적인 열풍을 비껴가지 못했다. 어느 화랑 앞을 지나다가 '위트릴로'라는 서명이 들어간 〈대성당〉 그림을 보았다. 내가 모르는 화가였다.

'오! 이제 막 떠오르는 화가로군.' 그렇게 생각하고 화랑에 들어가 가격을 물어보았다. "5만 프랑입니다"라는 대답이 돌아왔다.

내가 듣기로 위트릴로라는 화가의 그림은 클리시 대로 중고상에서 진열창도 아닌 그냥 길가에 걸리곤 했다.

나는 또 다른 화가 모딜리아니를 소장할 기회도 놓쳤다. 흥정

까지는 해본 적이 있다. 그림을 보니 잡아늘인 것처럼 목이 기다란 인물이 썩 마음에 들지는 않았다. '300프랑 가치는 있으려나?' 하고 생각했다.

전쟁이 끝나고 나서 라 보에티 거리를 지나가다 모딜리아니의 누드 한 점을 보았다. 일본 판화에서 가끔 보이는 다소 부자연스러운 우아함이 인상적이었다. 피부결이 얼마나 관능적이었는지! '모딜리아니의 대작이 300프랑쯤 했던 때가 4년 전인가 그렇지. 이 작품을 3,000프랑을 부른다면…… 그게 상한선이야!' 나는 그렇게 생각하고 가격을 물었다.

"35만 프랑입니다. 하지만 벌써 가계약을 하신 분이 있습니다. 그리고 이 그림의 대리구매자가 무솔리니를 위해 일하는 분이라고 하네요!"

전후에 몽파르나스 대로에는 카페가 많이 생겼다. 테라스나 실내나 가릴 것 없이 새로운 화가와 모델들이 북적거렸다. 과거의 몽파르나스와는 아주 딴판이었다. 아이처럼 무구한 예술가의 모습은 이제 찾아볼 길 없었다. 파이프담배를 피우며 맥주잔을 앞에 두고 "라피트 거리에 내 그림이 걸렸어요"하며 기뻐하는 모습 말이다. 내가 기유메에게 들은 일화는 그 옛 시절을 특징적으로 보여준다! 하루는 기유메가 자기 스승 코로에게 갔다. "뭐? 어떤 애호가가 자네에게 30루이를 주면서 그림 두 점을 구해달라고 했다고? 내가 이름난 화가만 아니었어도 내 그림을 가져갈 거라고? 하지만 30루이도 썩 나쁘지 않은 가격이라네. 당장 내 그림 중에서 두 점을 골라가게!"

몽파르나스의 바벨탑에 새로이 등장한 화가들은 말끝마다 돈,

돈 타령이었다. 무엇보다도 그들은, 그저 그림이 좋아서 그렸던 그들의 선배 화가 보나르, 드니, 드랭, 마티스, 피카소, 루오, 루셀, 블라맹크, 뷔야르 등과는 자못 달랐다.

하지만 평화롭게 일만 하게 내버려 두지 않는 세상에서 어떻게 저 좋은 대로만 일하겠는가? 속물과 모리배만 '그림에 운을 거는' 상황이 아니었다. 열성적인 수집가들도 화가들을 추적하느라 혈안이 되었다. 여기서 벗어나는 방법은 단 하나, 도피뿐이었다. 기차도 서지 않는 외진 곳으로 떠나는 것. 하지만 어이할거나! 자동차는 그런 곳까지 비집고 들어갔다. 아무도 못 찾아올 것 같은 곳에 자리를 잡자마자 그곳은 발각되었다.

은둔생활을 원하는 화가가 집 앞에 "늑대 덫 있음", "개 조심" 따위를 써붙여도 소용없었다. 문을 열게 할 방법은 얼마든지 있었다. 하녀가 와서 말한다. "선생님, 창살 문 앞에 잘 차려입은 신사분들이 와 계시네요. 블랙(개)에게 각설탕을 주고 있어요."

자동차가 고장 났다면서 도움을 청하는 운전자를 어떻게 못 본 척할 수 있는가? 도와주고 나면 리무진에서 잘 차려입은 부인이 내려 화가에게 고맙다고 인사를 한다. 그렇게 이 부인은 '우연히' 자신을 도와준 사람이 '거장' 르누아르라는 것을 알게 된다. 그녀는 르누아르가 흑백 그림을 손쉽게 그린다는 것을 알고 있었기에 일부러 모자부터 신발까지 흰색으로 입고 나타났다. 그런데 르누아르는 몹시 화가 나 있었다. "운수가 좋지 않은 날이네요. 초상화를 그리려고 했는데 모델이 달아났어요." 그런데 이 무슨 우연인지, 모델을 설 만한 여자가 바로 앞에 있다. 그녀는 "거장에게 뭔가 도움이 되어 기쁘다"면서 모델을 서러 다시 오겠다고 한다. 그녀는 약속 날짜를 잡고 다시 리무진에 오른다. 일단 인

물이 그려지고 나면 그녀는 꽃다발이 있었으면 좋겠다는 둥, "자기가 사랑하는 올리브나무들"을 배경으로 그려달라는 둥 요구가 많아진다.

하루는 카뉴에서 '두 신사'가 이런 유의 모험에 나섰다.

"이제 르누아르만 만나면 됩니다!" 한 명이 말했다.

"우리를 르누아르 앞에 데려다주는 사람에게 1,000프랑을 드리겠습니다!" 다른 쪽이 말했다.

어떤 사람이 그 말을 듣고 나섰다. "진지하게 하는 얘깁니까? 내가 르누아르 선생을 잘 아는데요."

거짓말은 아니었다. 다만 그는 르누아르가 지나가는 모습을 많이 봤을 뿐이었다. 그는 1,000프랑을 주머니에 챙기고 두 신사를 르누아르의 집으로 데려갔다. 화가는 하녀에게 손님들이 왔다는 말을 듣고 어떻게 된 건가 싶어 나와 보았다.

"르누아르 선생님, 아무개 씨와 아무개 씨를 소개합니다." 1,000프랑을 챙긴 사내는 천연덕스럽게 이 말만 남기고 황급히 자리를 떴다.

르누아르가 카뉴까지 찾아오는 성가신 방문객을 피할 수 있는 유일한 방법은 여행을 떠나는 것뿐이었다. 하지만 기껏 찾아간 마을도 발각되기 일쑤였다. 오히려 파리가 방문객을 따돌리기에는 편했다. 한번은 르누아르 집에 갔는데 갑자기 그 집 꼬마가 아버지의 지팡이, 외투, 모자를 가지고 대기실로 뛰어갔다가 돌아왔다. 내가 얼떨떨해하자 르누아르가 말했다. "초인종 소리 못 들었습니까? 아마 아내의 손님일 겁니다. 하지만 애호가가 불쑥 찾아왔을지도 모르니 도망칠 준비를 해놓아야지요."

사교계 사람들이 감식가, 나아가 투기꾼이 되기는커녕 오히려 소박한 문외한에 가까웠던 전쟁 전과는 얼마나 다른 모습인지!

루브르에서 〈모나리자〉가 잠시 자리를 비웠던 시절의 일이다. 나는 루브르에서 내가 잘 아는 어떤 부인이 진열대 앞에 서 있는 모습을 보았다. 그녀가 나에게 조각상 하나를 가리키며 물었다.

"모나리자가 누구예요?"

그녀가 가리킨 조각상에는 〈모나리자의 남편〉이라는 제목이 붙어 있었다.

"아니, 〈라 조콘다〉 몰라요?"

"〈라 조콘다〉?"

"네, 레오나르도 다 빈치의 걸작 말입니다!"

"레오나르도 다 빈치?"

"루브르에 처음 오셨습니까?"

"무슨 말씀이세요, 제법 자주 왔는데요? 면 제품 전시회도 보고 왔어요."

더 할 말이 없었다.

포랭이 우리 지하식당에 밥을 먹으러 오기로 했을 때 이런 부탁을 한 적이 있다. "Z부인 옆자리에 앉을 수 있으면 좋겠어요. 그 부인 얘기가 재미있거든요. 재치가 넘치는 분이더군요."

Z부인은 취향도 괜찮았다. 나는 친구네 살롱에서 그녀가 영국 귀족처럼 다소 부자연스러운 태도로 미술원 아카데미 회원과 환담을 나누는 모습을 본 적이 있다. 그 대화가 끝나고 나서 그녀가 내게 말했다.

"저분과 그림 얘기를 했어요. 나는 대기실에서 본 〈목욕하는 사람들〉이 마음에 든다고 했지요."

그건 세잔의 수채화였다. 나는 왜 그 그림이 마음에 드느냐는 당돌한 질문은 하지 않았다. 며칠 지나서 그녀와 대화를 나눴던 아카데미 회원을 만났다.

"일전에 X집안 살롱에서 뵈었습니다. 아주 우아한 여성분과 대화 중이시던데요!" 내가 말했다.

"예쁜 여자가 화가 보는 눈은 어찌나 별난지! 나는 누구를 만나든 그림 얘기밖에 할 줄 모르는 사람이에요. 그래서 그 부인에게도 그림을 좋아하는지 물었지요. 그랬더니 '현관에서 외투를 벗으면서 〈목욕하는 사람들〉을 봤는데, 그 그림이 참 마음에 들더군요'라고 합디다.

그래서 나는 '뭐라고요? 굵직한 흰 벌레가 튀어나오는 치즈처럼 생긴 그 그림이요?'라고 했습니다."

나는 그 말에 반박을 해야 한다는 생각이 들었다. 그렇지만 아카데미 회원이 먼저 말했다. "아무 말 마세요. 내 그림은 그보다 더 못하다고 생각하니까. 아무튼 그 부인은 내 말을 듣고 이렇게 받아치더군요.

'저한테는 그 그림이 아름다운 도자기처럼 눈을 시원하게 어루만지는 느낌이 들었어요.'

그 말을 듣고 나도 세잔을 열린 마음으로 다시 보게 됐습니다. 그러고 나니 지금 내가 작업 중인 장밋빛 엉덩이, 공허하게 부푼 젖가슴, 나를 아카데미에 들어가게 해준 내 그림의 화풍에 구역질이 나더군요."

"선생님은 다른 예술을 하고 계실 뿐입니다." 나는 예의 바르게 말했다.

"조악한 예술이지요. 하지만 나도 새로운 그림을 그리려고 노

력 중입니다. 지금은 피카소와 마티스를 연구하고 있어요. 나중에 세잔도 공략해보려고 합니다."

세잔, 마티스, 피카소 같은 작품을 소장한다는 것은 눈만 즐거운 일이 아니다. 그로써 누릴 수 있는 이득이 얼마나 많은지! 내가 아는 어느 이스라엘 출신 은행가는 무슨 수를 써서라도 드니 코생과 친분을 쌓고 싶어 했다. 그러한 목적으로 코생의 집 근처에 자기 집을 구하기까지 했다. 그가 그렇게 열심히 다가갔는데도 두 사람의 관계는 딱히 더 친밀해지지 않았다. 이웃으로서 명함을 한 장 받았을 뿐, 그 이상은 없었다. 만약 그 은행가가 세잔을 몇 점 갖고 있기만 했어도 드니 코생이 먼저 다가갔을 것이다.

어떤 경우에는 미술품이 친분을 만들어주는 매개체 역할뿐 아니라 정말로 중요한 일을 성사시키기도 한다. 미술 애호가이지만 형편이 좋지 않아 소묘 몇 점이 소장품의 전부였던 친구 집에 놀러간 적이 있다. 마침 어떤 후원자 같은 사람이 친구의 소장품을 구경하고 있었다.

"아! 느낌이 오는 작품은 없군요. 진지한 회화라고 할 만한 그림은 없는 것 같은데……." 그 사람이 그림들을 좀 보다가 이렇게 말했다.

그때 하녀가 들어왔다.

"X 왕자님께서 오늘 열 시에 오기로 했는데 열 시 반으로 방문 시각을 늦춰야 할 것 같다고 연락 주셨습니다. 선생님께 폐가 되지는 않을 거라 생각한다고 말씀하셨어요."

이 말을 듣고 손님이 화들짝 놀랐다.

"뭐라고요? X왕의 동생 되시는 분이 여기 오신다고요?"

"네! 그분은 현대 회화를 즐겨 감상하십니다."

그 시점에서 나는 친구 집에서 나왔다. 나중에 그 친구가 환한 얼굴로 그날의 후일담을 말해주었다.

"세잔, 마티스, 피카소에게 축복 있기를! X 왕자가 오기로 한 날에 나를 찾아왔던 그 손님 기억나나? 자네가 가고 나서 그 사람이 이러더군. '들어보시오, 난 돌려 말할 줄 모르는 사람이오. 당신이 내 딸을 좋아하는 것을 알고 있소. 내가 두 눈 부릅뜨고 있어서 고백은 못 했겠지만 말이오. 좋소, 어디 한번 잘해보시오! 다만, 이따가 X 왕자가 올 때 그 자리에 나도 동석하게 해주시오. 왕의 동생과 대화를 나눠보고 싶다고 할까! 물론 다짜고짜 날 소개하라는 말은 아니오. 가령 저기 어두운 데 있는 그림을 가리키면서 장인어른, 그림 내리는 것 좀 도와주십시오, 왕자님께 그림을 자세히 보여드리려고 합니다, 하고 자연스럽게 날 끌어들이면 어떻겠소?'"

이렇게 한 애호가는 소장품 덕분에 결혼의 꿈을 이루었다.

어떤 금융인이 유명한 화가가 그려준 초상화 덕분에 목숨을 건진 사례도 있다.

존 루이스 브라운의 작업실에서 일어난 일이다. 어떤 사람이 찾아와서는 화가의 두 손을 부여잡고 "제 목숨을 구해주셨다는 거 아십니까?"라고 외쳤다.

"제가요?" 화가는 어리둥절했다.

"보나가 1만 프랑에 제 얼굴 소묘를 맡아줬으면 좋겠다고 선생님께 부탁을 드렸었지요. 그때 무슨 생각을 하셨습니까?"

"무슨 생각을 했느냐고요? 소묘에 1만 프랑이라니 엄청난 부

자인가 보다, 하고 생각했지요!"

"제가 그때 어떤 상황에 있었는지 아셨더라면 그런 생각은 하지 않으셨을 겁니다. 정말 갈 데까지 갔거든요. 여차하면 확 뛰어내리려고 작정했는데 문득 보나의 초상화가 생각났습니다. 일종의 연출 효과라고 할까요.《르 피가로》나《르 골루아》같은 일간지에, 국왕들과 공화국 저명인사들의 초상화를 그렸던 화가가 지금은 '위대한 은행가'를 작업한다는 기사가 나니까 나를 치려고 기회만 보던 자들이 놀라 뒤로 넘어갔어요. 덕분에, 그 흐름을 타고 내 바람대로 자금을 모을 수 있었습니다."

"잘됐네요!" 루이스 브라운이 말했다. 나중에 그 사람이 돌아가고 난 후 루이스 브라운이 내게 말했다. "그림에 어떤 쓸모가 있는지 잘 봤지요?"

"네, 잘 봤습니다. 자본을 운용하는 사람, 사업을 시작하는 사람, 적자에 시달리는 국가, 그 외에도 대중의 신용을 회복해야 하는 모든 사람에게 그림은 아주 특별한 효용이 있군요."

어음이나 채권을 쟁여두고 가치 상승을 노리는 사람들처럼 그림을 '쟁여두고' 값이 오르기를 기다리는 '애호가'들이 있다. 화상들도 가격이 계속 오를 거라고 믿는 작품은 보관하게 마련이다. 가령 어떤 행인이 진열창에 걸린 그림을 보고 관심이 가서 화랑에 들어온다 치자.

"모네의 〈건초더미〉는 얼마나 합니까?"

"안 팝니다."

"이 드랭 작품은요?"

"그것도 안 팝니다!"

하지만 손님은 물러나지 않는다. "진열장에 들어 있는 마티스는요?"

"그것도 대표님의 '특별 소장품'입니다."

나 개인적으로는, 판매를 아예 거부한 적은 없다. 그렇지만 손님에게 구매를 유도하지도 않는다. 어떤 사람이 지나가다 내 화랑에 들어왔다.

"여기 이 세잔의 습작 석 점, 얼마입니까?"

"전부 사시는 겁니까, 개별 구매를 원하십니까?"

"하나만 사고 싶은데요."

"3만 프랑입니다. 셋 중에서 자유롭게 고르셔도 되고요."

"두 점을 산다면요?"

"8만 프랑입니다."

"이해가 안 되네요. 석 점을 다 사면 어떻게 됩니까?"

"15만 프랑입니다."

손님이 어이없다는 표정을 지었다. 그래서 내가 말했다.

"이해하기 힘들 것도 없습니다. 제가 한 점을 팔면 두 점은 보유할 수 있습니다. 두 점을 팔면 한 점을 보유하게 되고요. 석 점을 팔면 제게 남는 작품은 없겠지요. 이제 아시겠습니까?"

그 사람은 더 이해하기 힘들다는 얼굴을 했다. 그러다 갑자기 자기 이마를 탁 쳤다.

"제가 방금 아주 중요한 걸 배웠네요."

그는 서둘러 나갔다. 안타깝게도 그는 어떤 장사든 주문이 강세일수록 값을 올려야 한다는 결론을 얻었던 것이다. 그런데 그 사람은 구두 장사를 하고 있었다.

애호가와 화상들이 '위기'를 알아차리지 못한 채 죽어라 작품

을 보유하는 경우도 있다. 구매자들이 제발 팔아달라고 애원하던 시절은 이미 물건너갔는데! "제발요, 볼라르 씨, 시원하게 결정해주세요. 미국을 위한 일입니다. 이 르누아르를 제발 팔아주세요!"라고 간청하던 미국인이 생각난다. 솔직히 나는 가격이 더 오를 거라고 생각했기 때문에 그 애절한 호소를 못 들은 척했다. 그 르누아르 그림은 아직도 내 수중에 있지만 그 사람은 두 번 다시 찾아오지 않았다.

어쨌거나 저마다 이 안 좋은 시기만 넘기면 가격이 회복되든 가 아예 크게 치고 올라갈 거라고 믿고 싶어 한다. 그러면서 초조하게 고객을 기다린다. 문 열리는 소리가 나고 누군가가 들어온다. 바로 '이 사람'이려나? 그는 애호가이긴 하지만 그림을 사러 온 사람이 아니라 되팔러 온 사람이다!

14 나의 여행 이야기

전쟁 중에, 선전부에서 내게 외국에 가서 그림 관련 강연을 해달라고 요청했다. 나는 자연스럽게 내가 가장 잘 아는 두 화가, 즉 세잔과 르누아르를 강연 주제로 잡았다.

일단 스위스로 갔다. 국경을 넘으면서 작가 폴 아당이 겪은 일이 떠올랐다. 폴 아당이 스위스에서 열차를 탔다. 그는 자기가 기르는 큰 개 두 마리를 데리고 객실로 들어가려 했다. 승무원이 달려와 개들을 쫓아내려고 했다.

"내가 폴 아당이오." 작가가 들으라는 듯이 말했다.

"나는 규칙을 지키는 사람입니다."

과연, 질서가 잘 잡힌 나라에서 지내는 기분이 이만저만 좋지 않았다!

하지만 '금연' 표시가 있는 식당차에서 파이프담배를 피우는 승객을 봤을 때는 깜짝 놀랐다. 나는 기세 좋게 그에게 지적을 했다. "여기서 담배 피우시면 안 됩니다." 그런데 식당차 지배인이

되레 나를 만류하면서 이렇게 말하는 것이 아닌가.

"여기는 프랑스어권 스위스라서요."

나는 당황해서 얼른 독일어권 스위스에 도착하기를 바란다고 대꾸했다. 하지만 또 말꼬투리를 잡히고 말았다.

"독일어권 스위스는 없습니다. 알레마니아어권 스위스라고 하셔야지요."

첫 번째 강연 장소인 빈터투어에 내렸을 때, 프랑스 열차역에서처럼 귀청이 찢어질 듯한 기적 소리가 들리지 않는 게 신기했다. 열차 정비사에게 물어보았다.

"어디 고장이라도 났습니까? 왜 기적이 안 울립니까?"

"벌금을 물고 싶지 않아서요." 그가 대답했다.

빈터투어에서는 프랑스 미술을 스위스에 열렬히 전파한 수집가 한로저 부부의 초대를 받았다. 그 부부가 소장한 보나르 작품들이 얼마나 훌륭하던지! 르누아르는 또 어떻고! 마티스, 루셀, 뷔야르, 한마디로 프랑스 현대미술의 보고寶庫가 그 집에 있었다.

하지만 나는 한로저의 자택에서 그림 말고 다른 것에 더 감탄했는데, 그것은 프랑스에서도 쉽게 느낄 수 없는 가족적인 친밀감이었다. 나는 마음이 정말로 편안해졌다. 그 집 딸이 직접 요리를 설명해주고 아들은 포도주를 따라주었다. 남매가 얼마나 사려 깊으면서도 상냥하던지!

빈터투어의 명사들은 진정한 예술 엘리트 집단이었다. 한로저, 라인하르트, 슐처, 버틀러 같은 집안들만 봐도 알 수 있다. 하루는 이 사람들이 모여서 이런 얘기를 했다. "왜 우리 고장에는 미술관이 없지? 우리가 취리히 사람들보다 못한 게 뭐야?" 그래서 기부 및 기증을 받기로 했다. 불과 며칠 만에 필요한 자금이 모

였다. 이리하여 프랑스 미술의 천재성을 기리는, 사원과도 같은 멋진 미술관이 건립되었다. 세잔과 르누아르의 보석 같은 작품들을 소장한 미술관이. 입구에서 눈부시게 빛나던 K. X. 루셀의 벽화가 아직도 눈앞에 아른거린다. 또 주목할 만한 점은, 미술관 측에서 큐레이터가 작품 외적인 부분에 신경 쓸 필요가 없도록 조명과 난방 문제를 해결했다는 것이다.

나는 이 미술관의 한 홀에서 강연했다. 강연은 여덟 시 반에 시작될 예정이었다. 나는 파리 사람다운 습관으로, 제 시각에 맞춰 가도 작품 감상을 할 시간은 좀 있으려니 생각했다. 20미터만 더 가면 미술관에 도착하겠구나 싶었는데 그때가 여덟 시 반이었다. 경비원이 바로 미술관 문을 닫더니 걸어잠그는 게 아닌가. 경비원이 문을 열어주려고 하지 않아 굉장히 애를 먹었다. 내가 강연자가 아니었다면 분명 끝까지 열어주지 않았을 것이다. 그래서 그다음 주에 제네바에서 여덟 시 반 강연을 할 때는 시간을 엄수해서 도착했다. 하지만 시간 엄수도 별 보람이 없었던 것이, 강연장의 좌석 4분의 3은 비어 있었다. 청중도 이미 파리의 악습에 물들었는지 아홉 시가 되어서야 좌석을 채웠다.

스위스 청중은 자기가 듣는 내용에 대해 생각을 할 줄 안다는 점에서 높이 평가해야 한다. 제네바에서 강연을 하고 난 다음 날, 내 강연을 들었다는 사람과 담소를 나눌 기회가 있었다. 그 사람이 갑자기 껄껄 웃으며 말했다. "아! 선생님이 어제 하셨던 르누아르의 모델 이야기가 이제야 이해되는군요."

내가 만난 스위스 사람들은 포도주에 매우 조예가 깊었다. 자국의 명품 포도주뿐만 아니라 프랑스 포도주도 높이 샀다. 아! 포도주가 얼마나 실속 있게 우리나라를 선전해주고 있는지! 우리

나라의 책, 그림 그리고 포도주는 언제나 외국에서 가장 믿을 만한 외교관 역할을 해왔다.

취리히에서는 나에게 새들을 홀리는 재주가 있다는 걸 깨달았다. 부두를 따라 걷다가 플라타너스 가지에 앉은 까마귀를 보았다. 왠지 그 새가 나를 보고 아는 척을 하는 것 같아서 지팡이로 나뭇가지를 살짝 밀면서 "착한 까마귀야!"라고 했다. 까마귀가 이 가지 저 가지로 날아다니더니 내 지팡이 끝에 매달렸다. 그 모습이 너무 신기했다. 호텔에 돌아와서 직원에게 길에서 만난 까마귀를 길들였다고 자랑했더니 이렇게 말했다.

"아! 아마 어로 감시인이 기르는 까마귀일 겁니다. 지나가는 사람마다 다 달라붙는 녀석이지요."

취리히에서는 이보다 더 흥미로운 일도 있었다. 객실에서 정원을 내려다보니 나뭇가지들이 비치는 작은 물웅덩이에 새벽부터 새들이 모이곤 했다. 나는 아침 모이를 찾아서 모여드는 그 새들을 구경하려고 일부러 일찍 일어나기까지 했다.

그런데 어느 날 갑자기 그 물웅덩이가 보이지 않았다. 호텔 종업원을 불러 물어보았다.

"저기 정원 끝에 작은 웅덩이가 있지 않았어요?"

"웅덩이라뇨? 그런 건 없어요! 자신 있게 말씀드릴 수 있습니다. 제가 정원에서 나뭇잎 치우는 일을 하거든요."

나는 내 머리가 어떻게 된 건가 생각하면서 방을 나섰다. 호텔 안 살롱에서 친구를 만나 이 이야기를 했다.

"기억나나? 내가 일전에 내 방에서 저길 좀 보라고 한 적 있잖아, 정원의 물웅덩이……."

"응, 그랬지."

"그 웅덩이가 감쪽같이 사라졌어. 종업원에게 물어보니까 원래 그런 건 없었다면서 나를 이상한 사람 보듯 하더군."

"자네 방에 함께 올라가 보세."

친구가 내 방으로 함께 올라와 창을 열고 내다보더니 탄성을 질렀다. "저것 봐! 아까 한 말은 다 뭐야? 웅덩이가 저기 그대로 있는데?"

귀신이 곡할 노릇이었다! 이게 도대체 어찌된 일일까! 그때 종업원이 우편물을 들고 나타났다. "아직도 그 웅덩이인지 뭔지를 찾으세요?"

"더는 찾을 필요 없습니다. 저기 다시 나타났어요. 직접 눈으로 보시구려."

"아! 저걸 웅덩이라고 생각하셨던 거예요? 영국인 가족에게 차 대접을 할 때 쓰는 상판 거울이에요. 오늘은 그 가족이 아침을 룸서비스로 주문해서 이제야 내려놓았나 봅니다."

그로부터 얼마 후, 나는 스페인에 갔다. 마드리드와 바르셀로나의 두 유명 문예협회가 르누아르와 세잔에 대한 강연을 부탁해 왔다.

국경을 넘자마자 스페인의 황폐한 모습이 인상적으로 다가왔다. 르누아르도 충격을 받았다. "스페인은 공화국이 아니야. 숲에서 나무를, 하늘에서 새를, 들판에서 토끼를, 물에서 물고기를 없애는 체제에서 살지 않는다고. 그렇지만 이 나라는 염소가 모든 것을 먹어치우나 보군."

나는 파리에서 스페인이 유럽에서 제일 더러운 나라라는 말을 많이 들었다. 그런데 스페인은 아마 길에서 아무하고나 술을 마

셔도 위험하지 않은 유럽 유일의 국가일 것이다. 하지만 한번 채운 잔은 바로 물에 씻어야 한다. 한번은 어느 제과점에 들어가 진열장 안의 케이크를 손가락으로 가리켰다. 여점원이 펄쩍 뛰면서 얼른 내 손을 치우라고 했다. "어머, 손님! 밖에서 누가 보면 손님이 케이크를 손으로 만졌다고 생각할 거예요." 여점원은 금속 집게로 케이크를 접시에 옮기고는 자기 입김이 닿기라도 할까 봐 고개를 돌린 채 접시를 건네주었다. 옛날에 읽었던 카르타고의 노예들 이야기가 생각났다. 그들은 반드시 넓적한 띠로 코와 입을 가리고 음식 시중을 들었다고 한다.

바르셀로나에 도착해서는 프랑스 총영사를 만났다. 청년화가협회 회장과 문예협회 회원 한 명이 나와 동행했다. 나는 선전부에서 작성한 추천장을 영사에게 전달했다.

"또 강연이라니! 내가 이걸 허락하면……." 영사가 무슨 말을 하려는데 나와 동행한 두 스페인 사람 중 한 명이 얼른 나섰다. "허락을 구하러 온 게 아닙니다, 영사님. 강연에 초대하려고 온 겁니다."

하지만 영사는 참석하지 않았다.

나는 강연에서 르누아르의 개인적인 면모를 많이 다루었다. 문예협회와 청년화가협회의 회원들은 르누아르에게 "잠시나마 거장을 친밀하게 느낄 수 있어서 참으로 행복했다"는 메시지를 보냈다. 그들은 이 전보가 영사의 배려로 잘 전달되기를 바랐다. 영사야말로 그들과 르누아르를 가장 잘 연결해줄 수 있는 프랑스인이라고 생각했기 때문이다. 하지만 르누아르는 석 달 후 지역신문인 『프티 니수아』를 읽고는 자기는 받은 적이 없는데 스페인 사람들이 전보를 보냈다는 사실을 알았다! 내가 사정을 알아본

즉슨, 영사관에서는 전보를 발송하지도 않았다!

마드리드에서는 추천장을 전달하자 대사가 극진히 대접해주었다. 그는 업무가 너무 바빠서 자기가 좋아하는 화가에 대한 강연도 못 듣는 것이 아쉽다고 매우 정중하게 말했다. 하지만 그는 착각하고 있었다. 화가 르누아르와 소묘화가 르누아르Paul Renouard를 혼동했던 것이다. 더욱이 내 강연에 외교관의 참석 여부는 중요하지 않았다. 위대한 화가 르누아르의 위엄만으로도 마드리드 사람들은 나를 호의적으로 맞아주었다.

전쟁이 끝나고 나서 알자스에 갈 일이 생겼다. 내 어린 시절을 꿈으로 가득 채웠던 에르크만-샤트리앙*의 이야기, 금발을 길게 땋아내린 아가씨들, 지붕 위의 황새……. 하지만 실망이 컸다. 이제 세계 어느 곳에서나 그렇듯 알자스 여자들도 머리를 기르지 않았고 황새는 이제 이집트에나 있다나.

나는 알자스에서 비스바덴으로 갔다. 그곳에서 현대미술 화랑을 열어볼까 생각하고 있었기 때문이다. 비스바덴은 대단히 깨끗한 도시였고 사람들은 하나같이 친절했다. 여러모로 옛날의 프랑스를 생각나게 하는 곳이었다.

그곳에서 나는 어린 시절로 돌아간 기분이 들었다. 화관 같은 고사리 무늬의 루이필리프 스타일 벽지도 그렇고, 잼 가게에서 와토의 그림이 들어간 상자에 넣어 파는 당의정도 그랬다. 파리에서는 '쇠뇨'나 '세비녜 부인 잼'처럼 역사가 오래된 가게에서

* 에밀 에르크만Émile Erckmann과 알렉상드르 샤트리앙Alexandre Chatrian의 공동 작가 필명. 이 두 작가는 자신들의 성을 붙여서 필명으로 사용했으며 프랑스 시골, 특히 알자스를 배경으로 하는 소설을 많이 썼다. ―옮긴이

만 이런 당의정을 취급한다. 한번은 공원을 산책하다가 흰 수염을 늘어뜨린 노인이 파니에드레스를 입은 부인과 팔짱을 끼고 걷는 모습을 보았다. 그들 앞으로는 인형을 든 소녀와 굴렁쇠를 굴리는 소년이 달려가고 있었다. 그리고 당시의 비스바덴은 종교 대축일을 성대하게 치르는 도시였다! 깃발이 나부끼고 버찌가 주렁주렁 열린 나무가 늘어선 그 거리에서 나는 얼마나 아름다운 행렬을 보았던가! 게다가 그 고장 사람들은 얼마나 청렴한지! 하루는 내가 벚나무 아래 서 있는 청년에게 다가가 5프랑 지폐를 내밀며 버찌를 좀 따도 괜찮은지 물었다. 청년은 내 지폐를 받지 않았다. "이 나무는 제 것이 아니기 때문에 제 마음대로 할 수 없어요."

그 시절에는 마르크화의 가치 하락 때문에 5층짜리 대저택도 2만 5,000프랑이면 구입할 수 있었다. 내가 그 매매 현장을 본 적도 있다. 어느 부인이 짐을 실어보낼 합승마차를 불렀다.

"비스바덴은 참 아름다운 곳이에요! 여기에 집 한 채를 갖고 있으면 참 좋겠어요."

"어느 동네를 원하시는데요?" 마부가 물었다.

"어머! 나는 두 시간 후면 떠날 건데요."

"두 시간이면 충분합니다."

마부가 집 여러 채의 사진이 들어간 포스터를 보여주었다. "자, 여기서 고르시기만 하면 됩니다."

부인이 놀라서 아무 말도 못 하는 동안 마부는 잽싸게 전화기를 붙잡고 독일어로 뭐라고 말했다. 그러고는 돌아와서 이렇게 말했다. "5분 안에 주택 관리인이 옵니다. 공증인에게도 대기하고 있으라고 일러두었습니다."

부인이 정신을 차리기도 전에 주택 관리인이 차를 몰고 와서 그녀를 태웠다. 관리인이 그 일대를 돌면서 집 여러 채의 외관을 보여주었다. 시간이 없으니 내부는 못 본 채 골라야 한다는 것이었다. 그녀는 출발 전에 점심도 먹어야 했으므로 공증인이 호텔로 출장을 나와서 계약서를 작성했다. 공증인은 그녀가 독일어를 모르는데도 자신은 매입자에게 계약서 전문을 읽어주어야 할 법적 의무가 있다고 알렸다. 계약서를 거의 다 읽었을 즈음, 부인이 잠시 식당 발코니로 다가갔다.

"처음부터 다시 시작하겠습니다. 법률상, 매입자는 계약서를 낭독하는 자리에서 잠시도 이탈하면 안 됩니다." 공증인이 말했다.

다행히 발코니로 통하는 문이 닫혀 있었기 때문에 그녀는 자리를 이탈하지 않은 것으로 간주되었다.

경이로우리만치 청결한 도시 비스바덴은 청결 하면 빠지지 않는 나라 네덜란드를 생각나게 했다. 내가 어릴 때 들은 얘기로는 네덜란드에서는 개와 당나귀도 꼬리 아래에다 작은 바구니를 차고 다니면서 거기에다만 똥을 싼다고 했다. 1897년경 라피트 거리의 내 화랑에서 최초의 반 고흐 전시회를 열 때 나는 네덜란드에 가보았다. 똥바구니를 차고 다니는 개나 당나귀는 못 봤지만 거리에서 똥을 본 적도 없었다.

그 여행에서 매력적인 네덜란드 화가 얀 투롭을 알게 되었다. 그는 내가 『화가-판화가 화집』을 만들 때 네덜란드에서 석판화를 보내주었다. 그의 데생에서 풍기는 독특한 개성은 충격적이었다. 나중에 이 네덜란드 화가의 선조 중에 인도인이 있다는 말을 듣고 나서야 그 독보적인 스타일을 이해할 수 있을 것 같았다.

지금도 생각만 하면 웃음이 나는 사소한 사건이 하나 있다. 나는 네덜란드에서 길을 잃고는 행인에게 말을 걸었다. 현지인이 알아듣게 말한답시고 레위니옹섬의 흑인식 프랑스어를 약간 썼다. 그 사람이 고개를 가로젓더니 현지어를 섞어가면서 뭐라 뭐라 나에게 말했다. 그러다 나중에는 나보고 프랑스어를 할 줄 아느냐고 물었다. 그는 나에게 길을 가르쳐주고 나서 이렇게 말했다. "아까 그건 어느 나라 말입니까? 세상천지에 그런 언어는 처음 들어봤네요."

나는 네덜란드를 떠나 북구의 다른 도시들도 둘러보았다. 어느 도시, 어느 호텔에서는 금처럼 반짝거리는 구리 제품에 발길을 멈추었다. 하녀들이 부지런히 가구를 닦고, 바닥을 쓸고, 먼지를 터는 모습이 보기 좋았다. 나는 마침 점심시간에 그곳에 도착했다. 식사를 마치고 문이 열려 있는 '화장실' 앞을 지나다가 어린 하녀가 열심히 청소하는 모습에 감탄하고 있는데 그녀가 갑자기 고개를 들었다. 여사장이 "캇지"라고 외쳤다. 그녀는 식기 상자를 손에 들고 하녀에게 뭐라고 꾸지람을 했다. 말 잘 듣는 캇지는 조금 전까지 변기를 닦던 그 손걸레로 은제 식기를 문지르기 시작했다.

프랑스인들이 으레 그렇듯 나도 외국보다 우리나라를 더 모른다. 그 점이 못내 유감스럽다. 하지만 나는 순전히 나 좋자고 여행을 가본 적이 없다. 내 침대, 내 집 하녀, 그리고 내가 역을 못 찾아 헤매는 일 없도록 잘 이끌어줄 가이드를 다 데려갈 수 있다면 여행도 싫지 않을 것이다. 다시 말해, 나에게 여행이란 어쩔 수 없이

가는 것이었다. 내가 프랑스에서 좀 아는 여행지는 의사의 권유로 요양을 했던 비텔과 비시, 이 두 곳뿐이다.

비시에서 요양을 할 때 전 세계 학자들의 시선이 거기서 가까운 글로젤에 쏠려 있었다. 프라댕이라는 그 고장 토박이 청년이 아버지의 밭에서 일을 하다가 고대 유물을 다량 발견했기 때문이다. 그림과 알 수 없는 기호로 뒤덮인 돌과 부싯돌을 보고 일부 고고학자들은 신석기시대 유물이 틀림없다고 했다. 하지만 또 다른 선사시대 전문가들은 프라댕이 가짜 유물로 사기를 치고 있거나 다른 공모자가 있을 거라고 주장했다. 전문가들의 치열한 논쟁으로 세계는 두 편으로 갈라졌다. 나는 내가 잘 알지도 못하는 이 논쟁에 말려들어 갈 거라고는 상상도 하지 못했다. 자초지종을 말하자면 이렇다.

비시에서 치료를 받던 중에 『야수라고 부르는 짐승들』의 저자 드메종을 만났다. 점심을 먹고 공원을 거닐다가 갑자기 그가 이렇게 제안했다. "볼라르 선생, 오늘 오후 일정이 어떻게 됩니까? 우리와 글로젤에 가지 않을래요? 여기서 30분밖에 안 걸립니다."

잠시 후, 우리는 자동차를 타고 작은 농가 앞으로 갔다. 건물 중 하나에 "글로젤 박물관. 입장료 4프랑"이라는 푯말이 붙어 있었다.

안에 들어가 보니 뭐가 뭔지 잘 보이지도 않았다. 창이 너무 작아서 공간의 반은 아예 빛이 들어오지도 않았다. 벽면에 신비한 신석기 유물을 전시한 진열장이 두 개 있고, 관람객은 열 명쯤 있었다. 그중 두 명은, 교육공무원 약장略章을 보건대 교수들 같았다. 그들은 그 집 주인(프라댕의 부친)의 눈총을 받으며 뭔가를 열심히 수첩에 적거나 그렸다. "뭐가 뭔지 알아보지도 못하겠네."

420

한 명이 투덜댔다. 실제로 눈에 들어오는 물건은 딱 세 가지, 그곳을 방문한 명사들의 이름이 적혀 있는 큰 판, 방명록, 비시 지역신문에서 스크랩한 루마니아 국왕 사진뿐이었다. 사진 밑에는 "글로젤의 왕"이라고 손으로 쓴 글씨가 있었다.

나의 동행들은 진열장 앞에서 글로젤의 신비를 탐색 중이었다. 문간에 루이필리프 양식 소파가 있기에 나는 거기 가서 앉았다. 탁자에는 잡지가 꽤 많이 쌓여 있었는데 특유의 보라색 표지를 보고 한눈에 《메르퀴르 드 프랑스*Mercure de France*》임을 알았다.

"아니, 여기 와서 누가 이걸 읽나요?" 내가 부친 프라댕에게 물었다.

"내가 읽지요!"

"이걸 왜 읽으시는데요?"

"교양을 쌓으려고요."

이 말을 듣고 다른 시골 사람이 자기 동행에게 말했다. "신석기 시대는 잘 모르지. 하지만 농사*에 관한 한, 귀리 농사 다음에 밀 농사를 지었으면 다시 귀리로 가야 하는 것이 정석이거늘……."

그때 누군가가 외쳤다. "발굴 현장으로 갑시다!"

관람객 무리가 이동했다. 부친 프라댕과 교수로 보이는 공무원 둘이 앞장섰다. 관람객 중에는 의사, 아마추어 지질학자, 드메종 선생, 젊은 여배우, 레몬 부인 그리고 물론 나도 있었다.

현장은 작은 언덕 아래에 있었다. 가다 보니 밀밭과 옥수수밭 사이에 곱고 푸르스름한 작물이 자라는 밭이 보였다. "저기는 뭘

* 부친 프라댕이 '교양'이라는 뜻으로 쓴 단어 'culture'에는 '농사'라는 뜻도 있다. ─옮긴이

심은 건가요?" 내가 물었다. 아마추어 지질학자가 그 근처에서 풀 뜯어먹는 가축을 지키고 있던 소녀에게 물어보았다. 귀여운 소녀는 책을 열심히 읽고 있었다. 나는 글로젤 논쟁을 다룬 출판물이려니 짐작해보았다. 하지만 우리의 양치기 소녀는 글로젤 열풍에 휩쓸리지 않았던 모양이다. 그 책은 선사시대 문제와 무관하지만 내 생각에는 그 못지않게 흥미진진한 아르센 뤼팽의『기암성』이었다.

그 소녀에게 우리의 시선을 끄는 파란 꽃을 가리켜 보였다. "저 식물은 뭐니?"

"난 양에 대한 것밖에 몰라요." 소녀가 대답했다.

하지만 그 순간 지나가던 사람이 "이봐요! 그거 돼지감자예요!"라고 큰소리로 말해주어 우리의 궁금증은 풀렸다.

발굴 현장에 도착하니 벌써 다섯 시였다. 점토성 흙바닥에 여기저기 파놓은 구덩이들이 보였다. 거기서 잠시 돌아다녔지만 주목할 만한 것은 없었고, 우리는 귀로에 올랐다. 비시로 돌아가는 차 안에서 동행이 물었다.

"볼라르 선생, 어떻게 보셨습니까?"

그때 발밑에 뭔가 걸리는 느낌이 났다. 구두창을 살펴보니 대갈못 조각 하나가 걸려 있었다. "유레카!" 나는 그렇게 외치고 그 쇳조각을 사람들에게 내밀었다.

"보세요! 대갈못이지요? 내 추론은 이렇습니다. 프라댕의 땅에는 옛날에 일종의 조립식 주택이 있었을 겁니다. 그런데 그 집 주인이 거기가 지겨워져서 주거지를 옮기다가 온갖 '잡동사니'를 그냥 골짜기에 내던졌고 나중에 거기에 흙이 덮여 내처 파묻혀 있지 않았을까요?"

"조립식 주택이라! 그럴싸하네요! 그러면 왜 신석기시대의 기반이 없었는지도 설명이 되고요! 가령 애호가의 소장품들이었다면, 프라댕이 발굴한 유물들의 시대가 제각각으로 보이는 것도 납득이 갑니다. 콜레주 드 프랑스 교수 카미유 쥘리앙의 가설이 좀 더 그럴싸해지는군요. 그 교수 말로는, 거기가 원래 마녀가 주술용품을 모아놓은 은둔처였을 수도 있다고 했거든요."

나는 이 버려진 소장품이라는 발상에서 출발한 가설을 《레 누벨 리테레르》(1929년 10월 29일자 호)에 기고했다. 사람들은 내가 기발한 농담을 한다고 생각했지만 나는 굳이 반박하지 않았다. 하지만 나중에 카미유 쥘리앙 교수가 주인이 버리고 간 소장품설을 주장했다는 것을 알았을 때는 깜짝 놀랐다.

내가 다녀본 나라 중에서 가장 인상적이고 가장 형식을 중시하는 나라는 영국이었다. 영국 친구들은 자기네들의 행동 원칙이 그런 건지, 외국인이 영어로 의사 전달만 하는 게 아니라 발음까지 완벽해야 상대를 해주는 모양이다. 게다가 프랑스인 여행자는, 영어에서 왔지만 프랑스에서 다른 뜻으로 쓰이는 단어들 때문에 혼동을 겪는다. 런던에서 내가 묵었던 호텔에서는 프랑스어를 구사하는 직원이 있다고 자랑을 했다. 내가 극장에 갔다가 밤늦게 돌아와서 직원에게 뭘 물었더니 그는 조용히 푯말을 손가락으로 가리켰다. "프랑스어 구사 직원은 취침 중입니다." 나는 내 영어 발음이 충분히 괜찮다고 생각했으므로 당당하게 다시 말했다. "워터클로짓water-closet, 화장실." 영국인 직원이 눈을 동그랗게 떴다. "왓What?" 나는 몹시 무안했다. 다행히 영어에 능통한 다른 프랑스인이 도움을 주었다. 영국에서 '화장실'을 지칭하

는 단어는 'toilet'이라는 것을 그때 알았다. 나는 영어를 잘하는 프랑스인을 만난 김에 'no smoking'이 뭔지 물어봤다. 내가 아는 'smoking'의 뜻은 '턱시도'였기 때문에 그 푯말을 열차에서 보고 다른 객차는 턱시도를 입어야만 탈 수 있는 건가 생각했다. 그 사람이 그건 '금연'을 뜻한다고 가르쳐주었다.

나는 런던에 정장을 챙겨 갔다. 어느 집 만찬에 초대받아 가면서 그 옷을 걸치고 갔다. 그 집에 도착했는데 현관에서부터 사람들의 시선이 따가웠다. 나중에 호텔로 돌아왔는데 내 실크 정장 바지가 그대로 걸려 있는 것이 아닌가. 그제야 내가 옷을 갈아입다가 깜박하고 평상복 바지를 그대로 입고 갔다는 걸 깨달았다. 옷 잘 입는 영국인들이 검은색 실크 재킷에 받쳐 입은 파란색 바지를 파리의 최첨단 유행으로 봐줬을지도 모른다고 생각하기로 했다.

사실 나는 위엄과 질서가 여실히 느껴지는 이 나라를 굉장히 좋아한다. 내가 런던에 처음 갔을 때는 봄이었는데 공원마다 아주 특별한 초록색을 띠고 있었다. 짙은 안개 너머로 보이는 초록색의 런던이 더없이 아름다워 보였다. 희부연 안개 속을 헤매다가 갑자기 『천일야화』에 나올 것 같은 멋진 건축물을 맞닥뜨리는 기분이란! 영국을 제2의 조국으로 삼은 프랑스 화가이자 내 친구폴 마즈가 런던을 안내해주었을 때 바로 그런 기분을 느꼈다.

길에서 만나는 영국인은 완벽한 영어 아니면 상대도 해주지않지만 민중과 직접 부딪치는, 국가의 대변자 영국 경찰은 언제나 도움의 손길을 내밀 태세다. 하루는 호텔에서 나와 우체통을 찾고 있었다. 어떤 경찰이 마침 우편물을 들고 사방을 두리번거

리는 나를 보고는 저만치서부터 뛰어와 흰 장갑 낀 손으로 우체국을 알려주었다.

그리고 일단 소개를 받은 영국인의 가정에 초대받으면 얼마나 정겨운 대접을 받는지 모른다. 폴 마즈가 자기 친구 집이라면서 나를 어느 가정으로 데려갔다. 하인이 나오더니 "주인어른은 안 계십니다. 하지만 기다리실 친구분들을 위해 다과상을 준비해놓았습니다"라고 했다. 그래서 우리는 집주인을 기다리며 차를 마셨다. 하지만 귀가가 너무 늦어지는 것 같아서 폴 마즈의 집으로 갔다. 그곳에서는 마즈의 그 친구가 집주인이 돌아오기를 기다리며 차를 마시고 있었다.

그해에 '영국박물관'에 저주의 힘을 지닌 미라가 있다고 소문이 났다. 나는 원래부터 미스터리와 관련된 모든 것, 알 수 없는 어둠의 힘을 두려워했다. 그래서 영국박물관 관람을 계속 미루었다. 런던에는 다른 미술관이 널리고 널렸으니까! 프랑스 미술이 영국에서 공공 미술관과 개인 소장품을 가리지 않고 점점 더 입지를 넓혀가는 것을 볼 수 있어서 몹시 기뻤다. 인상파 화가들이 정통 화가들의 잔칫상 옆에 조그만 자리라도 펴고 앉을 수 있게 해달라고 애원한 지 채 50년도 지나지 않았다. 그런데 영국처럼 전통을 중시하는 나라에서 프랑스 인상파가 게인즈버러, 로렌스, 터너 같은 저명한 영국 화가들에게 금세 인정받았다. 오죽하면 런던 유수의 미술관과 유명 수집가들의 화랑을 가보지 않고는 마네, 르누아르, 드가, 모네, 세잔을 섭렵했다고 말할 수 없을 정도라고 하겠는가. 특히 새뮤얼 코톨드가 수집한 위대한 인상파 걸작들을 꼭 짚고 넘어가고 싶다. 코톨드는 자기 소장품 중에서 가장 중요한 것들을 런던의 미술관들에 기증하기도 했다.

1903년에 나는 모리스 드니의 삽화를 넣은 『예수 그리스도를 본받아』를 출간했다. 지금은 구할 수 없는 최고급 일본 종이에 그 중 다섯 부를 찍어서 '1번' 책은 교황 레오 13세 성하께 보내드릴 작정이었다. 나는 이 책 인쇄를 맡기면서 그 전에 출간한 『평행』도 소책자 형태로 맡겼다. 그런데 마가 꼈는지 그 소책자 한 쪽이 교황님께 드릴 『예수 그리스도를 본받아』에 들어가고 원래 본문은 소책자에 찍혀 나왔다.

『평행』을 판매하고 바로 다음 날 구매자가 그 문제를 지적해서 비로소 알게 되었다. 나는 사태를 바로잡고 싶었지만 구매자가 "웃기는 일입니다만, 그냥 이대로 소장하겠습니다"라면서 도로 들고 갔다. 그런데 『예수 그리스도를 본받아』는 교황께 헌정할 한 권만 남아 있었고 일본 종이에 찍은 나머지 책들은 다 주인에게 보낸 상태였다. 나로서는 『평행』에 잘못 들어간 페이지를 되찾을 방법이 없었다. 결국 『평행』의 구매자가 다시 찾아올 때까지 기다리는 수밖에 없었다. 하지만 30년 후에 다시 찾아올 줄이야. 그는 그동안 자기가 소장한 책이 그 상태로는 제값을 인정받지 못한다는 말을 많이 들었기 때문에 내가 30년 전에 제안한 교환을 원했다.

그리하여 『예수 그리스도를 본받아』 헌정본은 제대로 복원되었다. 이제 레오 13세의 후계자에게 그 책을 바치러 갈 일만 남아 있었다. 당시의 교황 비오 11세는 오랫동안 유명 도서관의 관장으로 일했기 때문에 책이 곧 일상이요, 책을 높이 기리고 책 취향이 뚜렷한 사람으로 이름나 있었다.

로마에 도착했더니 바티칸 대사 샤를루는 출타 중이었지만 대사의 자문관 자크 트뤼엘이 따뜻하게 맞아주었고 나를 위해 교황

접견을 신청해주었다.

교황이 계시다는 카스텔간돌포에 도착하자 몬시뇰(가톨릭 고위 성직자에 대한 경칭)이 나를 맞으러 나왔다. "책은 가지고 오셨습니까?" 그가 물었다.

그를 따라 어떤 방으로 들어가자 또 다른 몬시뇰이 나와서 나를 작은 방으로 데려갔다. 벽에 아무것도 걸려 있지 않고 가구라고는 달랑 탁자 하나밖에 없었다. 몬시뇰은 나에게 책을 케이스에서 꺼내라고 했다.

"대단한데요Maravaglioso!" 그가 장정을 보고 감탄했다. 나는 예의상 하는 말이려니 생각했다. 『예수 그리스도를 본받아』의 장정은 아주 단순했으니까.

"교황님이 나오시거든 무릎을 꿇고 두 손으로 책을 받들어 주십시오."

굳게 닫힌 문을 노려보고 있던 제복 차림의 잘생긴 장교가 갑자기 외쳤다. "무릎을 꿇으시오!"

내가 황급히 그 명령을 따랐을 때 교황은 이미 내 앞에 와 있었다. 보통 체격에 흰옷을 입고 아무것도 없는 밋밋한 방에 서 있는 그 모습이 화려한 복식을 갖추었을 때보다 더 위엄 있게 보였다.

교황은 나에게 일어나라고 말씀하셨다. 나는 두 손으로 책을 쳐들고 있었기 때문에 몬시뇰들이 나를 부축해서 일으켰고 교황께서 반지를 내미시는 모습도 보지 못했다. 교황은 내 책을 받아서 바로 펴보았다.

"뜻깊은 선물에 감사합니다. 우리는 이미 이 저작을 알고 있었지만 이렇게 아름다운 모양새는 아니었지요. 그런데 이렇게 훌륭한 장정본을 어떻게 구했습니까?"

"교황 성하, 제가 그 책의 발행인입니다."

교황은 책의 발행 연도를 찾아보았다. "34년 전!"

어쩌면 교황은 교회의 수장이라는 중책을 맡기 전, 오래된 과거를 추억하는 듯했다. 나는 용기를 내어 내가 발행한 책이 바티칸 도서관이 소장할 만하다면 그보다 영광스러운 일은 없을 거라고 말했다.

"우리는 늘 아름다운 책을 허투루 넘기지 않습니다. 나는 여전히 나 자신이 암브로시오 도서관에서 일하던 때와 그리 다르지 않다고 생각해요. 이제 당신에게 축복을 내리겠습니다."

나는 교황님의 사진에 친필 서명을 받을 수 있다면 더없이 기쁘겠다고 말했다.

"보좌관에게 말씀하시면 됩니다."

파리 언론은 교황이 노환으로 위중하다고 연일 떠들고 있었지만 웬걸, 그 팔순 노인은 더없이 꼿꼿하고 강건한 자세로 다른 방으로 발걸음을 옮겼다. 그 방에서 벽 쪽에 일렬로 무릎을 꿇고 있던 성직자 10여 명을 축복하고는 다시 노동자, 소시민, 젊은 부부 등이 축복을 기다리는 다른 방으로 건너갔다. 교황이 처소로 돌아간 후 보좌관이 다시 내게 왔다.

"교황님께서 그 '대단한' 책을 바로 살펴보시네요."

그가 교황 성하의 서명이 들어간 사진을 내밀었을 때는 "대단한데요!" 소리가 내 입에서 튀어나왔다. 사진에는 서명뿐만 아니라 글귀도 적혀 있었다. "마음을 담아서."

짧은 이탈리아 여행에서 나는 일정상 로마를 대충 둘러볼 수밖에 없었다. 로마는 안전한 도시 분위기가 났고 어디에나 질서

428

가 있었다. 그리고 다들 자기가 하는 일에는 전문적 식견이 있는 것 같았다. 사소한 점이지만 로마에서는 경적을 울리는 운전자가 없었다. 경적을 울리면 당장 500리라짜리 벌금 딱지가 날아왔다. 운전자들은 주의를 줄 일이 있으면 경적 대신 휘파람을 불었는데 여행자가 듣기에는 새가 지저귀는 소리 같았다. 그리고 내가 본 바로는 택시가 최신형이 아니었고 삯마차는 — 로마에는 아직도 삯마차가 많았다 — 비가 오거나 햇볕이 내리쬐면 마부석에 크고 낡은 파라솔을 쳤다. 내가 그 옛날 물건을 보고 놀랐더니 누가 로마는 지역색을 나타내기 위해 일부러 파라솔을 보존하는 거라고 말해주었다.

내가 묵는 호텔로 프랑스 대사 두 명이 와주었다. 그때부터 호텔 종업원들이 나를 "왕자님"이라고 불렀다. 내가 "나는 왕자가 아니에요. 내 이름은 앙브루아즈 볼라르입니다"라고 했더니 고개를 조아리면서 "예, 저하"라고 대꾸했다.

이탈리아의 큰 호텔들은 요리가 다 왜 그 모양인지 모르겠다. 이탈리아 음식의 특색을 버리고 전 세계의 입맛에 맞추려는 경향이 너무 심하다. 내가 미네스트로네(이탈리아식 야채수프)를 주문했더니 얼마나 놀란 눈으로 바라보던지. 나폴리에서조차 생선수프를 먹기가 쉽지 않았다. 내 친구는 모 호텔 식당 주방장이 직접 손님들 앞에 나와서 스파게티 면을 뽑는데 그 맛이 일품이라고 추천했다. 하지만 그 요리사의 풍성한 턱수염을 보니 그의 손맛을 느끼고픈 마음이 싹 달아났다.

퀴리날레 근처 프랑스 대사관에서 샹브랭 백작과 백작부인에게 받았던 환대는 영원히 잊지 못할 것이다. 나는 영광스럽게도 마르타 루스폴리 공주를 소개받았고, 공주의 안내로 로마를 함께

둘러보기도 했다. 마침 아름답게 해가 저무는 시각이었다. 성가대석에 아름다운 비잔틴 모자이크화가 있던 오래된 성당도 잊을 수 없다. 성당 관리인은 몸소 촛불을 들고 우리에게 그 그림을 보여주었다. 포룸은, 이렇게 말하기 좀 그렇지만, 별로 내 흥미를 끌지 못했다. 우리 옆에서 어떤 남자가 자기 아내에게 그곳에서 반란군이 자기네 대장을 처형하려 했을 때 카피톨리노 언덕의 거위들이 울부짖어서 경찰이 깨어났다고 설명하고 있었다. 나는 몇 가지 역사적 사실이 뒤죽박죽 섞여 있는 그 설명에 별로 놀라지도 않았다. 신문에서 봤는데 러시아에서 어떤 학생은 스파르타에 대해 설명해보라는 문제에 스탈린의 부인 이름이라고 답했단다!

나는 카피톨리노 미술관에서 로물루스와 레무스에게 젖을 물린 늑대 조각상을 빨리 보고 싶었다. 늑대상 자체는 정말 훌륭했지만 그보다 제작 시기가 늦은 티가 확 나는 로물루스와 레무스는 실망스러웠다.* 나는 무심코 "암늑대만으로도 훌륭한데 왜 그냥 두지 않았을까?"라고 투덜거렸다. 내 말을 들은 미술관 경비가 "관장님이 계셨으면 물어볼 수 있었을 텐데 유감이네요"라고 했다.

나는 카라칼라 욕장의 외관에 깊은 인상을 받았다. 입장이 마감되어 안에 들어갈 수는 없었다. 문지기 말로는 내부도 외부 못지않게 아름답다고 한다.

로마에서 나를 정말로 흥분시킨 것은 산 피에트로 대성당이었다. 너무나 완벽하게 균형 잡힌 건축물이어서 그런지, 장대한 규

* 이 조각상에서 늑대 자체는 기원전 5세기에 에르투리아인들이 만든 것으로 추정되지만 젖을 빠는 로물루스와 레무스는 15세기에 추가한 것이다. —옮긴이

모보다 장소 자체의 위엄에 완전히 압도당했다. 대성당의 강력한 인상 덕분에 관광객들이 그곳을 종교적 성소가 아니라 미술관 드 나들듯 오간다는 사실은 아무도 문제 삼지 않는 것 같았다. 비록 미사는 부속 예배실에서 드린다고 하지만 말이다.

로마의 미술관, 특히 바티칸 미술관의 경이로운 예술 작품들은 이미 다른 사람들이 많이 다루었으니 나는 언급하지 않겠다. 그렇지만 대중이 걸작을 접하는 방식에 대해 다시 한번 생각해보는 계기가 되었다. 어느 가이드가 안티오페 작품군 앞에서 한 부부와 그들의 장성한 두 딸에게 설명을 하고 있었다.

"주피터는 안티오페를 좋아했는데 그녀에겐 이미 남편이 있었습니다. 남편은 질투심 때문에 안티오페를 탑에 가두고 다른 여자와 결혼을 했지요."

"그동안 주피터는 뭘 했을까?" 아내가 남편에게 물었다.

"가이드에게 물어보구려." 남편이 말했다.

"저도 그건 모르죠." 가이드가 대답했다.

〈주피터와 안티오페〉에 대한 설명은 그게 전부였다.

나는 특히 나폴리에 가보고 싶었다. 질서가 잘 잡힌 로마를 떠나 야하고 번쩍이는 옷차림의 여자들, 한가로이 빈둥대거나 대리석 계단에 누워서 자는 사람들을 보고 싶었다. 요컨대 전통적인 나폴리 부랑자들을 구경하고 싶다는 바람이랄까. 하지만 웬걸, 현실은 달랐다. 나폴리에 가보니 모두가 열심히 일하고 있었다. 부랑자는 눈 씻고 봐도 없었다. 카프리가 그렇게 예쁘고 좋다는 말을 들었기 때문에 섬으로 건너가는 배를 탔다. 뱃길이 참 예뻤다. 드디어 섬에 내렸다. 나는 알록달록한 손수건을 머리에 두른

여자들을 보고 외쳤다.

"이 섬에는 향토색이라는 게 살아 있군!"

나와 동행한 친구가 찬물 끼얹는 소리를 했다. "저건 프랑스 칸에서 파리 여자들이 유행시킨 거야. 작은 모자 대신 저렇게 색이 고운 손수건을 머리에 쓰는 게 유행이라고."

친분이 돈독한 미국인이 여럿 있다 보니 내가 미국에 딱 한 번밖에 가보지 않았다고 말하면 다들 놀란다. 심지어 나에게 이렇게 말한 미국인 친구도 있었다. "뉴욕에 도착하거든 내 이름만 대. 당장 짐꾼들이 출동해서 자네를 우리 집까지 편히 모시고 올 테니까."

아메리카 대륙이, 가장 행복했던 내 어릴 적 추억과 관련이 있는데도 왜 진작 그곳에 갈 생각을 하지 않았는지 나도 잘 모르겠다. 언제였던가, 근사한 사륜마차와 위풍당당한 신사의 모습을 새긴 판화를 보았다. 신사는 큰 궤짝에서 장난감을 꺼내 아이들에게 나눠주고 있었다. 그 판화 제목은 〈미국 삼촌〉이었다.

"엄마, 미국 삼촌은 모든 아이에게 다 있는 거예요?"

"응, 부모님 말씀 잘 듣고 착하게 지내면 미국 삼촌이 온단다."

하지만 나의 미국 삼촌은 결코 오지 않았으므로 이런 생각이 들었다. '어쩌면 삼촌이 미국에서 날 기다릴지도 몰라.' 그러나 나의 미국 삼촌은 50년 후 파리에서 만난 동료 화상 에티엔 비뉴였다고 해도 과언이 아니다. 비뉴는 나에게 이렇게 제안했다. "뉴욕에 있는 내 화랑에서 세잔 전시회를 열 예정입니다. 당신이 이 전시회 개회를 맡아줬으면 좋겠어요."

열차 여행 코스도 잘 못 짜는 내가 그렇게 먼 대륙에 간다고 생

각하니 눈앞이 캄캄했다. 게다가 나는 심각한 길치다! 어느 정도
냐 하면, 복도 불이 꺼져 있으면 내 집 안에서도 식당과 주방을 헷
갈려한다! "무슨 일이 일어나기라도 바랍니까? 내가 직접 마르티
냐크 거리에서 당신을 데리고 갈 예정이고 돌아올 때도 출발 지
점으로 무사히 데리고 올 겁니다." 요컨대 나는 보험회사가 '책
임 배송'을 보장하는 미술품처럼 대우를 받았다. 그래서 미국행
을 결정했다.

미국에 도착한 날 저녁, 우리 일행은 브로드웨이에 갔다. 거기
서 뉴욕의 삶이 어떤 것인가를 보았다. 색과 소리와 움직임의 난
폭한 조합, 군중의 광적인 흥분, 건물을 도배한 네온사인 간판들
의 춤 말이다. 눈은 어딜 봐야 할지 모르겠고, 거리의 소음만으로
도 귀가 따가운데 경찰차와 구급차 사이렌은 왜 그리 자주 울리
던지. 게다가 어떤 여자가 확성기를 입에 대고 뭐라고 계속 떠들
어 대고 있었다. 미국 대선 후보 아무개의 장점과 공약을 홍보하
는 중이라고 한다. 그런데 그 아수라장 속에서도 도로 교통은 경
찰관 한 명 없이 신호등만으로 완벽하게 통제되고 있었다.

도착 이틀째 되는 날에는 인터뷰가 있었다. 미국에서는 절대
로 빠지는 법이 없다는 질문이 나에게도 날아왔다. "당신의 몸값
은 얼마나 되나요?"

"맙소사, 내가 가진 것은 그림 보는 눈밖에 없고 내 생각에 그
림의 가치는 따질 수 없는 겁니다. 하지만 점점 더 미술 애호가들
의 의견이 중요시되는 것 같습니다."

"그럼 제가 여기서 선생님이 어느 정도 가치가 있는지 수치화
해보지요."

인터뷰 바로 다음 날《더 뉴요커》에서 "굉장한 앙브루아즈"라

는 제목의 기사를 읽었다. 그 기사에 따르면 나는 '600만 달러' 어쩌면 '800만 달러'의 사나이라나! 그 기사를 작성한 기자를 다시 만났다.

"제가 쓴 기사 보셨습니까?"

"네……."

"괜찮던가요?"

"으흠! 쓰는 사람 마음이겠지요. 1,000만, 2,000만…… 아예 5,000만 달러라고 하지 그러셨어요?"

"그저께 미국에 도착하셨잖아요? 48시간 만에 미국 사람 다 됐다고 자랑하셔도 되겠습니다."

나는 5,000만 달러도 평범한 미국인을 놀라게 하기에 충분한 돈이 아니라는 사실을 차차 알게 되었다. 신문 가판대에서 시카고의 어느 부유한 상속녀가 4,500만 달러의 유산을 받았다는 표제를 봤다. 내 뒤를 지나가던 배달부가 그걸 보고 뭐라고 외치자 함께 있던 친구가 껄껄 웃었다. 왜 그러느냐고 물었다.

"저 사람 하는 말이 웃겨서 그래. '5,000만 달러도 안 되네! 엄청난 부잣집 딸인 줄 알았는데!'라고 하잖아."

미국에 도착해서 맨 처음 받은 질문 중 하나는 이것이었다. "미국 여자를 어떻게 생각하세요?"

미국 여자는 참 매력적이라고 대답했다.

"미국 여자랑 프랑스 여자 중에서 어느 쪽이 더 예뻐요?"

"미국 여자를 볼 때는 미국 여자가 제일 예쁜 것 같고 프랑스 여자를 볼 때는 프랑스 여자가 제일 예쁜 것 같습니다."

"그럼 미국 여자와 프랑스 여자를 동시에 본다면요?"

"저는 파리스처럼 되고 싶지 않습니다.* 사과를 둘로 쪼개 나눠줄 겁니다."

그 기자는 또 이렇게 물었다. "동물원에는 가보셨나요?"

"네, 동물원에 가서 곰을 봤습니다. 숲에서는 마주치고 싶지 않은 녀석이더군요."

"다람쥐도 보셨어요?"

"엄청나게 귀엽더군요."

그런데 인터뷰어는 이 대화를 요약해서 이렇게 기사를 냈다. "볼라르 씨는 미국 여자를 좋아하지만 다람쥐를 더 좋아한다!"

또 다른 인터뷰 일화가 있다. 이런 질문을 받았다.

"몇 층짜리 집에 사세요?"

"삼 층 집입니다."

"어머, 의외네요. 우리는 선생님이 최고의 걸작들로 다섯 층을 가득 채우고 사실 거라고 생각했는데……. 세잔, 르누아르, 드가를 발굴한 분이시잖아요?"

"무슨 말씀이신가요! 1876년에 나는 고작 열 살이었고 프랑스 본토에서 멀리 떨어진 레위니옹섬에 살고 있었습니다. 세잔을 발굴한 사람은 쇼케 선생을 위시한 몇몇 애호가들이었지요. 그리고 드가와 르누아르는 1876년부터 뒤랑 뤼엘, 메리 카사트, 테오도르 뒤레, 뒤랑티 같은 분들을 통해 알려지기 시작했어요. 그분들에게 공을 돌려야 합니다."

* 그리스 신화에서 파리스가 가장 아름다운 여신에게 주기로 한 사과를 아프로디테에게 주어 헤라와 아테네의 원한을 산 일을 가리킨다. — 옮긴이

"아니죠, 아니에요, 선생님이 드가, 세잔, 르누아르를 발굴하신 겁니다."

그게 아니라고 바득바득 우기기도 뭐했다. 가령 세잔의 전시회를 맨 처음 연 사람은 나였기 때문이다. 그리고 엑스의 거장이 회화에 자유를 불러온 인물로 통한다는 이유로 어쩌다 보니 화가가 누려야 할 영광을 내가 대신 누리기도 했다. 강연을 하러 갔더니 사회자가 "볼라르 선생의 방문으로 미국은 자유의 숨결을 잠시나마 느끼게 되었습니다"라고 말하지 않겠는가.

내가 여행 짐을 풀 때 그 자리에 있던 사람들이 프랑스에서 챙겨온 성냥 두 상자를 보고 얼마나 어이없는 표정을 지었는지도 기억난다. 탁자마다 무료 성냥을 놓아두는 나라에 성냥을 챙겨오다니! 하녀에게 짐을 싸면서 성냥도 꼭 챙기라고 당부한 사람은 다름 아닌 나였다.

꼭대기가 거의 보이지 않을 정도로 우뚝 솟은 뉴욕의 건물들은 모양새가 예상 밖이었다. 어떤 건물은 벨기에의 이프르타워를 흉내낸 것 같았고, 또 어떤 건물은 베르사유궁의 예배당과 비슷했다. 그중에서도 꼭대기에 레지옹 도뇌르 훈장의 십자가가 달린 건물이 기억난다. 건물주가 훈장 수훈자라는 사실을 행인들에게 알리려고 그렇게 지었다고 한다.

모양새가 예상 밖이었다고 말한 이유는 오만 가지 건축 양식을 다 찾아볼 수 있어서였다. 고딕 양식, 르네상스 양식, 아무 특징 없는 서민 아파트까지 나란히 붙어 있었다. 그래도 일단 조명이 들어오면 그 모든 건물이 꿀 대신 전기가 흐르는 벌집 비슷해 보였다. 그래서 각기 다른 건축 양식도 큰 덩어리로 보면 하나의 양식, 전에 없던 선구적 양식이라고 할 만했다. 어쨌든 그 양식 덕

분에 뉴욕은 세상에 둘도 없는 도시였다.

할렘! 친구들이 이 흑인들의 도시에 있는 어느 식당으로 나를 데려갔다. 저녁을 먹고 미국 대선에 대한 라디오 방송을 들었다. 주방의 열린 문 틈으로 흑인 하녀가 닭털을 뽑는 모습이 보였다. 그녀는 카니발에서 쓰는 것 같은 종이 모자를 쓰고 있었다. 우리의 음식 시중을 들었던 흑인이 그녀에게 다가가 앞치마를 둘러주었다. 닭털 손질이 끝나자 두 사람은 경건하게 입을 맞추고 식당에 나와 춤을 추었다. 서로 이마를 맞대고 추는 그 춤이 '텐더리스tenderesse'라고 누가 가르쳐주었다. 그들은 이글거리는 눈빛으로 서로 뜨거운 말을 주고받았지만 표정은 청동상처럼 굳어 있었다. 그 무표정은 언제 드러날지 모르는 광적인 기질을 감추는 가면이었다. 주방에서 한바탕 소음이 일어나는가 싶더니 두 흑인이 미친 듯이 웃어 댔다. 닭 한 마리가 닭장에서 도망쳤다가 고양이에게 쫓겨 기껏 숨은 곳이 솥단지 안이었기 때문이다.

저녁을 먹고 흑인들의 공연을 보러 갔다. 워그램홀에서 파리 전체를 사로잡을 만한 공연을 보았다. 할렘의 흑인 배우들이 분위기를 마구 띄우는 그런 유의 공연이 아니었다. 함께 공연을 본 친구들이 그 극단이 최근에 〈맥베스〉도 무대에 올린 바 있다고 말해주었다. 그들의 〈맥베스〉를 보지 못해 얼마나 아쉬웠는지 모른다!

미국인 하면 떠오르는 특징 중 하나는 자기 집 손님에게 더없이 너그럽다는 점이다. 거리에서는 모두가 낯선 타인 같고 나와 비슷한 사람은 한 명도 없는 것 같지만 미국인 가정에 손님으로

가면 내 집처럼 편안한 느낌이 든다. 좀 웃기지만 나는 미국에서 위스키를 난생처음 마셔보았다. 위스키의 본고장 영국에서는 난생처음 칵테일을 마셔봤는데 말이다. 솔직히 말하자면, 두 가지 술 모두 한 번 경험으로 족했다.

비뷰의 제안으로 함께 영화를 보았는데 여배우가 정말 매력적이었고 목소리도 황홀했다! 나는 그 영화가 파리에서도 상영된 적이 있는지 물었다.

"원작이 프랑스 영화인데요? 미국판으로 리메이크한 겁니다."

"저 아름다운 여배우는 미국의 스타 여배우 맞지요?"

"미국의 스타 여배우? 미스탱게트*잖아요!"

기절초풍할 일은 또 있었다. 영화관에서 〈오래된 돌〉이라는 제목의 영화를 보았다. 그 영화에 대단히 아름다운 석조 건축물들이 나왔다. 상영이 끝난 후 그 경이로운 건축물들이 어느 나라에 있는지 물어보았다. "파리에 있는 교회들입니다만."

카페에서 어느 미국인 청년을 만났다. 청년이 갑자기 나에게 양해를 구했다.

"잠깐만요."

그는 카페에서 나가더니 길가에 서 있던 어떤 자동차로 향했다. 청년은 그 차의 운전자와 잠시 대화를 나누고는 다시 내 자리로 돌아왔다.

"고생을 많이 한 사람이에요. 이번에 감옥에서 출소했답니다.

* 프랑스의 배우이자 가수. 한때 전 세계에서 가장 출연료가 높은 배우였을 만큼 대스타였다. ─옮긴이

벌써 두 번째고요."

청년은 그 사람의 딱한 사정을 속속들이 늘어놓기 시작했다.

"어릴 적부터 친구 사이인가 봐요?" 내가 물었다.

"아뇨, 오늘 처음 본 건데요? 차 앞에 굉장히 잘생긴 개가 있어서 어디서 그런 개를 구했는지 물어보러 간 겁니다."

"아, 그렇습니까…… 음, 그런 걸 물어볼 만한 상대라면 평소 친하게 지내는 사람 중에도 있지 않나요?"

"천만에요. 아시잖아요. 잘 아는 사이일수록 더 경계합니다. 아무 얘기나 다 하지 않는다고요. 아까 그 개 주인은 뉴욕에 잠시 들른 사람이래요. 그러니까 나에게 자기 얘기를 숨김없이 할 수 있었던 겁니다."

뉴욕에 도착했을 때의 전망이라든가, 프랑스로 돌아오는 배에서 마지막으로 눈에 담았던, 거인들이 쌓아올린 정육면체 같은 건물들은 아직도 잊히지 않는다. 뉴욕은 실로 타이탄들의 도시였다. 뚜렷한 증거가 될 만한 예화를 들겠다. 원래 뉴욕은 어느 한쪽으로 계속 도시가 팽창하는 추세였다. 그런데 록펠러라는 단 한 사람의 의지가 그 팽창을 막았다. 이 석유왕은 선언했다. "그리 어려운 일도 아닙니다. 내가 도시 중심부 땅을 사겠습니다. 거기에 서민을 위한 다가구 주거용 건물을 짓겠습니다." 그는 자기 말대로 했고, 주거 수요로 인한 팽창은 저지되었다.

나는 록펠러 '센터'의 비범한 경관에 감탄했다. 가이드 노릇을 해준 미국인 친구는 이렇게 말했다. "풋! 지은 지 벌써 4년이 됐어. 요즘 같으면 더 세련되게 지었을 텐데 말이야."

내 호기심을 자극한 물건이 있었다. 내 동행이 어깨띠로 둘러

메고 나온 망원경이 그것이었다. 그는 좀 걷다가 망원경을 들고 는 어느 건물의 창문을 관찰했다.

"아! 내 차 쓸 수 있겠군, 번호가 보여."

친구가 내게 망원경을 건네주었다. 과연 그 건물 어느 창문에 서 자동차 판매점 표시와 차 한 대를 볼 수 있었다.

나는 다른 건물을 다 내려다보는 초고층 빌딩이 궁금했다. 그 래서 가이드에게 물었다.

"아주 높은 건물에 올라가고 싶어요. 150층쯤 되나요?"

"뉴욕에서 가장 높은 건물도 82층입니다. 현재의 기술로 그보 다 더 높은 건물을 짓기란 어려운가 봅니다."

"그 건물 꼭대기까지 올라가는 데 시간은 얼마나 걸립니까?"

"1초에 한 층 정도? 하지만 엔지니어들은 승강기 속도를 더 높 일 수 있을 거라고 하더군요."

우리는 항구 쪽으로 갔다. 가이드가 말했다.

"저 빌딩숲 좀 보십시오, 정말 예쁘지 않습니까?"

"네, 거대한 나무 앞에 서 있을 때처럼 경이로운 기분이 드네 요."

"세계에서 가장 큰 나무는 값이 얼마나 할까요?"

"글쎄, 나도 모르지요. 수천 달러 하려나요?"

"고작 수천 달러짜리를 5,000만 달러 넘는 건물에 비교하다니 요!"

"그게 뭐 어때서요? 키가 아주 큰 나무를 보면 감탄이 나오지 않나요?"

"아이고, 선생님, 나무가 멋있고 말고의 얘기가 아닙니다. 목

재 장사의 관점에서 말하는 거예요."

나는 세계에서 가장 높은 건물에 올라가 봤다는 자랑거리를
하나 만들고 싶었지만 나의 안전을 책임지는 사람이 이 계획을
실현할 여지를 주지 않았다. 그러다 프랑스로 돌아가기 전날, 나
의 '멘토'가 드디어 이렇게 말했다.

"자, 이제 어디 올라가고 싶으면 그렇게 하십시오."

"아! 왜 오늘에서야 허락하시는 겁니까?"

"이제 선생의 강연 일정이 다 끝났으니까요."

나는 초고층 빌딩 전망대와 강연 일정이 무슨 관계가 있나 싶
어 그를 빤히 쳐다보았다.

"어떤 연로하신 분이 전망대 엘리베이터를 타고 올라가다가
심장마비를 일으켰지요."

"심장마비요?"

"그래요, 돌아가셨다는 말입니다. 그래서 일정을 다 소화할 때
까지는 전망대 방문을 미루는 편이 좋겠다 생각했지요."

미국에서는 몹시 진귀한 물건을 몹시 희한한 취향의 전시실에
서 발견하기 일쑤라서 당황스럽다. 내가 방문한 그 집만 해도, 모
든 방이 각기 다른 양식으로 꾸며져 있었다. 고딕방, 엠파이어방,
르네상스방 등등. 그런데 계단을 돌아나오면 근사한 르누아르가
떡하니 나타난다……

그러한 괴상한 전시 방식은 100여 점의 세잔과 200여 점의 르
누아르를 수집한 닥터 반스의 잘못이 아니다. 이 경이로운 보물
을 잘 보존하기 위해 반스 재단 미술관은 그때까지 프랑스나 그

외 다른 나라의 미술관이 신경 쓰지 않았던 문제, 즉 전시실의 온도 유지에 신경을 썼다. 반스 미술관 하나만으로도 미국 여행은 충분히 가치 있는 일이었다. 그렇지만 한때 세잔이나 르누아르 작품의 미술관 기증을 거부했던 모 관장이 일러주었듯이, 이 미술관을 찾을 때는 예술 후원자의 허가증을 주머니에 지참하고 방문하는 편이 안전하다. 유명한 애호가 R부인조차도 세잔, 르누아르, 그 밖의 현대 화파를 초기에 인정하지 않았다는 이유로 반스 재단 방문을 거절당했다고 하지 않았던가. 취향 공인 특허라도 빨리 만들어야 하지 않나 싶다. 나는 반스 재단 미술관에서의 강연을 하루 앞두고 비뉴가 디트로이트에 사는 어느 애호가에게 전화로 빨리 뉴욕으로 오라고 하는 말을 들었다.

"두세 달 안에는 거기 갈 시간이 없습니다." 그 애호가가 말했다.

"다음 주 일요일에 뉴욕에서 볼라르 씨가 강연을 하는데 그 기회에 재단에 몇 명 데려와도 좋다는 닥터 반스의 특별 허가를 받았습니다."

"반스 재단이 소장한 르누아르와 세잔을 볼 수 있는 겁니까? 만사 제쳐놓고 가겠습니다. 왕복 3,000킬로미터쯤이야 아무것도 아니지요!"

반스 재단에서 내가 낮은 층계에서 떨어지는 사고가 있었다. 어디 한 군데 부러지지 않은 게 천만다행이었다.

"아, 볼라르! 행여 당신이 여기서 잘못되면 내가 미술관 한가운데서 장례를 치러줄 거요." 집주인이 말했다.

이 말을 들은 두 미술사학자가 잠시 후에 내게 다가와 말했다.

"만약 선생이 여기 묻히신다면 어느 자리를 차지할까를 두고

442

우리끼리 얘기해봤는데요, 내 동료는 세잔의 〈목욕하는 사람들〉 아래에 묻히게 될 거라고 하는데 나는 아무래도 〈카드놀이 하는 사람들〉 아래가 유력할 것 같습니다."

그것은 내가 선택할 수 있는 일이 아니라고 대꾸할 수밖에 없었다.

리스본 시아두에 내렸는데 누가 나를 불렀다.

"아니, 볼라르 선생이 여기 웬일이십니까?"

나야말로 웬만하면 여행도 하지 않는 사람인데 파리에서 그렇게 먼 곳에서 나를 알아보는 사람이 있었으니 얼마나 놀랐겠는가.

사실 나는 내내 그 시대의 불안에서 기분전환이 될 만한 요소를 찾고 있었다. 그때까지 세계 정세가 몹시 시끄러웠어도 국제연맹이 우리의 안녕을 보장한다고 하니 비교적 평안하게 지냈다. 그런데 그리스의 저명한 공직자 폴리티스의 얘기를 듣고부터 심경이 달라졌다. 폴리티스는 국가들이 서로 공격하지 않기로 약속한 이상 전쟁이 터질 리 없다고 주장했다. 그때 어떤 여자가 식기 세트를 들고 오면서 물었다.

"하지만 약속을 했는데도 어떤 나라가 다른 나라를 공습하면 어떻게 되는 거예요?"

"우리도 그런 가능성을 생각해보지 않은 것은 아닙니다. 만약의 사태에 대비해 국제연맹 내에 정신적 무장해제 위원회도 두고 있어요."

정신적 무장해제? 나는 환상이 순식간에 날아가면서 미칠 듯이 겁이 났다. 그런 와중에 로베르 드 브롤리 공작에게 이런 제안을 받았다.

"나는 아내의 나라에서 부활절 휴가를 보낼 예정입니다. 우리와 함께 포르투갈에 가지 않으시겠습니까?"

이틀 후, 우리는 함께 리스본행 열차를 탔다. 스페인의 황폐한 들판을 가로질러 포르투갈에 도착해보니 사방에 초록이 무성했다.

몬데구 강변에 펼쳐진 아름다운 논, 부사쿠숲, 테조강의 물을 머금은 비옥한 들판과 그곳의 풀을 뜯어먹고 장차 캄포 페케누 경기장에 서게 될 황소들에 대한 묘사를 나에게 기대하지는 말라. 리스본 근교 카이카이스, 일명 '악마의 입'에 가서 비다가 우레 같은 소리를 내면서 휩쓸려 들어가는 장관을 보았던 일도 구구절절 묘사하지 않으리라. 폭포가 흐르는 아치형 암벽도, 동백꽃 흐드러진 숲도, 나무만큼 울창한 고사리 얘기도 하지 않으리라. 포르투갈인들의 깊은 신심을 간직한 마프라 수도원, 바탈랴 수도원, 토마르 수도원에 대해서도 아무 말 하지 않겠다. 저 유명한 원주민 박물관, 마차 전시관, 교회들에 대해서도 아무 말 않겠다. 그저 산타루치아 언덕에서 내려다보았던 리스본의 야경만은 간직하고 싶다. 달빛에 물든 도시는 층층이 점점 낮아져 저 멀리 강까지 이어져 있었고, 무슨 소리가 들릴 듯 말 듯한 밤을 간간이 날카로운 수탉 울음소리가 가르곤 했다.

포르투갈만의 특별한 아름다움을 말하자면 비할 데 없는 꽃과 과일, 변함없이 푸른 하늘, 이 나라 가정에서 느낄 수 있는 따뜻한 정을 들고 싶다. 한마디로 탈레랑이 그리워했던 그 옛날의 프랑스에 있었던 '삶의 기쁨'이 포르투갈에 있었다.

나는 브롤리 가족과 함께 로사궁 예배당에서 포르투갈식으로 집전하는 부활절 미사에 참석했다. 미사 전에 성체 행렬을 먼저 한다는 점이 특이했다. 사제가 집전을 하는 동안 드 브롤리 가문

의 장자가 진홍색 케이프를 두르고 호화로운 파라솔을 내내 들고
있었다. 그리고 또 눈에 띈 것은 성가대석에서 혼자 새빨간 옷을
입고 있는 남자였다. 아름다운 제복에 사족을 못 쓰는 나는 그가
고위 성직자려니 생각했다. 하지만 나중에 설명을 듣고 보니, 불
신자였다가 신앙에 귀의한 사람임을 공개적으로 드러내기 위해
그렇게 화려한 옷을 입는다고 했다. 특이한 점은 또 있었다. 사제
가 라틴어로 미사 통상문을 선포하는 동안 신도들은 그 통상문을
포르투갈어로 읊조렸다. 그 민중적인 미사 전례를 보면서 베네치
아 화가 카르파초의 그림이 생각났다. 성 바울로가 시장바닥 같
은 광장에서 설교를 하고 세례를 주는 그 그림을 보고 르누아르
는 굉장히 깊은 인상을 받았다고 했다.

리스본은 아주 청결한 도시였다. 블랑슈 보그트 부인은 자기
와 동행한 포르투갈인이 쉴 새 없이 땅에 침을 뱉는 것을 보고 포
르투갈 사람들은 침을 자주 뱉는다는 결론을 내렸지만 말이다.
하긴 나도 어떤 남자가 연신 움직이면서 침을 뱉는 모습을 보았
다. '보그트 부인은 바로 저런 포르투갈 사람을 본 걸까.' 하지만
알고 보니 그 남자는 프랑스인이었다.

리스본의 인구 밀집 지구는 행인이 어슬렁어슬렁 차도로 걷고
운전자는 시도 때도 없이 경적을 빵빵 울려 대는 것이 프랑스 미
디 지방의 도시들과 분위기가 흡사했다. 큰 도로에는 영국 경찰
비슷하게 차려입고 흰 모자를 쓴 교통경찰들과 동그란 초록색 모
자가 왠지 개구리를 연상시키는 다른 교통요원들이 있었다. 나중
에 듣기로, 초록색 모자를 쓴 사람은 실업자인데 포르투갈에서는
실업자도 일을 해야 해서 그렇게 교통정리 업무를 돕는다고 한
다. 노동을 강요당하지 않는 사람은 진짜 걸인들뿐이라고 한다.

걸인들은 박물관에 있는 사람들 같아서 포르투갈만의 향토색을 보여주려고 있는 건가 싶기도 했다. 그들이 모자를 내미는 태도가 얼마나 위엄이 넘치던지 적선하는 사람이 되레 "고맙습니다, 세뇨르"라고 인사라도 해야 할 정도다.

어떤 소매점에 들어가 엽서를 샀다.

"장사는 잘 되나요?"

"살라자르 정권부터는 괜찮습니다. 그 전엔 정말 안 좋았지요."

"잘됐습니다그려."

"아뇨, 정부에 불만이 많습니다. 이 정부가 주저앉으면 경제가 주저앉아서 그렇지. 음, 전에는 세금이 적은데도 그걸 낼 돈이 없었어요. 지금은 세금이 엄청난데 그걸 다 내고도 꽤 남지요."

"아니, 그런데 왜 살라자르 정부에 불만이 많습니까?"

"그는 독재자니까요. 나는 공화주의자입니다. 러시아에서는 지도자도 동무라고 부르지요."

가게 주인은 '지도자 동무'를 갖는 행복을 음미하듯 입술을 내밀었다. 나는 그 지도자 동무라는 존재가 다른 동무들을 무참하게 학살할 수도 있다고 말하려다 참았다. 문득, 폐허가 된 성에 사는 달팽이 가족 이야기가 생각났다. 꼬마 달팽이가 할아버지 달팽이에게 물었다. "언제 이 성의 주인이 돌아올까요? 언제쯤 우리도 예전처럼 버터와 파슬리를 두르고 은쟁반에 올라가는 달팽이요리가 될 수 있을까요?"

446

| 15 | 화가들이 작가에게 주는 상 |

문인들은 언제나 화가를 판단할 권리를 누려왔다. 그런데 화가들이라고 해서 문인을 판단하지 말라는 법이 있을까? 이러한 발상에서 나는 화가들로 구성된 심사위원단이 작가에게 주는 상, 일명 '화가들이 주는 상'을 제정하게 되었다. 어떤 상의 설립자가직접 심사위원단을 구성하면 개인적 선호가 반영되었다는 의심을 받는다. 나는 그러한 비난을 미연에 방지하고자 알베르 베나르, 반 동겐, 폴 샤바, 블라맹크 등 서로 상반된 화풍의 화가들을불러모았다. 이리하여 수상자를 선정하는 오찬 모임에는 미술원쪽과 '야수파'가 다 함께 참석했다. 심사위원직을 수락한 화가들은 그렇게 많은 책이 '쇄도할' 줄은 상상도 하지 못했을 것이다.하루는 내가 알베르 베나르의 작업실에 갔다. 그는 아무 말 없이작업실 도처에 널려 있던 책 더미들을 가리켰다.

"아직 수상자 선정까지는 일주일 남았으니 어떻게든 되겠지요." 그가 침울하게 말했다.

"그래도 선생은 적어도 낮에 이 책들을 받으셨을 거 아니오." 내가 말했다.

그러자 베나르가 밤에 책을 싸들고 오는 사람도 있느냐는 듯이 대꾸했다. 그래서 내가 그런 경우도 있다고 말해주었다.

"지난번에 셈을 만났는데…… 자정에 누가 찾아왔대요. 후보로 올라 있는 작가가 자기가 발표한 모든 작품을 싸들고 왔다나요. 그 작가는 화가의 정확한 주소는 모르고 경비는 깨우면 안 되겠고 해서 그 건물에 있는 모든 집 초인종을 눌러봤다더군요."

투표일에 심사위원들과 점심을 먹으려고 하는데 우체부가 와서 나에게 수취인 명부에 서명을 하라고 했다. 알제에서 보낸 항공우편 속에는 타자로 정서한 시 노트와 편지가 들어 있었다. 어떤 여자가 쓴 그 편지는, 비록 타자로 정서한 시집이지만 정식 출판된 시집 못지않게 훌륭하다면서 심사 대상에 넣어달라고 호소하고 있었다.

나도 나름대로 걱정하는 바가 있었다. 이렇게 성향이 다른 화가들이 수상자 선정에 합의를 볼 수 있을까? 그런데 내 걱정은 기우에 지나지 않았다. 심사위원 투표는 거의 만장일치로 폴 발레리를 수상자로 지목했다. 발레리는 이 상을 받고 얼마 지나지 않아 아카데미 프랑세즈 회원이 되기도 했다.

'화가들이 주는 상' 이후에 서점 점원들이 주는 상을 제정해보면 어떨까라는 생각이 들었다. 나는 늘 서점에서 일하는 이들의 활동상, 그들의 지성, 독자를 상대하고 통찰하는 기술을 높이 평가해왔다.

하루는 내가 플라마리옹 서점에 있는데 어떤 여자 손님이 들

어왔다. 점원 한 명이 다른 점원에게 속삭였다. "틀림없이『동 쥐 안』을 사러 왔을 거야."

점원이 다가가자 그녀가 바로 이렇게 말했다. "마르셀 프레보 스트의『동 쥐안』주세요."

나중에 다른 점원이 그에게 물었다. "그 손님이『동 쥐안』을 사러 온 줄을 어떻게 알았어?"

"그 여자 모자를 보고 느낌이 왔어. 정복자처럼 자신만만한 분위기도 그렇고."

나는 서점 점원들이 나누는 대화를 들으면서 사람 심리를 꿰뚫는 자질뿐만 아니라 자신들이 판매하는 책을 얼마나 좋아하는지도 생생하게 느낄 수 있었다. 그러므로 그들이 직접 뽑는 상에도 기대가 컸다. 하지만 내가 서점경영자조합에 제안을 올렸더니 바로 부정적인 답변이 날아왔다. 서점업계 사람에게 이유가 뭔지 물었더니 이런 대답이 떨어졌다.

"볼라르 씨, 사장의 지시를 잘 따르는 점원이 좋은 점원입니다. 점원이 손님에게 자기 개인적인 생각을 전하려고 한다면 서점 점원으로서는 실격이에요."

그렇지만 나는 이 아이디어를 포기하지 않았다. 다만 서점경영자조합보다는 서점점원조합과 부딪쳐봐야겠다는 생각이 들었다. 그런데 서점 점원들에게는 조합이 없었다.

"조합이 없어요? 음, 수위 조합은 있는데 차라리 '수위들이 주는 작가상'을 만들어보지 그래요?" 어떤 친구가 이렇게 말해주었다.

그쪽으로는 전혀 생각해보지 않았는데 문득 내가 자주 찾는 집 건물에서 언제나 신문을 읽고 있던 수위가 생각났다.

"아주 잘 찾아오셨구려. 사실 우리 조합 사람들이 글을 엄청나

게 읽어치우거든. 생각해보시오, 매일 우리 손을 거치는 신문만
해도 얼마나 많겠소! 매년 신문에 실린 단편소설만 해도 그 분량
이 엄청나지! 오찬 모임을 할 식당은 생각해두셨소?"

"오찬 모임?"

"보통 오찬을 함께하면서 수상자를 선정하지 않습니까? 파리
지역 수위들이랑, 지방 대표로 올라오는 수위들……."

내가 물러나려는 기색을 보이자 그 수위는 안심시키듯 말했
다. "뭐, 그 사람들이 다 오지야 않겠지요."

나는 이미 문고리를 잡고 있었다. 이리하여 서점 점원들이 주
는 상과 수위들이 주는 상은 없던 이야기가 되었다.

16　　　시골에 집을 사다

퐁텐블로숲! 1만 7,000헥타르 상당의 면적에 빼곡하게 자라는 소나무, 고사리가 우거진 언덕들, 코로가 그토록 사랑했던 키 작은 숲과 빈터, 까마득한 세월 전에는 아마도 물에 잠겨 있었을지도 모를 온갖 모양의 바위들. 하지만 자연은 이 숲에 이미 많은 것을 베풀었으니 물까지 주지는 않겠다고 작정했던 걸까. 퐁텐블로숲에는 자연 조성된 샘이 거의 없고 인간이 땅을 깊이 파고 들어가 만든 우물들만 좀 있다.

　이런 이유로 내가 좋아하는 퐁텐블로숲에 인접해 있는 넓은 토지를 사들이려던 계획을 거의 포기할 뻔도 했다. 그런데 하루는 친구와 그 일대를 산책하다가 물 흐르는 소리를 들었다.

　"뭐지? 여기 샘이 있나?" 내가 외쳤다.

　나는 좀 뒤처져서 식물 채집을 하고 있던 친구를 불렀다. "어디서 시냇물 흐르는 소리 나지 않아? 자네는 안 들리나?"

　"시냇물? 퐁텐블로숲에 시내가 어디 있어?"

"그래도 모르는 거잖아."

우리는 몇 분간 그 일대를 둘러보다가 아주 작은 시내가 얼마 못 흐르고 모래 속으로 파고드는 현장을 발견했다.

"최근에 지진이 일어났잖아. 그때 이 샘물이 터진 게 아닐까 싶은데." 친구가 말했다.

그런데 시내를 거슬러 올라가서 보니 굉장히 큰 수로에서 물이 사방으로 새어나가고 있었다. 물이 너무 많이 차면 수문을 열어서 조절하고 있었던 것이다. 어쨌든 나는 폐허가 된 분수처럼 사방으로 물이 흘러넘치는 광경을 보고 탄성을 질렀다. 마치 작은 폭포들을 보고 있는 기분이었다. 우리는 생각지 않던 광경에 신이 났다. 수로와 인접한 땅은 마침 매물로 나와 있는 곳이었다. 나는 그 땅을 몇천 평 매입했다. 그러다 어느 날 아침 그 수로 앞에서 인부들을 만났다.

"무슨 일 있습니까?"

"수로 보수공사 때문에 왔습니다. 30년 전부터 물이 이리저리 새어나가서 보수를 계획 중이라더니 이제 시작하려나 봅니다."

기절초풍할 노릇이었다. 나의 요정 나라가 파괴될 뿐 아니라 우리 집에 물을 대기도 힘들어진다는 얘기 아닌가. 나는 수맥 탐사자를 찾아갈 수밖에 없었다. 다행히 그 사람이 개암나무 지팡이를 마법의 지팡이처럼 휘둘러 우리 집에서 20미터 거리에 있는 수맥을 찾아주었다.

내 땅에서 수로의 누수漏水가 빚어낸 분수만큼 내 마음을 사로잡았던 것은 이끼와 지의류가 뒤덮인 바위들이었다. 바로 맞은편에서 집을 내려다볼 수 있을 만큼 큰 바위도 있었다. 자연과학을 공부하는 여대생이 친구들과 함께 우리 집에 온 적이 있다. 그녀

는 바위에 딱 붙어 자라는 소나무를 가리키며 말했다.

"볼라르 선생님, 언젠가 이 나무가 바위의 압박을 못 견뎌 쓰러지면 집을 무너뜨릴 텐데 걱정되지 않으세요?"

나는 '똑똑한' 그녀를 안심시켰다.

집 공사가 끝나기를 학수고대하면서 매주 퐁텐블로에 갔다. 그러던 어느 날, 집이 폭삭 주저앉아 버렸다. 돌무더기와 철제 골조밖에 남아 있지 않았다. 어떻게 된 일인가 보니, 바로 밑에 거대한 토끼굴이 파여 있는 것도 모르고 그 위에 토대를 닦았던 것이다. 당연히 집을 다시 짓는 수밖에 없었다. 시공업체가 이번에는 지반부터 잘 살펴 토대를 튼튼히 쌓겠노라 장담했다. 그래도 한동안 집을 짓는다는 일이 얼마나 허무하고 진저리 나는 일이었는지 모른다.

트랑블레 쉬르몰드르는 베르사유에서 15킬로미터 떨어져 있는 작은 마을로, 기차역도 없다. 화가들은 이 지역을 즐겨 찾는다. 모리스 드니는 생 제르맹 앙 레에 오래된 건물을 가지고 있었다. 마욜은 마를리 르 루아에 살았고, 님프와 판의 화가 K. X. 루셀은 레탕라빌에 살았다. 조금 더 가서 보 드 세르네는 아예 화가 마을이었다. 과실수가 어디나 무성해서 꽃 피는 철이면 정신 못 차리게 아름다웠다. 일본은 벚꽃 축제로 유명하다. 일본은 자연조차도 인간이 잘 다듬고 꾸며놓은 모습을 하고 있다. 하지만 이곳에서는 나무들이 제멋대로, 자연스럽게 자란다. 그 나무들이 한데 어우러진 언덕들은 얼마나 아름다운지 모른다. 게다가 일 년 내내, 설경雪景조차도 정말 아름답다. 하얀 눈, 지평선을 둘러싼 푸르른 언덕, 그 확연한 색감의 대조가 영원히 기억에 남을 것이다.

어느 봄날, 트랑블레 인근을 산책하다가 블레즈 상드라르(프랑스의 시인이자 소설가)가 그 동네에 산다는 사실이 생각났다. "목수 집 옆의 작은 분홍색 집"이라고 누가 알려주었다. 나는 그 집을 금방 찾아냈다. 상드라르는 온갖 색으로 꽃핀 양귀비 밭에 책상과 타자기를 가져다놓고 작업 중이었다. 내가 양귀비를 보고 감탄했더니 그가 말했다.

"여기는 뭐든 쑥쑥 잘 큽니다! 볼라르 선생도 이쪽으로 오시지 그래요? 마침 동네에 오래된 집 한 채가 매물로 나왔습니다. 정원도 아주 커요. 한번 보시구려!"

나는 그 집에 들어서자마자 현관의 장식 기둥에 반해버렸다. 돌에 두 개의 꽃 장식을 새겨놓았는데, 돌에는 세월의 흔적이 아주 곱게 배어 있었다. 오래된 우물도 있었다. 투박하지만 작은 시골집까지도 특색 있게 짓던 시대의 집이었다. 거대한 광도 마음에 들었다. 그 광을 작업실로 꾸미는 건 식은 죽 먹기일 것 같았다! 내게 작품 의뢰를 받은 예술가가 자기에게는 조용히 작업할 만한 공간이 없다고 한탄한 적이 한두 번이었나! 요컨대 나는 그 집에 반해서 매입을 결정했다. 하지만 매매계약서의 잉크도 마르기 전에 이런저런 문제가 불거졌다. 일단 우물이 바짝 말라 있었다. 그 지역 토양이 모래가 많아서 어쩔 수 없다고 했다. 물을 쓰려면 특수 장비를 갖춘 새 우물을 파야 했다.

광을 작업실로 개조하고 우물을 새로 파는 공사가 진행되는 동안, 내가 제공할 작업실만 믿고 있던 화가가 얼마나 닦달을 했는지 모른다. "벌써 4월이에요. 7월까지는 작업실이 완성됩니까? 물은 쓸 수 있대요? 우물 덮개는 있는 거죠? 뻥 뚫린 우물은 왠지 무서워요. 악몽을 꿀 것 같아요. 우리 애들이 우물을 들여다보다

가 떨어지기라도 하면 어떡하죠?."

7월 중순에야 비로소 화가에게 "다 됐습니다, 보러 오세요"라
고 말할 수 있었다.

우물은 잘 덮어씌웠고 작업실도 멋지게 꾸몄다. 화가도 만족
했다. 그는 손톱으로 벽을 살짝 긁어보고는 이렇게 말했다.

"가루가 묻어나지 않네요. 칠이 잘 말랐다는 증거죠. 여기서라
면 잘 지낼 수 있을 것 같습니다."

하지만 그는 두 번 다시 트랑블레에 가지 않았다.

나 역시 그랬다. 그 집 주위에는 장미나무가 지천으로 널려 있
었는데 그게 마음에 들지 않았다.

라피트 거리에 살 때 내가 기르던 고양이에게 있었던 일이 생
각났다. 그 녀석은 커튼을 잡고 벽장 위까지 올라가 그 위에서 곤
히 자곤 했다. 하루는 고양이가 잠에서 깨어 기지개를 켜다가 등
을 천장에 부딪혔다. 그래서 벽장을 좀 낮춰 천장에 부딪히지 않
게 해줘야겠다고 생각했다. 나는 실제로 고양이를 위해 벽장을
낮춰주었다. 고양이는 평소처럼 벽장 위에 올라가 잠이 들었다.
하지만 잠에서 깨어서는 천장에 자기 몸이 닿지 않는다는 걸 확
인하자 갑자기 땅바닥으로 뛰어내렸다.

그 후 고양이는 두 번 다시 벽장에 올라가지 않았다.

17 기인 외젠 로티에

나는 빌뇌브 생 조르주에서 배낚시를 하다가 외젠 로티에를 알게
되었다. 우리 둘 다 아는 친구 폴 마투가 노를 저었다. 로티에는
줄에 숟가락을 매달아 내렸다. 물속에서 반짝거리는 숟가락을 보
고 물고기들이 모여든다고 했다.

그 전부터 로티에 얘기를 얼마나 많이 들었는지! "사람 홀리는
재주가 있어!" 실제로 로티에는 처음 본 날부터 왠지 마음을 끄는
데가 있었다. 내가 르누아르에게 로티에 얘기를 했더니 그가 말
했다.

"그 로티에라는 친구, 나에게도 소개해주시오."

로티에는 위대한 화가가 자기를 보고 싶어 한다는 말에 들뜬
눈치였다. 그래서 내 지하식당에서 점심을 먹자고 하고 두 사람을
불렀다. 평소 거리낌 없이 행동하는 로티에가 르누아르 앞에서는
좀 어색해했다. 그가 '대가'라고 부르자 르누아르가 살짝 눈살을
찡그렸는데 로티에도 그 표정 변화를 바로 알아챘다. 게다가 로

티에가 화가 앞이라고 그림 얘기를 삼가는 바람에 대화가 영 매끄럽게 풀리지 않았다. 르누아르의 시선이 로티에가 만지작거리던, 가느다란 사슬에 달린 울퉁불퉁한 금속 펜던트로 쏠렸다.

"제가 몸에 차고 다니는 찌그러진 동전을 보시는군요. 이 장신구에는 사연이 있습니다. 어떤 여자의 남편과 결투를 했어요. 결투 현장에 도착해서 마부에게 40수 동전을 주고(전쟁 전에는 40수짜리 동전이 있었잖아요) 5수를 받았습니다. 저는 팁으로 4수를 더 주고 이 동전만 주머니에 넣었어요. 총알이 날아온 자리에 이 동전이 있어서 목숨을 건졌습니다. 하지만 꽤 큰 부상을 입고 병원으로 실려갔지요. (로티에가 작은 주머니에서 찌그러진 탄환을 꺼내 우리에게 보여주었다.) 입원 중에 누가 면회를 왔어요. 굉장히 아름다운 여자분이었는데 그분 이름은 밝히지 않겠습니다. 그녀는 코르사주에서 리본을 풀어 내 침대에 가만히 올려놓더니 한마디 말도 없이 그대로 가버렸습니다."

로티에는 지갑을 꺼내더니 그 안에 고이 접힌 리본을 보여주었다. 조금 전부터 짜증 난 표정을 짓고 있던 르누아르가 벌떡 일어나더니 그냥 집으로 가버렸다. 나중에 르누아르를 다시 만나서 이런 말을 들었다.

"도대체 뭐야! 사연 있는 동전, 총알, 리본을 간직한 로티에라는 친구는 자네나 만나게."

르누아르가 못 봤을 뿐이지 로티에에게는 종종 순진무구한 면이 보이곤 했다. 하지만 로티에는 행동파이기도 했다. 일명 '기아나의 나폴레옹' 장 갈모 같은 사람과 겨루는 것도 주저하지 않을 정도였으니까.

장 갈모는 놀라운 행동력으로 오만 가지 사업을 추진해서 프

랑스령 기아나를 성장시킨 인물이다. 그는, 행동이 느리고 게으른 기아나 원주민들의 노동 의욕을 불러일으키는 데 성공했다. 장 갈모는 처음에 기아나령 대표 의원으로 선출되었지만 그 후 법적 공방에 휘말려 피선거권을 상실했다. 그래서 자기가 응원하는 다른 후보를 소개하고 나섰다. 의회의 다수파보다 소수파가 원하는 후보를.

식민부 장관은 로티에가 사람 마음을 끄는 재주가 있다는 점을 모른 채 그를 불러들이고는 기아나령 대표 의원 선거에 나가 보겠느냐고 했다. 로티에는 망설이지도 않았다. 그는 만면에 미소를 띠고 기아나로 떠났다. 하지만 기아나 사람들은 그리 쉽게 마음을 주지 않았다. 그들은 갈모를 '파파'라고 불렀고 갈모가 찍으라고 하면 악마에게도 표를 던질 태세였다. 그래서 행정부는 식민지 투표함에 수를 쓰는 부정한 방법까지 동원해야 했다. 하지만 상황이 악화되었다. 로티에 일파와 '파파' 갈모 일파가 과격 시위를 하고 서로 육탄전을 벌였기 때문이다. 식민지 당국은 갈모를 로티에 일파의 분노에서 보호할 수 있는 가장 확실한 곳, 즉 감옥으로 보냈다. 하지만 그 조치도 소용없었다. 감옥이 습격당하고 간수가 살해되었으니까. 로티에는 식민지 은행 지하에서 사태가 전환되기를 기다렸다. 결국 그는 의원으로 선출되었고 경찰의 호위 속에서 움직일 수 있었다. 어쨌거나 로티에가 거리로 나와서 유권자들의 열광적인 호응을 불러일으키지 않았다면 어떻게 됐을까?

로티에는 선거에서 승리하고 얼마 지나지 않아 미술원 부서기장이 되었다. 그리고 이 새로운 직책에서 대단히 유능한 모습을 보여주었다. 장관 회의에서도 공식 행사에 정부 대표로 으레 로

티에를 내보냈다. 그의 말마따나 "일상적으로 연설할 일"이 있는 사람이 된 것이다. 그는 음악, 문학, 역사 등에서도 빼어난 식견을 보여주었다. 잔 다르크 기념비 낙성식에서도 참으로 고매한 시각을 보여주는 연설을 했다.

로티에는 말[馬]처럼 기억력이 비상한 사람이었다. 군대에서 학대당한 말은 그 사실을 절대 잊지 않고 있다가 군복 입은 사람이 자기를 타려고 하면 반드시 공격한다. 그는 한 번 읽으면 다 외워버리는 사람이었지만 책밖에 모르는 바보는 절대 아니었다. 오히려 비판 정신과 참신한 생각이 돋보이는 인물이었다. 그의 연설을 듣고는, 소리만 들어도 갈증이 풀리는 맑은 물 같다고 한 이도 있었다.

로티에는 저널리스트로서 경력을 쌓는 동안, 전후戰後의 국가들이 안전을 보장한답시고 내세웠던 허풍에 넘어가지 않았다. 그는 '공허한 말보다 건실한 사실을 믿는' 사람이었다.

그가 외교 전문가 타르디외에게 물었다. "의회에 뭘 바라는 건가? 자네가 자네 집단 이야기를 해봤자 난 헛웃음만 나온다네."

당시 로티에는 의회 소속이 아니었다. 그가 의원이었을 때는 '집단'이나 '당' 같은 단어가 의미가 있었다. 어떤 사람이 푸앵카레 대통령이 브리앙을 외무장관으로 임명했다고 놀라자 로티에는 이렇게 말했다.

"그건 브리앙이 모든 당의 이야기를 듣기 때문이오."

내가 한마디했다. "하지만 로티에 선생, 브리앙이 독일의 고질적인 사고방식을 바꾸고 늑대를 양으로 변화시키는 마법의 약이라도 가진 척하는 거라면요? 푸앵카레도 상원과 하원이 들고일어나는 꼴은 보고 싶지 않을 겁니다. 의원들은 '브리앙 없이 외무

를 해결할 수 있다고 보십니까? 독일과의 우호적 관계를 거부하겠다는 건가요? 그럼 당신은 전쟁을 원하는 셈이군요'라고 따질 겁니다."

로티에는 대꾸하지 않았다. 그는 때때로 기면증처럼 급작스럽게 쏟아지는 잠에 빠져 있었다.

전쟁이 끝난 다음 해에 두 외국인 청년이 나에게 이런 흥미로운 편지를 보냈다.

존경하는 선생님께,

저희는 저희가 사는 도시에서 미술품 거래 사업을 시작하려고 합니다. 선생님께서 이 분야에서 노련한 경험을 쌓으셨다고 들었습니다. 저희가 선생님을 찾아뵙고 어떻게 하면 돈을 벌 수 있는지 여쭤봐도 될까요? 선생님을 우러러보는 업계 초보 청년들을 부디 너그럽게 봐주십시오.

내가 기억하기로는 이런 답장을 보냈던 것 같다.

나는 돈을 버는 비결이 없고, 그런 건 알지도 못합니다. 여러분에게 도움이 될 만한 나의 경험을 궁금해하셨는데, 틈만 나면 꾸

벅꾸벅 조는 버릇이 득이 됐던 일들만 기억나네요. 미술 애호가들이 내 화랑에 들어올 때 나는 으레 졸고 있었지요. 잠이 덜 깨어 고개도 못 가누고 그들이 묻는 말에 대답도 거의 못 하곤 했습니다. 손님들은 내가 잠꼬대처럼 중얼거리는 말을 거절로 오해하고 점점 더 금액을 높게 불렀고요. 내가 잠을 겨우 떨치고 정신을 차려보면 그림값이 올라가 있더군요. 이런 게 자고 일어났더니 재물이 와 있더라는 경우일까요. 여러분에게 은총이 있기를 빕니다.

| 후일담 |

I. 그림을 '띄울' 수 있는가?

가브리엘 브뤼네는 『어느 화상의 회고록』* 서평(《메르퀴르 드 프랑스》, 1937년 12월 1일자)에서 이 책이 현대 회화사의 "핵심"이자 "우연인지 모르지만 결코 사소하지 않은 이해가 얽혀 있는" 부분을 "은폐"했다면서 아쉬움을 표했다.

그 핵심이란 '어떻게 그림 가격이 그토록 높아지느냐'다. 가브리엘 브뤼네는 화상이 사실상 "권위 있는 자의 기분과 상업적 수완을 결합하여 작품의 평판을 만들어내기도 하고 특정 유파를 띄울 수도 있는 일종의 섭정攝政"이라고 보았다. 그는 "화상은 은밀한 지배력을 통해, 일반인들에게는 여전히 수수께끼로 남아 있는 어떤 이유로, 특정 예술가를 무명에서 건져올린다"고 비난한다.

그렇다면 브뤼네 씨는 화상들이 자기 유리할 대로 "무명에서

* 이 책의 원제. — 옮긴이

건져올렸다"는 바로 그 예술가들이 해외 전시회에서도 각광받는 이유는 무엇이라고 생각하는가? 국가가 수작질이라도 한다고 생각하는 건가? 화상이 "자기 기분과 상업적 수완을 결합해서" 띄웠다는 바로 그 작품들을 국가마저 공매로 거래하는 이유는 무엇인가?

권위 있는 자의 기분? 상업적 수완의 결합? 앙리 드 그루의 첫 번째 전시회 당시 미술평론가들은 들라크루아의 후계자가 나타났다고 요란하게 떠들었지만 반세기 동안 미술 시장에서 앙리 드 그루의 작품 가격은 거의 변하지 않았다!

브뤼네 씨와 그 무리는 화상이 공매에 내놓고 공범이 사들이는 식으로 그림을 띄운다고까지 말한다. 하지만 드가의 어떤 작품은 전쟁 전에 이미 40만 프랑(지금의 프랑화로 환산하면 400만 프랑)까지 올랐는데 그게 다 애호가를 끌어들이려는 수작질의 결과인가?

안됐지만 그 드가 작품을 엄청난 가격에 사들인 '공범'은 설탕왕 해브메이어였다. 게다가 어느 미술관과 경쟁이 붙었기 때문에 가격이 더 뛰었다. 화상 입장에서는 어느 작가의 가격이 너무 심하게 뛰면 구매자들이 일단 뒤로 한 발 물러서기 때문에 별로 좋은 일도 아니다. 특히 드가의 경우, 그 40만 프랑 판매 이후로 애호가에게 보여주기만 해도 "루아르 경매에서 40만 프랑에 팔린 작가를 나에게 권할 겁니까? 나는 그런 돈 없어요" 소리부터 나온다. "손님이 먼저 가격을 불러보세요. 협상의 여지는 열려 있습니다"라고 말해도 소용없다. 손님이 되레 이렇게 쏘아붙인다. "아무리 그래도 40만 프랑짜리 작가인데 이렇게 저자세로 나오는 걸 보면 작품이 진짜 형편없나 봅니다!"

그래도 브뤼네 씨는 화상이 무슨 수로 100프랑에 사들인 그림을 20만 프랑에 팔 수 있었는지 설명해보라고 말할지 모른다. 답은 간단하다. 그 화상이 억세게 운이 좋았던 거다.

오딜롱 르동에게 누가 이렇게 물었다. "들라크루아보다 미하일 문카시가 더 비싸게 팔린다는 게 이해가 갑니까?"

"그건 누구의 힘으로 그렇게 됐다고 할 수 없어요. 그림 가격에는 은밀한 힘이 작용하는데 그건 누구도 어떻게 할 수가 없답니다." 르동이 대답했다.

II. 겸손해지기

언론에서 "『어느 화상의 회고록』이 매혹적이다", "책 중에서도 가장 감미로운 책, 그 특별한 매력은 결코 싫증 나지 않는다" 등등의 서평을 접하고 나는 '이제 됐다'는 생각이 들었다. 그러다 어느 저녁 모임에서 내 이름을 입에 올리는 사람들이 있기에 그쪽으로 다가갔다. 그중 한 명이 내게 고개를 돌리며 말했다.

"앙브루아즈 볼라르의 『어느 화상의 회고록』 이야기를 하고 있었습니다. 선생님도 그 책을 아십니까?"

나는 대답하기가 민망해서 우물거렸다. 그가 말을 이었다.

"그 책이 괜찮다고들 하기에 덜컥 구입했는데 내 돈 35프랑이 아까워 죽겠네요! 일단 그 볼라르라는 사람은 글을 쓴다는 게 뭔지 몰라요. 두서없이 하는 말을 그냥 그대로 옮겨놓은 것 같더라고요. 게다가 작은 글자로 빽빽하게 450여 쪽을 채웠는데 이런저런 일화들만 나열하고 끝이에요. 가령 위뷔 영감 이야기만 봐도 그래요. 사람들이 어떻게 생각하느냐는 안중에도 없어요. 흑인과 앵무새 이야기는 또 뭐냐고요! 아, 물론 큰 줄기는 화가들 이야기

입니다. 그래도 미술평론이 한 줄도 없다는 게 말이 됩니까?"

"그래도 꽤 꼼꼼하게 읽으셨나 봐요?" 다른 사람이 그에게 물었다.

"네, 나는 내 손에 들어온 건 다 눈에 불을 켜고 읽어봅니다. 사기꾼들을 상대하다 보니……."

"대령님이 사기꾼들을 상대하신다니요?"

"군 납품업자들이요."

나는 그 말을 듣고 내 대화 상대가 병참부 고위직이려니 짐작했다. 내가 뭐라도 된 듯 생각하던 참에, 줄 네 개짜리 계급장을 단 사람에게 그런 말을 들으니 얼마나 실망스럽던지! 하지만 잠시 후 내게 설욕의 기회가 왔다. 그 집 여주인이 자기와 친한 어느 부인에게 나를 소개한 것이다.

"요즘 화제인 책 『어느 화상의 회고록』의 저자 볼라르 선생님 이십니다. 세잔, 드가, 르누아르와의 대화를 수록한 다음 책도 곧 나올 거예요."

그러자 그 부인은 내 책을 참 재미있게 읽었다고 말해주었다. 그러고는 이 말을 덧붙였다.

"선생님이 세잔, 르누아르, 드가와 막역한 사이시라면서요? 저도 그분들이 하는 말을 직접 들어보고 싶어요. 저희 집에서 한번 그분들을 모셔도 될까요? 저는 수요일마다 손님들을 초대한답니다."

내가 그 화가들은 다 저세상 사람이 되었다고 말할 틈은 없었다. 바로 그 순간 왕족 손님이 도착했기 때문이다. 나와 얘기를 나누던 그 여자는 일개 자작부인이었으므로 당장 왕족을 모시러 달려갔다. 그녀가 공손히 고개를 조아리는 사이에 나는 얼른 자리

를 떴다.

언제고 누가 또 내 앞에서 "볼라르 선생님, 책 잘 읽었어요"라고 하기만 해봐라. 반드시 모르는 척, 못 들은 척할 테다!

III. 카이사르의 것은 카이사르에게

이 책에는 내가 마욜이 조르주 뒤아멜이 누구인지도 몰랐다는 식으로 쓴 대목이 있다. 도대체 정신을 어디다 빼놓고 있었기에, 내가 뒤아멜의 책을 처음 본 곳이 바로 마욜의 작업실이었다는 것마저 잊었는지…… 하물며 그 책은 뒤아멜의 수작으로 꼽히는 『자파르 왕자』였다!

IV. 에드몽 잘루에게 보낸 편지

선생은 '문학시평'(《엑셀시오르》, 1938년 2월 6일자)에 이렇게 쓰셨습니다. "마욜이 몇 년간 그럭저럭 살아갈 수 있었던 것은 앙브루아즈 볼라르의 지성과 너그러움 덕분이었다고 해도 지나치지 않다."

선생께서 '지성'이라는 단어를 사용해주셔서 기분이 좋긴 했습니다. 그렇지만 화상과 예술가의 관계에 '너그러움'이라는 단어는 어울리지 않습니다. 뭐랄까, 황금이 묻혀 있는 땅을 사려는 사람이 그 땅을 팔려는 사람에게 저자세를 취하는 건 당연하지 않겠습니까.

선생께서는 사람의 감정을 분석하는 작가이시니 저의 찜찜한 기분도 이해하시리라 믿습니다.

부디 헤아려주시기를 바라며,

A. V.

| 고갱, 폴 Paul Gauguin | 1848-1903 |

프랑스의 후기 인상파 화가. 프랑스 식민지였던 타히티섬에서 생활하며 원주민 문화의 영향을 많이 받았다. 대표작으로 〈황색의 그리스도〉, 〈타히티의 여인들〉이 있다.

| 고야, 프란시스코 Francisco de Goya | 1746-1828 |

스페인의 화가이자 판화가로 로코코, 낭만주의 화풍을 지녔으며 인상파의 시초가 되었다. 대표작으로 〈카를로스 4세의 가족〉, 〈나체의 마야〉가 있다.

| 고흐, 빈센트 반 Vincent van Gogh | 1853-1890 |

네덜란드의 인상파 화가. 남프랑스에서 작품활동을 많이 했으며 강한 색채와 거친 붓터치로 유명하다. 대표작으로 〈별이 빛나는 밤〉, 〈해바라기〉 등이 있다.

| 구르사, 조르주 Georges Goursat | 1863-1934 |

프랑스의 만화가. 셈(Sem) 혹은 참(Cham)이라는 이름으로 여러 인물들의 캐리커처를 발표했다.

| 그뢰즈, 장 바티스트 Jean Baptiste Greuze | 1725-1805 |

프랑스의 화가. 시민들의 일상생활과 소녀의 초상화를 주로 그렸다. 대표 작으로 〈마을의 신부〉가 있다.

| 그루, 앙리 드 Henry de Groux | 1866-1930 |

벨기에의 상징주의 화가·조각가·판화가. 파리에서 주로 활동했으며, 후기에는 제1차 세계대전의 참혹성을 묘사하는 작품을 많이 남겼다.

| 기요맹, 아르망 Armand Guillaumin | 1841-1927 |

프랑스의 인상파 화가이자 판화가. 청색과 녹색을 사용해 전원과 바다 풍경을 주로 그렸다.

| 기욤, 알베르 Albert Guillaume | 1873-1942 |

프랑스의 풍자화가로 극장 및 광고 포스터와 파리 사교계를 주제로 한 작품들을 남겼다.

| 다르데, 폴 Paul Dardé | 1888-1963 |

프랑스의 조각가. 제1차 세계대전 참전 후 제1차 세계대전 관련 조각 작품을 다수 제작했다.

| 데부탱, 마르슬랭 Marcellin Desboutin | 1823-1902 |

프랑스의 화가이자 판화가. 인상파 전시회에 참가했으며 제2차 국립 미술협회 설립을 도왔다. 극작가로도 일했다.

| 도미에, 오노레 Honoré Daumier | 1808-1879 |

프랑스의 사실주의 화가이자 판화가. 잡지《라 카리카튀르》의 시사만화가
로서 부르주아를 비판하며 당대 현실을 풍자했다. 대표작으로 〈가르강튀
아〉, 〈삼등 열차〉, 〈세탁부〉 등이 있다.

| 뒤랑, 에밀 오귀스트 카롤루스
Emile Auguste Carolus Duran | 1838-1917 |

프랑스의 화가. 상류 사회 인물들을 세련되게 그렸다. 대표작으로 〈장갑을
낀 부인〉이 있다.

| 뒤몽, 앙리 쥘리앵 Henri-Julien Dumont | 1859-1921 |

프랑스의 인상파 화가. 꽃을 많이 그렸다.

| 뒤물랭, 루이 Louis Dumoulin | 1860-1924 |

프랑스의 화가. 프랑스 식민지 예술가 협회(Société Coloniale des Artistes
Français) 공동 설립자이다.

| 드가, 에드가 Edgar Degas | 1834-1917 |

프랑스의 인상파 화가. 고전주의·사실주의의 영향을 받은 초기 인상주의
자로 평가받는다. 근대 민중 생활을 묘사했고, 주로 발레 무용수와 경주마
를 소재로 삼았다. 대표작으로 〈압생트〉, 〈대야〉가 있다.

| 드니, 모리스 Maurice Denis | 1870-1943 |

프랑스의 화가이자 평론가. 세뤼지에와 함께 나비파를 결성해 상징주의를
발전시켰다.

| 드랭, 앙드레 André Derain | 1880-1954 |

프랑스의 화가. 야수파 운동을 주도하고 입체파 운동에도 참여했다. 후기에는 고전을 모사하며 전통주의에 정착했다.

| 드바 퐁상, 에두아르 Édouard Debat-Ponsan | 1847-1913 |

프랑스의 화가. 농민의 삶과 우화를 작품으로 많이 남겼다.

| 드타유, 에두아르 Edouard Detaille | 1848-1912 |

프랑스의 화가. 전쟁화와 역사화를 주로 그렸으며 대표작으로 〈샹피니의 방위〉가 있다.

| 라 투슈, 가스통 Gaston La Touche | 1854-1913 |

프랑스의 화가·삽화가·판화가·조각가. 초기에는 사회적인 주제를 주로 다루었지만 이후 밝은 톤의 풍경과 인물화를 많이 그렸다.

| 라파엘로 Raffaello | 1483-1520 |

이탈리아의 르네상스 시대 화가. 조화로운 색채와 구도로 부드러운 아름다움을 추구했다.

| 라프라드, 피에르 Pierre Laprade | 1875-1931 |

프랑스의 화가이자 삽화가. 인상파, 야수파로서 풍경, 꽃, 여인을 즐겨 그렸으며, 다양한 삽화를 남겼다. 대표작으로 〈노래하는 여인들〉, 〈노트르담〉이 있다.

| 렘브란트 Rembrandt Harmensz. van Rijn | 1606-1669 |

네덜란드의 화가. 황금시대를 대표하는 화가로 빛과 어둠을 극명히 대조

시키는 기법을 이용했다.

| 로댕, 오귀스트 Auguste Rodin | 1840-1917 |

프랑스의 조각가. 사실적인 인물 조각으로 유명하다. 대표작으로 〈걸어가
는 남자〉, 〈생각하는 사람〉이 있다.

| 로랑스, 장 폴 Jean-Paul Laurens | 1838-1921 |

프랑스의 화가. 고전주의자로서 역사적, 종교적 주제를 다루었다.

| 롭스, 펠리시앵 Félicien Rops | 1833-1898 |

벨기에의 표현주의 화가·삽화가·만화가·판화가. 에칭 기법을 이용한 에
로틱하고 신비로운 삽화를 많이 남겼다.

| 루셀, 케르 자비에 Ker-Xavier Roussel | 1867-1944 |

프랑스의 화가. 나비파의 일원으로 그리스 신화와 성경의 장면들을 많이
그렸다.

| 루소, 앙리 Henri Rousseau | 1844-1910 |

프랑스의 화가. 세관원이라는 별명으로 불렸다. 이국적인 식물과 새, 정글
을 주제로 삼았고 대표작으로 〈꿈〉이 있다.

| 루오, 조르주 Georges Henri Rouault | 1871-1958 |

프랑스의 화가이자 판화가. 초기에는 작품에 사회 비판적 내용을 담고자
했고, 이후 종교적인 색채를 띤 작품을 많이 남겼다. 대표작으로 〈연자매
돌리는 삼손〉, 〈어린 그리스도와 박사들〉이 있다.

| 뤼스, 막시밀리앙 Maximilien Luce | 1858-1941 |

프랑스의 신인상파 화가이자 판화가. 무정부주의자이자 사회주의자로서 파리의 풍경과 노동자들의 삶을 담았다. 대표작으로 〈몽마르트르에서 본 파리〉, 〈1871년 5월의 파리 거리(코뮌)〉가 있다.

| 르누아르, 피에르 오귀스트
Pierre-Auguste Renoir | 1841-1919 |

프랑스의 인상파 화가. 야외에서 직접 풍경을 보고 그린 작품으로 유명해 졌다. 대표작으로 〈뱃놀이에서의 점심〉, 〈목욕하는 여인〉이 있다.

| 르동, 오딜롱 Odilon Redon | 1840-1916 |

프랑스의 상징주의 화가이자 판화가. 내면 세계를 상징으로 묘사하고자 했으며, 대표작으로 〈꿈속에서〉가 있다.

| 마네, 에두아르 Edouard Manet | 1832-1883 |

프랑스의 화가. 스스로는 인상파로 불리기를 거부했으나 인상주의에 큰 영향을 끼쳤다. 주로 파리의 일상을 소재로 삼았다. 대표작으로 〈풀밭 위의 점심식사〉, 〈올랭피아〉, 〈막시밀리안 황제의 처형〉이 있다.

| 마르케, 알베르 Albert Marquet | 1875-1947 |

프랑스의 화가. 강렬한 색채를 사용하는 야수파 화가였으나 차차 온화한 화풍으로 변했다.

| 마욜, 아리스티드 Aristide Maillol | 1861-1944 |

프랑스의 화가이자 조각가. 나비파 화가였으나 후기엔 조각 작업을 많이 했으며, 주로 나체의 여인상을 만들었다.

| 마티스, 앙리 Henri Matisse | 1869-1954 |

프랑스의 화가. 야수파로서 강렬한 원색의 보색 대비를 이용했다. 대표작으로 〈춤〉, 〈푸른 누드 IV〉가 있다.

| 메소니에, 장 루이 에르네스트
Jean Louest Ernest Meissonier | 1815-1891 |

프랑스의 화가. 섬세한 묘사가 특징으로 역사 풍속화가로 이름을 알렸다. 대표작으로 〈1814년〉이 있다.

| 메테, 앙드레 André Metthey | 1871-1920 |

프랑스의 도예가. 유명 화가들과 협업해 도기를 만들기도 했다.

| 모네, 클로드 Claude Monet | 1840-1926 |

프랑스의 인상파 화가. 인상파의 창시자 중 한 명으로, 빛에 따라 사물이 어떻게 다르게 보이는지를 탐구했다. 대표작으로 〈수련〉 시리즈가 있다.

| 모랭, 샤를 Charles Maurin | 1856-1914 |

프랑스의 화가이자 조각가. 모성을 주제로 한 작품을 많이 남겼다.

| 모로, 귀스타브 Gustave Moreau | 1846-1898 |

프랑스의 화가. 상징주의의 선구자로, 개념과 사상을 표현하고자 했다. 대표작으로 〈오이디푸스와 스핑크스〉가 있다.

| 뭉크, 에드바르 Edvard Munch | 1863-1944 |

노르웨이의 표현주의·상징주의 화가이자 판화가. 공포와 죽음을 다룬 작품을 많이 남겼다. 대표작으로 〈절규〉가 있다.

| 밀레, 장 프랑수아 Jean François Millet | 1814-1875 |

프랑스의 화가. 온화한 색채를 사용해 농민들의 생활상을 많이 그렸다. 대표작으로 〈만종〉, 〈이삭 줍는 사람들〉이 있다.

| 바이, 조제프 클로드 JosephClaude Bail | 1862-1921 |

프랑스의 화가이자 판화가. 중산층 가정의 하녀와 요리사의 생활을 사실주의적으로 많이 남겼다.

| 발로통, 펠릭스 Fellix Vallotton | 1865-1925 |

스위스 출신의 프랑스 화가·판화가. 나비파 화가로 다양한 화풍의 작품을 제작했고 목판화로도 유명하다. 대표작으로 〈놀이 하는 세 여인과 한 명의 어린 소녀〉, 〈공 가지고 노는 아이〉가 있다.

| 발타, 루이 Louis Valtat | 1869-1952 |

프랑스의 화가. 인상주의와 야수파의 특징을 지닌 작품들을 남겼다.

| 베나르, 폴 알베르 Paul Albert Besnard | 1849-1934 |

프랑스의 화가. 인상주의 기법과 전통적 기법을 조화시켜 자신만의 화풍을 만들었다.

| 베로네세, 파올로 Paolo Veronese | 1528-1588 |

이탈리아의 화가. 후기 르네상스 시대를 대표하며, 웅장하고 화려한 종교적인 작품을 남겼다.

| 베르나르, 에밀 Emile Bernard | 1868-1941 |

프랑스의 화가. 명암과 양감이 없는 색면과 굵은 윤곽선을 이용한 클루아

조니즘 기법을 개발했다.

| 벨라스케스, 디에고
Diego Rodríguez de Silva Velázquez | 1599-1660 |

스페인의 화가. 바로크 시대를 대표하며, 빛과 질감 표현에 탁월해 이후 인상파의 탄생에 영향을 주었다. 대표작으로 〈시녀들〉이 있다.

| 보나, 레옹 Léon Bonnat | 1833-1922 |

프랑스의 화가. 유명인의 초상화를 많이 그렸다. 미술 교육 기관인 에콜 데 보자르의 교수로 재직했다. 대표작으로 〈십자가 위의 그리스도〉가 있다.

| 보나르, 피에르 Pierre Bonnard | 1867-1947 |

프랑스의 화가. 나비파를 결성했으며, 파리 시민들의 일상을 차분하고 정감 있게 그렸다. 대표작으로 〈일상생활〉, 〈욕조 속의 누드〉가 있다.

| 볼디니, 조반니 Giovanni Boldini | 1842-1931 |

이탈리아의 화가. 주로 상류층 여성들과 파리의 도시 풍경을 화폭에 담았다. 대표작으로 〈몽테스키외 백작의 초상〉이 있다.

| 부그로, 윌리앙 아돌프 William-Adolphe Bouguereau | 1825-1905 |

프랑스의 화가. 인상파에 반대했고, 고전 조각과 회화를 탐구하며 신고전주의를 추구했다.

| 뷔야르, 에두아르 Édouard Vuillard | 1868-1940 |

프랑스의 나비파 화가이자 판화가. 가정의 실내 풍경을 장식적으로 담았다. 대표작으로 〈재봉사〉, 〈장식 선반〉이 있다.

| 브라운, 존 루이스 John Lewis Brown | 1829-1890 |

프랑스의 화가. 주로 전쟁, 말, 개를 소재로 작품 활동을 했다.

| 브랑쿠시, 콘스탄틴 Constantin Brancusi | 1876-1957 |

루마니아 출신의 프랑스 조각가. 루마니아 민속 예술과 아프리카 예술을 현대적으로 재해석했다.

| 블라맹크, 모리스 드 Maurice de Vlaminck | 1876-1958 |

프랑스의 야수파 화가이자 판화가. 고흐의 영향을 받아 강렬한 색과 거친 붓터치의 야수주의 작품을 그렸다. 이후 세잔의 영향을 받았다가 후기엔 사실주의 양식을 그린다. 대표작으로 〈샤투의 센강〉, 〈정물〉이 있다.

| 블랑슈, 자크 에밀 Jacques-Emile Blanche | 1842-1934 |

프랑스의 화가. 런던과 파리에서 독학으로 그림을 공부했고, 인물을 많이 그렸다.

| 비뇽, 빅토르 Victor Vignon | 1847-1903 |

프랑스의 화가. 프랑스의 전원 풍경을 주로 그렸다. 인상파 전시회에 참가했으나 모네의 비난을 받은 이후 여러 전시회에서 출품을 거절당했다.

| 샤갈, 마르크 Marc Chagall | 1887-1985 |

러시아 출신의 프랑스 화가·판화가·도예가. 입체파 화가로, 러시아 고향 마을에 대한 향수와 아내에 대한 사랑을 화폭에 담았다.

| 샤반, 피에르 퓌비 드 Pierre Puvis de Chavannes | 1824-1898 |

프랑스의 화가. 벽화를 많이 그렸으며, 미술 교육 기관인 에콜 데 보자르의

공동 설립자이자 회장이었다.

| 세뤼지에, 폴 Paul Sérusier | 1864-1927 |

프랑스의 화가. 고갱의 영향을 받아 나비파를 결성했다.

| 세잔, 폴 Paul Cézanne | 1839-1906 |

프랑스의 인상파 화가. 간단한 기하학적 형태와 색채로 자연을 묘사하고
자 했다. 대표작으로 〈목욕하는 사람들〉, 〈생 빅투아르산〉이 있다.

| 셰퍼, 아리 Ary Scheffer | 1795-1858 |

네덜란드 출신의 프랑스 화가. 신고전주의와 낭만주의를 결합한 화풍을
지녔으며 대표작으로 〈파올로와 프란체스카〉가 있다.

| 스탱랑, 테오필 Théophile Steinlen | 1859-1923 |

스위스 출신의 프랑스 화가·판화가. 신문과 잡지 삽화로 인기를 얻었으며
하층민의 삶을 조명했다.

| 시냐크, 폴 Paul Signac | 1863-1935 |

프랑스의 신인상파 화가. 점을 찍어 색상 혼합을 시도하는 점묘법을 정립
해 널리 알렸다. 대표작으로 〈초록색 돛, 베니스〉가 있다.

| 시슬레, 알프레드 Alfred Sisley | 1839-1899 |

프랑스에서 나고 활동한 영국의 인상파 화가. 인상주의 온화하고 밝은 색
채로 파리 근교의 풍경을 많이 그렸다.

| 아르피니, 앙리 조제프 Henri-Joseph Harpignies | 1819-1916 |

프랑스의 화가. 프랑스의 전원 풍경을 즐겨 그렸다.

| 아베마, 루이즈 Louise Abbéma | 1853-1927 |

프랑스의 화가 · 조각가 · 디자이너. 초상화를 주로 그렸으며 꽃을 자주 그렸다. 대표작으로 〈사라 베른하르트의 초상〉이 있다.

| 앙드레, 알베르 Albert André | 1869-1954 |

프랑스의 후기 인상파 화가. 르누아르와 친분이 깊어 그의 평전을 집필하기도 했다.

| 앵그르, 장 오귀스트 도미니크
Jean Auguste Dominique Ingres | 1780-1867 |

프랑스의 신고전주의 화가. 우아한 곡선을 특징으로 하는 나체화를 많이 그렸다.

| 에네르, 장 자크 Jean-Jacques Henner | 1829-1905 |

프랑스의 화가. 종교화와 초상화, 나체화를 많이 그렸다.

| 엘뢰, 폴 세자르 Paul César Helleu | 1859-1927 |

프랑스의 화가. 아름다운 여성의 초상화로 유명하며, 뉴욕 그랜드 센트럴 터미널의 밤하늘 별자리 천장 벽화를 고안했다.

| 윌레트, 아돌프 Adolphe Willette | 1857-1926 |

프랑스의 화가 · 만화가 · 판화가 · 삽화가 · 건축가. 작품에서 현실을 풍자하며 물질주의적 사랑을 묘사했다. 물랭루즈 카바레의 건축가이다.

| 이벨, 앙리 가브리엘 Henri-Gabriel Ibels | 1867-1936 |

프랑스의 나비파 화가·삽화가·작가. 극장과 카바레 포스터를 많이 제작
했다.

제르벡스, 앙리 Henri Gervex	1852-1929

프랑스의 화가. 여성을 모델로 한 그림을 많이 그렸으며, 에밀 졸라의 소설
인물에 영감을 주기도 했다. 대표작으로 〈롤라〉가 있다.

주르댕, 프란츠 Frantz Jourdain	18847-1935

벨기에의 건축가이자 장식미술가. 파리에서 주로 작품 활동을 했으며 아
르누보 양식의 권위자이다.

카르파초, 비토레 Vittore Carpaccio	1465-1526

이탈리아의 화가. 초기 르네상스 시대의 베네치아파 화가이다.

카리에르, 외젠 Eugéne Carriére	1849-1906

프랑스의 화가. 모성애와 자애를 주제로 한 서정적인 작품을 많이 남겼다.

카바넬, 알렉상드르 Alexandre Cabanel	1823-1889

프랑스의 화가. 고전주의 화가로 역사화, 풍속화, 초상화를 그렸으며 아카
데미 원장이었다. 대표작으로 〈비너스의 탄생〉이 있다.

카사트, 메리 Mary Cassatt	1845-1926

미국의 인상파 화가이자 판화가. 프랑스에서 주로 활동했으며 어머니와
아이의 모습을 주로 남겼다.

카유보트, 귀스타브 Gustave Caillebotte	1848-1894

프랑스의 인상파 화가. 파리의 일상 풍경을 주로 그렸으며, 인상파 화가들을 후원하며 작품을 수집했다.

쿠르베, 귀스타브 Gustave Courbet	1819-1877

프랑스의 사실주의 화가. 사실주의 운동을 주도했으며 현실을 관찰해 재현하는 것을 목표로 삼았다.

클레랭, 조르주 Georges Clairin	1843-1919

프랑스의 화가이자 삽화가. 북아프리카, 이집트 건축의 영향을 많이 받았으며 유명 배우 사라 베르나르를 많이 그렸다.

타사에르, 옥타브 Octave Tassaert	1800-1874

프랑스의 화가. 초상화·종교화·역사화를 주로 그렸다.

토셰, 샤를 Charles Toché	1851-1916

프랑스의 화가이자 삽화가. 건축을 공부한 뒤 이탈리아에서 지내며 고전 작품들을 연구했다.

툴루즈 로트레크, 앙리 드 Henri de Toulouse Lautrec	1864-1901

프랑스의 화가이자 판화가. 당시 파리의 화려하고 현대적인 풍속을 작품에 담았다.

티에폴로, 조반니 도메니코 Giovanni Domenico Tiepolo	1727-1804

이탈리아의 화가. 조반니 바티스타 티에폴로의 아들. 아버지의 도제로 그림을 배웠다. 아버지의 장식적 영향을 유지하면서도 사실성을 추구했다.

티에폴로, 조반니 바티스타	1696-1770
Giovanni Battista Tiepolo	

이탈리아의 화가. 장식적이고 세부적인 묘사가 특징이며 성서와 신화를 다룬 프레스코화를 많이 남겼다. 대표작으로 〈동방박사의 경배〉가 있다.

팡탱 라투르, 앙리 Henri Fantin-Latour	1836-1904

프랑스의 화가. 사실주의와 인상주의의 영향을 모두 받았으며, 꽃과 과일 정물화와 단체 초상화를 많이 그렸다. 대표작으로 〈들라크루아에 대한 경의〉, 〈바티뇰의 아틀리에〉가 있다.

포랭, 장 루이 Jean Louis Forain	1852-1931

프랑스의 인상파 화가이자 판화가. 신문과 잡지에 사회를 신랄하게 비판하는 풍자 만화를 많이 발표했다.

퓌, 장 Jean Puy	1876-1960

프랑스의 야수파 화가. 인상파 전시회에 참가했고, 이후 야수파 전시회에도 함께했다.

프티, 자코브 Jacob Petit	1797-1868

프랑스의 도예가. 다양한 색채가 특징인 독창적인 도자기 작품을 많이 남겼다.

피사로, 카미유 Camille Pissarro	1830-1903

프랑스의 인상파 화가. 세잔과 고갱에게 큰 영향을 주어 인상주의의 창시자로 여겨지기도 한다.

피오, 르네 René Piot | 1869-1934

프랑스의 나비파 화가이자 무대연출가. 주로 극장에서 무대예술, 의상 제작을 담당했으며 안무에도 개입했다.

피카소, 파블로 Pablo Picasso | 1881-1973

스페인의 화가. 인상파의 영향을 받았고, 입체파 미술 양식을 창조했다. 대표작으로 〈아비뇽의 아가씨들〉, 〈게르니카〉가 있다.

휘슬러, 제임스 에벗 맥닐
James Abbott McNeill Whistler | 1834-1903

미국의 화가. 유럽에서 주로 활동했고, 인상파 화가들과 교류하며 자신만의 작품 세계를 구축했다.

찾아보기